Bestimmungsbuch Archäologie 6

Herausgegeben von
Landesstelle für die nichtstaatlichen Museen in Bayern,
Archäologisches Landesmuseum Baden-Württemberg,
Archäologisches Museum Hamburg,
Landesamt für Archäologie Sachsen,
LVR-LandesMuseum Bonn,
Niedersächsisches Landesmuseum Hannover,
Museen Weißenburg/Stadt Weißenburg i. Bay.

Dolche und Schwerter

erkennen · bestimmen · beschreiben

von
Ulrike Weller
unter Mitarbeit von
Mario Bloier und Christof Flügel

DEUTSCHER KUNSTVERLAG

Bestimmungsbuch Archäologie 6

Herausgegeben von
Landesstelle für die nichtstaatlichen Museen in Bayern,
Archäologisches Landesmuseum Baden-Württemberg,
Archäologisches Museum Hamburg,
Landesamt für Archäologie Sachsen,
LVR-LandesMuseum Bonn,
Niedersächsisches Landesmuseum Hannover,
Museen Weißenburg/Stadt Weißenburg i. Bay.

Redaktion:
Christof Flügel, Wolfgang Stäbler

Bildrecherchen und Bildredaktion:
Christof Flügel, Ulrike Weller

Abbildungen auf dem Umschlag:
Pugio Typ Vindonissa – Alphen aan den Rijn, Niederlande (2.1.3.2.),
Privatsammlung Großbritannien
(siehe auch Farbtafel Seite 19)

Bibliografische Information der Deutschen Nationalbibliothek
Die Deutsche Nationalbibliothek verzeichnet diese Publikation
in der Deutschen Nationalbibliografie;
detaillierte bibliografische Daten sind im Internet
über http://dnb.dnb.de abrufbar.

Projektleitung im Verlag: Rudolf Winterstein
Korrektorat im Verlag: Imke Wartenberg
Umschlaggestaltung: Edgar Endl, bookwise medienproduktion gmbh, München
Repro, Satz und Layout: bookwise medienproduktion gmbh, München
Schrift: Myriad Pro
Druck und Bindung: DZA Druckerei zu Altenburg GmbH, Altenburg

© 2020 Deutscher Kunstverlag Berlin München
Ein Unternehmen der Walter de Gruyter GmbH Berlin Boston
www.deutscherkunstverlag.de
www.degruyter.com

ISBN 978-3-422-97992-5

Inhalt

Vorwort der Herausgeber

Von Waffen geht eine besondere Faszination aus: Sie sind mehr als Geräte im Kampf um Leben und Tod. Dafür spricht ihre Vielfältigkeit, die Verzierung mit feinem Dekor und die Verwendung von Gold und Silber als farblich kontrastierende Abdeckungen oder Einlagen. Die Waffe ist in hohem Maße ein Prestigegut. Sie zeigt die Bereitschaft des Trägers, einer Bedrohung entgegenzutreten, Hab und Gut zu verteidigen und Familie und Lebensgemeinschaft zu schützen. Damit wird die Waffe zum Symbol für Wehrhaftigkeit, Mut und Kraft, für Unerschrockenheit und für die Bereitschaft, seine Interessen und die der Gemeinschaft zu vertreten. Sie verkörpert in besonderem Maße die Rolle des Mannes in einer traditionellen Gesellschaft. Die herausragenden Waffen sind Dolche und Schwerter.

Der außerordentlichen Vielfältigkeit dieser Waffengattungen hat sich nun die AG ARCHÄOLOGIE-THESAURUS angenommen. Unter der Federführung von Dr. Ulrike Weller und mit der Unterstützung von Dr. Christof Flügel und Dr. Mario Bloier wird erstmals eine umfassende Systematik aus der Zeit von den Anfängen bis zum Hochmittelalter vorgelegt. Dabei reicht die Spanne von den ersten Steindolchen des Neolithikums über reich verzierte Schwerter und Dolche der Bronzezeit, über die in Manufakturen in großer Stückzahl hergestellten Gladii und Spathae der römischen Soldaten bis hin zu den Schwertern der Wikinger.

Wie in allen Bänden der Reihe Bestimmungsbuch Archäologie sind die einzelnen Formen systematisch und hierarchisch gegliedert, beschrieben und mit weiterführenden Informationen versehen. Da zur Benutzung dieses Buches im Grunde kein Vorwissen erforderlich ist, sondern der Leser geleitet wird, ist es für den Fachmann wie für den Laien gleichermaßen geeignet und für alle geschrieben, die sich zu dem Thema einen Überblick verschaffen wollen.

Wir danken den Autoren für die akribische Ausarbeitung dieser Materialgruppe, Dr. Wolfgang Stäbler für die umsichtige redaktionelle Betreuung und dem Deutschen Kunstverlag, namentlich Rudolf Winterstein, sowie Edgar Endl für die Gestaltung und Realisierung dieses Buchs. Jedem Interessierten ist es als Nachschlagewerk, Bestimmungsbuch und Leitfaden durch die bemerkenswerte Materialfülle empfohlen und an die Hand gegeben.

Im Januar 2020

Dr. Astrid Pellengahr
Leiterin der Landesstelle für die nichtstaatlichen Museen in Bayern

Dr. Gabriele Uelsberg
Direktorin des LVR-LandesMuseums Bonn

Professor Dr. Claus Wolf
Direktor des Archäologischen Landesmuseums Baden-Württemberg

Professor Dr. Rainer-Maria Weiss
Landesarchäologe und Direktor des Archäologischen Museums Hamburg

Martin Schmidt M.A.
Stellvertretender Direktor des Niedersächsischen Landesmuseums Hannover

Dr. Regina Smolnik
Landesarchäologin, Landesamt für Archäologie Sachsen

Jürgen Schröppel
Oberbürgermeister der Stadt Weißenburg i. Bay.

Einführung

Ein einheitlicher ARCHÄOLOGISCHER OBJEKTBEZEICHNUNGS-THESAURUS für den deutschsprachigen Raum

Für eine digitale Erfassung archäologischer Sammlungsbestände ist ein kontrolliertes Vokabular unerlässlich. Nur so kann eine einheitliche Ansprache der Objekte garantiert und damit ihre langfristige Auffindbarkeit gewährleistet werden. Auch für ihre Einbindung in überregionale, nationale und internationale Kulturportale (z. B. Deutsche Digitale Bibliothek, Europeana) ist die Verwendung eines kontrollierten Vokabulars zwingend erforderlich. Während jedoch im kunst- und kulturhistorischen Bereich bereits zahlreiche überregional anerkannte Thesauri vorliegen, fehlt etwas Vergleichbares für das Fachgebiet der Archäologie bisher weitgehend.

Die Schwierigkeiten einer einheitlichen Verwendung archäologischer Objektbezeichnungen zeigen sich schnell: Viele Begriffe sind in einen engen regionalen oder chronologischen Kontext eingebettet, an bestimmte Forschungsrichtungen oder Schulen gebunden oder verändern durch neue Forschungsarbeiten ihren Inhalt. Solche wissenschaftlichen Feinheiten lassen sich teilweise nur schwer in einem allgemeingültigen System abbilden. Hinzu kommt die über Jahrzehnte gewachsene archäologische Fachterminologie, die zu vielfältigen und oft umständlichen, aus zahlreichen Präkombinationen bestehenden Bezeichnungen geführt hat.

Die 2008 gegründete AG ARCHÄOLOGIE-THESAURUS, in der zurzeit Archäologen aus ganz Deutschland zusammenarbeiten, hat sich trotz dieser offenkundigen Hindernisse zum Ziel gesetzt, ein vereinheitlichtes, überregional verwendbares Vokabular aus klar definierten Begriffen zu entwickeln, das die – nicht nur digitale – Inventarisierung der umfangreichen Bestände in den archäologischen Landesmuseen und Landesämtern ebenso wie der kleineren archäologischen Sammlungen in den vielfältigen regionalen Museen erleichtern soll. Es handelt sich also in erster Linie um ein Werkzeug zur praktischen Anwendung und nicht um eine Forschungsarbeit. Dennoch soll der archäologische Objektbezeichnungsthesaurus am Ende sowohl von Laien als auch von Wissenschaftlern benutzt werden können. Dies setzt voraus, dass die zu erarbeitende Terminologie, ausgehend von sehr allgemein gehaltenen Begriffen, eine gewisse typologische Tiefe erreicht, wobei jedoch nur solche Typen in dem Vokabular abgebildet werden, die bereits eine langjährige generelle Anerkennung in der Fachwelt erfahren haben. Die gewachsenen und vertrauten Bezeichnungen bleiben dabei selbstverständlich erhalten.

Gemäß den Leitgedanken der AG ARCHÄOLOGIETHESAURUS werden die einzelnen Typen einer Objektgruppe mit ihren kennzeichnenden Merkmalen beschrieben und nach rein formalen Kriterien gegliedert, also unabhängig von ihrer chronologischen und kulturellen Einordnung vorgestellt. Dennoch sind Hinweise auf eine zeitliche wie räumliche Eingrenzung einer jeden Form unerlässlich. Zur Datierung werden in der Regel die Epoche, die archäologische Kulturgruppe und ein absolutes, in Jahrhunderten angegebenes Datum genannt. Dabei dienen die allgemein gängigen Standardchronologien zur Orientierung (**Abb. 1**). Erfasst wird regelhaft ein Zeitraum vom Paläolithikum bis ins frühe Mittelalter. Die absolute Obergrenze bildet das Hochmittelalter, wobei Formen aus der Zeit nach 1000 nur in Ausnahmefällen berücksichtigt werden, da sie sich oft nur schwer gemeinsam mit den älteren Funden in eine einheitliche Struktur bringen lassen. Darüber hinaus wird mit den mittelalterlichen Hinterlassenschaften eine Grenze zu anderen kulturhistorischen oder

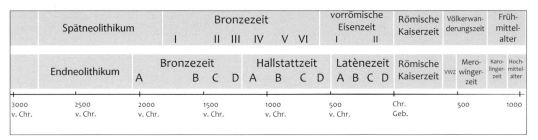

Abb. 1: Chronologische Übersicht vom Spät-/Endneolithikum bis zum Mittelalter im norddeutschen (oben) und süddeutschen Raum (unten). Die Bezeichnung der Zeitstufen erfolgt nach P. Reinecke (1965), O. Montelius (1917) und H. Keiling (1969).

volkskundlichen Objektthesauri gezogen, mit denen eine Überschneidung vermieden werden soll. Im Hinblick auf ihr regionales Vorkommen werden zudem nur solche Formen berücksichtigt, die im deutschsprachigen Raum in nennenswerter Menge vertreten sind. Dennoch wird bei jeder Gegenstandsform die Gesamtverbreitung aufgeführt, wobei generalisierend nur Länder und Landesteile genannt werden.

Der in der AG ARCHÄOLOGIETHESAURUS entwickelte Objektbezeichnungsthesaurus erhebt keinen Anspruch auf Vollständigkeit; Ziel ist es aber, eine Struktur zu schaffen, die jederzeit ergänzt und erweitert werden kann, ohne grundsätzlich verändert werden zu müssen. So können auch neu definierte Varianten immer wieder in das Vokabular eingebunden werden, das auf diese Weise stets auf einen aktuellen Forschungsstand gebracht werden kann. Am Ende der Arbeit soll ein Vokabular stehen, das zum einen die Erfassung archäologischer Bestände mit unterschiedlichen Erschließungstiefen ermöglicht, zum anderen aber auch vielfältige Suchmöglichkeiten anbietet. Jedem Begriff werden dafür eine Definition und eine typische Abbildung hinterlegt. Für eine nachvollziehbare Einordnung eines jeden Objekttyps sind zudem die Hinweise zur Datierung und Verbreitung in der geschilderten Weise vorgesehen. Die als Quellennachweis dienenden Literaturangaben und Abbildungsnachweise können unterschiedliche Tiefen erreichen. Oft reicht eine einzige Quellenangabe aus, im Falle von in der Forschung noch nicht verbindlich definierten Typen erscheinen bisweilen jedoch umfangreiche

Literaturangaben unerlässlich. Auch Abbildungshinweise, die auf Abweichungen vom im Bestimmungsbuch dargestellten Idealtypus verweisen, können zur Einordnung individueller Objekte manchmal hilfreich sein.

Die Bereitstellung des Thesaurus ist langfristig online, beispielsweise auf der Website von www.museumsvokabular.de, geplant und soll über Standard-Austauschformate in alle gängigen Datenbanken einspielbar sein. Vorab erscheinen seit 2012 einzelne Objektgruppen in gedruckter Form als »**Bestimmungsbuch Archäologie**«; nach den Fibeln, den Äxten und Beilen, den Nadeln, dem kosmetischen und medizinischen Gerät sowie zuletzt den Gürteln umfasst der mittlerweile sechste Band der Reihe die Dolche und Schwerter.

Dabei wird erstmals in der Geschichte der Forschung der Versuch unternommen, die vor- und frühgeschichtliche, die römische und die frühmittelalterliche Schwerttypologie in einer gemeinsamen Struktur zusammenzufassen. Gerade bei der Bestimmung römischer Schwerter spielen Teilobjekte und Zubehör normalerweise eine große Rolle. Dies würde den Rahmen des Bestimmungsbuches allerdings sprengen und darüber hinaus dem Grundgedanken des Thesaurus zuwiderlaufen, bei der Gliederung stets vom vollständigen Objekt auszugehen. Um den Anforderungen der römischen Schwerttypologie dennoch möglichst gerecht zu werden und auch das vorgeschichtliche Schwertzubehör nicht völlig auszuklammern, geben die Einleitungen einen Überblick über die wichtigsten Teil- und Zubehörgruppen. Für die digitale Fassung können diese Gruppen zukünftig

gegebenenfalls weiter aufgegliedert und in die Thesaurusstruktur eingebunden werden. Einzig die Ortbänder werden bereits an dieser Stelle mit einer eigenen Systematik vorgestellt.

Für den Leser dieses Buches gelten für die Erschließung der Objekte die auch in den bereits erschienenen Bänden verwendeten Zugänge: Eine grobe Gliederung wird im Inhaltsverzeichnis geliefert. Man kann sich den Objekten durch die Gliederungskriterien der Ordnungshierarchien annähern. Sind die Bezeichnungen bekannt, lässt sich der Bestand durch die Register erschließen, in denen alle verwendeten Typenbezeichnungen und ihre Synonyme aufgelistet sind. Der für manchen Nutzer einfachste Weg ist das Blättern und Vergleichen. Alle Zeichnungen einer Objektgruppe, für die jeweils ein konkretes, besonders typisches Fundstück als Vorlage ausgewählt wurde, besitzen einen einheitlichen Maßstab. Die Dolche sind grundsätzlich im Verhältnis 1:2 wiedergegeben – nur bei besonders großen Exemplaren wurde auf 2:5 verkleinert. Bei den Schwertern ist der Griff ebenfalls stets im Verhältnis 1:2, die Gesamtansicht im Verhältnis 1:5 dargestellt; Ausnahmen bilden besonders große Schwerter, für die der Maßstab 1:6 gewählt wurde. In allen Fällen, in denen nicht die Standardwerte 1:2 oder 1:5 gelten, ist der abweichende Maßstab in der Bildunterschrift vermerkt. Zusätzliche Informationen bieten die Fototafeln mit ausgewählten Typen.

Auch der sechste Band des Bestimmungsbuches Archäologie ist ein Ergebnis der gesamten AG ARCHÄOLOGIETHESAURUS, an dem alle Mitglieder nach Kräften mitgearbeitet haben, ganz besonders durch die vielen lebhaften Diskussionen der Systematiken sowie der Sachtexte und deren sinnvolle Einbindung in die vorgegebene Struktur, aber auch durch Literaturergänzungen sowie durch die wie immer kostenfreie Bereitstellung von Fotos seitens der in der Arbeitsgruppe vertretenen Institutionen. Herauszuheben ist die Arbeit von Ronald Heynowski und Sonja Nolte, die die Zeichnungen angefertigt haben, und von Thomas Lessig-Weller, der die Einleitung verfasste, Texte gegenlas und viele hilfreiche Anregungen gab. Zahlreiche Institutionen, darunter das Středočeské muzeum v Roztokách u Prahy in Roztoky, das Römische Museum in Augsburg, das Historische Museum Regensburg, das Landesmuseum Mainz, das Musée cantonal d'archéologie et d'histoire, Lausanne, das Bernische Historische Museum und das Oberösterreichische Landesmuseum Linz, haben durch das unentgeltliche Bereitstellen von Fotos zum Gelingen des Bandes beigetragen. Allen Helfern einen ganz herzlichen Dank!

Weitere Bände (u. a. Halsringe, Fernwaffen, Helme) sind in Vorbereitung.

Kathrin Mertens

In der AG ARCHÄOLOGIETHESAURUS sind derzeit folgende Institutionen und Wissenschaftler regelmäßig vertreten:

Bonn, LVR-LandesMuseum (Hoyer von Prittwitz)
Dresden, Landesamt für Archäologie Sachsen (Ronald Heynowski)
Hamburg, Archäologisches Museum Hamburg (Kathrin Mertens)
Hannover, Niedersächsisches Landesmuseum (Ulrike Weller, Sonja Nolte)
Köln, Universität zu Köln (Eckhard Deschler-Erb)
München, Archäologische Staatssammlung (Brigitte Haas-Gebhard)

München, Landesstelle für die nichtstaatlichen Museen in Bayern (Christof Flügel)
Rastatt, Archäologisches Landesmuseum Baden-Württemberg (Patricia Schlemper)
Schleswig, Museum für Archäologie Schloss Gottorf, Stiftung Schleswig-Holsteinische Landesmuseen Schloss Gottorf (Angelika Abegg-Wigg)
Weißenburg i. Bay., Museen Weißenburg (Mario Bloier)

Einleitung

Werkzeuge mit schneidenden Kanten zählen zu den ältesten Gegenständen, die bereits Vorläufer des modernen Menschen aus den ihnen zur Verfügung stehenden Rohmaterialien herstellten. Im Verlauf der Entwicklung kristallisierte sich ein Formkonzept heraus, das durch zwei Schneiden und eine Spitze charakterisiert ist. Es findet sich in seiner klarsten Form bei Dolchen und Schwertern, denen das vorliegende Bestimmungsbuch gewidmet ist.

Die Materialvorlage beginnt mit Artefakten der Jungsteinzeit, die aufgrund ihrer morphologischen Ausprägung eindeutig den Dolchen zuzurechnen sind. Weitgehend aus dem für diese Periode namengebenden Material Stein angefertigt, zählt der Dolch zu den ersten Geräten, die mit Hilfe einer neuartigen Technik am Ende der Jungsteinzeit erzeugt werden. Der Bronzeguss revolutionierte in der Folgezeit die Waffentechnologie. Nun wurde es möglich, nicht nur Dolche, sondern auch funktionale Waffen mit langen Schneiden im Gussverfahren herzustellen. Mit dem Ansteigen der Klingenlänge erfuhr das Arsenal tödlicher Waffen somit eine Ergänzung durch die Schwerter. Ihre Entwicklung schlägt einen eigenen Weg ein, um in den prestigeträchtigen und ikonenhaften Waffen des Mittelalters ihren Höhepunkt zu erreichen. Als Waffen mit einem offensichtlich hohen symbolischen Wert übernahmen mitunter auch ihre Scheiden eine wichtige Funktion als Schmuckträger. Einen besonderen Stellenwert hatten in diesem Zusammenhang die unteren Scheidenabschlüsse. Da diese Ortbänder in der Vergangenheit eine besondere wissenschaftliche Betrachtung erfuhren, widmet sich ein Abschnitt in dem vorliegenden Bestimmungsbuch auch speziell diesem Artefakttyp.

Der Zeitrahmen, den die Betrachtung der Dolche, Schwerter und Ortbänder einnimmt, beginnt in der Jungsteinzeit und endet mit dem Frühmittelalter (**Abb. 1**). Die Artefaktgruppen werden jeweils in den einzelnen Abschnitten eigenständig behandelt, charakterisiert und klassifiziert.

Farbtafeln

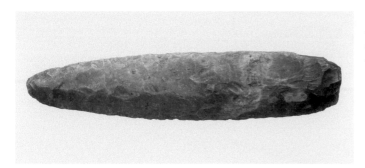

1.1.1.2. Dicke Spitze – Wölpe,
Lkr. Nienburg (Weser), L. 19,0 cm –
Niedersächsisches Landesmuseum
Hannover, Inv.-Nr. 3120.

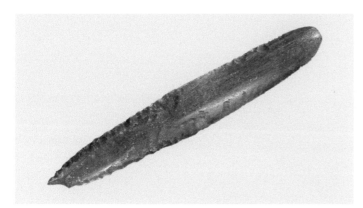

1.1.1.3. Spandolch – bei Aurich,
Lkr. Aurich, L. 19,4 cm –
Niedersächsisches Landesmuseum
Hannover, Inv.-Nr. 1969.

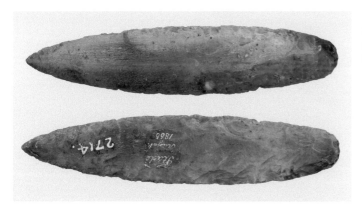

1.1.1.4. Spandolchderivat –
Stade, Lkr. Stade, L. 16,5 cm –
Niedersächsisches Landesmuseum
Hannover, Inv.-Nr. 2714.

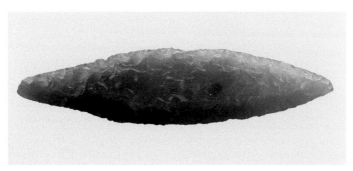

1.1.1.5. Lanzettförmiger Dolch ohne
abgesetzten Griffteil – Dierstorf,
Lkr. Harburg, L. 10,6 cm –
Niedersächsisches Landesmuseum
Hannover, Inv.-Nr. 2339.

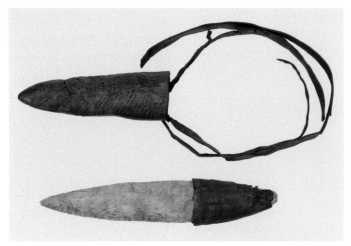

1.1.1.5. Lanzettförmiger Dolch ohne abgesetzten Griffteil – Wiepenkathen, Lkr. Stade, L. 19,8 cm – Museum Stade, Inv.-Nr. r 2014 / 13038.

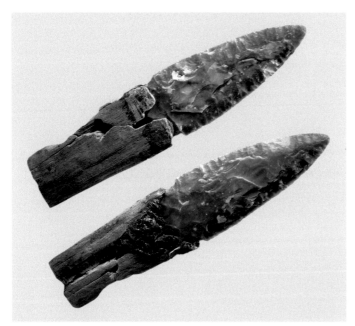

1.1.2.2. Bifacial retuschierter Dolch mit Griffzunge – Allensbach, Lkr. Konstanz, L. 17,0 cm – Archäologisches Landesmuseum Baden-Württemberg, Inv.-Nr. 2002-264-4748-1001.

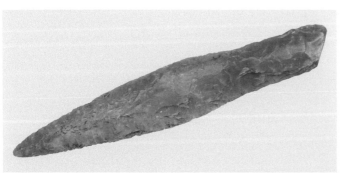

1.2.1. Lanzettförmiger Dolch mit verdicktem Griff mit spitzovalem bis ovalem Querschnitt – Wehrbleck, Lkr. Diepholz, L. 17,8 cm – Niedersächsisches Landesmuseum Hannover, Inv.-Nr. 2:59.

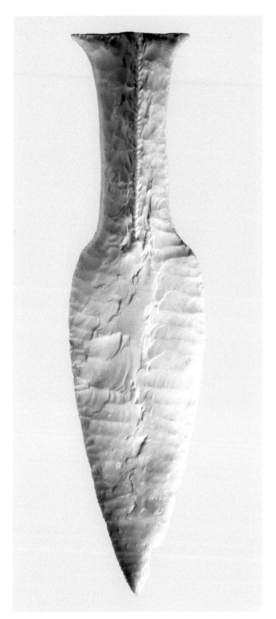 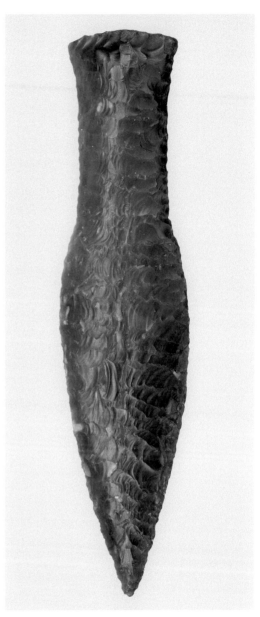

1.2.3. Dolch mit verbreitertem Griffende und rhombi-schem, abgerundet dreieckigem oder rechteckigem Querschnitt des Griffs – Flensburg, L. 26,7 cm – Schleswig, Museum für Archäologie Schloss Gottorf, Landesmuseen Schleswig-Holstein, Inv.-Nr. KS A 250.

1.2.4. Dolch mit erweitertem Griffende und spitzovalem Querschnitt des Griffs – Uelzen, Lkr. Uelzen, L. 16,9 cm – Niedersächsisches Landesmuseum Hannover, Inv.-Nr. 2038.

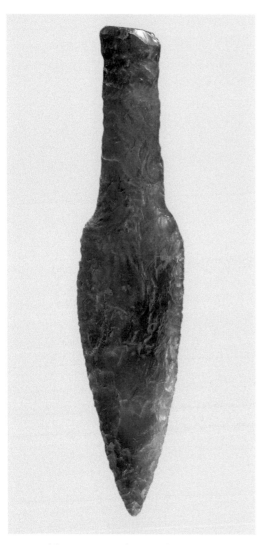 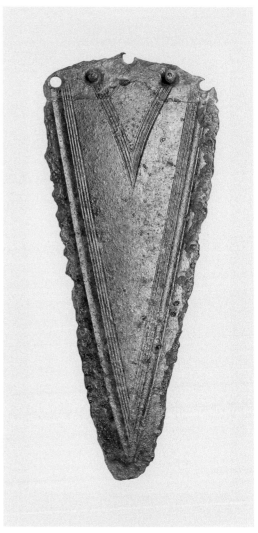

1.2.5. Dolch mit im Querschnitt ovalem bis spitzovalem Griff ohne Verbreiterung am Griffende – Dedendorf, Lkr. Nienburg (Weser), L. 21,6 cm – Niedersächsisches Landesmuseum Hannover, Inv.-Nr. 25065.

2.1.1.2.3. Griffplattendolch Typ Anzing – Singen (Hohentwiel), Lkr. Konstanz, L. 11,0 cm – Archäologisches Landesmuseum Baden-Württemberg, Inv.-Nr. 1950-107-33-1.

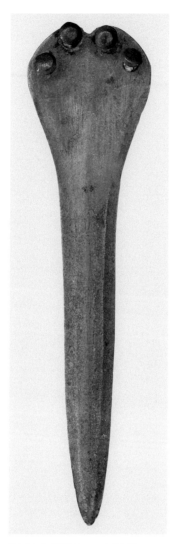

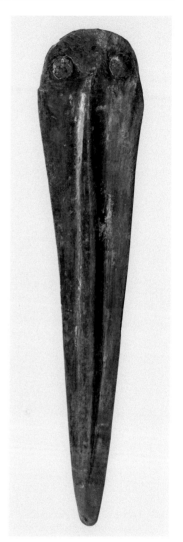

2.1.1.2.4. Griffplattendolch Typ Broc – Darshofen, Lkr. Parsberg, L. 25,3 cm – Museum Regensburg, Inv.-Nr. A 179.

2.1.1.2.7. Griffplattendolch Typ Sögel – Lemförde, Lkr. Diepholz, L. 18,8 cm – Niedersächsisches Landesmuseum Hannover, Inv.-Nr. 5768.

2.1.1.2.8. Zweinietiger Griffplatten-dolch mit abgerundeter Griffplatte und flachrhombischem Klingen-querschnitt – Wardböhmen, Lkr. Celle, L. 18,0 cm – Nieder-sächsisches Landesmuseum Hannover, Inv.-Nr. 535:76.

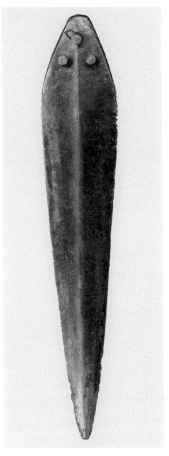 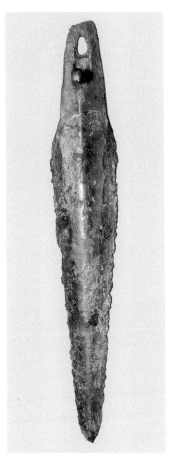 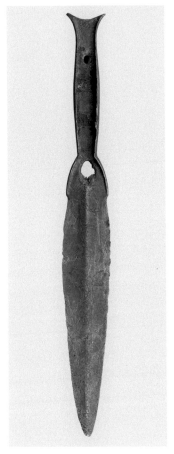

2.1.1.3. Griffplattendolch mit annähernd dreieckiger Griffplatte – Hannover-Kronsberg, Region Hannover, L. 24,7 cm – Niedersächsisches Landesmuseum Hannover, Inv.-Nr. 925:29.

2.1.1.4. Griffplattendolch mit länglich ausgezogener Griffplatte – Bopfingen-Trochtelfingen, Ostalbkreis, L. 16,1 cm – Archäologisches Landesmuseum Baden-Württemberg, Inv.-Nr. 2006-195-1-1.

2.1.2.4. Griffzungendolch Typ Peschiera – Wehdel, Lkr. Cuxhaven, L. 19,3 cm – Niedersächsisches Landesmuseum Hannover, Inv.-Nr. 5432.

2.1.2.3. Dolch mit kurzer Klinge und kurzer Griffzunge – Esbeck, Lkr. Helmstedt, L. 5,3 cm – Niedersächsisches Landesmuseum Hannover, Inv.-Nr. 1179:92.

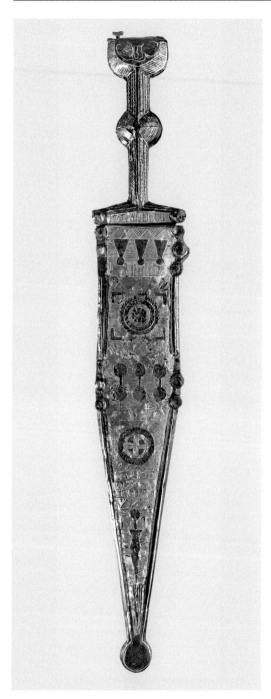

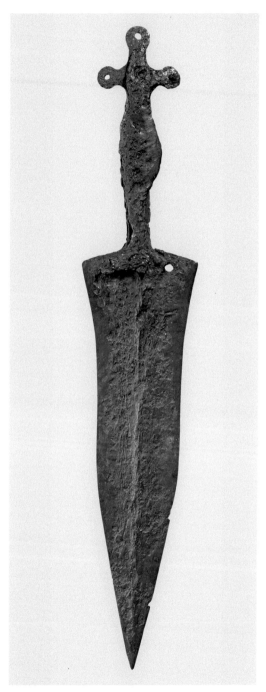

2.1.3.2. Pugio Typ Vindonissa – Alphen aan den Rijn, Niederlande, L. (mit Scheide) 33,8 cm – Privatsammlung Großbritannien.

2.1.5.2. Pugio Typ Tarent – unbekannter Fundort, L. 29,8 cm – Privatsammlung Großbritannien.

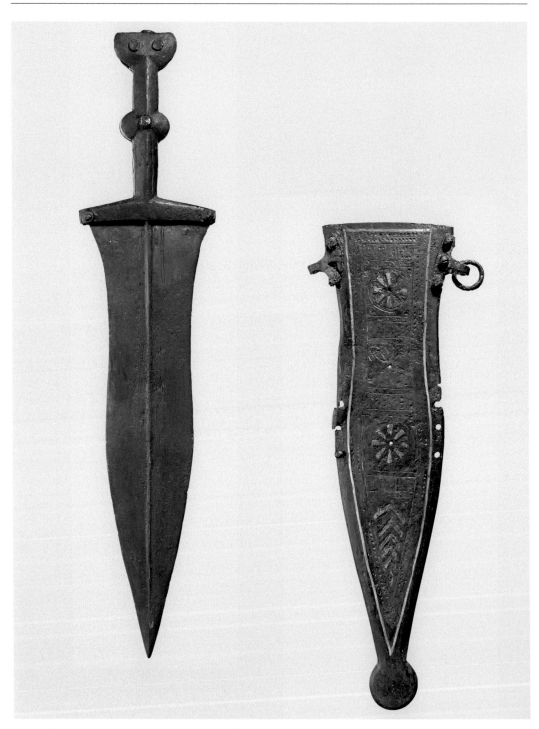

*2.1.5.4. Pugio Typ Mainz – Alphen aan den Rijn, Niederlande, L. (Dolch) 35,8 cm; L. (Scheide) 29,2 cm –
Privatsammlung Großbritannien.*

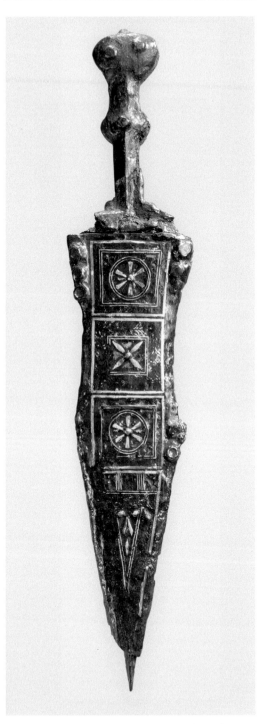

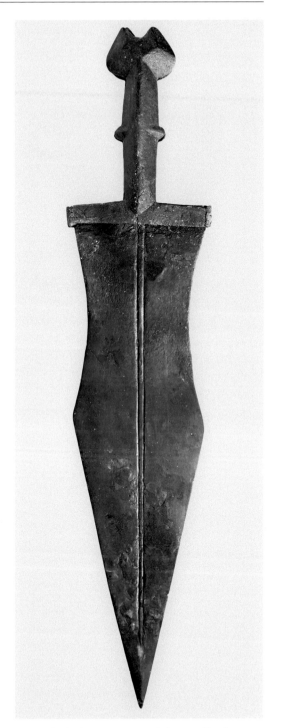

2.1.5.4. Pugio Typ Mainz mit Messing- und Email-verzierung auf der Scheide – Mainz, L. 38 cm – Landesmuseum Mainz, Inv.-Nr. 1917/96.

2.1.5.5. Pugio Typ Künzing – unbekannter Fundort, L. 43,5 cm – Privatsammlung Großbritannien.

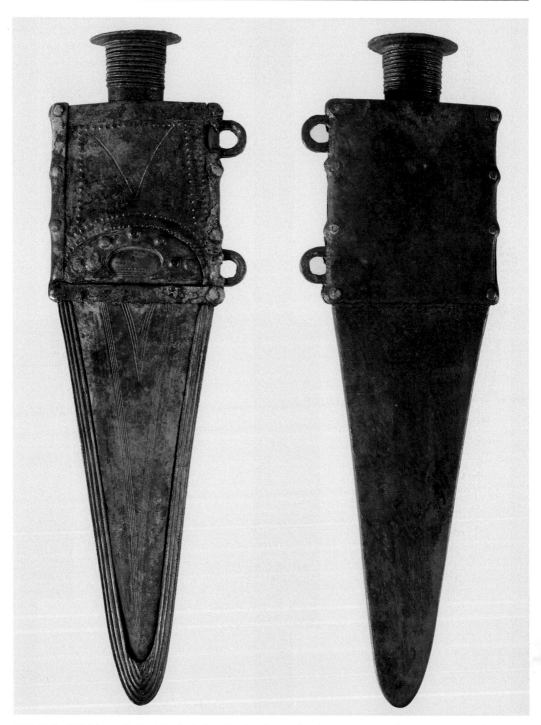

2.3.1. Vollgriffdolch vom Baltisch-Padanischen Typ (Vorder- und Rückseite) – Tursko, district Praha-západ
(Prag-west), Tschechien, L. 27,4 cm – Archaeological sub-collection of the Central Bohemian Museum in Roztoky
by Prague Collection, vorläufige Inv.-Nr. 28/2015.

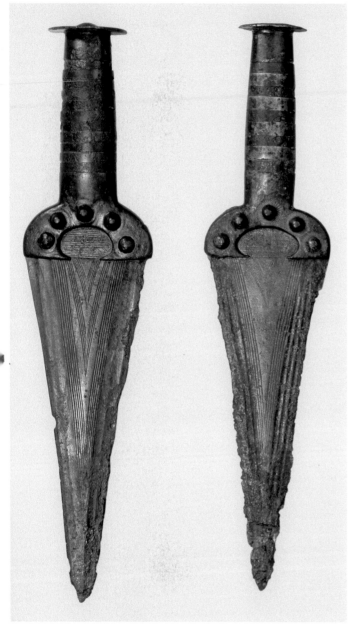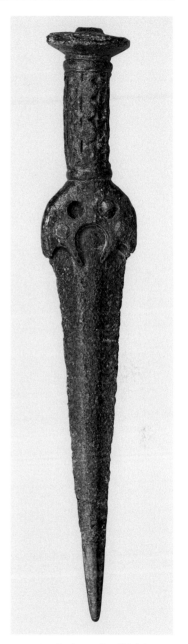

2.3.3. Vollgriffdolch vom Alpinen Typ – Bois de Vaux, Lausanne, Kanton
Waadt, Schweiz, L. 26,7 und 25,9 cm – Musée cantonal d'archéologie et
d'histoire, Lausanne, Inv.-Nr. 33196 und 33197.

2.3.9. Nordischer Vollgriffdolch –
Wanna, Lkr. Cuxhaven, L. 28,1 cm –
Niedersächsisches Landesmuseum
Hannover, Inv.-Nr. 5431.

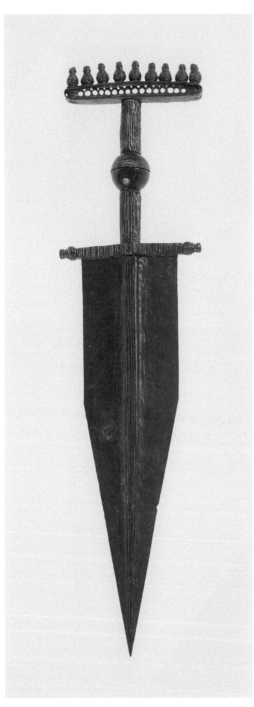

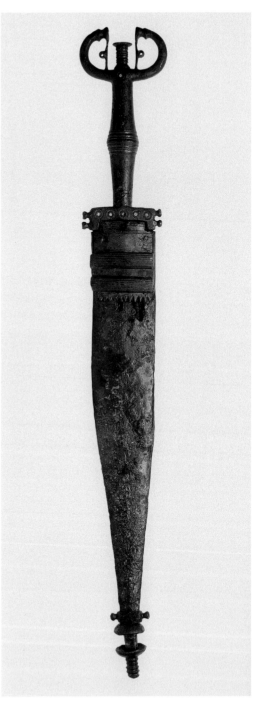

2.3.12.5. Dolch mit entwickelter Knaufgestaltung
»Eisen« – Auerbach, Oberösterreich, L. 32,5 cm –
Oberösterreichisches Landesmuseum Linz,
Inv.-Nr. A 1416.

2.3.12.6. Antennendolch mit entwickelter Knaufgestal-
tung »Bronze« – Siedelberg-Pfaffstädt, Oberösterreich,
L. 40,4 cm – Oberösterreichisches Landesmuseum Linz,
Inv.-Nr. A 1415.

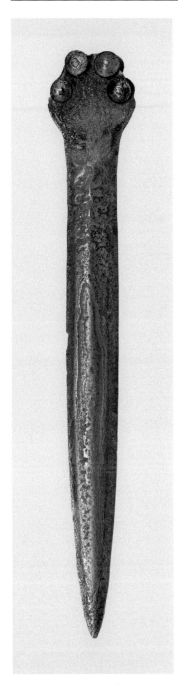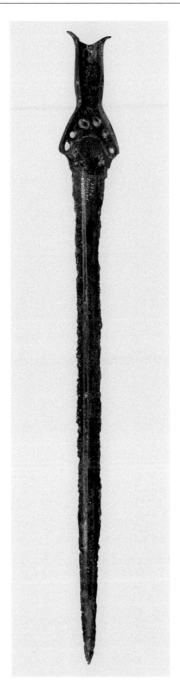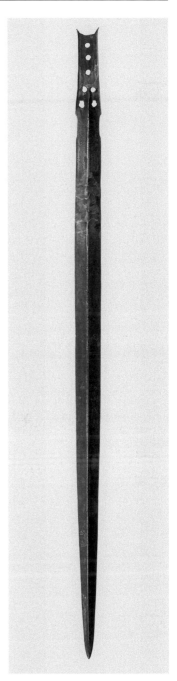

1.1.2.1. Viernietiges Griffplatten-
schwert mit trapezförmiger bis
doppelkonischer Griffplatte –
Grethem, Heidekreis, L. 33,9 cm –
Niedersächsisches Landesmuseum
Hannover, Inv.-Nr. 69:56.

1.2.1. Griffzungenschwert Typ
Sprockhoff Ia – Eddelstorf, Lkr.
Uelzen, L. 51,2 cm – Niedersächsi-
sches Landesmuseum Hannover,
Inv.-Nr. 7346.

1.2.5. Griffzungenschwert Form
Buchloe-Greffern – Rheinmünster-
Greffern, Lkr. Rastatt, L. 77,5 cm –
Archäologisches Landesmuseum
Baden-Württemberg,
Inv.-Nr. 1955-21-1-1.

1.2.10.1. Griffzungenkurzschwert Typ Dahlenburg – Neetze, Lkr. Lüneburg, L. 30,5 cm – Niedersächsisches Landesmuseum Hannover, Inv.-Nr. 4702.

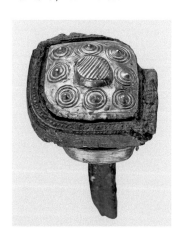

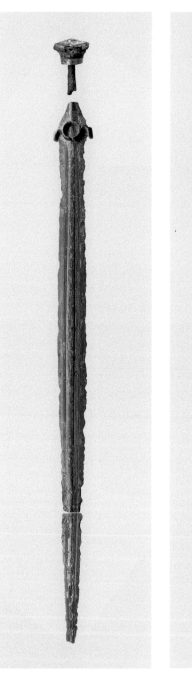

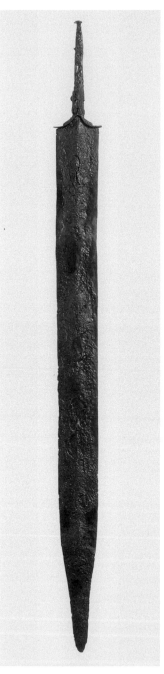

1.3.1. Griffangelschwert mit halbmetallenem Heft und Knauf – Brarupholz, Kr. Schleswig-Flensburg, L. 51,2 cm – Archäologisches Museum Hamburg, Inv.-Nr. MfV 1882:46a.

1.3.10. Griffangelschwert vom Frühlatèneschema – Bretten-Bauerbach, Lkr. Karlsruhe, L. 79,5 cm – Archäologisches Landesmuseum Baden-Württemberg, Inv.-Nr. 1995-4-13-1.

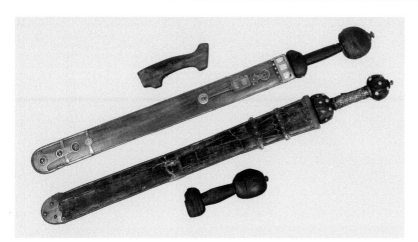

1.3.13.2. Römische Spatha (von oben nach unten): Holzgriff; moderne Schwertscheide mit Original-Pressblechauflagen und Schwertgriff; Schwertscheide mit opus interrasile und Schwertgriff; Schwertgriff – Süderbrarup (Thorsberger Moor), Kr. Schleswig-Flensburg – Schleswig, Museum für Archäologie Schloss Gottorf, Landesmuseen Schleswig-Holstein, Inv.-Nr. ohne, FS 5721, FS 5732, FS 3169, FS 5644 (SH 1858-1.149), FS 5800–5803 (SH 1858-1.137), FS 5643 (SH 1858-1.150), FS 5644.

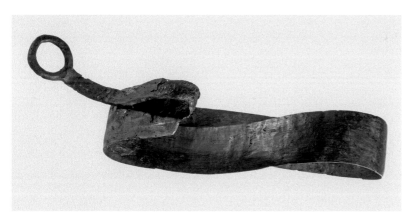

1.3.13.3.2. Mehrteiliges Ringknaufschwert – Hamfelde, Kr. Herzogtum Lauenburg, L. 65,4 cm – Schleswig, Museum für Archäologie Schloss Gottorf, Landesmuseen Schleswig-Holstein, Inv.-Nr. KS 19850-302g.

1.3.14.1. Spatha mit Knauf- und Parierstange aus organischem Material – Wyhl, Lkr. Emmendingen, L. 90,0 cm – Archäologisches Landesmuseum Baden-Württemberg, Inv.-Nr. 1982-164-22-2.

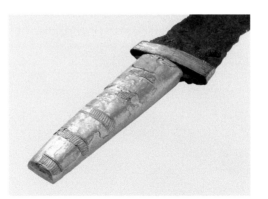

1.3.14.1.1. Goldgriffspatha – Villingendorf,
Lkr. Rottweil, L. 87,0 cm – Archäologisches
Landesmuseum Baden-Württemberg, Inv.-Nr.
1996-48-74-3.

1.3.14.2. Spatha mit organischen Auflagen an Knauf-
und Parierstange – Calw-Stammheim, Lkr. Calw,
L. 90,0 cm – Archäologisches Landesmuseum Baden-
Württemberg, Inv.-Nr. 1974-83-35-3.

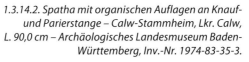

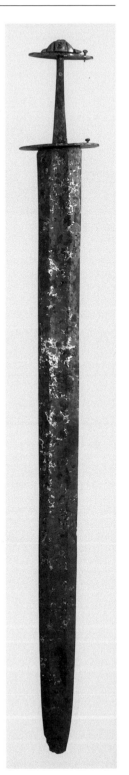

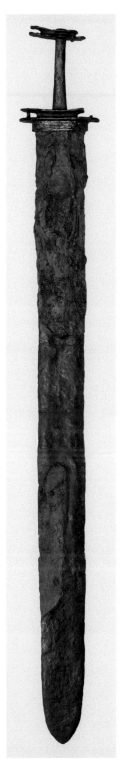

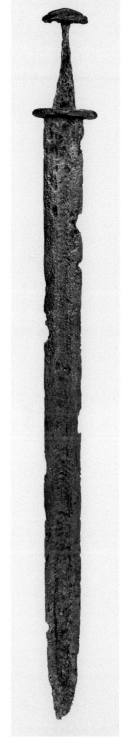

1.3.14.2. Spatha mit organischen Auflagen an Knauf- und Parierstange – Hiddestorf, Region Hannover, L. 88 cm – Niedersächsisches Landesmuseum Hannover, Inv.-Nr. 522:2019.

1.3.14.2.1. Knauf vom Ringschwert – Orsay, Lkr. Moers, L. 6,96 cm – LVR-LandesMuseum Bonn, Inv.-Nr. 1938.663,3-1.

1.3.14.3.5. Griffangelschwert Typ Schlingen – Regensburg-Kreuzhof (früher Barbing-Kreuzhof), L. 80,8 cm – Historisches Museum Regensburg, Inv.-Nr. 1939/402.

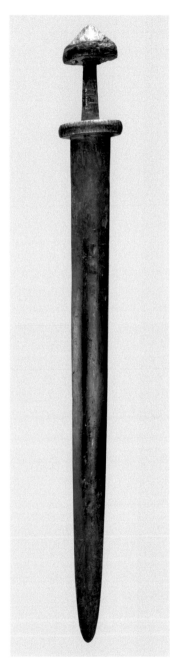 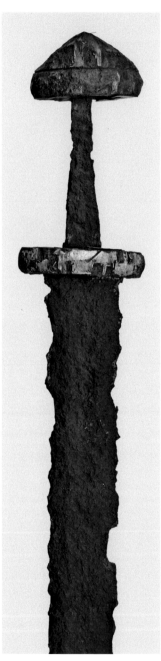 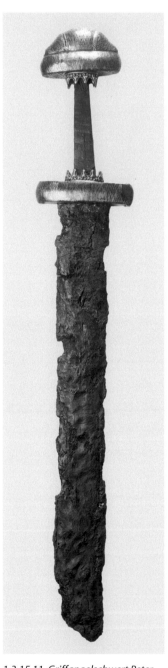

1.3.15.3. Griffangelschwert Petersen Typ H – Fahrdorf (Haithabu-Hafen), Kr. Schleswig-Flensburg, L. 94,0 cm – Schleswig, Museum für Archäologie Schloss Gottorf, Landesmuseen Schleswig-Holstein, Inv.-Nr. SH1979-4.4802 (KS D 591.197).

1.3.15.3. Griffangelschwert Petersen Typ H – Rohrsen, Lkr. Nienburg (Weser), L. 96 cm – Museum Nienburg, Inv.-Nr. U. 731.

1.3.15.11. Griffangelschwert Petersen Typ V– Fahrdorf (Haithabu-Hafen), Kr. Schleswig-Flensburg, L. 60,0 cm – Schleswig, Museum für Archäologie Schloss Gottorf, Landesmuseen Schleswig-Holstein, Inv.-Nr. SH1979-4.4801 (KS D 591.196).

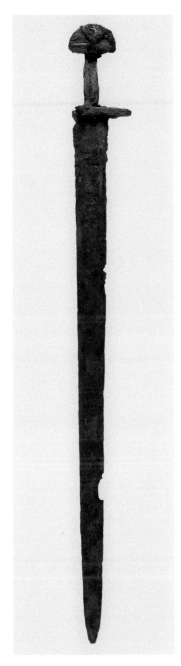

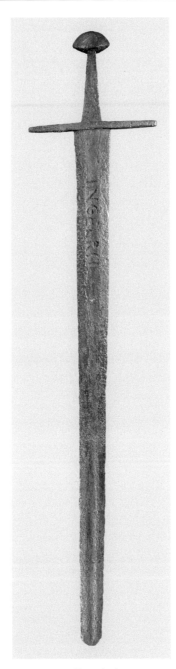

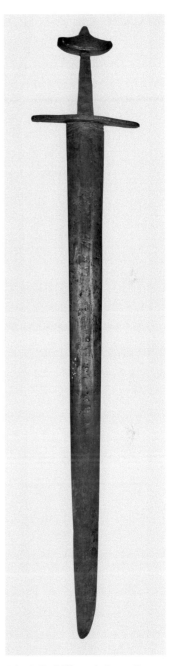

1.3.15.11. Griffangelschwert Petersen Typ V – Großenwieden, Lkr. Hameln-Pyrmont, L. 95,5 cm – Niedersächsisches Landesmuseum Hannover, Inv.-Nr. 392:2015.

1.3.15.12. Griffangelschwert Petersen Typ X – aus dem Teufelsmoor, Lkr. Osterholz, L. 84 cm – Niedersächsisches Landesmuseum Hannover, Inv.-Nr. 281:32.

1.3.15.13. Griffangelschwert Petersen Typ Y – Fahrdorf (Haithabu-Hafen), Kr. Schleswig-Flensburg, L. 95,0 cm – Schleswig, Museum für Archäologie Schloss Gottorf, Landesmuseen Schleswig-Holstein, Inv.-Nr. SH1979-4.4799 (KS D 591.194).

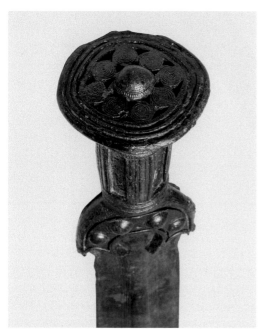

2.4.1.7. Vollgriffschwert Typ Ottenjann G (Periode II) – Kampen (Sylt), Kr. Nordfriesland, L. 77,8 cm – Schleswig, Museum für Archäologie Schloss Gottorf, Landesmuseen Schleswig-Holstein, Inv.-Nr. FS 7526a.

2.4.1.11. Vollgriffschwert Typ Ottenjann M (Periode II) – Esgrus-Griesgaard, Kr. Schleswig-Flensburg, L. 71,0 cm – Schleswig, Museum für Archäologie Schloss Gottorf, Landesmuseen Schleswig-Holstein, Inv.-Nr. KS 2226.

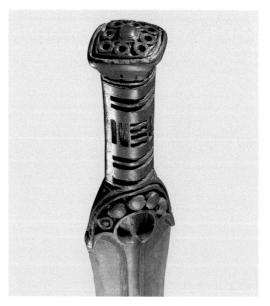

2.4.1.10. Vollgriffschwert Typ Ottenjann L (Periode II) – Kampen (Sylt), Kr. Nordfriesland, L. 62,3 cm – Schleswig, Museum für Archäologie Schloss Gottorf, Landesmuseen Schleswig-Holstein, Inv.-Nr. FS 7520a.

2.4.2.1. Vollgriffschwert Typ Ottenjann A (Periode III) – Meckelfeld, Lkr. Harburg, L. 50,5 cm – Archäologisches Museum Hamburg, Inv.-Nr. HM V 1956:179.

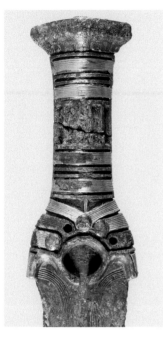

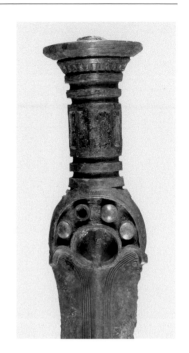

2.4.2.2. Vollgriffschwert Typ Otten-jann B (Periode III) – Löwenstedt, Kr. Nordfriesland, L. 67,1 cm – Schleswig, Museum für Archäologie Schloss Gottorf, Landesmuseen Schleswig-Holstein, Inv.-Nr. KS 11146a.

2.4.2.2. Vollgriffschwert Typ Ottenjann B (Periode III) – Ülsby, Kr. Schleswig-Flensburg, L. 68,3 cm – Schleswig, Museum für Archäologie Schloss Gottorf, Landesmuseen Schleswig-Holstein, Inv.-Nr. KS 10784a.

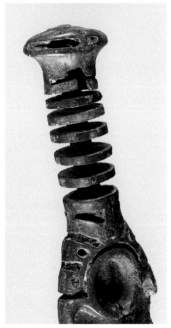

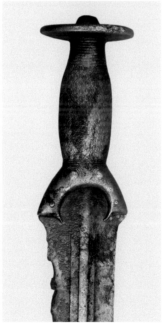

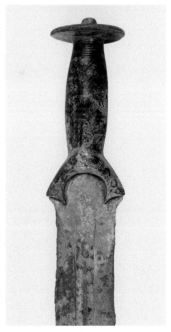

2.4.2.6. Vollgriffschwert Typ Otten-jann F (Periode III) – Witzhave, Lkr. Storman, L. 58,8 cm – Schleswig, Museum für Archäologie Schloss Gottorf, Landesmuseen Schleswig-Holstein, Inv.-Nr. KS 18013IIIa.

2.5.1. Scheibenknaufschwert Typ Riegsee – Gablingen, Lkr. Augs-burg, L. noch 19,5 cm, Römisches Museum Augsburg, Inv.-Nr. VF184.

2.5.1. Scheibenknaufschwert Typ Riegsee – Nöfing, Oberösterreich, L. 62,5 cm – Oberösterreichisches Landesmuseum, Inv.-Nr. A 607.

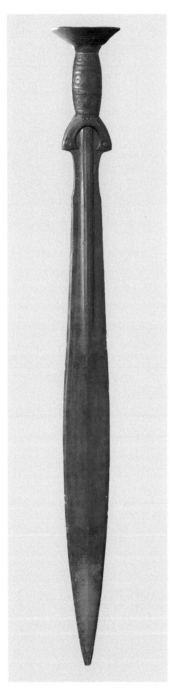

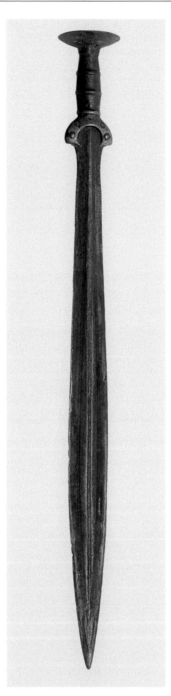

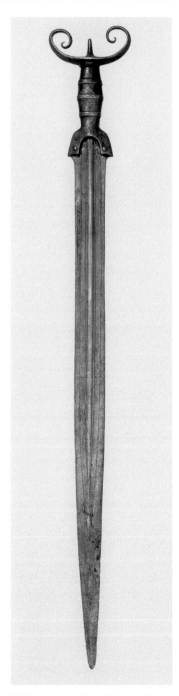

2.6.2. Schalenknaufschwert Typ Königsdorf – Königsdorf, Lkr. Bad Tölz-Wolfratshausen, L. 61,8 cm – Archäologische Staatssammlung München, Inv.-Nr. 1950,10.

2.6.3. Schalenknaufschwert Typ Stockstadt – Stockstadt, Lkr. Aschaffenburg, L. 63,9 cm – Archäologische Staatssammlung München, Inv.-Nr. NM 1923,13.

2.7.4. Antennenknaufschwert Typ Tarquinia-Steyr – Bex, Kanton Waadt, Schweiz, L. 67,0 cm – Bernisches Historisches Museum, Bern, Inv.-Nr. A/9951.

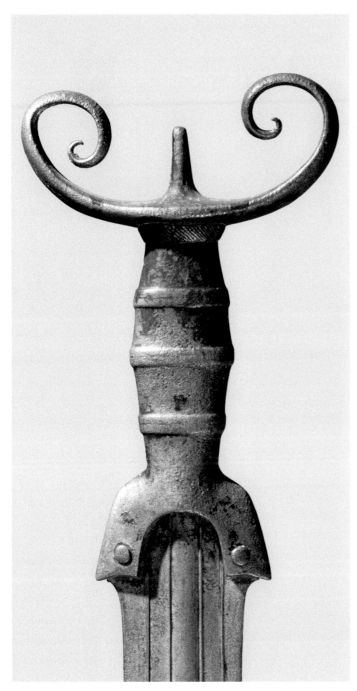

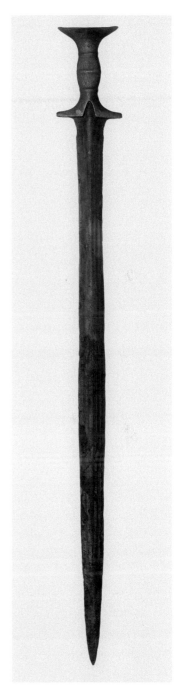

2.7.4. Antennenknaufschwert Typ Tarquinia-Steyr – Bex, Kanton Waadt, Schweiz, Detailansicht (vgl. S. 34).

2.11.1. Mörigen-Schwert – Preinersdorf, Lkr. Rosenheim, L. 67,9 cm – Archäologische Staatssammlung München, Inv.-Nr. NM 3472.

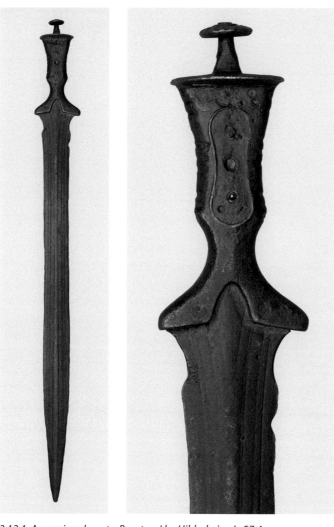

2.12.1. Auvernierschwert – Barnten, Lkr. Hildesheim, L. 57,4 cm –
Niedersächsisches Landesmuseum Hannover, Inv.-Nr. 305:2002.

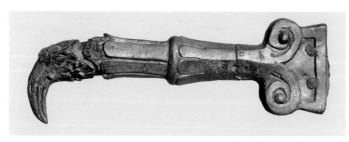

2.15.1. Adlerknaufschwert – Weißenburg i. Bay., Lkr. Weißenburg-
Gunzenhausen, L. 26,4 cm – RömerMuseum Weißenburg, Inv.-Nr. WUG 61a.

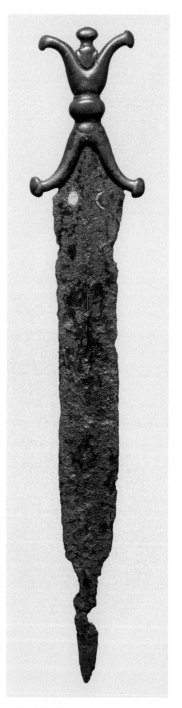

2.13. Vollgriffschwert mit anthro-
poidem Griff – aus dem Rhein bei
Kastel, L. ca. 44,0 cm – Landes-
museum Mainz, Inv.-Nr. V 1101.

1.6. Peltaortband – Birkenfeld-Gräfenhausen, Enzkreis, L. 6,6 cm – Archäologisches Landesmuseum Baden-Württemberg, Inv.-Nr. 1855-1-1-1.

1.6. Peltaortband – Osterburken, Neckar-Odenwald-Kreis, Durchmesser 5,9 cm – Archäologisches Landesmuseum Baden-Württemberg, Inv.-Nr. 1892-1-163-1.

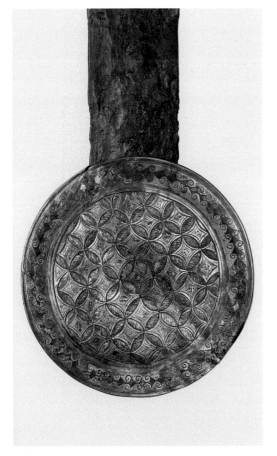

1.10.1. Dosenortband mit symmetrischer Deckelgestaltung – Köln, Durchmesser 11 cm – LVR-Landes-Museum Bonn, Inv.-Nr. A 1458,2-1.

1.10.2. Dosenortband mit asymmetrischer Deckelgestaltung (Vorder- und Rückseite) – unbekannter Fundort, Durchmesser 9,9 cm – Privatsammlung Großbritannien.

1.11. Kastenortband – Rainau-Schwabsberg, Ostalbkreis, L. 5,1 cm – Archäologisches Landesmuseum Baden-Württemberg, Inv.-Nr. 1976-67-567-1.

1.11. Kastenortband (Vorder- und Rückseite) – Rainau-Schwabsberg, Ostalbkreis, L. 5,7 cm – Archäologisches Landesmuseum Baden-Württemberg, Inv.-Nr. 1897-7-1-1.

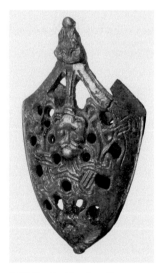

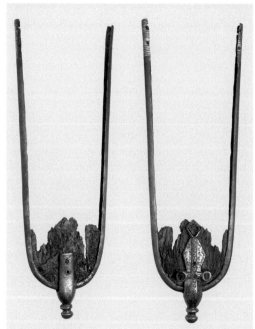

2.10. U-förmiges Ortband mit schmalen Schenkeln – Horb am Neckar-Altheim, Lkr. Freudenstadt, L. 19,7 cm – Archäologisches Landesmuseum Baden-Württemberg, Inv.-Nr. 1999-18-58-9.

1.12. Rautenförmiges Kappenortband – Nimschütz, Lkr. Bautzen, L. 6,6 cm – Landesamt für Archäologie Sachsen, Inv.-Nr. D252/83.

Dolche

Definitionen

Obgleich die Bezeichnung Dolch in der archäologischen Literatur sehr gebräuchlich ist, erstaunen die zahlreichen, sich jedoch mitunter ausschließenden Definitionen. Gängig ist die Charakterisierung eines Dolches als Stoß- und Stichwaffe, die zwei Schneiden besitzt. Ergänzung erfährt die Definition durch die Forderung, dass das Klingenblatt zudem zur Mittellängsachse symmetrisch flach gearbeitet sein sollte (Zimmermann 2007, 5). Gegen diese Umschreibungen wird allerdings ins Feld geführt, dass ein formal als Dolch angesprochenes zweischneidiges Werkzeug primär zum Schneiden oder Schaben und nicht zum Stechen benutzt worden sein könnte (Strahm 1961–62, 456; Wels-Weyrauch 2015, 1). Andererseits konnten Nachschärfungen und Umarbeitungen die symmetrische Form einer zweischneidigen Stoß- und Stichwaffe nachhaltig verändern.

Das Vorhandensein lediglich einer Schneide scheint in der wissenschaftlichen Literatur nur bedingt ein Ausschlusskriterium zu sein. Als besonders drastisches Beispiel sei der mittelalterliche Nierendolch erwähnt, der meistens einschneidig und von der Definition her deshalb eigentlich den Messern zuzurechnen ist (Schoknecht 1979, 209; Schoknecht 1991, 197; Rech 1992/93). Gleiches gilt für als Dolchmesser bezeichnete Fundstücke (Schneider 1960, 92; Sievers 1982, 29–33; 58), die als einschneidige Varianten metallener Dolche angesehen werden. Ebenso wie auf solche Messer wird in diesem Rahmen auch auf die Behandlung von Formen verzichtet, die neben der durchgehenden Schneide zusätzlich im Bereich der Spitze gegenüberliegend eine zweite kurze Schneide besitzen (Müller-Karpe 1954, Abb. 1,9) und ebenfalls zu den Dolchmessern gezählt werden.

Während die Existenz zweier in etwa gleich langer Schneiden zusammen mit einer Spitze den Unterschied zu Messern relativ augenscheinlich macht, stellt die Abgrenzung zu den Schwertern in der Literatur nach wie vor ein großes Problem dar. Ausdruck findet dies in den Bezeichnungen »Kurzschwert« und »Langdolch«, die oft synonym gebraucht werden (Schoknecht 1972, 45). Werden Unterschiede gemacht, so konnte man sich im Falle der bronzezeitlichen Dolche bisher auf kein gemeinsames Maß einigen. Während Laux die Grenze von den Dolchen zu den Kurzschwertern früher bei 20 cm zog (1971, 68), bezeichnet er in der neueren Literatur Stücke unter 25 cm Länge als Dolche (Laux 2009, 1–2; Laux 2011, 2) und gleicht seine Werte damit den von Schauer genannten Maßen an (1971, 1). Beide räumen aber ein, dass die Grenzen fließend sind. Laux weist zudem darauf hin, dass die Klingen durch Nachschleifen verkürzt sein könnten (Laux 2009, 20). Schwenzer (2009, 66) führt für die bronzezeitlichen Vollgriffdolche Längen bis zu 45 cm an. Dieses Maß ist bei Laux die Grenze zwischen Kurzschwert und Schwert (Laux 1971, 68). Hier scheint es sich, auch wenn es nicht ausdrücklich in der Literatur erwähnt wird, um die Gesamtlängen, also inklusive Griff, Griffplatte, -zunge etc., zu handeln, was dazu führt, dass die frühbronzezeitlichen Vollgriffdolche bei Laux als trianguläre Kurzschwerter geführt werden (Laux 2011, 2). Wels-Weyrauch orientiert sich bei den bronzezeitlichen Dolchen an der Klingenlänge, die unter 30 cm liegen muss (Wels-Weyrauch 2015, 1). Sievers unterteilt die hallstattzeitlichen Dolche und Kurzschwerter ebenfalls anhand der Klingenlänge, wobei auch bei ihr Artefakte, deren Klingen kürzer als 30 cm sind, zu den Dolchen gezählt werden (Sievers 2004a, 62).

Ein weiteres Abgrenzungsproblem stellt die Längenbegrenzung nach unten dar. So treten im

Fundmaterial Dolche aus Silex auf, die gelegentlich so klein sind, dass sie auch als Speerspitzen (Maier 1964, 128; Siemann 2005, 86) bzw. große Pfeilspitzen angesprochen werden könnten. Ihre klare Ansprache wird auch dadurch erschwert, dass sie immer wieder nachgeschärft wurden und so ihre ursprüngliche Form und Größe häufig verloren haben (Strahm 1961–62, 460; Kühn 1979, 10). Daher haben Informationen über die einstige Schäftung eine herausragende Bedeutung. So wäre beispielsweise die sehr kurze Klinge des Dolches der Gletschermumie vom Hauslabjoch (Spindler 1993, 117–118, Farbtaf.; Fleckinger 2002, 74–75) ohne ihren Griff vielleicht gar nicht als Dolch erkannt worden. Aufgrund ihrer formalen Ähnlichkeit bereitet die Identifizierung von als Lesefunden geborgenen neolithischen Dolchen und mittelpaläolithischen Blattspitzen häufig Schwierigkeiten (Krahe u. a. 1968, 140–141, Abb. 17,2; Siemann 2005, 86). Dies stellt insofern ein Problem dar, als Blattspitzen eher als Lanzenspitzen anzusehen sind und somit aus der vorliegenden typologischen Betrachtung ausgeklammert werden. Ebenso werden in Beile, Meißel oder Feuerschläger umgearbeitete Silexdolche (Agthe 1989, 23; Paulsen 1996, 82–83, Abb. 2; Weller 1999) hier nicht weiter behandelt. Auch die Holz-»Dolche« aus den neolithischen Seeufersiedlungen der Schweiz werden nicht berücksichtigt, da ihre Funktion noch völlig ungeklärt ist. Es handelt sich bei diesen Stücken um kleine dolchähnliche Objekte aus Eibenholz, die gelegentlich als Messer oder Webmesser angesprochen wurden (Müller-Beck 1972; Wininger 1999, 188). Eine Deutung als Modelliermesser wurde ebenfalls erwogen (Zwahlen 2003, 54, Taf. 58,2).

Einen gewissen Sonderstatus nehmen im vorliegenden Bestimmungsbuch die Stabdolche ein. Trotz ihrer abweichenden Schäftungsart als Stangenwaffe mit abgewinkelter Klinge wurden sie hier aufgenommen. Entscheidend waren dabei die Gestalt der Klinge in Kombination mit dem in der Forschung fest etablierten Begriff »Stabdolch« sowie die Ergebnisse neuerer Untersuchungen, die eine Nutzung als Waffe wahrscheinlich machen (Horn 2014, 174–182; 221).

Die im Bestimmungsbuch berücksichtigten Dolche erfüllen somit folgende Definition: **Ein Dolch ist ein mit Handhabe und zwei spitz aufeinander zulaufenden, in etwa gleich langen Schneiden versehenes Schneidwerkzeug mit einem mehr oder weniger ausgeprägten Waffencharakter.** Mit dieser Definition wird dem Umstand Rechnung getragen, dass den Schneiden auch bei einer ausschließlichen Stichwaffe eine wesentliche Funktion zufällt. Lediglich mit einer Spitze versehene Waffen fallen vollständig aus der Betrachtung heraus. Dies trifft auch auf die sogenannten Ellenbogen-Dolche (Synonym: Ulna-Spitzen; Hartz/Kraus 2005, Abb. 7,1–2) zu, die den Begriff »Dolch« im Namen tragen (zu «Knochendolchen« siehe auch Zimmermann 2007, 5 und Wininger 1999, 183).

Material und Herstellungstechnik

Dolche wurden aus Silex (z. B. Lomborg 1973; Schlichterle 2004–2005), Kupfer (Heyd 2000; Zimmermann 2007), Bunt- und Edelmetall (z. B. Hansen 2002, 152; 164, Abb. 3; Schwenzer 2004a; Vulpe 1995, 46) sowie aus Eisen (z. B. Sievers 1982) hergestellt, wobei die Metalle auch miteinander kombiniert werden können. Für die Griffe kommt außerdem organisches Material hinzu.

Silexdolche (Dolch 1.) werden meist aus einer Rohknolle oder einer Platte gearbeitet. Durch Schlag wird zunächst die grobe Form festgelegt, anschließend wird durch feines Retuschieren das Objekt in die endgültige Form gebracht. Spandolche aus Silex werden dagegen aus einer Klinge hergestellt, bei der nur die Dorsalfläche (zur Terminologie siehe **Abb. 2**) retuschiert wurde. Das Material für die Silexdolche wurde aus unterschiedlichsten, z. T. weit vom Auffindungsort der Objekte entfernten Vorkommen gewonnen. So sind die nordischen Feuersteindolche aus baltischem Flint gefertigt, während im Süden Dolche aus z. B. Silex aus den Monti Lessini im Veneto bekannt sind, aus dem auch der Dolch der Gletschermumie vom Hauslabjoch hergestellt wurde (Fleckinger 2002, 75). Neben norditalienischem Silex (Schlichterle 2003, 77; 79) fand auch Jurahornstein Verwendung. Weit verhandelt wurden die Spandolche aus französischem Grand-Pressigny-Feuerstein.

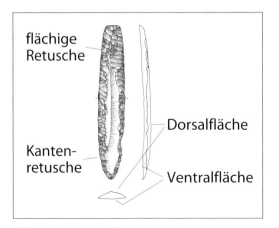

flächige Retusche

Kanten-retusche

Dorsalfläche

Ventralfläche

Abb. 2: Terminologie Silexdolche.

Über die Herstellung der kleinen Kupferdolche (Dolch 2.1.2.1.–2.1.2.3.) der Glockenbecherkultur ist wenig bekannt. Selten sind Gussformen aus Sandstein, wie die aus Ludérov in Tschechien, erhalten (Zimmermann 2007, 88; Wels-Weyrauch 2015, 32). Für die frühen bronzenen Griffplattendolche sind ebenfalls kaum Gussformen überliefert (Wels-Weyrauch 2015, 91, Taf. 24,286A).

Interessant sind Funde vom Gräberfeld in Singen (Baden-Württemberg) aus der frühen Bronzezeit, wo über Metallanalysen Dolche nachgewiesen werden konnten, die aus einer anders zusammengesetzten Bronze bestehen als die einheimischen Stücke. Die Klingen dieser sogenannten atlantischen Dolche wurden importiert und dann vor Ort mit Nieten aus einheimischer Bronze am Griff befestigt (Krause 1988, 57–62).

Sehr ausgefeilt ist die Technik für die bronzezeitlichen Vollgriffdolche (Dolch 2.3.1.–2.3.10.) und Stabdolche (Dolch 2.2.). Hier wurden unterschiedliche Gusstechniken angewandt wie der Guss in verlorener Form, Guss in zweischaliger Form, Guss auf einen Tonkern oder der Überfangguss (Schwenzer 2004a, 141–175; Schwenzer 2004b, 193). Bei den Vollgriffdolchen bestehen die Griffe vollständig oder größtenteils aus Metall (Schwenzer 2004a, 3). In ersterem Fall kann der Griff innen hohl oder über einen Tonkern gegossen sein. Zu letzteren gehören Stücke, die z. B. organische Einlagen haben, oder Kompositdolche,

bei denen auf die Griffangel Scheiben unterschiedlichen Materials aufgeschoben wurden. Dies konnten verschieden legierte Bronzen (Schwenzer 2004a, 312), aber auch Bronzescheiben im Wechsel mit Scheiben aus organischem Material wie Horn oder Geweih sein, wobei letztere sich in der Regel nicht erhalten haben.

Die Klingen der Stabdolche der Frühbronzezeit wurden in der Regel aus Bronze hergestellt. Ihr Sonderstatus resultiert aus der Anbringung der Klingen im 90°-Winkel zum Schaft (Genz 2004a). Einige Exemplare waren mit bronzenen Schäften versehen, häufig wurde für die Schäftung aber Holz genutzt (Keiling 1987, 16, Taf. 10–11). Die bronzenen Schäfte wurden hohl, wohl über einen Tonkern, gegossen. Im Überfangguss befestigte Manschetten verbanden sie mit den Schaftköpfen (Schwenzer 2002, 77). Nur selten wurde für Stabdolche Edelmetall verwendet. So stellt auch der Hortfund von Perşinari (Rumänien) mit unter anderem 12 Stabdolchklingen aus Gold eine Besonderheit dar (Vulpe 1995, 46), ebenso wie eine teilweise vergoldete Stabdolchklinge aus Årup (Schonen, Schweden) (Lenerz-de Wilde 1991, 36–37, Abb. 13) und ein Stabdolch mit vergoldetem Schäftungsblech aus der Oder bei Schwedt (Kr. Angermünde) (Lenerz-de Wilde 1991, 27, Abb. 4).

Auch die übrigen Dolche der Bronzezeit wurden nur selten aus Edelmetall hergestellt (Gedl 1976, 41, Taf. 11,74). Die Dolche der Hallstattzeit fertigte man aus Eisen und/oder Bronze, z. T. in Kombination mit organischem Material und selten auch mit Edelmetall. Sie wurden aus mehreren Einzelteilen geschmiedet oder gegossen und dann zusammengesetzt. Die eisernen Stücke weisen gelegentlich Bronzeeinlagen auf, die manchmal nicht durch Einhämmern in das Eisen eingearbeitet wurden. Vielmehr wurde die Bronze in flüssigem Zustand in die ausgesparte Fläche eingebracht (Eichhorn u. a. 1974, 293–297).

Für die Herstellung römischer Dolche wurde ausschließlich Eisen unterschiedlicher Qualitäten und Eigenschaften verwendet: Bei frühkaiserzeitlichen Dolchklingen des Typs Mainz konnte Damaszierung, die abwechselnde Verwendung von hartem und weichem Stahl, nachgewiesen werden, welche die Klinge elastischer und gleichzeitig

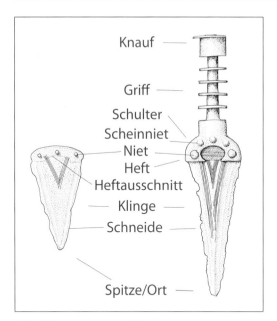

Knauf

Griff

Schulter
Scheinniet
Niet
Heft
Heftausschnitt
Klinge
Schneide

Spitze/Ort

Abb. 3: Terminologie Metalldolche.

widerstandsfähiger machte (Saliola/Casprini 2012, 47–56). Die Mittelrippe in der Klingenmitte verstärkte die Stabilität der Waffe. Bei einem Griffangeldolch aus Zeugma am Tigris (Türkei) wurde für die Schneiden qualitativ besserer harter Kohlenstoff-Stahl, für das Klingenblatt dagegen weicherer Stahl verwendet (Dieudonné-Glad/ Feugère/Önal 2013, 252–253). Diese bewusste Kombination unterschiedlicher Stahlarten, um eine qualitativ hochwertige Waffe zu produzieren, beweist den hohen Kenntnisstand der Schmiedehandwerker in der römischen Armee, wo diese Waffen als Bestandteil der militärischen Standardausrüstung in zentralisierten Werkstätten massenhaft hergestellt wurden.

Chronologie und Typologie

Die ältesten Dolche sind aus dem Mesolithikum bekannt. Die sogenannten Flintschneidendolche treten vor allem in Nord- und Osteuropa auf, aus Nordostdeutschland ist bisher nur einer bekannt (Vebæk 1938, 205–228, fig. 2; Voss 1960; Gramsch/ Schoknecht 2000, 23; 35, Abb. 11–12), der in die

Mitte des 9. Jahrtausends v. Chr. datiert wird. Flintschneidendolche wurden aus Mittelfußknochen, gerne vom Rothirsch, hergestellt. Das Gelenkende ist als Knauf ausgearbeitet, der Knochen oft ornamental verziert. An den Längsseiten sind Rillen eingearbeitet, in die Flinteinsätze mit Birkenpech dergestalt eingeklebt waren, dass sie zwei sich gegenüberliegende Schneiden bildeten. Diese Flinteinsätze haben keine spezielle, nur für diese Dolche verwendete Form und können deshalb einzeln gefunden auch nicht identifiziert werden. Verwechslungsgefahr besteht bei diesem Dolchtyp mit den Flintschneidenspitzen, die ähnlich aufgebaut sind, aber statt eines Knaufes zwei zugespitzte Enden haben (Hartz/Terberger/Zhilin 2010, fig. 4,2–3).

Intensiv setzt die Dolchproduktion erst im fortgeschrittenen Neolithikum (ab dem 37. Jh. v. Chr.) ein. Als Material wird weiterhin Silex verwendet. Der Norden Deutschlands orientiert sich dabei vor allem Richtung Nordeuropa. Die Flintbearbeitung erreicht hier mit den sogenannten Fischschwanzdolchen (Dolch 1.2.3.) im nordischen Spätneolithikum (20.–18. Jh. v. Chr.) ihren Höhepunkt. Einfachere Formen werden bis in die ältere Bronzezeit (Periode II nach Montelius, 14. Jh. v. Chr.) hinein hergestellt. Die von Lomborg für Dänemark erstellte Typeneinteilung kann größtenteils auf Norddeutschland, vor allem Schleswig-Holstein, übertragen werden (Lomborg 1973; Kühn 1979, 11). Eine andere Entwicklung nehmen die weiter südlich vorkommenden Dolche, die im Jungneolithikum (37. Jh. v. Chr.) einsetzen, in den endneolithischen Becherkulturen häufig sind und teilweise auch in frühbronzezeitlichem Zusammenhang (18. Jh. v. Chr.) noch auftreten. Ebenfalls im Endneolithikum (Schnurkeramik/Einzelgrabkultur) um 2000 v. Chr. werden aus Frankreich die sogenannten Grand-Pressigny- oder auch Spandolche (Dolch 1.1.1.3.) über 1000 km bis nach Nordwestdeutschland importiert (Wilhelmi 1980). Sie sind aus honigfarbenem Grand-Pressigny-Silex gearbeitet und anscheinend so begehrt, dass zeitgleich in einigen Bereichen im Norden und Nordosten Deutschlands, die wohl nicht an das Importnetz angeschlossen waren, Spandolchderivate (Dolch 1.1.1.4.) aus einheimischem Rohmaterial hergestellt wur-

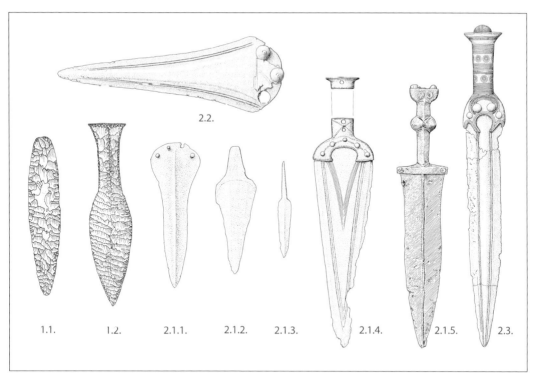

2.2.

1.1. 1.2. 2.1.1. 2.1.2. 2.1.3. 2.1.4. 2.1.5. 2.3.

Abb. 4: Übersicht Dolche.

den (Kühn 1979, 31–38, Taf. 3,2.7). Da sich neben dem Rohmaterial auch die Herstellungsweise von der der Spandolche unterscheidet, lassen sie sich gut voneinander trennen.

Die ersten schon im späten Jungneolithikum (38.–37. Jh. v. Chr.) im Nordalpengebiet aufkommenden Kupferdolche (Dolch 2.1.1.1.1.; Matuschik 1998, 207–209; 225–229, Abb. 226, Taf. 25,446) schaffen den Weg nach Norden nicht. Erst in der endneolithischen, über weite Teile Europas verbreiteten Glockenbecherkultur (26.–23. Jh. v. Chr.) sind, neben den Silexdolchen, wieder Dolche aus Kupfer (Dolch 2.1.2.1.–2.1.2.3.) vertreten, die mit 6–12 cm relativ klein sind (Wüstemann 1995, 91–92, Taf. 34,199–204; Zimmermann 2001).

In der Frühbronzezeit kommen Silex- und Bronzedolche gleichzeitig vor, teilweise sogar im selben Grab (Keiling 1987, 11–12, Abb. 3). Gerade bei den frühen Bronzedolchen werden die Formmerkmale noch so unterschiedlich kombiniert, dass kaum feste Typen herausgearbeitet werden

können (Ruckdeschel 1978, 72). In die Frühbronzezeit fällt auch das Auftreten aller Stabdolchtypen, die zeitlich gleich anzusetzen sind (Lenerz-de Wilde 1991, 26). Frühbronzezeitliche Metalldolche (22.–17. Jh. v. Chr.) zeichnen sich durch eine enorme Typenvielfalt aus. Neben Dolchklingen (zur Terminologie siehe **Abb. 3**), die mit Griffen aus organischem, heute meist vergangenem Material geschäftet waren, treten Dolche mit Metallgriff – die Vollgriffdolche – auf. Diese werden gegen Ende der Frühbronzezeit (um 1600 v. Chr.) durch Schwerter ersetzt (Schwenzer 2006, 594), während Griffplatten-, Griffzungen- und Griffangeldolche weiterhin Bestand haben bzw. neu hinzukommen.

Während der jüngeren Bronzezeit schwindet die Bedeutung des Dolches (Rüschoff-Thale 2004, 29) und setzt erst am Ende der Bronzezeit (Bronzezeit D nach Reinecke, 13. Jh. v. Chr.) langsam wieder ein. Einen weiteren Höhepunkt erreicht die Dolchproduktion mit den kunstvoll gearbeiteten

Dolchen der Hallstattzeit (Hallstatt C–D, 7.–5. Jh. v. Chr.; Sievers 1982), die zu den Vollgriffdolchen zu zählen sind (Dolch 2.3.12.).

Danach werden keine Dolche mehr hergestellt (Adler 1993, 29–30), erst die Römer bringen ihre Militärdolche (Dolch 2.1.3.2. und 2.1.5.) mit. Aber auch dies kurbelt die Produktion nicht mehr an. Vielmehr dauert es bis zum Mittelalter, bis wieder auf den Dolch zurückgegriffen wird. Der hier bearbeitete Zeitrahmen reicht – wie in den Bestimmungsbüchern üblich – vom ersten Auftreten der Artefaktgruppe bis zum 1. Jahrtausend n. Chr. und beinhaltet deshalb diese jüngeren Dolche nicht mehr.

Letztendlich finden sich bei allen Materialgruppen und zu fast allen Zeiten Objekte, die sich keinem Typ eindeutig zuordnen lassen, sei es aufgrund von Überarbeitungen oder weil es sich um »Einzelanfertigungen« handelt (Wocher 1965, 22–24, Abb. 2,2; Schauer 1995, 155, Abb. 32,2).

Schäftungen und Scheiden

Die meisten Dolchklingen waren in Griffen aus organischem Material geschäftet, das heute in der Regel vergangen ist. Gelegentlich deuten Verfärbungen an Silexdolchen (Agthe 1989, 21) auf die Schäftung hin. Die Patina an Buntmetalldolchen gibt in einigen Fällen Hinweise auf die Form des Heftausschnittes (Schmotz 1977, 31; Laux 2011, 38). Daraus lässt sich aber nicht die ganze Schäftung erschließen. Deshalb ist man auf die wenigen erhaltenen Objekte, meist aus dem Feuchtbodenbereich, angewiesen.

Die empfindlichen Klingen der Dolche wurden sicher in den meisten Fällen durch Scheiden geschützt. Wurden diese aus organischem Material gefertigt, sind sie häufig vergangen. Nur wenige, unter günstigen Bedingungen gelagerte Stücke sind bis heute erhalten geblieben. Ein ganz besonderer Fund stammt aus dem Moor von Wiepenkathen im Kreis Stade (Cassau 1935). Dort wurde ein Feuersteindolch gefunden, der noch in der ledernen Scheide steckte (siehe Farbtafel Seite 14). Diese war, ebenso wie der Griff, mit dem ledernen Trageriemen umwickelt. Die mit einem Tannen-

zweigmuster verzierte Scheide ist aus Schafsleder gefertigt, für den Trageriemen wurde Rindsleder verwendet. Zwischen Dolch und Griff konnten Gewebereste festgestellt werden, was darauf hindeutet, dass das Dolchende zunächst mit Gewebe umwickelt wurde, bevor es in den Holzgriff eingepasst wurde. Ebenso bedeutend ist der Silexdolch der Gletschermumie vom Hauslabjoch (Fleckinger 2002, 74–75). Die kleine dreieckige Feuersteinklinge steckte tief in einem gespaltenen Griff aus Eschenholz. Die Konstruktion war mit Tiersehnen stabilisiert worden. Am Griffende befand sich eine Kerbe, über die eine Schnur gewickelt war. Der nur ungefähr 13 cm lange Dolch steckte in einer 12 cm langen dreieckigen Scheide, die aus einer aus Baumbast geflochtenen Matte gefertigt worden war. An der Längsseite wird die Matte von Grasfäden zusammengehalten. Seitlich an der Scheide befindet sich eine Lederöse.

Anders als die sogenannte Federschäftung des Dolches der Gletschermumie vom Hauslabjoch ist der Feuersteindolch von Allensbach aus dem jüngeren Horgen (Dendrodaten 2900–2820 v. Chr.) mit einer Tüllenschäftung versehen (siehe Farbtafel Seite 14). Der flache Griff besteht aus der Hälfte eines Holunderstämmchens, dessen erweiterte Markhöhlung zusammen mit einem Birkenpechmantel zu einer Schäftungstülle geformt wurde. Ein 2 cm breites Pechband verläuft um den Rand. Darin haben sich Abdrücke einer mehrfachen Umwicklung mit dünnem Band erhalten (Schlichterle 2003, 77–83). Der Spandolch von Vinelz (Schweiz) hat wiederum eine Federschäftung (Strahm 1961–62, 452–453, Abb. 9). Der Griff mit kugeligem Knauf ist aus Ahorn gefertigt, für die Umwicklung wurde Waldrebe benutzt. Auch der Kupferdolch von Saint Blaise (Schweiz) weist noch Reste eines Federgriffes auf (Strahm 1961–62, 450, Abb. 8). Hier ist die Griffsäule, die mit Waldrebe umwickelt und mit Teer verklebt wurde, ebenfalls aus Ahornholz. Rindenbahnen, wohl von der Birke, dichten den Griff ab.

In der Frühbronzezeit kommen gelegentlich Knäufe aus Bronze oder Knochen vor, die bei der Auffindung in einigem Abstand zur bronzenen Klinge lagen und somit anzeigen, wie groß der Griff war (Wels-Weyrauch 2015, 57). Bisher sind

aus dieser Zeit kaum Scheiden vorhanden. Allerdings zeigen die beiden Vollgriffdolche vom Aunjetitzer Typ (Dolch 2.3.1.) aus Praha 6-Suchdol, Lage »Kozí hřbety« (Divac/Sedláček 1999, 10–11, Taf. V; XlV; Moucha 2005, 144, Nr. 175, Taf. 82) und aus dem jüngst entdeckten Hortfund von Tursko in Böhmen, dass auch metallene Scheiden möglich sind. Hier sind die Dolche so eingeschoben, dass die Schneiden geschützt sind, das Heft und der Mittelteil der Klinge liegen jedoch offen, sodass die Verzierung sichtbar ist (siehe Farbtafel Seite 22).

Die Schäftung der frühbronzezeitlichen Stabdolchklingen ist durch die Auffindung eines 1,10 m langen hölzernen Schaftes aus Carn (Irland) (Lenerz-de Wilde 1991, 41, Abb. 19) und von Holzschäften mit Bronzeblechverkleidung aus Mitteldeutschland und Polen geklärt (Steuer 2005, 419). An ihnen wurde die Klinge mit Hilfe von zwei bis drei Nieten im 90°-Winkel befestigt.

In der Hügelgräberkultur wurden die mit einer Griffplatte, einer Griffangel oder einer Griffzunge ausgestatteten Klingen mit Griffen aus Holz versehen, die gelegentlich mit kleinen Bronzenägeln verziert waren (Wels-Weyrauch 2015, 16). So kommt z. B. gelegentlich ein ringförmig benageltes Griffende vor, von dem allerdings in der Regel nur noch die Bronzenägelchen erhalten sind. Scheiden wurden aus Holz, Rinde oder Leder gefertigt (Feustel 1958, 5; Wels-Weyrauch 2015, 19). Immer wieder lassen sich auch Klingen nachweisen, die erneut geschäftet wurden, wobei sich gelegentlich die Anzahl der Niete veränderte, manchmal aber auch nur anhand der sich überlagernden Heftausschnitte auf eine Neuschäftung geschlossen werden kann (Gedl 1976, 41, Taf. 11,74; Wels-Weyrauch 2015, 16).

Aus der Hallstattzeit sind z. T. die Scheiden von Antennendolchen überliefert. Bei den Eisen- und Bronzedolchen mit entwickelter Knaufgestaltung (Dolch 2.3.12.5.–2.3.12.6.) umbördelt das Blech der Vorderseite das der Rückseite. Manchmal hat sich ein Futter aus Birkenrinde, Leder oder Holz erhalten. Einige Scheiden sind reich verziert. Das aus zwei Kugelhälften bestehende Ortband (Ortband 1.5.), der Ortbandsteg und die Endknöpfe sind auf die Scheide aufgeschoben und mit den Scheiden-

zipfeln vernietet. Auf der Scheide sind zweireihige Riemenhalter angebracht (Sievers 1982, 29; 43–44). Ferner gibt es Dolche mit bronzeumwickelter Scheide, bei denen die hölzerne oder lederne, seltener aus Horn bestehende Scheide an den Seiten mit Bronzeband verstärkt und zonenartig mit Bronzedraht umwickelt wurde. Dieser ist auf der Rückseite mit Bronzebändern verflochten. Das zugehörige Ortband ist halbmondförmig (Sievers 1982, 33; Dehn/Egg/Lehnert 2003, 24–25, Abb. 7; Ortband 1.1.7.). Die Lage dieser Dolche im Grab erlaubt keine Rückschlüsse auf die Trageweise. Auch eine der seltenen bildlichen Darstellungen, die Stele des Kriegers von Hirschlanden, der am Gürtel einen Antennendolch mit halbmondförmigem Ortband trägt, lässt nicht erkennen, ob die zwei vorhandenen Riemen einen eigenen Gürtel bildeten oder am Gürtel befestigt waren (Zürn 1970, 68, Taf. 97,2; Sievers 1982, 8).

Für die Befestigung der Griffe römischer Dolche lassen sich zwei unterschiedliche Konstruktionsvarianten nachweisen: Bei der Komposit-Technologie, die sich besonders gut bei den Dolchen des Typs Mainz (Dolch 2.1.5.4.) nachweisen lässt, aber bis zum Ende der römischen Dolchbewaffnung in der mittleren Kaiserzeit (Typ Künzing, Dolch 2.1.5.5.) belegt ist, wurden auf beiden Seiten der ausgeschmiedeten Griffplatte mit Mittelknoten und Verdickung am Griffende hölzerne Griffe befestigt, die dann mit Griffschalen aus Metall abgedeckt wurden, welche tauschiert oder nielliert waren oder auch glatt bleiben konnten. Die Verbindung der unterschiedlichen Griffkomponenten erfolgte mit Metallnieten. Diese besaßen neben der konstruktiven auch dekorative Funktion und zeigen deshalb am Nietkopf häufig rotes Email. Bei der zweiten Konstruktionsvariante, die besonders bei den Griffangeldolchen des Typs Vindonissa (Dolch 2.1.3.2.) zum Einsatz kam, wurde der aus organischem Material (meistens Knochen) bestehende, mehrfach gerillte Griff der Länge nach zentral durchbohrt, auf die lanzettförmig ausgeschmiedete Griffangel geschoben und am oberen Griffende mit einem metallenen Abschlussknopf fixiert.

Die im Bestimmungsbuch Archäologie anhand der Klingenform unterschiedenen Dolchtypen las-

sen sich auch durch Konstruktion und Dekor der Scheiden differenzieren (zusammenfassend Obmann 2000; Zanier 2001): Die zweiteiligen Dolchscheiden vom Typ Mainz (Dolch 2.1.5.4.), deren unteres Ende scheibenförmig verdickt ist, bestehen aus Bronze und besitzen auf der Vorderseite Buntmetalltauschierungen und Emaileinlagen, die sich auf vier Dekorfelder verteilen. Diese zeigen meistens ornamentale Motive wie Rosetten im Kreis oder andreaskreuzförmige Verzierungen, aber auch stilisierte Darstellungen des Fahnenheiligtums in den Kastellen sind belegt. Dagegen sind die schlankeren Dolchscheiden des Typs Vindonissa (Dolch 2.1.3.2.) überwiegend ornamental mit schraffierten Feldern gestaltet, nur selten sind gegenständliche Dekore nachgewiesen. Als Verzierungstechnik wurde hier ausschließlich Silbertauschierung genutzt. Die Griffschalen der Dolche vom Typ Mainz und Vindonissa können ebenfalls ornamental dekoriert sein.

Bei den charakteristischen rahmenförmigen Dolchscheiden vom Typ Künzing (Dolch 2.1.5.5.) erfolgte die Befestigung an den Militärgürteln des Typs Neuburg-Zauschwitz (Bestimmungsbuch Gürtel 5.2.) ebenfalls nur über die beiden oberen der insgesamt vier Ringösen. Die Scheiden aus Eisenblech lassen zwei große rechteckige Durchbrüche frei, durch die das gefärbte oder mit Pressmustern dekorierte Leder, das die Holzscheide überzog, sichtbar war. Die Scheiden enden unten in einem profilierten Knopf.

Die frühesten römischen Dolche, wie diejenigen des Typs Tarent (Dolch 2.1.5.2.), wurden noch quer zur Körpermitte an einem Gürtel getragen, wie ein spätrepublikanischer Soldatengrabstein aus Padova zeigt. Der Gladius wurde nach dieser Darstellung im 1. Jh. v. Chr. am gleichen Gürtel wie der Dolch und auf der rechten Körperseite getragen. Im 1. Jh. n. Chr. änderte sich die Tragweise von Dolch und Gladius: Grabsteine von Auxiliarsoldaten und Legionsangehörigen aus dem Rheinland zeigen, dass Dolch (pugio) und Gladius jetzt jeweils an einem eigenen Plattencingulum (Bestimmungsbuch Gürtel 5.1.) befestigt wurden, wobei der Dolch auf der linken Körperseite und der Gladius rechts getragen wurde. Beide Cingula überkreuzten sich in der Körpermitte (sogenannte

Cowboy-Fashion). An den Dolchscheiden sind vier Ringösen befestigt, wobei nach den bildlichen Darstellungen überwiegend lediglich die beiden oberen für die Dolchaufhängung in Verwendung standen. Der Originalfund eines Dolches vom Typ Mainz (Dolch 2.1.5.4.) aus der Zeit des Kaisers Tiberius (14–37 n. Chr.) aus dem niederländischen Velsen bestätigt die rheinischen Darstellungen zur Befestigung des Dolches an den beiden oberen Ringösen.

Funktion

Silexdolche werden als Allzweckgeräte gedeutet. Neben der Funktion als Waffe konnten sie auch als Messer genutzt werden (Strahm 1961–62, 456). Sicher waren sie ebenfalls Statussymbole. Interessant ist der Fund eines Pferdeschädels, in dem noch ein Flintdolch steckte, in einem Moor bei Ullstop in Schweden (Rassmann 1993, 19; Zimmermann 2007, 6–7). Wahrscheinlich handelte es sich um eine Opferung, da der Dolch mit großer Kraft in den Schädel getrieben worden sein muss. Ein weiterer Hinweis auf eine kultische Bedeutung der Flintdolche ergibt sich aus ihrem Vorhandensein in Horten. Ebenso dürfte es sich bei den einzeln im Moor gefundenen Stücken häufig um Deponierungen handeln (Kühn 1979, 25).

Eine besondere Stellung unter den Flintdolchen nehmen die Dicken Spitzen (Dolch 1.1.1.2.) ein. Sie werden als Hiebwaffen und Stabdolche gedeutet (Berlekamp 1956, 13). Gesicherte Schäftungen konnten nicht nachgewiesen werden. Es gibt lediglich einen Bericht aus dem 19. Jh., in dem eine Schäftung aus Holz beschrieben wird, die an der Luft zerfiel. Die Zeichnung zeigt eine Querschäftung, was für die Stabdolchtheorie sprechen würde (Lübke 1997/98, 73–77). Ob es sich um Schlagwaffen, Statussymbole oder beides handelt, ist nicht zu klären. Daneben gibt es eine weitere Flintdolchform, die wegen der geraden Basis und der zur Basis verlagerten größten Breite als Stabdolch (Dolch 1.1.1.6.) angesprochen wird. Von ihnen fanden sich 15 gleichartige Stücke in einem Depot bei Surendorf in Schleswig-Holstein (Kühn 1979, 25; 72, Taf. 14,7–8). Hier ist an eine

ähnliche Nutzung wie bei den Dicken Spitzen zu denken.

Die kleinen kupfernen Griffzungendolche (Dolch 2.1.2.1.–2.1.2.3.) der Glockenbecherzeit werden ebenfalls als Rangabzeichen und Statussymbole angesehen (Zimmermann 2001, 44; 123). Sie kommen auch in Frauen- und Kindergräbern vor, sind aber allgemein selten (Zimmermann 2001, 44; 81; 89). Allerdings scheinen sie durchaus auch als Waffe genutzt worden zu sein, da sich an Klingen aus Rumänien und Ungarn durch Stoß verursachte Deformationen erkennen lassen. Ferner liegt aus der frühkupferzeitlichen Bestattungshöhle bei Trèves in Frankreich eine menschliche Wirbelsäule vor, in der noch die Spitze eines Kupferdolches steckte und die keinerlei Spuren eines Heilungsprozesses zeigte (Zimmermann 2007, 7–8, Abb. 2–3).

Die bronzezeitlichen Dolche werden als Waffe, Werkzeug und Hoheitszeichen angesprochen (Wels-Weyrauch 2015, 1). Sie finden sich in Gräbern – auch in Frauen- und Kindergräbern –, aber ebenso in Horten, was wiederum auf einen kultischen Gebrauch hindeuten könnte (Hochstetter 1980, 66; Koschik 1981, 124; Rüschoff-Thale 2004, 29; Wels-Weyrauch 2015, 22–25). Der Hinweis auf die Nutzung als Waffe ist selten gegeben, allerdings fand sich in Walddorf (Bayern) in einem Grabhügel ein Toter, zwischen dessen Rippen noch eine kleine Dolchklinge mit runder Griffplatte und zwei Nieten steckte (Wels-Weyrauch 2015, 30).

Für die frühbronzezeitlichen Vollgriffdolche (Dolch 2.3.1.–2.3.8.) ist die Funktion letztendlich nicht zu klären. Da sie Gebrauchs- und Nachschärfungsspuren aufweisen, muss man davon ausgehen, dass sie als Waffe oder Werkzeug im weitesten Sinne genutzt wurden. Auf den Friedhöfen kommen sie meist in reich ausgestatteten Gräbern vor, was auf ein Statussymbol hindeutet. Dass sie auch in Horten auftreten, verweist in den Bereich von Kult und Religion (Keiling 1989, 13; Terberger 2002, 377; Schwenzer 2004a, 15–21; Schwenzer 2006, 594–595). Darauf deuten auch Stelen mit Abbildungen von Dolchen aus Italien und der Schweiz hin, wo sie oft mit Beilen oder Stabdolchen kombiniert dargestellt werden (Schwenzer 2004a, 21, Abb. 8).

Auch die Bedeutung der Stabdolche (Dolch 2.2.) zeigt sich in ihrer Darstellung in der Felskunst in Schweden und Italien sowie auf einer Sandsteinstele aus Tübingen-Weilheim (Baden-Württemberg) und in der Beigabe kleiner Anhänger in Form von Stabdolchen aus Gold und Bernstein in reichen Frauengräbern der Wessex-Kultur in Südwestengland (Lenerz-de Wilde 1991, 36–46; Hansen 2002, 166; Nikulka 2004, 143, Abb. 3). Die meisten Stabdolche stammen aus Horten oder sind Einzelfunde, selten wurden sie in Gräbern gefunden. Von daher werden sie häufig als Würdezeichen oder Prunkwaffen ohne praktische Bedeutung angesprochen, die aber im Kult Anwendung fanden (Keiling 1987, 16; Lenerz-de Wilde 1991, 26; Nikulka 2004, 144). In dieses Spektrum passt sicher auch die sehr große Stabdolchklinge mit einer Länge von 52,5 cm und einem Gewicht von 1132 g, die östlich von Bruck (Österreich) gefunden wurde (Beninger 1934, 130–131, Abb. 2–3). Ebenfalls wird die Interpretation als Opferwerkzeug zur Tötung von Tieren diskutiert (Horn 2014, 221). Neuere Untersuchungen zeigen aber, dass die Stabdolche zahlreiche Beschädigungen aufweisen, die auf eine Verwendung im Kampf gegen andere Waffen hindeuten, in dem sie als Schlag- und Schwungwaffe benutzt wurden (Horn 2014, 174–182; 221).

In der Spätbronzezeit sind die Dolche in Mitteleuropa selten geworden und finden sich auch kaum noch in Horten (von Brunn 1968, 140; Maraszek 1998, 24). Sie scheinen also ihre Funktion im Kult verloren zu haben. Dennoch müssen sie einen gewissen Wert besessen haben, da z. B. die Rahmengriffdolche (Dolch 2.3.11.) über 1200 km verhandelt wurden. Dies lässt wiederum an Statussymbole denken (Winghart 1999, 29–30).

Im letzten Viertel des 7. bis zur 1. Hälfte des 6. Jh. v. Chr. (früher Abschnitt Hallstatt D1) setzen die ersten Fürstengräber im Westhallstattkreis ein (Dehn/Egg/Lehnert 2003, 15). Die bis dahin genutzten Hallstattschwerter werden durch die Hallstattdolche (Dolch 2.3.12.) abgelöst, die nun wohl als militärische Statussymbole anzusehen sind (Dehn/Egg/Lehnert 2003, 23), wahrscheinlich aber auch eine praktische Bedeutung im Kampf und bei der Jagd hatten (Sievers 1982, 5). Den

hohen Stellenwert der Artefaktgruppe zeigt der Dolch aus dem Fürstengrab von Hochdorf, der extra für die Grablege vollständig mit Goldblech verkleidet worden war (Biel 1982, 73).

Römische Dolche dienten als standardmäßige Angriffs- und Verteidigungswaffe im Nahkampf. Darauf weist auch die bevorzugte Verwendung des Dolches bei politischen Attentaten hin: Die Caesar-Mörder setzten die beiden beim Attentat auf den Diktator im Jahr 44 v. Chr. verwendeten Dolche – Typ Tarent (Dolch 2.1.5.2.) und ein Zweischeibendolch (Dolch 2.1.5.1.) – sogar auf die Rückseite von Münzen, wodurch diese Waffen auch eine politische und propagandistische Bedeutung als »Werkzeuge für die Erhaltung der Römischen Republik« bekamen. Besonders bei den Dolchen des Typs Mainz (Dolch 2.1.5.4.) und bei den mittelkaiserzeitlichen Dolchen vom Typ Künzing (Dolch 2.1.5.5.) kann die Wirkungsweise der Waffe auf den menschlichen Körper gut nachvollzogen werden (Saliola/Casprini 2012, 41–43, Abb. IV/4): Nach dem Eindringen der Spitze in das Fleisch konnte die Wunde durch hebelförmige Bewegungen und Drehen des Klingenblatts in der Wunde verbreitert werden, bevor die Waffe wieder ruckartig herausgezogen wurde. Im Gegensatz dazu waren die lanzettförmigen Klingen von Dolchen des Typs Vindonissa (Dolch 2.1.3.2.) eher für das »überfallartige« Zufügen von Stichwunden bei gleichzeitigem schnellem Herausziehen der Waffe geeignet. Die Tatsache, dass die späteren Dolche vom Typ Künzing (Dolch 2.1.5.5.) wieder

die weidenblattförmige Klingenblattform der frühkaiserzeitlichen Dolche vom Typ Mainz aufnahmen, könnte darauf hinweisen, dass diese Blattform waffentechnisch als effizienter erachtet wurde, um Feinde außer Gefecht zu setzen.

Über ihren Einsatz im Kampf hinaus besaßen Dolche für ihre jeweiligen Träger aber auch einen individuellen Aussagewert. Die sorgfältig dekorierten frühkaiserzeitlichen Scheiden der Dolchtypen Mainz und Vindonissa lassen teilweise eine individuelle Selektion von Motiven erkennen: Bei einem Dolch aus Alphen aan den Rijn (Niederlande; Titelbild und Farbtafel Seite 19) wurde für die Ortspitze der Dolchscheide ein im 1. Jh. n. Chr. in der römischen Armee schon längst nicht mehr in Gebrauch stehender spätrepublikanischer Zweischeibendolch (Dolch 2.1.5.1.) als Motiv gewählt. Dies ist deswegen als bewusster antikisierender Rückgriff zu werten. Obwohl Dolche zentral hergestellt wurden, wie eine Dolchscheide mit Inschrift der Mainzer *Legio XXIII Primigenia* zeigt, konnten also diese Waffen anscheinend »auf Bestellung« ihrer Auftraggeber auch individualisiert werden. Die Handwerker, die Dolche und Scheiden herstellten, waren hochspezialisiert und signierten bisweilen ihre Erzeugnisse, wie beispielsweise einen frühkaiserzeitlichen Dolch aus Oberammergau (Bayern), mit nielierter Inschrift des Caius Antonius auf dem Heft der Waffe (Ulbert 1971).

Ein besonderer Fund stammt letztendlich aus Vindolanda am Hadrianswall, wo ein Spielzeugdolch aus Holz geborgen wurde.

1. Silexdolch

Beschreibung: Die Dolche bestehen aus unterschiedlichen Silexvarietäten, wie z. B. aus baltischem Flint, Grand-Pressigny-Feuerstein, Plattenhornstein oder oberitalischem Silex. Größtenteils handelt es sich um aus einer Rohmaterialknolle oder -platte herausgearbeitete Artefakte, seltener um Klingengeräte. Die meisten Dolche sind bifacial mehr oder weniger flächenretuschiert. Häufig sind Silexdolche so stark nachgeschärft worden, dass eine Typzuweisung nicht mehr möglich ist (Kühn 1979, 10).

1.1. Silexdolch ohne definierten Griff

Beschreibung: Der Dolch hat keinen gesondert aus dem Material herausgearbeiteten Griff, kann aber Griffplatte (1.1.2.1.) oder -zunge (1.1.2.2.), auch in Kombination mit Schäftungskerben, aufweisen. Der Griff aus organischem Material ist in der Regel vergangen. Häufig sind solche Dolche beidseitig flächig retuschiert (1.1.1.1.–1.1.1.2.; 1.1.1.4.–1.1.1.6.), selten nur dorsal (1.1.1.3.). Bereiche mit Kortex, der natürlichen Rinde des Feuersteins, treten gelegentlich, vor allem an der Basis oder im mittleren Bereich, auf. Eine Besonderheit sind Stabdolchklingen aus Flint, die quer geschäftet waren (1.1.1.6.).
Datierung: Jungneolithikum bis frühe Bronzezeit, 37.–18. Jh. v. Chr.
Verbreitung: Mitteleuropa.
Literatur: Cassau 1935; Langenheim 1936; Strahm 1961–62; Lomborg 1973, 32–44, Abb. 9; Kühn 1979, 25; 72–73, Abb. 14,7–8; Egg/Spindler 1992, 58–61; 93, Abb. 21–22, Farbtaf. XIII; Tillmann 1998; Schlichterle 2004–2005.

1.1.1. Silexdolch ohne definierten Griff und ohne Schäftungshilfen

Beschreibung: Das Blatt ist nicht eindeutig vom Griff zu trennen. Wie aus den wenigen erhaltenen Schäftungen zu erkennen ist, wurden Teile des Artefaktes umwickelt bzw. in eine Schäftung eingesetzt, ohne dass Schäftungshilfen wie z. B. Griff-zungen/-platten oder Schäftungskerben angebracht worden wären. Häufig sind Dolche dieses Typs bifacial retuschiert (1.1.1.1.–1.1.1.2.; 1.1.1.4.–1.1.1.6.), lediglich die Spandolche weisen nur dorsale Retuschen auf (1.1.1.3.). Als Klingengeräte haben sie eine langschmale Form, während die Dolche der übrigen Typen in der Aufsicht lanzett- bis blattförmig sind. Eine Ausnahme stellen hier nur die Stabdolchklingen aus Flint dar (1.1.1.6.), die mit ihrer sehr breiten Basis eine in der Aufsicht dreieckige Form haben.
Datierung: Jung- bis Endneolithikum, nordisches Früh- bis frühes Spätneolithikum, 37.–20. Jh. v. Chr.
Verbreitung: Deutschland, Schweiz, Frankreich, Belgien, Niederlande, Großbritannien, Dänemark, Schweden, Polen, Tschechien.
Literatur: Cassau 1935; Stegen 1951/52; Strahm 1961–62; Lübke 1997/98; Schlichterle 2004–2005.

1.1.1.1. Blattförmiger bifacial retuschierter Dolch

Beschreibung: Die Basis ist meist rundlich, z. T. auch spitz oder abgeflacht, und kann Reste von Kortex tragen. In der Aufsicht ist der Dolch blatt-

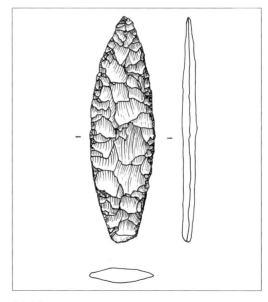

1.1.1.

förmig ohne gesondert gearbeiteten Griffteil. Der Querschnitt ist flachoval. Meist sind Dolche dieses Typs flächendeckend retuschiert. Gelegentlich sind Bereiche mit Kortex erhalten geblieben, die sich bei Dolchen aus Plattenhornstein besonders im Mittelteil erstrecken.

Datierung: Jung- bis Endneolithikum, 37.–23. Jh. v. Chr.

Verbreitung: Süddeutschland, Schweiz.

Literatur: Ströbel 1939, 58–62; Krahe u. a. 1968, 158, Abb. 17,3; Hardmeyer 1983, 78, Taf. 15,4; Aitchison/Engelhardt/Moore 1987, 45–46, Abb. 15; Tillmann 1996, 364–367, Abb. 2,11; Tillmann/Schröter 1997; Tillmann 1998; Schlichterle 2004–2005, 64–65; 68, Abb. 2.7–2.9; Binsteiner 2006, 53–54, Abb. 19; Koch, H. 2012, 30–31, Abb. 34; Weiner 2013, 24–29; 59; Abb. 4,2; 16.

1.1.1.2. Dicke Spitze

Beschreibung: Die Dicke Spitze ist beidseitig flächig retuschiert. Die Breitseiten sind dachförmig. Einige Stücke haben einen deutlichen Mittelgrat, häufig ist er auf einer oder beiden Seiten abgeflacht oder abgerundet. Der Querschnitt ist rhombisch oder spitzoval. Das Maß für die Dicke beträgt oft mehr als die Hälfte der Breite des Objektes. Die Basis ist gerade oder rundlich. Einige Stücke weisen Schliff auf, manche haben einen asymmetrischen Umriss.

Synonym: Lübke Typ I.

Untergeordnete Begriffe: Lübke Typ II; Lübke Typ III; Typ Schinkel.

Datierung: nordisches Früh- bis Mittelneolithikum, 35.–30. Jh. v. Chr.

Verbreitung: Norddeutschland, Dänemark, Schweden.

Literatur: Langenheim 1936; Berlekamp 1956; Nilius 1971, 58–59; Kühn 1979, 25–31; Rassmann 1993, 16; Lübke 1997/98; Klassen 2000, 260–262, Abb. 120,1–3.

Anmerkung: In der dänischen Forschung nimmt man an, dass die Dicken Spitzen als Stabdolche (dolkstave) geschäftet gewesen sein könnten. Im Bericht über die Bergung der Dicken Spitze von Ebstorf (Niedersachsen) aus dem 19. Jh. ist von einer hölzernen Schäftung, die an der Luft zerfiel,

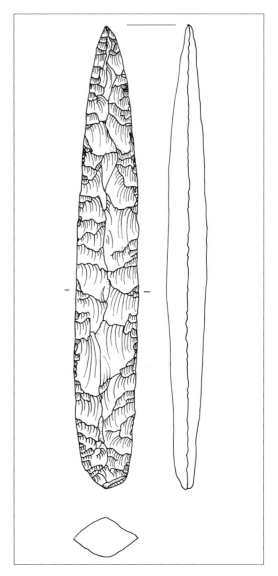

1.1.1.2.

die Rede. Auf der zugehörigen Zeichnung ist eine Querschäftung erkennbar (Lübke 1997/98, 73–75). *(siehe Farbtafel Seite 13)*

1.1.1.3. Spandolch

Beschreibung: Der Spandolch besteht aus einer langen, schmalen, in der Seitenansicht gekrümmten Silexklinge. Retuschen befinden sich einseitig

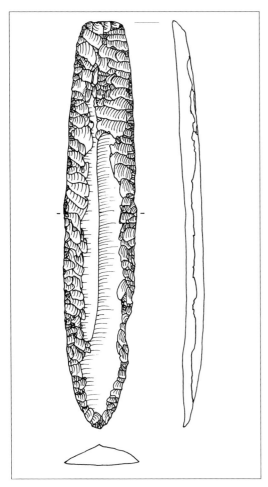

1.1.1.3.

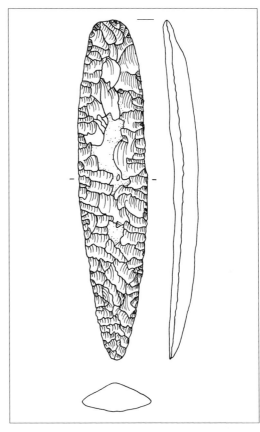

1.1.1.4.

kantenparallel bis flächig auf der Dorsalfläche, die Ventralfläche ist unbearbeitet. Der Mittelgrat kann überschliffen sein. Ein Klingenende ist zur Spitze ausgearbeitet. Die Basis ist meist halbrund, z. T. auch gerade. Ist die Basis spitz, deutet dies darauf hin, dass das stark abgenutzte Klingenende zum »Griff« und aus dem ehemaligen »Griff« eine neue Spitze herausgearbeitet wurde. Das Rohmaterial ist honiggelber Grand-Pressigny-Feuerstein aus Mittelfrankreich.

Synonym: Klingendolch; Grand-Pressigny-Dolch.
Datierung: Endneolithikum, 25.–23. Jh. v. Chr.
Verbreitung: Frankreich, Schweiz, Belgien, Niederlande, Deutschland (nicht in Schleswig-Hol-

stein und nach Osten nicht über den Lauf der Weser hinaus).
Literatur: Stegen 1951/52; Strahm 1961–62, Abb. 1–2; 7,1; 9; Lomborg 1973, 87–88; Wilhelmi 1977; Kühn 1979, 31–36, Abb. 2–5 (mit weiterer Literatur); Wilhelmi 1980; Pape 1982; Pape 1986, 5; Schlichterle 2004–2005, 64–65; 79–80, Abb. 2.26–2.28; 27–28; Zimmermann 2007, 11.
(siehe Farbtafel Seite 13)

1.1.1.4. Spandolchderivat

Beschreibung: Der langschmale Dolch ist auf Dorsal- und Ventralfläche flächig retuschiert. Zum Teil wurden die Mittelgrate überschliffen, manchmal findet sich Schliff auf der ganzen Breitseite. Der Querschnitt ist flachrhombisch. Gelegentlich

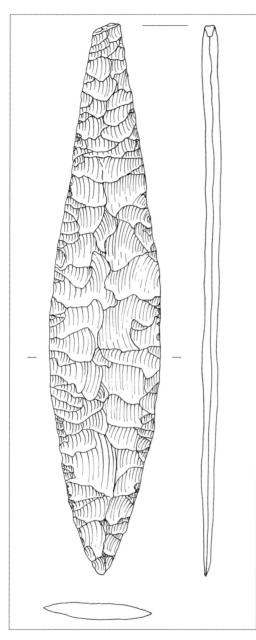

1.1.1.5.

Verbreitung: Nord- und Nordostdeutschland, selten Polen.
Literatur: Stegen 1951/52; Lomborg 1973, 88–90; Kühn 1979, 36–38; 139, Abb. 6a, Taf. 3,1–2.6–7; Zimmermann 2007, 11.
(siehe Farbtafel Seite 13)

1.1.1.5. Lanzettförmiger Dolch ohne abgesetzten Griffteil

Beschreibung: Die Klinge ist lanzettförmig, ein Griff ist nicht abgesetzt. Der als Handhabe genutzte Teil der Klinge ist über die gesamte Länge maximal 2 mm dicker als das Blatt. Häufig ist diese Partie gröber gearbeitet als die Klinge, z. T. sind die Kanten dort abgestumpft. Der Abschluss wurde spitzbogig, halbrund oder eckig ausgeformt. Einige Stücke tragen noch Kortex. Dolche aus dem südlichen Verbreitungsgebiet weisen gelegentlich Krümmungen in der Längsachse auf.
Synonym: Lomborg Typ I; Kühn Typ I.
Datierung: frühes nordisches Spätneolithikum, 24.–20. Jh. v. Chr.
Verbreitung: Dänemark, Norddeutschland, Niederlande, Großbritannien, selten Tschechien und Mitteldeutschland.
Literatur: Cassau 1935; Marschalleck 1961; Lomborg 1973, 32–44, Abb. 9; Kühn 1979, 28; 41–44; 51–64, Taf. 4–6; Agthe 1989, 49.
Anmerkung: Beim Dolch von Wiepenkathen (Niedersachsen) haben sich Griffumhüllung, Scheide und Aufhängung erhalten (Cassau 1935).
(siehe Farbtafel Seite 13 und 14)

1.1.1.6. Stabdolchklinge »Flint«

Beschreibung: Die Stabdolchklinge ist bifacial flächenretuschiert. Sie besitzt eine sehr breite, gerade Basis und eine zu dieser hin verlagerte größte Breite. Die Form ist in der Aufsicht annähernd dreieckig. Der Querschnitt ist spitzoval.
Datierung: spätes nordisches Spätneolithikum, 20.–18. Jh. v. Chr.
Verbreitung: Schleswig-Holstein, Dänemark.
Literatur: Kühn 1979, 25; 72–73, Abb. 14,7–8.

tritt Kortex auf. Häufig sind Dolche dieses Typs in der Seitenansicht gekrümmt. Das Rohmaterial ist baltischer Flint.
Synonym: Pseudo-Grand-Pressigny-Dolch.
Datierung: Endneolithikum, 24.–23. Jh. v. Chr.

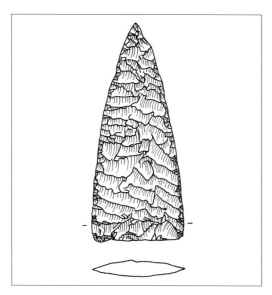

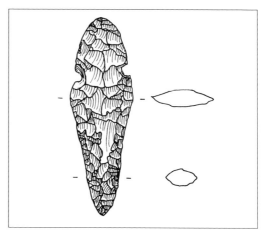

1.1.2.1.

1.1.1.6.

1.1.2. Silexdolch mit Schäftungshilfen

Beschreibung: Der Dolch ist bifacial retuschiert, Reste von Kortex können vorhanden sein. Als Schäftungshilfen können Schäftungskerben (1.1.2.1.) dienen, die eine bogenförmige Griffplatte von der Klinge klar abgrenzen, oder es wurde eine eckige oder abgerundete Griffzunge (1.1.2.2.) ausgearbeitet, die sich mehr oder weniger scharf vom Blatt absetzt.
Datierung: Jungneolithikum bis frühe Bronzezeit, 37.–18. Jh. v. Chr.
Verbreitung: Mitteleuropa.
Literatur: Strahm 1961–62; Mertens 1993; Schlichterle 2004–2005.

1.1.2.1. Bifacial retuschierter Dolch mit Schäftungskerben

Beschreibung: Unterhalb der Klinge befinden sich Schäftungskerben, die die bogenförmige Griffplatte deutlich absetzen. Klinge und Griffplatte sind bifacial retuschiert. Der Klingenquerschnitt ist flachoval.
Synonym: Kerbdolch.
Datierung: Jungneolithikum bis frühe Bronzezeit, 37.–18. Jh. v. Chr.

Verbreitung: Süddeutschland, Schweiz.
Literatur: Keefer 1984, 47; 49, Abb. 8,4; de Capitani/Leuzinger 1998, Taf. 3,1; Mottes 2002, 99, Abb. 4–5; Schlichterle 2004–2005, 64–65; 70–71, Abb. 2.19–2.24; 13–13a; Köninger 2006, 181–182.

1.1.2.2. Bifacial retuschierter Dolch mit Griffzunge

Beschreibung: Der beidseitig flächig retuschierte Dolch besitzt eine Griffzunge. Sie kann eckig sein oder abgerundete Kanten haben und ist entweder scharf oder nur leicht vom Dolchblatt abgesetzt. Auf einigen Dolchen finden sich Reste von Kortex.
Datierung: Endneolithikum, 29.–23. Jh. v. Chr.
Verbreitung: Mitteleuropa.
Literatur: Strahm 1961–62, 460–471, Abb. 3b; 7,2; 10,2; Krahe u. a. 1968, 140, Abb. 17,1.5; Tromnau 1985; Speck 1990, 266; Egg/Spindler 1992, 58–61; 93, Abb. 21–22, Farbtafel XIII; Mertens 1993; Schindler 2001; Tillmann 2002, 109, Abb. 3; Müller/Schlichterle 2003; Schlichterle 2004–2005, 64–65; 73–74, Abb. 2.10–2.17; 15; 19; Willms 2012/2013.
Anmerkung: Auch der Dolch der Gletschermumie vom Hauslabjoch gehört zu diesem Dolchtyp, allerdings wurden zusätzlich noch zwei Kerben angebracht.
(siehe Farbtafel Seite 14)

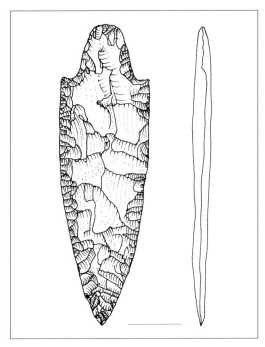

1.1.2.2.

1.2. Silexdolch mit definiertem Griff

Beschreibung: Der Dolch hat eine mehr oder weniger stark ausgearbeitete Griffpartie, die zum Teil sehr deutlich vom Blatt abgesetzt ist. Blatt und Griff wurden bifacial retuschiert, Kortex tritt gelegentlich auf. Der Griff wurde bei einigen Typen mit Zickzack-Graten (1.2.2.–1.2.4.) und einem verbreiterten Griffende (1.2.3.–1.2.4.) versehen.
Datierung: nordisches Spätneolithikum bis ältere Bronzezeit, 24.–14. Jh. v. Chr.
Verbreitung: Dänemark, Norddeutschland, Niederlande.
Literatur: Lomborg 1973; Kühn 1979, 44–64.

1.2.1. Lanzettförmiger Dolch mit verdicktem Griff mit spitzovalem bis ovalem Querschnitt

Beschreibung: Das Blatt ist lanzettförmig, der Griff ist über die gesamte Grifflänge mindestens 2 mm dicker als das Blatt. Der Griff ist gleichbleibend breit oder verjüngt sich zum Ende hin. Die Breite des Griffes ist größer als die Dicke, aber

nicht mehr als doppelt so groß. Der Querschnitt der Griffpartie ist spitzoval oder oval. Am Griffabschluss befindet sich häufig Kortex.
Synonym: Lomborg Typ II; Kühn Typ II.
Datierung: frühes nordisches Spätneolithikum, 24.–20. Jh. v. Chr.
Verbreitung: Dänemark, Norddeutschland, Niederlande.
Literatur: Lomborg 1973, 44–47, Abb. 21; Kühn 1979, 44; 51–64, Taf. 12,1–5.7–8.
(siehe Farbtafel Seite 14)

1.2.2. Lanzettförmiger Dolch mit verdicktem Griff mit annähernd rhombischem bis rechteckigem Querschnitt

Beschreibung: Das Blatt ist lanzettförmig. Der relativ dicke, aber schmale Griff hat eine nahezu gleichbleibende Breite und annähernd parallele Seitenkanten. Sein Querschnitt ist rhombisch bis rechteckig. Der Griff ist am Ende nicht erweitert. Er kann auf Vorder- und/oder Rückseite »Mittelnähte« aufweisen, d. h. die Retuschen wurden von den Seiten her so gearbeitet, dass sie auf der Mittelachse zusammentreffen und einen Grat bilden.
Synonym: Lomborg Typ III; Kühn Typ III, Var. a–c.
Datierung: spätes nordisches Spätneolithikum, 20.–18. Jh. v. Chr.
Verbreitung: Dänemark, Norddeutschland, Niederlande.
Literatur: Lomborg 1973, 47–49, Abb. 24; Kühn 1979, 44; 51–64, Taf. 13,1–8.

1.2.3. Dolch mit verbreitertem Griffende und rhombischem, abgerundet dreieckigem oder rechteckigem Querschnitt des Griffs

Beschreibung: Das schlanke bis breite Blatt ist deutlich vom Griff abgesetzt. Die größte Breite des Blattes liegt nahe am Griff. Das Griffende ist verbreitert, der Griff hat einen rhombischen, abgerundet dreieckigen oder rechteckigen Querschnitt. Meist befinden sich am Griff auf Vorder- und Rückseite »Mittelnähte« sowie Zickzackgrate an den Griffkanten und den Rändern des flachen Griffendes.

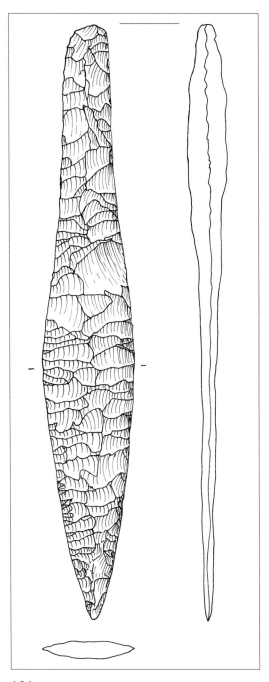

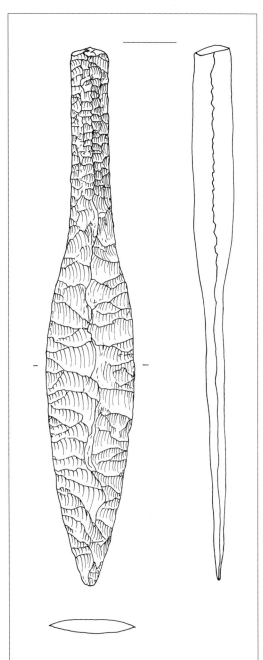

1.2.1. *1.2.2.*

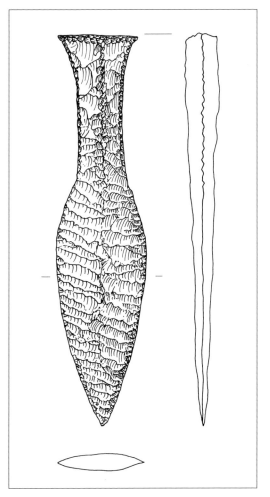

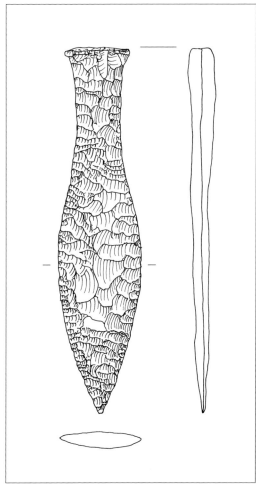

1.2.3. *1.2.4.*

Synonym: Lomborg Typ IV; Kühn Typ IV; Fischschwanzdolch.
Untergeordnete Begriffe: Kühn Typ III, Var. d.
Datierung: spätes nordisches Spätneolithikum, 20.–18. Jh. v. Chr.
Verbreitung: Dänemark, Norddeutschland, Niederlande.
Literatur: Lomborg 1973, 52–58, Abb. 29; Kühn 1979, 44–45; 51–64, Taf. 14,1–2.4–6; 15,3.
(siehe Farbtafel Seite 15)

1.2.4. Dolch mit erweitertem Griffende und spitzovalem Querschnitt des Griffs

Beschreibung: Das breite Blatt ist deutlich vom Griff abgesetzt, die größte Blattbreite befindet sich nahe am Griff. Das Griffende ist erweitert, der Querschnitt des Griffes ist spitzoval. Häufig finden sich Zickzackgrate auf den Griffaußenkanten und dem Griffknauf,»Mittelnähte« kommen nicht vor.
Synonym: Lomborg Typ V; Kühn Typ V.
Datierung: frühe Bronzezeit, Periode I (Montelius), 18.–16. Jh. v. Chr.
Verbreitung: Dänemark, Norddeutschland, Niederlande.

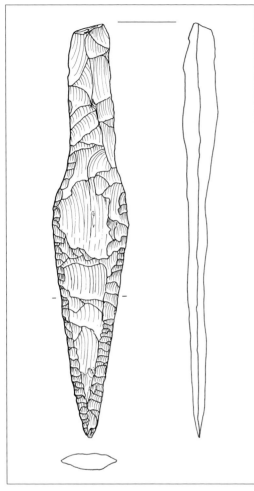

1.2.5.

Literatur: Lomborg 1973, 58–61, Abb. 35; Kühn 1979, 45; 51–64, Taf. 15,1; 16,1.3–4.6–9.
(siehe Farbtafel Seite 15)

1.2.5. Dolch mit im Querschnitt ovalem bis spitzovalem Griff ohne Verbreiterung am Griffende

Beschreibung: Das Blatt ist breit und vom Griff abgesetzt. Die größte Breite des Dolches liegt nahe beim Griff. Dieser hat einen spitzovalen bis ovalen Querschnitt und verbreitert sich nicht zum abgerundeten, geraden oder unregelmäßig ab-

schließenden Ende hin. Der Griff kann verdickt oder flach sein. Der Griffabschluss weist häufig noch Kortex auf.
Synonym: Lomborg Typ VI; Kühn Typ VI.
Datierung: frühe bis ältere Bronzezeit, Periode I–II (Montelius), 18.–14. Jh. v. Chr.
Verbreitung: Dänemark, Norddeutschland, Niederlande.
Literatur: Lomborg 1973, 61–63, Abb. 40; Kühn 1979, 45–46; 51–64, Taf. 16,5; 17,1.4–9.11–12.
(siehe Farbtafel Seite 16)

2. Metalldolch

Beschreibung: Bei den Metalldolchen besteht zumindest die Klinge aus Metall. Sie waren mittels dort vorhandener Schäftungshilfen – wie Griffzunge (2.1.2.), -platte (2.1.1.) oder -angel (2.1.3.) bzw. einer Tülle (2.1.4.) – mit einem Griff, oft aus organischem Material, verbunden. Vollgriffdolche (2.3.) besitzen einen häufig mitgegossenen, metallenen Griff, der Komponenten aus organischem Material aufweisen kann. Eine Sonderform stellen die im 90°-Winkel geschäfteten Stabdolche (2.2.) dar.

2.1. Dolchklinge

Beschreibung: Die Dolchklinge hatte ursprünglich einen Griff aus organischem Material, der heute in der Regel vergangen ist. Gelegentlich sind metallene Komponenten erhalten geblieben, die Auskunft über das ungefähre Aussehen des Griffes geben können. Unterschieden werden die Dolchklingen nach den technologischen Lösungen zur Befestigung am Griff: So konnte dieser entweder mittels einer Griffplatte (2.1.1.), einer Griffzunge (2.1.2.), einer Griffangel (2.1.3.) oder einer Tülle (2.1.4.) mit der Klinge verbunden gewesen sein. Dolchklingen wurden aus Kupfer, Bronze oder Eisen, gelegentlich auch aus Edelmetall gearbeitet.
Datierung: spätes Jungneolithikum, 38.–37. Jh. v. Chr.; Endneolithikum bis späte Bronzezeit, Bronzezeit D (Reinecke) bzw. mittlere nordische Bronzezeit, Periode III (Montelius), 26.–12. Jh.

v. Chr., und Römische Kaiserzeit, 2. Hälfte 1. Jh. v. Chr.–3. Jh. n. Chr.
Verbreitung: Europa bzw. Römisches Reich.
Literatur: Müller-Karpe 1959, 91, Taf. 107,1–24; Junkelmann 1986, 191–192; Ubl 1994; Scott 1995a+b; Westphal 1995; Harnecker 1997, 29–31, Abb. 70–71; Wilbertz 1997; Dolenz 1998, 59, Taf. 2, M6; Matuschik 1998, 207–209; 225–229; Obmann 1999, 195; Obmann 2000; Zimmermann 2007; Saliola/Casprini 2012; Fischer 2012; Ulbert 2015; Wels-Weyrauch 2015.

2.1.1. Griffplattendolch

Beschreibung: Die Klinge wurde mittels einer Griffplatte und zwei bis elf Nieten am Griff aus organischem Material befestigt. Die Form der Griffplatte kann rund (2.1.1.2.), dreieckig bis länglich ausgezogen (2.1.1.3.–2.1.1.4.) oder trapezoid bis doppelkonisch (2.1.1.1.) sein. Die Klinge ist gelegentlich verziert. Selten ist ein Knauf aus Knochen oder Bronze bzw. ein Griff aus Geweih belegt. Als Material wurde Bronze oder Kupfer, selten auch Edelmetall verwendet.
Synonym: Nietplattendolch.
Datierung: spätes Jungneolithikum, 38.–37. Jh. v. Chr.; spätes Endneolithikum bis späte Bronzezeit, Bronzezeit D (Reinecke), 23.–13. Jh. v. Chr.
Verbreitung: Deutschland, Österreich, Schweiz, Frankreich, Niederlande, Dänemark, Schweden, Polen, Tschechien, Slowakei, Ungarn, Süd- und Südosteuropa.
Relation: Typ: [Schwert] 1.1. Griffplattenschwert.
Literatur: Sprockhoff 1927, 124, Abb. 1c; Köster 1965/66; Schauer 1971, 17–20, Taf. 1,3.8; Maier 1972; Gedl 1976, 56, Taf. 16,137; Ruckdeschel 1978; Krause 1988, 49–51, Abb. 13; Matuschik 1998, 207–209; 225–229; Gruber 1999, 44–45, Taf. 4,3; 11,1–2; Laux 2009, 28–30; 40–41; Wels-Weyrauch 2015.

2.1.1.1. Griffplattendolch mit trapezförmiger bis doppelkonischer Griffplatte

Beschreibung: Die Griffplatte ist trapezförmig, seltener doppelkonisch oder annähernd spitzbogenförmig. Zwei bis vier Niete befestigten die Klinge am Griff. Die Griffplatte geht entweder ohne bzw. mit einem nur geringen Absatz in die geraden Schneiden oder aber mit einem deutlichen Absatz in die geschweifte Klinge über. Der Klingenquerschnitt ist flachlinsenförmig (2.1.1.1.1.) oder flachrhombisch (2.1.1.1.2.–2.1.1.1.3.), gelegentlich tritt eine deutliche Mittelrippe auf. Die Schneiden sind z. T. abgesetzt. Die Dolche wurden aus Kupfer oder Bronze hergestellt.
Datierung: spätes Jungneolithikum, 38.–37. Jh. v. Chr.; mittlere Bronzezeit, Bronzezeit B–C (Reinecke), 16.–14. Jh. v. Chr.
Verbreitung: Deutschland, Österreich, Schweiz, Frankreich, Dänemark, Polen, Tschechien, Slowakei, Ungarn.
Literatur: Matuschik 1998, 207–209; 225–229, Abb. 226, Taf. 25,446; Laux 2009, 28–30; 40–41, Taf. 6,40; 7,46–7,48; Wels-Weyrauch 2015, 96–103, Taf. 26,316–30,375.
Anmerkung: Griffplattendolche mit trapezförmiger bis doppelkonischer Griffplatte wurden gelegentlich mit Buckelortbändern (Ortband 1.1.3.) gefunden.

2.1.1.1.1. Griffplattendolch Typ Mondsee

Beschreibung: Der kupferne Dolch ist klein und gedrungen, die Schneiden sind gerade. Die Griffplatte ist trapez- bis annähernd spitzbogenförmig. Auf ihr befinden sich drei bis fünf Nietlöcher. Die Klinge hat einen flachlinsenförmigen Querschnitt.

2.1.1.1.1.

Synonym: Nietdolch Typ Cucuteni, Variante Mondsee.
Untergeordnete Begriffe: Nietdolch Typ Cucuteni, Variante Mondsee A; Nietdolch Typ Cucuteni, Variante Mondsee B; Typus Mondsee I; Typus Mondsee II.

Datierung: spätes Jungneolithikum,
38.–37. Jh. v. Chr.
Verbreitung: Nordalpengebiet von der West-
slowakei über Österreich und Süddeutschland
bis ins Schweizer Mittelland.
Literatur: Schlichterle 1990, 148–149; Vajsov
1993, 136–137, Abb. 30,4.7; Strahm 1994, 12,
Abb. 7,4; Matuschik 1998, 207–209; 225–229,
Abb. 226, Taf. 25,446.

2.1.1.1.2. Viernietiger Dolch mit trapez-
förmiger bis doppelkonischer Griffplatte

Beschreibung: Die Griffplatte ist trapezförmig,
z. T. auch doppelkonisch, und deutlich von der ge-
schweiften Klinge abgesetzt. Vier Niete befestig-
ten die Klinge am Griff. Die Heftaussparung ist
halb- bis dreiviertelkreisförmig. Der Klingenquer-
schnitt ist flachrhombisch, gelegentlich tritt eine
kräftige Mittelrippe auf. Die Schneiden können
deutlich abgesetzt sein. Das Material ist Bronze.
Untergeordnete Begriffe: Griffplattendolch Typ
Sandharlanden; Griffplattendolch Typ Statzen-
dorf; Griffplattendolch Typ Grampin; Griffplatten-
dolch Typ Wohlde.
Datierung: mittlere Bronzezeit, Bronzezeit B
(Reinecke), 16. Jh. v. Chr.
Verbreitung: Deutschland, Dänemark, Polen,
Schweiz, Österreich, Tschechien, Slowakei,
Ungarn.
Relation: Typ: [Schwert] 1.1.2.1. Viernietiges Griff-
plattenschwert mit trapezförmiger bis doppel-
konischer Griffplatte.
Literatur: Piesker 1937, 141, Taf. 19,1; Hachmann
1957, 30–39, Taf. 41,12; Sudholz 1964, 47–49;
Laux 1971, 72, Taf. 1,1; Schauer 1971, 24–29, Taf.
2,21; 3,33; Gedl 1976, 56–58, Taf. 16,138–17,151;
Hochstetter 1980, 66–67, Taf. 47,3; Koschik 1981,
77; 116, Taf. 63,4; 82,3; Hochuli 1995, 81–82, Taf.
2,8; Wüstemann 1995, 103–108; Möslein 1998/99,
205–206, Abb. 1,2; Gruber 1999, 45, Taf. 5,5.9;
Wels-Weyrauch 1999, 733, Abb. 6,A2; Görner
2002, 220–221; Laux 2009, 28–30; 40–41, Taf. 6,40;
7,46–7,48; Wels-Weyrauch 2015, 77–85.
Anmerkung: Nach Laux (2009, 28–29) sind
Schauers Typen Sandharlanden, Grampin und
Statzendorf identisch mit dem Typ Wohlde.

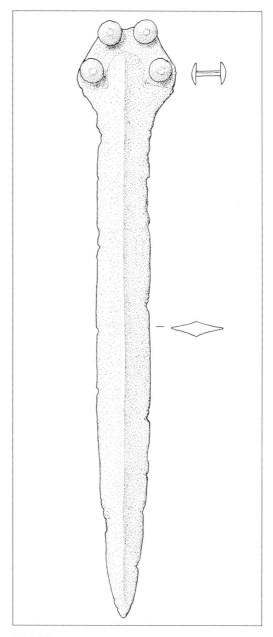

2.1.1.1.2.

2.1.1.1.3. Zweinietiger Dolch mit
trapezförmiger Griffplatte

Beschreibung: Die Griffplatte ist trapezförmig
und gar nicht oder nur wenig von der Klinge ab-

gesetzt. Zwei Niete verbanden Klinge und Griff. Die Schneiden sind meist gerade. Die Klinge weist häufig eine Mittelrippe auf, sonst ist der Klingenquerschnitt flachrhombisch. Selten treten deutlich abgesetzte Schneiden und weitere randbegleitende Rippen oder Riefen auf. Dolche dieses Typs wurden aus Bronze hergestellt.

Untergeordnete Begriffe: Griffplattendolch Form Lenting; Griffplattendolch Form Göggenhofen; Griffplattendolch Form Riedenburg-Emmerthal.

Datierung: mittlere Bronzezeit, Bronzezeit B–C (Reinecke), 16.–14. Jh. v. Chr.

Verbreitung: Deutschland, Frankreich, Schweiz, Tschechien.

Literatur: Feustel 1958, 64, Taf. XIII,6; Sudholz 1964, 47–49; Hochstetter 1980, 67, Taf. 39,2; Koschik 1981, 77–78, Taf. 97,6; Betzler 1995, 18–26; Katalog Hannover 1996, 311, Nr. 8,7; Wels-Weyrauch 1999, 733, Abb. 8,C5; Görner 2003, 126–127; Laux 2011, 26; Seregély 2012, 47, Abb. 67; Wels-Weyrauch 2015, 96–103, Taf. 26,316–30,375.

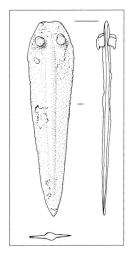

2.1.1.1.3.

2.1.1.2. Griffplattendolch mit abgerundeter Griffplatte

Beschreibung: Zwei bis elf Niete hielten die flach- bis rundbogige Griffplatte am Griff. Nur in einem Fall ist die Griffplatte mittig nach oben ausgezogen und der mittlere Niet nach oben verschoben (2.1.1.2.3.). Der Heftausschnitt kann flach- bis hochbogig oder gerade sein. Häufig geht die Griffplatte ohne Absatz in die Klinge über, zum Teil ziehen die Schneiden aber unterhalb der Griffplatte auch stark ein. Die Schneiden können abgesetzt sein. Der Klingenquerschnitt ist bei den frühen Dolchen flachlinsenförmig (2.1.1.2.1.–2.1.1.2.3.), danach flachrhombisch (2.1.1.2.4.–2.1.1.2.10.), z. T.

mit deutlicher Mittelrippe. Gelegentlich tritt Verzierung auf. Meist sind Dolche dieses Typs aus Bronze, selten aus Edelmetall.

Datierung: Endneolithikum bis mittlere Bronzezeit, Bronzezeit C (Reinecke), 23.–14. Jh. v. Chr.

Verbreitung: Deutschland, Österreich, Schweiz, Frankreich, Niederlande, Dänemark, Schweden, Polen, Tschechien, Süd- und Südosteuropa.

Literatur: Sprockhoff 1927, 124, Abb. 1c; Köster 1965/66; Schauer 1971, 17–20, Taf. 1,3.8; Maier 1972; Gedl 1976, 56, Taf. 16,137; Ruckdeschel 1978, 62–81; Krause 1988, 49–51, Abb. 13; Gruber 1999, 44–45, Taf. 4,3; 11,1–2; Reitberger 2008, 49–50; Wels-Weyrauch 2015.

2.1.1.2.1. Griffplattendolch mit flach- bis rundbogiger Griffplatte und flachem Klingenquerschnitt

Beschreibung: Der Griffplattenabschluss ist meist flachbogig, seltener ist die Platte etwas stärker aufgewölbt. Zwei bis elf Niete verbanden die Griffplatte mit dem Griff. Der Klingenquerschnitt ist flach. Der Heftausschnitt ist häufig flachbogig, kann aber auch gerade oder hochbogig sein. Die Schneiden sind meist gerade, gelegentlich auch schwach eingezogen. Teilweise sind sie deutlich abgesetzt. Neben völlig unverzierten Dolchen kommen Stücke mit Linienbanddreiecken vor. Als Material wurde Bronze, selten auch Edelmetall, verwendet.

Untergeordnete Begriffe: Griffplattendolch Form Safferstetten; Miniaturdolch Form Oggau; Miniaturdolch Typ Wehringen; Griffplattendolch Typ Albsheim; Griffplattendolch Typ Heidesheim; Griffplattendolch Typ Mötzing; Griffplattendolch Form Königsbrunn; Griffplattendolch Typ Nähermemmingen; Griffplattendolch Typ Alteglofsheim; Griffplattendolch Typ Kron-

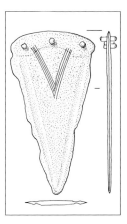

2.1.1.2.1.

winkl; Griffplattendolch Form Eisenstorf; ge-
schweifter Dolch mit hängendem Dreieck.
Datierung: Endneolithikum bis Frühbronzezeit,
Beginn Bronzezeit A2 (Reinecke), 23.–20. Jh.
v. Chr.
Verbreitung: Mittel- und Süddeutschland, Öster-
reich, Polen, Südosteuropa.
Literatur: Gedl 1976, 41–42, Taf. 11,71–74; Ruck-
deschel 1978, 62–63; 67–81, Abb. 2–3; Wüste-
mann 1995, 93; Neugebauer/Neugebauer 1997,
63; 260, Taf. 431,Verf.16,4; 502,Verf.347,3; Reitber-
ger 2008, 49–50; Wels-Weyrauch 2015, 45–49; 52–
57; 60–62, Taf. 2,32–3,46; 4,65–5,89; 7,105–7,117.
Anmerkung: Bei den Dolchen der älteren Früh-
bronzezeit werden die Formmerkmale noch sehr
flexibel kombiniert, sodass sich kaum feste Typen
herausstellen lassen (Ruckdeschel 1978, 72) bzw.
immer nur wenige Stücke zu einem Typ zusam-
mengefasst werden können (z. B. Wels-Weyrauch
2015, 45–49; 52–57).

2.1.1.2.2. Griffplattendolch Typ Straubing

Beschreibung: Die im Querschnitt flache, stets
unverzierte Klinge ist triangulär mit geraden oder
nur ganz wenig gekrümmten Seitenrändern. Die
Schneiden können durch breite Riefen abgesetzt
sein. Der Griffplattenabschluss ist flachbogig bis
halbkreisförmig. Die Klinge war mit zwei oder drei
Pflocknieten am Griff befestigt. Der Heftabschluss
war gerade, z. T. auch
halbkreisförmig ausge-
schnitten. Dolche die-
ses Typs wurden aus
Bronze hergestellt.
Synonym: Griffplatten-
dolch Typ Adlerberg.
Datierung: ältere
Frühbronzezeit, Bron-
zezeit A1 (Reinecke),
22.–21. Jh. v. Chr.
Verbreitung: Süd- und
Westdeutschland,
Österreich, Südost-
europa.
Literatur: Köster
1965/66, 20, Taf. 9,16;

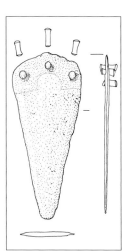

2.1.1.2.2.

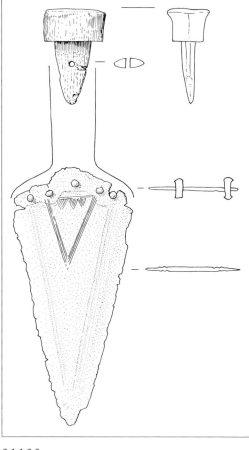

2.1.1.2.3.

Ruckdeschel 1978, 63–64; 68–69, Abb. 2,4–6.8;
Krause 1988, 49–51, Abb. 13; Neugebauer/Neuge-
bauer 1997, 114; 172; 279, Taf. 448,Verf.107,6; 468,
Verf.196,5; 511,Verf.386,3; Wels-Weyrauch 2015,
49–52, Taf. 3,47–3,60.

2.1.1.2.3. Griffplattendolch Typ Anzing

Beschreibung: Typisch ist die flachbogige, in der
Mitte aber mehr oder weniger stark ausgezogene
Griffplatte, die mit meist fünf Nieten am Griff be-
festigt war. Je zwei Nieten sitzen rechts und links
der Ausbuchtung, der fünfte ist mittig nach oben
in die Ausbauchung der Griffplatte verschoben.
Gelegentlich kommen drei oder sieben Niete vor.

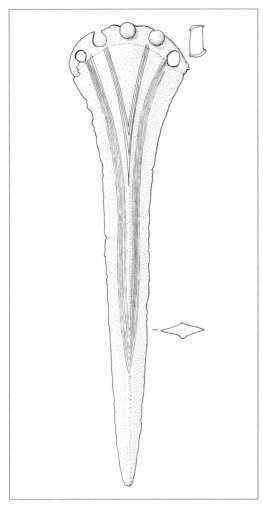

2.1.1.2.4.

Auch hier ist der mittlere Niet aus dem Bogen der übrigen hinaus nach oben verschoben. Der Heftabschluss ist gerade mit einer meist halbkreisförmigen Einbuchtung im mittleren Bereich. Der Dolch hat nahezu gerade, deutlich abgesetzte Schneiden. Die Klinge ist mit hängenden Winkelbändern verziert. Der Klingenquerschnitt ist flach. Das Material ist Bronze.
Datierung: ältere Frühbronzezeit, Bronzezeit A1 (Reinecke), 22.–21. Jh. v. Chr.
Verbreitung: Süddeutschland, Österreich.
Literatur: Maier 1972; Ruckdeschel 1978, 76–78,

Abb. 2,10.14; Krause 1988, 52–56, Abb. 14; Reitberger 2008, 49–50; 230, Taf. 75,Grab 144,1; Wels-Weyrauch 2015, 57–60, Taf. 5,90–6,104.
(siehe Farbtafel Seite 16)

2.1.1.2.4. Griffplattendolch Typ Broc

Beschreibung: Die gebogene Griffplatte war mittels vier bis sechs Pflocknieten mit verdickten Enden mit dem Griff verbunden. Die Klinge zieht unterhalb der Platte kräftig ein und verläuft dann schilfblattförmig. Die Schneiden sind abgesetzt. Die im Querschnitt rautenförmige Klinge ist mit gravierten Linienbündeln verziert. Als Material wurde Bronze verwendet.
Synonym: Griffplattendolch Typ Amsolding; Griffplattendolch Form Darshofen.
Datierung: jüngere Frühbronzezeit, Bronzezeit A2 (Reinecke), 20.–17. Jh. v. Chr.
Verbreitung: Süddeutschland, Schweiz, selten Norddeutschland und Dänemark.
Relation: Typ: [Schwert] 1.1.1.1. Griffplattenkurzschwert Typ Broc.
Literatur: Schauer 1971, 18–20, Taf. 1,8; Abels 1972, 110, Taf. 62,B6; Görner 2003, 125; Wels-Weyrauch 2015, 66–67.
(siehe Farbtafel Seite 17)

2.1.1.2.5. Griffplattendolch Typ Sempach

Beschreibung: Der Dolch hat eine flachbogen- bis halbkreisförmige Griffplatte mit vier bis sechs Pflocknieten mit pilzförmigen Köpfen. Die Klinge zieht unterhalb der äußeren Nietlöcher stark ein und verläuft dann geschweift weidenblattförmig. Auf der Klinge befindet sich ein deutlicher Mittelgrat. Die gesamte Klinge ist mit Riefenbündeln verziert, die an den äußeren Nieten beginnen und dem Schneidenschwung folgen. Scharfe Grate trennen die einzelnen Riefen gegeneinander ab. Dolche dieses Typs wurden aus Bronze hergestellt.
Datierung: jüngere Frühbronzezeit/mittlere Bronzezeit, Bronzezeit A2–Beginn B (Reinecke), 20.–16. Jh. v. Chr.
Verbreitung: hauptsächlich in der Schweiz, selten in Frankreich und Deutschland.

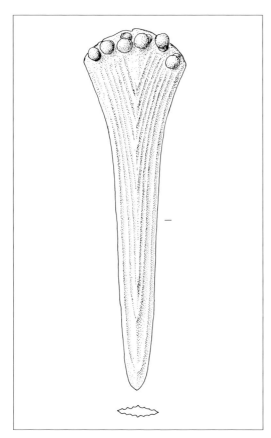

2.1.1.2.5.

2.1.1.2.6.

Relation: Typ: [Schwert] 1.1.1.2. Griffplattenkurzschwert Typ Sempach.
Literatur: Schauer 1971, 17–18, Taf. 1,3; Wüstemann 1995, 102, Taf. 37,281.

2.1.1.2.6. Viernietiger Griffplattendolch mit abgerundeter Griffplatte und flachrhombischem Klingenquerschnitt

Beschreibung: Der Klingenquerschnitt ist flachrhombisch, gelegentlich kommen Klingen mit deutlicher Mittelrippe vor. Die in der Regel geraden Schneiden können leicht abgesetzt sein. Die Griffplatte ist oft halbkreisförmig, auf ihr befinden sich vier Nietlöcher. Der Heftausschnitt ist meist halbkreisförmig. Das Material ist Bronze.

Untergeordnete Begriffe: Griffplattendolch Form Nussdorf; Griffplattendolch Form Pullach; Griffplattendolch Form Malching.
Datierung: jüngere Frühbronzezeit bis mittlere Bronzezeit, Bronzezeit A2–C (Reinecke), 20.–14. Jh. v. Chr.
Verbreitung: Deutschland, Österreich, Polen, Tschechien.
Literatur: Sudholz 1964, 47–49, Taf. 28,1; Adler, H. 1967, 60; Gedl 1976, 51–52, Taf. 15,118–15,120; Koschik 1981, 78, Taf. 35,6; Berger 1984, 45–46, Taf. 31,2; Görner 2002, 221; Wels-Weyrauch 2015, 63–65; 84–85, Taf. 8,118–8,129.

2.1.1.2.7. Griffplattendolch Typ Sögel

Beschreibung: Die geschweifte Klinge des bronzenen Dolches hat eine verstärkte Mittelrippe und einen flachrhombischen Klingenquerschnitt. Die Griffplatte ist gerundet und trägt vier, selten fünf Niete. Sie geht mit konvexem Schwung absatzlos in das Klingenblatt über. Der Heftausschnitt ist halbkreis- bis dreiviertelkreisförmig. Die Dolche sind häufig verziert.
Untergeordnete Begriffe: Griffplattendolch Typ Baven.
Datierung: ältere nordische Bronzezeit, Ende Periode I (Montelius), 16. Jh. v. Chr.
Verbreitung: Nord- und Nordwestdeutschland, Niederlande, Südjütland, Schweden, selten in Mittel- und Süddeutschland und in Polen.
Relation: Typ: [Schwert] 1.1.1.4. Griffplattenkurzschwert Typ Sögel.
Literatur: Sprockhoff 1927, 124, Abb. 1c; Hachmann 1957, 30–39, Taf. 39,11; Sudholz 1964, 41, Taf. 11; 30,2; Laux 1971, 71–72, Taf. 1,23; Kubach 1973; Gedl 1976, 52, Taf. 121–122; Wüstemann 1995, 111; Laux 2009, 20–26, Taf. 3,13–3,18; Wels-Weyrauch 2015, 76, Taf. 16,177.

2.1.1.2.7.

Anmerkung: Laux (2009, 38) gliedert den Typ Baven aus, der aber dem Typ Sögel so ähnlich ist, dass er hier wieder angeschlossen wird.
(siehe Farbtafel Seite 17)

2.1.1.2.8. Zweinietiger Griffplattendolch mit abgerundeter Griffplatte und flachrhombischem Klingenquerschnitt

Beschreibung: Die Griffplatte ist abgerundet und geht ohne deutlichen Absatz in die Klinge über. Diese war mit zwei Nieten am Griff befestigt. Sie hat einen flachrhombischen Querschnitt, z. T. weist sie eine ausgeprägte Mittelrippe auf. Das Material ist Bronze.

Untergeordnete Begriffe: Griffplattendolch Typ Batzhausen; Dolchklinge mit verbreiterter Griffplatte vom Typ Mittenwalde; Griffplattendolch Form Bobingen; Griffplattendolch Form Ostheim; Griffplattendolch Form See; Griffplattendolch

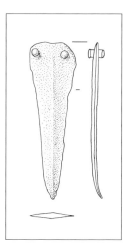 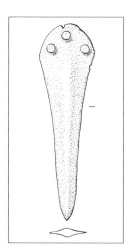

2.1.1.2.8. *2.1.1.2.9.*

Form Rottenried; Griffplattendolch Form Kicklingen; Griffplattendolch Form Haidlfing.
Datierung: mittlere Bronzezeit, Bronzezeit B–C (Reinecke), 16.–14. Jh. v. Chr.
Verbreitung: Deutschland, Österreich, Tschechien, Polen.
Relation: Typ: [Schwert] 1.1.1.7. Zweinietiges Griffplattenschwert mit abgerundeter Griffplatte und flachrhombischem Klingenquerschnitt.
Literatur: Feustel 1958, 64, Taf. XIII,4; Sudholz 1964, 47–49, Taf. 29,2; Schauer 1971, 30–31, Taf. 4,40; Schubart 1972, 53–54, Taf. 77,G; Gedl 1976, 46–48, Taf. 13,93–14,110a; Hochstetter 1980, 67, Taf. 47,8; Wüstemann 1995, 112–123, Taf. 48,419; 49,424–438; Möslein 1998/99, 205–206, Abb. 1,4; Gruber 1999, 44, Taf. 11,5; Laux 2011, 26; Wels-Weyrauch 2015, 80–94; 106–107, Taf. 23,267–26,315; 32,405–33,416.
(siehe Farbtafel Seite 17)

2.1.1.2.9. Dreinietiger Griffplattendolch mit abgerundeter Griffplatte und flachrhombischem Klingenquerschnitt

Beschreibung: Die Griffplatte ist halbrund und weist drei Nietlöcher auf. Sie geht in der Regel ohne Absatz in die geraden oder leicht geschweiften Schneiden über. Der Klingenquerschnitt ist flachrhombisch. Dolche dieses Typs wurden aus Bronze hergestellt.

Datierung: mittlere Bronzezeit, Bronzezeit C (Reinecke), 15.–14. Jh. v. Chr.
Verbreitung: Deutschland, Österreich.
Literatur: Gruber 1999, 44–45, Taf. 4,3; 11,1–2; Görner 2002, 224; Hesse 2006, 21–23, Abb. 8,2; Laux 2011, 59–63, Taf. 12,191; 13,196–197; Wels-Weyrauch 2015, Taf. 36,459–36,460.

2.1.1.2.10. Griffplattendolch Typ Sauerbrunn

Beschreibung: Die Griffplatte der bronzenen Dolchklinge ist dreiviertelkreisförmig gerundet. Mit vier bis acht Nieten war die Platte am Griff befestigt. Unterhalb der Platte zieht die Klinge deutlich ein und baucht danach wieder kräftig aus, um sich dann zur Spitze zu verjüngen. Der Heftausschnitt ist meist dreiviertelkreisförmig. Die Heftplatte ist, meist überaus reich, verziert. Von diesem Ornament ausgehend ziehen zwei Bänder der Schweifung der Schneide folgend bis zur Mitte der Klinge, wo sie auf dem Mittelgrat zusammenlaufen. Die untere Klingenhälfte ist immer unverziert. Die Griffplatten sind sehr dünn und oft im Bereich der Ränder zerstört.
Datierung: mittlere Bronzezeit, Bronzezeit B (Reinecke), 16. Jh. v. Chr.
Verbreitung: Süd- und Südosteuropa, Österreich.
Relation: Typ: [Schwert] 1.1.1.3. Griffplattenschwert Typ Sauerbrunn.
Literatur: Willvonseder 1937, 89–92, Taf. 26,1; 28,5; 51,3; Schauer 1971, 20–22, Taf. 2,13–14.16; Gedl 1976, 56, Taf. 16,137.

2.1.1.3. Griffplattendolch mit annähernd dreieckiger Griffplatte

Beschreibung: Die bronzene Klinge ist zum Teil recht lang und hat oft einen rhombischen Querschnitt. Die Griffplatte ist dreieckig, mehr oder weniger stark von der Klinge abgesetzt und weist drei in der Regel im Dreieck angebrachte Nietlöcher auf. Neben einer Mittelrippe sind weitere Rippen auf der Klinge möglich.
Untergeordnete Begriffe: Dolch mit dreieckiger Griffplatte Typ Garz.

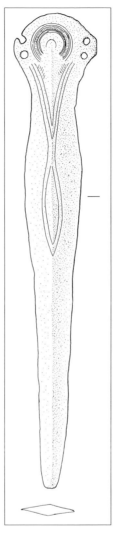
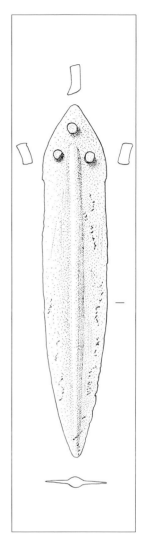

2.1.1.2.10. *2.1.1.3.*

Datierung: mittlere Bronzezeit, Bronzezeit C2 (Reinecke), ältere–mittlere nordische Bronzezeit, Ende Periode II–III (Montelius), 14.–13. Jh. v. Chr.
Verbreitung: Deutschland, Dänemark, Schweden, Polen.
Literatur: Schubart 1972, 53–54, Taf. 3,E; 79,E; Gedl 1976, 59–60, Taf. 18,158; Koschik 1981, 78, Taf. 62,11; Berger 1984, 46, Taf. 14,11; Wüstemann 1995, 128–129, Taf. 51,468–51,469; Görner 2002, 224; Wels-Weyrauch 2015, 112–115, Taf. 36,467–37,485.
(siehe Farbtafel Seite 18)

2.1.1.4. Griffplattendolch mit länglich ausgezogener Griffplatte

Beschreibung: Die länglich ausgezogene Griffplatte ist nur wenig von der Klinge abgesetzt. Diese weist in der Regel eine Mittelrippe auf und ist unverziert. Der Klingenquerschnitt ist rhombisch. Auf der Griffplatte finden sich ein bis drei Nietlöcher. Dolche dieses Typs wurden aus Bronze hergestellt.

Synonym: Dolch mit Griffplattenzunge; Dolch mit zungenartiger Griffplatte.

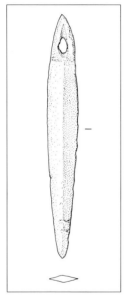

2.1.1.4.

Datierung: späte Bronzezeit, Bronzezeit D (Reinecke), 13. Jh. v. Chr.
Verbreitung: Süddeutschland, Österreich, Schweiz, Ostfrankreich, Oberitalien.
Literatur: Hachmann 1956, 62–64, Abb. 7,15; Koschik 1981, 78; 127, Taf. 118,4; zu Erbach 1989, 86–87, Taf. 85,7–8; Braun/Hoppe 1996, 97–99, Abb. 3; Möslein 1998/99, 205–206, Abb. 1,6; Wels-Weyrauch 2015, 122–123, Taf. 41,522–41,537.
(siehe Farbtafel Seite 18)

2.1.2. Griffzungendolch

Beschreibung: Der Dolch ist mit Hilfe einer Griffzunge geschäftet, deren Form kurz und breit (2.1.2.1.; 2.1.2.3.) oder auch lang und schmal (2.1.2.2.; 2.1.2.4.–2.1.2.5.) sein kann. Die Griffzunge kann gerade oder in zwei Zipfeln enden, häufig sind Randleisten vorhanden. Selten ist die Griffzunge geschlitzt (2.1.2.5.). Bei jüngeren Griffzungendolchen wurden Klinge und Griff mittels Nieten befestigt (2.1.2.4.–2.1.2.5.). In der Regel ist die Griffzunge deutlich von der Klinge abgesetzt. Die Klinge des Dolches kann kurz und triangulär oder lang und schmal sein und eine Mittelrippe aufwei-

sen. Verzierung ist selten. Griffzungendolche wurden aus Kupfer oder Bronze hergestellt.
Datierung: Endneolithikum, 26.–23. Jh. v. Chr.; späte Bronzezeit, Bronzezeit D (Reinecke), 13. Jh. v. Chr.; mittlere nordische Bronzezeit, Periode III (Montelius), 13.–12. Jh. v. Chr.
Verbreitung: Deutschland, Österreich, Tschechien, Polen, Großbritannien, Niederlande, Frankreich, Spanien, Portugal, Ungarn, Norditalien.
Literatur: Winghart 1992; Wilbertz 1997; Heyd 2000; Zimmermann 2007; Hille 2012, 48–49.

2.1.2.1. Dolch mit langer, schmaler Klinge und kurzer, breiter Griffzunge

Beschreibung: Der Dolch hat eine verhältnismäßig lange, schmale Klinge, oft mit Mittelrippe. Die Griffzunge ist kurz, breit und weist häufig Randleisten auf. Das Material ist Kupfer.

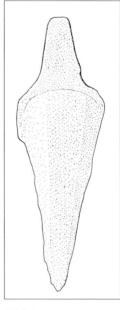

2.1.2.1.

Synonym: Kuna/Matoušek Typ I; Heyd Typ 1; Zimmermann Typ BB1.
Datierung: Endneolithikum, 26.–23. Jh. v. Chr.
Verbreitung: Bayern, Österreich, Tschechien, Großbritannien, Niederlande, Frankreich, Spanien, Portugal.
Literatur: Kuna/Matoušek 1978, 67; 86, Abb. 1,1–7.10; Kreiner 1991, 154–156, Abb. 3,6; Heyd 2000, 270–273, Taf. 73,1; Zimmermann 2007, 13, Abb. 10; Wels-Weyrauch 2015, 33–39.

2.1.2.2. Dolch mit kurzer trianguärer Klinge und langer, schmaler Griffzunge

Beschreibung: Der Dolch hat eine kurze trianguläre Klinge mit flachem, spitzovalem Querschnitt. Die Griffzunge ist lang, schmal und deutlich von der Klinge abgesetzt. Dolche dieses Typs wurden aus Kupfer hergestellt.

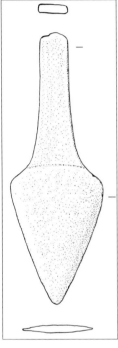

Synonym: Kuna/Matoušek Typ III; Heyd Typ 2; Zimmermann Typ BB2b.
Datierung: Endneolithikum, 26.–23. Jh. v. Chr.
Verbreitung: Tschechien, Polen, Österreich, Bayern, Niederlande, Frankreich, Spanien.
Literatur: Kuna/Matoušek 1978, 67; 86, Abb. 1,14–17; Engelhardt 1991, 66, Abb. 1,5; Neugebauer/Neugebauer 1993/94, 198–200, Abb. 4,5; Heyd 2000, 270–273, Taf. 73,2; Zimmermann 2007, 13, Abb. 10; Wels-Weyrauch 2015, 33–39.

2.1.2.2.

2.1.2.3. Dolch mit kurzer Klinge und kurzer Griffzunge

Beschreibung: Der Dolch hat eine kurze, trianguläre Klinge. Die Griffzunge ist ebenfalls kurz und kann Randleisten aufweisen. Als Material wurde Kupfer verwendet.
Synonym: Kuna/Matoušek Typ IV; Heyd Typ 3; Zimmermann Typ BB2a.
Datierung: Endneolithikum, 26.–23. Jh. v. Chr.
Verbreitung: Tschechien, Ungarn, Österreich, Bayern, Mittel- und Norddeutschland, Niederlande, Großbritannien, Spanien, Portugal.
Literatur: Matthias 1964; Kuna/Matoušek 1978, 67–68; 86, Abb. 1,18–23; 2,1–10; Christlein 1981;

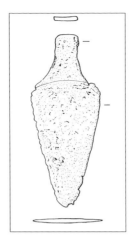

2.1.2.3.

Thieme 1985; Schmotz 1989, 59, Abb. 30; Weinig 1991, 65, Abb. 39; Heyd 2000, 270–?73, Taf. 73,3–4; Schefzik 2001, 42, Abb. 33,1; Zimmermann 2007, 13, Abb. 10; 43,2; Wels-Weyrauch 2015, 33–39.
(siehe Farbtafel Seite 18)

2.1.2.4. Griffzungendolch Typ Peschiera

Beschreibung: Dieser sehr variantenreiche Griffzungendolchtyp weist ein bis drei Nietlöcher auf. Das Heft geht mit einer Einziehung in die parallelseitige, sich verjüngende oder gebauchte Griffzunge über. Diese kann Randleisten aufweisen, aber auch glatt sein. Lange schlanke Griffzungen mit Randleisten enden oft in zwei seitlichen Zipfeln. Der Querschnitt der Klinge ist meist flachrhombisch. Sie kann mit Rillen und Riefen verziert sein. Peschiera-Dolche sind aus Bronze gegossen.
Datierung: späte Bronzezeit, Bronzezeit D (Reinecke), 13. Jh. v. Chr.
Verbreitung: Norditalien, Österreich, Süddeutschland, bis ins westliche Ostseegebiet streuend.

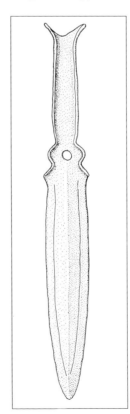

2.1.2.4.

Literatur: Müller-Karpe 1954, 116, Abb. 1,15–16; Hachmann 1956, 60–61; Peroni 1956; Müller-Karpe 1959, 91, Taf. 107,1–24; Gedl 1976, 64, Taf. 20,177, Koschik 1981, 78; 127, Taf. 68,4; Winghart 1992; Höglinger 1996, 48, Taf. 21,362; Winghart 1998, 358, Abb. 2,1; Wels-Weyrauch 2015, 118.
(siehe Farbtafel Seite 18)

2.1.2.5. Dolch mit langgeschlitzter Griffzunge

Beschreibung: Der Dolch hat eine langge-schlitzte, gerade Griffzunge, die in Zipfeln endet. Zwei bis neun Niete sind in unterschiedlicher An-ordnung auf dem Heft verteilt. In der Regel ist die Klinge von der Heftplatte abgesetzt. Der Klingen-querschnitt ist entweder mehr oder weniger

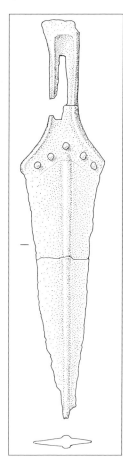

rhombisch oder es be-findet sich eine meist rundliche Mittelrippe auf der Klinge. Die Mit-telrippe verläuft entwe-der gerade bis auf die Heftplatte oder sie teilt sich und biegt beider-seits in die erhöhte Heftplatte um. Die Gruppe ist insgesamt, gerade bezüglich Niet-anzahl und -verteilung auf dem Heft, recht he-terogen. Dolche dieses Typs wurden aus Bron-ze hergestellt.
Synonym: Kurzschwert Typ Unterelbe; Kurz-schwert Typ Dahlen-burg; Kurzschwert Typ Lüneburg.
Datierung: mittlere nordische Bronzezeit, Periode III (Montelius), 13.–12. Jh. v. Chr.
Verbreitung: Nieder-sachsen, selten in Sach-sen-Anhalt und Thürin-gen.

2.1.2.5.

Relation: Typ: [Schwert] 1.2.10. Griffzungen-schwert mit langgeschlitzter Griffzunge.
Literatur: Sprockhoff 1931, 23–24; Wilbertz 1997; Laux 2009, 118–120, Taf. 48,307.
Anmerkung: Der Typ wird in der Literatur ge-meinhin als Kurzschwert beschrieben, da das kürzeste Stück aber nur knapp 19 cm misst, muss er auch unter den Dolchen geführt werden.

2.1.3. Griffangeldolch

Beschreibung: Der bronzene Griffangeldolch (2.1.3.1.) hat in der Regel eine schmale, unver-zierte Klinge mit leichtem Mittelgrat und einer häufig stark abgesetzten Griffangel mit rundem, ovalem oder rechteckigem Querschnitt, während die Klinge des eisernen Griffangeldolches (2.1.3.2.) neben einer einfachen Mittelrippe auch mehrere Blutrillen aufweisen kann. Der Querschnitt der Griffangel ist hier rechteckig.
Datierung: frühe bis mittlere Bronzezeit, Bronze-zeit A–C (Reinecke) bzw. jüngere nordische Bron-zezeit, Periode IV (Montelius), 18.–10. Jh. v. Chr.; ältere Römische Kaiserzeit, Mitte 1. Jh. bis 1. Hälfte 2. Jh. n. Chr.
Verbreitung: Süd- und Ostdeutschland, Öster-reich, Schweiz, Frankreich, Norditalien, Slowenien, Ungarn, Polen bzw. Römisches Reich.
Relation: Typ: [Schwert] 1.3. Griffangelschwert.
Literatur: Wüstemann 1995, 142–144, Taf. 56,603–56,634; Unz/Deschler-Erb 1997, 18, Kat. 177–190, Taf. 10; Ulbert 2015, 65–71, Abb. 18–20; Wels-Weyrauch 2015, Taf. 42,539–42,544.

2.1.3.1. Lanzettförmiger Griffangeldolch

Beschreibung: Die meist schmale bronzene Klinge hat einen flachrhombischen Querschnitt mit schwach ausgeprägtem Mittelgrat. Die mehr oder weniger lange, häufig stark abgesetzte Griff-angel hat einen runden, ovalen oder rechteckigen Querschnitt. Die Klinge ist unverziert.
Datierung: frühe bis mittlere Bronzezeit, Bronze-zeit A–C (Reinecke) bzw. jüngere nordische Bron-zezeit, Periode IV (Montelius), 18.–10. Jh. v. Chr.
Verbreitung: Süd- und Ostdeutschland, Öster-

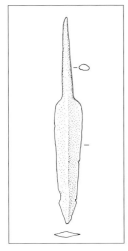

2.1.3.1.

reich, Schweiz, Frankreich, Norditalien, Slowenien, Ungarn, Polen.
Literatur: Reinecke 1933, 256–257, Abb. 1,1; Willvonseder 1963–1968, 219, Taf. 20,11; 21,9; Gedl 1976, 63–65; Berger 1984, 96–97, Taf. 16,5; Urban 1993, 126, Abb. 60,23; Wüstemann 1995, 142–144, Taf. 56,603– 56,634; Wels-Weyrauch 2015, Taf. 42,539– 42,544.
Anmerkung: Griffangeldolche sind selten und häufig zeitlich schwer einzuordnen. Eine Verwechslung mit lanzettförmigen bronzenen Pfeilspitzen ist möglich.

2.1.3.2. Pugio Typ Vindonissa

Beschreibung: Die lanzettförmige Eisenklinge mit ausgezogener Spitze trägt mehrfache Blutrillen oder eine einfache Mittelrippe. Die Klingenblattschulter verläuft abfallend. Die Griffangel hat einen rechteckigen Querschnitt.
Datierung: ältere Römische Kaiserzeit, Mitte 1. Jh. bis 1. Hälfte 2. Jh. n. Chr.
Verbreitung: Römisches Reich.
Literatur: Unz/Deschler-Erb 1997, 18, Kat. 177– 190, Taf. 10; Ulbert 2015, 65–71, Abb. 18–20.
Anmerkung: Dolchgriffe und Dolchscheiden besitzen überwiegend ornamentale Silbertauschierungen.
(siehe Farbtafel Seite 19 und Titelbild)

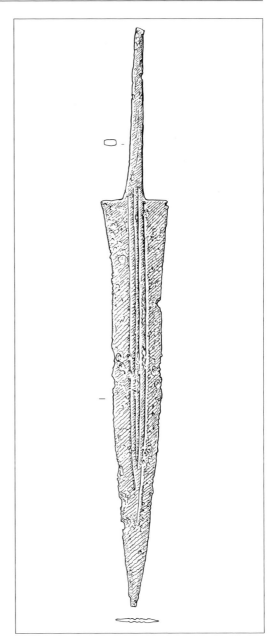

2.1.3.2.

2.1.4. Tüllengriffdolch

Beschreibung: Der Griff ist einteilig und wurde von der Klinge getrennt gegossen. Er besitzt eine Tülle, in die ein Griffstück aus organischem Material eingeschoben wurde. Dieses wurde mit ein oder zwei Nieten in der Tülle fixiert. Am oberen Ende konnte sich ein meist flacher Knauf mit überstehendem Rand befinden. Die Tülle ist in der Regel gerade, selten verjüngt sie sich in Richtung Heft. Oft ist sie unverziert, sie kann aber auch Bänder und Dreiecke aufweisen. Die Heftschultern

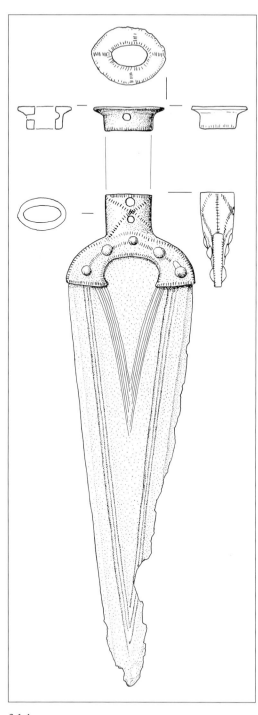

2.1.4.

sind bogenförmig, selten leicht abfallend. Der Heftausschnitt ist meist oval, sehr selten klein und halbelliptisch. Er kann eine Verzierung aus Dreiecken und/oder horizontalen Bändern tragen. Eine Verzierung der Heftkontur durch Bänder kommt gelegentlich vor. Die Klinge ist häufig mit fünf Nieten am Heft befestigt, in Einzelfällen sind aber auch drei bis zehn Niete vorhanden. Die Klinge kann flach sein oder eine Mittelrippe aufweisen, die gelegentlich von beidseitiger Verzierung begleitet wird. Manchmal besteht die Verzierung der Klinge aus schneidenparallelen Rillen oder Linienbandwinkeln, einige Klingen sind überaus reich mit Bändern und Dreiecken verziert. Als Material wurde Bronze verwendet.

Datierung: frühe Bronzezeit, Bronzezeit A2 (Reinecke), 20.–17. Jh. v. Chr.

Verbreitung: in lockerer Streuung von Mecklenburg bis zur Adria.

Literatur: Schwenzer 2004a, 91; 164, Taf. 96,312.

Anmerkung: Tüllengriffdolche entsprechen z. T. in ihren Ausformungen den verschiedensten Typen der Vollgriffdolche (Schwenzer 2004a, 273 Nr. 60; 297 Nr. 203; 298 Nr. 209–213; 300 Nr. 227; 301–302 Nr. 232–233; 317 Nr. 313), werden aber von diesen wegen der unterschiedlichen Griffkonstruktion hier gesondert geführt.

2.1.5. Griffschalendolch

Beschreibung: Die Klingenform variiert zwischen breit/gedrungen und schmal/spitz. Gegen den Griff zu ist die Klinge unterschiedlich stark eingezogen, zur Spitze hin verjüngt sie sich. Meist finden sich auf der Klinge zwei schmale parallele Kehlungen und ein unterschiedlich stark ausgeprägter Mittelgrat. Die Griffangel ist plattenartig flach ausgeschmiedet. Der Griff besteht meist aus organischem Material, das von metallenen Griffschalen umgeben war. Die Deckschalen weisen einen leichten Mittelgrat auf. Durch die dachförmige Ausprägung der Bleche entsteht ein flach sechseckiger Querschnitt des Griffes. Die Griffschalen können in Ergänzung zu den häufig dekorierten Dolchscheiden (Tauschierung, Emailinkrustation, Niello) ebenfalls verziert sein. Typisch sind

auch die schmale Parierstange, die meist runde Verdickung in der Mitte des Griffes und der quer-ovale bis halbmondförmige Knauf. Das Material ist Eisen. Der Dolch gehört zur Standardausrüstung römischer Soldaten vom spaten 1. Jh. v. Chr. bis ins 3. Jh. n. Chr.

Datierung: Römische Kaiserzeit, Mitte 1. Jh. v. Chr.–3. Jh. n. Chr.

Verbreitung: Römisches Reich.

Literatur: Junkelmann 1986, 191–192; Ubl 1994; Scott 1995a+b; Westphal 1995; Harnecker 1997, 29–31, Abb. 70–71; Dolenz 1998, 59, Taf. 2,M6; Obmann 1999, 195; Obmann 2000; Saliola/Casprini 2012; Fischer 2012; Ulbert 2015.

Anmerkung: Unter Griffplatte wird hier eine aus-geschmiedete Griffangel verstanden, an der die Griffschalen angenietet wurden.

2.1.5.1. Zweischeibendolch

Beschreibung: Die Typbezeichnung leitet sich von den zwei charakteristischen scheibenförmi-gen Verdickungen der beiden metallenen Griff-schalen ab, die ornamentale Tauschierungen zei-gen können. Sie befinden sich in der Griffmitte und am Griffabschluss. Die Klingenblattkontur mit Mittelrippe ist schmal und verjüngt sich zur klei-nen und gedrungenen Spitze hin. Der Blattquer-schnitt ist rautenförmig. Die Klingenblattschultern sind horizontal ausgerichtet. Die maximale Län-ge (Klingenblatt und Griffangel) beträgt etwa 280 mm, die maximale Klingenbreite ca. 50 mm.

Synonym: *pugio Hispaniensis*; iberischer Dolch.

Datierung: spätrepublikanisch–frühaugusteisch, 2./1. Jh. v. Chr.

Verbreitung: Spanien, Slowenien, Kroatien, Luxemburg, Deutschland.

Literatur: Ulbert 1984, 108–109, Taf. 25,195–199; Radman-Livaja 2004, 53, Taf. 14, Kat. 57–58; Ibáñez/de Prado/Véga Avelaira 2012; Saliola/Casprini 2012, 8–16.

Anmerkung: Aufgrund seiner frühen Zeitstellung und des Wechsels in der Dolchbewaffnung zum Typ Mainz in augusteischer Zeit ist dieser spät-republikanische Typ im deutschsprachigen Raum selten, wird aber als Prototyp für alle anderen

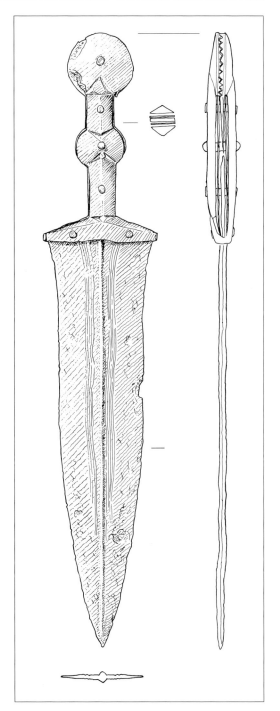

2.1.5.1.

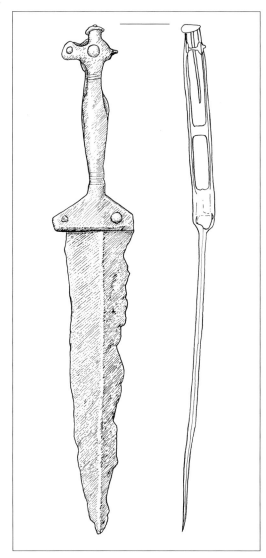

2.1.5.2.

fallend. Die breite Klinge hat eine Mittelrippe und ist im oberen Drittel eingezogen.

Datierung: frühaugusteisch, 2. Hälfte 1. Jh. v. Chr.

Verbreitung: Spanien, Norditalien, Schweiz.

Literatur: Mackensen 2001; Buora/Jobst 2002, 245 Kat. IVa120 mit Abb.; Huber 2003; Buora 2008, 202 Kat. M4 (mit Abb.).

(siehe Farbtafel Seite 19)

2.1.5.3. Pugio Typ Dangstetten

Beschreibung: Die Klinge ist geschweift und trägt eine Mittelrippe. Fünf Niete mit konzentrisch profilierten Köpfen befestigen die Deckschalen an der ausgeschmiedeten Griffangel. Der Abschluss des Knaufes ist waagerecht und mit drei Nieten versehen. Alle Niete bestehen aus Bronze oder Messing. Blechstreifen, die ebenfalls aus Bronze oder Messing hergestellt wurden, halten die Griffschalen zusammen.

Datierung: frühaugusteisch, 2. Hälfte 1. Jh. v. Chr.

Verbreitung: einzelne Funde aus West- und Süddeutschland, Österreich, Slowenien und Kroatien.

Literatur: Istenič 2012, 159–178; Zanier 2016, 272–273, Taf. 19–20.

2.1.5.4. Pugio Typ Mainz

Beschreibung: Die flache Griffplatte (ausgeschmiedete Griffangel) entspricht teilweise in der Form den Griffschalen mit Mittelknoten. Die Standardform ist ein halbrunder Griffabschluss mit Nieten. Die breite Klinge besitzt eine Mittelrippe und ist im oberen Drittel stark eingezogen. Die Klingenblattschulter fällt ab.

Datierung: ältere Römische Kaiserzeit, 1. Hälfte 1. Jh. n. Chr.

Verbreitung: Römisches Reich.

Literatur: Junkelmann 1986, 191–192; Harnecker 1997, 29–31, Abb. 70–71; Dolenz 1998, 59, Taf. 2,M6; Klein 2003, 67–68, Abb. 15–16; Radman-Livaja 2004, Taf. 16, Kat. 60–61; Taf. 17, Kat. 62; Ulbert 2015, 54–60; Zanier 2016, 267–273.

Anmerkung: Die Scheiden besitzen Email- und Bronzeeinlagen.

(siehe Farbtafel Seite 20–21)

Dolchformen hier aufgeführt. In der 2. Hälfte des 1. Jhs. v. Chr. stand dieser Typ parallel zu den Dolchen des Typs Tarent (2.1.5.2.) in Gebrauch.

2.1.5.2. Pugio Typ Tarent

Beschreibung: Der spindelförmig verdickte Griff besitzt keinen Mittelknoten. Der Griffabschluss ist kreuzförmig. Die Klingenblattschulter verläuft ab-

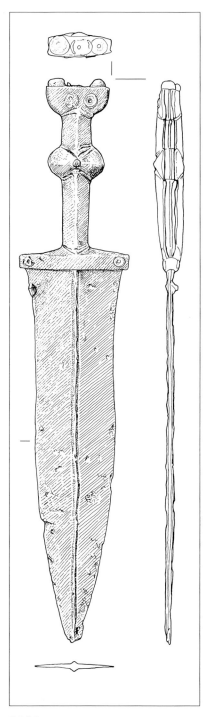

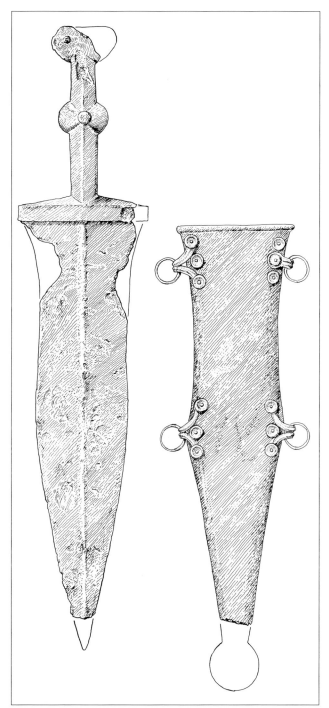

2.1.5.3.

2.1.5.4.

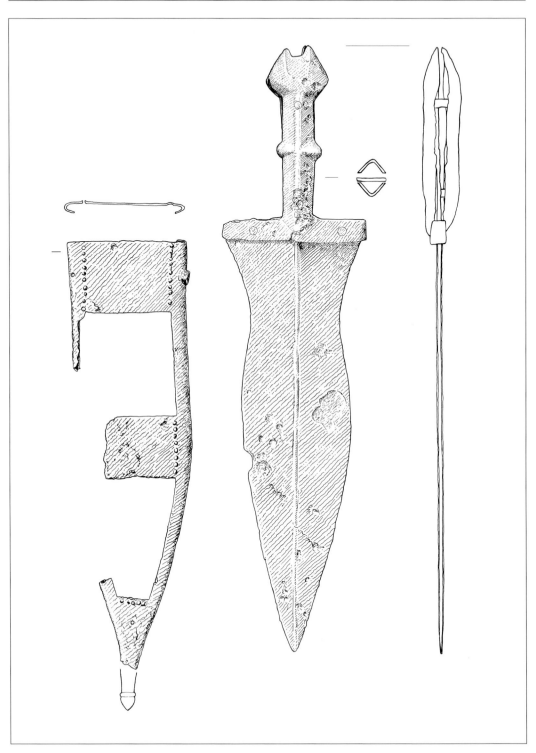

2.1.5.5.; Maßstab 2 : 5.

2.1.5.5. Pugio Typ Künzing

Beschreibung: Die Griffangel hat einen rechteckigen Querschnitt. Die Klingenblattschulter verläuft horizontal. Die große, breite Klinge mit Mittelrippe ist im oberen Drittel eingezogen. Der Mittelknoten ist nur wenig ausgeprägt, der Griffabschluss verläuft halbmondförmig.

Datierung: Römische Kaiserzeit, Mitte 2. Jh.– 1. Hälfte 3. Jh. n. Chr.

Verbreitung: Römisches Reich, Nordwest-Provinzen.

Literatur: Hermann 1969; Fischer 2012, 196, Abb. 285.

(siehe Farbtafel Seite 21)

2.2. Stabdolch

Beschreibung: Charakteristisch für die Stabdolche ist, dass sie im 90°-Winkel geschäftet wurden. Es gibt einfache Klingen (2.2.1.), deren Schaft aus organischem Material vergangen ist. Sie bilden eine wenig homogene Gruppe. Die Stabdolche mit Metallschaft (2.2.2.) können dagegen in Typen unterteilt werden. Stabdolche wurden aus Bronze, selten aus Edelmetall, hergestellt.

Datierung: Endneolithikum bis frühe Bronzezeit, Bronzezeit A2 (Reinecke), 23.–17. Jh. v. Chr.

Verbreitung: Europa.

Literatur: Lenerz-de Wilde 1991; Zich 2004; Klieber 2006; Horn 2014.

2.2.1. Stabdolchklinge »Metall«

Beschreibung: Lediglich die metallene Klinge ist erhalten, die ursprüngliche Schäftung, wohl aus Holz, ist vergangen. Die Stabdolchklingen sind wenig einheitlich. Sie können relativ breit, aber auch schlank sein. Die Klinge und die Anordnung der Nietlöcher können asymmetrisch sein, ebenso wie die Abnutzung. Die Schneiden sind meist eingeschwungen, seltener gerade. Ist eine Mittelrippe vorhanden, kann sie breit und flach, leicht gewölbt oder auch kräftig ausgeprägt sein. Neben flach gerundeten und halbrunden Griffplatten treten solche auf, deren Seiten nahezu eckig erscheinen. Die Griffplatten haben häufig zwei bis sechs Nietlöcher, deren Größen sehr unterschiedlich sind. So gibt es relativ große, aber auch sehr kleine Nietlöcher. Letztere sind manchmal kombiniert mit Nietkerben, die aber auch allein an einem Stabdolch auftreten können. Gelegentlich reichen

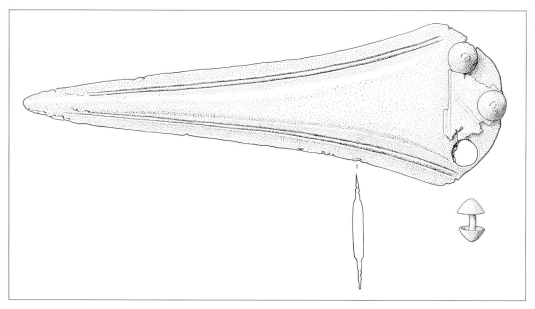

2.2.1.; Maßstab 2 : 5.

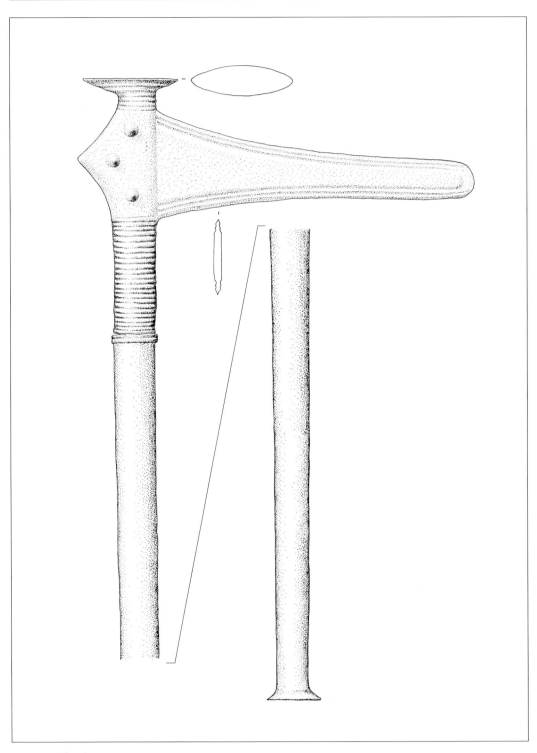

2.2.2.1.; Maßstab 2:5.

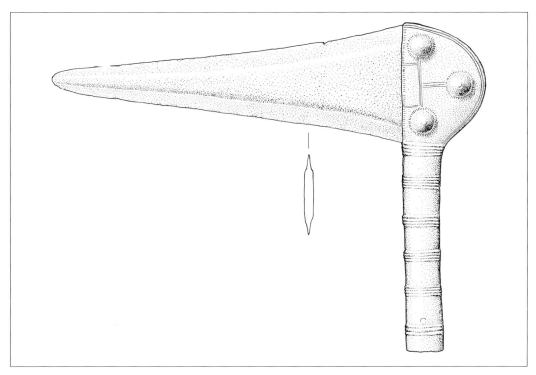

2.2.2.2.; Maßstab 2: 5.

die Nietkerben sehr weit in die Griffplatte hinein. Der Nacken ist häufig plastisch verstärkt. Stabdolchklingen können verziert sein. Selten treten sehr große Stücke mit über 50 cm Länge und einem Gewicht von mehr als 1000 g auf. Die meisten Stabdolchklingen sind aus Bronze, selten fand Edelmetall Verwendung.

Untergeordnete Begriffe: Stabdolchklinge Horn Typ 1–17.

Datierung: Endneolithikum bis frühe Bronzezeit, Bronzezeit A2 (Reinecke), 23.–17. Jh. v. Chr.

Verbreitung: Europa.

Literatur: Beninger 1934; von Brunn 1959, 55–56, Taf. 17–19; Lenerz-de Wilde 1991; Wüstemann 1995, 81–90; Willroth 1996, 22, Abb. 16–17; Zich 2004; Engelhardt/Wandling 2012; Horn 2014.

Anmerkung: Die Typenunterteilung von Horn (2014) ist sehr detailliert und für Einzelstücke ohne Vergleichsfunde im praktischen Gebrauch nur bedingt anwendbar.

2.2.2. Stabdolch mit Metallschaft

Beschreibung: Der Stabdolch besteht aus einer metallenen Klinge und einem Metallschaft, die getrennt oder in einem Stück gegossen wurden. Der Nacken kann dreieckig ausgezogen (2.2.2.1.) oder abgerundet sein (2.2.2.2.). An einigen Stücken findet sich eine Kopfhaube (2.2.2.1.). Das Material ist Bronze, singulär ist ein vergoldetes Schäftungsblech.

Synonym: Metallschaftstabdolch; Horn Typ M1.

Datierung: frühe Bronzezeit, Bronzezeit A2 (Reinecke), 20.–17. Jh. v. Chr.

Verbreitung: Deutschland, Polen, selten Südskandinavien.

Literatur: Lenerz-de Wilde 1991; Wüstemann 1995, 70–80; Horn 2014.

2.2.2.1. Stabdolch Mecklenburgischer Typ

Beschreibung: Die bronzenen Dolche haben einen dreieckig ausgezogenen Schaftnacken und

eine Kopfhaube mit geripptem Fuß und flacher spitzovaler Kopfplatte. Der Schaftkopf und die Klinge sind meist aus einem Stück, die Schaftröhre aber gesondert gegossen. Spitzkegelige Scheinniete befinden sich auf den beiden Blendseiten des Stabdolchkopfes. Selten wurden Stabdolche vom Mecklenburgischen Typ auch auf Holzschäfte geschoben, die mit Bronzeringen verziert wurden und einen Schaftschuh besaßen.

Synonym: Stabdolch Nordwestlicher Typ; Stabdolch Norddeutscher Typ; Stabdolch Brandenburg-Mecklenburgischer Typ; Stabdolch Baltischer Typ; Horn Typ M1a.

Datierung: frühe Bronzezeit, Bronzezeit A2 (Reinecke), spätes 20.–frühes 18. Jh. v. Chr.

Verbreitung: Mecklenburg, Brandenburg, Schleswig-Holstein, Südschweden, Polen.

Literatur: Breddin 1969, 28, Abb. 13,2; Schoknecht 1971; Gedl 1976, 35–37, Taf. 9,55–10,60; Wüstemann 1995, 72–77, Taf. 13,102–21,128; Schwenzer 2002; Horn 2014, 62, Taf. 51–55.

2.2.2.2. Stabdolch Sächsischer Typ

Beschreibung: Typisch sind der abgerundete Nacken und die relativ lang ausgezogene Schafttülle, in die ein Holzstab eingesetzt werden konnte. In ihr befindet sich ein kleines Loch, das wohl einen Nagel aufnehmen konnte, der die Tülle am Holzschaft befestigte. Die Schaftröhre ist mit Rillengruppen verziert. Auch der Schaftkopf kann Verzierungen aufweisen, die Klinge ist unverziert. Stabdolche Sächsischen Typs wurden zweiteilig aus Bronze gegossen.

Synonym: Horn Typ M1d.

Datierung: frühe Bronzezeit, Bronzezeit A2 (Reinecke), 20.–17. Jh. v. Chr.

Verbreitung: Sachsen-Anhalt, Thüringen.

Literatur: von Brunn 1959, 55–56, Taf. 16,1–2; Wüstemann 1995, 70–71, Taf. 12,97–13,101; Laux 1996, 303–305, Abb. 1; Horn 2014, 64, Taf. 57e–h.

2.3. Vollgriffdolch

Beschreibung: Neben der bronzenen oder eisernen Klinge besteht der Griff ebenfalls größtenteils aus Metall, Einlagen aus organischem Material kommen gelegentlich vor. Selten wurde Edelmetall verwendet. Griff- und Klingenformen weisen eine große Variationsvielfalt auf. Neben unverzierten Dolchen kommen überaus reich verzierte vor. Klinge und Griff sind in einem Stück oder getrennt gegossen worden. Auch die Griffstange kann mehrteilig sein (2.3.12.1.). Eine Sonderform hat einen Griff aus zwei konvex gewölbten Streben (2.3.11.). Eine größere Gruppe von Dolchen weist Antennenenden auf (2.3.12.), die kugelartig oder scheibenförmig auslaufen können. Gelegentlich sind die Enden oval eingebogen und zoo- oder anthropomorph verziert (2.3.12.6.).

Datierung: frühe bis späte Bronzezeit, Bronzezeit A2–D (Reinecke), Periode I–III (Montelius), 20.–12. Jh. v. Chr.; frühe Eisenzeit, Hallstattzeit C2–D3 (Reinecke), 8.–5. Jh. v. Chr.

Verbreitung: Deutschland, Skandinavien, Großbritannien, Tschechien, Polen, Österreich, Ungarn, Norditalien, Frankreich, Belgien, Schweiz.

Literatur: Uenze, O. 1938; Sievers 1982; Winghart 1999, 27–30, Abb. 20; Stöllner 2002, 124–128; Dehn/Egg/Lehnert 2003; Schwenzer 2004a; Schwenzer 2004b; Sievers 2004a; Kienlin 2005; Wels-Weyrauch 2015, 117–118, Taf. 38,494–38,499.

2.3.1. Vollgriffdolch vom Baltisch-Padanischen Typ

Beschreibung: Die Klinge ist üblicherweise flach, sehr selten tritt eine Mittelrippe auf. Klingenverzierung in Form gerader oder geschweifter, auch doppelter Linienbandwinkel kommt oft in Kombination mit schneidenparallelen Bändern vor. Die Heftschultern sind meist bogenförmig, der Heftausschnitt ist oval oder dreiviertelkreisförmig. Die Heftenden ziehen leicht bis deutlich ein. Drei oder fünf Pflockniete befinden sich auf dem Heftbogen, darunter können auch Scheinniete sein. Die Heftkontur oder Teile davon sind manchmal durch Bänder betont. Den Heftausschnitt können

2.3.1.

horizontale Bänder, auch in Kombination mit hängenden Dreiecken, oder ein halbes Winkelkreuz schmücken. Die Griffsäule ist gerade, seltener zum Heft verjüngt. Typisch ist die Begrenzung der Griffsäule oben und unten durch zwei Bandgruppen. Aber auch eine größere Anzahl Bandgruppen, die die Griffsäule in gleichmäßige Abschnitte unterteilen, sind möglich. Dazu können kreis- und spulenförmige Verzierungselemente auftreten. Der Knauf ist meist flach und steht nur wenig über die Griffsäule über. Selten zieht er am Übergang zur Griffsäule trichterförmig ein oder ist zu ihr hin gestuft abgesetzt. Der Knauf kann mit einem einfachen Kreuz aus zwei Bändern verziert sein. In Einzelfällen befindet sich eine zentrale Erhebung auf dem flachen Knauf. Der zweischalige Griff und die Klinge wurden getrennt gegossen. Das Material ist Bronze.

Synonym: Vollgriffdolch vom Aunjetitzer Typ.

Datierung: frühe Bronzezeit, Bronzezeit A2 (Reinecke), 20.–17. Jh. v. Chr.

Verbreitung: Nord- und Nordostdeutschland (ohne Schleswig-Holstein), Tschechien, Polen, selten über Süddeutschland und Österreich bis in die Po-Ebene streuend.

Literatur: Uenze, O. 1938, 38–41, Taf. 25,67; 29,65; 30,102a; Spindler 1978; Wüstemann 1995, 45–48, Taf. 1,1–2,15; Engelhardt 1997; Schwenzer 2004a, 60–63; 104; 108–123; 136, Abb. 38, Taf. 20,59; Schwenzer 2004b, 198, Abb. 5; Kienlin 2005.

(siehe Farbtafel Seite 22)

2.3.2. Vollgriffdolch vom Baltisch-Böhmischen Typ

Beschreibung: Die Klinge des bronzenen Dolches hat häufig eine breite Mittelrippe und nach außen geschwungene Seiten. Meist ist sie unverziert, gelegentlich treten Linienbandwinkel auf. Der einteilige Griff und die Klinge wurden getrennt gegossen. Die Heftschultern sind abfallend bis leicht bogenförmig mit kaum profiliertem Übergang zur Griffsäule. Der kleine Heftausschnitt ist dreiviertelkreisförmig und oft mit Schraffur- oder Fischgrätbändern verziert. Der mittlere der drei am Heft befindlichen Niete ist oft ein Scheinniet. Die in der Regel unverzierte Griffsäule ist gerade oder verbreitert sich in Richtung Knauf. Die Knaufplatte ist

2.3.2.

flach gewölbt und nur geringfügig von ihr abgesetzt. Selten ist der Knauf flach und wenig über die Griffsäule überstehend oder flach mit einer zentralen Erhebung.

Synonym: Vollgriffdolch vom Sächsischen Typ.
Datierung: frühe Bronzezeit, Bronzezeit A2 (Reinecke), 20.–17. Jh. v. Chr.
Verbreitung: Nordost- und Mitteldeutschland, Polen, Tschechien, Dänemark, Schweden.
Literatur: Uenze, O. 1938, 60–61, Taf. 68a.c; Wüstemann 1995, 52–54, Taf. 5,31–6,37; Schwenzer 2004a, 38; 40–41; 116; 122; 136, Abb. 20, Taf. 81,265; Schwenzer 2006, 592.

2.3.3. Vollgriffdolch vom Alpinen Typ

Beschreibung: Typisch für Dolche dieses Typs ist der meist mehrteilige Kompositgriff. So trägt die runde oder viereckige, bronzene Griffstange aufgeschobene Ringe aus Bronze, Kupfer, selten Gold und/oder organischem Material, z. T. wurden auch unterschiedlich legierte Metalle verwendet. Der Griff endet in einem Tüllenknauf. Dieser ist meist flach mit einer zentralen Erhebung, seltener ragt er deutlich über den Rand der Griffsäule heraus. Knauf und Griffsäule sind in der Regel unverziert. Das Heft hat häufig bogenförmige Schultern und einen ovalen Heftausschnitt mit einziehenden Heftenden. Der Heftausschnitt kann aber auch dreiviertelkreisförmig oder breit-oval sein. Die Heftkontur kann durch ein Band hervorgehoben sein. Die Anzahl der Niete ist meist ungerade, oft sind Scheinniete vorhanden. Gelegentlich sind die Niete von Punktreihen oder Strichbändern umschlossen. Der Heftausschnitt ist häufig durch horizontale Bänder oder ein halbes Winkelkreuz verziert. Die flache Klinge hat eingezogene Schneiden und ist oft mit geraden oder geschweiften, z. T. doppelten Linienbandwinkeln verziert, zu denen sich einfache schneidenparallele Bänder oder Rillengruppen gesellen können. Griff und Klinge wurden getrennt gegossen. Heft und Klinge sind aus Bronze hergestellt. Die Gruppe ist recht heterogen.

Synonym: Vollgriffdolch vom Schweizer Typ.
Datierung: frühe Bronzezeit, Bronzezeit A2 (Reinecke), 20.–17. Jh. v. Chr.

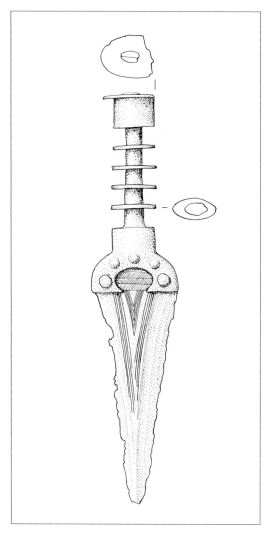

2.3.3.

Verbreitung: Schwerpunkte in der Westschweiz und Norditalien, wenige Stücke in Südwest- und Mitteldeutschland, in der Po-Ebene und Ungarn.
Literatur: Uenze, O. 1938, 29–31, Taf. 22,55–56; 23,56.1–58; Breddin 1969, 20; 32, Abb. 16,2; Hafner 1995, Abb. 5; Wüstemann 1995, 60–61, Taf. 9,72–9,74; Genz 2004b; Schwenzer 2004a, 64–69; 110–123; 137, Abb. 41, Taf. 88,287; 92,298; Schwenzer 2006, 592; Schwenzer 2009, 76–80, Abb. 10–13.
(siehe Farbtafel Seite 23)

2.3.4. Vollgriffdolch vom Oder-Elbe-Typ

Beschreibung: Dolche dieses Typs haben eine flache trianguläre Klinge. Sie ist mit fünf oder sieben Pflocknieten am Heft befestigt. Die Schneidenränder sind meist gerade, selten einwärts geschweift. Häufig sind die Klingen mit geraden oder geschweiften, z. T. auch doppelten Linienbandwinkeln, gerne in Kombination mit einfachen schneidenparallelen Bändern oder Rillengruppen, verziert. Die Heftschultern fallen leicht ab, der Heftabschluss ist gerade, teilweise fällt er leicht zu den Schneidenrändern ab. Der Heftausschnitt ist relativ klein, halbkreisförmig bis halbelliptisch. Die Heftkontur oder Teile davon sind gelegentlich durch Bänder unterschiedlichster Art eingefasst. Typisch sind horizontale Bänder und hängende Dreiecke im Heftausschnitt. Die Griffsäule hat gerade, parallele Seiten, der Knauf ist meist flach und wenig überstehend. Typisch sind Verzierungen der Griffsäule mit Bändergruppen an beiden Enden. Der Raum dazwischen kann frei bleiben, manchmal treten hängende Dreiecke an den Bändern hinzu. Der einteilige Griff und die Klinge wurden getrennt gegossen. Das Material ist Bronze.
Datierung: frühe Bronzezeit, Bronzezeit A2 (Reinecke), 20.–17. Jh. v. Chr.
Verbreitung: Nord- und Nordostdeutschland (ohne Schleswig-Holstein), Mittel- und Süddeutschland, Polen.
Literatur: Uenze, O. 1938, 41–53, Taf. 35; Hundt 1971, 2–4, Abb. 1,1–3, Taf. 1,1; Rieder 1984, 46–47, Abb. 18; Wüstemann 1995, 48–52, Taf. 3,16–5,30; Schwenzer 2004a, 42–47; 108–123; 136–137, Abb. 24, Taf. 13,38; 14,40; Kielin 2005; Schwenzer 2006, 592.

2.3.5. Vollgriffdolch vom Elbe-Warthe-Typ

Beschreibung: Die Heftschultern sind bogenförmig, der weite bogenförmige Heftausschnitt kommt mit und ohne einziehende Heftenden vor. Die Heftkontur oder Teile davon können durch Bänder betont sein. Der Heftausschnitt ist meist unverziert, selten weist er hängende Dreiecke auf. Dolche dieses Typs haben nur Scheinniete. Häufig

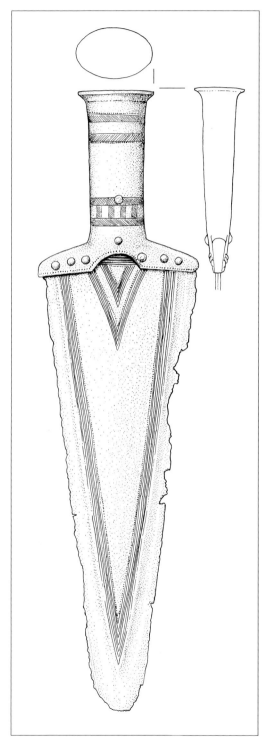

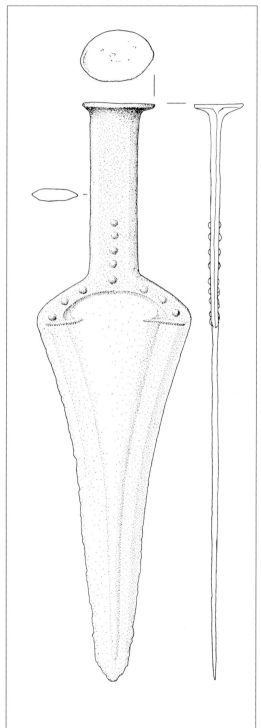

2.3.4. 2.3.5.

sind sieben Stück bogenförmig auf dem Heft an-
geordnet. Zusätzlich befinden sich öfter auch vier
bis fünf Scheinniete senkrecht angebracht auf
dem unteren Teil der Griffsäule. Diese kann unver-
ziert sein oder Gruppen von gegossenen Wulst-
bändern aufweisen. Der Knauf ist immer flach,
meist mit trichterförmig einziehendem Übergang
zur Griffsäule, teilweise aber auch mit wenig oder
deutlich über die Griffsäule herausragendem
Rand. Die Klinge ist oft unverziert, kann aber auch
mit Linienbandwinkeln verziert sein. Die bronze-
nen Dolche vom Elbe-Warthe-Typ sind in einem
Stück gegossen.
Synonym: Oder-Elbe-Typ, Variante 1.
Datierung: frühe Bronzezeit, Bronzezeit A2
(Reinecke), 20.–17. Jh. v. Chr.
Verbreitung: Brandenburg, Polen, Tschechien.
Literatur: Schwenzer 2004a, 48–51; 109–123;
136, Abb. 29, Taf. 4,13; Schwenzer 2006, 592.

2.3.6. Vollgriffdolch vom Südpommerschen Typ

Beschreibung: Die Seiten der Klinge ziehen in der
Regel ein. Das Heft ist bogensegmentförmig ohne
Ausschnitt oder hat gerade, flach abfallende oder
leicht bogenförmig gerundete Schultern mit brei-
tem, flachem Ausschnitt. Teile der Heftkontur kön-
nen durch Bänder verziert sein. Im Heftausschnitt
finden sich oft horizontale Bänder und hängende,
häufig schraffierte, Dreiecke, die mit geraden oder
geschweiften Linienbandwinkeln und schneiden-
parallelen Bändern auf der Klinge kombiniert sind.
Scheinniete in größerer Zahl sind üblich. Der
Knauf ist meist flach und wenig über die Griff-
stange überstehend. Diese ist üblicherweise ge-
rade, selten zum Heft hin verjüngt. Meist ist sie
unverziert, gelegentlich treten Gruppen von Bän-
dern auf. Die bronzenen Dolche vom Südpom-
merschen Typ sind oft recht groß. Der Griff ist häu-
fig im Überfangguss an der Klinge befestigt.
Datierung: frühe Bronzezeit, Bronzezeit A2
(Reinecke), 20.–17. v. Chr.
Verbreitung: Sachsen, Polen.
Literatur: Schwenzer 2004a, 52–54; 109; 114–123;
136, Abb. 32, Taf. 8,268; Schwenzer 2006, 592.

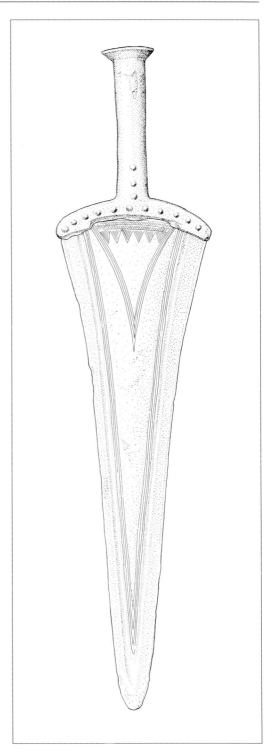

2.3.6.; Maßstab 2:5.

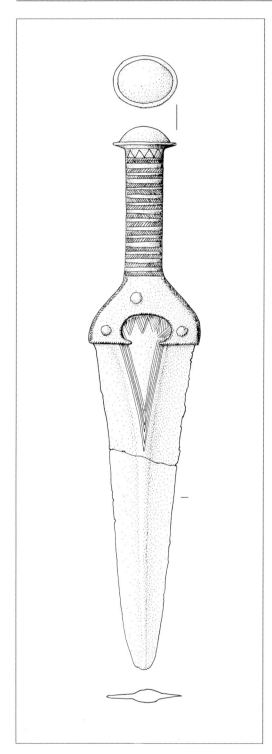

2.3.7.

Anmerkung: Die Vollgriffdolche vom Südpommerschen Typ werden von Uenze unter seiner Hauptform und Varianten der Dolche vom Oder-Elbe-Typ geführt (Schwenzer 2006, 592).

2.3.7. Vollgriffdolch vom Saale-Weichsel-Typ

Beschreibung: Die Heftschultern sind sanft abfallend bis bogenförmig mit wenig profiliertem Übergang zur häufig durch mehrere horizontale Bänder oder Bandgruppen verzierten Griffsäule. Die Heftkontur oder Teile davon können durch Bänder betont sein. Der Knauf hat entweder die Form eines flachen, abgerundeten Konus, der rechtwinklig in die Griffsäule übergeht, oder er ist halbkugelig gewölbt und durch einen Wulst von der Griffsäule abgesetzt. Der Knauf kann mit einem einfachen Kreuz aus zwei Bändern verziert sein. Der Heftausschnitt ist oval bis gedrückt-oval, kann aber auch dreiviertelkreisförmig sein. Die Klinge hat eine breite, flache oder gewölbte Mittelrippe. Klinge und Heftausschnitt sind häufig durch eine Kombination von hängenden Dreiecken und Linienbandwinkeln verziert. Der einteilige Griff und die Klinge wurden getrennt gegossen. Meist werden sie durch drei Pflockniete verbunden. Als Material wurde Bronze genutzt.
Datierung: frühe Bronzezeit, Bronzezeit A2 (Reinecke), 20.–17. Jh. v. Chr.
Verbreitung: Sachsen-Anhalt, Thüringen, Polen.
Literatur: Schwenzer 2004a, 56–60; 109–122; 136, Abb. 35, Taf. 15,42.
Anmerkung: Dolche des Saale-Weichsel-Typs werden bei Uenze z. T. als Sonderform seines Aunjetitzer Typs geführt (Schwenzer 2004a, 58).

2.3.8. Vollgriffdolch vom Malchiner Typ

Beschreibung: Klinge und Griff des bronzenen Dolches sind in einem Stück gegossen. Niete treten höchstens in Form von meist drei Scheinnieten auf. Die Heftschultern sind abfallend bis bogenförmig mit wenig profiliertem Übergang zur Griffsäule. Der Heftausschnitt ist dreiviertelkreisförmig oder oval bis gedrückt-oval. Die Heftkontur oder Teile davon können durch Punktreihen oder Bänder betont sein. Die schmale Klinge weist eine Mit-

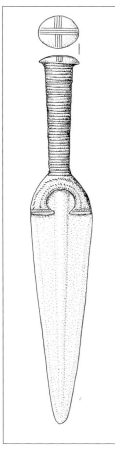

2.3.8.

telrippe auf und ist immer unverziert. Die Griffsäule hat üblicherweise gerade Seiten, ist aber gelegentlich auch zum Heft hin verjüngt. Sie ist meist durchgehend verziert, wobei umlaufende horizontale Wülste die häufigste Verzierungsart bilden. Gelegentlich wird die Griffsäule auch durch Gruppen von Bändern in gleich große Abschnitte geteilt. Der ovale Knauf ist gewölbt und kann mit einem Linienkreuz oder einem fünfstrahligen Stern verziert sein. Er ist deutlich vom Griff abgesetzt. **Datierung:** frühe nordische Bronzezeit, Ende Periode I (Montelius), 16. Jh. v. Chr. **Verbreitung:** Nordostdeutschland, Einzelstücke in Niedersachsen, Polen und Mittelschweden.

Literatur: Uenze, O. 1938, 53–59, Taf. 45; Schoknecht 1960; Schubart 1972, 51–52, Taf. 72,D; Keiling 1987, 15; Wüstemann 1995, 54–60, Taf. 6,38–9,71; Terberger 2002; Schwenzer 2004a, 31; 33–38; 104–114; 136, Abb. 15, Taf. 19,57; Schwenzer 2006, 592.

2.3.9. Nordischer Vollgriffdolch

Beschreibung: Der Knauf ist ebenso wie der Querschnitt des Griffes rund, oval oder rhombisch. Der Knaufknopf ist häufig gewölbt oder spitzoval. Die Knaufplatte ist oft mit fortlaufenden Spiralen oder konzentrischen Kreisen verziert, dazwischenliegende Felder können eingetieft und inkrustiert sein. Daneben kommen immer wieder inkrustierte

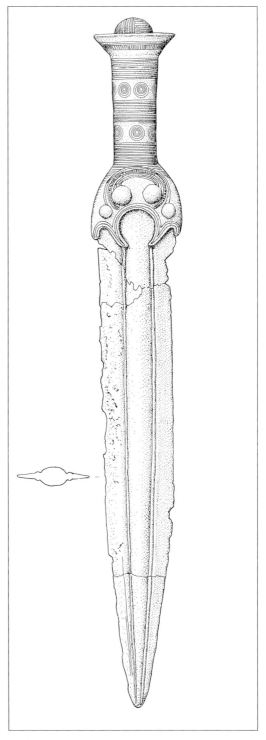

2.3.9.

kleine Löcher oder gepunzte Kreisornamente vor. Auch inkrustierte Rinnen am Rand des Knaufes treten regelhaft auf. Auf der Knaufunterseite kann manchmal ein Sternmotiv nachgewiesen werden. Die Seiten der Griffstange sind meist gerade, gelegentlich auch ausgebaucht oder zum Heft hin verjüngt. Die Griffstangenverzierung ist sehr vielfältig. Neben den nicht inkrustierten Perl-, Leiter- und Zickzackbändern oder Reihen aus Spiralen oder konzentrischen Kreisen, die durch Rillen und Wülste getrennt sind, kommen häufig auch inkrustierte Verzierungen wie Gitter- und Wabenzonen, Winkel- und Wellenbänder, Rinnen oder nicht umlaufende Furchen vor. Inkrustationszonen können durch massive gepunzte Bereiche getrennt sein. Seltener ist ein vertikaler Ausschnitt im metallenen Griff, der mit organischem Material gefüllt war oder ein Wechsel von Metallscheiben und solchen aus organischem Material auf der Griffangel.

Das Heft ist massiv oder in spangenartige Rippen aufgelöst. Die Heftschultern sind gewölbt, das Heft meist glockenförmig. Der Heftausschnitt ist flach bogenförmig bzw. mit konvex eingeschwungenen Zipfeln dreiviertelkreisförmig bis fast kreisförmig geschlossen. Auf dem Heft befinden sich drei bis sechs Niete, die auch Scheinniete sein können. Die Niete sind z. T. mit konzentrischen Kreisen umrahmt. Typische Heftverzierungen sind Fischblasen- und Schlingbandmotiv, deren eingetiefte Zwischenfelder inkrustiert sein können.

Die Klinge zieht unterhalb des Heftes ein und verläuft mit gleichbleibender Breite, bevor sie sich im unteren Teil zur Spitze hin verjüngt. Selten verlaufen die Schneiden leicht konvex. Eine deutliche gerundete, seltener dachförmige Mittelrippe, die häufig von Rillen begleitet wird, ist regelhaft vorhanden. Nordische Vollgriffdolche sind aus Bronze, gelegentlich kommen organische Einlagen oder selten Edelmetall vor.

Datierung: ältere bis mittlere nordische Bronzezeit, Periode II–III (Montelius), 15.–12. Jh. v. Chr.

Verbreitung: Skandinavien, Norddeutschland, selten in Polen.

Literatur: Hingst 1959, 170–171, Taf. 63,3; Ottenjann 1969; Gedl 1976, 24, Taf. 6,38; Wüstemann 1995, 67–68, Taf. 11,90–11,93.

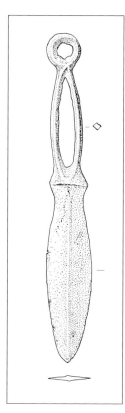

2.3.10. 2.3.11.

Anmerkung: Ottenjann (1969) unterteilt die Dolche in gleicher Weise wie die Schwerter (siehe dort 2.4.). Da aber nur sehr wenige Dolche im deutschsprachigen Raum gefunden wurden, wird hier davon Abstand genommen.
(siehe Farbtafel Seite 23)

2.3.10. Vollgriffdolch vom Typ Augst

Beschreibung: Die parallelseitige Griffsäule des bronzenen Dolches hat einen Endknauf und eine oben glatte, ovale Knaufscheibe. Der Heftabschluss ist waagerecht oder schwach eingeschwungen. Die lanzettförmige schlanke Klinge hat einen flachrautenförmigen Querschnitt. Der in der Regel massive Griff und die Klinge sind in einem Stück gegossen. Gelegentlich tritt Verzierung auf.

Datierung: späte Bronzezeit, Bronzezeit D
(Reinecke), 13. Jh. v. Chr.
Verbreitung: Süddeutschland, Nordschweiz,
Norditalien, selten in Mitteldeutschland.
Literatur: Gersbach 1962, 10–12; 16, Abb. 1; Wüstemann 1995, 62; Zuber 2002; Wels-Weyrauch
2015, 116–117, Taf. 38,487–38,492.

2.3.11. Rahmengriffdolch

Beschreibung: Das Griffgerüst ist aus zwei konvex gewölbten Streben aufgebaut. Eine ringförmige Öse befindet sich am Griffende. Der Heftabschluss ist wulstförmig. Die weidenblattförmige
Klinge hat einen flachen Querschnitt und einen
schwach ausgeprägten Mittelgrat. Als Material
wurde Bronze verwendet.
Synonym: Dolch mit durchbrochenem Griff und
Ringende; Ringgriffdolch.
Datierung: späte Bronzezeit, Bronzezeit D
(Reinecke), 13. Jh. v. Chr.
Verbreitung: Norditalien, Schweiz, Bayern, sehr
selten Westböhmen und Schleswig-Holstein.
Relation: Rahmengriff: [Rasiermesser] 2.5. Zweischneidiges Rasiermesser mit Rahmengriff.
Literatur: Müller-Karpe 1954, 116, Abb. 1,17–18;
Hachmann 1956, 61–62, Abb. 6,13; Müller-Karpe
1958, 13–14, Abb. 4,7; Gersbach 1962, 12–13;
16–19; Koschik 1981, 79; Winghart 1999, 27–30,
Abb. 20; Wels-Weyrauch 2015, 117–118, Taf.
38,494–38,499.

2.3.12. Antennendolch

Beschreibung: Charakteristisch für die Antennendolche sind hörnerartige Fortsätze am Knauf, die
sogenannten Antennen. Die Griffstange kann ein-
oder mehrteilig sein. Auf die Griffangel können
Metallscheiben oder -hülsen oder Zwischenscheiben aus organischem Material aufgeschoben sein
(2.3.12.1.; 2.3.12.3.). Manchmal bildet die kräftige
Griffangel die Griffstange, die in der Mitte profiliert sein kann oder auf die eine hohle Eisenkugel
aufgeschoben wurde (2.3.12.5.). Gelegentlich besteht die Griffstange auch aus zwei spindelförmigen Griffschalen (2.3.12.4.). Der Knauf kann auf

vielfältige Art gestaltet sein, wobei die Antennenenden häufig kurzgestielt nach oben gebogen
sind und knopf- oder kugelartige bzw. scheibenförmige Enden aufweisen (2.3.12.1.–2.3.12.3.). Die
Knaufenden können oval eingebogen und mit
Menschen- oder Tierfiguren oder Vogelköpfen
verziert sein (2.3.12.6.). Manchmal sind auch die
Knaufenden als Tierköpfe gestaltet (2.3.12.6.). Gelegentlich befindet sich ein dritter Knaufknopf
über dem Griffangelniet (2.3.12.3.; 2.3.12.4.). Die
Antennen können verkümmert sein. Dann befinden sich noch drei Knöpfe auf der Knaufplatte,
von denen die beiden äußeren höher sein können
als der mittlere (2.3.12.5.). Das Heft ist häufig bogenförmig, entweder mit herabziehenden, aufgebogenen oder eingezogenen Enden. Gelegentlich
ist das Heft gerade und endet in zwei Zipfeln, die
durch einen Nietknopf verbunden sind (2.3.12.5.).
Die Klinge hat einen rautenförmigen Querschnitt.
Einige Dolche wurden mittels Tauschierung verziert (2.3.12.4.), bei anderen kann die Knaufplatte
durchbrochen oder verziert sein (2.3.12.5.). Als
Materialien wurden Bronze, Eisen, organisches
Material und selten Edelmetall genutzt.
Datierung: frühe Eisenzeit, Hallstatt C2–D3
(Reinecke), 7.–5. Jh. v. Chr.
Verbreitung: Süddeutschland, Oberösterreich,
Oberitalien, Frankreich, Schweiz, Belgien, Großbritannien, Tschechien.
Literatur: Sievers 1982; Stöllner 2002, 124–128;
Dehn/Egg/Lehnert 2003; Sievers 2004a.

2.3.12.1. Antennendolch mit mehrteiliger Griffstange

Beschreibung: Die Griffstange besteht aus mehreren Einzelteilen. Das Heft ist meist bogenförmig,
z. T. mit kurz herabziehenden oder mit aufgebogenen Enden. Oberhalb des Heftes sind auf die
Griffangel Metallscheibchen oder quer gerippte
Metallhülsen aufgeschoben, zwischen denen sich
wohl organisches Material befand. Für die Metallscheiben und -hülsen wurde gelegentlich Bronze
verwendet. Die anderen Teile des Dolches bestehen aus Eisen, nur sehr selten wurde Bronze für
die Klinge genutzt. Der Knauf hat aufwärts einge-

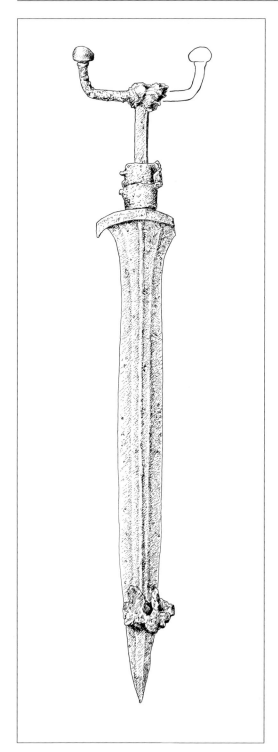

2.3.12.1.; Maßstab 2:5.

rollte oder aufwärts gebogene und kurzgestielte Enden mit knopf- oder kugelartigem Abschluss. Er ist durch die Griffangel vernietet. Die Klinge hat in der Regel einen rautenförmigen Querschnitt und kann eine deutliche Mittelrippe aufweisen.
Datierung: frühe Eisenzeit, Hallstattzeit C2–D1 (Reinecke), 7.–6. Jh. v. Chr.
Verbreitung: Oberösterreich (hauptsächlich aus Hallstatt), östliches Süddeutschland, Oberitalien.
Literatur: Sievers 1982, 18–21, Taf. 4,18–5,25; 5,27–8,43.
Anmerkung: Objekte dieses Typs sind auch in der einschneidigen Variante als Dolchmesser bekannt (Sievers 1982, 18–21, Taf. 5,26).

2.3.12.2. Antennendolch mit zylindrischer Griffhülse

Beschreibung: Das Heft des eisernen Dolches ist halbrund, manchmal mit kurz einziehenden Enden. Klinge und Griffangel sind in einem Stück geschmiedet. Die Griffstange besteht aus einem meist zylindrisch gebogenen Eisenblech. Der darunter befindliche Holzkern ist heute in der Regel vergangen. Auf die Griffstange ist der in der Mitte gelochte Antennenknauf aufgeschoben. Die kugeligen oder knopfartigen Antennenenden sind nur kurz gestielt und biegen senkrecht nach oben um. Der Knauf ist durch das platt geschlagene Griffangelende vernietet. Der Querschnitt der Klinge ist rautenförmig.
Datierung: frühe Eisenzeit, Hallstattzeit C/D–D1 (Reinecke), 7.–6. Jh. v. Chr.
Verbreitung: Frankreich, Schweiz, Süddeutschland, vereinzelt in Oberitalien, Oberösterreich, Belgien, Großbritannien.
Literatur: Sievers 1982, 15–18, Taf. 1,1–3,15.

2.3.12.3. Antennendolch vom Typ Hallstatt

Beschreibung: Auf die Griffangel sind in einem Stück gegossenes Heft und untere Griffstangenhälfte aufgesteckt. Darauf sind einige Zwischenscheiben aus Metall oder organischem Material gesetzt. Die obere Griffhälfte mit dem mit Scheiben oder Knöpfen besetzten Antennenknauf ist

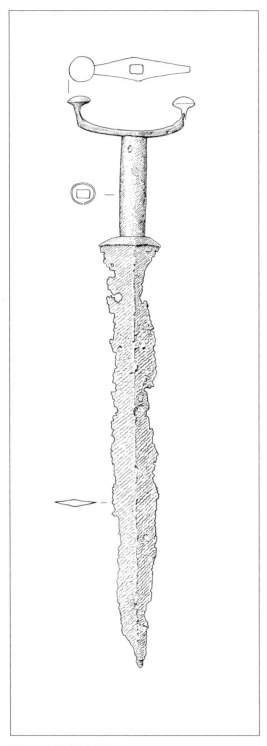

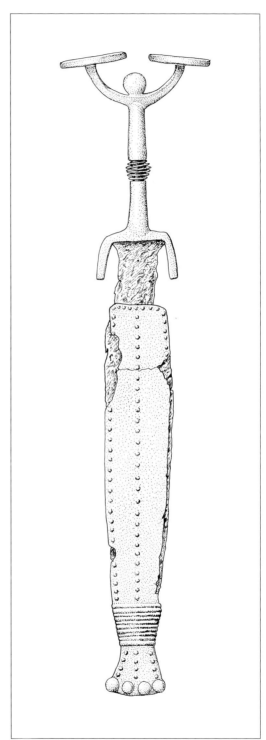

2.3.12.2.; Maßstab 2:5.

2.3.12.3.

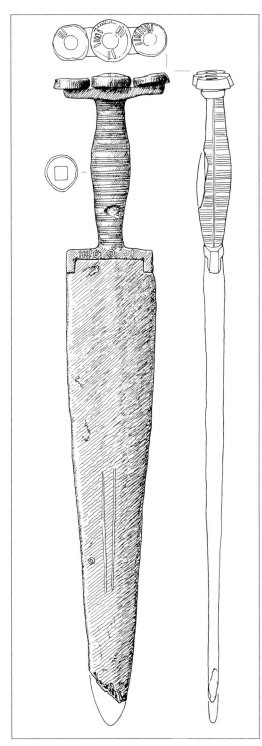

mit dem Griffangelende vernietet. Der Griffangel-
niet ist z. T. durch einen Zierknopf verkleidet. Teil-
weise finden sich schälchen- oder ringförmige Ge-
bilde auf Heft oder Knaufstange. Die Klinge hat
einen linsen- bis rautenförmigen Querschnitt. Dol-
che vom Typ Hallstatt sind aus Bronze, Eisen und
organischem Material gefertigt.

Datierung: frühe Eisenzeit, Hallstattzeit C/D–D
(Reinecke), 7.–5. Jh. v. Chr.

Verbreitung: Oberösterreich (hauptsächlich in
Hallstatt), Süddeutschland.

Literatur: Sievers 1982, 21–24, Taf. 8,44–11,69;
11,71–11,74; Dehn/Egg/Lehnert 2002, 85–86,
Abb. 59; Stöllner 2002, 124; Dehn/Egg/Lehnert
2003, 23–25, Abb. 7.

Anmerkung: Objekte dieses Typs sind auch in
der einschneidigen Variante als Dolchmesser be-
kannt (Sievers 1982, 21–24, Taf. 11,70). Antennen-
dolche vom Typ Hallstatt wurden z. T. mit kahn-
förmig ausschwingenden Tüllenortbändern
(Ortband 1.1.6.) gefunden.

2.3.12.4. Dolch mit spindelförmiger Griff-stange und verkümmerten Antennen

Beschreibung: Das Heft ist an den Enden leicht
herabgezogen. Zwei spindelförmige Griffschalen
bilden die Griffstange. Die Knaufenden sind
höchstens kurzgestielt und tragen flache Knauf-
knöpfe; ein dritter Knaufknopf befindet sich über
dem Griffangelniet. Griffstange, Heft, Knaufstange
und Knaufknöpfe können tauschiert sein. Die
Griffstange wirkt durch waagerecht angebrachte
Tauschierungen quergestreift. Die Dolche dieser
Gruppe sind sehr variantenreich. Das Material ist
Eisen, für die Tauschierung wurde Bronze ver-
wendet.

Untergeordnete Begriffe: Variante Mauenheim;
Variante Magdalenenberg.

Datierung: frühe Eisenzeit, Hallstattzeit D1
(Reinecke), 7.–6. Jh. v. Chr.

Verbreitung: Süddeutschland, Oberösterreich,
Schweiz, Oberitalien.

Literatur: Sievers 1982, 24–29, Taf. 12,75–15,92;
Stöllner 2002, 125.

2.3.12.4.

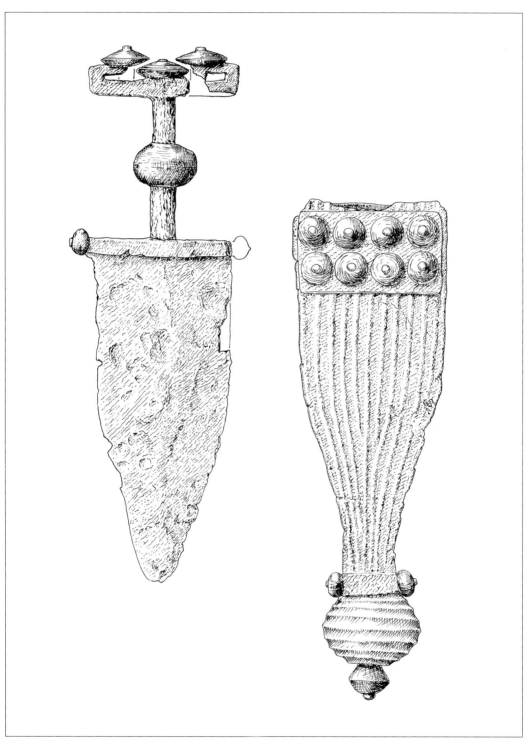

2.3.12.5.

2.3.12.5. Dolch mit entwickelter Knaufgestaltung »Eisen«

Beschreibung: Auf der Griffangel des eisernen Dolches sitzt ein gerades Heft, das in Zipfeln endet, die durch Nietknöpfe verbunden sind. Das Heft ist außerdem noch mit der Klinge vernietet. Die starke Griffangel bildet die Griffstange, die in der Mitte profiliert ist oder dort eine hohle Eisenkugel trägt. Die waagerechte Knaufstange ist mit der Griffangel vernietet. Die Knaufstange besteht aus ein oder mehreren Lagen, auf die meist drei Knaufknöpfe aufgenietet sind. Gelegentlich sind die beiden äußeren Knaufknöpfe etwas höher oder auf längeren Stielen angebracht als der mittlere. Manchmal ist die Knaufstange auch mehrteilig, durchbrochen gearbeitet oder verziert.

Synonym: Eisendolch mit komplizierter Knaufzier.

Untergeordnete Begriffe: Variante Etting; Variante Estavayer-le-Lac.

Datierung: frühe Eisenzeit, Hallstattzeit D1 (Reinecke), 7.–6. Jh. v. Chr.

Verbreitung: Österreich, Schweiz, Süddeutschland, Tschechien, Ostfrankreich.

Literatur: Perler 1962; Sievers 1982, 29–33, Taf. 16,94–17,95; 18,101–19,103; 20,105–20,106; Egg 1985b, 339–340, Abb. 12,1; Sievers 2004a.

Anmerkung: Objekte dieses Typs sind auch in der einschneidigen Variante als Dolchmesser bekannt (Sievers 1982, 29–33, Taf. 16,93; 19,104; 21,110). Eiserne Dolche mit entwickelter Knaufgestaltung wurden z. T. mit Kugelortbändern (Ortband 1.5.) gefunden.
(siehe Farbtafel Seite 24)

2.3.12.6. Dolch mit entwickelter Knaufgestaltung »Bronze«

Beschreibung: Der Griff des Bronzedolches ist entweder einteilig oder der untere Teil der Griffstange und das Heft wurden, ebenso wie der ovale Knauf mit der oberen Griffstangenhälfte, in einem Stück gegossen. Die Vernietung erfolgte in oder auf einem relativ hohen, meist stark profilierten, die Griffstange verlängernden Zierknopf. Die Knaufenden sind oval eingebogen. Zum Teil sind sie trichterförmig gebildet oder mit dem Knaufoval verbunden, das mit Menschen- und Tierfiguren oder Vogelköpfen verziert sein kann. Auf den Knaufenden sitzen profilierte Knaufknöpfe auf, gelegentlich sind die Knaufenden auch als Tierköpfe gestaltet. Dolche dieses Typs sind z. T. sehr reich ausgestaltet, die Kombinationsmöglichkeiten bei den Verzierungselementen sind vielfältig.

Untergeordnete Begriffe: Variante Ludwigsburg; Variante Aichach.

Datierung: frühe Eisenzeit, Hallstattzeit D2–D3 (Reinecke), 6.–5. Jh. v. Chr.

Verbreitung: Süddeutschland, Oberösterreich.

Literatur: Biel 1982; Sievers 1982, 43–51, Taf. 29,164–31,167; 31,171–34,180; 34,186; Egg 1985a, 280–282, Abb. 12; Kurz/Schiek 2002, 58–59, Taf. 16,172; 38,416; Stöllner 2002, 126–128.

Anmerkung: Objekte dieses Typs sind auch in der einschneidigen Variante als Dolchmesser bekannt (Sievers 1982, 43–51, Taf. 30,168; 31,170). Bronzene Dolche mit entwickelter Knaufgestaltung wurden z. T. mit Kugelortbändern (Ortband 1.5.) gefunden.
(siehe Farbtafel Seite 24)

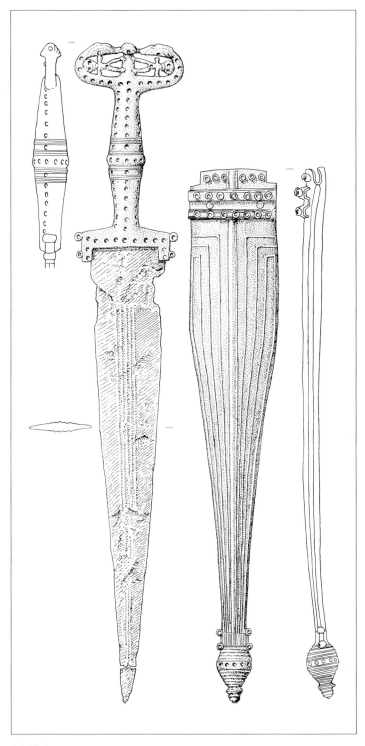

2.3.12.6.

Schwerter

Definition

Bei der Definition der Dolche wurde schon ausführlich auf die Problematik der Abgrenzung dieser zu den Schwertern eingegangen, weshalb hier auf eine nochmalige Erläuterung verzichtet und auf das entsprechende Kapitel verwiesen wird (siehe Seite 39f.). Des Weiteren wird zwischen Schwertern und Messern unterschieden, indem die Schwerter als zweischneidig, Messer als einschneidig definiert werden. Daher darf das in der Literatur oft angeführte »einschneidige Schwert« als Oxymoron gelten und sollte besser als Hiebmesser angesprochen werden. Auch der frühmittelalterliche Sax fällt in diese Kategorie. Die Definition für die Schwerter lehnt sich eng an Bunnefelds für die Vollgriffschwerter des Nordischen Kreises, die er als zweischneidige Klingenwaffe mit symmetrischem Griff und Knauf beschreibt (Bunnefeld 2016, 29), sowie an die für die Dolche erstellte Definition (siehe Seite 40) an: **Ein Schwert ist eine mit Handhabe und zwei aufeinander zulaufenden, in etwa gleich langen Schneiden versehene Waffe, deren Klinge eine Länge von mindestens 25 cm hat.** Die Schneiden treffen bei den Stichschwertern in einer Spitze, bei den reinen Hiebschwertern in einem gerundeten Ort zusammen (Schauer 1971, 2; Wyss/Rey/Müller 2002, 35; Sievers 2004b, 546).

Material und Herstellungstechnik

Die bronzenen Griffplatten-, Griffzungen- und Griffangelschwerter (Schwert 1.1.; 1.2.; 1.3.; zur Terminologie siehe **Abb. 5**) der Bronze- bis Hallstattzeit wurden üblicherweise im Zweischalenguss hergestellt. Steinerne oder tönerne Gussformen konnten für diese Schwertformen, ebenso

wie für die Vollgriffschwerter, nur selten nachgewiesen werden (Schauer 1971, 1; Bunnefeld 2016, 34). Außergewöhnlich ist ein Befund aus Dainton (Großbritannien), wo eine jungbronzezeitlich datierte Werkstatt mit Tausenden zerschlagener Lehmformfragmente gefunden wurde (Jockenhövel 1997, 148).

Bei den Vollgriffschwertern der nordischen Bronzezeit (Schwert 2.4.) wurden die Griffe sehr dünn und damit materialsparend im Wachsausschmelzverfahren über einem Tonkern hohl gegossen (Ottenjann 1969, 10; Bunnefeld 2016, 22; 83; 146). Die Verzierungen wurden in der Gussform angelegt oder nachträglich eingearbeitet (Bunnefeld 2016, 36). Die Klingen wurden in zweischaligen Gussformen hergestellt. Bisher wurden im Nordischen Kreis nur Formen aus Ton gefunden, solche aus Stein oder Bronze fehlen (Bunnefeld 2016, 34; 147–148). Während in Periode II (Montelius) die Klinge in einer Angel, einer Zunge oder in einer Platte enden kann, an der der Griff befestigt wird, herrscht in Periode III (Montelius) die Griffangelschäftung vor (Bunnefeld 2016, 148). Neben dem massiven Heft treten in dieser Zeit sogenannte Spangenhefte auf, bei denen das Heft in einzelne Rippen aufgelöst ist (Bunnefeld 2016, 138). Einige Schwerter weisen Tauschierungen mit Gold auf, aus Dänemark sind Bernsteineinlagen bekannt (Bunnefeld 2016, 88). Typisch für die nordischen Schwerter sind vertieft oder durchbrochen gegossene inkrustierte Verzierungen. Hierbei wurden die Flächen mit organischem Material, z. B. Harz, Pech, Knochen, Geweih oder Holz gefüllt (Bunnefeld 2016, 138).

Die Achtkantschwerter (Schwert 2.3.) im Süden weisen im Gegensatz zu den nordischen Waffen dickwandige Griffe und massive Knäufe auf (Bunnefeld 2016, 23). Auch hier wurde der Griff hohl über einen Tonkern im Wachsausschmelzverfah-

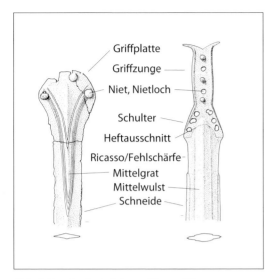

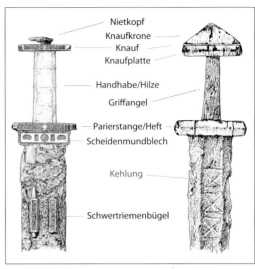

Abb. 5: Terminologie Schwertklingen (1). *Abb. 6: Terminologie Schwertklingen (2).*

ren gegossen (Bunnefeld 2016, 122). Typisch ist die sogenannte Verkeilschäftung, bei der die in einer Griffzunge endende Klinge ungefähr in der Mitte der Griffsäule auf die Innenwand trifft. Da die Griffsäule sich zum Knauf hin verjüngt, wird die Klinge dort verkeilt (Bunnefeld 2016, 124). Die Klingen wurden wie im Norden wohl ebenfalls in zweiteiligen Formen gegossen (Bunnefeld 2016, 123). Inkrustationen treten im Süden nicht auf, Verzierungen wurden entweder in der Gussform angelegt oder später eingearbeitet.

Dekorationen der Klingen sind bei allen bronzenen Schwertern eher selten. Neben einfachen Linienverzierungen, die meist der Form der Schneide folgen, kommen manchmal aufwendige Muster auf dem Ricasso oder dem Heft, aber auch Einlegearbeiten mit Gold vor (Wüstemann 2004, 98).

In der Hallstattzeit werden weiterhin bronzene Schwerter gegossen, aber nun kommen aus Eisen geschmiedete hinzu (Pare 2004, 537). Ab der Latènezeit löst das Eisen die Bronze als Schwertmaterial endgültig ab. Meist sind die Klingen selbst schmucklos, gelegentlich treten Stempelmarken, die z. T. mit Gold ausgelegt sind, oder Goldtauschierung auf dem Mittelgrat auf (Drack 1954/55, 193–197, Taf. 59,1).

In der römischen Zeit sind die Schwerter durchweg aus gehärtetem Eisen geschmiedet. Bei den Gladii (Schwert 1.3.13.1.) sind die Klingen selbst noch eher schmucklos, gelegentlich treten Blutrillen, selten Stempel- oder Herstellermarken auf. Bei den späteren Spathae (Schwert 1.3.13.2.) sind mehrere Blutrillen oder gar Blutrinnen nahezu regelhaft. Häufig sind Stempel- bzw. Herstellermarken sowie buntmetallene, vermutlich apotropäische Tauschierungen.

Die Griffe (Fischer 2012, 180) der verschiedenen Gladii bestanden aus Holz oder Bein, teilweise Elfenbein. Der Aufbau ist einheitlich: Ein Parierstück und ein kugel- bzw. scheibenförmiger Knauf rahmen ein glattes oder geripptes Griffstück. Die einzelnen Elemente wurden über die lange Griffangel geschoben und oben mit oft profilierten bronzenen oder silbernen Nietköpfen befestigt. In Einzelfällen waren die Griffstücke mit Metallnägeln beschlagen oder mit Silberblech überzogen und liefen mit einem großen kugel- oder scheibenförmigen Knauf aus. Bei Gladii des Typs Mainz (Schwert 1.3.13.1.2.) überwiegen hölzerne Griffbestandteile, wohingegen beim Typ Pompeji (Schwert 1.3.13.1.3.) Bestandteile aus Bein dominieren. Die hölzernen oder aus Bein gefertigten Griffe der Spathae entsprechen vom 1.–3. Jh.

n. Chr. im Wesentlichen denen der Gladii. Tendenziell nehmen jedoch beinerne gegenüber hölzernen Griffstücken zu. Im *Barbaricum* wurden römische Klingen sehr oft mit eigenen, häufig individuellen Griffformen versehen und verstärkt verziert. In der Spätantike ändern sich die Griffe gegenüber den mittelkaiserzeitlichen Exemplaren: Durch die neu aufkommenden Plattengriffe, die kürzer sind, wird die Griffangel stark gekürzt. Zudem bilden nun flache, langovale bzw. linsenförmige Holz- oder Beinplatten die Parierstange bzw. den Knauf; der Handgriff aus Holz oder Bein ist meist quer profiliert und kann gelegentlich auch mit Metall (z. B. Silberblech) verkleidet sein. Im frühen 5. Jh. n. Chr. kommen bei den Handhaben leicht konische Griffstücke mit Querrillen und flach-polyedrischem Querschnitt auf.

Bei den frühmittelalterlichen Schwertern (Schwert 1.3.14.) treten auf den Gräberfeldern damaszierte Klingen in unterschiedlichen Anteilen auf (Fingerlin 1985, 438; Geibig 1991, 112; Weis 1999, 32). Besonders die zu den Prunkschwertern zählenden Goldgriffspathae (Schwert 1.3.14.1.1.), deren Griffe durch dünnes Goldblech auf den Schauseiten verkleidet waren, und die Ringschwerter (Schwert 1.3.14.2.1.) besitzen häufig damaszierte Klingen (Schmitt 1986, 365–371; Steuer 1987, 206). Knauf- und Parierstangen (zur Terminologie siehe **Abb. 6**) wurden zunächst noch aus organischem Material hergestellt und z. T. mit Bronze- oder Silberblech verkleidet, später folgen aus Holz und Eisenlagen zusammengesetzte Querstücke. Im 8. Jh. n. Chr. sind die Knauf- und Parierstangen massiv aus Eisen gearbeitet (Menghin 1983, 17). Die Knaufformen reichen von pyramidenförmig über trapezoid bis dreieckig, z. T. mit Tierkopfenden. Hergestellt wurden sie aus Bronze, Edelmetall oder Eisen, einige sind aufwendig mit Messing und Silber streifentauschiert, nielliert oder cloisonniert (Menghin 1983, 17; 63–77).

Die eisernen wikingerzeitlichen Schwerter (Schwert 1.3.15.) wurden zum Teil reich verziert. So können Knäufe sowie Knauf- und Parierstangen Streifentauschierung meist aus Silber und Messing, manchmal auch aus Bronze, Niello oder Gold aufweisen (Müller-Wille 1973, 62). Auch Silberdrahtumwicklungen am Griff kommen vor (Müller-Wille 1973, 72; Hundt 1973, 90), ebenso wie Verzierungen im Tierstil, mit Flechtbändern, Schlingmustern oder geometrischen Motiven (Müller-Wille 1973, 73; 76).

Ungefähr um 800 n. Chr. treten Schwerter mit Inschriften (z. B. VLFBERHT und INGELRII) und geometrischem Muster auf der Gegenseite auf. Dazu wurden Metallstäbchen in die Kehlung der Klinge tauschiert (Müller-Wille 1970, 66; Geibig 1991, 113–126; Wulf 2015, 158–161). Diese »Markenzeichen« können bis ins 11./12. Jh. n. Chr. nachgewiesen werden (Geibig 1991, 155–156; Stalsberg 2008, 98). Sie sind an keinen bestimmten Schwerttyp gebunden.

Chronologie und Typologie

Die Entwicklung der Schwerter beginnt in Mitteleuropa im 20. Jh. v. Chr. mit bronzenen Schwert- oder Kurzschwertklingen mit gerundeter oder trapezförmiger Griffplatte (Schwert 1.1.1.; 1.1.2.), auf die ein Griff aus organischem Material aufgenietet war (Schauer 2004, 523). Darauf folgen die bronzenen Vollgriffschwerter vom Typ Hajdúsámson-Apa (Schwert 2.1.) mit reicher Verzierung (17.–16. Jh. v. Chr.). Von der mittleren Donau ausgehend verbreiteten sie sich bis nach Südskandinavien. Kopiert wurden diese Objekte nicht nur in Bronze, sondern auch als Kompositgeräte aus Feuerstein und Holz. In den hölzernen Mittelteil wurden Flintschneiden und -griff eingesetzt und mittels Birkenpech fixiert. Die Schneiden wurden nicht aus einem Stück gearbeitet, sondern aus mehreren Teilen zusammengesetzt. Beim Flintschwert von Åtte (Dänemark) sind die hölzernen Komponenten vergangen, dennoch lässt sich die Form rekonstruieren (Bunnefeld 2016, 162; Feickert u. a. 2018, 8–9, Abb. auf S. 8). Die Herstellung von Vollgriffschwertern setzt sich in der Bronzezeit fort, wobei der Norden eine andere Entwicklung nimmt als der Süden. Zeitgleich werden weiterhin Griffplattenschwerter verwendet, die noch bis in das 12. Jh. v. Chr. nachgewiesen sind.

Parallel dazu beginnt die Entwicklung der Griffzungenschwerter (Schwert 1.2.) im 15. Jh. v. Chr., die bis zum 7. Jh. v. Chr. hergestellt werden. Dabei

erfolgt der Übergang zum Eisen im 8. Jh. v. Chr. (Kimmig 1981, 113; Abels 1984, 15; Pare 2004, 537). Als letzte Entwicklungsform kommen im 13. Jh. v. Chr. Griffangelschwerter (Schwert 1.3.) auf, auch diese zunächst aus Bronze, dann aus Eisen.

In der Späthallstattzeit wird das Schwert zugunsten des Dolches aufgegeben und tritt erst ab der Frühlatènezeit wieder regelhaft auf (Abels 1984, 15; Kurz 1995, 79). Die keltischen Schwerter werden ungefähr um Christi Geburt vom römischen Gladius abgelöst (Haffner 1992, 131; Sievers 2004b, 546).

In der römischen Frühzeit entwickelte sich aus verschiedenen Vorformen der Schwerttyp des Gladius (Kurzschwert; Schwert 1.3.13.1.) Später wurde, durch veränderte Gewohnheiten und militärische Einsatzbereiche, die Spatha (langes Hiebschwert; Schwert 1.3.13.2.) aus dem keltischen Kulturkreis entlehnt und stetig weiterentwickelt. Die heutige Benennung römischer Schwerter basiert auf einer Schlachtenbeschreibung bei Tacitus (Tac. Ann. 12, 35), wo dieser deutlich zwischen dem Gladius der Legionen und der Spatha der Hilfstruppen unterscheidet. Vegetius (Epitoma rei militaris 2, 15, 8) führt zudem Semispathae als dritten Schwerttyp an, die jedoch hier aufgrund ihrer engen Verwandtschaft zu den Klingenformen der Gladii und Spathae nicht als eigene Gruppe aufgeführt werden.

Als deutlichstes Unterscheidungskriterium zwischen Gladius und Spatha dient nach Vegetius die ursprüngliche Klingenblattlänge. Können anhand des Fundmaterials im 1. und 2. Jh. n. Chr. Klingenblattlängen von 35/40–55 cm (Gladius) und über 60 cm (Spatha) unterschieden werden, ändert sich ab dem 3. Jh. n. Chr. die Situation. Klingenblattlängen unter 55 cm verschwinden aus dem Fundmaterial. Die genauen Längenmaße für Gladii, Semispathae und Spathae sind in antiken Quellen nicht überliefert, sondern basieren auf modernen Analysen des archäologischen Fundmaterials. Die Semispathae sind Übergangsformen, deren Formenspektrum sich teils dem der Gladii und anderenteils dem der Spatha anschließen lässt.

Der Übergang zu den frühmittelalterlichen Spathae (Schwert 1.3.14.) erfolgt ohne Bruch, die

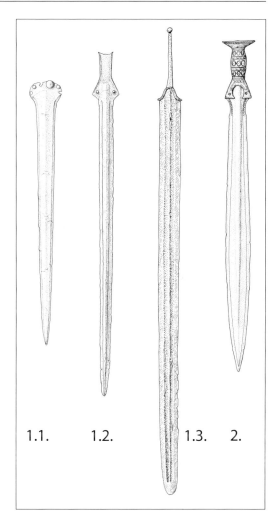

1.1.　　1.2.　　　　1.3.　2.

Abb. 7: Übersicht Schwerter.

Formen sind sich sehr ähnlich (Menghin 1983, 16). Sonderformen stellen die Goldgriffspathae (Menghin 1983, 329) mit ihrem Griff aus organischem Material, der dünn mit Goldblech belegt war, und die Ringschwerter mit am Knauf eingehängtem Ring dar.

Von ungefähr 800 bis ins 11./12. Jh. n. Chr. werden über weite Teile Europas Klingen mit Namensinschriften und geometrischen Marken auf der Gegenseite verhandelt (Geibig 1991, 152–156; Stalsberg 2008, 98). Diese Namen wie z. B. VLFBERHT oder INGELRII scheinen eher Han-

dels-, denn Herstellername zu sein (Petri 2017, 169). Verortet wird die Herkunft im fränkischen Gebiet (Stalsberg 2008, 89; Petri 2017, 171). Die Klingen waren anscheinend so gefragt, dass auch Kopien bzw. Fälschungen hergestellt wurden, die man an falsch geschriebenen Inschriften festmachen möchte (Müller-Wille 1970, 76; Stalsberg 2008, 89; Wulf 2015, 161; Petri 2017, 169).

Schäftungen und Scheiden

Die Griffplatten-, Griffangel- und Griffzungenschwerter hatten Griffe aus organischem Material, das heute meist vergangen ist. Nur unter günstigen Bedingungen haben sich Reste erhalten, die Rückschlüsse auf die Griffe erlauben. Beim Griffplattenschwert (Schwert 1.1.) wurde der Griff aufgenietet, beim Griffangelschwert (Schwert 1.3.) aufgeschoben und bei den Griffzungenschwertern wurden Belagstücke auf die Griffzunge (Schwert 1.2.) aufgenietet (Schauer 2004, 523). Die Griffe konnten weitere Dekorationen aufweisen wie z. B. bei einem bronzezeitlichen viernietigen Griffplattenschwert mit trapezförmiger Griffplatte (Schwert 1.1.2.1.), bei dem sich oberhalb der Griffplatte kleine Bronzenägel fanden, die wahrscheinlich in einer Knaufplatte aus organischem Material versenkt waren (Bokelmann 1977, 96–99, Abb. 8,4).

Aus der Bronzezeit sind gelegentlich Reste von Scheiden aus Holz und Leder, einmal auch aus kreuzweise geschichteter Birkenrinde (in der Literatur veraltet auch als Birkenbast bezeichnet) bekannt. Bronzene Ortbänder umschließen das untere Scheidenende. Sind in der älteren und mittleren Bronzezeit nur wenige Ortbänder (Ortband 1.1.1.–1.1.4.) bekannt, treten in der frühen Eisenzeit vor allem Flügelortbänder (Ortband 1.3.) häufiger auf (Reinhard 2003, 50; 59; Pare 2004, 539; Bunnefeld 2016, 65; 135). Weitere Beschläge wie Scheidenmundbleche oder sogenannte Schwertbuckel, die wohl am Schwertriemen angebracht waren, sind selten nachgewiesen (Laux 2009, 134; 138, Taf. 55,420–421). Die von Jockenhövel als Teil des Schwertgehänges gedeuteten Doppelknöpfe können nach Befunden aus dänischen Gräbern auch Teile eines Gürtelverschlus-

ses gewesen sein (Laux 2011, 107–108). Für die Trageweise der Schwerter gibt es keine Belege (Schauer 1971, 217–225; Laux 2009, 134–135).

Auch in der Latènezeit bestehen die Griffe meist aus organischem Material, gelegentlich tragen sie Schmuckeinlagen (Haffner 1992, 130). Die Scheiden werden aus zwei Metallblechen (nur Eisen oder Eisen und Bronze) zusammengesetzt, wobei meist das vordere über das hintere gebördelt wird. Seltener werden sie über eine separate Rinnenfalz zusammengehalten (Pauli 1978, 221; Grasselt 1997, 22; Böhme-Schöneberger 1998, 221; Nortmann/Neuhäuser/Schönfelder 2004, 137; Sievers 2004b, 545). Ab der Frühlatènezeit umschließen bandartige, auch dekorative Klammern unterhalb des Scheidenmundes die Bleche (de Navarro 1959, 84; Nortmann/Neuhäuser/Schönfelder 2004, 137). An einer zweiten, unteren Scheidenklammer setzen die als Rinnenfalz ausgebildeten Arme des Ortbandes an (Nortmann/Neuhäuser/Schönfelder 2004, 137). Die Bleche der Vorderseite können zunächst symmetrisch geometrische, figürliche oder vegetabile Dekorationen aufweisen, ab der Stufe Latène B kommen auch plastische Verzierungen vor (Sievers 2004b, 545). Jetzt werden die Scheiden gelegentlich mit einem unter dem Scheidenmund angebrachten Drachenpaar (Greifenleier) dekoriert (Pauli/Penninger 1972, 287; Stöllner 1998, 102), auch eine Mittelrippe kommt häufig vor (Sievers 2010, 7). Manchmal wurden metallene Scheiden auch durch sogenanntes Chagrinage verziert. Dabei wird durch Ätzen und Punzen eine Ledernarbung auf den Blechen nachgeahmt (Wyss/Rey/Müller 2002, 41).

Auf der Rückseite der Scheide befindet sich der Riemendurchzug für die Aufhängung am Gurt (de Navarro 1959, 83–84, Taf. 3; 9,16; Pauli 1978, 222; Grasselt 1997, 22; Nortmann/Neuhäuser/Schönfelder 2004, 137). Zu den frühlatènezeitlichen Schwertaufhängungen gehören kleine eiserne oder bronzene Ringe, sogenannte Koppelringe (Sievers 2004b, 545). Am Ende der Frühlatènezeit (Latène B) kommen Schwertketten auf (Lorenz 1978, 143; Nortmann/Neuhäuser/Schönfelder 2004, 140; Sievers 2004b, 545; Sievers 2010, 5). Ab der Stufe Latène C wird auf die Aufhängung am Ledergurt zurückgegriffen (Sievers 2004b, 545).

In der Frühlatènezeit sind die oft durchbrochen gearbeiteten Ortbänder S- (Ortband 2.1.), halbkreis- (Ortband 2.3.) oder kleeblattförmig (Ortband 2.2.). Ab Latène B kommen eng anliegende schlauchförmige (Ortband 2.4.) und V- bis herzförmige (Ortband 2.5.) Ortbänder hinzu, die auch in der Mittellatènezeit fortbestehen (de Navarro 1959, 86, Taf. 9,3; Stöllner 1998, 102; Sievers 2004b, 545; Sievers 2010, 7–9).

Die Scheiden der spätlatènezeitlichen Schwerter sind häufig unverziert, aber auch aufwendig mit durchbrochen gearbeiteten Zierblechen aus Bronze oder Silber (*opus interrasile*) dekorierte Stücke kommen vor (Böhme-Schöneberger 1998, 222; 230; Böhme-Schöneberger 2001). Die zugehörigen Ortbänder sind relativ groß und erstrecken sich über bis zu zwei Drittel der Scheide (Typ Ludwigshafen = Ortband 2.6., Typ Ormes = Ortband 2.7. und Leiterortbänder mit nachen- oder sporenförmigem Ende = Ortband 2.8.; Böhme-Schöneberger 1998, 222; 230; 238; Sievers 2004b, 546). Die rückwärtige Schwertaufhängung ist in der Spätlatènezeit üblicherweise lang, schmal und lanzettförmig mit einem rechteckigen Riemendurchlass (Böhme-Schöneberger 1998, 221). Die zeitgleichen Knollenknaufschwerter (Schwert 2.14.) haben dagegen eine seitlich angebrachte Aufhängung (Sievers 2004b, 546).

Scheiden der römischen Zeit können aufgrund ihrer Form, die der Klingenform folgt, grob zugeordnet werden. Von der Konstruktion her handelt es sich bei den Schwertscheiden des Gladius Typ Mainz (Schwert 1.3.13.1.2.) um Rahmenscheiden mit Ortbandknöpfen sowie zwei profilierten Tragezwingen mit eingehängten Ringen, einer Rahmenzwinge und einem Mundblech. Heute sind von den einstigen lederüberzogenen Holzscheiden meist nur noch die aus Bronze, Messing und vereinzelt Silber bestehenden Metallbeschläge erhalten. Die früheste Variante besteht aus einer Rahmenscheide mit Zierstegen. Darauf folgten Rahmenscheiden, welche mit Zierblechen, sogenannten Scheidenbeschlägen, in Durchbruchstechnik dekoriert waren. Seit spätaugusteisch-tiberischer Zeit tritt ein großflächiger Bronzepressblechdekor auf, der bis in claudische Zeit vorherrscht. Bei den Dekoren auf Gürteln und

Schwertscheiden überwiegen in der späten Republik und der frühen Kaiserzeit geometrische Zierelemente. Bei einigen Schwertscheiden des Typs Mainz und Schwertgurten (vor allem der Rheinarmee) treten in der frühen Kaiserzeit zusätzlich figürliche Dekorelemente hinzu. Die Darstellungen stehen im Zusammenhang mit propagandistischen Aussagen, welche die dynastische Sicherung des Julisch-Claudischen Kaiserhauses bekräftigen sollen (Fischer 2012, 183) – so überwiegen hierbei Darstellungen des Kaisers sowie von Familienangehörigen. Ob in diesen Zusammenhang auch die oft in Fundzusammenhang geborgenen gläsernen Medaillons als Befestigungsvorrichtungen von Gladii am Cingulum im Sinne der Ösenknöpfe gesehen werden können (Fischer 2012, 185), erscheint möglich, wird jedoch auf eine Art der militärischen Auszeichnung zu reduzieren sein. Die Entdeckung ähnlicher zusätzlicher Zierelemente auf einem Gladius vom Typ Pompeji aus Herculaneum (Ortisi 2009) könnte eine Entwicklung aufzeigen. Die weiteren Zierelemente bestehen aus silbernen Kettchen (*catellae*) und Medaillons, die auf der Vorderseite des Gladius befestigt wurden. Weitere Belege (Fischer 2012, 183) legen die Verwendung des zusätzlichen Dekors von mindestens augusteischer Zeit bis in das 2. Jh. n. Chr. nahe.

Beim Gladius Typ Pompeji (Schwert 1.3.13.1.3.) waren die Scheidenbeschläge charakteristisch gestaltet. Sie können in einen älteren Übergangstyp Porto Novo und in einen jüngeren Typ Pompeji gegliedert werden. Für beide Scheidentypen ist charakteristisch, dass nicht mehr die ganze Scheide von einem durchgehenden Rahmen (Rahmenzwinge) eingefasst ist, sondern dass es getrennte Mundbleche, Ortbänder und Zierbeschläge über der lederbezogenen Holzscheide gibt. Daher werden sie auch als »ältere Ortbandscheiden« bezeichnet. Die profilierten Querbeschläge für die vier Trageringe sind beim Typ Porto Novo noch separat auf der lederüberzogenen Holzscheide angebracht; das Mundblech besitzt geometrische oder figurale Muster in Durchbruchs- und Ritztechnik. Beim Typ Pompeji sind die profilierten Querbeschläge für die vier Trageringe bereits in das Mundblech integriert, sodass

sie eine technische Einheit bilden. Bei Scheiden- und Scheidenmundblechen kommen in größerer Zahl figürliche Darstellungen vor. Sie sind in einer Mischtechnik aus Durchbrüchen und Gravuren gefertigt. Der Großteil der Darstellungen bezieht sich auf die Kriegs- und Siegesgötter Mars und Victoria. Daneben existieren aber auch stilisierte Abbildungen von Palmen oder orientalisch ge- kleideten Gefangenen – deutliche Bezüge zum Ersten Jüdischen Krieg.

Die unteren Enden der Seitenschienen des Mundblechs konnten in abwärts gewandten stili- sierten Palmetten enden, wie auch die zugehöri- gen V-förmigen Rahmenortbänder (Ortband 2.9.). In das Ortband sind Bleche in Durchbruchsdekor, aber auch mit vegetabilen Ornamenten einge- fügt. Die relativ kleinen Ortbandknöpfe wurden mit dem Rahmen mitgegossen. In der Mitte über dem Ortbandbereich sitzt eine charakteristische Zierpalmette.

Die Entwicklung bei den Schwertscheiden ist bisher noch sehr diffus – im Einzelfall ist es kaum möglich, Beschläge von Gladii und Spathae zu un- terscheiden. Spathascheiden (Schwert 1.3.13.2.) des 2. und 3. Jhs. n. Chr. bestehen nach wie vor aus lederüberzogenem Holz. Sie besitzen, wie die Scheiden des Gladius Typ Pompeji, keinerlei Rand- beschläge mehr und werden folglich als »jüngere Ortbandscheiden« bezeichnet. An Metall- oder Beinbeschlägen kommen neben den Aufhänge- bügeln nur noch Ortbänder vor – Mundbleche fehlen gänzlich. Die Ortbänder des 2. Jhs. n. Chr. setzen mit V-förmigen Stücken (Typ Nijmegen- Doncaster; Ortband 2.9.2.; Fischer 2012, 190; Flü- gel 2002) ein. Typologisch stehen diese zwischen denen des Typs Pompeji und den peltaförmigen Ortbändern (Ortband 1.6.). Um die Mitte des 2. Jhs. n. Chr. setzen sich peltaförmige Ortbänder verschiedener Varianten aus Buntmetall, Eisen und Bein durch und sind bis um die Mitte des 3. Jhs. n. Chr. belegt. Ihnen folgen um die Mitte des 3. Jhs. n. Chr. bis in die Zeit um 300 Dosenort- bänder (Ortband 1.10.; Biborski/Quast 2006) aus verschiedenen Materialien (Silber, Buntmetall, Eisen, Bein, Elfenbein). Einfache unverzierte For- men kommen genauso vor wie prächtig deko- rierte Stücke aus tauschiertem Eisen oder niello-

verziertem Silber. Den Übergang zu den spätanti- ken Plattenortbändern (Typ Gundremmingen-Ja- kuszovice; Ortband 3.1.) stellen die ebenfalls seit der ersten Hälfte des 3. Jhs. n. Chr. belegten Kas- tenortbänder dar. Exemplare aus Bein überwie- gen hier gegenüber solchen aus Buntmetall (ein- teilig gegossen) und Eisen (aus mehreren Teilen zusammengelötet, tauschiert). Um 300 n. Chr. set- zen die Ortbänder des Typs Gundremmingen-Ja- kuszovice ein. Anders als im Barbaricum, wo eine Fülle von Schwertgriffen und Schwertscheidenbe- schlägen überliefert ist, sind nur wenige, varian- tenreiche Stücke aus dem Imperium nachweisbar. Sie sind bis in das frühe 5. Jh. n. Chr. hinein belegt, nehmen jedoch, anders als im Barbaricum, eher ab. Schließlich treten im frühen 5. Jh. n. Chr. wie- der Scheidenmundbleche, oft aus Silber und mit Kerbschnittverzierung, auf – bereits gegen Ende des 4. Jhs. n. Chr. setzt schon der Gebrauch von U- förmigen Ortbändern (Ortband 2.10.) wieder ein.

Bei den frühmittelalterlichen Schwertern sind gelegentlich Griffreste aus Holz erhalten, manch- mal zusätzlich mit einer Lederumwicklung (Geibig 1999, 40; Steidl 2000, 55; Zeller, G. 2002, 182, Taf. 106,1–13). Selten wurde auch Bein verwendet (Menghin 1983, 90) oder der Griff aus organi- schem Material auf der Schauseite mit dünnem Goldblech belegt, das durch getriebene Wülste in horizontale Zonen gegliedert wurde (Menghin 1983, 329). Die Scheiden waren wohl in der Regel zwei Halbschalen aus Holz, meist mit einem Le- der- und/oder Gewebeüberzug, seltener mit einer dichten Umwicklung aus Birkenrinde (veraltet in der Literatur auch Birkenbast genannt). Das Innere war häufig mit Fell gefüttert (Stein 1967, 12; Schmid 1969, 28; Fingerlin 1985, 438, Abb. 670– 674; Geibig 1999, 41; Steidl 2000, 55). Ab dem 8. Jh. n. Chr. wurden die Schwertscheiden im Ort- bereich oft eng mit sich überlappenden schmalen Textil- oder Lederstreifen umwickelt (Geibig 1999, 41). Am oberen Scheidenabschluss der frühmittel- alterlichen Schwerter wurde manchmal ein Schei- denmundblech angebracht, das reich verziert sein kann (Sasse 2001, 80; Zeller, G. 2002, 183). Neben metallenen Randeinfassungen der Scheide findet sich am unteren Ende gelegentlich ein Ortband, das U-förmig den Ort umschließt (Ortband 2.10.–

2.11.; Wörner 1999, 32; Sasse 2001, 80, Taf. 79,5; Zeller, G. 2002, 100; 153; 183, Taf. 21,1–2; 106,5). Neben einfachen Exemplaren gibt es Stücke, die aufwendig gearbeitete Ortbandzwingen besitzen. Im 8. Jh. n. Chr. werden Scheidenbeschläge wie Mundbleche selten (Stein 1967, 12, Taf. 13,5; 20,15–16).

Im merowingischen und alamannischen Bereich ist der Traggurt oft mit vielen, z. T. reich verzierten Metallbeschlägen und -schnallen versehen (Menghin 1983, 145–150, Abb. 84,2; 90,1; Fingerlin 1985, 438; Weis 1999, 33; Wörner 1999, 33, Taf. 1,2–7; 27,4–11; Sasse 2001, 74, Taf. 83,9–17; Zeller, G. 2002, 174–175, Taf. 89,6–9). Diese Beschläge müssen nicht notwendigerweise immer alle am Gurt vorhanden sein, da sie in vielen Fällen nur der Dekoration dienten (von Schnurbein 1987, 32). Gelegentlich können funktionale Elemente auch aus Holz bestehen (Zeller, G. 2002, 183, Taf. 106,6). Von wikingerzeitlichen Schwertern sind keine Riemendurchzüge oder Beschläge der Tragevorrichtung aus Metall erhalten. Möglicherweise waren sie durchweg aus organischen Materialien hergestellt (Geibig 1991, 106–108).

Neben den Beschlägen fallen besonders die seit der Römischen Kaiserzeit auftretenden meist gläsernen Schwertperlen ins Auge (Raddatz 1957/58, 81–84; von Carnap-Bornheim 2003), die im späten 2. und frühen 3. Jh. n. Chr. in den Opferfunden von z. B. Thorsberg und Vimose vorkommen. Die Stücke sind mit bis zu 5,5 cm deutlich größer als die Schwertanhänger jüngerer Zeiten. Ab der Mitte des 5. Jh. n. Chr. wurden im alamannischen und fränkischen Bereich große scheibenförmige Perlen aus Glas, Bergkristall, Meerschaum oder anderen exklusiven Materialien als Schwertanhänger getragen (Pirling 1964, 196; Menghin 1983, 142–144, Abb. 82; Fingerlin 1985, 439, Abb. 668–669; 673–674; Quast 1993, 26). Am Beginn des 7. Jh. n. Chr. kommen sie aus der Mode (Menghin 1983, 144).

Funktion

Anders als der Dolch, der in der Vorgeschichte häufig eher als Allzweckgerät gedeutet werden kann, ist das Schwert eindeutig als Waffe zu defi-

nieren, wie typische Gebrauchsspuren und Nachschärfungen belegen (Gebühr 1977, 120; Bunnefeld 2016, 97; 152; 213). Form und Länge der Klingen deuten die Art der Kampftechnik an. Zeichnen sich für den Stich ausgelegte Schwerter durch ein spitzes Ort aus, besitzen reine Hiebschwerter abgerundete endende, häufig vorderlastige Klingen (Schauer 1971, 2; Haffner 1992, 129; Wyss/Rey/Müller 2002, 35; Sievers 2004b, 545).

Die Bedeutung des Schwertes für seinen Träger wird auch hervorgehoben durch die Beigabe in den Gräbern (Schauer 1971, 2; Müller-Wille 1977, 42; Weis 1999, 31; Reinhard 2003, 36; Pare 2004, 537), wobei die Schwerter durch die Zeiten sehr unterschiedlich behandelt wurden. Während die Schwerter der Bronzezeit und der älteren Frühlatènezeit unversehrt beigegeben wurden, wurden sie ab der Stufe Latène B bis in die ältere Kaiserzeit durch Zusammenbiegen oder Zerstückeln unbrauchbar gemacht (Biel 1974, 225; Gebühr 1977, 118; Schmidt/Nitzschke 1989, 32; Wieland 1996, 111; Grasselt 1997, 21–24; Böhme-Schöneberger 1998, 223; Bunnefeld 2016). Während der jüngeren Römischen Kaiserzeit und der frühen Völkerwanderungszeit werden im freien Germanien, wie auch im Römischen Reich, keine Schwerter beigegeben. Erst in der späten Völkerwanderungszeit lassen sich wieder Krieger nach fremder Sitte körperbestatten (Schach-Dörges 1970, 88). Während des Frühmittelalters werden die Schwerter dem Toten nicht angelegt, sondern neben ihm im Grab drapiert (Weis 1999, 31; Sasse 2001, 79).

Viele Schwerter wurden auch in Gewässern gefunden (Schauer 1971, 2; Müller-Wille 1977, 42), wobei neben Verlust auch an Deponierung gedacht werden muss. Nur wenige Schwerttypen wie die spätlatènezeitlichen Knollenknaufschwerter (Schwert 2.14.) sind ausschließlich aus Gewässern geborgen worden (Kurz 1995, 81; Sievers 2004b, 546). Regelrechte Waffenopferplätze gibt es aus der Latènezeit (Sievers 2004b, 547) und der Römischen Kaiserzeit (Bemman/Bemman 1998; Biborski/Ilkjær 2006). Deponierungen im Sinne eines Waffenopfers sind auf römischem Gebiet kaum bekannt. Hingegen treten Schwerter, wie auch Dolche, in klassischen Verwahrfunden ver-

stärkt auf. Der klassische Fundort römischer Schwerter ist das römische Schlachtfeld, wie auch der barbarische Opferfund. Interessant sind im Zusammenhang mit Opferungen auch die frühmittelalterlichen Schwerter aus dem Hafen von Haithabu, denen noch Scheidenreste anhafteten, weshalb ein Verlust bei Kampfhandlungen ausgeschlossen werden kann. Da die meisten unterhalb der Hafenbebauung gefunden wurden, vermutet man, dass es sich auch hier um Waffenopfer handeln könnte, die in der Wikingerzeit nicht unüblich waren (Kalmring 2010, 413).

Schwerter waren außerdem Statussymbole, wie sich durch die Jahrtausende immer wieder zeigt. Dies beginnt schon mit den Vollgriffschwertern der Bronzezeit (Bunnefeld 2016, 213) und findet seinen Höhepunkt mit den Goldgriffspathae und den Ringschwertern des 5. bzw. 6. Jhs. n. Chr. (Klingenberg/Koch 1974, 122) sowie den Prunkschwertern der Wikingerzeit (Müller-Wille 1973, 62). Römische Schwerter unterlagen, auch als Massenprodukte, einem Wandel als Statussymbol wie auch Modeerscheinungen und einfachem Pragmatismus. Der Status konnte seit der Frühzeit durch Scheidenbeschläge aus Edelmetall sowie hochwertigem Griffmaterial, später durch ausgefallenere Griffformen wie Ringknäufe oder Tierkopfgriffe präsentiert werden.

Letztendlich fanden sich an diversen Fundplätzen wie z. B. Vindolanda am Hadrianswall oder Carlisle hölzerne Gladii für die Ausbildung der römischen Rekruten.

1. Schwertklinge

Beschreibung: Die Schwertklinge wurde mittels Griffplatte (1.1.), Griffzunge (1.2.) oder Griffangel (1.3.) am Griff aus, heute meist vergangenem, organischem Material befestigt. Griffplattenschwerter wurden aus Bronze hergestellt, Griffzungen- und Griffangelschwerter aus Bronze oder Eisen. Die Klingenform reicht von schilfblatt- bis weidenblattförmig. Auch parallelseitige Klingen, bei denen die Klingenbreite bis kurz vor der Spitze gleich bleibt, kommen regelhaft vor. Einige Klingen haben lang ausgezogene Spitzen, andere kurze abgerundete. Häufig befindet sich eine Mittelrippe auf der Klinge, auch Verzierung durch Linien, Punkt- oder Halbkreismuster tritt auf. Daneben kommen Klingen mit einer deutlichen senkrechten Kehlung vor, in der sich eine Inschrift oder ein geometrisches Zeichen befinden kann. Die eisernen Klingen sind manchmal damasziert. An einigen Klingen konnte eine glatte oder gezähnte Fehlschärfe (Ricasso) beobachtet werden. Häufig war der Griff mit Nieten an der Klinge befestigt, was manchmal nur noch durch die Nietlöcher belegt ist, die sich bei den Griffzungenschwertern nicht nur im Bereich des Heftes, sondern auch auf der Griffzunge befinden können. Gelegentlich ist diese langgeschlitzt (1.2.10.). Hat die Klinge eine Griffangel, so wurde diese in der Regel am oberen Ende des Knaufes umgeschlagen und dort vernietet. Bei den älteren Typen sind nur selten Knäufe belegt, wobei neben bronzenen solche aus organischem Material vorkommen. Regelhaft treten Metallknäufe erst ab der Römischen Kaiserzeit auf. Im Frühmittelalter sind sie oft aufwendig verziert und können dann der Typdefinition dienen. Die Klingenlängen sind sehr variabel. Neben sehr langen Klingen kommen auch Kurzschwerter vor, bei denen der Übergang zu den Dolchen fließend ist.

1.1. Griffplattenschwert

Beschreibung: Im oberen Teil endet die Klinge in einer flachen, abgerundeten (1.1.1.) oder trapezförmigen bis doppelkonischen (1.1.2.) Platte, an der der Griff aus organischem Material in der Regel mittels Nieten befestigt wurde. Die Klinge zieht häufig unterhalb der Griffplatte mehr oder weniger stark ein und verläuft dann schilfblatt- oder weidenblattförmig. Eine deutliche Mittelrippe, die auch von Rillen begleitet sein kann, kommt gelegentlich auf der Klinge vor. Bei einigen Typen ist eine Verzierung der Klinge üblich (1.1.1.1.–1.1.1.4.), in seltenen Fällen ist auch die Griffplatte dekoriert (1.1.1.3.). Alle Griffplattenschwerter wurden aus Bronze hergestellt.
Datierung: jüngere Frühbronzezeit bis späte Bronzezeit, Bronzezeit A2–D (Reinecke) bzw. ältere bis mittlere nordische Bronzezeit, Ende Periode I–III (Montelius), 20.–12. Jh. v. Chr.
Verbreitung: Deutschland, Dänemark, Schweden, Niederlande, Frankreich, Schweiz, Österreich, Tschechien, Slowakei, Polen, Italien, Süd- und Südosteuropa.
Relation: Typ: [Dolch] 2.1.1. Griffplattendolch.
Literatur: Willvonseder 1937, 89–92; Barth 1962, 4–11; Schauer 1971, 17–76; Wüstemann 2004, 8–13; Laux 2009, 28–30; 40–42; 68.

1.1.1. Griffplattenschwert mit gerundeter Griffplatte

Beschreibung: Die gerundete Griffplatte wurde mit vier bis acht Nieten am Griff aus organischem Material befestigt. Die Klinge zieht in der Regel unterhalb der Griffplatte ein und verläuft schilfblatt- oder weidenblattförmig. Bei einigen Typen ist die Klinge verziert (1.1.1.1.–1.1.1.4), deutlich seltener ist eine Verzierung der Griffplatte (1.1.1.3.). Eine mehr oder weniger deutlich ausgeprägte Mittelrippe kann auf der Klinge auftreten. Griffplattenschwerter mit gerundeter Griffplatte wurden aus Bronze gegossen.
Datierung: jüngere Frühbronzezeit bis mittlere Bronzezeit, Bronzezeit A2–C (Reinecke) bzw. ältere bis mittlere nordische Bronzezeit, Ende Periode I–III (Montelius), 20.–12. Jh. v. Chr.
Verbreitung: Deutschland, Dänemark, Schweden, Niederlande, Polen, Tschechien, Österreich, Schweiz, Frankreich, Süd- und Südosteuropa.
Literatur: Willvonseder 1937, 89–92; Schauer 1971, 17–58; Wüstemann 2004, 8–13.

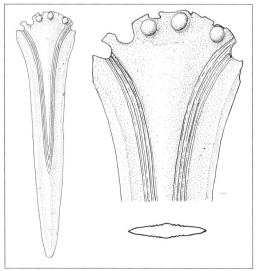

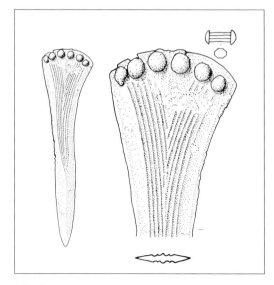

1.1.1.1. *1.1.1.2.*

1.1.1.1. Griffplattenkurzschwert Typ Broc

Beschreibung: Die gebogene Griffplatte des bronzenen Schwertes war mittels vier bis sechs Pflocknieten mit verdickten Enden mit dem Griff verbunden. Die Klinge zieht unterhalb der Platte kräftig ein und verläuft dann schilfblattförmig. Die Schneiden sind abgesetzt. Die im Querschnitt rautenförmige Klinge ist mit gravierten Linienbündeln verziert.

Datierung: jüngere Frühbronzezeit, Bronzezeit A2 (Reinecke), 20.–17. Jh. v. Chr.

Verbreitung: Süddeutschland, Schweiz, selten Norddeutschland und Dänemark.

Relation: Typ: [Dolch] 2.1.1.2.4. Griffplattendolch Typ Broc.

Literatur: Schauer 1971, 18–20, Taf. 1,6; Görner 2003, 125.

1.1.1.2. Griffplattenkurzschwert Typ Sempach

Beschreibung: Das Bronzeschwert hat eine flachbogen- bis halbkreisförmige Griffplatte mit vier bis sechs Pflocknieten mit pilzförmigen Köpfen. Die Klinge zieht unterhalb der äußeren Nietlöcher stark ein und verläuft dann geschweift weidenblattförmig. Die Schneiden sind abgesetzt. Auf der Klinge befindet sich ein deutlicher Mittelgrat. Die gesamte Klinge ist mit Riefenbündeln verziert, die an den äußeren Nieten beginnen und dem Schneidenschwung folgen. Scharfe Grate trennen die einzelnen Riefen gegeneinander ab.

Datierung: jüngere Frühbronzezeit/mittlere Bronzezeit, Bronzezeit A2–Beginn B (Reinecke), 20.–16. Jh. v. Chr.

Verbreitung: hauptsächlich in der Schweiz, selten in Deutschland und Frankreich.

Relation: Typ: [Dolch] 2.1.1.2.5. Griffplattendolch Typ Sempach.

Literatur: Schauer 1971, 17–18, Taf. 1,1.

1.1.1.3. Griffplattenschwert Typ Sauerbrunn

Beschreibung: Die Griffplatte des bronzenen Schwertes ist dreiviertelkreisförmig gerundet. Mit vier bis acht Nieten war die Platte am Griff befestigt. Direkt unterhalb der Platte zieht die Klinge deutlich ein und baucht danach wieder kräftig aus, um sich dann zur Spitze zu verjüngen. Der Heftausschnitt ist meist dreiviertelkreisförmig. Die Griffplatte ist, oft überaus reich, verziert. Von diesem Ornament ausgehend ziehen zwei Bänder, die der Schweifung der Schneide folgen, bis zur Mitte der Klinge, wo sie auf dem Mittelgrat zusam-

menlaufen. Die untere Klingenhälfte ist immer un-
verziert. Die Griffplatte ist sehr dünn und oft im
Bereich der Ränder zerstört.
Datierung: mittlere Bronzezeit, Bronzezeit B
(Reinecke), 16. Jh. v. Chr.
Verbreitung: vor allem in Süd- und Südost-
europa, selten in Österreich und Süddeutschland.
Relation: Typ: [Dolch] 2.1.1.2.10. Griffplatten-
dolch Typ Sauerbrunn.
Literatur: Willvonseder 1937, 89–92, Taf. 26,1;
28,5; 51,3; Müller-Karpe 1949, 24, Abb. 14,1; Barth
1962, 7; 10; Cowen 1966, 265–277, plate XVIII;
Schauer 1971, 20–22, Taf. 2,15.

1.1.1.4. Griffplattenkurzschwert Typ Sögel

Beschreibung: Die geschweifte Klinge hat eine
verstärkte Mittelrippe und einen flachrhombi-
schen Klingenquerschnitt. Die Griffplatte ist ge-
rundet und trägt vier, selten fünf Niete. Sie geht

absatzlos in das Klingenblatt über. Der Heftaus-
schnitt ist halbkreis- bis dreiviertelkreisförmig.
Schwerter dieses Typs sind aus Bronze hergestellt
und wurden häufig verziert. Typisch ist die Linien-
verzierung im oberen Teil der Klinge. Die Linien
können durch Zickzack- oder Bogenmuster ge-
säumt sein. Gelegentlich wurde das Heftmittelfeld
mit einem Wolfszahn-, einem Bogenmuster oder
einem halben Winkelkreuz versehen. Aufgrund
der geringen Größe wird der Typ Sögel den Kurz-
schwertern zugeordnet.
Untergeordnete Begriffe: Griffplattenkurz-
schwert Typ Baven.
Datierung: ältere nordische Bronzezeit, Ende
Periode I (Montelius), 16. Jh. v. Chr.
Verbreitung: Nord- und Nordwestdeutschland,
Niederlande, Südjütland, Schweden, selten in
Mittel- und Süddeutschland und in Polen.
Relation: Typ: [Dolch] 2.1.1.2.7. Griffplattendolch
Typ Sögel.

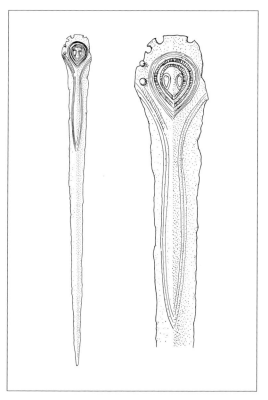

1.1.1.3.

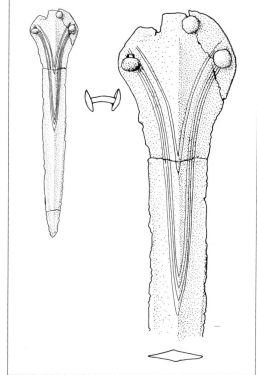

1.1.1.4.

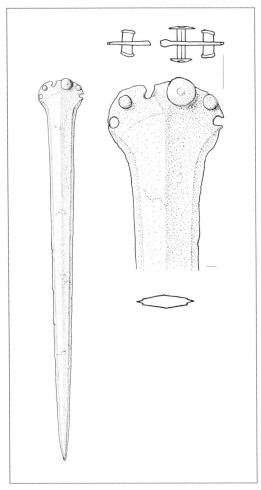

1.1.1.5.

Literatur: Barth 1962, 6; Schauer 1971, 36, Taf. 7,64; Struve 1971, 16–18, Taf. 6,1; Laux 2009, 20–26; 38–39, Taf. 3,10–5,32; 9,62.

1.1.1.5. Griffplattenschwert Typ Saint-Triphon

Beschreibung: Die bogenförmige Griffplatte des bronzenen Schwertes ist relativ breit und trägt sechs Nietlöcher, in denen sich sowohl Ring-, als auch Pflockniete befinden können. Der Heftausschnitt ist flachbogig. Die im Querschnitt rautenförmige Klinge ist relativ breit und verläuft schilfblattförmig mit abgesetzten Schneiden.

Datierung: mittlere Bronzezeit, Bronzezeit B (Reinecke), 16. Jh. v. Chr.
Verbreitung: Süddeutschland, Schweiz, Österreich.
Literatur: Schauer 1971, 33–35, Taf. 5,48–6,52.

1.1.1.6. Griffplattenschwert Typ Varen

Beschreibung: Die breite gerundete Griffplatte war mittels vier Ringnieten am Griff befestigt. Der Heftausschnitt ist breit bogenförmig oder dreiviertelkreisförmig. Die Klinge zieht unterhalb des Heftes deutlich ein. Der Klingenquerschnitt ist rautenförmig, die Klinge hat einen deutlichen Mittelgrat. Schwerter vom Typ Varen wurden aus Bronze gegossen.
Datierung: mittlere Bronzezeit, Bronzezeit B (Reinecke), 16. Jh. v. Chr.
Verbreitung: Süd- und Norddeutschland, Schweiz, Polen.
Literatur: Schauer 1971, 32–33, Taf. 5,45–5,47.

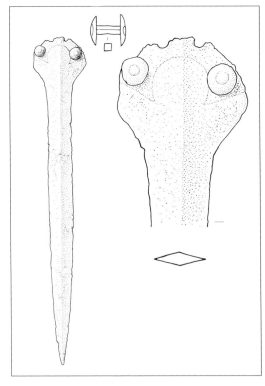

1.1.1.6.

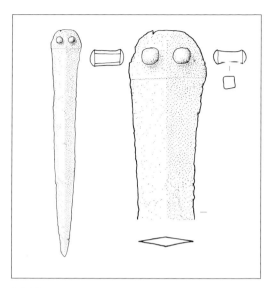

1.1.1.7.

Nietkerben. Der Heftausschnitt ist bogenförmig. Unterhalb des Heftes zieht die Klinge ein und verläuft dann schilfblattförmig. Die Schneiden sind abgesetzt. Der Klingenquerschnitt ist rautenförmig, der Mittelwulst beginnt am oberen Ende der Griffplatte.

Datierung: mittlere Bronzezeit, Bronzezeit B–C (Reinecke), 16.–14. Jh. v. Chr.
Verbreitung: Süddeutschland, Schweiz.
Literatur: Schauer 1971, 56–58, Taf. 20,154–20,155.

1.1.1.7. Zweinietiges Griffplattenschwert mit abgerundeter Griffplatte und flachrhombischem Klingenquerschnitt

Beschreibung: Die Griffplatte ist abgerundet und geht ohne deutlichen Absatz in die Klinge über. Diese war mit zwei Nieten am Griff befestigt. Sie hat einen flachrhombischen Querschnitt, z. T. weist sie eine ausgeprägte Mittelrippe auf. Als Material wurde Bronze verwendet. Unter diesem Typ finden sich auch einige Kurzschwerter.
Untergeordnete Begriffe: Griffplattenkurzschwert Typ Batzhausen.
Datierung: mittlere Bronzezeit, Bronzezeit B–C (Reinecke), 16.–14. Jh. v. Chr.
Verbreitung: Deutschland, Österreich, Tschechien, Polen.
Relation: Typ: [Dolch] 2.1.1.2.8. Zweinietiger Griffplattendolch mit abgerundeter Griffplatte und flachrhombischem Klingenquerschnitt.
Literatur: Schauer 1971, 30–31, Taf. 4,42.

1.1.1.8. Griffplattenschwert Typ Weizen

Beschreibung: Die relativ breite Griffplatte des Bronzeschwertes schließt gerundet ab. Sie hat im oberen Teil zwei Nietlöcher, im unteren Teil zwei

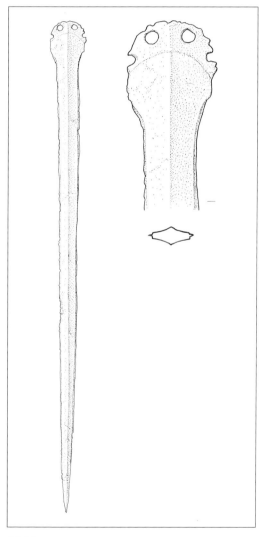

1.1.1.8.

1.1.1.9. Griffplattenschwert Typ Dönstedt-Mahndorf

Beschreibung: Das Schwert hat eine abgerundete, ovale Griffplatte. Variante 1 besitzt vier Nietlöcher oder zwei Nietlöcher und zwei Nietkerben, während Variante 2 nur zwei Nietlöcher hat. Sehr selten wurden Schwerter dieses Typs mit einem verzierten, rhombischen Knauf aus Bronze gefunden. In der Regel geht die Griffplatte geschweift in die Klinge über, nur selten ist die Klinge abgesetzt. Der Klingenquerschnitt ist rhombisch oder linsen-

förmig. Die Klinge kann auch einen Mittelwulst haben, der beidseitig durch eine Rippe, eine Rille oder ein Linienband flankiert wird. Schwerter vom Typ Dönstedt-Mahndorf wurden aus Bronze gegossen.

Datierung: ältere bis mittlere nordische Bronzezeit, Periode II–III (Montelius), 15.–12. Jh. v. Chr.

Verbreitung: Nord- und Ostdeutschland, Dänemark, Schweden, Polen.

Literatur: Wüstemann 2004, 8–13; 240–241, Taf. 1,3–3,17; 99,606–99,607.

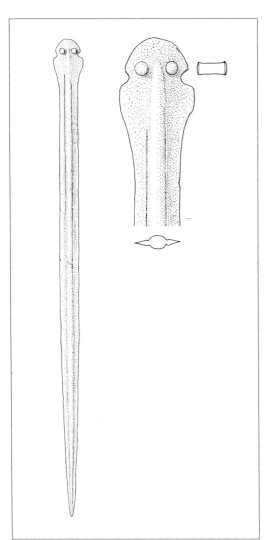

1.1.1.9.

1.1.2. Griffplattenschwert mit trapezförmiger bis doppelkonischer Griffplatte

Beschreibung: Am oberen Ende der Klinge befindet sich eine meist trapezförmige, seltener doppelkonische Griffplatte. Diese wurde üblicherweise mit zwei bis vier Nieten am Griff aus organischem Material befestigt. In seltenen Fällen können bis zu elf Niete vorkommen, die in Nietlöchern und Nietkerben versenkt wurden (1.1.2.4.). Teilweise zieht die Klinge unterhalb der Griffplatte ein, manchmal ist der Übergang absatzlos. Die Klinge verläuft häufig schilfblatt-, seltener weidenblattförmig. Mittelgrate, die z. T. auch deutlich gewölbt sind, sind anzutreffen. Einige Klingen haben ein glattes oder gezähntes Ricasso (Fehlschärfe). Alle Schwerter dieses Typs wurden aus Bronze hergestellt.

Datierung: mittlere bis späte Bronzezeit, Bronzezeit B–D (Reinecke) bzw. ältere bis mittlere nordische Bronzezeit, Periode II–III (Montelius), 16.–12. Jh. v. Chr.

Verbreitung: Deutschland, Schweiz, Frankreich, Österreich, Dänemark, Polen, Tschechien, Slowakei, Ungarn, Italien.

Literatur: Kimmig 1965; Schauer 1971, 24–29; 38–76; Laux 2009, 28–30; 40–42; 55–57; 68.

Anmerkung: Griffplattenschwerter mit trapezförmiger bis doppelkonischer Griffplatte wurden z. T. mit Buckelortbändern gefunden (1.1.3.).

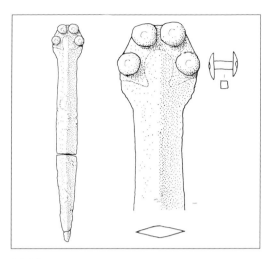

1.1.2.1.

1.1.2.1. Viernietiges Griffplattenschwert mit trapezförmiger bis doppelkonischer Griffplatte

Beschreibung: Die Griffplatte des bronzenen Schwertes ist trapezförmig, z. T. auch doppelkonisch, und deutlich von der sanft geschweiften oder schilfblattförmigen Klinge abgesetzt. Vier Niete befestigten die Klinge am Griff. Der Heftausschnitt ist halb- bis dreiviertelkreisförmig. Der Klingenquerschnitt ist flachrhombisch, gelegentlich tritt eine kräftige Mittelrippe auf. Die Schneiden können deutlich abgesetzt sein. Unter diesem Typ finden sich auch einige Kurzschwerter.
Untergeordnete Begriffe: Griffplattenschwert Typ Sandharlanden; Griffplattenschwert Typ Statzendorf; Griffplattenschwert Typ Grampin; Griffplattenschwert Typ Wohlde; Griffplattenschwert Typ Haidershofen; Griffplattenschwert Typ Ponholz; Griffplattenschwert Typ Mägerkingen; Griffplattenschwert Typ Harburg.
Datierung: mittlere Bronzezeit, Bronzezeit B (Reinecke), 16. Jh. v. Chr.
Verbreitung: Deutschland, Schweiz, Österreich, Dänemark, Polen, Tschechien, Slowakei, Ungarn.
Relation: Typ: [Dolch] 2.1.1.1.2. Viernietiger Dolch mit trapezförmiger bis doppelkonischer Griffplatte.
Literatur: Barth 1962, 6; Schauer 1971, 24–29; 38–45, Taf. 3,23; 4,34–4,37; 10,93; 13,108.112–113;

Struve 1971, 21, Taf. 7,1; Görner 2002, 220–221; Laux 2009, 28–30; 40–42, Taf. 5,36–6,38; 6,42–7,45; 10,69.
Anmerkung: Nach Laux (2009, 28–29) sind Schauers Typen Sandharlanden, Grampin und Statzendorf identisch mit dem Typ Wohlde. *(siehe Farbtafel Seite 25)*

1.1.2.2. Griffplattenschwert mit trapezförmiger Griffplatte, zwei Nietlöchern und zwei Nietkerben

Beschreibung: Die teilweise relativ hohe, trapezförmige, manchmal am oberen Abschluss leicht eingesattelte Griffplatte trägt im oberen Teil zwei

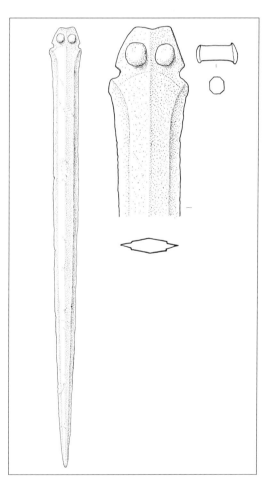

1.1.2.2.

Nietlöcher, im unteren Teil zwei Nietkerben. Der bogenförmige Heftausschnitt hat gelegentlich im Mittelteil eine zusätzliche kleine Einwölbung. Von der Griffplatte aus zieht die Klinge ein, um dann schmal schilfblattförmig zu verlaufen. Die Schneiden sind abgesetzt. Der Klingenquerschnitt ist, z. T. getreppt, rautenförmig oder breit gewölbt mit abgesetzten Schneiden. Häufig beginnt ein Mittelgrat direkt am Griffplattenende oder mit einer keilförmigen Abflachung und verläuft bis zur Spitze hinab. Es kommen aber auch Klingen ohne Mittelgrat vor. Schwerter dieses Typs wurden aus Bronze gegossen.

Untergeordnete Begriffe: Griffplattenschwert Typ Behringen; Griffplattenschwert Typ Großengstingen; Griffplattenschwert Typ Nehren; Griffplattenschwert Typ Staadorf; Griffplattenschwert Typ Eglingen.

Datierung: ältere nordische Bronzezeit, Periode II (Montelius) bzw. mittlere Bronzezeit, Bronzezeit C (Reinecke), 15.–14. Jh. v. Chr.

Verbreitung: Süd- und Norddeutschland, Schweiz, Tschechien.

Literatur: Schauer 1971, 45–55, Taf. 14,117–20,153; Laux 2009, 55–56, Taf. 18,123–19,129.

1.1.2.2.1. Griffplattenschwert Typ Meienried

Beschreibung: Die trapezförmige Griffplatte weist zwei Nietlöcher im oberen und zwei Nietkerben in ihrem unteren Teil auf. Unterhalb der Nietkerben hat die Klinge ihre größte Breite und verläuft dann schilfblattförmig. Die Schneiden sind abgesetzt. Auf der Klinge befindet sich ein Mittelgrat oder ein schmaler, von Rillen flankierter Mittelwulst, der unterhalb der Griffplatte beginnt und bis zur Spitze hinab verläuft. Der Klingenquerschnitt ist, z. T. getreppt, rautenförmig. Die Schwerter vom Typ Meienried wurden aus Bronze hergestellt.

Datierung: späte Bronzezeit, Bronzezeit D (Reinecke), 13. Jh. v. Chr.

Verbreitung: Süddeutschland, Schweiz, Frankreich, Italien.

Literatur: Schauer 1971, 75–76, Taf. 34,239–34,241.

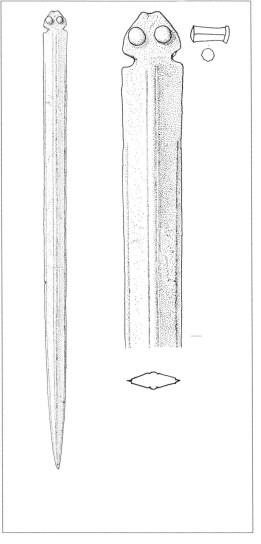

1.1.2.2.1.

1.1.2.3. Griffplattenschwert Typ Rixheim

Beschreibung: Die schmale trapezförmige, manchmal am oberen Ende auch abgerundete Griffplatte des bronzenen Schwertes ist nicht verbreitert und weist drei, seltener nur zwei, Nietlöcher auf. Gelegentlich kommen zusätzlich zwei Nietkerben vor. Um die Nietlöcher können tropfenförmige Vertiefungen eingearbeitet sein. Der Heftausschnitt ist bogenförmig bis oval. Die

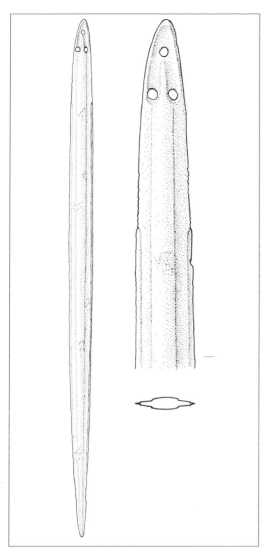

1.1.2.3.

reich, Frankreich, Italien, selten in Norddeutschland.
Literatur: Müller-Karpe 1958, 19, Abb. 9,1; Barth 1962, 8; 11; Kimmig 1965; Wocher 1965, 18–22, Abb. 2,1; Schauer 1971, 60–75, Taf. 24,181–33,238; Brestrich 1998, 127, Taf. 4,4; Laux 2009, 57, Taf. 19,130.

1.1.2.4. Griffplattenschwert Typ Holthusen

Beschreibung: Die breite Griffplatte des Bronzeschwertes ist trapezförmig bis annähernd dreieckig mit schwach gerundetem oberem Ende. Zu den zwei bis fünf Nietlöchern kommen bis zu sechs Nietkerben hinzu. Der Heftausschnitt ist bogenförmig. Die Klinge zieht unter der Griffplatte ein und verläuft dann schilfblattförmig. Sie trägt eine deutlich abgesetzte, gewölbte Mittelrippe, die sich unterhalb der Griffplatte zu deren Seiten hin stark verbreitert.
Datierung: mittlere nordische Bronzezeit, Periode III (Montelius), 13.–12. Jh. v. Chr.
Verbreitung: Norddeutschland.
Literatur: Laux 2009, 68, Taf. 24,159–24,164.

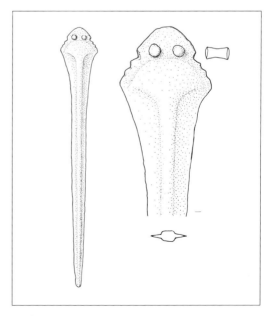

1.1.2.4.

Klinge ist schmal und hat einen dachförmigen Querschnitt, einen Mittelwulst sowie begleitende Rillen, die sich unterhalb der Griffplatte gabeln. Die Mittelrippe kann steil zur Griffplatte abdachen. Die Schneiden der unverzierten Klinge sind abgesetzt. Das Ricasso kann gezähnt sein.
Datierung: späte Bronzezeit, Bronzezeit D (Reinecke), 13. Jh. v. Chr.
Verbreitung: Süddeutschland, Schweiz, Öster-

1.2. Griffzungenschwert

Beschreibung: Das Schwert läuft nach oben in einer Griffzunge aus, deren Form sehr vielfältig sein kann. Sie reicht von schmal bis breit mit hohen oder niedrigen seitlichen Rändern. Diese können gerade verlaufen, aber auch deutlich ausgebaucht sein. Sie biegen am Ende hörnerartig um oder laufen in Zipfeln aus. Gelegentlich befindet sich am oberen Ende der Griffzunge ein spaten- oder trapezförmiger, manchmal auch ein dreieckiger Fortsatz (1.2.4.1.–1.2.4.6.). Die Schmalseiten der Griffzunge sind gelegentlich mit Strichgruppen verziert. Sie ist nietlos oder weist ein bis sechs Nietlöcher auf. Manchmal ist die Griffzunge langgeschlitzt (1.2.10.1.–1.2.10.2.), selten wurde sie mit Golddraht umwickelt. Eine Sonderform bilden die Schwerter mit auf die Griffzunge aufgesteckten Rahmen (1.2.13.). Das Heft ist glocken-, trapez- oder V-förmig mit gewölbten, geraden oder schrägen Schultern, die mit Strichgruppen verziert sein können. Der Heftausschnitt ist halb- bis dreiviertelkreis-, spitzbogen- oder parabelförmig. Gelegentlich kommt auch ein breit bogenförmiger Ausschnitt vor. Auf dem Heft befinden sich zwei bis zehn Niete, z. T. kommen Nietkerben hinzu. Die Klinge verläuft schilf- oder weidenblattförmig, wobei sie im oberen Teil häufig zunächst deutlich einzieht. Die Klingenquerschnitte sind sehr heterogen. Neben linsen- und rautenförmigen kommen auch getreppte Querschnitte vor. Oft haben die Klingen breite Mittelwülste, die von einer oder mehreren Rillen begleitet werden können. Einige Klingen weisen eine glatte oder gezähnte Fehlschärfe (Ricasso) auf und sind in diesem Bereich gelegentlich mit Punkt- oder Halbkreisreihen verziert. Auch weitere Teile der Klinge können mit gravierten Linien oder Halbkreisgruppen dekoriert sein. Griffzungenschwerter wurden aus Bronze oder Eisen hergestellt. Selten überliefert sind Knäufe aus Bronze oder glockenförmige Knäufe aus organischem Material, die z. T. Eiseneinlagen tragen.
Datierung: mittlere Bronzezeit bis ältere Eisenzeit, Bronzezeit C–Hallstatt C (Reinecke) bzw. ältere bis späte nordische Bronzezeit, Periode II–VI (Montelius), 15.–7. Jh. v. Chr.

Verbreitung: Europa.
Literatur: Sprockhoff 1931; Cowen 1955; Barth 1962, 12–25; Schauer 1971, 105–182; 192–212; Wilbertz 1997; Wüstemann 2004, 18–82.

1.2.1. Griffzungenschwert Typ Sprockhoff Ia

Beschreibung: Die Griffzunge des bronzenen Schwertes ist breit und deutlich ausgebaucht. Ihre seitlichen Ränder sind relativ hoch und biegen am Ende hörnerartig nach außen oder enden in Zipfeln. Die Griffzunge weist häufig keine, selten ein oder zwei Nietlöcher auf. Auf dem Heft befinden sich normalerweise vier oder sechs Nietlöcher, in seltenen Fällen auch zwei, drei oder fünf. Das meist glockenförmige Heft mit den stark gewölbten Schultern lädt breit aus, der Heftausschnitt ist ungefähr halbkreisförmig. Die Klinge zieht im oberen Teil deutlich ein, um dann schilfblattförmig zu verlaufen. Üblich ist ein relativ breiter Mittelwulst, der nach beiden Seiten stufenförmig abfällt. In einigen Fällen wird die Mittelpartie beiderseits von ein oder zwei Rillen begleitet. Gelegentlich kommt ein spitzovaler oder dachförmiger Querschnitt der Klinge vor. Einige Griffzungenschwerter mit ausgebauchter Zunge besaßen Knäufe aus Bronze. Sie sind rund bis oval, meist mit einem kleinen Mittelknopf und gelegentlich verziert.
Synonym: Griffzungenschwert Typ Nitzing; Griffzungenschwert Typ Traun; Griffzungenschwert Typ Annenheim.
Datierung: ältere bis mittlere nordische Bronzezeit, Periode II–III (Montelius) bzw. mittlere bis späte Bronzezeit, Bronzezeit C–D (Reinecke), 15.–13. Jh. v. Chr.
Verbreitung: Deutschland, Dänemark, Schweden, Polen, Tschechien, Slowakei, Österreich, Schweiz, Frankreich, Italien, Rumänien, Ungarn, Slowenien.
Literatur: Sprockhoff 1931, 1–8, Taf. 1,1–3; Cowen 1955, 56–58, Taf. 3; Schauer 1971, 116–131, Taf. 51,350–55,378; Jockenhövel 1976; Wüstemann 2004, 18–24, Taf. 4,27–7,48; Laux 2009, 99–104, Taf. 37,240–40,256.

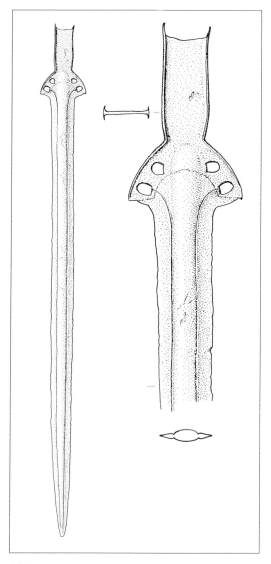

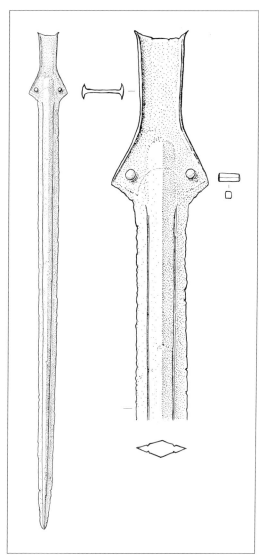

1.2.1.

1.2.2.

Anmerkung: Griffzungenschwerter vom Typ Sprockhoff Ia wurden gelegentlich mit Ortbändern mit gerippter ovaler Tülle (Ortband 1.1.1.) gefunden. Beim Schwert aus dem Baumsarg von Muldbjerg in Dänemark (Sprockhoff 1931, Taf. 3,11) ist der Griffbelag erhalten geblieben und zeigt Scheinniete auf der Griffzunge. Zudem ist der flachgewölbte Griff mit Gold belegt. *(siehe Farbtafel Seite 25)*

1.2.2. Griffzungenschwert Typ Sprockhoff Ib

Beschreibung: Die relativ hohen Griffzungenränder mit ihren leicht umgebogenen Kanten sind in der Regel gerade, nur selten in der Mitte ganz leicht eingezogen oder zum Heft hin etwas verjüngt. Die Griffzunge trägt oft keine Nietlöcher, allerdings kommen auch vier Nietlöcher häufig vor. Deutlich seltener sind ein bis drei oder fünf bis sieben Nietlöcher. Die Schmalseiten der Griffzunge

und die Heftschultern können mit Strichgruppen verziert sein. Deutlich abgesetzt ist der Übergang zu den meist schrägen, seltener gewölbten Heftschultern. Auf dem Heft befinden sich zwei bis vier, selten auch sechs Nietlöcher. Der Heftausschnitt ist halb- bis dreiviertelkreisförmig. Die Klinge des bronzenen Schwertes zieht unterhalb des Heftes zunächst deutlich ein, um dann gerade zu verlaufen. Sie hat einen Mittelwulst, der zu den Seiten stufenförmig abfällt. Ein spitzovaler oder dachförmiger Klingenquerschnitt ist selten. Gelegentlich sind runde bis ovale Knäufe aus Bronze erhalten geblieben. Sie können mit Spiralen, Bogenmustern oder kerbschnittartig verziert sein.

Synonym: Griffzungenschwert Typ Asenkofen; Griffzungenschwert Typ Mining.

Datierung: ältere nordische Bronzezeit, Periode II (Montelius) bzw. mittlere Bronzezeit, Bronzezeit C (Reinecke), 15.–14. Jh. v. Chr.

Verbreitung: Deutschland, Dänemark, Schweden, Polen, Tschechien, Slowakei, Österreich, Ungarn, Italien.

Literatur: Sprockhoff 1931, 8–12, Taf. 1,5–8; Cowen 1955, 61–62, Taf. 4; Barth 1962, 12; Schauer 1971, 105–113; 115–116, Taf. 48,329–51,349; Wüstemann 2004, 24–26, Taf. 7,49–7,52; Laux 2009, 105–110, Taf. 41,260–43,271.

Anmerkung: Griffzungenschwerter vom Typ Mining werden bei Schauer zwar unter den Griffzungenschwertern mit ausgebauchter Zunge geführt, im Text aber als Schwerter mit geradseitiger, meist nietloser Griffzunge beschrieben. Auch auf den Abbildungen ist keine Ausbauchung erkennbar.

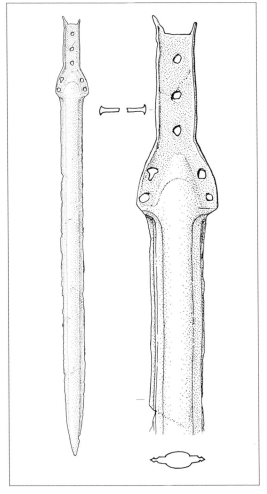

1.2.3.

1.2.3. Griffzungenschwert Typ Sprockhoff IIa

Beschreibung: Die leicht ausgebauchte Griffzunge des bronzenen Schwertes hat niedrige Ränder, die am Ende auch hörnerartig nach außen biegen oder fischschwanzartig enden können. Auf der Zunge befinden sich meist drei oder vier Nietlöcher, in seltenen Fällen ein, zwei oder fünf. Auch Varianten mit nietloser Griffzunge kommen vor. In Ausnahmefällen fand sich ein in

der Aufsicht ovaler oder rhombischer Knauf aus Bronze, der mit Kreismustern verziert ist. Die Griffzunge zieht am Übergang zum Heft leicht ein. Die Heftschultern fallen gerade bis wenig gewölbt ab. Auf dem Heft befinden sich in der Regel vier, sehr selten zwei oder sechs Niete. Der Heftausschnitt ist halbkreis-, spitzbogen- oder parabelförmig. Eine Verzierung der Schmalseiten des Heftes tritt extrem selten auf. Die Klinge zieht unterhalb des Heftes, manchmal mit leichter Abstufung, ein und verläuft schilfblattförmig. Der Klingenquerschnitt ist linsenförmig bis spitzoval mit aufgesetztem Mittelwulst, selten auch dachför-

mig. Der breite Klingenwulst biegt seitlich zu den Heftecken ab oder zieht sich bis zum Beginn der Griffzunge hinauf. Hinzu kommen Klingen mit breiter Mittelrippe, die von Linien, Rippen oder Rillen begleitet wird, sodass der Querschnitt der Klinge getreppt ist.

Synonym: Griffzungenschwert vom gewöhnlichen Typ; Griffzungenschwert Typ Nenzingen; Griffzungenschwert Typ Reutlingen.

Datierung: mittlere nordische Bronzezeit, Periode III (Montelius) bzw. späte Bronzezeit, Bronzezeit D–Hallstatt A1 (Reinecke), 13.–12. Jh. v. Chr.

Verbreitung: Deutschland, Dänemark, Schweden, Norwegen, Schweiz, Österreich, Ungarn, Rumänien, Slowenien, Polen, Litauen, Russland, Italien, Griechenland.

Literatur: Sprockhoff 1931, 13–21, Taf. 7,1–3.6–8; Cowen 1955, 63–68, Taf. 5,1–4; Barth 1962, 13; Schauer 1971, 132–144, Taf. 58,395–63,432; Struve 1971, 87; Wüstemann 2004, 26–54, Taf. 8,53–28,186.

Anmerkung: Lediglich ein Schwert datiert schon in Periode II (Montelius). Schwerter dieses Typs wurden z. T. mit Ortbändern mit gerippter viereckiger Tülle (Ortband 1.1.2.) gefunden.

1.2.4. Griffzungenschwert mit Zungenfortsatz

Beschreibung: Die mehr oder weniger stark gebauchte Griffzunge des bronzenen Schwertes trägt zwei bis sechs Nietlöcher, ihre manchmal gekerbten Randstege laufen z. T. in hörnerartigen Enden aus. Oben auf der Griffzunge befindet sich ein rechteckiger, dreieckiger, spaten- oder trapezförmiger Fortsatz. Die Schultern des glocken- oder trapezförmigen, manchmal auch V-förmigen Heftes sind gerade bis leicht gewölbt. Auf ihm sind zwei bis zehn Niete verteilt. Der Heftausschnitt ist parabel- oder bogenförmig. Die in der Regel weidenblattförmige Klinge weist einen mehr oder weniger breiten Mittelwulst oder einen Mittelgrat auf und ist gelegentlich mit Rillen oder Linien verziert. Sie hat manchmal ein glattes oder gezähntes Ricasso (Fehlschärfe) und kann in diesem Bereich mit Halbkreis- oder Punktmustern verziert sein.

Datierung: mittlere nordische Bronzezeit, Periode III (Montelius), 13.–12. Jh. v. Chr.; späte Bronzezeit, Hallstatt A2–B (Reinecke), 11.–9. Jh. v. Chr.

Verbreitung: Deutschland, Dänemark, Schweden, Großbritannien, Niederlande, Polen, Tschechien, Frankreich, Belgien, Schweiz, Rumänien, Ungarn, Italien, Griechenland.

Literatur: Sprockhoff 1931, 21–23, Taf. 18,6; Barth 1962, 18–19; Cowen 1955, 73–79; Schauer 1971, 146–147; 166–171; 176–179, Taf. 63,433–64,436; 73,494–76,508; 80,531; 81,535–81,537.

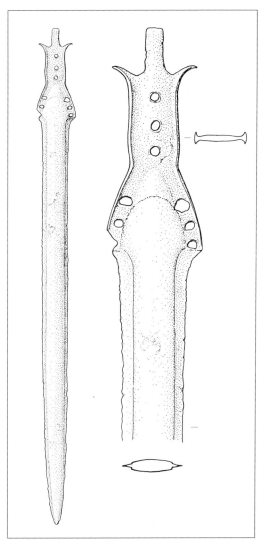

1.2.4.1.

1.2.4.1. Griffzungenschwert Typ Stätzling

Beschreibung: Die Randstege der ausgebauchten Griffzunge enden hörnerartig. Dazwischen befindet sich ein spatenförmiger Zungenfortsatz. Die Zunge, auf der maximal fünf Nietlöcher angebracht sind, zieht vor dem Übergang in das glocken- bis fast trapezförmige Heft ein. Auf dem Heft befinden sich bis zu acht Nietlöcher. Die Heftschultern sind nur wenig gewölbt. Der Heftausschnitt ist entweder klein und bogenförmig oder breit und parabelförmig. Unter dem Heft befindet sich z. T. eine Fehlschärfe. Die schilf- oder weidenblattförmige Klinge des bronzenen Schwertes weist einen breiten Mittelwulst auf.

Untergeordnete Begriffe: Griffzungenschwert Typ Sprockhoff IIb.

Datierung: mittlere nordische Bronzezeit, Periode III (Montelius), 13.–12. Jh. v. Chr.

Verbreitung: Norddeutschland, Dänemark, Schweden, Polen, Frankreich, Rumänien, Ungarn, Italien, Griechenland.

Literatur: Sprockhoff 1931, 21–23; Schauer 1971, 144–147, Taf. 63,433–64,436; Wüstemann 2004, 55–56, Taf. 28,188–189.

Anmerkung: Diese Schwerter werden von Cowen (1955, 78–79) unter dem Typ Letten geführt.

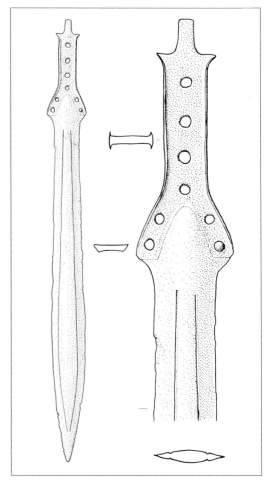

1.2.4.2.

1.2.4.2. Griffzungenschwert Typ Letten

Beschreibung: Die Griffzunge ist nur wenig gebaucht und trägt vier Nietlöcher. Die Randstege laufen hörnerartig aus. Der Zungenfortsatz ist entweder schmal trapezförmig oder breit spatenförmig. Das Heft ist breit trapezförmig mit geraden oder leicht gewölbten Schultern. Vier Niete verbanden Heft und Griff. Die weidenblattförmige Klinge weist z. T. ein Ricasso auf. Der Klingenquerschnitt ist rauten- oder linsenförmig, z. T. tritt ein Mittelwulst auf. Griffzungenschwerter vom Typ Letten wurden aus Bronze gegossen.

Untergeordnete Begriffe: Griffzungenschwert Typ Sprockhoff IIb.

Datierung: späte Bronzezeit, Hallstatt A2 (Reinecke), 11. Jh. v. Chr.

Verbreitung: Süd- und Norddeutschland, Schweiz, Frankreich.

Literatur: Sprockhoff 1931, 21–23; Cowen 1955, 78–79; Schauer 1971, 166–167, Taf. 73,494–74,497; Laux 2009, 113–114, Taf. 45,288.

1.2.4.3. Griffzungenschwert Typ Erbenheim

Beschreibung: Die Griffzunge ist stark ausgebaucht und zieht an beiden Enden ein. Die dünnen Randstege sind manchmal gekerbt und laufen breit hörnerartig aus. Der Zungenfortsatz ist breit spatenförmig. Auf der Griffzunge befinden sich bis zu sechs, z. T. sehr eng beieinander stehende Nietlöcher. Das Heft ist trapez- oder V-förmig mit leicht gewölbten oder gerade nach unten

gestreckten Schultern und parabelförmigem Heft-ausschnitt. Bis zu zehn, teilweise sehr eng bei-einander stehende Nietlöcher befinden sich auf dem Heft. Die Klinge des Bronzeschwertes zieht unterhalb des Heftes zu einer langen, gekerbten Fehlschärfe ein und verläuft dann weidenblattför-mig. Im unteren Schwertdrittel kann sie rillenver-ziert sein. Der schmale Mittelwulst läuft in der un-teren Klingenhälfte in einen Grat aus.

Untergeordnete Begriffe: Griffzungenschwert Typ Sprockhoff IIb.
Datierung: späte Bronzezeit, Hallstatt A2 (Reinecke), 11. Jh. v. Chr.
Verbreitung: Deutschland, Ungarn, Niederlande, Frankreich, Großbritannien.
Literatur: Sprockhoff 1931, 21–23; Cowen 1955, 73–78; Schauer 1971, 167–171, Taf. 74,499–76,508; Wüstemann 2004, 60–61, Taf. 30,209.

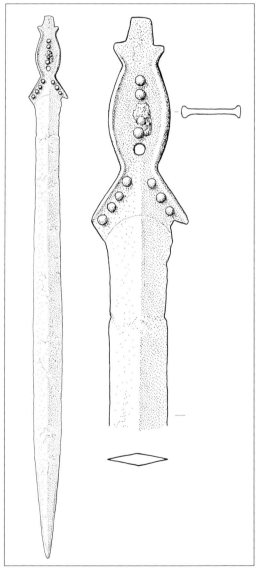

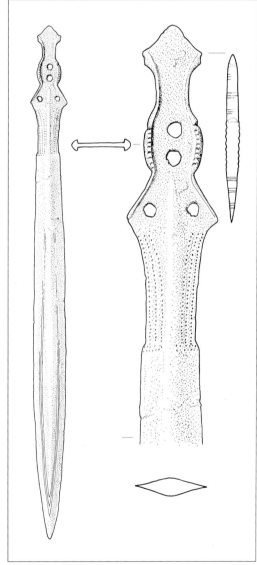

1.2.4.3.

1.2.4.4.

1.2.4.4. Griffzungenschwert Typ Locras

Beschreibung: Die Griffzunge des bronzenen Schwertes ist stark gebaucht, wobei die Bauchung meist im unteren Drittel liegt. Die Randstege im Bereich der Ausbauchung können gekerbt sein. Sie reichen bis zum oberen Zungendrittel, der letzte Abschnitt weist nur etwas erhöhte Kanten auf. Am oberen Ende trägt die Griffzunge einen dreieckigen bis spatenförmigen Fortsatz. Das untere Griffzungenende ist mehr oder weniger stark eingezogen. Zwei bis vier Nietlöcher befinden sich auf der Zunge, zwei bis vier weitere auf dem Heft. Die Heftschultern sind straff gestreckt und gerade, selten leicht geschweift oder schwach konkav. Der Heftausschnitt ist, soweit erkennbar, breit bogenförmig. Das Ricasso ist relativ lang und meist glatt, seltener gezähnt. Dieser Bereich kann mit Halbkreis- oder Punktreihen dekoriert sein. Die Klinge verläuft weidenblattförmig und weist einen Mittelwulst auf. Sie kann mit gravierten Linien verziert sein.

Datierung: späte Bronzezeit, Hallstatt B (Reinecke), 10. Jh. v. Chr.

Verbreitung: Deutschland, Schweiz, Frankreich, Niederlande, Tschechien, Polen.

Literatur: Cowen 1955, 92–94, Taf. 10; Barth 1962, 16–17; Schauer 1971, 176–179, Taf. 78,521–80,531; Wüstemann 2004, 63–64, Taf. 32,215–32,218.

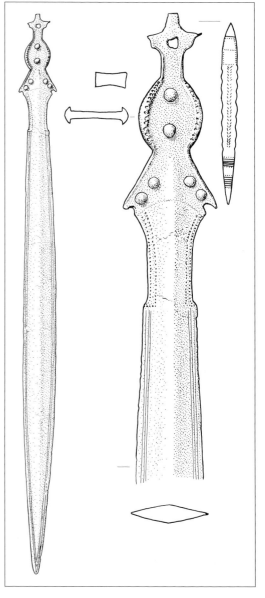

1.2.4.5.

1.2.4.5. Griffzungenschwert Typ Forel

Beschreibung: Die Griffzunge ist sehr stark oval bis fast kreisrund gebaucht. Der gerade, schmale Bereich darüber erweitert sich am oberen Ende durch zwei kleine Stufen zu einer Plattform. Oberhalb kann sich ein langer, schmaler Fortsatz der Zunge befinden. Im Bereich der Bauchung sind die Vorderkanten der Zungenränder gekerbt. Auf der Griffzunge befinden sich zwei bis drei Nietlöcher. Das Heft hat gerade, schräg abfallende Schultern und einen bogenförmigen Heftausschnitt. Auf dem Heft befinden sich zwei bis vier Nietlöcher und zwei Nietkerben. Die Klinge verläuft weidenblattförmig und kann unverziert oder mit Linienbündeln dekoriert sein. Das lange Ricasso ist glatt oder gekerbt und endet in Schultern. Teilweise ist der Ricassobereich unverziert, teilweise begleiten zwei Punktreihen die Fehlschärfe. Schwerter dieses Typs wurden aus Bronze hergestellt.

Datierung: späte Bronzezeit, Hallstatt B (Reinecke), 11.–9. Jh. v. Chr.

Verbreitung: Süddeutschland, Schweiz, Frankreich.
Literatur: Cowen 1955, 94–95, Taf. 11; Barth 1962, 16–17; Schauer 1971, 180–182, Taf. 81,535–81,537.

1.2.4.6. Griffzungenschwert Typ Port-Nidau

Beschreibung: Die flache, dünne Griffzunge des bronzenen Schwertes ist ausgebaucht, hat niedrige Zungenränder und in der Regel drei Nietlöcher. Ein sehr kleiner Fortsatz befindet sich am oberen Ende. Die kurzen Heftschultern verlaufen annähernd gerade abfallend. Auf dem Heft mit dem bogenförmigen Ausschnitt befinden sich meist zwei Niete. Der Klingenquerschnitt ist flachrautenförmig mit konkav geschwungenen Seiten und einem scharfen Mittelgrat. Die Schneiden sind breit und dünn. Verziert ist die Klinge durch Linien und Gruppen von Halbkreisen. Diese Halbkreismuster können auch im Bereich des Ricassos auftreten. Schwertlängen über 1 m sind möglich.
Datierung: späte Bronzezeit, Hallstatt B (Reinecke), 11.–9. Jh. v. Chr.
Verbreitung: Schweiz, Frankreich, Belgien.
Literatur: Cowen 1955, 106–107, Abb. 15,5, Taf. 15,2–3; Barth 1962, 23–24; Schauer 1971, 178–179, Taf. 80,531.
Anmerkung: Schauer zählt Griffzungenschwerter vom Typ Port-Nidau zu seiner Variante Port der Griffzungenschwerter vom Typ Locras (Schauer 1971, 178–179).

1.2.5. Griffzungenschwert der Gruppe Buchloe/Greffern

Beschreibung: Die Griffzunge ist lang und dünn mit geraden Seiten. Ihre dünnen Randstege sind relativ niedrig und biegen am Ende fischschwanzförmig aus. Auf der Griffzunge befinden sich zwei bis drei Nietlöcher. Sie geht ohne Absatz in das Heft über, auf dem sich in trapezförmiger Anordnung vier Niete befinden. Unterhalb des Heftes zieht die Klinge zu einer glatten oder gekerbten Fehlschärfe ein und verläuft dann schilfblattförmig. Die Klinge trägt entweder einen Mittelgrat

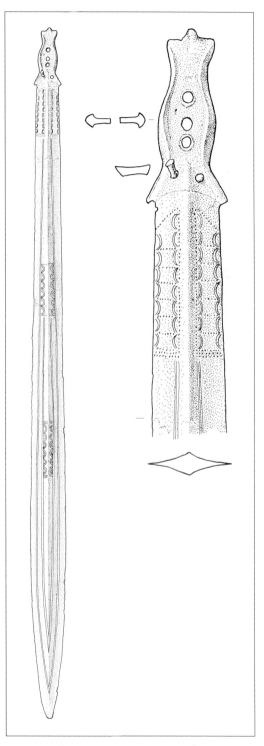

1.2.4.6.; Maßstab 1:2 / 1:6.

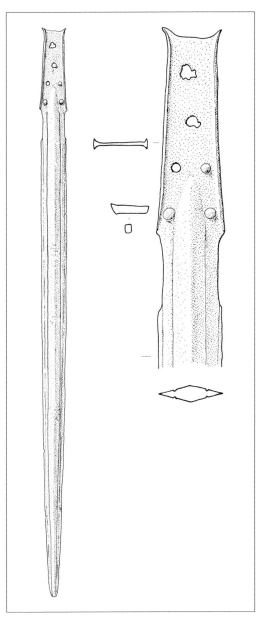

1.2.5.

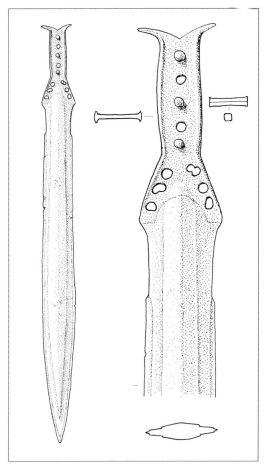

1.2.6.

oder einen breiten Mittelwulst, welcher seitlich von Rillen begleitet sein kann. Die Schneiden der bronzenen Schwerter sind häufig abgesetzt.
Datierung: späte Bronzezeit, Bronzezeit D (Reinecke), 13. Jh. v. Chr.
Verbreitung: Süddeutschland, Schweiz.

Literatur: Schauer 1971, 150–155, Taf. 65,446–65,450.
(siehe Farbtafel Seite 25)

1.2.6. Griffzungenschwert Typ Hemigkofen

Beschreibung: Die Griffzunge ist gebaucht, ihre hohen Randstege laufen oft hörnerartig aus. Sie trägt üblicherweise drei bis sechs Nietlöcher und geht mit leichter Einziehung in das Heft über. Die Heftschultern sind gerade oder leicht gebogen, selten etwas eingezogen. Vier bis acht Niete verbanden Heft und Griff. Der Heftausschnitt ist bogen- oder parabelförmig. Unterhalb des Heftes zieht die Klinge zu einer gekerbten oder glatten

Fehlschärfe ein und setzt sich dann weidenblatt-förmig fort. Der Klingenquerschnitt ist linsen- bis rautenförmig, die Schneiden sind abgesetzt. Im unteren Klingenteil können sich eingravierte, den Schneidenschwung begleitende Rillen befinden. Schwerter vom Typ Hemigkofen wurden aus Bronze hergestellt.
Datierung: späte Bronzezeit, Hallstatt A (Reinecke) bzw. jüngere nordische Bronzezeit, Periode IV (Montelius), 12.–11. Jh. v. Chr.
Verbreitung: Süd-, Mittel- und Ostdeutschland, Schweiz, Frankreich, Liechtenstein, Niederlande, Belgien, Großbritannien.
Literatur: Cowen 1955, 79–80, Taf. 8; Barth 1962, 14–16; Schauer 1971, 157–165, Taf. 67,460–70,477; Wüstemann 2004, 58–60, Taf. 29,199–30,207.

1.2.7. Griffzungenschwert Typ Großauheim

Beschreibung: Im unteren Bereich hat die Griff-zunge des bronzenen Schwertes eine deutlich ab-gesetzte, häufig kreisförmige, manchmal auch balusterartige Ausbauchung. Das obere Ende ver-läuft fischschwanzförmig. Die Zunge trägt zwei bis vier Nietlöcher. Die geraden bis leicht konka-ven Heftschultern verlaufen breit gespreizt. Deren aufgesetzte Randleisten können außen mit einem Flechtbandmuster verziert sein. Im Heft befinden sich vier bis sechs Nietlöcher. Das untere Nietloch-paar ist gelegentlich durch Nietkerben ersetzt. Der Bereich des konkaven, ungezähnten Ricassos ist mit konzentrischen Halbkreisen und Punktlinien verziert. Die Klinge hat einen Mittelwulst, der von je zwei parallel verlaufenden Rippen begleitet wird. Der Klingenquerschnitt ist linsenförmig mit Riefen und Rippen. Die Schwerter dieses Typs er-reichen Längen bis zu 1 m.
Synonym: Griffzungenschwert Typ Klein-Auheim.
Untergeordnete Begriffe: Griffzungenschwert Typ Briest.
Datierung: späte Bronzezeit, Hallstatt B (Reinecke), 11.–9. Jh. v. Chr.
Verbreitung: West- und Nordostdeutschland, Dänemark, Frankreich.
Literatur: Cowen 1955, 100–101; 146, Abb. 14; 15,1–3.6, Taf. 13; 14,1–4; Barth 1962, 19–21; Jockenhövel 1997; Wüstemann 2004, 64–66, Taf. 32,219–32,220.

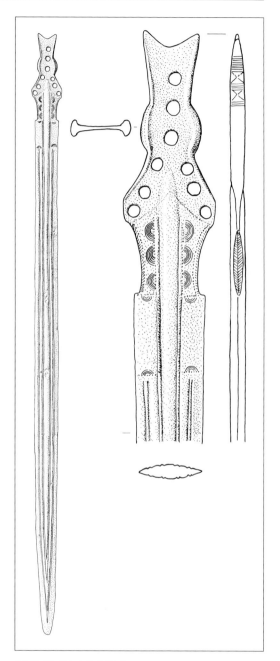

1.2.7.; Maßstab 1 : 2 / 1 : 6.

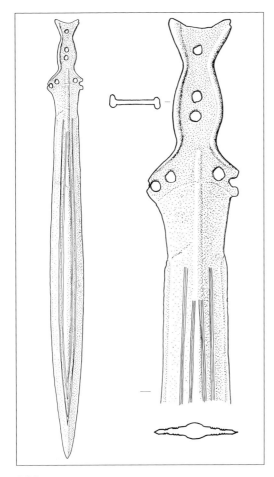

1.2.8.

1.2.8. Griffzungenschwert Typ Mainz

Beschreibung: Die Zunge ist relativ breit und weist einen fischschwanzähnlichen Abschluss auf. Die starke Bauchung befindet sich in der Regel im mittleren bis unteren Bereich der Zunge. Die Zungenränder können verziert sein. Ein Nietloch am oberen Ende ist stets mit Abstand zu den übrigen, in der Regel zwei oder drei Nietlöchern angebracht. Die Zunge zieht am Ende deutlich ein und geht dann in das Heft über, auf dem sich vier Nietlöcher befinden. In seltenen Fällen wurde das untere Nietlochpaar durch zwei Nietkerben ersetzt. Die Heftschultern sind kurz und gerade, der Heftausschnitt flach bogenförmig. Die weidenblattförmige Klinge ist breit und mit Linien verziert. Der

Bereich des langen glatten oder gekerbten Ricassos ist nur selten mit Halbkreismustern oder Punktlinien verziert. Der Klingenquerschnitt ist linsenförmig mit erhöhtem Mittelwulst. Dieser kann von einem dem Schneidenverlauf folgenden Band aus einer oder mehreren Linien flankiert werden. Schwerter vom Typ Mainz wurden aus Bronze gefertigt.

Datierung: späte Bronzezeit bis frühe Eisenzeit, Hallstatt B–C (Reinecke), 11.–7. Jh. v. Chr.; jüngere nordische Bronzezeit, Ende Periode IV, 10. Jh. v. Chr.

Verbreitung: Süd- und Ostdeutschland, Tschechien.

Literatur: Cowen 1955, 96–97, Taf. 12,2–6; Barth 1962, 18; Schauer 1971, 171–173, Taf. 76,510–77,515; Wüstemann 2004, 61–62, Taf. 30,210–31,214.

1.2.9. Hallstattschwert

Beschreibung: Die Griffzunge des bronzenen oder eisernen Schwertes ist mehr oder weniger stark gebaucht. Ihre Randstege sind, wenn vorhanden, gelegentlich gekerbt. Sie endet in einer trapezförmigen oder rechteckigen Platte oder einer kantigen Knaufangel, an der der Knauf befestigt war. Auf der Griffzunge befinden sich ein bis drei Nietlöcher, ein weiteres auf dem verbreiterten Ende. Das Heft kann breit ausladend sein oder kurze Heftflügel haben. Die Heftschultern sind gerade oder leicht konkav. Auf dem Heft befinden sich zwei bis sechs Nietlöcher. Der Heftausschnitt ist bogenförmig. Die weidenblattförmige Klinge hat einen Mittelwulst, Rillen oder Rippen können als Verzierung angebracht sein. Einige Klingen weisen keine Fehlschärfe auf, andere haben ein kurzes glattes Ricasso.

Datierung: späte nordische Bronzezeit, Periode VI (Montelius) bzw. frühe Eisenzeit, Hallstatt C (Reinecke), 8.–7. Jh. v. Chr.

Verbreitung: Deutschland, Dänemark, Finnland, Norwegen, Irland, Großbritannien, Niederlande, Belgien, Frankreich, Schweiz, Österreich, Tschechien, Slowakei, Polen, Ungarn, Spanien.

Literatur: Schauer 1971, 192–212, Taf. 92,603–106,658; Wüstemann 2004, 70–74, Taf. 34,231–34,233; 35,238–35,239.

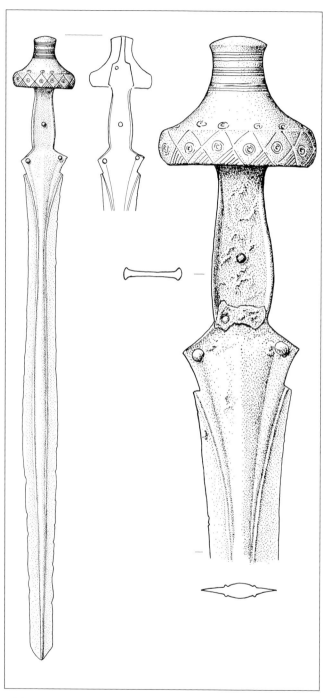

1.2.9.1.

1.2.9.1. Griffzungenschwert Typ Mindelheim

Beschreibung: Die Griffzunge ist deutlich ausgebaucht und weist ein Nietloch auf. Gelegentlich treten Randstege auf, die auch gekerbt sein können. Am oberen Ende der Griffzunge befindet sich eine kantige Knaufangel. Zum Griff gehört ein mit gravierten Strichgruppen, gegossenen Wülsten, Würfelaugen und schrägstrichgefüllten, sanduhrförmigen Dreiecksmustern verzierter Glockenknauf aus organischem Material. Selten kommen Eiseneinlagen vor. Der Knauf sitzt auf dem trapezförmigen Zungenende auf, die Knaufangel ist auf dem Knaufende plattgeschlagen. Am Angelende kann sich auch eine kleine Bronzescheibe befinden. Das Heft lädt breit aus, die Heftschultern sind flach geneigt und enden in Zipfeln. Auf dem Heft befindet sich auf jeder Seite ein Nietloch. Der Heftausschnitt ist bogenförmig. Die darunterliegende, tief eingeschnittene Fehlschärfe der weidenblattförmigen Klinge ist kurz, glatt und nach unten abgestuft. Aber auch Klingen ohne Fehlschärfe kommen vor. An den Nietlöchern des Heftes beginnend können Rippen oder Rillen auf der Klinge in Richtung Spitze verlaufen. Gelegentlich kommen auch nur im oberen Klingendrittel Rillen- und Rippenmuster vor. Der Klingenquerschnitt ist linsenförmig oder rautenförmig mit Mittelwulst. Die Klingenspitze ist abgestumpft. Als Material für die Klingen wurde Bronze oder Eisen verwendet.

Datierung: frühe Eisenzeit, Hallstatt C (Reinecke), 8.–7. Jh. v. Chr.

Verbreitung: Süddeutschland, Österreich, Frankreich, Tschechien,

Slowakei, Dänemark, Schweden, Norwegen, selten in Norddeutschland.
Literatur: Schauer 1971, 192–198, Taf. 92,603–96,619; Kimmig 1976, 395; Kimmig 1981; Wüstemann 2004, 70–72; 74, Taf. 34,231–34,232; Laux 2009, 130–131, Taf. 52,347–52,348.

1.2.9.2. Griffzungenschwert Typ Weichering

Beschreibung: Die Griffzunge des bronzenen Schwertes ist leicht gebaucht. Sie kann Randstege aufweisen, häufig fehlen sie aber auch. In der Regel befinden sich zwei bis drei Nietlöcher im unteren und mittleren Bereich der Griffzunge, ein weiteres liegt oberhalb einer halsartigen Einziehung auf dem meist trapezförmigen Griffzungenende. In Richtung Heft zieht die Griffzunge ebenfalls halsartig ein. Die Heftschultern sind gerade bis leicht konkav geformt. Das Heft mit dem bogenförmigen Ausschnitt ist breit und weist sechs Nietlöcher auf. Unterhalb des Heftes zieht die Klinge zu einem kurzen, glatten Ricasso ein und verläuft dann weidenblattförmig. Ab dem Ende des Ricassos begleitet jeweils eine Rippe, seltener eine Rille, die Schneide. Ein breiter Mittelwulst endet am unteren Griffniet.
Datierung: frühe Eisenzeit, Hallstatt C (Reinecke), 8.–7. Jh. v. Chr.
Verbreitung: Süd- und Norddeutschland, Niederlande, Frankreich, Großbritannien, Tschechien.
Literatur: Schauer 1971, 211–212, Taf. 105,654–106,658; Laux 2009, 129, Taf. 51,343–51,344.
Anmerkung: Zugehörig sind Flügelortbänder mit glockenförmigem Körper (Ortband 1.3.4.).

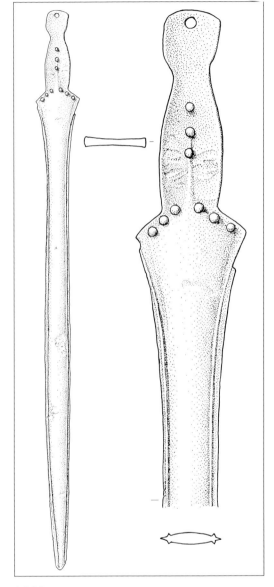

1.2.9.2.

1.2.9.3. Griffzungenschwert Typ Lengenfeld

Beschreibung: Die mehr oder weniger stark gebauchte Griffzunge ohne Randstege weist im oberen Bereich eine halsartige Einziehung auf, das darüber liegende Griffzungenende ist trapezförmig. Im mittleren Bereich der Griffzunge befinden sich zwei Nietlöcher, ein weiteres oberhalb der halsartigen Einziehung. Die Heftschultern sind gerade, auf dem Heft mit dem bogenförmigen Ausschnitt befinden sich in der Regel zwei Niete. Unterhalb des Heftes zieht die Klinge zu einem kurzen, glatten Ricasso ein und verläuft dann schmal weidenblattförmig. Am Ende der tief eingeschnittenen Fehlschärfe beginnt beidseitig je eine dem Schneidenverlauf folgende Klingenrippe. Auf der Klinge befindet sich ein breiter Mittelwulst, der am unteren Griffnietloch endet. Schwerter vom Typ Lengenfeld sind aus Bronze gefertigt.

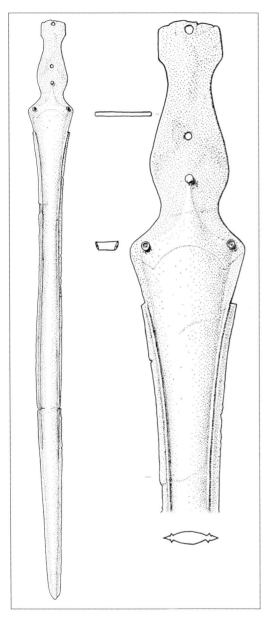

1.2.9.3.

Datierung: ältere Eisenzeit, Hallstatt C (Reinecke), 8.–7. Jh. v. Chr.
Verbreitung: Süd- und Norddeutschland, Tschechien, Slowakei, Frankreich, Irland, Dänemark, Finnland.
Literatur: Schauer 1971, 209–211, Taf. 104,646–105,653; Laux 2009, 130, Taf. 52,345.

Anmerkung: Zugehörig sind Flügelortbänder mit beilförmig geschweiftem Körper (Ortband 1.3.5.).

1.2.9.4. Griffzungenschwert Typ Gündlingen-Steinkirchen

Beschreibung: Die flache, teils randlose, teils mit Randleisten versehene Griffzunge baucht unterhalb der Mitte deutlich aus. Der Mittelteil der Zunge trägt ein bis zwei Nietlöcher. Zum oberen Ende schwingt sie aus und endet in einer rechteckigen Platte, an deren Ende in der Mitte nochmals ein Nietloch angebracht ist. Am zum Heft hin liegenden Ende zieht die Griffzunge halsartig ein. Auf den kurzen, schräg nach unten verlaufenden Heftflügeln befinden sich zwei bis vier Nietlöcher. Der Heftausschnitt ist bogenförmig. Die Klinge des bronzenen Schwertes zieht nach dem kurzen, glatten Ricasso leicht ein und verläuft dann weidenblattförmig zur gestreckten Spitze. Der Klingenquerschnitt ist linsenförmig. Die Schneiden sind abgesetzt.
Untergeordnete Begriffe: Griffzungenschwert Typ Muschenheim.
Datierung: ältere Eisenzeit, Hallstatt C (Reinecke) bzw. späte nordische Bronzezeit, Periode VI (Montelius), 8.–7. Jh. v. Chr.
Verbreitung: Nord- und Süddeutschland, Österreich, Tschechien, Slowakei, Polen, Ungarn, Frankreich, Schweiz, Belgien, Niederlande, Großbritannien, Schweden.
Literatur: Schauer 1971, 198–209, Taf. 96,621–104,645; Wüstemann 2004, 72–73, Taf. 34,233; 35,238–35,239.
Anmerkung: Schauers Typ Muschenheim (1971, 205–209) wird von Wüstemann (2004, 73) als Variante der Griffzungenschwerter vom Typ Gündlingen-Steinkirchen geführt, da die Typen sich lediglich durch die Anzahl der Niete unterscheiden. Zugehörig sind Flügelortbänder mit spatenförmigem Körper (Ortband 1.3.1.).

1.2.10. Griffzungenschwert mit langgeschlitzter Griffzunge

Beschreibung: Die langgeschlitzte Griffzunge mit erhöhten Rändern kann schmal oder breit, gerade

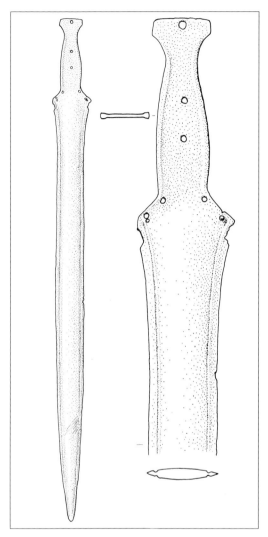

1.2.9.4.

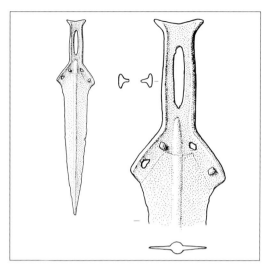

1.2.10.1.

Verbreitung: Großbritannien, Frankreich, Spanien, Portugal, Schweiz, Deutschland.
Relation: Typ: [Dolch] 2.1.2.5. Griffzungendolch mit langgeschlitzter Griffzunge.
Literatur: Sprockhoff 1931, 23–24, Taf. 10,13; Wilbertz 1997; Wüstemann 2004, 68, Taf. 33,226.

1.2.10.1. Griffzungenkurzschwert Typ Dahlenburg

Beschreibung: Das bronzene Schwert hat eine schmale langgeschlitzte, gerade Griffzunge mit erhöhten Rändern, die fischschwanzförmig endet. Meist sind die Heftschultern schwach gewölbt, seltener gerade oder leicht konkav. Zwei bis neun Niete sind in unterschiedlicher Anordnung auf dem Heft verteilt. In der Regel ist die Klinge von der Heftplatte abgesetzt. Der Klingenquerschnitt ist entweder mehr oder weniger rhombisch oder es befindet sich eine meist rundliche Mittelrippe auf der Klinge. Die Mittelrippe verläuft entweder gerade bis auf die Heftplatte oder teilt sich und biegt beiderseits in die erhöhte Heftplatte um. Die Gruppe ist insgesamt, gerade bezüglich Nietanzahl und -verteilung auf dem Heft, recht heterogen.
Synonym: Kurzschwert Typ Unterelbe; Kurzschwert Typ Lüneburg; Griffzungenschwert Typ Sprockhoff IIc.

oder gebaucht sein und endet üblicherweise fischschwanzförmig. Die Heftschultern des bronzenen Schwertes sind gewölbt oder leicht konkav, nur selten auch gerade. Auf dem Heft befinden sich zwei bis neun Nietlöcher. Die Klinge verläuft schilf- bis weidenblattförmig. Meist hat sie einen breiten Mittelwulst, der beidseitig von einer Rille begleitet sein kann. Manchmal wird er auch von Linienbündeln flankiert, die dem Schneidenverlauf folgen (1.2.10.2.).
Datierung: mittlere bis jüngere nordische Bronzezeit, Periode III–IV (Montelius), 13.–11. Jh. v. Chr.

Datierung: mittlere nordische Bronzezeit, Periode III (Montelius), 13.–12. Jh. v. Chr.
Verbreitung: Niedersachsen, selten in Sachsen-Anhalt und Thüringen.
Literatur: Sprockhoff 1931, 23–24, Taf. 10,13; Barth 1962, 14; Wilbertz 1997; Laux 2009, 118–123, Taf. 47,297–49,320.
(siehe Farbtafel Seite 26)

1.2.10.2. Griffzungenschwert Typ Limehouse

Beschreibung: Die gebauchte Griffzunge ist in der Länge geschlitzt und endet fischschwanzförmig. Im Querschnitt sind ihre kräftigen Randkanten verstärkt und an der Außenseite etwas gewölbt. Das Heft ist von der Griffzunge durch einen Knick abgesetzt. Die Heftschultern sind gewölbt, das breite Heft trägt vier Nietlöcher. Die Klinge zieht unter dem Heft zunächst ein und verläuft dann weidenblattförmig. Eine gewölbte Mittelleiste setzt am unteren Ende der Griffzunge an und wird auf beiden Seiten von einem Linienband flankiert, das dem Schneidenverlauf folgt. Die oberen Enden des Linienbandes biegen in Richtung der äußeren Nietlöcher ab. Schwerter vom Typ Limehouse wurden aus Bronze gefertigt.
Datierung: jüngere nordische Bronzezeit, Beginn Periode IV (Montelius), 11. Jh. v. Chr.
Verbreitung: Großbritannien (v. a. im Raum London in der Themse), Westfrankreich, Spanien, Portugal, Schweiz, selten in Süd- und Ostdeutschland.
Literatur: Wüstemann 2004, 68, Taf. 33,226.

1.2.11. Griffzungenschwert Typ Sprockhoff IIIa

Beschreibung: Die Griffzunge ist schmal mit in der Regel geraden, hohen Rändern. Diese biegen am oberen Ende nach außen, der Abschluss ist meist gerade. Ungefähr in der Mitte der Zunge befinden sich entweder ein Nietloch oder zwei normalerweise knapp untereinander liegende Nietlöcher. Selten kommen drei oder vier Nietlöcher in regelmäßigen Abständen oder zwei Nietlöcher mit relativ großem Abstand zueinander vor. Gele-

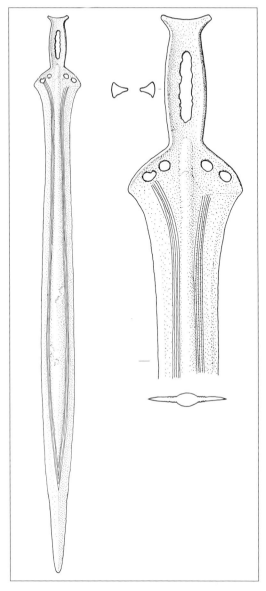

1.2.10.2.

gentlich ist die Griffzunge mit Golddraht umwickelt. Die Schmalseiten der Zunge und die gewölbten Heftschultern können verziert sein. Der Heftausschnitt ist meist halbkreisförmig. Auf dem Heft befinden sich in der Regel vier Nietlöcher, selten zwei oder sechs. Gelegentlich ist das untere Nietlochpaar durch Nietkerben ersetzt. Die Heftpartie des bronzenen Schwertes kann erhaben

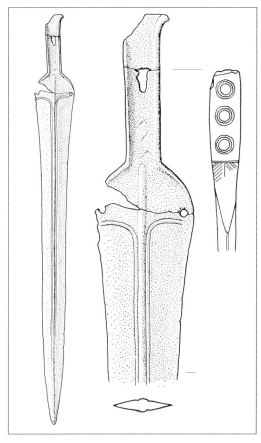

1.2.11.

Literatur: Sprockhoff 1931, 26–35, Taf. 12; Barth 1962, 19; 22; Laux 2009, 115–116, Taf. 45,291–46,293.

Anmerkung: Aus Dänemark ist ein Schwert mit erhaltenem Griffbelag aus Horn bekannt. Es trägt auf Heft und Zunge jeweils sieben Niete sowie zwei am Knauf, wobei nur die am Knauf, der mittlere auf der Zunge und die beiden unteren Paare auf dem Heft echte Niete, die übrigen aber Scheinniete sind. Der Knauf ist nierenförmig und trägt als oberen Abschluss einen flachen Bronzeknopf (Sprockhoff 1931, Texttaf. A,7).

1.2.12. Griffzungenschwert Typ Bergen-Kluess

Beschreibung: Das bronzene Schwert hat eine schmale, gerade oder wenig ausgebauchte Griffzunge mit hohen Randleisten und fischschwanzförmigem Ende. Ein bis vier längliche Nietlöcher befinden sich auf der Griffzunge. Das Heft ist relativ breit und meist halbkreis- bis hufeisen-, selten auch glockenförmig. Die Heftschulterränder sind in Verlängerung der Zungenrandstege gratartig erhöht. Meist befindet sich am Heftflügelende jeweils ein Nietloch, gelegentlich kommen zwei auf jeder Seite vor. Unterhalb des Heftes ist der Klingenansatz häufig eingekerbt. Die Klinge zieht dann meist etwas ein, die Klingenform ist recht heterogen. Am häufigsten treten parallel verlaufende Schneiden auf, die in den kurzen Spitzenteil übergehen, ebenso kommen gleichmäßig auf die Spitze zulaufende Schneiden sowie selten auch weidenblattförmige Klingen vor. Die Klinge weist eine schmale, nur flach gewölbte Mittelrippe oder einen rhombischen Querschnitt auf. Die Mittelrippe wird durch je eine Doppellinie flankiert. Diese biegt unter dem Heft zu den Seiten hin um und endet oft dreilinig. Nur selten kommen einfache Linien oder Rillen vor.

Datierung: späte nordische Bronzezeit, Periode VI (Montelius), 8.–7. Jh. v. Chr.

Verbreitung: Nordostdeutschland, Dänemark, Polen.

Literatur: Wüstemann 2004, 78–82, Taf. 36,247–39,266.

oder vertieft gearbeitet sein. Die Schneiden der relativ breiten Klinge ziehen unterhalb des Heftes nur leicht ein und verlaufen dann gerade. Die Mittelrippe ist schmal und wird von zwei Rippen begleitet, die im Bereich des Heftabschlusses zu den Rändern hin umbiegen oder in Linienpaare auslaufen. Daneben kommt auch der einfach dachförmige Klingenquerschnitt vor. Eine Verzierung der Klinge ist äußerst selten. Singulär ist ein Stück, bei dem eingelegte Goldfäden die Mittelrippe begleiten.

Synonym: Griffzungenschwert mit schmaler Zunge.

Datierung: jüngere nordische Bronzezeit, Periode IV–V (Montelius), 11.–8. Jh. v. Chr.

Verbreitung: Norddeutschland, Dänemark, Schweden, Polen.

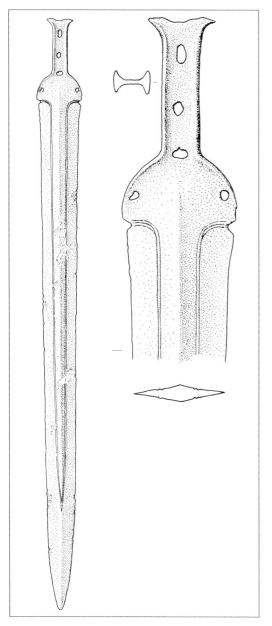

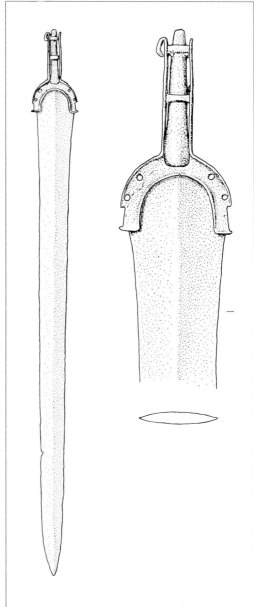

1.2.12. 1.2.13.

1.2.13. Schwert mit Rahmengriff

Beschreibung: Griff und Klinge des bronzenen Schwertes bestehen aus zwei Teilen. Die Klinge läuft in eine flache Griffzunge oder in einen Dorn aus. Auf Zunge oder Dorn ist ein Rahmen aufgesteckt, der die Schultern umfasst und ungefähr bis zum Heftabschluss reicht. Die Schmalseiten des Rahmens werden durch flache Stege oder runde Stäbe zusammengehalten. Die geraden, hohen Seitenkanten sind in seltenen Fällen mit Goldblech belegt und verziert. Der Heftabschluss ist halb- bis dreiviertelkreisförmig oder gerade. Der

Klingenquerschnitt ist dachförmig, spitzoval oder profiliert mit breiter Mittelrippe.

Datierung: jüngere nordische Bronzezeit, Periode V (Montelius), 9.–8. Jh. v. Chr.

Verbreitung: Nordostdeutschland, Dänemark, Polen.

Literatur: Sprockhoff 1931, 35–36, Taf. 16,1–2.4–7; Baudou 1960, 153, Taf. I,IA2; Barth 1962, 23–25; Hundt 1997, 55, Taf. 52,1.

1.3. Griffangelschwert

Beschreibung: Die bronzenen oder eisernen Klingen besitzen im Querschnitt vierkantige, runde oder ovale Griffangeln unterschiedlicher Länge und Dicke, die z. T. in einem keulenförmigen Ende, einem halbkugeligen Knopf oder einer Kugel auslaufen. Bei späteren römischen Griffangelschwertern bildet eine Nietkappe den Abschluss. Die Klingenform ist sehr vielfältig. So treten neben weidenblattförmigen vor allem parallelseitige und sich allmählich zur Spitze hin verjüngende Klingen auf. Die Spitze kann lang ausgezogen, aber auch relativ kurz, häufig sogar abgerundet sein. Während die älteren Griffangelschwerter häufig eine, manchmal beidseitig von einer breiten Kehlung begleitete, Mittelrippe oder einen Mittelwulst aufweisen, besitzen jüngere Schwerter meist mittig eine breite Kehlung. In dieser können in Eisentausia auf der einen Seite eine Namensinschrift (z. B. INGELRII oder VLFBERHT) und auf der anderen Seite geometrische Zeichen angebracht sein. Bei den älteren Schwertern kommen noch keine Parierstangen vor. Das Heft weist häufig keine, z. T. aber auch bis zu fünf Nietlöcher oder -kerben auf. Die Schultern sind gewölbt, stark abfallend oder konkav. Eine Sonderform stellt das Spangenheft dar. Ab der Latènezeit treten glocken- oder stangenförmige aufgeschobene Heftbügel auf. Bei den frühmittelalterlichen Schwertern konnten z. T. Knauf- und Parierstangen aus organischem Material nachgewiesen werden. Ferner können sie aus zwei Holzplatten mit einer Lage Eisen dazwischen oder aus einer mit organischem Material belegten Metallplatte bestehen, wobei die Befestigung mittels Nieten stattfand. Die Stangen waren z. T. mit Blech verkleidet, auch in Zellwerk eingelegte oder einzeln gefasste Almandine kommen vor. Häufig sind Knauf- und Parierstange massiv aus Metall gearbeitet, einige sind reich mit Edel- und Buntmetalltauschierung verziert. Knäufe können aus organischem Material, Eisen, Edel- oder Buntmetall bestehen. Neben einfachen pyramidenförmigen oder trapezoiden Knäufen wurden Griffangelschwerter z. B. mit Knäufen mit abgesetzten Tierkopfenden oder aufwendig tauschierten, meist drei- oder fünfgliedrigen Knäufen versehen. Gelegentlich findet sich auf einer Knaufseite ein horizontal befestigter Ring, auf den senkrecht ein Halbring gesetzt wurde. Diese Ringe bestehen aus Gold, vergoldetem Silber oder vergoldeter Bronze. Griffe haben sich, da sie meist aus organischem Material waren, nur selten erhalten. Gelegentlich kommt eine Verkleidung der Schauseiten mit dünnem Goldblech vor.

Datierung: mittlere bis späte nordische Bronzezeit, Periode III–V (Montelius), 13.–8. Jh. v. Chr.; späte Bronzezeit, Bronzezeit D–Hallstatt A1 (Reinecke), 13.–12. Jh. v. Chr.; jüngere Vorrömische Eisenzeit–Hochmittelalter, 5. Jh. v. Chr.–12. Jh. n. Chr.

Verbreitung: Europa, Römisches Reich.

Relation: Typ: [Dolch] 2.1.3. Griffangeldolch.

Literatur: Petersen 1919; Werner 1953; Pirling 1964; Stein 1967, 9–10; 78–81; Ottenjann 1969, 70–71; 110–112; Schauer 1971, 83–89; Menghin 1983; Neuffer-Müller 1983, 21–23; Junkelmann 2000, 180–184; Koch, U. 2001, 169–170; 434; Wyss/Rey/Müller 2002, 38; 46; 56–57; Wüstemann 2004, 92–94; 97–114; Bishop/Coulston 2006, 54–56; 78–83; 130–134; 154–163; 202–205; Fischer 2012, 177–178.

1.3.1. Griffangelschwert mit Metallheft und Knauf

Beschreibung: Die üblicherweise rhombische Knaufplatte des bronzenen Schwertes ist häufig mit nicht inkrustierten konzentrischen Kreisen, von denen kleine Stege zum Knaufknopf führen können, und kleinen inkrustierten Löchern verziert. Auch umlaufende inkrustierte Rinnen treten regelhaft auf. Das bronzene Heft ist meist dreifach gegliedert, selten ist ein halbkreis- oder flachbo-

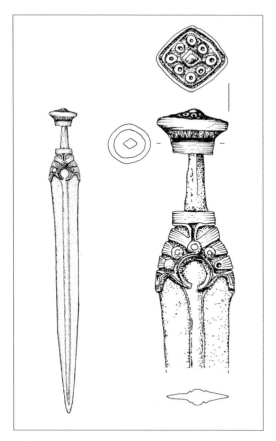

1.3.1.

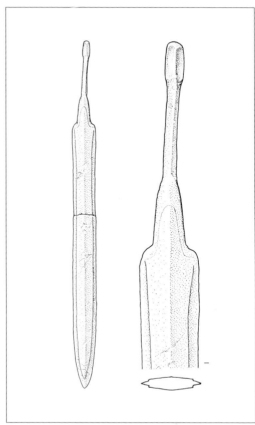

1.3.2.

genförmiger unterer Rand. Der Heftausschnitt ist kreisförmig mehr oder weniger weit geschlossen. Es überwiegt das Spangenheft, massive Hefte haben gelegentlich ein inkrustiertes Nietfeld. In der Regel befinden sich fünf Niete am Heft. Die parallelseitige Klinge hat üblicherweise eine gewölbte Mittelrippe.

Synonym: Ottenjann Typ G (Periode III).

Untergeordnete Begriffe: Griffangelschwert mit halbmetallenem Heft und Knauf.

Datierung: mittlere nordische Bronzezeit, Periode III (Montelius), 13.–12. Jh. v. Chr.

Verbreitung: Dänemark, Norwegen, Schweden, Norddeutschland.

Literatur: Ottenjann 1969, 70–71; 110–112, Taf. 55,516–518; Aner/Kersten 1984, Taf. 31,3507; Hüser 2006/07; Bunnefeld 2016, 138.

(siehe Farbtafel Seite 26)

1.3.2. Griffangelschwert Typ Terontola

Beschreibung: Die lange Griffangel mit keulenförmigem Ende ist im Querschnitt vierkantig. Das nietlose Heft ist schmal und glockenförmig mit gerade verlaufenden Heftenden. Der Heftausschnitt ist parabelförmig. Die weidenblattförmige Klinge hat einen rautenförmigen Querschnitt mit deutlich abgesetzten Schneiden. Der Mittelgrat beginnt direkt an der Angel. Griffangelschwerter vom Typ Terontola wurden aus Bronze gefertigt.

Datierung: späte Bronzezeit, Bronzezeit D (Reinecke), 13. Jh. v. Chr.

Verbreitung: Schweiz, Italien, selten in Österreich.

Literatur: Schauer 1971, 88–89, Taf. 43,295–44,299.

1.3.3.

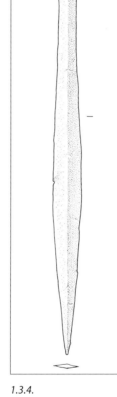

1.3.4.

Klinge ein und verläuft dann mit gleichbleibender Breite, bis sie in einer gestreckten Spitze endet. Der Klingenquerschnitt ist in der Regel linsenförmig, manchmal auch rhombisch. Gelegentlich treten Klingen mit schmaler, gewölbter Rückenleiste auf. Der Mittelrücken kann von gravierten Linien, Rillen oder Rippen flankiert sein.

Datierung: mittlere nordische Bronzezeit, Periode III (Montelius), 13.–12. Jh. v. Chr.

Verbreitung: Nord- und Nordostdeutschland, Dänemark, Schweden.

Literatur: Wüstemann 2004, 92–94, Taf. 42,281– 43,293.

Anmerkung: Zugehörig sind Ortbänder mit gerippter viereckiger Tülle (Ortbänder 1.1.2.).

1.3.4. Griffangelschwert Typ Unterhaching

Beschreibung: Die Angel ist lang und im Querschnitt vierkantig. Sie geht direkt in den Mittelwulst der Klinge über, der im unteren Drittel als einfache Rippe weiterläuft. Die Klingenschultern sind sehr kurz. Nietlöcher sind nicht vorhanden. Die Klinge des bronzenen Schwertes verläuft weidenblattförmig. Manchmal tritt ein gekerbtes Ricasso auf. Der Klingenquerschnitt ist rautenförmig, z. T. sind die Schneiden abgesetzt.

Datierung: späte Bronzezeit, Hallstatt A1 (Reinecke), 12. Jh. v. Chr.

Verbreitung: Süddeutschland, selten in Norddeutschland.

Literatur: Schauer 1971, 83–86, Taf. 41,279– 42,289; Laux 2009, 96, Taf. 36,231.

1.3.3. Griffangelschwert Typ Granzin-Weitgendorf

Beschreibung: Die sich nach unten verbreiternde Griffangel des bronzenen Schwertes hat einen rechteckigen oder ovalen Querschnitt. Sie geht im Bogen direkt in die Schulterplatte über. Die Schultern fallen stark ab, sind häufig auch leicht konkav geformt. Nur gelegentlich treten gewölbte Schultern auf. Der Heftausschnitt ist flach gewölbt oder waagerecht. Der Übergang von der Schulterplatte zur Klinge ist etwas abgerundet. Danach zieht die

1.3.5. Griffangelschwert Typ Arco

Beschreibung: Die lange, vierkantige Griffangel hat ein sechs- oder achtkantiges, z. T. im Querschnitt auch rundes, keulenförmiges Ende. Das schmale Heft ist glockenförmig und trägt zwei Nietlöcher oder Nietkerben. Die weidenblattförmige Klinge mit deutlicher Ausbauchung im unteren Drittel hat eine kurze Fehlschärfe. Die Schneiden sind abgesetzt. Der Klingenquerschnitt ist rautenförmig. Griffangelschwerter Typ Arco wurden aus Bronze gegossen.

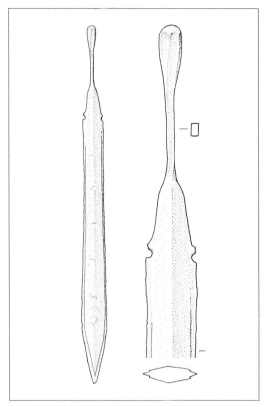

1.3.5.

Datierung: späte Bronzezeit, Hallstatt A1
(Reinecke), 12. Jh. v. Chr.
Verbreitung: Süddeutschland, Österreich,
Schweiz, Frankreich, Italien, Serbien, Kroatien.
Literatur: Schauer 1971, 87–88, Taf. 43,291–
43,294.

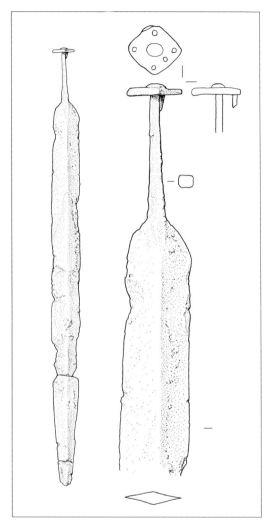

1.3.6.

1.3.6. Griffangelschwert
Typ Laage-Puddemin

Beschreibung: Die Griffangel des bronzenen
Schwertes ist relativ lang und hat einen abgerun-
deten oder vierkantigen Querschnitt. Sie geht mit
kurzem Schwung in die glockenförmige Schulter-
platte über. Meist zieht die Klinge zunächst leicht
ein und verläuft dann mit gleichbleibender Breite
oder leichter Verjüngung bis zum Übergang in die
Spitzenpartie. Die Klinge hat meist eine schmale,

gewölbte Mittelrippe, die oft beidseitig von einer
feinen Rippe oder einem Doppellinienband flan-
kiert wird. Selten treten mehrlinige Bänder auf.
Diese Verzierungen biegen zu den Schulterenden
aus oder enden geradlinig auf der Schulterplatte.
Beim Schwert von Leisterförde (Mecklenburg-Vor-
pommern) sind die Profilrippen mit Goldfäden
ausgelegt. In seltenen Fällen fand sich eine aufge-
nietete Knaufplatte, einmal mit kleinen Bronze-
nägeln besetzt.
Datierung: mittlere bis jüngere nordische Bron-
zezeit, Periode III–IV (Montelius), 13.–10. Jh. v. Chr.

Verbreitung: Nordostdeutschland, Dänemark, Schweden.
Literatur: Wüstemann 2004, 97–99, Taf. 44,299–45,307.

1.3.7. Griffangelschwert
Typ Grabow-Kritzowburg

Beschreibung: Die lange Griffangel mit rundem, spitzovalem oder vierkantigem Querschnitt geht geschwungen in die gewölbten Schultern über. Der Heftausschnitt ist bogenförmig oder gerade. Die Klinge mit rautenförmigem Querschnitt ist zunächst verbreitert, zieht dann leicht ein und verjüngt sich zur Spitze hin. Meist ist sie recht schmal, es kommen aber auch breite, kräftige Klingen vor. Schwerter dieses Typs sind aus Bronze gefertigt.
Datierung: mittlere bis jüngere nordische Bronzezeit, Periode III–IV (Montelius), 13.–10. Jh. v. Chr.
Verbreitung: Nordostdeutschland, Dänemark.
Literatur: Wüstemann 2004, 99–101, Taf. 45,308–47,319.
Anmerkung: Die Datierung des Schwertes von Anklam durch Sprockhoff in Periode V ist laut Wüstemann (2004, 101, Anm. 98) falsch.

1.3.8. Griffangelschwert
Typ Görke-Klempenow

Beschreibung: Die sehr lange und dünne Griffangel des bronzenen Schwertes hat einen vierkantigen Querschnitt und geht absatzlos in die konkaven Schultern über. In seltenen Fällen ist die Angel oben hakenartig umgebogen. Unter den spitz auslaufenden Schultern zieht die Klinge ein und verläuft dann sich gleichmäßig verjüngend zur Spitze. Nur selten tritt eine weidenblattförmige Klinge auf. In der Regel ist der Klingenquerschnitt rautenförmig.
Datierung: mittlere bis jüngere nordische Bronzezeit, Periode III–IV (Montelius), 13.–10. Jh. v. Chr.
Verbreitung: Nordostdeutschland, Dänemark, Schweden.
Literatur: Wüstemann 2004, 103–104, Taf. 48,324–49,330.

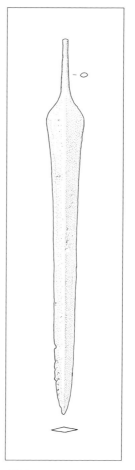 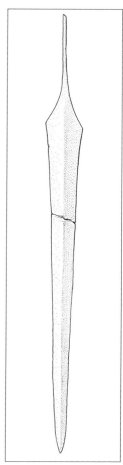

1.3.7. *1.3.8.*

1.3.9. Griffangelschwert
Typ Hindenburg-Lüderitz

Beschreibung: Das bronzene Schwert hat eine relativ kurze Griffangel und mehr oder weniger stark gewölbte oder schräge, z. T. etwas ausgezogene Schultern. Die Klinge ist meist schlank und verjüngt sich in der Regel gleichmäßig Richtung Spitze. Als den Mittelwulst begleitende Verzierungen kommen aneinandergereihte konzentrische Bögen mit sich nach unten verringerndem Durchmesser oder strichgefüllte Dreiecke vor. Die Bogenreihen werden in seltenen Fällen durch ein Hakensymbol nach oben abgeschlossen. Sehr selten kommen auch Punktreihen oder Linienbänder vor. Eine Variante stellt das schlichte Schwert mit

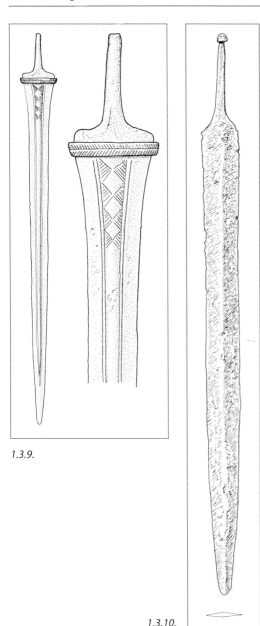

1.3.9.

1.3.10.

stich oder Fischgrätband verziert ist. Diese Manschette wird als Griffabschlussbeschlag gedeutet. An ihren Seiten befinden sich dornartige Fortsätze, die wohl der Befestigung am Griffende dienten.

Datierung: jüngere nordische Bronzezeit, Periode V (Montelius), 10.–8. Jh. v. Chr.
Verbreitung: Nord- und Ostdeutschland, Dänemark, Schweden, Norwegen, Finnland, Polen.
Literatur: Baudou 1960, 154–156, Taf. I,IC1; Wüstemann 2004, 106–114, Taf. 49,336–58,406.
Anmerkung: Die Gruppe dieser Schwerter ist wenig homogen. Da aber immer wieder Zwischenformen vorkommen, werden sie zu einem Typ zusammengestellt.

1.3.10. Griffangelschwert vom Frühlatèneschema

Beschreibung: Die im Querschnitt quadratische bis rechteckige Griffangel des eisernen Schwertes endet oft in einem halbkugeligen Knopf oder einer Kugel. Die Heftschultern sind gerade bis gewölbt. Manchmal tritt ein flachbogenförmiger Heftbügel auf. Die Klinge hat gerade, parallele Seiten, die im letzten Viertel zu einer langgezogenen Spitze zusammenlaufen, die manchmal leicht abgerundet sein kann. Der Klingenquerschnitt ist rautenförmig mit deutlicher Mittelrippe. Die Schneiden sind nicht abgesetzt. Zugehörig sind Scheiden, die aus zwei übereinandergreifenden Bronze- oder Eisenblechen bestehen, die häufig im Bereich der Spitze mit einem Quersteg verbunden sind. Die Vorderseite trägt in vielen Fällen eine getriebene Mittelrippe. In der Frühphase gehören sogenannte Koppelringe zur Schwertaufhängung, danach kommen gedreht stangenförmige oder achterförmig geschlungene Schwertketten auf. Ferner gehören zu den Schwertern vom Frühlatèneschema S- (Ortband 2.1.), kleeblatt- (Ortband 2.2.) und V- bis herzförmige (Ortband 2.5.) Ortbänder sowie Ortbänder vom Typ Münsingen (Ortband 2.3.).
Datierung: jüngere Vorrömische Eisenzeit, Latène A–C, 5.–2. Jh. v. Chr.
Verbreitung: Mitteleuropa.

kurzer Griffangel, die in schmale gerade Schultern ausläuft, dar. Seine Klinge hat meist einen spitzovalen Querschnitt und ist im unteren Drittel häufig profiliert. Gerade die längeren Schwerter dieses Typs tragen oft eine in Schulterhöhe oder kurz darunter fest an der Klinge sitzende Manschette, die häufig mit Linienband, seltener mit Tremolier-

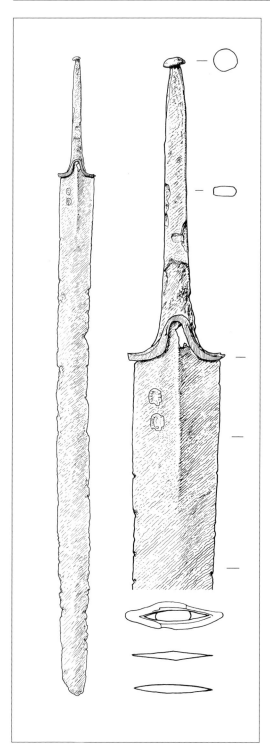

Literatur: Barth 1962, 39–40; Krämer, Werner 1964, 15–16, Taf. 10,A1; 11,2; Pauli 1978, 221; Joachim 1984; Krämer, Werner 1985, 24–25, Taf. 7,8; 15,1; 16,1; 22,15; 35,7–8; 43,2.6; 45,1.5; 63,1; 77,6; 78,8; 84,3.5; 95,4; 99,5; Grasselt 1997, 21; Wyss/Rey/Müller 2002, 56–57, Taf. 24,73–79; Stead 2006, 9; Sievers 2010, 4–19.
Anmerkung: Schwerter vom Frühlatèneschema wurden ab der Stufe Latène B oft zusammengebogen ins Grab gegeben.
(siehe Farbtafel Seite 26)

1.3.11. Griffangelschwert vom Mittellatèneschema

Beschreibung: Der Querschnitt der Griffangel ist quadratisch bis rechteckig, sie endet z. T. in einem kleinen Knopf. Das eiserne Schwert weist einen aufgeschobenen glockenförmigen Heftbügel auf. Die Klinge hat parallele Schneiden und eine kurze, meist abgerundete Spitze. Der Klingenquerschnitt ist flach linsen- oder rautenförmig. Selten finden sich auch Schlagmarken auf der Klinge. Zugehörig sind eiserne Scheiden, die häufig verziert sind, sowie schlauch- (Ortband 2.4.) und V- bis herzförmige (Ortband 2.5.) Ortbänder. Von der Aufhängung stammen gedellte Schwertketten und eiserne, profilierte Ringe.
Datierung: jüngere Vorrömische Eisenzeit, Latène C–D1, 3.–1. Jh. v. Chr.
Verbreitung: Mitteleuropa.
Literatur: Drack 1954/55; Barth 1962, 39–40; Biel 1974, 225–227, Taf. 53,1; Krämer, Werner 1985, 30–31; 77, Taf. 3,7; 65,11; 66,6; 95,1; 97,5; Gerlach 1991, 98–100; Mangelsdorf/Schönfelder 2001, 99–100; Wyss/Rey/Müller 2002, 38; 46; Sievers 2010, 4–19.
Anmerkung: Schwerter vom Mittellatèneschema wurden oft zusammengebogen ins Grab gegeben.

1.3.12. Griffangelschwert vom Spätlatèneschema

Beschreibung: Die Griffangel des eisernen Schwertes ist im Querschnitt rechteckig, manch-

mal trägt sie einen kugel- oder pilzförmigen Abschlussknauf, der auch aus Buntmetall bestehen kann. Die Heftschultern sind dachförmig oder gerade. Aufgeschoben ist ein horizontaler stangen- oder ein glockenförmiger Heftbügel. Die Klinge ist relativ lang und weist ein stumpfes Ende oder auch eine kurze Spitze auf. Ihr Querschnitt ist stark profiliert, was durch eine beiderseits von einer breiten Kehlung begleiteten Mittelrippe hervorgerufen wird. Die Schneiden sind zudem von der Kehlung abgesetzt. Meist sind die Klingen unverziert, allerdings kommen auch flächendeckende punktförmige Punzeinschläge vor. Gelegentlich wurden Schlagmarken angebracht. Zugehörige Scheiden sind häufig unverziert, aber auch aufwendig mit einer durchbrochen gearbeiteten Zierauflage (*opus interrasile*) dekorierte Scheiden kommen vor. Schwerter vom Spätlatèneschema wurden mit Ortbändern der Typen Ludwigshafen (Ortband 2.6.) und Ormes (Ortband 2.7.) sowie eisernen Leiterortbändern mit nachen- oder sporenförmigem Ende (Ortband 2.8.) gefunden.

Datierung: jüngere Vorrömische Eisenzeit, Latène D, 2.–1. Jh. v. Chr.

Verbreitung: Mitteleuropa.

Literatur: Barth 1962, 41; Werner 1977, 369; Schmidt/Nitzschke 1989, 32, Taf. 57,b–c; 78,7; 79,6; Haffner 1995, 140–142; Wieland 1996, 107–112; Böhme-Schöneberger 1998, 217–238; Böhme-Schöneberger 2001, 79–88; Wyss/Rey/Müller 2002, 38; 45–46, Taf. 6,15–19; Stead 2006, 9; Sievers 2010, 7–19.

1.3.13. Römisches Griffangelschwert

Beschreibung: Die im Querschnitt quadratische bis rechteckige Griffangel des eisernen Schwertes endet oft in einem halbkugeligen Nietknopf, später einer Nietkappe. Die Heftschultern sind gerade horizontal bis leicht abfallend. Die Klinge hat, je nach Typ und Variante gerade, parallele, oder im mittleren Teil leicht einziehende Seiten, die im letzten Viertel bis Drittel zu einer Spitze zusammenlaufen. Die Schneiden sind meist nicht abgesetzt. Zugehörig sind unterschiedlich geformte und verzierte Scheiden, die in chronologisch zu-

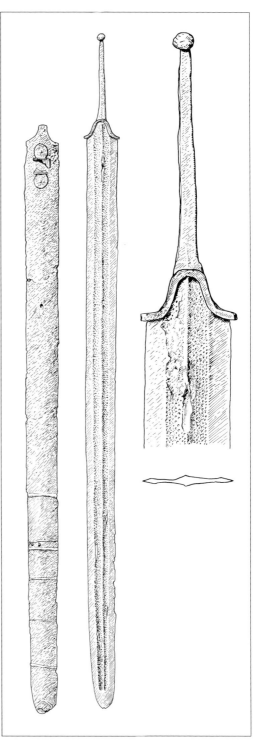

1.3.12.

weisbaren und verschieden ausgeformten Ort-
bändern enden.

Die heutige Benennung römischer Schwerter als
Gladius (zweischneidiges Kurzschwert) bzw. Spa-
tha (zweischneidiges Langschwert) basiert auf
einer Schlachtenbeschreibung bei Tacitus (Tac.
Ann. 12, 35), wo dieser deutlich zwischen dem Gla-
dius der Legionen und der Spatha der Hilfstruppen
unterscheidet. Vegetius (*Epitoma rei militaris* 2, 15,
8) führt zudem Semispathae als dritten Schwerttyp
an. Letztere werden hier jedoch aufgrund ihrer
engen Verwandtschaft zu den Klingenformen der
Gladii und Spathae nicht als eigene Gruppe aufge-
führt, sondern bei den entsprechenden Grund-
typen der Spathae mit behandelt.

Als deutlichstes Unterscheidungskriterium zwi-
schen Gladius und Spatha dient nach Vegetius die
ursprüngliche Klingenblattlänge. Können anhand
des Fundmaterials im 1. und 2. Jh. n. Chr. Klingen-
blattlängen von 35/40–55 cm (Gladius) und über
60 cm (Spatha) unterschieden werden, ändert sich
ab dem 3. Jh. n. Chr. die Situation. Klingenblattlän-
gen unter 55 cm verschwinden aus dem Fund-
material. Übrig bleiben Spathae und vereinzelt
Schwerter mit Klingenblattlängen von 55–60 cm,
in denen man vermutlich die Semispathae des Ve-
getius fassen kann. Die genauen maßlichen Gren-
zen für Gladii, Semispathae und Spathae sind in
antiken Quellen leider nicht überliefert, sondern
basieren auf modernen Analysen des archäologi-
schen Fundmaterials. Die Semispathae sind als ein
Übergangsbereich aufzufassen, dessen Formen-
spektrum sich teils dem der Gladii und anderen-
teils dem der Spathae anschließen lässt. Aufgrund
von Variationen der Klingenblattformen, in Ver-
bindung mit der Ausgestaltung des Griffes sowie
der Schwertscheide, ist für römische Schwerter
eine relativ klare zeitliche Einordnung möglich.

Datierung: Römische Republik–Spätantike, 3. Jh.
v. Chr.–spätes 5. Jh. n. Chr.

Verbreitung: Römisches Reich, *Barbaricum*.

Literatur: Junkelmann 2000, 180–184;
Bishop/Coulston 2006, 54–56; 78–83; 130–134;
154–163; 202–205; Fischer 2012, 177–178.

1.3.13.1. Römischer Gladius

Beschreibung: Die im Querschnitt quadratische
bis rechteckige Griffangel des eisernen Schwertes
endet oft in einem halbkugeligen Nietknopf, spä-
ter einer Nietkappe. Die Heftschultern sind gerade
horizontal bis leicht abfallend. Die Klinge hat, je
nach Typ und Variante gerade, parallele oder im
mittleren Teil leicht einziehende Seiten, die im
letzten Viertel bis Drittel zu einer Spitze zusam-
menlaufen. Zugehörig sind unterschiedlich ge-
formte und verzierte Scheiden, die in chronolo-
gisch zuweisbaren und verschieden ausgeformten
Ortbändern enden. Grundsätzlich können drei
chronologisch nachfolgende Typen aufgrund ihrer
Form und Gestaltung sowie den dazugehörigen
Elementen (Griff, Schwertscheide) unterschieden
werden. Der chronologisch ältere Gladius ist der
gladius Hispaniensis (1.3.13.1.1.), gefolgt vom Typ
Mainz (1.3.13.1.2.) und dem jüngeren Typ Pompeji
(1.3.13.1.3.).

Die Griffangel bildet mit den über sie aufgefä-
delten Einzelteilen, regelhaft bestehend aus dem
Stichblatt, dem Parierstück, der Handhabe (Hilze),
dem Knauf und dem abschließenden Nietkopf,
den Schwertgriff. Die Klingenblattlänge kaiserzeit-
licher Exemplare beträgt in der Regel 40–55 cm,
die Klingenblattbreite beträgt 2,1–7,5 cm. Für die
Zeit der Römischen Republik liegen keine zwei-
felsfreien Daten vor.

Datierung: Römische Republik–Römische Kaiser-
zeit, 3. Jh. v. Chr.–3. Jh. n. Chr.

Verbreitung: Römisches Reich, *Barbaricum*.

Literatur: Oldenstein 1998; Miks 2007, 38–77;
Fischer 2012, 178–179.

Anmerkung: Gladii sind die typischen Kurzwaffen
der römischen Infanterie.

1.3.13.1.1. *gladius Hispaniensis*

Beschreibung: Der *gladius Hispaniensis* bezeich-
net eine äußerst heterogene Gruppe. Die Grund-
form des eisernen Schwertes besitzt im Quer-
schnitt meist eine rechteckige, seltener eine
quadratische Griffangel, die in einem halbkuge-
ligen Nietknopf endet. Die Heftschultern sind
leicht bis stark abfallend. Die Klingenblattkontur

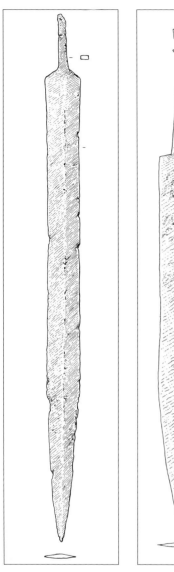
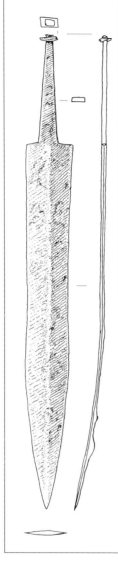

1.3.13.1.1. 1.3.13.1.2.1.

Verbreitung: Römisches Reich, *Barbaricum* –
entsprechend der römischen Expansion.
Literatur: Quesada-Sanz 1997; Oldenstein 1998;
Bishop/Coulston 2006, 54–56; 78–79; Miks 2007,
38–51; Fischer 2012, 178–179; Sprague 2013, 22–
25; Ortisi 2015, 17–18; Bishop 2016, 6–11.

1.3.13.1.2. Gladius Typ Mainz

Beschreibung: Die im Querschnitt quadratische
bis rechteckige Griffangel des eisernen Schwertes
endet oft in einem halbkugeligen Nietknopf, spä-
ter einer Nietkappe. Die Heftschultern sind gerade
horizontal bis leicht abfallend. Die Klingenlänge
beträgt zwischen 40–55 cm, die Klingenblatt-
breite durchschnittlich 4–7 cm und die durch-
schnittliche Angellänge liegt zwischen 13–17 cm.
Je nach Typ und Variante zieht die Klinge bis zur
Mitte mehr oder minder stark ein, bevor sie sich
erneut verbreitert, um anschließend, im letzten
Drittel mit einem leichten bis deutlichen Knick, in
eine lang ausgezogene Spitze überzugehen. Ein
meist stark ausgeprägter Mittelgrat verleiht der
Klinge einen rhomben- bis rautenförmigen Blatt-
querschnitt. Das Gewicht der meisten Schwerter
dieses Typs liegt zwischen 1,2 und 1,6 kg. Zugehö-
rig sind unterschiedlich geformte und verzierte
Scheiden, die in chronologisch zuweisbaren und
verschieden ausgeformten Ortbändern enden.
Datierung: Römische Kaiserzeit, spätestens
augusteisch–frühantoninisch, Ende 1. Jh. v. Chr.–
1. Jh. n. Chr., im *Barbaricum* bis Mitte 2. Jh. n. Chr.
Verbreitung: Römisches Reich, *Barbaricum*.
Literatur: Ulbert 1969, 120; Oldenstein 1998;
Bishop/Coulston 2006, 78–79; Miks 2007, 58; 108–
112; Fischer 2012, 179–182; Bishop 2016, 12–17;
37–40.

weist, wenn überhaupt, nur einen kaum merkli-
chen Einzug auf. Abschließend läuft die Klinge in
eine langgezogene Spitze aus, die eine gerade
oder kaum merklich gebogene Schneidenführung
zeigt. Die Klinge besitzt meist einen rautenförmi-
gen bis linsenförmigen Blattquerschnitt. Die Klin-
genblattlänge beträgt ca. 60 cm, die Klingenbreite
ca. 4,5–6,0 cm und die Angellänge ca. 10–15 cm.
Datierung: Römische Republik, 3.–1. Jh. v. Chr.

1.3.13.1.2.1. Gladius Typ Mainz – klassische Form

Beschreibung: Die Klingenblattschultern sind ho-
rizontal ausgerichtet. Die Klingenblattkontur
weist im oberen Drittel einen deutlichen Einzug
auf und schwingt im zweiten Drittel zu größerer
Klingenbreite aus. Anschließend läuft die Klinge in

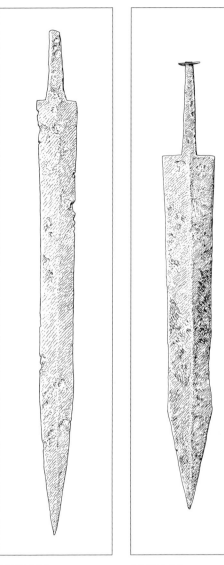

1.3.13.1.2.2. *1.3.13.1.2.3.*

Datierung: Römische Kaiserzeit, frühaugus-
teisch–claudisch, Ende 1. Jh. v. Chr.–Mitte 1. Jh.
n. Chr.
Verbreitung: Römisches Reich, *Barbaricum*.
Literatur: Miks 2007, 58–59.

1.3.13.1.2.2. Gladius Typ Mainz – Variante Sisak

Beschreibung: Diese Form ist eng mit der vorher-
gehenden klassischen Form (1.3.13.1.2.1.) ver-
wandt, ist jedoch deutlich gestreckter. Die
Klingenblattschultern sind horizontal bzw. unwe-
sentlich abfallend ausgerichtet. Die Klingenblatt-
kontur weist eine sehr langgezogene flache
Schneidenschweifung auf, die meist mit einem
abrupten Bogen in die teilweise extrem schmale
Spitze übergeht. Die Schneidenführung ist dabei
gerade oder leicht einziehend. Die Klinge besitzt
einen mehr oder minder stark ausgeprägten rau-
tenförmigen Blattquerschnitt. Die Klingenblatt-
länge beträgt 52–59 cm, wobei auffällig viele
Exemplare mit Semispatha-Länge, d. h. über 55
cm, belegt sind. Die maximale Klingenbreite be-
trägt ca. 4,0–5,6 cm und die Angellänge 13–16 cm.
Datierung: Römische Kaiserzeit, frühaugus-
teisch–claudisch, Ende 1. Jh. v. Chr.–Mitte 1. Jh.
n. Chr.
Verbreitung: Römisches Reich, *Barbaricum*.
Literatur: Kaczanowski 1992, 24; Istenič 2000;
Miks 2007, 59–60.

1.3.13.1.2.3. Gladius Typ Mainz – Variante Fulham

Beschreibung: Das Formmerkmal dieser Variante
ist das Fehlen einer nochmaligen Verbreiterung
des Klingenblattes vor dem Umbruch zur Spitze.
Die Klingenblattschultern sind horizontal ausge-
richtet. Die Klingenblattkontur verläuft nach
einem deutlichen Einzug im oberen Drittel im
mittleren Drittel nahezu parallel oder zur Spitze
hin leicht konisch. Nach einer leicht kantigen Run-
dung folgt eine lang ausgezogene Spitze mit
weitestgehend gerader Schneidenführung. Die
Klinge besitzt meist einen rautenförmigen Blatt-

einem sanften Bogen bzw. leicht kantig in eine
langgezogene Spitze aus, die eine gerade oder
kaum merklich gebogene Schneidenführung
zeigt. Die Klinge besitzt meist einen rautenförmi-
gen Blattquerschnitt. Die Klingenblattlänge be-
trägt 42–55 cm (meist 48–53 cm), die maximale
Klingenbreite ca. 5,0–7,0 cm und die Angellänge
13–15 cm.

querschnitt. Die Klingenblattlänge beträgt 44–
55 cm, die maximale Klingenbreite ca. 5,6–7,5 cm
und die Angellänge 12–15 cm.
Datierung: Römische Kaiserzeit, augusteisch–
claudisch/neronisch, Anfang–2. Drittel 1. Jh.
n. Chr.
Verbreitung: Römisches Reich, *Barbaricum*.
Literatur: Biborski 1994a, 95; Junkelmann 2000,
182; Miks 2007, 60–61.

1.3.13.1.2.4. Gladius Typ Mainz – Variante Mühlbach

Beschreibung: Diese Form ist eng mit der Vari-
ante Fulham (1.3.13.1.2.3.) verwandt – auch ihr
fehlt eine Klingenverbreiterung vor dem Um-
bruch zur Spitze; ihre schmale Form (rapierartig)
unterscheidet sie jedoch von dieser. Die Klingen-
blattschultern sind horizontal ausgerichtet. Die
Klingenblattkontur zeigt im oberen Drittel einen
starken Einzug und ist danach weitgehend paral-
lelschneidig, ehe sie im sanften Bogen zur Spitze
hin ausläuft. Die Spitze ist schlank und langgezo-
gen mit einer geraden Schneidenführung. Die
Klinge besitzt einen linsen- bis rautenförmigen
Blattquerschnitt; ein Exemplar zeigt zudem mittel-
gratparallele Blutrillen. Die Klingenblattlänge be-
trägt 51–55 cm, vereinzelt sind Exemplare mit Se-
mispatha-Länge bis 59 cm belegt. Die maximale
Klingenbreite beträgt ca. 4,0–5,0 cm und die An-
gellänge 14–15 cm.
Datierung: Römische Kaiserzeit, augusteisch–
claudisch, spätes 1. Jh. v. Chr.–Mitte 1. Jh. n. Chr.
Verbreitung: Römisches Reich, *Barbaricum*.
Literatur: Biborski 1994a, 96; Miks 2007, 61.

1.3.13.1.2.5. Gladius Typ Mainz – Variante Wederath

Beschreibung: Die Klingenblattschultern sind ho-
rizontal ausgerichtet. Die Klingenblattkontur ver-
läuft in den oberen zwei Dritteln nahezu parallel,
bevor ein meist abrupter, in leicht kantigem
Bogen ausgeführter Übergang zur Spitze erfolgt.
Die Form weist keinen Einzug des Klingenblattes
auf. Die Spitze ist langgezogen mit einer weit-

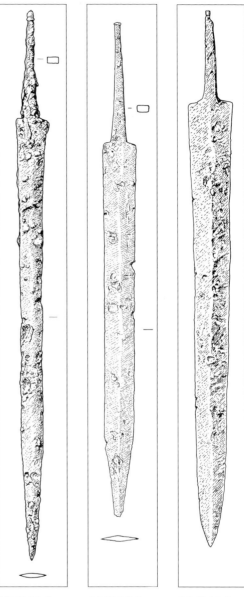

1.3.13.1.2.4. 1.3.13.1.2.5. 1.3.13.1.2.6.

gehend geraden oder leicht einziehenden Schnei-
denführung. Die Klinge besitzt einen rautenför-
migen Blattquerschnitt. Die Klingenblattlänge be-
trägt meist 45–55 cm, vereinzelt sind Exemplare
mit Semispatha-Länge bis 56 cm belegt. Die maxi-
male Klingenbreite beträgt ca. 3,6–5,4 cm und die
Angellänge 13–22 cm.

Datierung: Römische Kaiserzeit, tiberisch–flavisch, 2. Drittel–spätes 1. Jh. n. Chr. (im *Barbaricum* bis Mitte 2. Jh. n. Chr.).
Verbreitung: Römisches Reich, *Barbaricum*.
Literatur: Biborski 1994a, 95; Miks 2007, 62.

1.3.13.1.2.6. Gladius Typ Mainz – Variante Haltern-Camulodunum

Beschreibung: Die Klingenblattschultern sind horizontal oder stark abfallend ausgerichtet. Die Klingenblattkontur verläuft in den oberen beiden Dritteln weitestgehend parallel, bevor sie ohne einen eindeutigen Umbruch zur Spitze ausläuft. Die Spitze ist langgezogen mit einer leicht bogenförmigen Schneidenführung. Die Klinge besitzt einen mehr oder minder rauten-, seltener linsenförmigen Blattquerschnitt. Teilweise lassen sich zwei parallele Blutrillen bzw. Blutrinnen nachweisen. Die Klingenblattlänge beträgt 34–55 cm (meist über 40 cm), vereinzelt sind Exemplare mit Semispatha-Länge bis 59 cm belegt. Die maximale Klingenbreite beträgt ca. 3,0–7,0 cm und die Angellänge 13–18 cm.
Datierung: Römische Kaiserzeit, augusteisch–flavisch, ca. letztes Drittel 1. Jh. v. Chr.–spätes 1. Jh. n. Chr. (im *Barbaricum* bis Mitte 2. Jh. n. Chr.).
Verbreitung: Römisches Reich, *Barbaricum*.
Literatur: Biborski 1978, 153; Miks 2007, 62–64.

1.3.13.1.3. Gladius Typ Pompeji

Beschreibung: Die im Querschnitt quadratische bis rechteckige Griffangel des eisernen Schwertes endet oft in einem halbkugeligen Nietknopf, später einer Nietkappe. Die Heftschultern sind gerade horizontal bis leicht abfallend. Die Klingenlänge beträgt 45–53 cm, die Klingenblattbreite durchschnittlich 3,5–5,5 cm und die durchschnittliche Angellänge liegt zwischen 13–19 cm. Die Klinge besitzt meist gerade Schneiden, die im letzten Viertel bis Drittel mit einem deutlichen Knick in eine kurze, gedrungene Spitze übergehen. Ein mehr oder minder stark ausgeprägter Mittelgrat verleiht der Klinge einen rhomben- bis rautenförmigen Blattquerschnitt. Das Gewicht der meisten

Schwerter dieses Typs beträgt durchschnittlich 1,0 kg. Zugehörig sind unterschiedlich geformte und verzierte Scheiden, die in chronologisch zuweisbaren und verschieden ausgeformten Ortbändern enden.
Datierung: Römische Kaiserzeit, claudisch/flavisch–severisch, Mitte 1. Jh.–Anfang 3. Jh. n. Chr.
Verbreitung: Römisches Reich, *Barbaricum*.
Literatur: Ulbert 1969, 97; 119–120; Oldenstein 1998; Bishop/Coulston 2006, 80–83; Miks 2007, 65–71; 112–115; Fischer 2012, 182–184; Bishop 2016, 18–24; 40–44.

1.3.13.1.3.1. Gladius Typ Pompeji – klassische Form

Beschreibung: Die Klingenblattschultern sind horizontal ausgerichtet. Die Klingenblattkontur verläuft bis zu einem deutlichen Knick am Spitzenansatz durchgehend parallel, seltener im oberen Viertel leicht einziehend und dann parallel. Die Spitze ist kurz und gedrungen. Die Klinge besitzt einen mehr oder minder ausgeprägten rautenförmigen Blattquerschnitt. Die Klingenblattlänge beträgt 37–55 cm (meist 44–50 cm), die maximale Klingenbreite ca. 3,5–5,2 cm (meist bis 4,5 cm) und die Angellänge 13–20 cm.
Datierung: Römische Kaiserzeit, claudisch, Mitte–Ende 1. Jh. n. Chr. (im *Barbaricum* bis Ende 2. Jh. n. Chr.).
Verbreitung: Römisches Reich, *Barbaricum*.
Literatur: Miks 2007, 66–67.

1.3.13.1.3.2. Gladius Typ Pompeji – Variante Putensen-Vimose

Beschreibung: Die Klingenblattschultern sind horizontal oder ganz leicht abfallend ausgerichtet. Die Klingenblattkontur verläuft parallel bzw. leicht konisch, bis sie mit einem deutlichen Bogen zur Spitze ausläuft. Die Spitze ist kurz und gedrungen mit einer mehr oder minder gebogenen Schneidenführung. Der Blattquerschnitt ist rautenförmig und zeigt mitunter zwei bis drei parallel verlaufende Blutrillen bzw. -rinnen; am oberen Klingenblattende sind buntmetallene Tauschie-

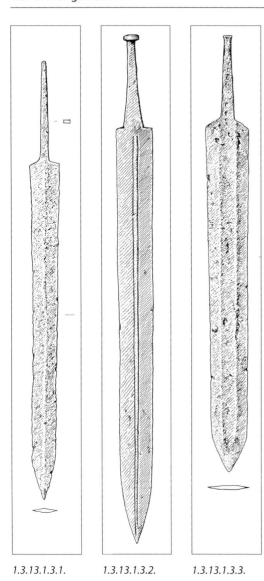

1.3.13.1.3.1. 1.3.13.1.3.2. 1.3.13.1.3.3.

rungen mit vermutlich apotropäischer Funktion möglich. Die Klingenblattlänge beträgt 40–55 cm (meist 46–53 cm), die maximale Klingenbreite ca. 3,7–5,3 cm und die Angellänge 12–20 cm.
Datierung: Römische Kaiserzeit, spätflavisch/frühantoninisch–severisch, 1.–Mitte 3. Jh. n. Chr.
Verbreitung: Römisches Reich, *Barbaricum*.
Literatur: Miks 2007, 67–68; 113–114.

1.3.13.1.3.3. Gladius Typ Pompeji – Variante Hamfelde

Beschreibung: Diese Variante besitzt im Vergleich zu den vorhergehenden die Besonderheit einer extremen Klingenbreite bei einer mitunter relativ geringen Länge. Die Klingenblattschultern sind horizontal oder nur leicht abfallend ausgerichtet. Die Klingenblattkontur verläuft in der Regel parallel, bevor sie mit einem deutlichen Bogen in die kurze, gedrungene Spitze ausläuft. Die Schneidenführung der Spitze ist mehr oder minder gebogen. Die Klinge besitzt einen breiten und flachbandartigen oder flachlinsenförmigen Blattquerschnitt, selten einen Mittelgrat, der dann aber auch wulstig ausprägt sein kann; am oberen Klingenblattende sind buntmetallene Tauschierungen mit vermutlich apotropäischer Funktion möglich. Die Klingenblattlänge beträgt 43–55 cm (meist bis 53 cm), vereinzelt sind Exemplare mit Semispatha-Länge bis 57 cm belegt. Die maximale Klingenbreite beträgt ca. 5,2–7,1 cm und die Angellänge 12–18 cm.
Datierung: Römische Kaiserzeit, 2. Jh. n. Chr.
Verbreitung: Römisches Reich, *Barbaricum*.
Literatur: Miks 2007, 69–70; 114–115.

1.3.13.2. Spatha »römisch«

Beschreibung: Die im Querschnitt quadratische bis rechteckige Griffangel des eisernen Schwertes endet selten in einem halbkugeligen Nietknopf, häufiger in einer Nietkappe. Die Heftschultern sind gerade horizontal bis leicht abfallend. Alle unter ihnen summierten Schwerter sind gekennzeichnet durch eine technisch verbundene Einheit des Blattes und der Angel. Die Angel bildet mit den über sie aufgefädelten Einzelteilen, in der Regel bestehend aus dem Stichblatt, dem Parierstück, der Handhabe (Hilze), dem Knauf und dem abschließenden Nietkopf, den Schwertgriff. Die Klingenblattlänge beträgt in der Regel 60–90 cm, die maximale Klingenbreite ca. 3,4–7,7 cm und die Angellänge 12–22 cm (meist 12–18 cm).
Datierung: Römische Republik–Spätantike, augusteisch–konstantinisch, 1. Jh. v. Chr.–2. Drittel 4. Jh. n. Chr.
Verbreitung: Römisches Reich, *Barbaricum*.

Literatur: Lindken 2005; Bishop/Coulston 2006, 82–83; 130–134; 154–165; 202–205; Miks 2007, 71–74; 77–108; 115–134; Junkelmann 2008, 146–149; Fischer 2012, 186–192; Sprague 2013, 29–31.
Anmerkung: Neben den »klassischen« Spathae finden sich auch sogenannte Gladii vom Spatha-Typ. Sie treten vorwiegend in Fundkontexten der Mitte des 1.–3. Jhs. n. Chr. auf und werden aufgrund ihrer Form der vergleichbaren Gruppe von Spathaklingen zugeordnet. Die Klingen besitzen eine extrem kleine, gedrungene Spitze, bis zu deren Ansatz sich das Klingenblatt mehr oder minder stark konisch verjüngt. Möglicherweise könnte es sich bei den Exemplaren dieses Typs um abgebrochene ehemalige Spathae in sekundärer Verwendung handeln. Dafür spricht neben Merkmalen in der Schmiedestruktur auch der Umstand, dass dieser Typ gelegentlich in Deponierungskontexten angetroffen wird, die auf eine vorausgehende Aufbewahrung der Schwerter als eine Art »Notbewaffnung« hindeuten.
(siehe Farbtafel Seite 27)

1.3.13.2.1. Spatha Typ Fontillet

Beschreibung: Dieser Typ weist eine deutliche Anlehnung an früh- und mittellatènezeitliche Klingen auf. Dennoch wird in der Forschung für einige Exemplare eine Einstufung als *gladius Hispaniensis* (1.3.13.1.1.) diskutiert. Die Klingenblattschultern sind deutlich abfallend bzw. horizontal ausgebildet. Die Klingenblattkontur verläuft in den oberen beiden Dritteln nahezu parallel und geht ohne Umbruch in die Spitze über. Die Spitze ist lang ausgezogen und besitzt eine gerade oder leicht bogenförmige Schneidenführung. Der Blattquerschnitt ist dabei mehr oder minder stark ausgeprägt rauten- oder linsenförmig. Gelegentlich finden sich zwei bis drei Blutrillen/-rinnen. Teilweise sind die Klingen mit Herstellerstempeln versehen. Die Klingenblattlänge beträgt 60–77 cm (meist bis maximal 66 cm), vereinzelt sind Exemplare mit Semispatha-Länge ab 57 cm belegt. Die maximale Klingenbreite beträgt ca. 4,7–6,2 cm und die Angellänge 12–22 cm (meist aber unter 17 cm).

1.3.13.2.1. *1.3.13.2.2.*

Untergeordnete Begriffe: Biborski Typ Canterbury-Kopki; Kaczanowski Typ Bell-Zemplín.
Datierung: Römische Republik–Römische Kaiserzeit, spätrepublikanisch–claudisch, 1. Jh. v. Chr.–Mitte 1. Jh. n. Chr. (im *Barbaricum* bis Mitte 2. Jh. n. Chr.).
Verbreitung: Römisches Reich, *Barbaricum*.
Literatur: Kaczanowski 1992, 23–24; Biborski 1994a, 98–99; Biborski/Ilkjær 2006, 169–176; Miks 2007, 77–79; 107.

1.3.13.2.2. Spatha Typ Nauportus

Beschreibung: Dieser Typ besitzt eine deutliche Ähnlichkeit mit dem Gladius Typ Mainz (1.3.13.1.2.) und dessen Varianten Sisak (1.3.13.1.2.2.) und Mühlbach (1.3.13.1.2.4.). Für einige Exemplare wird in der Forschung eine Einstufung als *gladius Hispaniensis* (1.3.13.1.1.) diskutiert. Die Klingenblattschultern sind stark abfallend, selten annähernd horizontal ausgebildet. Die Klingenblattkontur weist einen sehr langgezogenen Schneideneinzug auf, seltener einen konischen Schneidenverlauf, in dessen Anschluss sie oft mit einem abrupten Bogen in die Spitze übergeht. Die Spitze ist teilweise extrem schmal und zeigt eine gerade oder sogar leicht einziehende Schneidenführung. Die Klinge besitzt einen mehr oder minder ausgeprägten linsen- oder rautenförmigen Blattquerschnitt; gelegentlich treten zwei parallele Blutrillen in Erscheinung. Die Klingenblattlänge beträgt 60–70 cm (meist über 64 cm), die maximale Klingenbreite meist 4,0–5,5 cm und die Angellänge 12–18 cm.
Untergeordnete Begriffe: Kaczanowski Typ Wesółki.
Datierung: Römische Republik–Römische Kaiserzeit, spätrepublikanisch–tiberisch, Mitte 1. Jh. v. Chr.–1. Drittel 1. Jh. n. Chr.
Verbreitung: Römisches Reich, *Barbaricum*.
Literatur: Kaczanowski 1992, 22; Biborski 1994a, 93–94; Bishop/Coulston 2006, 155; Miks 2007, 79–80; 107–108.

1.3.13.2.3. Spatha Typ Straubing-Nydam

Beschreibung: Spathae des Typs Straubing-Nydam besitzen tendenziell ein schlankes Klingenblatt, das sich extrem (Variante Nydam) bis nur schwach (Variante Straubing) annähernd gleichmäßig verjüngt. Die Spitze ist kurz und mit bogenförmiger Schneidenführung. Die Klingenblattlänge beträgt in der Regel 60–83 cm, die maximale Klingenbreite ca. 3,4–5,8 cm und die Angellänge 10–20 cm.
Datierung: Römische Kaiserzeit–Spätantike, augusteisch–frühtetrarchisch, 1.–4. Jh. n. Chr.
Verbreitung: Römisches Reich, *Barbaricum*.
Literatur: Ulbert 1974; Biborski/Ilkjær 2006, 192–193; Miks 2007, 80; 117–123.
Anmerkung: Die Typenbezeichnung umfasst zwei klar unterscheidbare Varianten innerhalb einer sehr inhomogenen Klingengruppe, zwischen die sich die sonstigen Vertreter des Typs als weitere Formvarianten oder eher unscharf voneinander abgrenzbare Formtendenzen einreihen lassen.

1.3.13.2.3.1. Spatha Typ Straubing-Nydam – Variante Newstead

Beschreibung: Diese Variante besitzt insgesamt eine eher grazile Form. Die Klingenblattschultern sind horizontal oder nur leicht abfallend ausgebildet. Die Klingenblattkontur zeigt zur Spitze hin eine schwach konische Form. Die kurze Spitze ist meist spitzbogig, bisweilen auch annähernd geradschneidig. Die Klinge besitzt einen rautenförmigen Blattquerschnitt. Bei jüngeren Exemplaren treten vereinzelt dann schon facettiert rautenförmige Blattquerschnitte auf; auch sind bei ihnen am oberen Klingenblattende buntmetallene Tauschierungen mit vermutlich apotropäischer Funktion möglich. Die Klingenblattlänge beträgt 60–73 cm (meist bis maximal 67 cm), gelegentlich sind Exemplare mit Semispatha-Länge ab 55 cm belegt. Die maximale Klingenbreite beträgt ca. 3,5–4,2 cm und die Angellänge 11–18 cm.
Synonym: Miks Tendenz/Variante Newstead.
Untergeordnete Begriffe: Kaczanowski Typ Newstead.

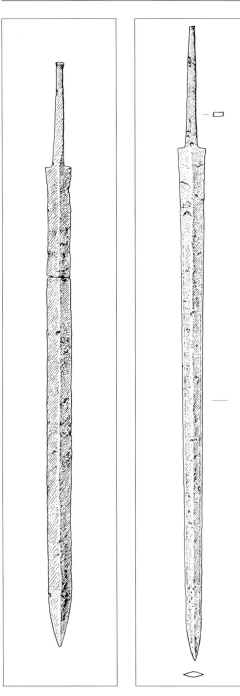

1.3.13.2.3.1. *1.3.13.2.3.2.*

Datierung: Römische Kaiserzeit–Spätantike, augusteisch–frühtetrarchisch, 1.–3. Jh. n. Chr.
Verbreitung: Römisches Reich, *Barbaricum*.
Literatur: Kaczanowski 1992, 22–23; Biborski 1994a, 93–94; Miks 2007, 81–82.

1.3.13.2.3.2. Spatha Typ Straubing-Nydam – Variante Nydam

Beschreibung: Die Klingenblattschultern sind horizontal, oft nur schwach abfallend ausgebildet. Die Klingenblattkontur ist sehr schlank und verjüngt sich stark von größerer Breite an der Schulter zur Spitze hin. Die sehr kleine Spitze zeigt eine spitzbogige Schneidenführung. Die Klinge besitzt einen facettierten, rautenförmigen Blattquerschnitt. Im Angelbereich oder am oberen Klingenblatt ist sie häufig mit Herstellermarken bzw. -stempeln und buntmetallenen, vermutlich apotropäischen Tauschierungen versehen. Die Klingenblattlänge beträgt 60–77 cm (meist über 67 cm), vereinzelt sind Exemplare mit Semispatha-Länge ab 59 cm belegt. Die maximale Klingenbreite beträgt ca. 3,4–4,9 cm und die Angellänge 12–20 cm.
Synonym: Miks Tendenz/Variante Nydam.
Untergeordnete Begriffe: Kaczanowski Typ Illerup; Bemmann/Hahne Typ Røllang; Biborski Typ Vimose-Illerup.
Datierung: Römische Kaiserzeit–Spätantike, spätantoninisch–frühtetrarchisch, spätes 2.–spätes 3. Jh. n. Chr.
Verbreitung: Römisches Reich, *Barbaricum*.
Literatur: Biborski 1994a, 94–95; Biborski/Ilkjær 2006, 206–247; Miks 2007, 82–83.

1.3.13.2.3.2.1. Gladius vom Spatha-Typ Straubing-Nydam – Variante Nydam

Beschreibung: Eine kleinere Variante der Hauptform. Die Klingenblattschultern sind horizontal als auch stark abfallend ausgerichtet. Die Klingenblattkontur ist grundsätzlich sehr schmal und verjüngt sich entweder zur Spitze hin extrem oder setzt von Beginn an sehr schmal an. Die Spitze ist in der Regel sehr klein, gedrungen und besitzt

eine spitzbogige Schneidenführung. Der Blatt-
querschnitt ist überwiegend linsen- bis rauten-
förmig. Die Klingenblattlänge beträgt 39–54 cm,
die maximale Klingenbreite ca. 2,1–4,4 cm (meist
knapp über 3 cm) und die Angellänge 13–16 cm.
Synonym: Miks Gladius vom »Spatha-Typ« –
Tendenz/Variante »Nydam«.
Datierung: Römische Kaiserzeit, severisch, 2. Jh.
n. Chr.
Verbreitung: Römisches Reich, *Barbaricum*.
Literatur: Miks 2007, 73–74.

1.3.13.2.3.3. Spatha Typ Straubing-Nydam – Variante Straubing

Beschreibung: Die Klingenblattschultern sind ho-
rizontal ausgebildet. Die Klingenblattkontur ver-
jüngt sich zur Spitze hin eher schwach. Die Schnei-
denführung der kurzen Spitze ist hierbei mehr
oder minder spitzbogig. Die Klinge besitzt einen
linsenförmigen, meist jedoch facettierten, rauten-
förmigen Blattquerschnitt. Im Angelbereich oder
am oberen Klingenblatt ist sie des Öfteren mit
Herstellermarken bzw. -stempeln und buntmetal-
lenen, vermutlich apotropäischen Tauschierun-
gen versehen. Die Klingenblattlänge beträgt 60–
82 cm (meist bis maximal 75 cm), vereinzelt sind
Exemplare mit Semispatha-Länge ab 56 cm be-
legt. Die maximale Klingenbreite beträgt ca. 3,9–
4,9 cm und die Angellänge 11–20 cm.
Synonym: Miks Tendenz/Variante Straubing.
Untergeordnete Begriffe: Kaczanowski Typen
Augst, Nydam und Illerup, Variante Gać; Bem-
mann/Hahne Typen Einang und Røllang; Biborski
Typen Woerden-Bjärs, Vimose-Illerup und
Nydam-Kragehul.
Datierung: Römische Kaiserzeit–Spätantike,
frühantoninisch–frühtetrarchisch, Anfang 2. Jh.–
ca. um 300 n. Chr.
Verbreitung: Römisches Reich, *Barbaricum*.
Literatur: Biborski 1978, 86–92; Kaczanowski
1992, 30–31; Bemmann/Hahne 1994, 362–370;
Biborski 1994a, 101; Bemmann/Bemmann 1998,
159; Biborski/Ilkjær 2006, 206–247; Miks 2007,
83–85.

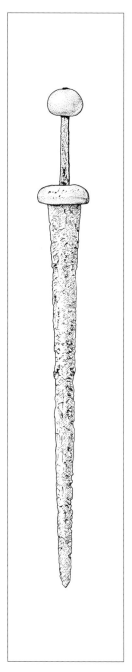

1.3.13.2.3.2.1.

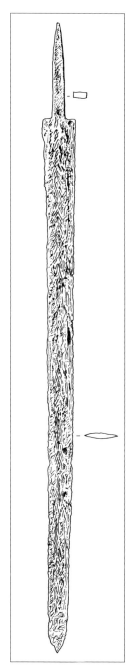

1.3.13.2.3.3.

1.3.13.2.3.3.1. Gladius vom Spatha-Typ Straubing-Nydam – Variante Straubing

Beschreibung: Eine kleinere Variante der Hauptform. Die Klingenblattschultern sind horizontal, meist jedoch leicht bis stark abfallend ausgerichtet. Die Klingenblattkontur verjüngt sich mehr oder weniger stark konisch auf den Spitzenbereich zu. Die Spitze ist kurz und gedrungen. Die Klinge besitzt einen linsenförmigen Blattquerschnitt und gelegentlich eine mittige oder zwei parallele Blutrillen/-rinnen. Am oberen Klingenblattende sind buntmetallene Tauschierungen mit vermutlich apotropäischer Funktion möglich. Die Klingenblattlänge beträgt meist 35–46 oder 50–55 cm, vereinzelt sind Exemplare mit Semispatha-Länge bis 59 cm belegt. Die maximale Klingenbreite beträgt ca. 3,0–4,4 cm und die Angellänge 11–18 cm.

Synonym: Miks Gladius vom »Spatha-Typ« – Tendenz/Variante »Straubing«.

Datierung: Römische Kaiserzeit, claudisch/flavisch–späte mittlere Kaiserzeit, Mitte 1.–3. Jh. n. Chr.

Verbreitung: Römisches Reich, *Barbaricum*.

Literatur: Miks 2007, 72–74.

1.3.13.2.3.4. Spatha Typ Straubing-Nydam – Variante Einang

Beschreibung: Die Klingenblattschultern sind horizontal ausgebildet. Die Klingenblattkontur verjüngt sich mehr oder minder deutlich zur Spitze hin. Die kurze Spitze besitzt eine spitzbogige Schneidenführung. Die Klinge zeigt einen linsen- bis bandförmigen Blattquerschnitt mit zwei parallelen Blutrinnen und teilweise Herstellerstempel. Die Klingenblattlänge beträgt 67–76 cm, die maximale Klingenbreite ca. 4,3–5,2 cm (meist über 4,7 cm) und die Angellänge 12–18 cm.

Synonym: Miks Tendenz/Variante Einang.

Untergeordnete Begriffe: Kaczanowski Typ Nydam; Bemmann/Hahne Typ Einang; Biborski Typ Nydam-Kragehul.

Datierung: Römische Kaiserzeit–Spätantike, frühantoninisch–frühtetrarchisch, 3.–1. Drittel 4. Jh. n. Chr.

Verbreitung: Römisches Reich, *Barbaricum*.

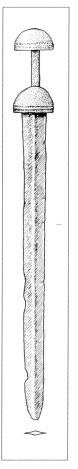

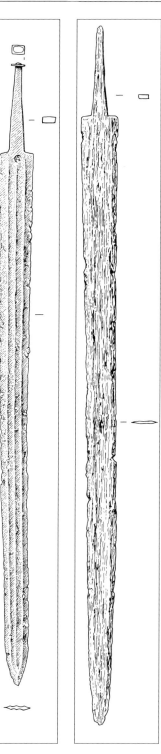

1.3.13.2.3.3.1.

1.3.13.2.3.4. 1.3.13.2.3.5.

Literatur: Biborski 1978, 86–92; Kaczanowski 1992, 31; Bemmann/Hahne 1994, 366; Biborski 2004a, 557; Biborski/Ilkjær 2006, 236–247; Miks 2007, 85–86.

1.3.13.2.3.5. Spatha Typ Straubing-Nydam – Variante Ejsbøl

Beschreibung: Die Klingenblattschultern sind horizontal ausgebildet. Die Klingenblattkontur verjüngt sich mehr oder minder deutlich zur Spitze hin. Die kurze Spitze kann entweder kurz spitzbogig oder langgezogener mit eher sanft ansetzendem Bogen gestaltet sein. Die Klinge besitzt im Bereich der Klingenblattschultern einen breiten, bandförmigen Blattquerschnitt, der sich parallel zum Schneidenverlauf zur Spitze hin deutlich verjüngt. Teilweise treten mehrere parallele Blutrinnen, vereinzelt auch Herstellermarken bzw. -stempel auf. Die Klingenblattlänge beträgt 65–83 cm (häufig über 74 cm), die maximale Klingenbreite ca. 4,2–5,8 cm (meist über 4,8 cm) und die Angellänge 10–14 cm.

Synonym: Miks Tendenz/Variante Ejsbøl.

Untergeordnete Begriffe: Kaczanowski Typ Nydam; Bemmann/Hahne Typen Einang und Ejsbøl-Sarry; Biborski Typen Nydam-Kragehul, Vøien-Hedelisker, Snipstad, Ejsbøl-Sarry.

Datierung: Römische Kaiserzeit–Spätantike, frühantoninisch–spätvalentinianisch/frühtheodosianisch, Mitte 3.–Ende 4. Jh. n. Chr.

Verbreitung: Römisches Reich, *Barbaricum*.

Literatur: Biborski 1978; Ørsnes 1988; Kaczanowski 1992, 31; Bemmann/Hahne 1994, 366–368; Biborski 2004a, 557; Biborski/Ilkjær 2006, 236–271; Miks 2007, 86–88.

Anmerkung: Die Klingen der Variante Ejsbøl sind eng mit denen der Variante Einang (1.3.13.2.3.4.) verwandt, besitzen jedoch größere Dimensionen.

1.3.13.2.4. Spatha Typ Lauriacum-Hromówka

Beschreibung: Spathae dieses Typs besitzen tendenziell ein mittelbreites bis breites Klingenblatt mit weitestgehend parallelem Schneidenverlauf. Dieser mündet in einer dreieckigen Spitze mit annähernd gerader Schneidenführung (Variante Lauriacum bzw. Mainz-Canterbury) oder einer eher gedrungenen Spitze mit spitzbogiger Schneidenführung (Variante Hromówka). Die Klingenblattlänge beträgt in der Regel 60–80 cm, die maximale Klingenbreite ca. 4,5–6,7 cm und die Angellänge 11–25 cm.

Datierung: Römische Kaiserzeit–Spätantike, frühantoninisch–frühtetrarchisch, 2. Jh.–Anfang 4. Jh. n. Chr.

Verbreitung: Römisches Reich, *Barbaricum*.

Literatur: Ulbert 1974; Biborski 2004a, 555; Bishop/Coulston 2006, 155–156; Miks 2007, 92–98; 123–127.

1.3.13.2.4.1. Spatha Typ Lauriacum-Hromówka – Variante Mainz-Canterbury

Beschreibung: Die Klingenblattschultern sind meist horizontal, mitunter allerdings auch leicht bis stärker abfallend ausgebildet. Die Klingenblattkontur verläuft durchgehend parallel und mündet in der Regel mit einem deutlichen Knick, seltener einem sanfteren Bogen in der Spitze. Die Spitze ist bei gerader Schneidenführung mittellang bis lang, seltener gedrungener ausgeführt. Die Klinge besitzt einen linsen- bis rautenförmigen Blattquerschnitt; teilweise ist der Querschnitt jedoch auch bandförmig und weist zwei oder mehrere parallele Blutrinnen auf. Mitunter sind Herstellerstempel und gepunzte Inschriften bzw. Markierungen belegt; am oberen Klingenblattende kommen gelegentlich buntmetallene Tauschierungen mit vermutlich apotropäischer Funktion vor. Die Klingenblattlänge beträgt 60–67 cm, gelegentlich sind Exemplare mit Semispatha-Länge ab 59 cm belegt. Die maximale Klingenbreite liegt zwischen 5,0–6,6 cm (meist bis 6 cm) und die Angellänge bei 11–23 cm.

Synonym: Miks Variante Lauriacum.

Untergeordnete Begriffe: Kaczanowski Typen Canterbury, Mautern und Lachirovice-Krasusze; Biborski Typen Canterbury-Kopki und Lachmirowice-Apa.

Datierung: Römische Kaiserzeit–Spätantike, frühantoninisch–konstantinisch, 2.–2. Hälfte 3. Jh. n. Chr.

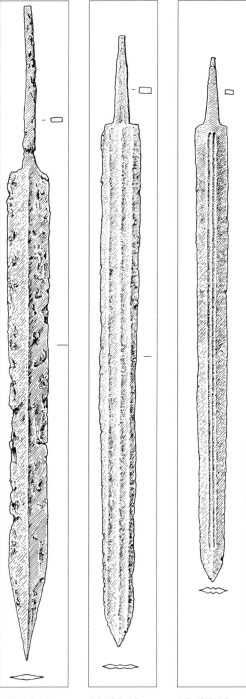

1.3.13.2.4.1. 1.3.13.2.4.2. 1.3.13.2.4.3.

Verbreitung: Römisches Reich, *Barbaricum*.
Literatur: Kaczanowski 1992, 31; 39; Biborski 1994a, 98–101; Biborski/Ilkjær 2006, 169–176; 185–193; Miks 2007, 92–94.

1.3.13.2.4.2. Spatha Typ Lauriacum-Hromówka – Variante Hromówka

Beschreibung: Die Klingenblattschultern sind meist horizontal oder leicht abfallend ausgebildet. Die Klingenblattkontur verläuft durchgehend parallel oder nur schwach konisch mit mittelstarker bis starker Biegung am Ansatz zur Spitze. Die kurze Spitze ist abhängig von der Klingenblattbreite mehr oder minder stark gedrungen und besitzt eine gebogene Schneidenführung. Der Blattquerschnitt ist flach breit-bandförmig, seltener flach linsenförmig. Auf einem Großteil der Klingen finden sich zwei oder mehrere parallele Blutrinnen; nur wenige Herstellerstempel sind belegt; am oberen Klingenblattende kommen vermehrt buntmetallene Tauschierungen mit vermutlich apotropäischer Funktion vor. Die Klingenblattlänge beträgt 60–80 cm (meist bis maximal 75 cm), vereinzelt sind Exemplare mit Semispatha-Länge ab 58 cm belegt. Die maximale Klingenbreite beträgt ca. 5,0–6,7 cm (meist bis um 6,0 cm) und die Angellänge 11–25 cm.
Untergeordnete Begriffe: Kaczanowski Typen Nydam und Ejsbøl; Biborski Typen Buch-Podlodów, Folkslunda-Zaspy und Lauriacum-Hromówka.
Datierung: Römische Kaiserzeit–Spätantike, frühantoninisch–frühtetrarchisch, 2. Jh.–Anfang 4. Jh. n. Chr.
Verbreitung: Römisches Reich, *Barbaricum*.
Literatur: Kaczanowski 1992, 31; Biborski 1994a, 99–100; Biborski/Ilkjær 2006, 176–185; 193–206; Miks 2007, 94–96.

1.3.13.2.4.3. Spatha Typ Lauriacum-Hromówka – Variante Straubing-Hromówka

Beschreibung: Die Klingenblattschultern sind horizontal oder nur leicht abfallend ausgebildet. Die Klingenblattkontur verläuft annähernd parallel

oder nur schwach konisch und mündet mit einer mittelstarken bis starken Biegung in der Spitze. Die kurze, mehr oder weniger gedrungene Spitze besitzt eine gebogene Schneidenführung. Der Blattquerschnitt ist hierbei rauten-, linsen- oder bandförmig. Bei mit parallelen Blutrinnen versehenen Klingen sind auch asymmetrische Blattquerschnitte mit facettierter Rautenform auf der Kehrseite belegt. Herstellerstempel sind selten; am oberen Klingenblattende kommen gelegentlich buntmetallene Tauschierungen mit vermutlich apotropäischer Funktion vor. Die Klingenblattlänge beträgt 60–71 cm (meist über 62 cm), vereinzelt sind Exemplare mit Semispatha-Länge ab 56 cm belegt. Die Klingenbreite beträgt ca. 4,5–5,0 cm und die Angellänge 12–21 cm.

Untergeordnete Begriffe: Bemmann/Hahne Typ Einang; Biborski Typ Woerden-Bjärs.

Datierung: Römische Kaiserzeit–Spätantike, frühantoninisch–späte mittlere Kaiserzeit, 2.–Mitte 3. Jh. n. Chr.

Verbreitung: Römisches Reich, *Barbaricum*.

Literatur: Bemmann/Hahne 1994, 362–370; Biborski 1994a, 101; Biborski 2004a, 555–556; Biborski/Ilkjær 2006, 206–217; Miks 2007, 96–97.

Anmerkung: Die Klingen der vorliegenden Variante liegen in ihren Proportionen zwischen denen des Typs Straubing-Nydam – Variante Straubing (1.3.13.2.3.3.), und des Typs Lauriacum-Hromówka – Variante Hromówka (1.3.13.2.4.2.), während ihre primären Merkmale klar zu letzterem Typ tendieren. Diesen Umständen tragen die Benennung und Zuordnung der Variante Rechnung.

1.3.13.2.5. Spatha Typ Illerup-Whyl

Beschreibung: Ausgehend von den Proportionen, Dimensionen und den Formmerkmalen stellt dieser Typ eine Mischung aus den vorhergehenden Spathatypen Straubing-Nydam (1.3.13.2.3.) und Lauriacum-Hromówka (1.3.13.2.4.) dar. Die Klingenblattschultern sind horizontal oder leicht, seltener stärker abfallend ausgebildet. Die Klingenblattkontur verläuft eindeutig parallelschneidig. Die Spitze kann sowohl kurz bis sehr gedrungen spitzbogig oder auch langgezogener mit

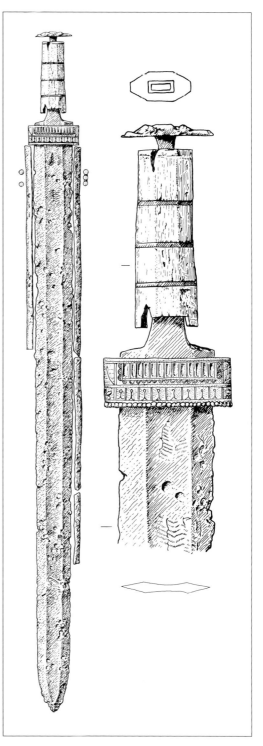

1.3.13.2.5.

sanft gebogener Schneidenführung ausgeführt sein. Die Klinge besitzt einen schmalen bis mittelbreiten, bandförmigen Blattquerschnitt, bei wenigen Exemplaren mit parallelen Blutrinnen. Vor allem bei breiteren Klingen kann dieser auch bikonkav sein. Herstellerstempel treten kaum auf. Die Klingenblattlänge beträgt 62–85 cm (meist deutlich über 70 cm), die maximale Klingenbreite ca. 4,2–5,7 cm und die Angellänge 10–14 cm.

Untergeordnete Begriffe: Bemmann/Hahne Typ Ejsbøl-Sarry.

Datierung: Römische Kaiserzeit–Spätantike, frühtetrarchisch–spätthrakisch/frühjustinianisch, ca. spätes 3. Jh.–mindestens um 500 n. Chr.

Verbreitung: Römisches Reich, *Barbaricum*.

Literatur: Biborski 1978, 86–94; Bemmann/Hahne 1994, 367–368; Biborski 2004a, 559; Biborski/Ilkjær 2006, 259–271; Miks 2007, 99–103; 127–132.

Anmerkung: In der späten Römischen Kaiserzeit deckt dieser Typ das Spektrum der »leichten« Langschwerter ab.

1.3.13.2.6. Spatha Typ Osterburken-Kemathen

Beschreibung: Die Klingen dieses Typs stellen eine weitere Steigerung der Dimensionen gegenüber den Exemplaren des vorhergehend behandelten Spathatyps Illerup-Whyl (1.3.13.2.5.) dar. In der späten Römischen Kaiserzeit decken sie das Spektrum der »schweren« Langschwerter ab. Die Klingenblattschultern sind horizontal ausgebildet oder fallen nur mäßig ab. Die Klingenblattkontur ist weitgehend parallelschneidig, nur gelegentlich mit einer leichten Verjüngung zur Spitze hin. Die eher kurze Spitze ist spitzbogig gebildet und weist häufig eine gedrungene Form auf. Die Klinge besitzt einen mittelbreiten bis breiten, bandförmigen, oft tendenziell bikonkaven Blattquerschnitt; selten sind linsen- oder rautenförmige Querschnitte. Die Klingenblattlänge beträgt 71–89 cm (meist 75–84 cm), die maximale Klingenbreite ca. 6,0–7,7 cm und die Angellänge 10–14 cm.

Untergeordnete Begriffe: Biborski Typ Osterburken-Vrasselt.

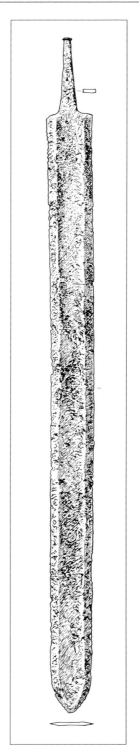

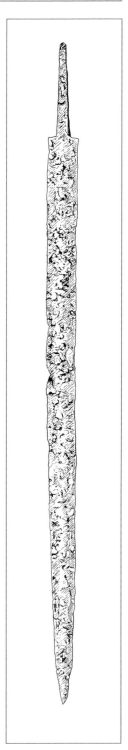

1.3.13.2.6. 1.3.13.2.7.; Maßstab 1:6.

Datierung: Römische Kaiserzeit–Spätantike, Mitte 3. Jh.–spätthrakisch/frühjustinianisch, Mitte 3. Jh.–um 500 n. Chr.
Verbreitung: Römisches Reich, *Barbaricum*.
Literatur: Biborski/Ilkjær 2006, 271–279; Miks 2007, 104–105; 132–133.

1.3.13.2.7. Spatha Asiatischer Typ

Beschreibung: Diese Form weist eine enge Verbindung zu den Typen Straubing-Nydam (1.3.13.2.3.) und Illerup-Whyl (1.3.13.2.5.) auf. Ihre Verbreitung nach Mittel- und Westeuropa kann aufgrund der Fundkontexte in Zusammenhang mit dem sogenannten Hunnen-Sturm gebracht werden. Die Klingenblattschultern sind horizontal ausgebildet. Die Klingenblattkontur ist parallelschneidig bzw. verjüngt sich mehr oder minder stark, um schließlich in sehr sanftem Bogen in die Spitze überzugehen. Die Spitze ist mitunter extrem lang ausgezogen; gelegentlich kommen auch kürzere und spitzbogige Ausprägungen vor. Die Klinge besitzt einen linsen- bis breit-bandförmigen Blattquerschnitt. Die Klingenblattlänge beträgt 78–90 cm (meist über 83 cm), die maximale Klingenbreite ca. 4,5–5,7 cm (meist über 5,0 cm) und die Angellänge 11–16 cm.
Datierung: Spätantike, theodosianisch–frühthrakisch, Ende 4./Anfang 5.–2. Drittel 5. Jh. n. Chr.
Verbreitung: Römisches Reich, *Barbaricum*.
Literatur: Miks 2007, 106; 133–134.

1.3.13.3. Ringknaufschwert

Beschreibung: Die im Querschnitt quadratische bis rechteckige Griffangel des eisernen Schwertes endet im oberen Griffbereich mit einem ringförmigen Abschluss. Hierbei sind zwei verschiedene Typen zu unterscheiden: Bei dem älteren, dem sogenannten sarmatischen Typ (1.3.13.3.1.), ist der Ring meist aus dem gleichen Material wie die Klinge und aus dieser gebildet, in wenigen Fällen verschweißt. Beim römischen Typ (1.3.13.3.2.) bildet die Griffangel eine Lasche und ist mit Ring bzw. Ringknauflasche vernietet.
Datierung: Römische Kaiserzeit, 3. Jh. v. Chr.– 3. Jh. n. Chr.

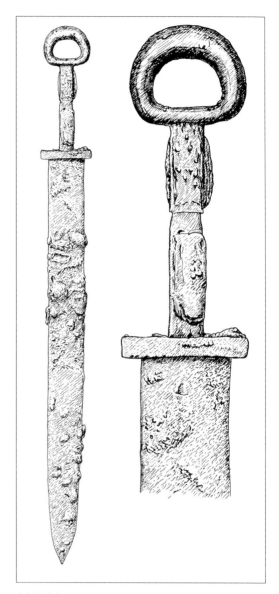

1.3.13.3.1.

Verbreitung: sarmatisches Siedlungsgebiet (südliches Uralgebiet bis untere Donau), Römisches Reich, östliches *Barbaricum*.
Literatur: Voß 2003; Istvánovits/Kulcsár 2008; Miks 2009; Miks 2017.
Anmerkung: Die Bedeutung der Ringknaufgriffe wird in der Forschung kontrovers diskutiert. Be-

lege weisen sie bereits in vorgeschichtlicher Zeit nach. Die Überlegungen reichen dabei von einem Kennzeichen für militärische Sondereinheiten bis hin zu einer allgemeinen temporären Modeerscheinung, deren Übernahme durch die Römer im Zuge der Kriege bzw. Kriegsgegner im mittleren bis unteren Donauraum angeregt wurde.

1.3.13.3.1. Einteiliges Ringknaufschwert

Beschreibung: Die im Querschnitt quadratische bis rechteckige Griffangel des eisernen Schwertes ist mit dem aus dem Material der Griffangel ausgeschmiedeten, seltener separat gearbeiteten Ringknauf verbunden. Der Ring ist dabei eher rund bis leicht oval geformt. Der Querschnitt ist ebenfalls meist rund und weist in etwa überall die gleiche Stärke auf.
Synonym: Ringknaufschwert, sarmatischer Typ.
Datierung: mittlere bis späte Sarmaten (Grekov), Römische Kaiserzeit, 3. Jh. v. Chr.–3. Jh. n. Chr.
Verbreitung: sarmatisches Siedlungsgebiet (südliches Uralgebiet bis untere Donau), Kontaktzonen zum Römischen Reich, östliches *Barbaricum*.
Literatur: Ginters 1928; Simonenko 2001; Istvánovits/Kulcsár 2001; Mráv 2006; Istvánovits/Kulcsár 2008; Miks 2009; Sadowski 2012; Miks 2017.

1.3.13.3.2. Mehrteiliges Ringknaufschwert

Beschreibung: Die im Querschnitt quadratische bis rechteckige Griffangel des eisernen Schwertes ist mit dem separat gearbeiteten Ringknauf sekundär vernietet. Die Form ist dabei an das einteilige Ringknaufschwert des sarmatischen Typs (1.3.13.3.1.) angelehnt, jedoch wurden die separaten Griffteile nach römischem Formempfinden gestaltet. Sie besitzen einen rhombischen Querschnitt, verdicken sich meist nach oben und lassen sich in drei Grundformen unterscheiden:
A) kreisförmige Ringe mit in der Frontalansicht mehr oder minder gleichbleibender Materialbreite,
B) nierenförmige Ringe mit in der Frontalansicht starker partieller Materialverdickung,

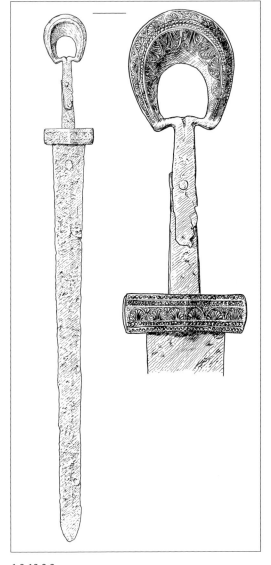

1.3.13.3.2.

C) hochovale Ringe mit starker bis extremer partieller Materialverdickung.
Die Übergänge zu den einzelnen Formen sind fließend.
Bei der Art der Verlaschung können zwei Typen unterschieden werden. Beim häufigeren wurde nach Zusammenfügen des Ringes aus beiden Enden des Ringknaufes eine Ringknauflasche ausgeschmiedet, die mittels Befestigungsnieten an

der Griffangel befestigt wurde. Seltener findet sich die Variante, bei welcher der Endbereich der Griffangel flach ausgeschmiedet wurde, die Ringknauflasche. Diese wurde anschließend durch den geschlossen geschmiedeten Ring geführt und an der Griffangel mit (meist) zwei Nieten befestigt, sodass der Ring nur lose mit der Griffangel verbunden war.

Hinsichtlich ihrer Klingenform folgen die Schwerter mit Ringknaufgriff dem zuvor behandelten Typenspektrum. Dabei kann jedoch die Bevorzugung bestimmter Klingentypen beobachtet werden. Vorzugsweise handelt es sich hierbei um Gladii bzw. Semispathae und nur in Ausnahmefällen um Spathae, bei denen die Verwendung eines oft dekorativ ausgestalteten Ringknaufes zu beobachten ist. Aufgrund der technischen Trennung von Ring und Griffangel war es möglich, alle in Umlauf befindlichen Schwerttypen entsprechend dem aktuellen Trend »nachzurüsten«.

Synonym: Ringknaufschwert, römischer Typ.
Datierung: Römische Kaiserzeit, antoninisch–frühseverisch, Anfang 2.–Ende 2./ Anfang 3. Jh. n. Chr.
Verbreitung: Römisches Reich, *Barbaricum*.
Literatur: Schwietering 1918/20; Hundt 1953; Raddatz 1953; Hundt 1955; Raddatz 1959/1961; Kellner 1966; Biborski 1994b; Bishop/Coulston 2006, 131–133; Miks 2007, 177–187; Istvánovits/Kulcsár 2008; Miks 2009; Fischer 2012, 192; Bishop 2016, 28; Miks 2017.
Anmerkung: Hierbei handelt es sich in erster Linie um eine spezielle Griffform und weniger einen eigenständigen Schwerttyp. Die Ausbildung der Griffenden folgt lediglich einer auffälligen Modeerscheinung während eines bestimmten Zeitraumes. Die verwendeten Klingen passen in das gängige zeitgenössische Fundspektrum.
(siehe Farbtafel Seite 27)

1.3.14. Spatha »frühmittelalterlich«

Beschreibung: Das eiserne Schwert hat eine kantige Griffangel und ein gerades oder schräg abfallendes Heft. Die Schneiden verlaufen zunächst annähernd parallel, bevor sie dann zur kurzen, oft

relativ stumpfen Spitze einziehen. Die Klinge weist beidseitig eine flache Kehlung auf, selten ist ihr Querschnitt dachförmig. Gelegentlich konnten Damaszierung und Namensinschriften nachgewiesen werden. Bei den frühen Spathae sind Knauf- und Parierstange aus organischem Material (1.3.14.1.). Eine Sonderform stellt hier die Goldgriffspatha (1.3.14.1.1.) dar, deren Griff auf den Schauseiten mit dünner Goldfolie verkleidet war. Der Knauf war oft aus Edelmetall, Knauf- und Parierstange wurden mit Edelmetall- oder Eisenblech verkleidet.

Ferner können Spathae Knauf- und Parierstangen aus zusammengenieteten Lagen aus organischem Material und Metall (1.3.14.2.) aufweisen. Bei den späten Formen sind Knauf- und Parierstangen massiv aus Eisen (1.3.14.3.) gearbeitet, organische Auflagen treten nicht mehr auf. Einige Spathae tragen statt eines Knaufes spitzovale Eisenbleche am Griffangelende bzw. es wurden Knaufkappen auf die Knaufstange aufgenietet. Ab dem 6. Jh. treten pyramidenförmige Knäufe aus Edelmetall, kleine trapezoide Bronzeknäufe und Knäufe mit abgesetzten Tierkopfenden auf. Ab dem 7. Jh. sind die Knäufe meist aus Eisen, z. T. mit einer Silber-/Messingtauschierung verziert.

Datierung: Spätantike–Frühmittelalter, 5.–9. Jh. n. Chr.
Verbreitung: Deutschland, Niederlande, Schweiz, Österreich, Dänemark, Skandinavien, Frankreich, Großbritannien, Belgien, Italien, Tschechien.
Literatur: Werner 1953; Stein 1967, 9–10; 78–81; Klingenberg/Koch 1974; Menghin 1983, 15–19; Neuffer-Müller 1983, 21–23; Damminger 2002, 46–47; Fingerlin 2009, 514–517; 525–527.

1.3.14.1. Spatha mit Knauf- und Parierstange aus organischem Material

Beschreibung: In der Regel weist die Spatha keine Knauf- oder Parierstange mehr auf, da diese aus organischem Material bestanden und heute vergangen sind. Nur in seltenen Fällen sind Reste von hölzernen Bestandteilen erhalten geblieben. Die breiten eisernen Klingen mit den geraden Schultern sind teilweise damasziert und weisen

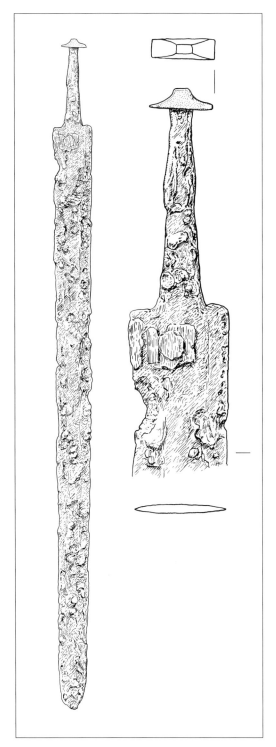

1.3.14.1.

beidseitig eine Kehlung auf. Sie enden in einem kurzen Spitzenteil. Bei den älteren Stücken sind Knäufe selten. Hier treten in der Regel ein spitzovales Eisenstück als Widerlager für das Griffangelende oder eine Knaufkappe auf der Knaufplatte auf. Diese Knaufkappe verdeckt das auf der Knaufplatte vernietete Griffangelende und ist mit Nieten mit der Knaufplatte verbunden. Bei den jüngeren Spathae dieses Typs kommen kleine pyramidenförmige oder trapezoide Knäufe aus Bronze oder Edelmetall vor. Auch die bronzenen Knäufe mit deutlich abgesetzten Tierkopfenden treten schon ab der 2. Hälfte des 6. Jh. n. Chr. auf. Chronologisch unempfindlich sind kleine, leicht dreieckige Eisenknäufe. Auch mit Knäufen aus organischem Material muss gerechnet werden. Zeitgleich mit den Goldgriffspathae (1.3.14.1.1.) treten die Griffangelschwerter vom Typ Krefeld auf, deren reich verzierte Scheiden sie in den Bereich der Prunkschwerter stellen. Selten sind hier beinerne Griffsäulen erhalten, die vom Aufbau her denen der Goldgriffspathae entsprechen, lediglich die Goldverkleidung fehlt.

Synonym: Neuffer-Müller Typ 1.

Untergeordnete Begriffe: Griffangelschwert Typ Krefeld.

Datierung: Spätantike–Frühmittelalter, 5.–Mitte 7. Jh. n. Chr.

Verbreitung: Süd- und Westdeutschland, Schweiz, Italien, Tschechien.

Literatur: Pirling 1966, 184–185, Taf. 10,1; Pirling 1974, 135–136, Taf. 39,2; 55,2; Müller, H. F. 1976, 18–22; 97, Taf. 2,1; Koch, U. 1977, 95, Taf. 7,19; 25,4; 29,13; 47,21; 76,11; 77,23; 136,5; Menghin 1983, 17; Neuffer-Müller 1983, 21, Taf. 35,B9; 46,B6; 87,27; 103,5; von Schnurbein 1987, 31–32; Knaut 1993, 108, Taf. 9,1a; Böhme 1994, 82–98; Schreg 1999, 419, Abb. 99,2; Wörner 1999, 30, Taf. 31,1; Steidl 2000, 55, Taf. 51,4; Damminger 2002, 46–47, Taf. 8,A1; 39,A2; Fingerlin 2009, 514–517; 525–527.

Anmerkung: Die kleinen trapezoiden Bronzeknäufe sind die typische Knaufform des 6. Jh. *(siehe Farbtafel Seite 27)*

1.3.14.1.1. Goldgriffspatha

Beschreibung: Der achtkantige Griff aus organischem Material ist in der Regel vergangen, erhalten hat sich lediglich eine Verkleidung aus dünnem Goldblech. Dieses befindet sich üblicherweise nur auf den Schauseiten, d. h. vorne und an den Seitenflächen des Griffes. Nur in seltenen Fällen war der ganze Griff verkleidet. Durch drei bis vier horizontale einfache oder doppelte getriebene Wülste wird dieser in vier bis fünf Zonen gegliedert. Das Goldblech wurde z. T. mit kleinen Nägeln befestigt. Die Griffangel des eisernen Schwertes endet in einem Knauf, dessen Form sehr unterschiedlich ausfallen kann. So gibt es bootförmige Knäufe mit Tierkopfenden ebenso wie einfache ovale oder dachförmige. Als Material für den Knauf wurde Silber, Gold oder Eisen verwendet. Auch ein Knauf aus organischem Material, das mit Silberblech verkleidet war, ist nachgewiesen. Die Knauf- und Parierstangen aus heute meist vergangenem organischem Material waren z. T. mit Eisen-, Silber- oder Goldblech verkleidet. Zusätzlich ist eine Konturierung mit Flechtdraht möglich. Im fränkischen Bereich sind Knauf sowie Knauf- und Parierstange oft mit in Zellwerk eingelegten Almandinen, die mit gewaffelter Goldfolie unterlegt sind, verziert. Auch Glaseinlagen kommen gelegentlich vor. Im alamannischen Bereich tritt kein Zellwerk auf, einzeln gefasste Almandine an den Knäufen sind aber vorhanden. Die breite, parallelseitige Klinge mit kurzem Spitzenteil und Kehlung kann damasziert sein. Goldgriffspathen können bis zu 1 m lang sein.

Datierung: Spätantike–Frühmittelalter, 2. Hälfte 5.–frühes 6. Jh. n. Chr.

Verbreitung: West- und Süddeutschland, Schweiz, Frankreich, Belgien, Norwegen, Tschechien.

Literatur: Werner 1953; Ament 1970, 43–64; Menghin 1983, 90; 180; 184–190; 212–219; 329; Schmitt 1986; Böhner 1987, 421–434; Martin 1989, 140; Quast 1993, 20–45, Taf. 1,1; 5,2; 6,2; 21,1; 24,2; Steidl 2000, 56, Taf. 78,129.1; Koch, U. 2001, 169–170; 434, Taf. 28,1–6.

(siehe Farbtafel Seite 28)

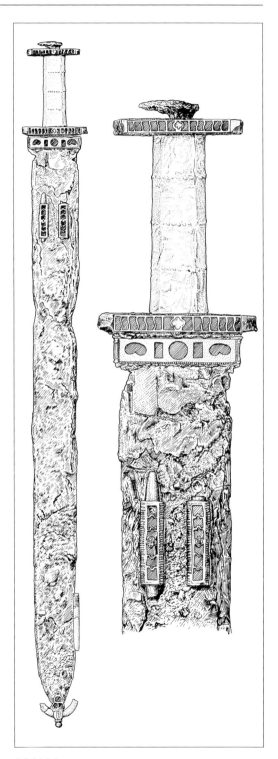

1.3.14.1.1.

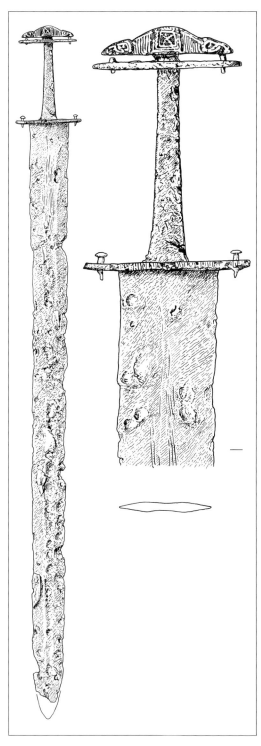

1.3.14.2.

1.3.14.2. Spatha mit organischen Auflagen an Knauf- und Parierstange

Beschreibung: Die ovalen Knauf- und Parierstangen des eisernen Schwertes bestanden aus einer Eisenplatte und organischen Auflagen, meist aus heute vergangenem Holz, die mit Nieten befestigt waren. Die breite, parallelseitige Klinge mit dem kurzen Spitzenteil ist beidseitig gekehlt und gelegentlich auch damasziert. Sie kann mit den unterschiedlichsten Knaufformen kombiniert sein. So gibt es neben einfachen Knäufen drei- oder fünfgliedrige mit erhöhtem Mittelteil. Letztere können mit Silber und Messing streifentauschiert sein und in Tierkopfenden auslaufen. Auch die Ränder von Knauf- und Parierstange weisen manchmal Streifentauschierung auf.
Synonym: Neuffer-Müller Typ 2.
Datierung: Frühmittelalter, letztes Drittel 6.–7. Jh. n. Chr.
Verbreitung: Süd- und Westdeutschland.
Literatur: Böhner 1958, 128, Taf. 25,2; Koch, U. 1977, 95–96, Taf. 107,14; 146,19; Menghin 1983, 17; Neuffer-Müller 1983, 21–22, Taf. 57,27; 78,C6; 86,13; Knaut 1993, 109, Taf. 35,1; Schreg 1999, 419, Abb. 87,4; 88,2; Weis 1999, 31; 88–89, Taf. 59,1; Wörner 1999, 30–31, Taf. 11,1; 25,1; Damminger 2002, 47, Taf. 42,A1; 44,1.
(siehe Farbtafel Seite 28–29)

1.3.14.2.1. Ringschwert

Beschreibung: Der Knauf ist hohl und aus vergoldetem Silber, vergoldeter Bronze oder aus Gold hergestellt. Er hat eine rechteckige Basis und einen dreieckigen Umriss mit leicht konkaven Seiten und abgeplatteter Kuppe. Verzierung in Form von flächendeckenden Halbkreisen und Perlstab zwischen Rillenpaaren kommt vor. Dekoriert sein kann der Knauf aber z. B. auch mit zwei voneinander abgewandten Tieren, deren Körper miteinander verflochten sind. Die Lippen- und Augenumrandungen sind mit den Enden der Körperkonturen zu einem die Ecken füllenden Bandgeflecht kombiniert. Die Schmalseiten zeigen ein Geflecht aus zwei mit Haken beginnenden Bändern. Eine andere Verzierung besteht aus einer Alman-

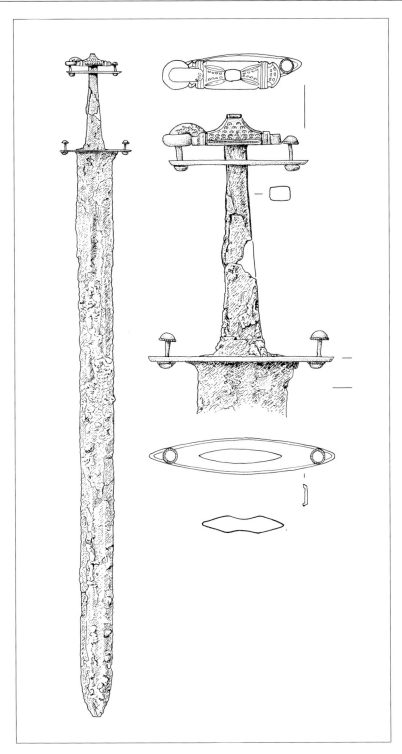

1.3.14.2.1.

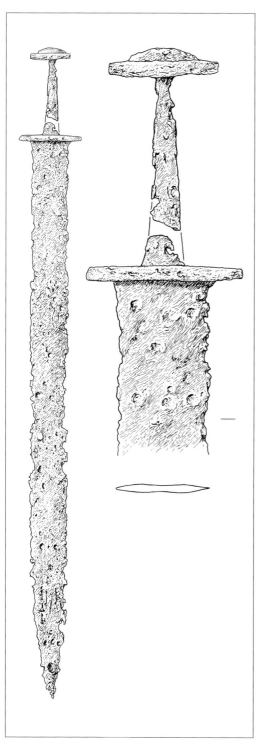

1.3.14.3.

dineinlage zwischen getreppten und geraden Ste-gen. Unter den Almandinen befindet sich gewaf-felte Goldfolie. Der Knauf ist auf die Griffangel auf-geschoben und deren Ende an seiner Oberseite vernietet. Die Knaufplatten bestehen aus dünnen bronzenen, z. T. vergoldeten Platten, zwischen denen sich eine dicke, heute meist vergangene Lage aus organischem Material befand. In seit-lichen Ösen der oberen Knaufplatte stecken Niete, die bis zur unteren Knaufplatte reichen, wo sie mit kleinen Gegenringen befestigt waren. Diese Niete waren auf der Plattenunterseite mit bronzenem, vergoldetem, silbernem oder goldenem Kerb-draht umlegt. Auf einer Knaufseite wurde horizon-tal ein massiver Ring befestigt. Senkrecht darauf wurde ein Halbring gesetzt, der von unten halbku-gelig angebohrt ist. Die Ringe sind verziert und aus Gold, vergoldetem Silber oder vergoldeter Bronze. Eine bronzene, z. T. vergoldete Metall-platte bildete zusammen mit einer Lage aus orga-nischem Material die Parierstange. Diese Lage ist in der Regel vergangen, aber bronzene, teilweise vergoldete Niete an den Enden der Metallplatte lassen auf ihre Dicke schließen. Auch hier wurden die Niete mit Kerbdraht, oft aus Edelmetall, um-legt. Die eiserne, parallelseitige Klinge mit kurzem Spitzenteil und beidseitiger Kehlung kann damas-ziert sein. Gelegentlich kommen silbertauschierte Zeichen unterhalb der Heftplatte vor.

Synonym: Ringknaufschwert »Frühmittelalter«.
Datierung: Frühmittelalter, 1. Hälfte 6.–frühes 7. Jh. n. Chr.
Verbreitung: Deutschland, Skandinavien, Groß-britannien, Frankreich, Belgien, Schweiz, lango-bardisches Italien.
Literatur: Böhner 1949; Pirling 1964; Dannheimer 1974; Klingenberg/Koch 1974; Pirling 1974, 135–137, Taf. 45,2a–c; Koch, U. 1977, 96–97, Taf. 25,1; Menghin 1983, 311–317; Steuer 1987.
(siehe Farbtafel Seite 29)

1.3.14.3. Spatha mit massiver metallener Knauf- und Parierstange

Beschreibung: Knauf- und Parierstange bestehen aus Eisen, organische Auflagen und Niete kom-men nicht vor. Auf der ovalen oder rautenförmi-

gen Knaufstange befindet sich ein unverzierter flachdreieckiger oder trapezoider Knaufaufsatz, aber auch eine einfache ovale Abschlussplatte ist möglich. Die parallelseitige Klinge weist beidseitig eine Kehlung auf. Gelegentlich konnte Damaszierung beobachtet werden.

Synonym: Neuffer-Müller Typ 3.
Datierung: Frühmittelalter, 7.–8. Jh. n. Chr.
Verbreitung: West- und Süddeutschland.
Literatur: Böhner 1958, 129; Neuffer-Müller 1983, 21–23, Taf. 6,3; 52,A3; 58,B14; von Schnurbein 1987, 31–32; Schreg 1999, 419, Abb. 106,1; Weis 1999, 31; 88–89, Taf. 37,A1; Wörner 1999, 30–31, Taf. 52,1.

1.3.14.3.1. Griffangelschwert Typ Haldenegg

Beschreibung: Die niedrige dreiteilige Knaufkrone weist einen erhöhten Mittelteil und zwei flachere Seitenteile auf. Gelegentlich treten Nietpaare an der Parierstange auf oder es findet sich Bronzestreifentauschierung an Knauf- und Parierstange. Auch eine weitere Untergliederung des Knaufes durch Tauschierung ist möglich. Die eiserne parallelseitige Klinge mit kurzem Spitzenteil ist breit und in der Mitte gekehlt.
Datierung: Frühmittelalter, spätes 8. Jh. n. Chr.
Verbreitung: Süddeutschland, Frankreich.
Literatur: Stein 1967, 10, Taf. 29,18; 31,20; 32,16; Müller-Wille 1976, 45–48; Menghin 1980, 265; Müller-Wille 1982.

1.3.14.3.2. Griffangelschwert Typ Mannheim

Beschreibung: Die dreiteilige Knaufkrone des eisernen Schwertes weist einen erhöhten Mittelteil und gewölbte Seitenteile auf, die durch Furchen voneinander getrennt sind. Diese Einschnitte können mittels glattem oder tordiertem Draht hervorgehoben sein. Der Knauf kann Zonen mit Metallstreifentauschierung aufweisen. An Knauf- und Parierstange befindet sich ein mit Rankenmustern verziertes oder mit Majuskelinschrift versehenes Mittelband. Die darüber und darunter liegenden Randstreifen können mit Metallstreifentauschie-

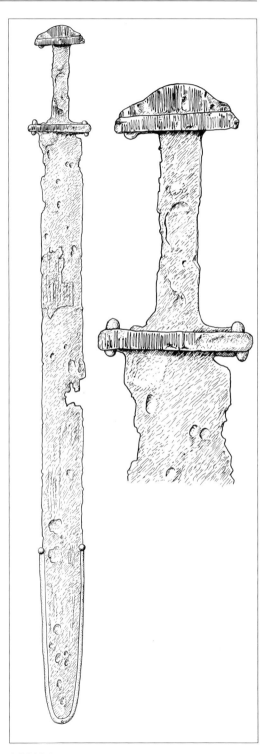

1.3.14.3.1.

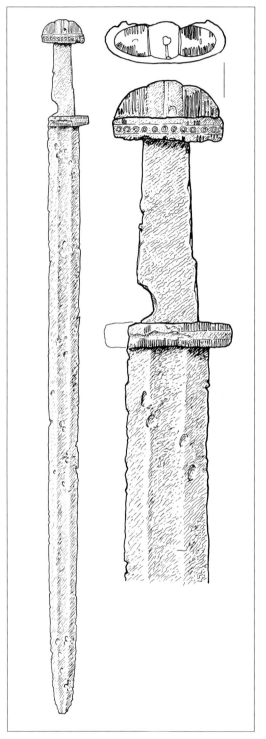

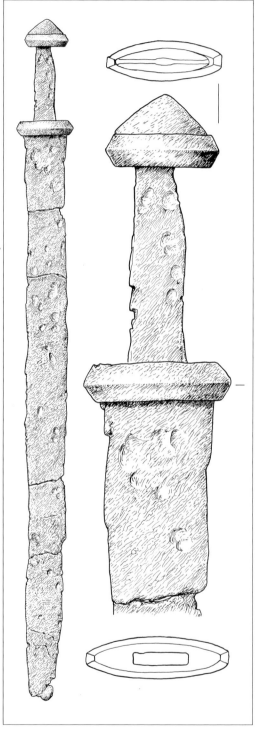

1.3.14.3.2.

1.3.14.3.3.

rung verziert sein. Damaszierte Klingen kommen vor. Gelegentlich tragen Schwerter dieses Typs den Namenszug VLFBERHT in der Kehlung der breiten, parallelseitigen Klinge mit kurzem Spitzenteil.

Synonym: Geibig Kombinationstyp 3.
Datierung: Frühmittelalter, 2. Hälfte 8.–frühes 9. Jh. n. Chr.
Verbreitung: Niederlande, Deutschland, Dänemark, Norwegen, Schweden, Finnland, Österreich.
Literatur: Jankuhn 1939; Stein 1967, 80–81, Taf. 71,2; Müller-Wille 1976, 48; Müller-Wille 1977, 42, Taf. 11,2; 16,1a–b; Müller-Wille 1982; Szameit 1986, 386, Taf. 2; Geibig 1991, 14–16; 35; 141; Brather 1996, 55, Anm. 58; Stalsberg 2008, 91–97, Tab. 1.

1.3.14.3.3. Griffangelschwert Typ Immenstedt

Beschreibung: Die Knaufkrone weist eine dreieckige Form auf. Die Knauf- und die Parierstange enden mit schmalen Facetten, die sich auf der Knaufkrone in einem schmalen Sattel fortsetzen. Dieser hat oft eine leichte Verbreiterung an der Spitze. Das Gefäß ist unverziert. Die Griffangel läuft durch Knaufplatte und -krone hindurch. Die eiserne, parallelseitige Klinge mit kurzem Spitzenteil ist manchmal damasziert. Sie ist recht breit und weist eine Kehlung auf.
Datierung: Frühmittelalter, 8.–9. Jh. n. Chr.
Verbreitung: Norddeutschland, Niederlande, selten in Mittel- und Süddeutschland.
Literatur: Stein 1967, 78–79, Taf. 58,1; 63,1; 66,6; 70,12; Schmid 1969, 28, Abb. 2; Schmid 1970, 55–57, Taf. 6,3; Müller-Wille 1977, 42, Taf. 12,1; Menghin 1980, 256; 265; Geibig 1991, 17.

1.3.14.3.4. Griffangelschwert Typ Altjührden

Beschreibung: Die Knaufkrone ist hochdreieckig und hat einen sich zur Spitze hin verbreiternden Sattel. Die Seitenflächen des Knaufes sind spitz gegratet. Die in der Aufsicht spitzovale Knauf- und Parierstange sind langschmal, ihre Seitenflächen

sind flach abgedacht. Das Gefäß ist unverziert. Die Griffangel ist durch den Knauf gesteckt und oben verhämmert. Die Klinge mit parallelseitigen Schneiden, kurzem Spitzenteil und beidseitiger Kehlung ist manchmal damasziert.
Datierung: Frühmittelalter, 8. Jh. n. Chr.
Verbreitung: Norddeutschland, Niederlande.
Literatur: Stein 1967, 79, Taf. 67,1; 71,4.8; 72,4.6; Menghin 1980, 256; 265; Szameit 1986, 389; 391–392, Taf. 6; Geibig 1991, 17.

1.3.14.3.5. Griffangelschwert Typ Schlingen

Beschreibung: Die ovale Knaufplatte des eisernen Schwertes trägt einen kleinen rechteckigen Knaufknopf. Die Knauf- und die Parierstange sind in der Regel in der Aufsicht spitzoval, manchmal aber auch langoval. Nur selten ist der Griff mittels Bronzeplattierung verziert oder es finden sich Nietpaare mit silbernem Perlrand an der Knauf- und der Parierstange. Die breite, parallelseitige Klinge hat eine Kehlung in der Mitte und weist häufig Damaszierung auf.
Datierung: Frühmittelalter, 8. Jh. n. Chr.
Verbreitung: Süddeutschland, selten in den Niederlanden, Norddeutschland und der Schweiz.
Literatur: Stein 1967, 9, Taf. 6,21; 10,1; 12,1; 13,1; 14,1; 35,2; Menghin 1980, 261.
(siehe Farbtafel Seite 29)

1.3.14.3.6. Griffangelschwert Typ Niederramstadt–Dettingen–Schwabmühlhausen

Beschreibung: Der Knaufaufsatz geht zunächst gerade nach oben (gestelzt) und verläuft dann flachdreieckig. Er bedeckt nicht die komplette Fläche der Knaufstange. Oben verjüngt er sich nur wenig und hat daher einen breiten Sattel. Die Knaufform ist wenig einheitlich. Am häufigsten ist der relativ flache Knauf mit deutlicher Stelzung (Niederramstadt). Es kommen aber auch der breite, schwere Knauf (Schwabmühlhausen) oder der kurze, hohe Knauf (Dettingen) vor. Die parallelseitige Klinge ist breit mit einer Kehlung in der Mitte. Schwerter dieses Typs wurden aus Eisen gefertigt.

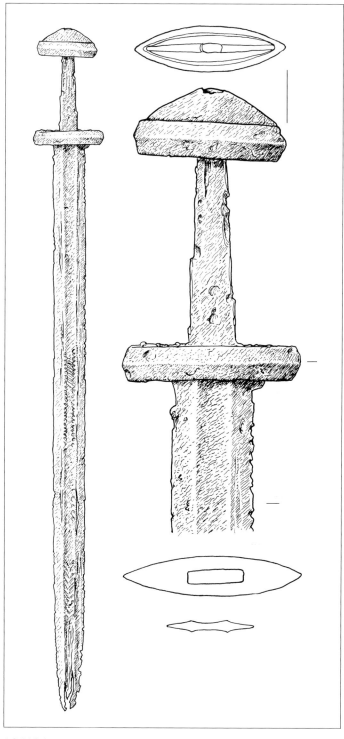

1.3.14.3.4.

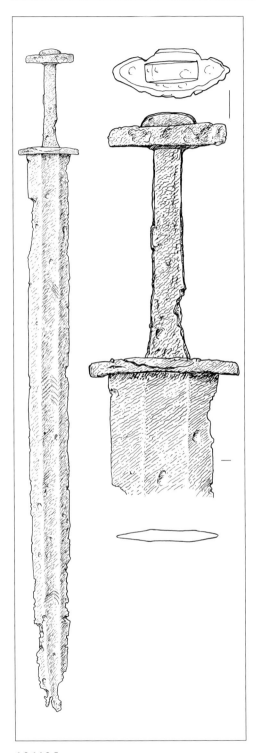

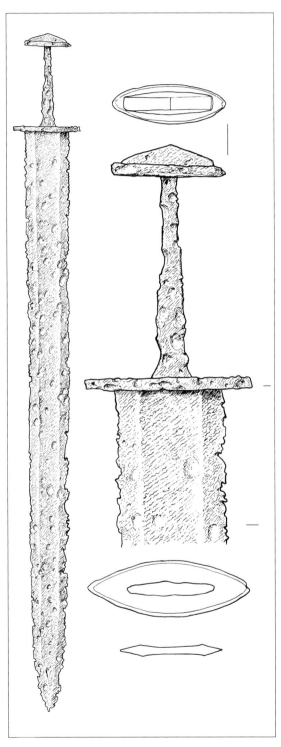

1.3.14.3.5. *1.3.14.3.6.*

Datierung: Frühmittelalter, 8. Jh. n. Chr.
Verbreitung: Süddeutschland, selten in Österreich, Dänemark, Skandinavien.
Literatur: Stein 1967, 9–10, Taf. 6,19; 21,1; 27,1; 32,17; 44,3; 45,1; 69,1; 73,5; Menghin 1980, 261; Groove 2001, 120–123.

1.3.15. Wikingerzeitliches Schwert

Beschreibung: Die eiserne, manchmal damaszierte Klinge ist oft recht breit und weist eine Kehlung in der Mitte auf. In dieser können sich auf der einen Seite in Eisentausia ein Namenszug und auf der anderen Seite geometrische Zeichen befinden. Häufig verlaufen die Klingen bis zur Mitte und darüber hinaus parallelseitig, z. T. verjüngen sie sich gleichmäßig zur oft gerundeten Spitze. Knauf- und Parierstange korrespondieren in der Regel von der Form her. In der Aufsicht sind sie viereckig oder oval bis spitzoval. Die Seitenflächen können abgedacht sein, manchmal sind die Enden der Parierstangen verdickt. Ober- und Unterseite der Parierstange sowie die Unterseite der Knaufstange wurden häufig mit Bronze-, Messing- oder Silberblechen verkleidet.

Der Knauf und die Knaufstange können durch Niete miteinander verbunden sein, aber auch einteilige Knaufkonstruktionen kommen vor. Der Knauf ist dreieckig oder gerundet, häufig wird er durch Metallbänder oder Furchen, die mit Metalldraht oder -band belegt sind, in drei oder fünf Felder geteilt. Diese Felder können unterschiedliche Breiten und Höhen aufweisen, wobei in der Regel der Mittelteil höher und breiter ist als die Seitenteile. Selten sind Schwerter ohne Knauf, bei denen die Knaufstange den oberen Abschluss bildet. Knauf sowie Knauf- und Parierstange wurden häufig mit Silber- und Bronze-/Messingblech streifentauschiert.
Datierung: Frühmittelalter–Hochmittelalter, 8.–12. Jh. n. Chr.
Verbreitung: Skandinavien, West- und Mitteleuropa, Russland, Ukraine.
Literatur: Petersen 1919; Stein 1967, 79–81; Müller-Wille 1970; Müller-Wille 1976; Müller-Wille 1982.

1.3.15.1. Griffangelschwert Petersen Typ B

Beschreibung: Der massive Knauf des eisernen Schwertes ist dreieckig und weist einen breiten Sattel auf. Knauf und Knaufplatte sind nicht durch Niete miteinander verbunden. Knauf- und Parierstange sind relativ hoch und in der Aufsicht viereckig. Die Seitenflächen der Knauf- und Parierstange sind abgedacht. Weder Knauf noch Knauf- und Parierstange haben eine Metallabdeckung oder Verzierungen. Die breite, parallelseitige, manchmal damaszierte Klinge hat beidseitig eine Kehlung in der Mitte.
Datierung: Frühmittelalter, 8.–9. Jh. n. Chr.
Verbreitung: Norwegen, Finnland, Schweden, Dänemark, Deutschland.
Literatur: Petersen 1919, 61–63; Arbman 1937, 217–218; Rempel 1966, 30, Taf. 45,D3; Stein 1967, 79, Taf. 47,17; 72,1; Müller-Wille 1977, 42, Abb. 12,2–4; Menghin 1980, 266; Geibig 1991, 140; Brather 1996, 55, Anm. 58.

1.3.15.2. Griffangelschwert Petersen Typ E

Beschreibung: Der Knauf ist dreieckig und wird durch linienbegleitende Furchen in drei Felder unterteilt. Die Furchen können durch gedrehten Draht oder ein flaches Band aus Silber oder Bronze betont sein. Knauf sowie Knauf- und Parierstange zeigen kreuzförmig angeordnete, getreideförmige Vertiefungen. Die Parierstange ist spitzoval und trägt an den Enden Zierniete. Die Form der Knaufplatte ähnelt der der Parierstange, beide können auf der Unter- bzw. der Ober- und Unterseite Beläge aus Bronze oder Silber aufweisen. Knaufplatte und Knaufkrone sind nicht durch Niete verbunden. Die Klinge verläuft ungefähr bis zur Hälfte gleichbleibend breit und verjüngt sich dann zur spitzbogenförmigen Spitze hin. Mittig befindet sich auf beiden Seiten eine flache Mittelrinne. Die eiserne Klinge kann damasziert sein. Schwerter dieses Typs tragen gelegentlich den Namenszug VLFBERHT in der Kehlung sowie geometrische Marken auf der gegenüberliegenden Seite.
Datierung: Frühmittelalter, 9.–10. Jh. n. Chr.
Verbreitung: Finnland, Norwegen, Schweden, Irland, Russland, Deutschland, Estland.

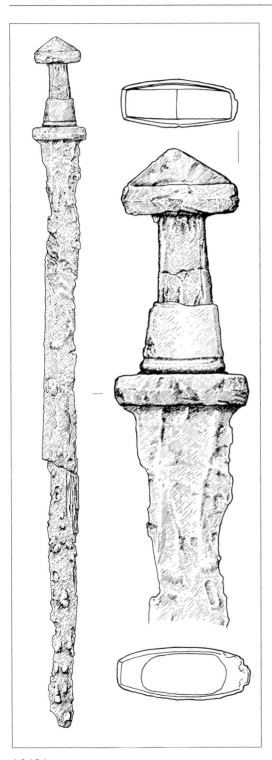

1.3.15.1.

Literatur: Petersen 1919, 75–80; Jankuhn 1950; Müller-Wille 1970, 72; Müller-Wille 1977, 43, Abb. 12,7; 17,1a–b; Stalsberg 2008, 91–97, Tab. 1.

1.3.15.3. Griffangelschwert Petersen Typ H

Beschreibung: Der Knauf des eisernen Schwertes ist hochdreieckig mit gerundetem Grat. Knaufkrone und Knaufstange werden durch zwei von unten greifende eiserne Niete zusammengehalten. Manchmal ist die Furche zwischen Knauf und Knaufstange durch Perldraht betont. Knauf- und Parierstange sind in der Aufsicht spitzoval, in der Seitenansicht rechteckig mit dachförmigen seitlichen Abschlüssen. Ober- und Unterseite der Parierstange sowie die Unterseite der Knaufstange können mit Messingblech belegt sein. Es gibt unverzierte Schwerter, häufig sind die Griffteile aber auch mit feinen Metallstreifen (Silber/Messing) tauschiert. Die breite Klinge hat beidseitig in der Mitte eine Kehlung und kann damasziert sein. Gelegentlich tragen Schwerter dieses Typs den Namenszug VLFBERHT sowie geometrische Marken auf der Gegenseite.
Synonym: Geibig Kombinationstyp 5, Variante I.
Datierung: Frühmittelalter, Ende 8.–Mitte 10. Jh. n. Chr.
Verbreitung: Norwegen, Finnland, Schweden, Dänemark, Norddeutschland, Niederlande, Polen, Estland, Russland, Ukraine.
Literatur: Petersen 1919, 89–101; Arbman 1937, 222; Schmid 1967, 51, Abb. 6,3; Stein 1967, 79–80, Taf. 50,1; 60,1; Müller-Wille 1970, 72; Herfert 1977, 248–252; Müller-Wille 1977, 42, Abb. 12,5–6; 16,3–4; Brather 1996, 55, Anm. 58; Geibig 1999, 16–18; 35–38; Stalsberg 2008, 91–97, Tab. 1.
(siehe Farbtafel Seite 30)

1.3.15.4. Griffangelschwert Petersen Typ K

Beschreibung: Knaufkrone und -stange können aus einem oder zwei Stücken gearbeitet sein. In ersterem Fall deutet eine Furche die Grenze zwischen den beiden Teilen an. Die Knaufkrone ist fünfgeteilt, wobei die einzelnen, mehr oder weniger deutlich voneinander getrennten Teile auf-

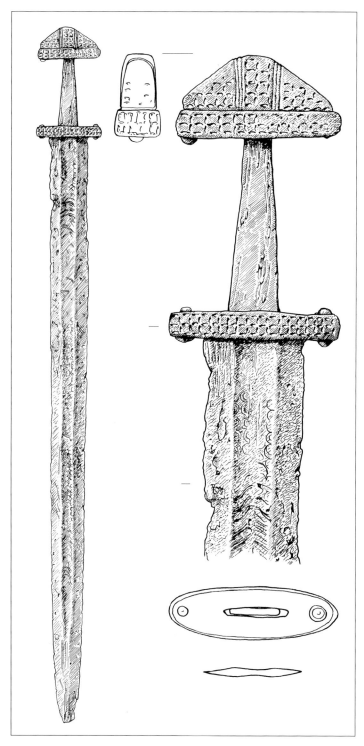

1.3.15.2.

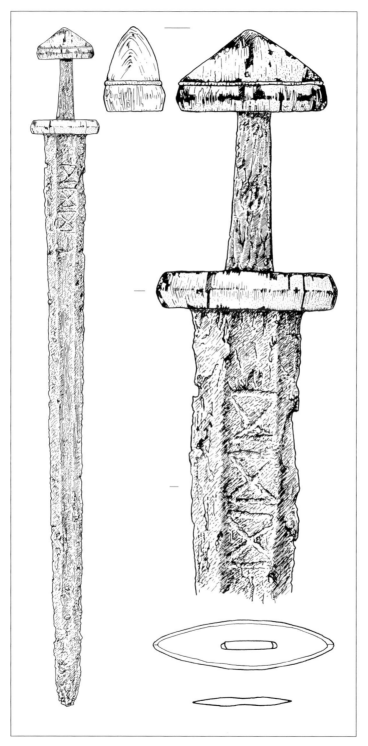

1.3.15.3.

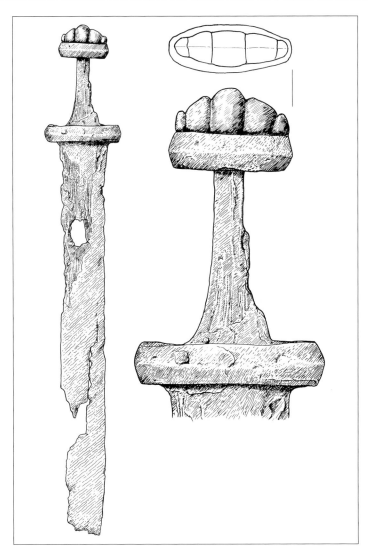

1.3.15.4.

recht nebeneinander stehen. In der Regel sind sie gleich breit, gelegentlich ist das Mittelstück breiter als die anderen und ragt meist auch in der Höhe etwas über diese hinaus. Die oberen Enden dieser Knaufelemente sind deutlich gerundet. In den Furchen der Knaufkrone befindet sich gezwirnter Draht aus Silber, Bronze oder Messing. Die Knaufkrone sowie Knauf- und Parierstange können flächig mit Metallstreifen tauschiert sein. Knauf- und Parierstange sind in der Aufsicht oval bis spitzoval, die Seitenflächen können gegratet sein. Die eiserne, parallelseitige Klinge weist auf beiden Seiten je eine flache Kehlung auf. Z. T. tragen Schwerter dieses Typs Namensinschriften in lateinischen Majuskeln. Auch einige VLFBERHT-Schwerter befinden sich darunter.

Synonym: Geibig Kombinationstyp 6.

Datierung: Frühmittelalter, 9.–10. Jh. n. Chr.

Verbreitung: Norwegen, Irland, Deutschland, Österreich, Kroatien.

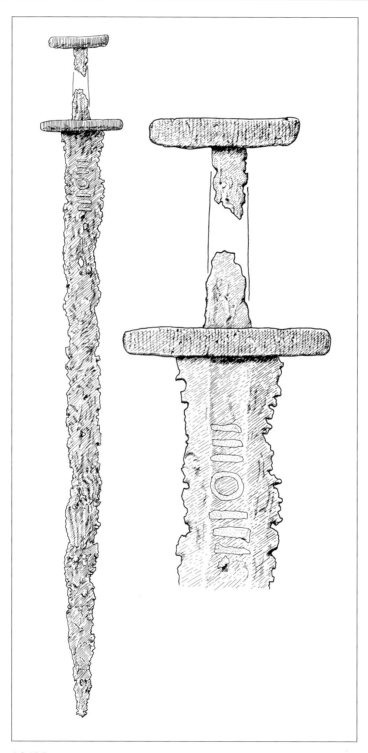

1.3.15.5.

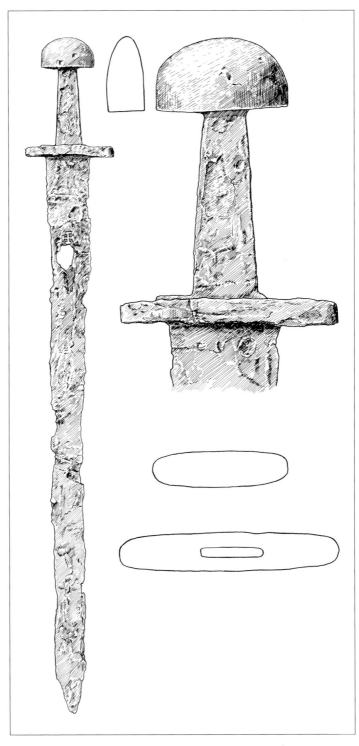

1.3.15.6.

Literatur: Petersen 1919, 105–110; Müller-Wille 1970, 72; Müller-Wille 1976; Müller-Wille 1977, 42, Abb. 11,3; Menghin 1980, 252; 265; Müller-Wille 1982; Szameit 1986, 389–392, Taf. 7; Geibig 1991, 45; 142; Brather 1996, 55; Stalsberg 2008, 91–97, Tab. 1.

1.3.15.5. Griffangelschwert Petersen Typ M

Beschreibung: Die Parierstange des eisernen Schwertes ist gerade und gleichbleibend hoch, nur selten weist sie eine leichte Krümmung auf. Die Enden sind in der Regel gerade, manchmal etwas abgerundet. Der Querschnitt ist meist rechteckig, selten sind die Seiten schwach gewölbt. Die Parierstange ist unverziert und nicht mit Metallplatten verkleidet. Ein Knauf ist nicht vorhanden, vielmehr bildet die Knaufplatte den oberen Abschluss. Sie ist etwas kleiner als die Parierstange, ähnelt ihr aber von der Form her. Die Griffangel ist durch die Knaufplatte hindurch geschoben und oben vernietet. Die Klinge ist selten damasziert, Inschriften sind nicht belegt.
Datierung: Frühmittelalter, Mitte 9.–Mitte 10. Jh. n. Chr.
Verbreitung: Norwegen, Schweden, Dänemark, Island, selten in Deutschland und Frankreich.
Literatur: Lorange 1889, Taf. III,6; Petersen 1919, 117–121; Arbman 1937, 228; Müller-Wille 1970, 72; Brather 1996, 55, Anm. 58; Stalsberg 2008, 91–97, Tab. 1.

1.3.15.6. Griffangelschwert Petersen Typ N

Beschreibung: Die Knaufkrone ist in der Seitenansicht annähernd halbkreisförmig, die Basis ist gerade. Knauf- und Parierstange sind in der Seitenansicht nahezu rechteckig. In der Aufsicht können die Enden zugespitzt sein. Die eiserne, parallelseitige Klinge kann damasziert sein. Gelegentlich tragen Schwerter dieses Typs den Namenszug VLFBERHT in der flachen Kehlung und geometrische Marken auf der anderen Seite.
Synonym: Geibig Kombinationstyp 8.
Datierung: Frühmittelalter, 2. Hälfte 9. Jh.–Beginn 10. Jh. n. Chr.

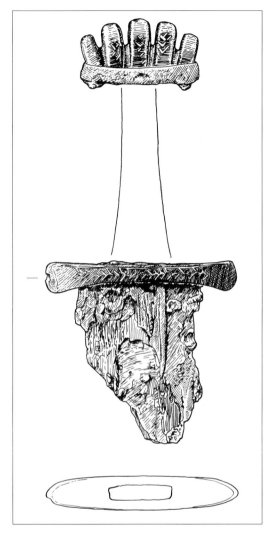

1.3.15.7.

Verbreitung: Deutschland, Norwegen.
Literatur: Petersen 1919, 126; Müller-Wille 1970, 72; Geibig 1999, Taf. 4–5; Stalsberg 2008, 91–97, Tab. 1.

1.3.15.7. Griffangelschwert Petersen Typ O

Beschreibung: Die Knaufkrone ist fünfteilig. Die Knaufhöcker stehen frei, die äußeren ragen seitlich hinaus. Ritz- und Kerbschnittverzierung tritt ebenso auf wie Metallstreifentauschierung (Sil-

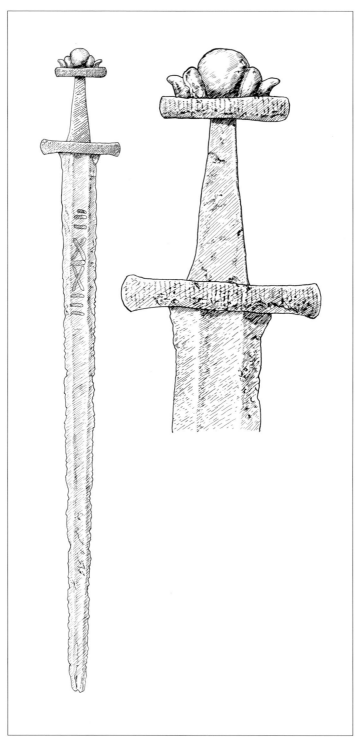

1.3.15.8.

ber/Messing). Zwischen Knauf und Knaufstange, die aus einem Stück gefertigt sind, sowie zwischen den Knaufhöckern ist gelegentlich Perldraht aufgelegt. Knauf- und Parierstange sind in der Seitenansicht leicht gewölbt, in der Aufsicht zu den Enden hin zugespitzt. Die Parierstange weist zudem verdickte Enden auf. Knauf und Parierstange können aus Bronze sein. Die breite eiserne Klinge mit der beidseitigen Kehlung in der Mitte ist manchmal damasziert. Gelegentlich tragen Schwerter dieses Typs den Namenszug VLFBERHT in der Kehlung sowie geometrische Marken auf der gegenüberliegenden Seite.

Synonym: Geibig Kombinationstyp 9.

Datierung: Frühmittelalter, 9.–Mitte 10. Jh. n. Chr.

Verbreitung: Norwegen, Schweden, Norddeutschland.

Literatur: Petersen 1919, 126–134; Arbman 1937, 226; Müller-Wille 1976; Müller-Wille 1977, 43, Abb. 9,4; 11,4; 19,3a–b; Geibig 1991, 51; 144; Stalsberg 2008, 91–97, Tab. 1.

1.3.15.8. Griffangelschwert Petersen Typ R

Beschreibung: Der dreigeteilte Knauf weist auf dem verdickten Mittelteil zwei Furchen auf, die mit flachem Messingband belegt sind. Dadurch wirkt er gelegentlich fünfgeteilt. Der Knauf ist mit Nieten an der Knaufstange befestigt. Er hat das Aussehen zweier voneinander abgewandter Tierköpfe. Die schmale Parierstange läuft an den nach unten verdickten Enden spitz zu. Sie ist, ebenso wie Knauf und Knaufstange, silbertauschiert, wobei Flechtband-, Ring- und Punktmuster vorkommen können. Die breite eiserne Klinge zieht gleichmäßig ein. Beidseitig verläuft mittig eine flache Kehlung. Schwerter dieses Typs tragen gelegentlich aus Eisentausia die Inschrift VLFBERHT auf der Vorderseite sowie geometrische Marken auf der Rückseite.

Datierung: Frühmittelalter, 10. Jh. n. Chr.

Verbreitung: Norwegen, Dänemark, Schweden, Deutschland, Westeuropa.

Literatur: Lorange 1889, Taf. III,7; Petersen 1919, 140–142; Müller-Wille 1970; Stalsberg 2008, 91–97, Tab. 1.

1.3.15.9. Griffangelschwert Petersen Typ S

Beschreibung: Der dreigeteilte Knauf besteht aus einem hohen, rundlichen Mittelteil und den äußeren niedrigeren Seitenteilen, die jeweils durch Drähte voneinander getrennt sind. Durch zwei Furchen oder Absätze kann der Mittelteil nochmals gegliedert sein, sodass der Knauf fünfteilig wirkt. Die Felder der Knaufkrone können mit Silber und Kupfer belegt sein. Die Knauf- und die Parierstange werden zu den Enden hin schmaler, die Längsseiten sind etwas nach außen gewölbt, Ober- und Unterseiten sind leicht nach innen gebogen. Die Seitenteile können mit Silber oder Kupfer belegt sein. Knauf- und Parierstange sind auf ihren Längsseiten oft mit Flechtband- oder Schlingmustern verziert, z. T. auch mit einem Geflecht aus bandartigen Tieren in Seitenansicht dekoriert. Dabei werden die Konturen der Tiere durch Kupferdrähte gebildet. Zusätzlich sind die Körper mit einem Muster aus silbernen und kupfernen Streifen gefüllt. Auch geometrische Verzierungen kommen gelegentlich vor. Ferner werden die Ober- und die Unterseite der Parier- sowie die Unterseite der Knaufstange durch mehrere Reihen tordierter Kupfer- und Silberdrähte geschmückt. Zusätzliche Streifen-, Rauten- oder Dreiecksmuster aus Kupfer- und Silberdraht können vorkommen. An der Unterseite der Knaufstange befinden sich zwei Niete, die diese an der Knaufkrone befestigen. Einige der Prachtschwerter vom Typ S weisen eine Silberdrahtumwicklung der sich nach oben verjüngenden Angel auf. Die Drähte können einfach oder gekordelt, auch im Wechsel, verarbeitet worden sein. Neben Kupfer wurde für die linearen Muster gelegentlich auch Niello, Bronze oder Gold verwendet. Die eiserne Klinge weist beidseitig eine flache Kehlung auf. Gelegentlich tragen Schwerter dieses Typs den Namenszug VLFBERHT in der Kehlung sowie gegenüberliegend eine geometrische Marke.

Datierung: Frühmittelalter, 10. Jh. n. Chr.

Verbreitung: Norwegen, Schweden, Finnland, Dänemark, Norddeutschland, Polen, Lettland, Russland, Ukraine, Rumänien, Island, Frankreich, Großbritannien.

Literatur: Lorange 1889, Taf. III,3; Petersen 1919,

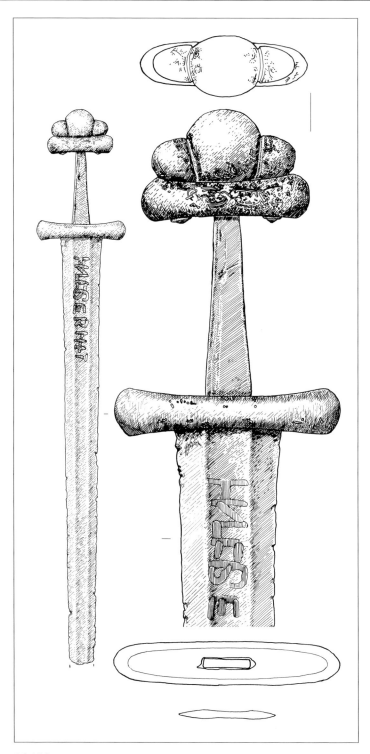

1.3.15.9.

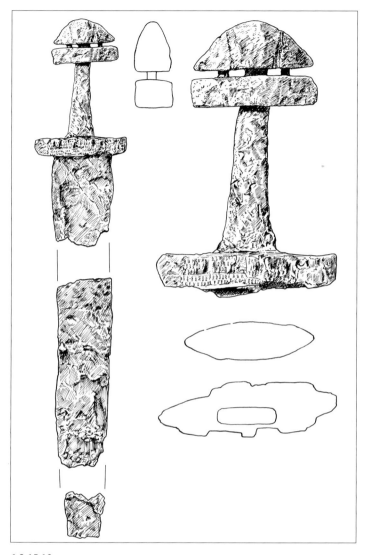

1.3.15.10.

142–149; Müller-Wille 1973; Geibig 1991, 52; 102; 144; Stalsberg 2008, 91–97, Tab. 1; Petri 2017, 158–166, Taf. 7–8.

1.3.15.10. Griffangelschwert Petersen Typ U

Beschreibung: Der dreigeteilte Knauf des eisernen Schwertes ist relativ niedrig ohne deutliche Trennung der einzelnen Segmente. Der Mittelteil ist nicht verdickt und setzt sich nicht klar von den Seitenteilen ab. Die schmale, an den Enden spitz zulaufende Parierstange kann mit schmalen, flachen Bändern aus Messing oder Kupfer belegt sein, Streifentauschierung kommt selten vor. Eine Damaszierung der breiten, parallelseitigen Klinge ist selten, Inschriften sind nicht belegt.

Synonym: Geibig Kombinationstyp 11.

Datierung: Frühmittelalter, 10. Jh. n. Chr.

Verbreitung: Norwegen, Finnland, Dänemark, selten in Norddeutschland.

Literatur: Petersen 1919, 153–154; Geibig 1989, 254, Taf. 6,1; Geibig 1991, 55, Taf. 155,1–3.

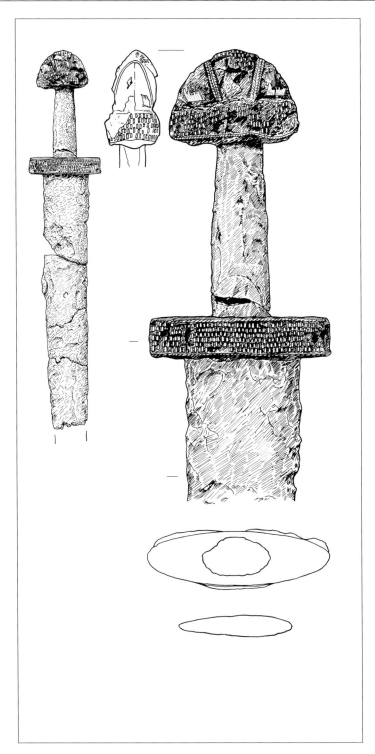

1.3.15.11.

1.3.15.11. Griffangelschwert Petersen Typ V

Beschreibung: Die Klinge zieht gleichmäßig leicht ein, die Spitze ist gerundet. Beidseitig befindet sich eine flache Kehlung. Die Parierstange ist gerade, in der Aufsicht oval bis spitzoval. Der runde bis pilzförmige Knauf ist zweiteilig und besteht aus der geraden, in der Aufsicht ovalen bis spitzovalen Knaufstange und der daraufgesetzten, mithilfe einer inneren U-förmigen Drahtbügelkonstruktion befestigten Knaufkrone. Knaufstange und -krone können auch vernietet sein. Auf den Griffteilen befinden sich in der Regel flächendeckende Silber- und Kupferstreifeneinlagen geometrischer Form. Die Knaufkrone ist in drei Felder unterteilt. Das Ende der Griffangel ist durch die Knaufstange geschoben und dort flachgehämmert. Die Griffschalen waren, wie Reste belegen, aus Holz. Gelegentlich haben metallene Griffhülsen in Form aneinandergereihter Tierköpfe die organischen Griffsäulen nach oben und unten abgeschlossen. Schwerter dieses Typs können die Inschrift VLFBERHT auf der Kehlung der Vorderseite und eine geometrische Marke auf der Rückseite tragen. Die Klinge kann damasziert sein.
Synonym: Geibig Kombinationstyp 11.
Datierung: Frühmittelalter, 10. Jh. n. Chr.
Verbreitung: Norwegen, Schweden, Finnland, Lettland, Russland, Ukraine, Dänemark, Deutschland.
Literatur: Petersen 1919, 154–156; Müller-Wille 1977, 43, Abb. 5,11; 6,1; 18,1.2a–c; Geibig 1999, 37–40; Stalsberg 2008, 91–97, Tab. 1; Wulf 2015; Petri 2017, 138–145, Taf. 1–2.
Anmerkung: Beim Schwert von Großenwieden sind Knauf und Parierstange mit einer Blei-Zinnfolie überzogen (Wulf 2015, 159).
(siehe Farbtafel Seite 30–31)

1.3.15.12. Griffangelschwert Petersen Typ X

Beschreibung: Die Griffangel ist an der Basis recht breit und verjüngt sich dann zum Knauf hin, wobei sich unterhalb des Knaufes eine stärkere Einziehung befindet. Der halbrunde Knauf besteht in der Regel aus einem Stück und weist keine zusätzliche Knaufstange auf, nur in seltenen Fäl-

len wurde ein zweiteiliger Knauf beobachtet. Die Parierstange ist lang und schwach gebogen. In der Aufsicht hat sie gerundete Enden. Die Griffteile können mit Silber und Kupfer streifentauschiert sein. Die eiserne Klinge zieht gleichmäßig zur gerundeten Spitze ein, Vorder- und Rückseite weisen eine flache Kehlung auf. Die Klinge ist z. T. damasziert oder mit Schmiedemarken versehen, ferner kann sie eine eisentauschierte Inschrift (z. B. VLFBERHT oder INGELRII) tragen.
Datierung: Früh- bis Hochmittelalter, 10.–12. Jh. n. Chr.
Verbreitung: Norwegen, Finnland, Schweden, Russland, Polen, Großbritannien, Niederlande, Belgien, Schweiz, Deutschland, Österreich.
Literatur: Petersen 1919, 158–167; Arbman 1937, 228; Jankuhn 1951; Müller-Wille 1970, 75; Herfert 1977, 248–254, Abb. 2–3; Müller-Wille 1977, 43, Abb. 2,1; 5,6; 13,1–6; 14,6; 17,2; Stalsberg 2008, 91–97, Tab. 1; Wulf 2015, 162.
(siehe Farbtafel Seite 31)

1.3.15.13. Griffangelschwert Petersen Typ Y

Beschreibung: Der Mittelteil der Knaufkrone des eisernen Schwertes ist gerundet, die Seitenteile sind konkav gebildet. Ihre seitlichen Abschlüsse sind annähernd gerade. Die Basis des Knaufes ist konvex. Knauf und Knaufstange sind nicht mehr getrennt, vielmehr wird diese Trennung nur noch optisch markiert. Die Enden des Knaufes sind aufgebogen. Die Parierstange ist leicht konkav in Richtung Klinge gebogen und verjüngt sich etwas zu den Enden hin. Einige Schwerter dieses Typs tragen den Namenszug VLFBERHT auf der parallelseitigen Klinge mit kurzem Spitzenteil. Auf der Gegenseite befindet sich in der Regel eine geometrische Marke.
Synonym: Geibig Kombinationstyp 13, Variante I.
Datierung: Frühmittelalter, 10.–11. Jh. n. Chr.
Verbreitung: Norwegen, Polen, Tschechien, Süddeutschland.
Literatur: Lorange 1889, Taf. IV,3a; Petersen 1919, 167–173; Arbman 1937, 229; Geibig 1999, 22–24, Taf. 7; Stalsberg 2008, Tab. 1.
(siehe Farbtafel Seite 31)

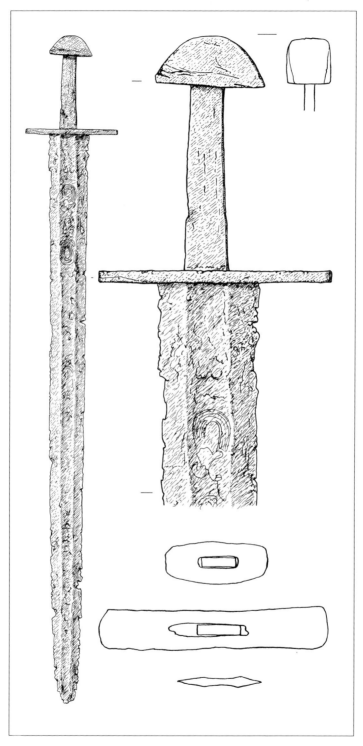

1.3.15.12.

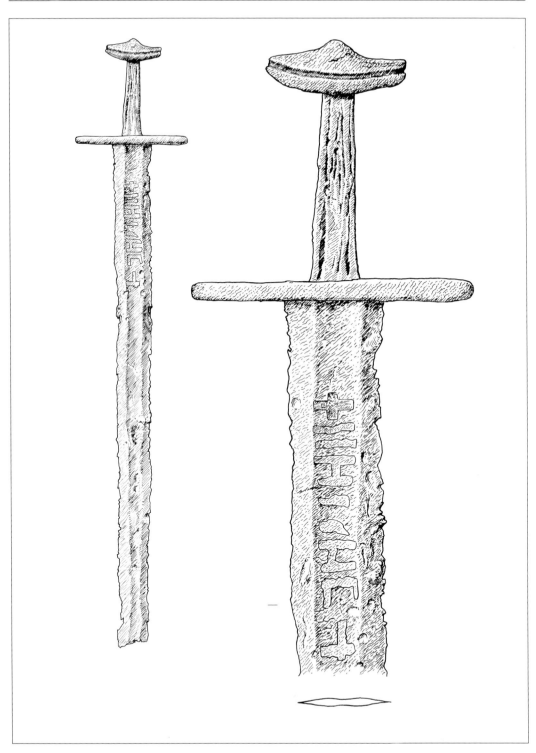

1.3.15.13.

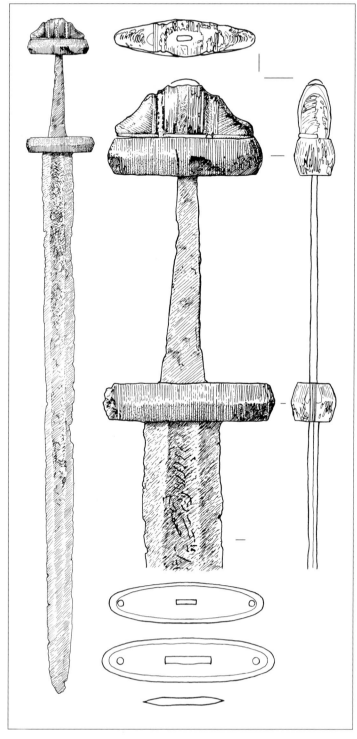

1.3.15.14.

1.3.15.14. Griffangelschwert Petersen Sondertyp 1

Beschreibung: Die Knaufkrone des Eisenschwertes ist dreigeteilt, wobei die einzelnen Teile durch Bronzedrähte voneinander abgegrenzt sind. Der Mittelteil ist erhöht, die Seitenteile sind eingesattelt. Die Knauf- und Parierstange werden zu den Enden hin schmaler und laufen spitz oder rundlich aus. Knaufkrone sowie Knauf- und Parierstange sind mit einem Muster aus dicht gesetzten senkrechten Metallstreifen (Silber, Bronze oder Messing) verziert. Die häufig damaszierte Klinge trägt auf beiden Seiten mittig eine flache Kehlung.
Datierung: Frühmittelalter, 2. Hälfte 8.–frühes 9. Jh. n. Chr.
Verbreitung: Norwegen, Schweden, Finnland, Deutschland, Niederlande, Kroatien.
Literatur: Petersen 1919, 63–65; Müller-Wille 1976, 45–48; Menghin 1980, 246, Abb. 18,2; Müller-Wille 1982; Geibig 1991, 15.

1.3.15.15. Griffangelschwert Petersen Sondertyp 2

Beschreibung: Der Mittelteil des dreigeteilten Knaufes ist erhöht, die Furchen zwischen den Teilen sind gelegentlich mit Perldrahtauflagen verziert. Die Seitenteile der Knaufkrone weisen einen konvexen Profilverlauf auf. Der Knauf ist mit der Griffangel vernietet. Knauf- und Parierstange weisen einen einfachen Grat auf. Die Griffteile sind mit Messing- oder Silberstreifen flächig tauschiert. Die eiserne Klinge mit beidseitig flacher Kehlung ist häufig damasziert.
Synonym: Geibig Kombinationstyp 2.
Datierung: Frühmittelalter, Ende 8.–Anfang 9. Jh. n. Chr.
Verbreitung: Norwegen, Schweden, Finnland, Deutschland, Niederlande, Belgien, Großbritannien, Polen.
Literatur: Petersen 1919, 85–86; Stein 1967, 81, Taf. 56,1; 70,1; Müller-Wille 1977, 42, Abb. 11,1; 16,2a–b; Menghin 1980, 240, Abb. 13a; Gabriel 1981, 253–254, Abb. 7; Müller-Wille 1982; Geibig 1991, 15; 33; 141.

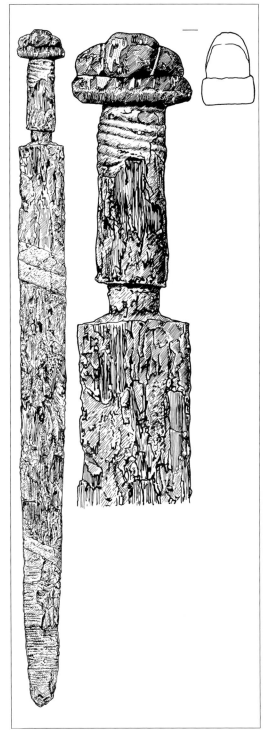

1.3.15.15.

2. Vollgriffschwert

Beschreibung: Beim Vollgriffschwert besteht der Griff vollständig oder größtenteils aus Metall. Meist wurden die Schwerter aus Bronze hergestellt, wobei manchmal Einlagen oder Beläge aus Gold sowie Bernsteineinlagen (2.4.; 2.8.) oder Kupfertauschierungen (2.1.) als Dekorationselement hinzugefügt wurden. Seltener ist die Verwendung von Eisen als Material für die Schwerter (2.13.–2.15.), wobei ebenfalls Gold- oder Messingeinlagen oder die zusätzliche Verwendung von Bronze für den Knauf vorkommen können (2.13.).

Das Gefäß ist oft reich verziert, die Verzierungen sind gepunzt oder gegossen, im Norden ist auch die Dekoration mit Inkrustation (2.4.) verbreitet. Dabei werden vertieft oder durchbrochen gegossene Partien mit organischem Material wie Knochen, Horn, Harz oder Pech gefüllt, wodurch ein farblicher Kontrast entsteht. Gelegentlich ist die Griffstange auch aus Scheiben von Bronze und organischem Material im Wechsel aufgebaut (2.4.1.4.; 2.4.2.6.). Die Knäufe sind nicht nur vielfältig verziert, sondern auch in unterschiedlicher Weise gestaltet. Neben den einfacheren Formen wie Scheiben- (2.5.), Schalen- (2.6.) oder Sattelknauf (2.11.) kommen auch kompliziert gestaltete wie der Antennen- (2.7.) oder der Doppelplattenknauf (2.12.) vor.

Die Griffsäule ist parallelseitig oder ausgebaucht, oft ist der Querschnitt oval oder spitzoval. Aber auch ein achtkantiger Querschnitt kommt häufiger vor (2.3.1.–2.3.6.).

Besonderheiten sind anthropoide Griffe (2.13.), Griffe mit Knollenknauf (2.14.) oder Griffe mit Tierkopfende (2.15.). Die Klinge ist schilf- bis weidenblattförmig, manchmal auch mit parallelen Schneiden und einem rhombischen, linsenförmigen oder getreppten Querschnitt. Sie kann ein glattes oder gezähntes Ricasso (Fehlschärfe) aufweisen. Dieser Bereich ist gelegentlich verziert, der Rest der Klinge nur in seltenen Fällen. Das Heft ist in der Regel massiv, seltener ist das Spangenheft (2.4.2.1.–2.4.2.4.; 2.4.2.6.).

Datierung: ältere–jüngere nordische Bronzezeit, Periode I–V (Montelius) bzw. mittlere Bronzezeit– ältere Vorrömische Eisenzeit, Bronzezeit B–Hallstatt C (Reinecke), 17.–7. Jh. v. Chr.; jüngere Vor-römische Eisenzeit–Römische Kaiserzeit, Latène B–severisch, 4. Jh. v. Chr.–Mitte 3. Jh. n. Chr.

Verbreitung: Europa bzw. Römisches Reich.

Literatur: Ottenjann 1969; Krämer, Walter 1985, 32–46; von Quillfeldt 1995, 25–245; Wyss/Rey/Müller 2002, 39; 57–58; Wüstemann 2004, 139–158; 191–192; 205–211; 242–245; Bishop/Coulston 2006, 202–205; Miks 2007, 208–211; Ortisi 2006; Ortisi 2009; Fischer 2012, 192–193; Heckmann 2014a; Heckmann 2014b; Ortisi 2015, 92–94; 125–126, Taf. 25–30; Bishop 2016, 25; Bunnefeld 2016.

2.1. Vollgriffschwert Hajdúsámson-Apa

Beschreibung: Die Knaufplatte des Bronzeschwertes ist meist rundoval, selten rund, der Knaufknopf ist in der Regel spitzoval. In der Seitenansicht ist er üblicherweise flachrund. Teilweise weist die Knaufplatte ein rundes oder rechteckiges Loch auf. Eventuell befand sich hier ein Knaufknopf aus organischem Material. Die Unterseite des Knaufes ist meist gerade und leitet mit einem gerundeten oder scharfen Übergang in die Griffstange ein. Die Griffsäule verjüngt sich nach unten oder ist parallelseitig. Nur selten ist sie nach oben verjüngt oder hat konkave Seiten. Ihr Querschnitt ist oval bis spitzoval. Die Heftschultern sind meist gewölbt, selten verlaufen sie gerade. Der breite Heftausschnitt ist flachbogen- bis halbkreisförmig. Gelegentlich finden sich parabelförmige oder zweidrittelkreisförmige Heftausschnitte. Die Heftabschlüsse können gerade oder schräg sein. Auf dem Heft befinden sich drei bis sieben Niete, wobei vier bis fünf Niete am häufigsten vorkommen. Neben echten Nieten können Scheinniete auftreten. Die Klinge hat geschwungene oder parallel verlaufende Schneiden. Linienbündel, Punktreihen, Bogenreihen, Spiralhaken und schraffierte Dreiecke können auf Knaufplatte, Griffstange, Heft und Klinge zu vielfältigen Motiven kombiniert sein.

Datierung: ältere nordische Bronzezeit, Periode I (Montelius), 17.–16. Jh. v. Chr.

Verbreitung: Nord- und Mitteldeutschland, Dänemark, Schweden, Norwegen, Polen, Rumänien, Bosnien-Herzegowina, Kroatien, Ungarn, Serbien.

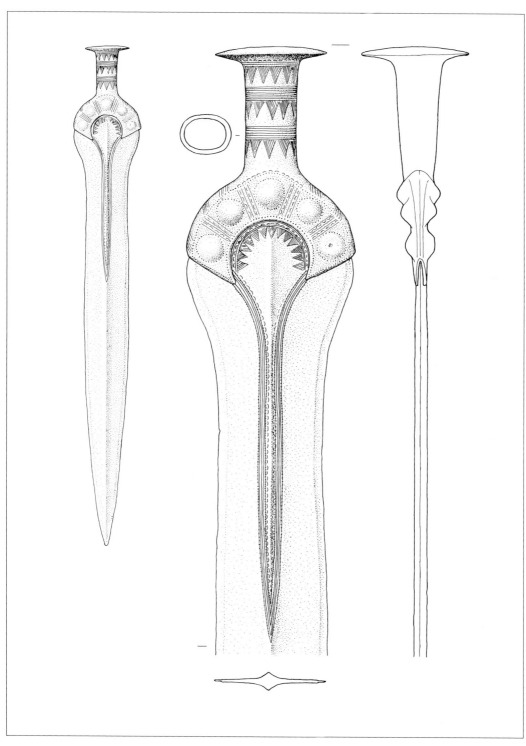

2.1.

Literatur: Aner/Kersten 1976, 89, Taf. 49,956;
Aner/Kersten 1977, 86, Taf. 146,1675; von Quill-
feldt 1995, 25–30, Taf. 1,1; Bunnefeld 2016, 39–50.
Anmerkung: Die Schwerter von Nebra weisen
kupferne Flachtauschierungen auf Klinge und
Griffschalen auf sowie goldene Manschetten. Ein
Schwert aus Schweden trägt kupferne Flachtau-
schierungen entlang der Mittelrippe (Bunnefeld
2016, 47).

2.2. Vollgriffschwert Typ Spatzenhausen

Beschreibung: Die Knaufplatte ist spitzoval mit
breitem, länglich ovalem Knaufknopf. Die Knauf-
oberseite ist mit einem Bogenmuster und konzen-
trischen Kreisen sowie wechselnden Schrägstrich-
gruppen zwischen Linien verziert. Auch der
Knaufknopf kann gelegentlich verziert sein, wäh-
rend die Knaufunterseite unverziert ist. Der Absatz
zwischen Knauf und Griff ist geschwungen. Der
Griff verläuft gerade, am oberen Ende ist er etwas
breiter als am Heft. Der Querschnitt ist spitzoval.
Verziert ist er mit drei Strichgruppen, die zwei Fel-
der einschließen. Im oberen Feld reihen sich kon-
zentrische Kreise aneinander, im unteren hängen
Bogenmuster an den Linien. Hängende strichge-
füllte Dreiecke schließen die Verzierung in Rich-
tung Heft ab, während der obere Abschluss aus
zickzackförmig angeordneten kurzen Strichen
bzw. Strichgruppen oder Bogenreihen bestehen
kann. Die Heftschultern sind kaum gewölbt und
mit einem Muster aus wechselnden Schrägstrich-
gruppen verziert. Der Heftabschluss wird durch
parallel verlaufende Linien betont. Die Breite des
Heftes ist größer als die des Knaufes. Der Heftaus-
schnitt ist dreiviertelkreisförmig. Auf dem Heft be-
finden sich zwei echte Niete und vier Scheinniete,
die durch eine Punktreihe und konzentrische
Kreise eingerahmt sind. Die Klinge des bronzenen
Schwertes hat einen rautenförmigen Querschnitt
mit abgesetzten Schneidenrändern. Sie zieht un-
terhalb des Griffes stark ein und verläuft dann
schilfblattförmig.
Datierung: mittlere Bronzezeit, Bronzezeit B
(Reinecke), 16. Jh. v. Chr.
Verbreitung: Süddeutschland, Österreich,
Oberitalien, Schweiz.

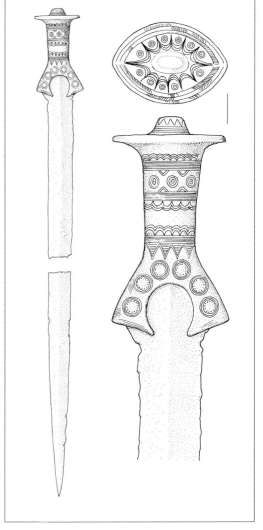

2.2.

Literatur: Holste 1953a, 13–14, Taf. 1,1–3; 6,1–3;
Barth 1962, 25; Krämer, Walter 1985, 11–12, Taf.
1,4–2,6; von Quillfeldt 1995, 30–34, Taf. 1,2; 2,3–4.

2.3. Achtkantschwert

Beschreibung: Der konische Knaufknopf ist in der
Aufsicht oval bis spitzoval. Die Knaufplatte ist
ebenfalls oval, seltener spitzoval. Sie ist entweder
mit einem nach innen gerichteten arkadenartigen

Bogenmuster, das meist mit konzentrischen Kreisen gefüllt ist, verziert oder der Knaufknopf ist von einer tiefen Rinne umgeben, von der aus radiale Rinnen zum Rand hin verlaufen. Diese Rinnen waren ehemals wohl mit Harz gefüllt. Alternativ können sich um den Knaufknopf ein Kranz großer ineinander geschachtelter konzentrischer Kreise oder eine oder mehrere Zonen laufender Spiralen befinden. Eine weitere Möglichkeit ist die Verzierung mit mehreren Zonen kleiner einfacher oder geschachtelter konzentrischer Kreise um den Knaufknopf, die z. T. durch Linien getrennt sind. Die Knaufunterseite ist mit übereinander angeordneten kleinen Halbbögen bis zum obersten Strichbündel am Griff verziert. Das Halbbogenmuster kann durch eine horizontale Linie oder Linienbündel geteilt sein. Der Übergang vom Knauf zum Griff ist geschwungen. Der Vollgriff baucht in der Mitte deutlich aus und ist im Querschnitt achtkantig. Die Griffstange ist meist durch vier horizontale Strichgruppen in Felder unterteilt, die mit konzentrischen ineinander geschachtelten Kreisen gefüllt sind. Auf jeder der acht Flächen des Griffes befindet sich eine Kreisgruppe. Bei einigen Achtkantschwertern sind die konzentrischen Kreise durch horizontal fortlaufende oder s-förmig verbundene Spiralen ersetzt. Hier kann der Griff ebenfalls durch Strichgruppen unterteilt sein. Sehr selten treten senkrechte Wellen- oder Bogenmuster bzw. horizontale, mehrlinige Zickzackmuster auf. Die Heftschultern sind gerade. Die größte Breite des Heftes übertrifft nicht die Breite der Knaufplatte. Auf dem Heft sind vier Scheinniete durch konzentrische Kreise angedeutet. Ein Paar echte Niete befindet sich darunter und wird von einer Punktreihe umschlossen. Die äußeren Ränder der Heftflügel sind durch Strichgruppen oder Bogenmuster verziert. Der Querschnitt der in der Regel schilfblattförmigen Klinge ist meist dachförmig mit abgesetzten Schneidenrändern, manchmal tritt eine breite, flachgewölbte Mittelrippe auf. Achtkantschwerter wurden aus Bronze hergestellt.

Untergeordnete Begriffe: Achtkantschwert Typ Ådum; Achtkantschwert Typ Ramløse; Achtkantschwert Typ »Schonen«; Achtkantschwert Typ Vedbæk.

Datierung: mittlere Bronzezeit, Bronzezeit C (Reinecke) bzw. ältere nordische Bronzezeit, Periode II (Montelius), 15.–14. Jh. v. Chr.

Verbreitung: Deutschland, Dänemark, Schweden, Norwegen, Finnland, Österreich, Schweiz, Norditalien, Slowakei, Tschechien, Ungarn, Polen.

Literatur: Holste 1953a, 16–23, Taf. 9–11; Barth 1962, 26–28; Uenze, H. P. 1964, 229–231, Abb. 1,1; 2,1; Koschik 1981, Taf. 19,1; Krämer, Walter 1985, 14–17, Taf. 3,12–5,23; von Quillfeldt 1995, 45–94, Taf. 6,18–24,73; Wüstemann 2004, 118–127, Taf. 58,418–60,424; Laux 2009, 70–76, Taf. 25,167–28,181; Bunnefeld 2016, 107–132.

Anmerkung: Zu den von von Quillfeldt (1995, 45–94) herausgearbeiteten Typen gehören z. T. nur wenige Stücke, die durch, oft nur kleine, Unterschiede in der Griffverzierung voneinander getrennt werden. Im Einzelnen sind nur die im deutschsprachigen Raum häufiger vorkommenden Typen aufgeführt.

2.3.1. Achtkantschwert Typ Kirchbichl

Beschreibung: Der Knaufknopf des bronzenen Schwertes ist konisch und weist Verzierungen mit Strichgruppen, z. T. auch kombiniert mit Bogenmustern auf. Die Knaufplatte ist in der Aufsicht oval bis spitzoval. Ihre Oberseite ist mit zum Rand hin geöffneten Bögen oder Gruppen aus Kreisen und Bögen verziert. Die Knaufunterseite kann unverziert sein. Häufig ist sie aber auch mit konzentrischen Linien und Bogenreihen dekoriert. Die z. T. ausgebauchte Griffstange ist im Querschnitt oval-achtkantig. Den oberen und unteren Abschluss des Verzierungsmotivs bilden horizontale Linien. Im Bereich dazwischen befinden sich zwei vertikale Reihen großer ineinander geschachtelter oder hintereinander gestellter nach außen geöffneter Bögen. Gelegentlich ist die Mittelkante durch Kreisgruppen oder zwei vertikale, oben und unten ausbiegende Linien hervorgehoben. Auf dem Heft befinden sich manchmal neben zwei echten Nieten vier ornamentale Scheinniete sowie eine Verzierung aus bogenförmigen Linien. Die Heftschultern sind leicht gewölbt und oft mit Schrägstrichgruppen versehen. Der schräge Heft-

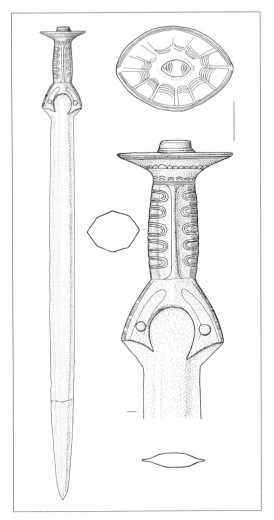

2.3.1.

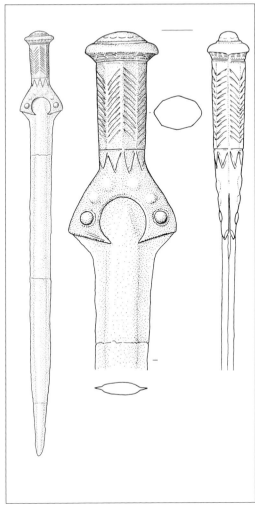

2.3.2.

abschluss wird durch begleitende Linien betont. Die meist schilfblattförmige Klinge hat eine gewölbte, seltener auch eine dachförmige Mittelrippe.

Datierung: mittlere Bronzezeit, Bronzezeit C (Reinecke), 15.–14. Jh. v. Chr.

Verbreitung: Süddeutschland, Österreich.

Literatur: von Quillfeldt 1995, 47–49; 77, Taf. 6,18–7,20.

2.3.2. Achtkantschwert Typ Forstmühler Forst

Beschreibung: Der spitze oder spitzovale Knaufknopf geht in eine kleine ovale Knaufplatte über. Die Knaufoberseite zeigt ein bogen- oder wellenförmiges Muster, das einstmals mit Einlagen versehen war. Gelegentlich ist sie auch mit Linien-, Punkt- und Bogenmustern verziert. Die Unterseite trägt radiale Bogenreihen oder Linien. Die nur wenig ausgebauchte Griffstange ist im Querschnitt oval-achtkantig. Verziert ist sie mit zickzackförmigen tiefen Rillen. Den Abschluss in

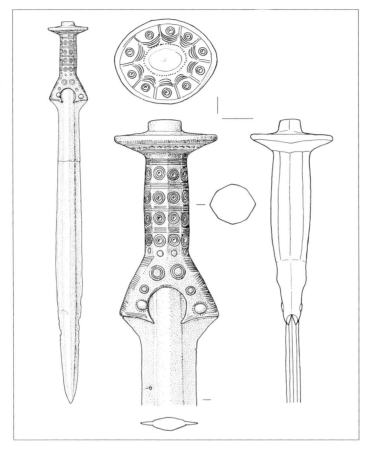

2.3.3.

Richtung Knauf bilden horizontale Linien oder heute fehlende Einlagen. Unterhalb der Zickzackmuster befinden sich manchmal hängende Dreiecke. Auch vier bis sieben übereinander angeordnete mehrlinige Zickzackbänder, die oben und unten durch ein Linienbündel begrenzt werden, kommen vor. Die Heftschultern des bronzenen Schwertes sind leicht gewölbt. Auf dem meist unverzierten Heft befinden sich neben zwei echten Nieten vier Scheinniete. Gelegentlich kommen Linien um die Niete oder am schrägen Heftabschluss sowie Bögen oder schräge Bogenreihen auf den Heftschultern vor. Die schilfblattförmige Klinge hat eine leicht gewölbte Mittelrippe oder ist im Querschnitt rautenförmig.

Datierung: mittlere bis späte Bronzezeit, Bronzezeit C–D (Reinecke), 15.–13. Jh. v. Chr.

Verbreitung: Deutschland, Schweiz, Dänemark, Schweden, Ungarn.

Literatur: Krämer, Walter 1985, 16–17, Taf. 5,22; von Quillfeldt 1995, 49–50; 77, Taf. 8,22–8,23; Bunnefeld 2016, 111–112.

2.3.3. Achtkantschwert Typ Hausmonning

Beschreibung: Der Knaufknopf ist konisch oder parallelseitig und fast immer verziert. Um seine Basis verlaufen eine oder mehrere horizontale Linien. Darüber stehen meist senkrechte Reihen kleiner Haken oder Bögen, seltener treten senkrechte Strichgruppen oder Striche, Zickzackmuster oder horizontale Linien auf. Auch Kreisgruppen, randliche kleine Kreise, ineinander geschachtelte Ovale, Paragraphen, randliche Bo-

gengruppen oder ein Kreuz können vorkommen. Die in der Aufsicht ovale Knaufplatte ist manchmal leicht schräg gestellt. Ihre Oberseite kann mit radial angeordneten Reihen Bögen oder von Bögen eingerahmten Kreisgruppen oder Spiralhaken verziert sein. Auch ein Muster aus einer oder mehreren, z. T. durch Linien getrennten Zonen, welche mit Kreisen, Paragraphen, Zickzackbändern, Sanduhrpunzmuster, Bögen oder Punktreihen dekoriert sein können, tritt auf. Ferner kommen konzentrische Kreisgruppen oder Spiralen vor. Die Verzierung der Knaufunterseite besteht in der Regel aus radialen Reihen kleiner Häckchen oder Bögen, die in der Mitte durch ein bis drei Linien unterteilt sind. Weitere Motive auf der Unterseite sind konzentrische Linien, manchmal kombiniert mit radialen Bogenreihen, schraffierten Dreiecken sowie Punkt-, Bogen- und Zickzackreihen. Unverzierte Knaufunterseiten sind selten. Die normalerweise ausgebauchte Griffstange ist im Querschnitt rundlich- oder oval-achtkantig. Verziert ist sie mit horizontalen Linienbündeln im Wechsel mit je vier Kreisgruppen. Gelegentlich fehlen die Linienbündel, z. T. werden sie durch horizontale hintereinander gestellte Bögen ersetzt. In Richtung auf den Knauf wird die Griffstange immer durch Linien begrenzt. Zum Heft hin bildet entweder ein horizontales, manchmal von einer Bogenreihe begleitetes Linienbündel oder eine mit ein oder zwei Kreisgruppen verzierte Zone den Abschluss. Gelegentlich kommen auch Spiral- oder Paragraphenreihen oder schraffierte Dreiecke vor. Die Heftschultern sind gerade oder leicht gewölbt und oft durch schräge Reihen kleiner, manchmal durch Linien getrennte Bögen oder Häckchen dekoriert. Auf dem Heft befinden sich zwei bis vier ornamentale Scheinniete, zwei echte Niete sind z. T. von Linien oder Punktreihen umgeben. Auf dem Heft findet sich teilweise eine Verzierung aus Bogen-, Kreis-, Punkt- oder Linienmustern. Die schrägen Heftabschlüsse werden oft von Linien flankiert. Die meist schilfblattförmige Klinge hat eine gewölbte, selten auch eine dachförmige Mittelrippe, die manchmal von Rillen flankiert wird. Gelegentlich biegt die Mittelrippe in Richtung der Heftspitzen um. Schwerter vom Typ Hausmonning wurden aus Bronze gefertigt.

Datierung: mittlere Bronzezeit, Bronzezeit C (Reinecke) bzw. ältere nordische Bronzezeit, Periode II (Montelius), 15.–14. Jh. v. Chr.
Verbreitung: Deutschland, Dänemark, Finnland, Polen, Tschechien, Ungarn, Italien.
Literatur: Uenze, H. P. 1964, 229–231, Abb. 1,1; 2,1; Koschik 1981, Taf. 19,1; Krämer, Walter 1985, 15, Taf. 3,14; 4,20; von Quillfeldt 1995, 51–59; 78–79, Taf. 8,24–16,50; Laux 2009, 71; 74, Taf. 25,168; 27,176–28,178; Bunnefeld 2016, 112–113.

2.3.4. Achtkantschwert Typ Leonberg

Beschreibung: Auf der in der Aufsicht ovalen bis spitzovalen Knaufplatte sitzt ein konischer Knaufknopf. Auf der Oberseite der Knaufplatte befinden sich häufig zwischen strahlenförmigen, einstmals mit organischer Masse ausgefüllten Vertiefungen zweilinige, von Bögen eingerahmte Spiralhaken. Auch konzentrische Spiralreihen oder durch Linien getrennte konzentrische Paragraphenreihen kommen vor, ferner Bogen- und Häckchenmuster. Die Unterseite der Knaufplatte trägt radiale Bogenreihen, die in der Mitte von drei bis vier konzentrischen Linien unterbrochen werden. Gelegentlich kommen auch radiale Reihen kleiner Häckchen und konzentrische Linien vor. Die meist ausgebauchte Griffstange hat einen oval- oder rundlich-achtkantigen Querschnitt. Ihre Verzierung besteht aus horizontalen Linienbündeln, die sich mit Spiralreihen abwechseln. Zur Klinge hin wird das Motiv durch eine Spiral- oder eine Paragraphenreihe abgeschlossen. Eine Variante der Griffstangenverzierung besteht aus den horizontalen Spiralreihen, die nur zum Knauf hin durch Linien abgegrenzt werden. Eine weitere Variante zeigt vier große senkrecht angeordnete Spiralen, wobei die der oberen und unteren Reihe horizontal miteinander verbunden sein können. Horizontale Linien begrenzen das Motiv zum Knauf und Heft hin. Auf dem Heft befinden sich neben zwei echten Nieten vier ornamentale Scheinniete und schräge Bogenreihen. Es können Kreisverzierungen im Bereich der oberen Scheinniete auftreten. Ferner können auf dem Heft schräge Reihen kleiner Häckchen und Bögen, die durch Linien getrennt sein können, sowie Spiral- und Paragra-

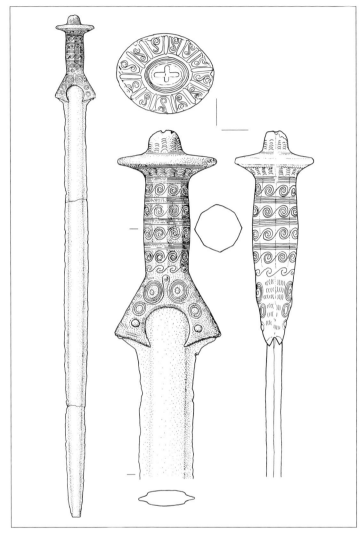

2.3.4.

phenmuster vorkommen. Die Heftschultern tragen manchmal Bogenreihen. Die Klinge des bronzenen Schwertes ist üblicherweise schilfblattförmig mit einer gewölbten, z. T. sehr schmalen Mittelrippe.

Datierung: ältere nordische Bronzezeit, Periode II (Montelius), 15.–14. Jh. v. Chr.

Verbreitung: Deutschland, Dänemark.

Literatur: Kersten 1939, Abb. 63c; von Quillfeldt 1995, 60–63; 79, Taf. 17,52–17,53; Bunnefeld 2016, 114.

2.3.5. Achtkantschwert Typ Erbach

Beschreibung: Die Seiten des konischen Knaufknopfes sind mit senkrechten Reihen kleiner Bögen oder Punkte oder einem horizontalen Zickzackband verziert. Die Oberseite der in der Aufsicht ovalen bis spitzovalen Knaufplatte ist mit konzentrischen Paragraphenreihen, die manchmal durch Linien getrennt sind, dekoriert. Ebenso können konzentrische Bogenreihen im Wechsel mit Linien, radiale Bogenreihen oder radiale Bogenreihen und eine konzentrische Paragraphen-

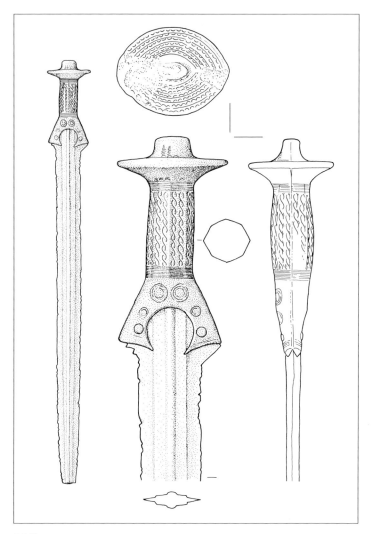

2.3.5.

reihe vorkommen. Auf der Knaufunterseite befinden sich radiale Reihen kleiner Bögen und konzentrischer Linien. Der Querschnitt der ausgebauchten Griffstange ist rundlich-achtkantig. Sie ist mit acht senkrechten Paragraphenreihen versehen. Zum Knauf und gelegentlich auch zum Heft hin werden diese durch horizontale Linien begrenzt. Am Heft befinden sich neben zwei echten Nieten oft vier ornamentale Scheinniete sowie eine Verzierung aus Bogenreihen, manchmal im Wechsel mit Linien. Die Klinge ist schliffblattför-

mig und weist meist eine schmale gewölbte Mittelrippe auf. Schwerter vom Typ Erbach wurden aus Bronze gegossen.

Datierung: ältere bis mittlere nordische Bronzezeit, Periode II–III (Montelius) bzw. späte Bronzezeit, Bronzezeit D (Reinecke), 15.–12. Jh. v. Chr.

Verbreitung: Süddeutschland, Dänemark, Schweden, Norwegen.

Literatur: Fundbericht Schwaben 1957, 178, Abb. 2, Taf. 14,3; von Quillfeldt 1995, 63–65; 80, Taf. 18,56–19,57; Bunnefeld 2016, 114.

Anmerkung: Achtkantschwerter vom Typ Erbach wurden gelegentlich mit Ortbändern mit gerippter ovaler Tülle (Ortband 1.1.1.) gefunden.

2.3.6. Achtkantschwert Typ Vasby

Beschreibung: Auf der Knaufoberseite des bronzenen Schwertes befinden sich Bogen- und Linienmuster in unterschiedlicher Kombination. Die Knaufunterseite ist durch radiale Reihen kleiner Bögen und konzentrische Linien verziert. Die Griffstange weist ein Muster aus vier bis zwölf, meist jedoch acht senkrechten Reihen kleiner Bögen auf. Es wird in der Mitte der Griffstange von einem horizontalen Linienbündel oder einer Linie unterbrochen. Zum Heft und Knauf hin erfolgt eine Begrenzung durch horizontale Linien. Auf dem Heft befinden sich neben zwei echten Nieten vier ornamentierte Scheinniete. Die Heftschultern sind mit schrägen Bogenreihen, die sich manchmal mit Linien abwechseln, geschmückt. Die Klinge verläuft schilfblattförmig.
Datierung: mittlere Bronzezeit, Bronzezeit C (Reinecke) bzw. ältere Bronzezeit, Periode II (Montelius), 15.–14. Jh. v. Chr.
Verbreitung: Deutschland, Österreich, Dänemark, Schweden.
Literatur: Schoknecht 1972, 76–77, Abb. 41,24–25; Krämer, Walter 1985, 15, Taf. 4,19; von Quillfeldt 1995, 66–69; 81, Taf. 19,57; Laux 2009, 72–73, Taf. 26,171–27,175; Bunnefeld 2016, 114.

2.4. Nordisches Vollgriffschwert

Beschreibung: Die Knaufplatte ist in der Regel mit Spiralen und Würfelaugen verziert. Diese werden hervorgehoben durch Inkrustation und eine den Knaufrand umgebende inkrustierte Rinne. Die Knaufform ist rund, rundoval, spitzoval oder rundlich-rhombisch. Häufig kommen auf der meist geraden, manchmal ausgebauchten Griffstange inkrustierte Verzierungen vor, aber auch gepunzte Muster oder ein Wechsel von Inkrustationszonen und massiven gepunzten Bereichen sind regelhaft vertreten. Seltener ist eine Verzierung aus Scheiben aus Bronze und organischem

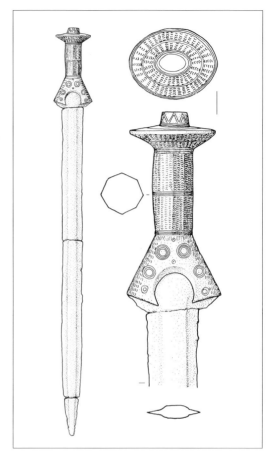

2.3.6.

Material, die im Wechsel auf die Griffangel aufgeschoben sind. Die Heftschultern sind gewölbt, der Heftabschluss ist flachbogig oder dreifach gegliedert. Neben dem massiven Heft tritt bei jüngeren Stücken das Spangenheft, das aus spangenartigen Rippen besteht, auf. Das Heft ist häufig mit einem Fischblasenmuster verziert. Hier sind auf jeder Seite zwei oder drei Niete von einem eingepunzten oder massiven Band zu einem dem Heftverlauf angepassten Feld umschlossen. Eine weitere typische Verzierung des Heftes ist das Schlingbandmotiv.

Die Klinge weist parallelseitige Schneiden auf, die sich im unteren Teil zur Spitze verjüngen. Üblicherweise hat sie einen plastischen Mittelwulst, der z. T. von Rillen oder Bändern begleitet wird.

Nordische Vollgriffschwerter wurden aus Bronze gegossen, selten sind Einlagen oder Beläge aus Gold oder Bernsteineinlagen.

Datierung: ältere bis mittlere nordische Bronzezeit, Periode II–III (Montelius), 15.–12. Jh. v. Chr.

Verbreitung: Dänemark, Norddeutschland, Schweden, Norwegen, Polen.

Literatur: Ottenjann 1969; Laux 2009, 76–83; 84–88; Bunnefeld 2016.

2.4.1. Nordisches Vollgriffschwert (Periode II)

Beschreibung: Die Knaufform und der Querschnitt des Griffes sind rund bis oval, z. T. auch abgerundet rhombisch. Der Knaufknopf ist häufig gewölbt oder spitzoval, kann aber auch abgestuft oder spitzkegelig sein. Auf der Knaufplatte findet sich oft eine Verzierung in Form von fortlaufenden Spiralen oder konzentrischen Kreisen. Die dazwischenliegenden Felder können eingetieft und inkrustiert sein. Am Rand des Knaufes verlaufen Linien- oder Querstrichbänder oder inkrustierte Rinnen. Seltener ist der Rand unverziert. Meist sind die Griffseiten gerade, selten ausgebaucht oder Richtung Heft verjüngt. Die Griffstangenverzierung ist sehr vielfältig. Neben den nicht inkrustierten Perl-, Leiter- und Zickzackbändern oder Reihen aus Spiralen oder konzentrischen Kreisen, die durch Rillen und Wülste getrennt sind, kommen häufig auch inkrustierte Verzierungen wie Gitter- und Wabenzonen, Winkel- und Wellenbänder, Rinnen oder nicht umlaufende Furchen vor. Inkrustationszonen können durch massive gepunzte Bereiche getrennt sein. Seltener ist ein vertikaler Ausschnitt im metallenen Griff, der mit organischem Material gefüllt war, oder ein Wechsel von Metallscheiben und solchen aus organischem Material auf der Griffangel. Die Heftschultern sind gewölbt, das Heft ist meist glockenförmig. Der Heftausschnitt ist flach bogenförmig oder dreiviertelkreisförmig mit konvex eingeschwungenen Zipfeln (dreigliedrig). Der Heftabschluss ist häufig mit einem Querstrichband verziert. Auf dem Heft befinden sich in der Regel vier Pflockniete, manchmal handelt es sich um Scheinniete. Fischblasen- und Schlingbandmotiv, deren eingetiefte

Zwischenfelder inkrustiert sein können, sind typische Heftverzierungen. Die Klinge zieht unterhalb des Heftes ein und verläuft mit gleichbleibender Breite, bevor sie sich im unteren Teil zur Spitze hin verjüngt. Selten verlaufen die Schneiden leicht konvex. Eine deutliche gerundete, seltener dachförmige Mittelrippe, die gelegentlich von Rillen begleitet wird, ist regelhaft vorhanden. Alle nordischen Vollgriffschwerter der Periode II sind aus Bronze gefertigt. Sehr selten wurden Teile des Gefäßes mit Gold belegt oder goldtauschiert, in Dänemark kommen gelegentlich Bernsteineinlagen vor. Die vertieft oder durchbrochen gegossenen inkrustierten Verzierungen waren ehemals mit organischem Material, wie Harz, Pech, Knochen, Geweih oder Holz gefüllt. Die Typen wurden anhand der Unterschiede in der Griffverzierung herausgearbeitet, wobei zu berücksichtigen ist, dass die Grenzen der Definitionen sehr weit gefasst sind, da kein Schwert dem anderen gleicht.

Datierung: ältere Bronzezeit, Periode II (Montelius), 15.–14. Jh. v. Chr.

Verbreitung: Dänemark, Norddeutschland, Schweden, Norwegen, Polen.

Literatur: Ottenjann 1969, 25–57; Bunnefeld 2016, 72–82.

2.4.1.1. Vollgriffschwert Typ Ottenjann A (Periode II)

Beschreibung: Die meist geradseitige Griffstange des bronzenen Schwertes ist mit nicht inkrustierten Verzierungen horizontaler Reihen echter Spiralen und konzentrischer Kreise, die durch Rillen und Wülste getrennt sind, dekoriert. Auch die Ornamente an Heft und Knaufplatte weisen keine Inkrustationen auf. Die in der Regel runde bis rundovale, seltener rundlich-rhombische oder spitzovale Knaufplatte ist häufig mit fortlaufenden Spiralen oder konzentrischen Kreisen dekoriert, aber auch einfache umlaufende Linien oder Motive wie Perl-, Zickzack- oder Leiterbänder kommen vor. Der Knaufknopf ist in der Aufsicht rund, rundoval, spitzoval oder rundlich-rhombisch. In der Seitenansicht ist er konisch, flach- oder halbrund, selten auch abgestuft. Auf dem dreiteilig gegliederten Heft befinden sich in der

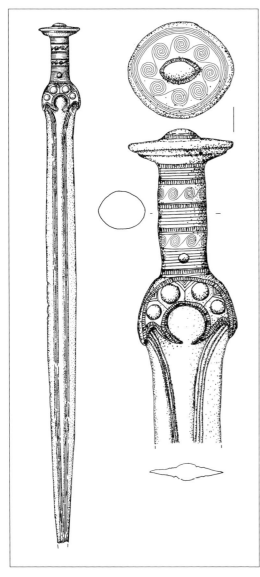

2.4.1.1.

Regel vier Niete. Die Verzierung besteht hier häufig aus Bändern oder Linien, die die Niete oder den Heftumriss umgeben. Zusätzlich können die gewölbten Heftschultern mit Linien oder Bändern verziert sein. Die Klinge hat parallelseitige Schneiden und eine meist gerundete Mittelrippe, die von einer oder mehreren Rillen begleitet werden kann.

Datierung: ältere Bronzezeit, Periode II (Montelius), 15.–14. Jh. v. Chr.
Verbreitung: Dänemark, Norddeutschland.
Literatur: Ottenjann 1969, 25–33, Taf. 1,3; Aner/Kersten 1976, Taf. 29,771 (rechts); Aner/Kersten 1977, Taf. 23,1503A; Wüstemann 2004, 213–214, Taf. 90,544; Bunnefeld 2016, 72; 78–82.

2.4.1.2. Vollgriffschwert Typ Ottenjann B (Periode II)

Beschreibung: Die oft geradseitige Griffstange des Bronzeschwertes ist mit nicht inkrustierten Verzierungen aus Linien, Rillen und Wülsten dekoriert. Dazwischen befinden sich gelegentlich Perl-, Zickzack- und Leiterbänder. Meist ist die Klinge mit vier Nieten am dreiteilig gegliederten, z. T. auch flachbogig abgeschlossenen Heft befestigt. Die Knauf- und Heftverzierungen weisen selten Inkrustationen auf. Die üblicherweise runde bis rundovale Knaufplatte zeigt oft ein Muster aus fortlaufenden Spiralen oder konzentrischen Kreisen. Es kommen aber auch einfache umlaufende Linien oder Motive wie z. B. Perl-, Zickzack- oder Leiterbänder vor. Der Knaufknopf ist in der Aufsicht rund, rundoval, spitzoval oder rundlichrhombisch. In der Seitenansicht ist er konisch, flach- oder halbrund, selten auch abgestuft. Beim Heft werden oft der Umriss oder die Niete von Linien oder Bändern umgeben, ferner können solche Motive auf den gewölbten Heftschultern auftreten. Die Klinge hat parallelseitige Schneiden und eine gerundete, seltener eine dachförmige, Mittelrippe, die von einer oder mehreren Rillen begleitet wird.
Datierung: ältere Bronzezeit, Periode II (Montelius), 15.–14. Jh. v. Chr.
Verbreitung: Dänemark, Norddeutschland, Schweden.
Literatur: Ottenjann 1969, 34–37, Taf. 10,61; Aner/Kersten 1976, Taf. 63,1020; 134,1407; Aner/Kersten 1984, Taf. 65,3700; Wüstemann 2004, 215–216, Taf. 90,546; Bunnefeld 2016, 73; 78–82.

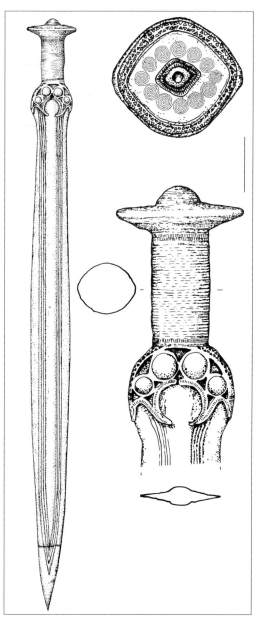

2.4.1.2.

2.4.1.3. Vollgriffschwert Typ Ottenjann C (Periode II)

Beschreibung: An der meist geradseitigen Griffstange des Bronzeschwertes finden sich inkrustierte Waben- oder Gittermuster, die durch ein horizontales Band getrennt sein können. Das Motiv

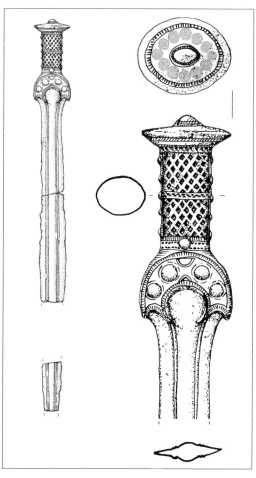

2.4.1.3.

wird in Richtung Knauf und Heft meist durch weitere horizontale Bänder abgeschlossen. Die runde Knaufplatte ist häufig mit fortlaufenden Spiralen oder konzentrischen Kreisen verziert, z. T. befinden sich inkrustierte Rinnen am Rand. Auch erhabene Ornamente aus Spiralen oder konzentrischen Kreisen auf inkrustiertem Grund sind möglich, ebenso erscheinen einfache umlaufende Linien oder Motive wie Perl-, Zickzack- oder Leiterbänder. Der Knaufknopf ist in der Aufsicht rund oder rundoval. In der Seitenansicht ist er konisch, flach- oder halbrund. Das dreiteilig gegliederte Heft weist vier oder fünf Niete auf. Gelegentlich kommen Bernsteineinlagen vor. Häufig sind den Heftumriss oder die Niete umgebende Bänder

oder Linien, z. T. treten solche Verzierungen auch auf den gewölbten Heftschultern auf. Die Klinge hat parallelseitige Schneiden und eine gerundete, seltener eine dachförmige Mittelrippe, die von einer oder mehreren Rillen begleitet wird.
Datierung: ältere Bronzezeit, Periode II (Montelius), 15.–14. Jh. v. Chr.
Verbreitung: Norddeutschland, Dänemark, Schweden.
Literatur: Ottenjann 1969, 37–38, Taf. 15,102; Aner/Kersten 1977, Taf. 142,2161; Bunnefeld 2016, 73; 78–82.

2.4.1.4. Vollgriffschwert Typ Ottenjann D (Periode II)

Beschreibung: Die üblicherweise geradseitige Griffstange des bronzenen Schwertes ist mit horizontal umlaufenden Inkrustationszonen, die mit massiven, gepunzten Bronzezonen abwechseln, verziert. Die Inkrustationszonen bestehen aus schmalen, auf versenkt gegossenem Grund stehenden umlaufenden Rinnen (Typ D1). Alternativ können sich aber auch bewegliche Bronzescheiben mit Scheiben aus organischem Material abwechseln (Typ D2 = Scheibengriffschwert). Die Knaufplatte ist meist rundlich-rhombisch und weist bei Typ D1 in der Regel eine umlaufende inkrustierte Rinne am Rand auf. Größere Bereiche mit Inkrustation finden sich bei diesem Typ aber eher selten an Knauf und Heft. Bei Typ D2 begleitet ebenfalls oft eine inkrustierte Rinne den Knaufrand. Dazu kommen weitere inkrustierte Verzierungen, häufig aus Spiralen oder konzentrischen Kreisen bestehend. Unterhalb des Knaufes verläuft gelegentlich ein Muster aus aufrechten, eingetieften Dreiecken. Der Knaufknopf ist in der Aufsicht rund, rundoval, spitzoval oder rundlich-rhombisch. In der Seitenansicht ist er konisch, flach- oder halbrund, selten auch abgestuft. Auch am Heft zeigen sich häufig Inkrustationen, vermehrt tritt das Schlingbandmotiv auf. Manchmal sind auch die gewölbten Heftschultern verziert. Das Heft ist dreiteilig gegliedert und trägt vier Niete. Gelegentlich ist der Knauf mit Goldfolie überzogen, selten wurden auch Griff und Heft mit Gold belegt. Die Klinge hat meist parallelseitige

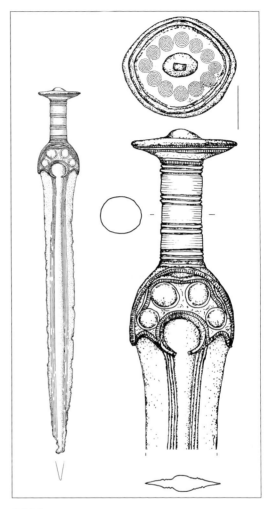

2.4.1.4.

Schneiden und eine gerundete, seltener eine dachförmige Mittelrippe, die von einer oder mehreren Rillen begleitet wird.
Untergeordnete Begriffe: Scheibengriffschwert (Periode II).
Datierung: ältere Bronzezeit, Periode II (Montelius), 15.–14. Jh. v. Chr.
Verbreitung: Dänemark, Schweden, Nordostdeutschland.
Literatur: Ottenjann 1969, 38–41, Taf. 16,107; 18,122; Aner/Kersten 1973, Taf. 49,288; Aner/Kersten 1976, Taf. 42,900; Wüstemann 2004, 216, Taf. 90,547; Bunnefeld 2016, 73; 78–82.

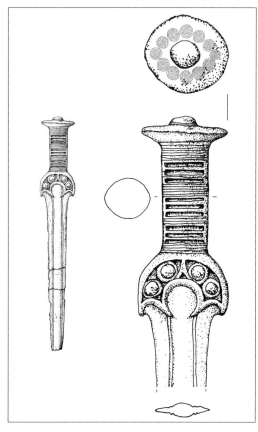

2.4.1.5.

mit den gewölbten Schultern weist häufig Inkrustationen auf, gelegentlich ist es mit einem Schlingbandmotiv verziert. Der untere Rand des mit vier Nieten versehenen Heftes ist meist dreiteilig gegliedert, seltener endet es flachbogenförmig. Die Klinge hat parallelseitige Schneiden und eine gerundete, seltener eine dachförmige Mittelrippe, die von einer oder mehreren Rillen begleitet wird.

Datierung: ältere Bronzezeit, Periode II (Montelius), 15.–14. Jh. v. Chr.

Verbreitung: Norddeutschland, Dänemark, Schweden.

Literatur: Ottenjann 1969, 41–43, Taf. 19,134–136; 20,138–139; Aner/Kersten 1976, Taf. 84,1118; Wüstemann 2004, 216–218, Taf. 90,548–91,551; Bunnefeld 2016, 73; 78–82.

2.4.1.6. Vollgriffschwert Typ Ottenjann F (Periode II)

Beschreibung: Auf der Vorder- und der Rückseite der meist geradseitigen Griffstange des bronzenen Schwertes befindet sich ein vertikaler rechteckiger Ausschnitt, der mit heute vergangenem organischem Material gefüllt war. In diesem Ausschnitt befinden sich drei Niete. Am oberen und unteren Griffplattenabschluss können zudem vertikale Bänder verlaufen. Die Knaufplatte ist rund, rundoval oder rundlich-rhombisch. Die Unterseite des Knaufes ist häufig abgestuft, die Oberseite normalerweise nicht inkrustiert, sondern mit gepunzten Spiralen verziert. Der Knaufknopf ist in der Aufsicht rund, rundoval, spitzoval oder rundlich-rhombisch. In der Seitenansicht ist er konisch, flach- oder halbrund, selten auch abgestuft. Das Heft hat gewölbte Schultern und in der Regel einen flachbogigen unteren Abschluss. Es weist vier bis sechs Niete auf und ist in der Regel inkrustiert. Häufig ist die Verzierung mit einem Fischblasenmotiv. Die Klinge hat parallelseitige Schneiden und eine gerundete, seltener eine dachförmige Mittelrippe, die von einer oder mehreren Rillen begleitet wird.

Datierung: ältere Bronzezeit, Periode II (Montelius), 15.–14. Jh. v. Chr.

2.4.1.5. Vollgriffschwert Typ Ottenjann E (Periode II)

Beschreibung: Auf der häufig ausbauchenden Griffstange des Bronzeschwertes befinden sich abwechselnd nicht umlaufende, horizontale, inkrustierte Furchen und Bronzestege. Diese können zudem durch größere, massive Bereiche gegliedert sein. Die Knaufplatte ist manchmal mit einer umlaufenden Inkrustationsrinne verziert, größere inkrustierte Bereiche kommen am Knauf aber nur selten vor. Häufig ist eine Verzierung aus Spiralen oder konzentrischen Kreisen. Die Form des Knaufes kann rund, rundoval oder rundlich-rhombisch sein. Der Knaufknopf ist in der Aufsicht rund, rundoval, spitzoval oder rundlich-rhombisch. In der Seitenansicht ist er konisch, flach- oder halbrund, selten auch abgestuft. Das Heft

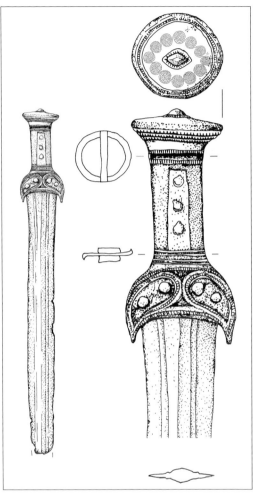

2.4.1.6.

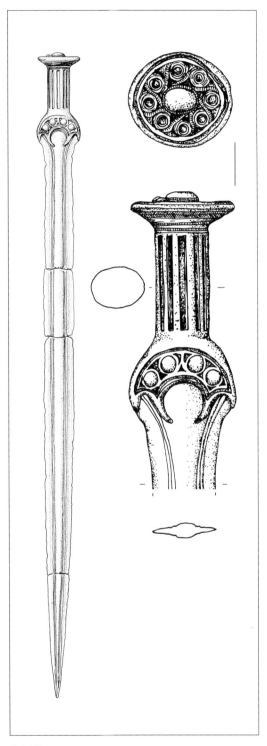

Verbreitung: Norddeutschland, Dänemark.
Literatur: Ottenjann 1969, 43–45, Taf. 24,172–176; Aner/Kersten 1984, Taf. 63,3691; Bunnefeld 2016, 73; 78–82.

2.4.1.7. Vollgriffschwert Typ Ottenjann G (Periode II)

Beschreibung: Die meist geradseitige Griffstange des Bronzeschwertes ist mit vertikalen, inkrustierten Rinnen verziert. Die Rinnen sind entweder relativ schmal mit schmalen Zwischenstegen oder breit mit breiten, massiven Stegen dazwischen.

2.4.1.7.

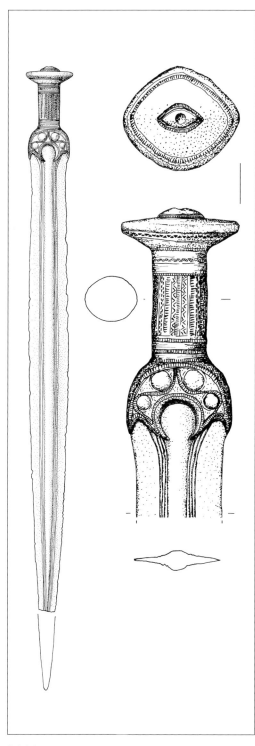

2.4.1.8.

Die rundlich-rhombische Knaufplatte ist gelegentlich inkrustiert. Häufig ist sie mit fortlaufenden Spiralen oder konzentrischen Kreisen verziert, aber auch einfache umlaufende Linien oder Motive wie Perl-, Zickzack- oder Leiterbänder kommen vor. Der Knaufknopf ist in der Aufsicht rund, rundoval, spitzoval oder rundlich-rhombisch. In der Seitenansicht ist er konisch, flach- oder halbrund, selten auch abgestuft. Das Heft hat gewölbte Schultern, ist am unteren Rand dreiteilig gegliedert und trägt vier Niete. Zum Teil ist es inkrustiert, gelegentlich mit Fischblasen- oder Schlingbandmotiven verziert. Die Klinge hat parallelseitige Schneiden und eine gerundete, seltener eine dachförmige Mittelrippe, die von einer oder mehreren Rillen begleitet wird.

Datierung: ältere Bronzezeit, Periode II (Montelius), 15.–14. Jh. v. Chr.

Verbreitung: Norwegen, Dänemark, Norddeutschland.

Literatur: Ottenjann 1969, 45–46, Taf. 26,193–195; Aner/Kersten 1977, Taf. 118,2035 (links); Wüstemann 2004, 218–219, Taf. 91,552–91,553; Bunnefeld 2016, 73–82.

(siehe Farbtafel Seite 32)

2.4.1.8. Vollgriffschwert Typ Ottenjann H (Periode II)

Beschreibung: Die in der Regel geradseitige Griffstange des Bronzeschwertes ist mit gepunzten vertikalen Linien-, Perl-, Leiter- und Zickzackbändern verziert. Der Abschluss in Richtung Knauf und Heft ist mit ebensolchen horizontalen Bändern markiert. Häufig kommen nicht inkrustierte, rundlich-rhombische Knaufplatten vor. Auf ihnen sind Motive wie umlaufende Linien, Perl-, Zickzack- oder Leiterbänder sowie Spiralen eingearbeitet. Der Knaufknopf ist in der Aufsicht rund, rundoval, spitzoval oder rundlich-rhombisch. In der Seitenansicht ist er konisch, flach- oder halbrund. Das Heft ist ebenfalls nicht inkrustiert und oft mit Heftumriss oder mit mit Nieten umgebenden Bändern verziert. Es hat meist einen dreiteilig gegliederten unteren Rand und vier Niete. Die gewölbten Heftschultern können ebenfalls Ver-

zierung tragen. Die Klinge hat parallelseitige Schneiden und eine gerundete, seltener eine dachförmige Mittelrippe, die von einer oder mehreren Rillen begleitet wird.
Datierung: ältere Bronzezeit, Periode II (Montelius), 15.–14. Jh. v. Chr.
Verbreitung: Nordostdeutschland, Dänemark, Norwegen.
Literatur: Ottenjann 1969, 46–47, Taf. 27,203–209; Aner/Kersten 1976, Taf. 37,831; Wüstemann 2004, 219, Taf. 91,554; Bunnefeld 2016, 76–82.

2.4.1.9. Vollgriffschwert Typ Ottenjann K (Periode II)

Beschreibung: Die meist geradseitige Griffstange des bronzenen Schwertes ist mit vertikalen Winkelbändern bzw. Wellenbändern auf inkrustiertem Grund verziert. Zwischen diesen inkrustierten Zonen befinden sich massive, z. T. mit Punzmustern verzierte Bereiche. Manchmal kommen zu den Bandverzierungen Reihen falscher Spiralen hinzu. Die Knaufplatte ist rundlich oder rundlich-rhombisch und weist gelegentlich Inkrustation auf, ist manchmal aber auch nur punzverziert. Neben Spiralen oder konzentrischen Kreisen treten umlaufende Linien, Perl-, Leiter- oder Zickzackbänder auf. Der Knaufknopf ist in der Aufsicht rund, rundoval, spitzoval oder rundlich-rhombisch. In der Seitenansicht ist er konisch, flach- oder halbrund, selten auch abgestuft. Das Heft mit den gewölbten Schultern hat meist einen dreiteilig gegliederten unteren Rand und vier Niete. Inkrustation auf dem Heft ist selten, gelegentlich kommt eine Schlingbandverzierung vor. Auch der Heftumriss kann durch Bänder betont sein. Die Klinge hat parallelseitige Schneiden und eine gerundete, seltener eine dachförmige Mittelrippe, die von einer oder mehreren Rillen begleitet wird.
Datierung: ältere Bronzezeit, Periode II (Montelius), 15.–14. Jh. v. Chr.
Verbreitung: Dänemark, Schweden, Norddeutschland.
Literatur: Ottenjann 1969, 48–50, Taf. 29,221–227; 30,228–236; 31,237–244; Aner/Kersten 1976,

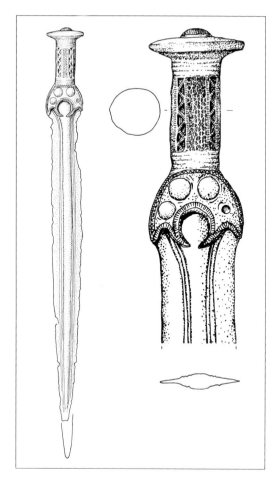

2.4.1.9.

Taf. 58,992; Wüstemann 2004, 219–220, Taf. 92,555; Bunnefeld 2016, 76–82.
Anmerkung: Schwerter dieses Typs wurden z. T. mit Ortbändern mit gerippter ovaler Tülle (Ortband 1.1.1.) gefunden.

2.4.1.10. Vollgriffschwert Typ Ottenjann L (Periode II)

Beschreibung: Die üblicherweise geradseitige Griffstange des Bronzeschwertes ist mit senkrechten Reihen von konzentrischen Kreisen und mit Schlingbändern, die die Kreise berühren oder umschließen, auf inkrustiertem Grund verziert. Schmale horizontale Bänder oder Rillen bilden

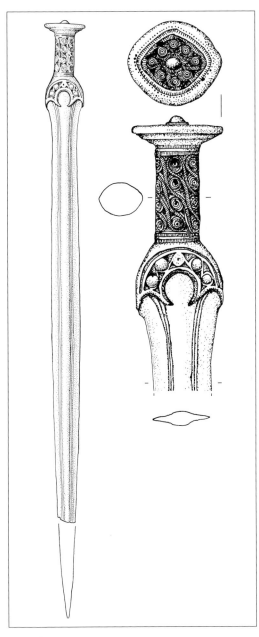

2.4.1.10.

ist rund- oder spitzoval, rundlich-rhombisch oder rund. Üblicherweise weist sie Inkrustationen auf. Häufige Verzierungsmuster sind umlaufende Spiralen oder konzentrische Kreise. Oft befindet sich am Rand eine inkrustierte Rinne. Der Knaufknopf ist in der Aufsicht rund, rundoval, spitzoval oder rundlich-rhombisch. In der Seitenansicht ist er konisch, flach- oder halbrund, selten auch abgestuft. Das Heft hat vier, manchmal auch sechs Niete. Der untere Rand ist dreiteilig gegliedert, z. T. auch flachbogenförmig. Das Heft mit gewölbten Schultern ist oft inkrustiert. Als Verzierungen kommen hier Schlingband- oder Fischblasenmotiv sowie diagonale Verbindungen zwischen den Nietköpfen, die dann wie falsche Spiralen wirken, vor. Die Klinge hat parallelseitige Schneiden und eine gerundete, seltener eine dachförmige Mittelrippe, die von einer oder mehreren Rillen begleitet wird.
Datierung: ältere Bronzezeit, Periode II (Montelius), 15.–14. Jh. v. Chr.
Verbreitung: Norddeutschland, Dänemark, Schweden.
Literatur: Ottenjann 1969, 50–54, Taf. 32,252–253; 37,282; Aner/Kersten 1976, Taf. 29,771 (links); Wüstemann 2004, 220–223, Taf. 92,556–93,561; Bunnefeld 2016, 76–82.
(siehe Farbtafel Seite 32)

2.4.1.11. Vollgriffschwert Typ Ottenjann M (Periode II)

Beschreibung: Das Bronzeschwert hat eine meist geradseitige Griffstange, die mit falschen Spiralen auf inkrustiertem Grund in horizontaler oder vertikaler Anordnung verziert ist. So kommen auf Vorder- und Rückseite je zwei oder drei senkrechte Reihen falscher Spiralen, die durch einen massiven senkrechten Steg getrennt sind, vor. Die Reihen können auch von einem gepunzten Band umgeben sein. Auch horizontal umlaufende Reihen falscher Spiralen treten auf, z. T. werden sie durch umlaufende schmale, massive Stege getrennt. Die Knaufplatte ist rund- oder spitzoval und oft inkrustiert. Häufigste Verzierungsmotive sind fortlaufende Spiralen oder konzentrische Kreise, oft mit einer inkrustierten Rinne am Rand. Der Knauf-

den Abschluss an beiden Griffstangenenden. Die Verzierung kann auch in ein langes Rechteck auf Vorder- und Rückseite der Griffstange eingesetzt sein, das z. T. mit inkrustierten Furchen in Richtung Knauf und Heft abgesetzt ist. Die Knaufplatte

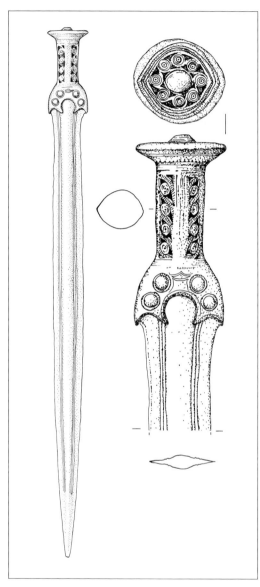

2.4.1.11.

knopf ist in der Aufsicht rund, rundoval, spitzoval oder rundlich-rhombisch. In der Seitenansicht ist er konisch, flach- oder halbrund, selten auch abgestuft. Das Heft hat gewölbte Schultern und ist am unteren Rand meist dreiteilig gegliedert, selten flachbogenförmig. Auf dem Heft befinden sich meist vier Niete, selten sind fünf bis sechs Niete vorhanden. Es ist gelegentlich inkrustiert,

häufig mit erhabenem Schlingbandmotiv, manchmal auch mit erhabenen diagonalen Verbindungen zwischen den Nietköpfen. Die Klinge hat parallelseitige Schneiden und eine gerundete, seltener eine dachförmige Mittelrippe, die von einer oder mehreren Rillen begleitet wird.

Datierung: ältere Bronzezeit, Periode II (Montelius), 15.–14. Jh. v. Chr.

Verbreitung: Norwegen, Schweden, Dänemark, Norddeutschland, Polen.

Literatur: Ottenjann 1969, 55–57, Taf. 37,290–292; 39,300; 39,303; 40,308; Aner/Kersten 1978, Taf. 3,2184 l; Wüstemann 2004, 223–224, Taf. 93,562–563; Bunnefeld 2016, 77–82.
(siehe Farbtafel Seite 32)

2.4.2. Nordisches Vollgriffschwert (Periode III)

Beschreibung: Die kleine Knaufplatte ist meist annähernd rhombisch. Auf ihr befinden sich konzentrische Kreise, z. T. auch falsche Spiralen, auf versenkt gegossenem Grund, manchmal mit feinen Stegen zum vorwiegend kleinen rhombischen Knaufknopf hin. Auch inkrustierte kleine Löcher kommen regelhaft vor, ebenso wie gepunzte Kreisornamente. Fast alle Knäufe haben eine am äußeren Rand umlaufende inkrustierte Rinne. Unterhalb des Knaufes befindet sich häufig ein Sternmuster. Das Heft hat meist gewölbte Schultern und ist oft in spangenartige Rippen aufgelöst (Spangenheft), aber auch das massive Heft kommt vor. Üblicherweise finden sich fünf Scheinniete auf dem Heft. Der Heftausschnitt ist häufig kreisförmig mehr oder weniger geschlossen. Typisch sind inkrustierte Verzierungen auf der Griffstange, wobei diese hauptsächlich aus Steg-/Furchenmustern bestehen. Auch ein Wechsel von Scheiben aus Bronze und organischem Material ist möglich (2.4.2.6.). Die Klinge hat parallelseitige Schneiden und einen plastischen Mittelwulst, der von einem ein- oder mehrlinigen Band flankiert wird, das im oberen Bereich bogenförmig zu den Heftzipfeln ausschwingt. Als Material wurde Bronze verwendet, gelegentlich kommt ein Goldbelag vor.

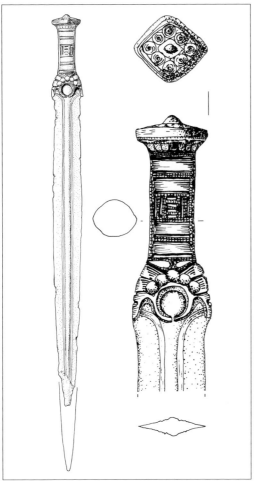

2.4.2.1.

zierung besteht oft aus inkrustierten konzentrischen Kreisen oder falschen Spiralen und einer am Rand umlaufenden inkrustierten Rinne. Auf der Knaufunterseite befindet sich häufig ein Sternmuster. Meist ist der Übergang vom Knauf zur Griffstange abgerundet und wenig ausgeprägt. Die Griffstange ist üblicherweise parallelseitig, ihr Querschnitt rundlich-rhombisch oder rundoval. Ihre Verzierung besteht aus horizontalen inkrustierten Furchen oder Rinnen, die in der Griffstangenmitte an den Seiten eine Zone vertikaler Furchen und dazwischen kurze horizontale Furchen aufweisen. Die massiven Zwischenstege können mit feinen Rillen oder kleinen Punzmustern dekoriert sein. Es kommen massive Hefte und Spangenhefte vor. Die Heftschultern sind meist gewölbt, selten gerade. Der Heftausschnitt ist oft kreisförmig fast geschlossen. Ganz geschlossene, flachbogen- oder halbkreisförmige Ausschnitte kommen selten vor. Am Heft befinden sich in der Regel fünf Scheinniete, z. T. im inkrustierten Nietfeld. Die Klinge des bronzenen Schwertes hat parallelseitige Schneiden und eine gerundete Mittelrippe, die von einer oder mehreren Linien begleitet wird, die kurz vor dem Heft in Richtung Heftzipfel umbiegen.

Datierung: mittlere nordische Bronzezeit, Periode III (Montelius), 13.–12. Jh. v. Chr.
Verbreitung: Dänemark, Norddeutschland.
Literatur: Ottenjann 1969, 66; 102–103, Taf. 46,350; 46,356–357; Aner/Kersten 1973, Taf. 24,151; Bunnefeld 2016, 136–144.
(siehe Farbtafel Seite 32)

Datierung: mittlere nordische Bronzezeit, Periode III (Montelius), 13.–12. Jh. v. Chr.
Verbreitung: Dänemark, Schweden, Norwegen, Norddeutschland.
Literatur: Ottenjann 1969, 63–70; 102–109; Bunnefeld 2016, 136–144.

2.4.2.1. Vollgriffschwert Typ Ottenjann A (Periode III)

Beschreibung: Die Knaufplatte ist fast immer rhombisch, der Knaufknopf in der Regel ebenfalls. Allerdings kommen auch rundovale, runde oder spitzovale Knaufknöpfe vor. Die Knaufplattenver-

2.4.2.2. Vollgriffschwert Typ Ottenjann B (Periode III)

Beschreibung: Knaufplatte und Knaufknopf sind fast immer rhombisch. Nur selten kommen runde, rundovale oder spitzovale Knaufknöpfe vor. Die Knaufplatte ist meist mit konzentrischen Kreisen, von denen kleine Stege zum Knaufknopf verlaufen können, auf inkrustiertem Grund und einer am Rande verlaufenden inkrustierten Rinne verziert. Auf der Knaufunterseite befindet sich häufig ein Sternmuster. Der abgerundete Übergang vom

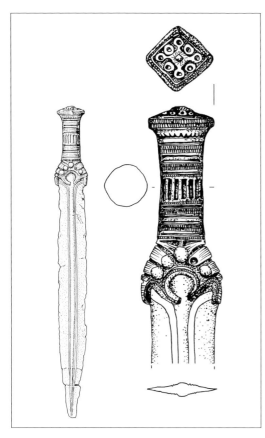

2.4.2.2.

Knauf zur Griffstange ist kaum ausgeprägt. Die parallelseitige Griffstange hat einen rundlich-rhombischen oder rundovalen Querschnitt. Verziert ist sie mit horizontalen inkrustierten Furchen oder Rinnen mit einer Zone vertikaler Furchen in der Mitte. Es kommen massive Hefte und Spangenhefte vor. Die Heftschultern sind üblicherweise gewölbt, gerade Schultern treten selten auf. Der kreisförmige Heftausschnitt ist in der Regel fast geschlossen. Auf dem Heft sitzen meist fünf Scheinniete, z. T. im inkrustierten Nietfeld. Das Schwert ist aus Bronze gefertigt, selten sind die Griffteile mit Gold belegt. Die Klinge mit parallelseitigen Schneiden hat eine häufig gerundete Mittelrippe. Entlang dieser laufen ein- oder mehrlinige Bänder, die in Heftnähe in Richtung Heftzipfel umschwenken.

Datierung: mittlere nordische Bronzezeit, Periode III (Montelius), 13.–12. Jh. v. Chr.
Verbreitung: Dänemark, Schweden, Norwegen, Norddeutschland.
Literatur: Ottenjann 1969, 66–67; 103–104, Taf. 47,361–366; Aner/Kersten 1973, Taf. 35,210; Bunnefeld 2016, 136–144.
(siehe Farbtafel Seite 33)

2.4.2.3. Vollgriffschwert Typ Ottenjann C (Periode III)

Beschreibung: Die Knaufplatte des bronzenen Schwertes ist rhombisch. Häufig ist sie mit konzentrischen Kreisen auf inkrustiertem Grund oder kleinen inkrustierten Löchern, jeweils kombiniert mit einer am Rande umlaufenden inkrustierten Rinne, verziert. Auf der Knaufunterseite befindet sich meist ein Sternmuster. Der Knaufknopf kann neben der häufigen rhombischen Form auch eine rundovale, runde oder spitzovale aufweisen. Wenig ausgeprägt ist der gerundete Übergang zwischen Knauf und Griffstange. Diese ist parallelseitig und hat einen rundlich-rhombischen oder rundovalen Querschnitt. Ihre Verzierung besteht aus inkrustierten, nicht umlaufenden, horizontalen Furchen, zwischen denen z. T. punzverzierte Zwischenstege verlaufen. Die Heftschultern sind meist gewölbt, der Heftausschnitt ist kreisförmig fast ganz geschlossen. Selten ist ein flachbogen- oder halbkreisförmiger Heftausschnitt. Spangenhefte kommen häufiger vor als massive Hefte. Normalerweise befinden sich fünf Scheinniete auf dem Heft, gelegentlich im inkrustierten Nietfeld. Die Klinge hat parallelseitige Schneiden. Ihre in der Regel gerundete Mittelrippe wird von einer oder mehreren Linien flankiert, die kurz vor dem Heft nach außen umbiegen.
Datierung: mittlere nordische Bronzezeit, Periode III (Montelius), 13.–12. Jh. v. Chr.
Verbreitung: Dänemark, Schweden, Norwegen, Norddeutschland.
Literatur: Ottenjann 1969, 67–68; 104–106, Taf. 49,393.408–409; Aner/Kersten 1976, Taf. 69,1058; Aner/Kersten 1977, Taf. 129,2095; Bunnefeld 2016, 136–144.

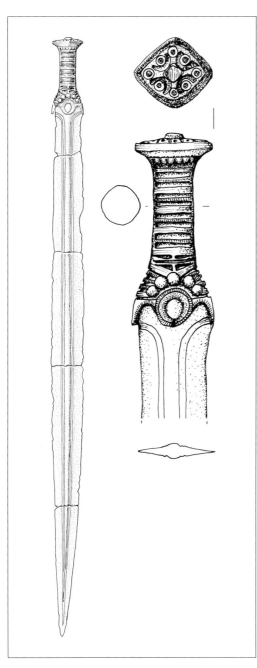

2.4.2.3.

2.4.2.4. Vollgriffschwert Typ Ottenjann D (Periode III)

Beschreibung: Das bronzene Schwert hat meist eine rhombische Knaufplatte und einen rhombischen Knaufknopf. Seltener ist der rundovale, runde oder spitzovale Knaufknopf. Der Knauf ist meist mit konzentrischen Kreisen und einer am Rande verlaufenden inkrustierten Rinne verziert. Auf der Knaufunterseite befindet sich häufig ein Sternmuster. Der Übergang zwischen Knauf und Griffstange ist gerundet, aber wenig ausgeprägt. Die Griffstange ist parallelseitig und weist einen rundlich-rhombischen oder rundovalen Querschnitt auf. Die Griffstangenverzierung besteht aus horizontalen, schmalen inkrustierten Rinnen und dazwischenliegenden breiteren, z. T. rillenverzierten Stegen. Die Heftschultern sind in der Regel gewölbt, selten gerade. Der Heftausschnitt ist meist kreisförmig und fast vollständig geschlossen. Der Knauf oder auch der ganze Griff sind in seltenen Fällen mit Gold belegt. Fünf Scheinniete zieren normalerweise das Spangenheft. Die parallelseitige Klinge hat eine häufig gerundete Mittelrippe, welche von Linien begleitet wird, die im oberen Bereich in Richtung Heftzipfel umbiegen.

Datierung: mittlere nordische Bronzezeit, Periode III (Montelius), 13.–12. Jh. v. Chr.

Verbreitung: Dänemark, Schweden, Norddeutschland.

Literatur: Ottenjann 1969, 68–69; 106, Taf. 51,433–436; Aner/Kersten 1973, Taf. 91,434A; Bunnefeld 2016, 136–144.

2.4.2.5. Vollgriffschwert Typ Ottenjann E (Periode III)

Beschreibung: Knaufplatte und Knaufknopf des bronzenen Schwertes sind in der Regel rhombisch, seltener treten rundovale, runde oder spitzovale Knaufknöpfe auf. Die Knaufplatte ist mit konzentrischen Kreisen auf inkrustiertem Grund und einer am Rand umlaufenden inkrustierten Rinne verziert. Auf der Knaufunterseite befindet sich häufig ein Sternmuster. Der gerundete Übergang zwischen Knauf und Griffstange ist wenig

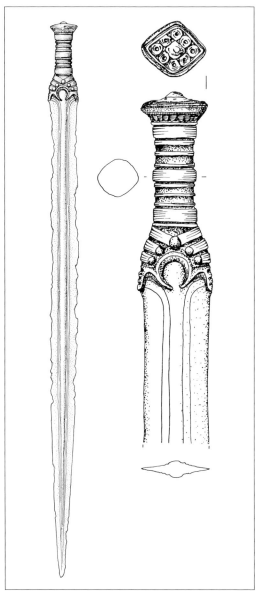

2.4.2.4.

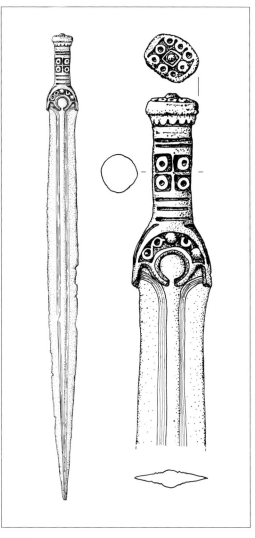

2.4.2.5.

ausgeprägt. Die parallelseitige Griffstange weist einen rundlich-rhombischen oder rundovalen Querschnitt auf. Verziert ist sie mit horizontalen inkrustierten Furchen oder Rinnen mit einer Zone erhabener Ringe auf inkrustiertem Grund in deren Mitte. Üblicherweise sind die Heftschultern gewölbt, gerade Schultern kommen selten vor. Der Heftausschnitt ist kreisförmig fast ganz geschlossen, flachbogen- oder halbkreisförmig. Bisher wurde nur das massive Heft nachgewiesen. Auf ihm befinden sich fünf Scheinniete im inkrustierten Nietfeld. Die parallelseitige Klinge weist häufig eine gerundete Mittelrippe mit flankierenden Linien, die in Heftnähe nach außen umbiegen, auf.

Datierung: mittlere nordische Bronzezeit, Periode III (Montelius), 13.–12. Jh. v. Chr.

Verbreitung: Dänemark, Schweden, Norddeutschland.

Literatur: Ottenjann 1969, 69; 107, Taf. 52,439; Aner/Kersten/Willroth 2001, Taf. 4,4960C; Wüstemann 2004, 232–233, Taf. 96,584; Bunnefeld 2016, 136–144.

2.4.2.6. Vollgriffschwert Typ Ottenjann F (Periode III)

Beschreibung: Der Knaufknopf des Bronzeschwertes ist üblicherweise rhombisch, allerdings kann er auch eine rundovale, runde oder spitzovale Form aufweisen. Die Knaufplatte ist rhombisch und trägt eine Verzierung aus inkrustierten kleinen Löchern und konzentrischen Kreisen auf inkrustiertem Grund mit oder ohne Stege zum Knaufknopf. Häufig ist eine am Rand umlaufende inkrustierte Rinne. Auf der Knaufunterseite befindet sich meist ein Sternmuster. Der Übergang vom Knauf zur Griffstange ist gerundet, aber wenig ausgeprägt. Auf die Griffangel sind in gleichem Abstand Bronzescheiben aufgesteckt. Dazwischen befand sich organisches Material. Die Griffstange ist parallelseitig und weist einen rundlich-rhombischen oder rundovalen Querschnitt auf. Schwerter dieses Typs können sowohl ein massives Heft als auch, häufiger, ein Spangenheft aufweisen. Meist schmücken fünf Scheinniete, z. T. im inkrustierten Nietfeld, das Heft. Selten sind die Griffteile mit Gold belegt. Die Heftschultern sind häufig gewölbt, teilweise aber auch gerade. Der Heftausschnitt ist kreisrund oder oval und nach unten geschlossen oder hat eine schlitzartige Öffnung. Auf der parallelseitigen Klinge befindet sich oft eine gerundete Mittelrippe, die von Linien flankiert wird, welche kurz vor dem Heft in Richtung der Heftzipfel umschwenken.

Synonym: Scheibengriffschwert (Periode III).

Datierung: mittlere nordische Bronzezeit, Periode III (Montelius), 13.–12. Jh. v. Chr.

Verbreitung: Dänemark, Schweden, Norddeutschland.

Literatur: Ottenjann 1969, 69–70; 107–109, Taf. 52,443–445; Aner/Kersten 1976, Taf. 133,1399; Wüstemann 2004, 234–236, Taf. 97,585–98,598; Bunnefeld 2016, 136–144.

(siehe Farbtafel Seite 33)

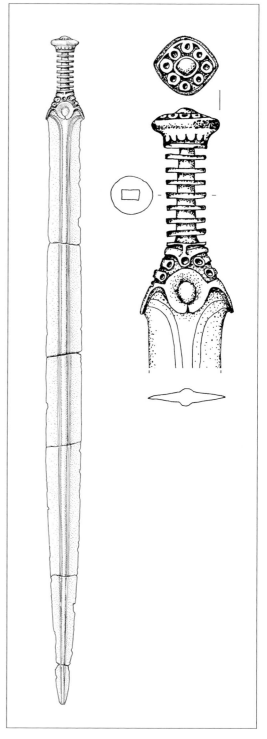

2.4.2.6.

2.5. Scheibenknaufschwert

Beschreibung: Von den Scheibenknaufschwertern mit glattem Griff (2.5.1.; 2.5.1.1.) lassen sich die Drei- und Vielwulstschwerter (2.5.2.; 2.5.3.) trennen, deren Griffsäule durch drei bzw. vier bis acht Wülste unterteilt ist. Die runde bis ovale Knaufplatte mit dem kleinen Knaufknopf ist z. T. leicht schräg gestellt und weist manchmal ein Loch auf. Bis auf den Typ Kissing (2.5.1.1.) mit gänzlich unverziertem Griff tragen alle anderen Typen vielfältige Verzierungen an Knauf und Griffstange in Form von Linien, Würfelaugen-, Bogen- und Spiralmustern. Die Heftschultern sind gerade bis gewölbt, der Heftausschnitt ist halb- bis dreiviertelkreisförmig. Das Heft trägt zwei Niete, selten auch zusätzliche Scheinniete und kann verziert sein. Die schilf- bis weidenblattförmige Klinge hat einen linsen- bis rautenförmigen Querschnitt mit schmaler, manchmal auch breiter Mittelrippe oder einen getreppten Querschnitt und kann ein gezähntes Ricasso, dessen Bereich manchmal verziert ist, aufweisen. Scheibenknaufschwerter wurden aus Bronze gegossen.

Datierung: späte Bronzezeit, Bronzezeit D–Hallstatt B1 (Reinecke), 13.–10. Jh. v. Chr.

Verbreitung: Deutschland, Dänemark, Norwegen, Frankreich, Österreich, Schweiz, Italien, Polen, Tschechien, Slowakei, Ungarn, Rumänien, Serbien.

Literatur: von Quillfeldt 1995, 103–132; 139–172, Taf. 29,87–42,125; 42,127–43,130; 44,132–57,166; Stockhammer 2004, 36, Abb. 5.

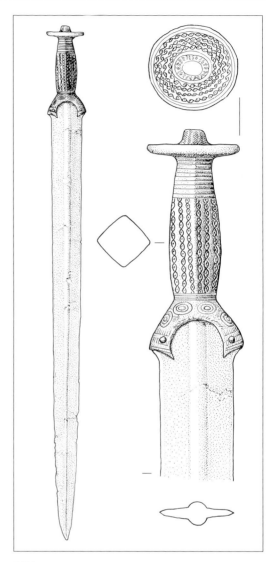

2.5.1.

2.5.1. Scheibenknaufschwert Typ Riegsee

Beschreibung: Die oft leicht schräg gestellte Knaufplatte des bronzenen Schwertes ist rund bis oval mit einem kleinen runden Knaufknopf. Um den Knaufknopf sind konzentrische Zonen ineinandergreifender Spiralhaken angeordnet, die innen und außen durch Linien begrenzt sind. Die Knaufunterseite kann durch Strichgruppen verziert sein. Der Griff ist unterhalb der Knaufplatte stark eingezogen, baucht dann kräftig aus und erreicht seinen größten Durchmesser kurz vor dem Heftansatz. Von diesem ist er durch eine Einschnürung getrennt. Der Querschnitt des Griffes ist im oberen Teil oval, zur Mitte hin wird er rhombisch mit konvexen Seiten und im unteren Teil wieder oval. Der Griff ist im oberen Drittel oder Viertel durch horizontale Linien verziert. Darunter befinden sich senkrechte Reihen ineinandergreifender Spiralhaken. Dieses flächendeckende Muster wird nur selten durch eine mittlere Kreisgruppe oder eine S-Spirale unterbrochen. Griff und Heft werden durch horizontale Linien ge-

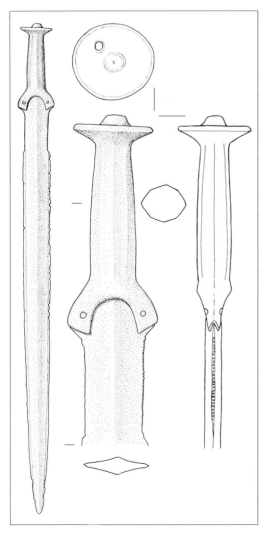

2.5.1.1.

Verbreitung: Süddeutschland, Österreich, Tschechien, Slowakei, Ungarn, Rumänien, selten in Nordostdeutschland, Dänemark, Serbien und Polen.
Literatur: Holste 1953a, 26–30; 51–52, Taf. 13–14; Barth 1962, 28; Kimmig 1964; Hennig 1970, 116, Taf. 44,10; Schauer 1971, Taf. 132,A1; Krämer, Walter 1985, 17–21, Taf. 5,24–9,46; von Quillfeldt 1995, 103–126, Taf. 29,87–40,120; Stockhammer 2004, 36, Abb. 5; Wüstemann 2004, 128, Taf. 60,425.
(siehe Farbtafel Seite 33)

2.5.1.1. Scheibenknaufschwert Typ Kissing

Beschreibung: Die Knaufplatte ist in der Aufsicht rund oder oval, ebenso wie der konische Knaufknopf. Der Knauf ist manchmal schräg gestellt, die Knaufplatte weist ein Loch auf. Der Griffstangenquerschnitt ist oval-achtkantig oder seltener rhombisch. Die Griffstange ist gebaucht, wobei sich die größte Ausbauchung in der unteren Hälfte befindet. Der Griff ist immer unverziert. Die Heftschultern sind leicht gewölbt, der Heftausschnitt ist annähernd halbkreisförmig. Auf dem Heft befinden sich zwei Niete. Die schilfblattförmige Klinge weist einen rhombischen Querschnitt und ein gezähntes Ricasso auf. Schwerter vom Typ Kissing wurden aus Bronze gefertigt.
Datierung: späte Bronzezeit, Bronzezeit D–Hallstatt A1 (Reinecke), 13.–12. Jh. v. Chr.
Verbreitung: Süd- und Nordostdeutschland, Frankreich.
Literatur: von Quillfeldt 1995, 130–132, Taf. 41,122–42,125; Stockhammer 2004, 60; 177; Wüstemann 2004, 128, Taf. 60,426.

trennt. Die Heftschultern sind gebogen, die Heftspitzen abwärts gerichtet. Der halbkreisförmige Heftausschnitt ist relativ breit. Auf dem Heft werden vier Scheinniete durch Kreisgruppen angedeutet, die zwei echten Niete sind unverziert. Die Klinge ist lang mit schilfblattförmigem Umriss und schmaler Mittelrippe oder getrepptem Profil. Sie kann ein gezähntes Ricasso aufweisen.
Synonym: Riegseeschwert.
Datierung: späte Bronzezeit, Bronzezeit D (Reinecke), 13. Jh. v. Chr.

2.5.2. Dreiwulstschwert mit Scheibenknauf

Beschreibung: Der ovale, manchmal auch runde Scheibenknauf weist einen konischen, leicht eingezogenen oder pilzförmigen Knaufknopf auf, der gelegentlich verziert ist. Auf der Knaufplatte befindet sich ein Loch, Ober- und Unterseite können mit Würfelaugen- und Bogenmustern, Linien oder Dreieckskerben versehen sein. Die gerade

bis gebauchte Griffstange ist durch drei in glei-
chem Abstand zueinander angebrachte Wülste
gegliedert. Der Bereich dazwischen kann unver-
ziert, aber auch mit Spiralmustern oder konzentri-
schen Kreisen dekoriert sein. Auch die Wülste
können Verzierung aufweisen, wobei neben ein-
fachen Kerben häufig ein Metopenmuster auf-
tritt. Die Heftschultern verlaufen gerade abfal-
lend bis leicht gewölbt, der Heftausschnitt ist
halb- bis dreiviertelkreisförmig. Auf dem teilweise
verzierten Heft befinden sich in der Regel zwei
Niete. Die Klinge des bronzenen Schwertes hat
einen linsen- bis rautenförmigen Querschnitt,
trägt z. T. auch eine breite Mittelrippe. Der Klin-
genverlauf ist schilf- bis weidenblattförmig. Gele-
gentlich kommt ein gezähntes Ricasso vor, des-
sen Bereich durch Linien, Bogenreihen oder
Fischgrätmuster verziert sein kann.

Datierung: späte Bronzezeit, Hallstatt A–B1
(Reinecke), 12.–10. Jh. v. Chr.

Verbreitung: Deutschland, Norwegen, Öster-
reich, Schweiz, Italien, Ungarn, Tschechien, Slowa-
kei, Polen, Rumänien.

Literatur: von Quillfeldt 1995, 142–172, Taf.
44,132–57,166; Stockhammer 2004, 44, Abb. 6;
Wüstemann 2004, 133–135, Taf. 61,430–62,433.

2.5.2.1. Dreiwulstschwert Typ Erlach

Beschreibung: Der Knaufknopf ist konisch, der
Scheibenknauf ist leicht oval, selten rund und hat
ein Loch. Die Oberseite der Knaufscheibe trägt am
häufigsten einen Kranz aus Würfelaugen und
darum nach außen geöffnete Bogenmuster. Wei-
tere Linien begleiten dieses Muster. Die Unterseite
der Knaufscheibe ist meist mit Reihen schmaler
Dreiecke verziert, die durch eine Linie getrennt
sein können. Die Knaufscheibe geht mit scharfem
Knick, doppelt gekantet oder mit einem Wulst in
die leicht gebauchte Griffstange über. Sie wird
durch drei, in gleichmäßigem Abstand zueinander
liegende, meist gerundete Wülste gegliedert. Die
Wülste sind in der Regel unverziert, aber manch-
mal von Linien gesäumt. Die Zwischenfelder wei-
sen Verzierung in Form eines Dreispiralen-Musters
auf. Dieses kann aus einer einfachen oder einer

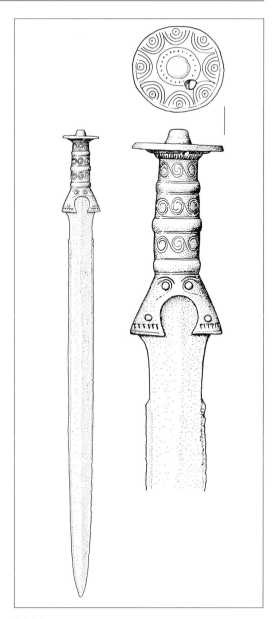

2.5.2.1.

doppelten Linie aufgebaut sein. Die Heftschultern
fallen fast gerade ab. Das Heft ist mit einer einlini-
gen Doppelschleife, in deren Windungen sich
innen Würfelaugen befinden, dekoriert. Der un-
tere Heftabschluss kann mit Linien oder Dreiecks-
kerben verziert sein. Der Klingenquerschnitt ist

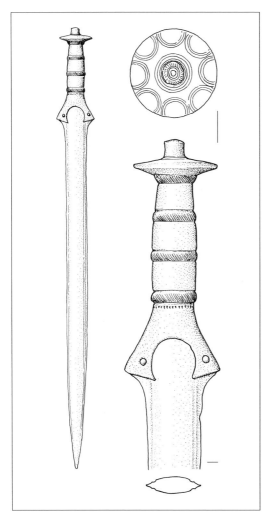

2.5.2.2.

rhombisch, seltener ist eine breite Mittelrippe vorhanden. Die Schneiden des bronzenen Schwertes ziehen im oberen Teil zum Ricasso ein, die Klingenform ist schilfblattförmig oder schwach geschweift.

Untergeordnete Begriffe: Dreiwulstschwert Typ Erding; Dreiwulstschwert Typ Gundelsheim.

Datierung: späte Bronzezeit, Hallstatt A1 (Reinecke), 12. Jh. v. Chr.

Verbreitung: Süddeutschland, Österreich, Polen, Tschechien, Slowakei, Ungarn, selten in Nord- und Mitteldeutschland.

Literatur: Müller-Karpe 1961a, 7–13, Taf. 5,1–9; Uenze, H. P. 1964, 231–233, Abb. 1,2; 2,2; Krämer, Walter 1985, 24–26, Taf. 10,55–12,67; von Quillfeldt 1995, 142–153, 44,132–51,149.

2.5.2.2. Dreiwulstschwert Typ Schwaig

Beschreibung: Der Knaufknopf ist konisch, gelegentlich auch leicht eingezogen. Der Scheibenknauf ist rund bis leicht oval. Seine Oberseite ist mit einer Wellenlinie, z. T. mit Würfelaugen in den Außenwindungen, oder einem Bogenmuster verziert. In einer weiteren Variante kann die Knaufoberseite mit zwei oder drei Reihen Dreieckskerben, die manchmal durch Linien getrennt sind, bedeckt sein. Das Muster aus Dreieckskerben findet sich gelegentlich auch auf der Knaufunterseite wieder. Die Griffstange ist geradseitig oder leicht gebaucht. Der Griff weist drei schmale, durch Kerben oder senkrechte Striche verzierte Wülste auf. Die Bereiche zwischen den Wülsten sind unverziert. Die Heftschultern sind relativ gerade. Der Heftausschnitt ist dreiviertelkreisförmig. Das Heft kann, meist mit einer Doppelschleife, verziert sein. Auf dem Heft befinden sich zwei Niete. Die Klinge ist schilfblattförmig, oft mit einem Ricasso versehen. Der Klingenquerschnitt ist häufig rhombisch, gelegentlich tritt eine breite gewölbte Mittelrippe auf. Als Material wurde Bronze verwendet.

Datierung: späte Bronzezeit, Hallstatt A1 (Reinecke), 12. Jh. v. Chr.

Verbreitung: Süddeutschland, Österreich, Ungarn, Slowakei, Tschechien, selten in Mitteldeutschland und Polen.

Literatur: Müller-Karpe 1961a, 14–17, Taf. 9,1–2.5–7; Krämer, Walter 1985, 21–23, Taf. 9,47–10,51; von Quillfeldt 1995, 155–158, Taf. 52,151–52,153; Wüstemann 2004, 132–133, Taf. 61,429.

2.5.2.3. Dreiwulstschwert Typ Illertissen

Beschreibung: Der Knaufknopf des bronzenen Schwertes ist konisch oder leicht eingezogen. Der Scheibenknauf ist rund und in der Regel gelocht. Die Knaufoberseite ist häufig mit einem Muster

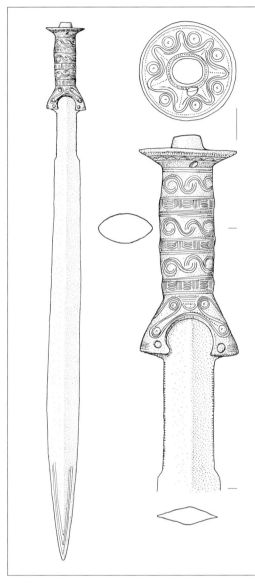

2.5.2.3.

aus Wellenband mit Würfelaugen in den Außen- und radialen Punktreihen in den Innenwindungen verziert. Die Unterseite der Knaufscheibe ist mit gefüllten Dreiecken, mit Reihen kleiner stehender Bögen oder durch Kerbreihen dekoriert. Die Griffstange weist drei Wülste auf und ist gleichmäßig gebaucht. In der Regel sind die Wülste metopenartig durch waagerechte und senkrechte Strich-

gruppen verziert. Die Felder zwischen den Wülsten sind immer mit drei ineinandergreifenden dreilinigen Spiralhaken versehen. Die Heftschultern sind gerade bis leicht gerundet. Der Heftausschnitt ist halb- bis dreiviertelkreisförmig. Die Verbindung zwischen Griff und Klinge erfolgt durch zwei Niete. Das Heft ist mit einer Doppelschleife aus ein bis drei Linien verziert, in deren oberen Schleifenwindungen sich je ein Würfelauge befindet. Hinzu kommen Mittelmuster aus Linien, Dreiecken oder Punkten. Die im Querschnitt rautenförmige Klinge verläuft meist weidenblattförmig, die Schneiden können leicht abgesetzt sein. Manchmal tritt ein gezähntes Ricasso auf. Verzierung durch Linienbänder im unteren Klingenteil kommt gelegentlich vor.

Datierung: späte Bronzezeit, Hallstatt A1 (Reinecke), 12. Jh. v. Chr.

Verbreitung: Süddeutschland, Österreich, Polen, Slowakei, Ungarn, Rumänien, Norwegen.

Literatur: Müller-Karpe 1961a, 18–21, Taf. 14; Abels 1983, 347–350, Abb. 3,1; Krämer, Walter 1985, 26–27, Taf. 12,68–12,68A; von Quillfeldt 1995, 159–166, Taf. 53,154–55,161.

2.5.2.4. Dreiwulstschwert Typ Högl

Beschreibung: Der Knaufknopf ist eingezogen bis pilzförmig und gelegentlich verziert. Die runde Scheibenknaufplatte weist ein Loch auf. Ihre Oberseite ist meist mit einem Wellenband mit Würfelaugen in den Außenwindungen und radialen Punktreihen in den Innenwindungen dekoriert, seltener ist ein Bogenmotiv anstelle des Wellenbandes. Die Knaufunterseite ist mit stehenden kleinen Bögen oder Kerbreihen verziert. Die drei in gleichmäßigem Abstand auf der gebauchten Griffstange befindlichen Wülste sind mit einem metopenartig angeordneten Linienmuster versehen. Die Räume zwischen den Wülsten bleiben immer unverziert. Die Heftschultern sind gerade bis gerundet. Der Heftausschnitt ist dreiviertelkreisförmig. Auf dem Heft, das mit einer Doppelschleife verziert ist, der weitere Muster zugeordnet sein können, befinden sich zwei Niete. Die Klinge des bronzenen Schwertes zieht im oberen

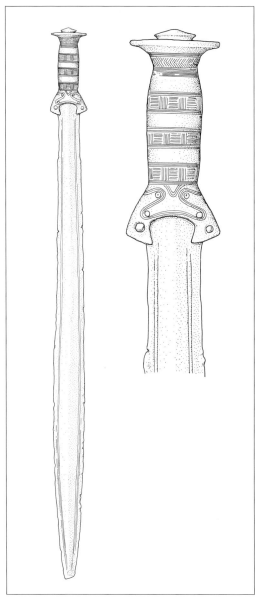

2.5.2.4.

Teil deutlich zum Ricasso ein, während der untere Teil stark verbreitert ist.

Datierung: späte Bronzezeit, Hallstatt A (Reinecke), 12.–11. Jh. v. Chr.

Verbreitung: Nordost- und Süddeutschland, Österreich, Tschechien, Slowakei, Ungarn.

Literatur: Müller-Karpe 1961a, 28–29, Taf. 30; Krämer, Walter 1985, 28–29, Taf. 14,81; Wüstemann 2004, 133–134, Taf. 61,430–61,431.

2.5.2.5. Dreiwulstschwert Typ Aldrans

Beschreibung: Der gelegentlich mit einem Vierbogen-Muster verzierte Knaufknopf ist stark eingezogen bis pilzförmig. Die Oberseite des runden Scheibenknaufes ist üblicherweise mit einem Wellenband mit Würfelaugen in den Außenwindungen und radialen Punktreihen im Inneren verziert, während die Unterseite in der Regel unverziert bleibt. Der Übergang zwischen Knaufscheibe und der gebauchten Griffstange ist meist mit einem Fischgrätmuster dekoriert. Die drei auf ihr in gleichmäßigem Abstand zueinander befindlichen Wülste weisen häufig ein Metopenmuster auf, seltener kommen senkrechte Strichgruppen vor. Die Bereiche zwischen den Wülsten sind mit einem Dreispiral-Muster aus drei- bis vierlinigen S-Haken oder zwei ineinandergreifenden einzeiligen Spirallinien verziert. Weitere Muster wie Zwickelbögen oder seitliche Punktreihen können hinzukommen. Die Heftschultern sind gerade bis gerundet, der Heftausschnitt ist dreiviertelkreisförmig. Auf dem mit einer Doppelschleife aus drei oder vier Linien verzierten Heft befinden sich zwei Niete. Zwischen den Windungen der Doppelschleife kommen unterschiedlichste Mittelmuster vor. Die Klinge des bronzenen Schwertes weist eine mehr oder weniger starke Mittelrippe auf. Im oberen Teil ist die Klinge zum Ricasso eingezogen, danach verläuft sie weidenblattförmig. Das untere Klingendrittel ist durch Linienbänder verziert, selten laufen einzelne Linien bis in den oberen Klingenteil hinein weiter.

Datierung: späte Bronzezeit, Hallstatt A2–Beginn B1 (Reinecke), 11. Jh. v. Chr.

Verbreitung: Süddeutschland, Österreich, Tschechien, Slowakei, selten in Nordostdeutschland und Ungarn.

Literatur: Müller-Karpe 1961a, 30–32, Taf. 32; Krämer, Walter 1985, 30, Taf. 14,85–15,86; von Quillfeldt 1995, 166–169, Taf. 56,162–56,164; Wüstemann 2004, 134–135, Taf. 62,432–62,433.

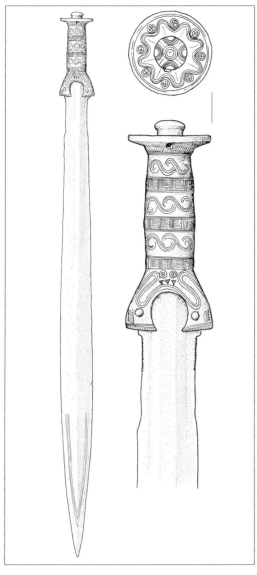

2.5.2.5.

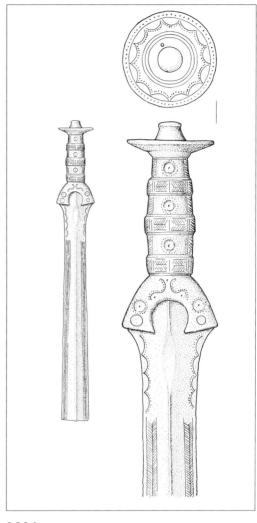

2.5.2.6.

2.5.2.6. Dreiwulstschwert Typ Rankweil

Beschreibung: Der Knaufknopf des bronzenen Schwertes ist stark eingezogen oder pilzförmig. Der runde Scheibenknauf ist auf der Oberseite mit einem Bogenmuster versehen, auch seine Unterseite und der Knaufknopf können verziert sein. Die drei Wülste an der gebauchten Griffstange sind kantig ausgeformt und mit Feldern von Fischgrätmustern und Schrägstrichen dekoriert. In den Bereichen zwischen den Wülsten befinden sich konzentrische Kreise. Das Heft mit gewölbten Schultern und halb- bis dreiviertelkreisförmigem Ausschnitt schmückt eine Doppelschleife. Die Klinge ist weidenblattförmig mit linsen- bis rautenförmigem Querschnitt. Verzierung in Form von Bogenreihen oder Fischgrätmuster am Ricasso kommt vor, zudem Liniengruppen im weiteren Verlauf der Klinge.

Synonym: Dreiwulstschwert Typ München.

Datierung: späte Bronzezeit, Hallstatt B1 (Reinecke), 11.–10. Jh. v. Chr.

Verbreitung: West- und Süddeutschland, Österreich, Schweiz, Italien, Ungarn.
Literatur: Müller-Karpe 1961a, 47–48, Taf. 45,1–4; Krämer, Walter 1985, 30–31, Taf. 15,87–15,89; von Quillfeldt 1995, 170–172, Taf. 57,166.

2.5.3. Vielwulstschwert

Beschreibung: Der konische Knaufknopf ist meist unverziert, um ihn herum verlaufen häufig konzentrische Linien oder Punktreihen. Die runde oder ovale Knaufplatte ist scheibenförmig und manchmal leicht schräg gestellt. Als Verzierung treten vor allem Spiral- oder Bogenmuster auf. Die Knaufunterseite ist mit kreisförmig angeordneten Bogen-, Strich- oder Dreieckreihen verziert, die durch konzentrische Linien in Zonen unterteilt sind. Die Griffstange hat einen ovalen Querschnitt. Ihre Seiten verlaufen entweder gerade oder gebaucht, wobei die Griffstange dann oben schmaler ist als unten. Vier bis acht horizontale, z. T. eng beieinander liegende Wülste teilen die Griffstange in meist vier, seltener auch fünf oder sechs Felder auf. Die Verzierung ist häufig sehr schlecht erhalten. Gelegentlich treten senkrechte und/oder waagerechte Strichgruppen oder Punktmuster auf, die die Wülste oder die dazwischenliegenden Felder betonen. Die Heftschultern verlaufen gerade oder leicht gewölbt. Der Heftausschnitt ist halb- bis dreiviertelkreisförmig. Neben zwei echten Nieten können zwei bis vier Scheinniete vorkommen. Vorhandene Heftverzierungen sind wenig einheitlich. Die Schneiden ziehen unterhalb des Heftes ein und verlaufen annähernd gerade, bevor sie dann zur Spitze einziehen. Der Klingenquerschnitt ist rhombisch, linsenförmig oder getreppt. Einige Klingen besitzen eine gewölbte Mittelrippe. Gelegentlich tritt ein, manchmal auch gezähntes, Ricasso auf. Vielwulstschwerter wurden aus Bronze gefertigt.
Datierung: späte Bronzezeit, Hallstatt A1 (Reinecke), 12. Jh. v. Chr.
Verbreitung: Süddeutschland, Österreich, Frankreich, Tschechien, Slowakei, Polen.
Literatur: von Quillfeldt 1995, 139–142, Taf. 42,127–43,130.

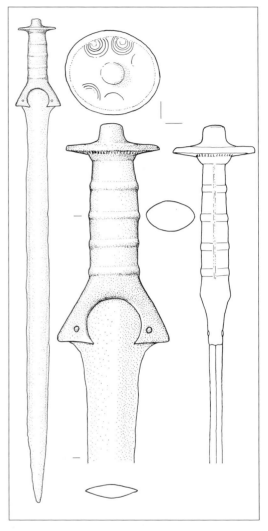

2.5.3.

2.6. Schalenknaufschwert

Beschreibung: Der Knaufknopf des bronzenen Schwertes ist stark eingezogen oder pilzförmig und z. T. mit einem Vierbogen-Muster verziert. Der schalenförmig gewölbte Knauf ist rund oder oval. Seine Oberseite kann mit Würfelaugen und radialen Punktreihen, die Unterseite mit hängenden oder stehenden Bögen, Liniengruppen sowie Kreis- und Halbkreismustern dekoriert sein. Der Übergang vom Knauf zur Griffstange trägt häufig ein Fischgrätmuster. Die gebauchte Griffstange

hat in der Regel drei Wülste, die glatt sein können, häufig aber auch ein Dreieck- oder Fischgrätmuster tragen. Seltener ist der Umriss der Griffstange schon glatt und die Wülste werden nur noch durch drei Liniengruppen angedeutet. Zwischen diesen, aber auch zwischen den Wülsten befinden sich häufig Spiral-, Kreis- oder Halbkreismuster oder Punktreihen. Die Heftschultern sind gerade bis gerundet, der Heftausschnitt ist bogen- oder dreiviertelkreisförmig. Auf dem Heft befinden sich zwei Niete. Es kann mit einem Schleifenmotiv in Kombination mit gefüllten Dreiecken und Kreisen oder mit Kreismustern und Punktreihen dekoriert sein. Die schilf- bis weidenblattförmige Klinge mit breiter oder scharf abgesetzter facettierter Mittelrippe weist ein deutlich eingezogenes Ricasso auf, dessen Bereich mit Bogenmustern und Punktreihen verziert sein kann. Auch die Klinge selber kann ein Muster aus Linienbändern tragen.

Datierung: späte Bronzezeit, Hallstatt B1–B2 (Reinecke), 11.–10. Jh. v. Chr.

Verbreitung: Süd- und Ostdeutschland, Frankreich, Italien, Österreich, Polen, Slowakei, Tschechien, Ukraine, Ungarn.

Literatur: Müller-Karpe 1961a, 33–38; 49–51, Taf. 36–37; 49,1–6; Krämer, Walter 1985, 32–34, Taf. 16,94–17,102; Stockhammer 2004, 49, Abb. 7; Wüstemann 2004, 139–141, Taf. 63,438–64,443.

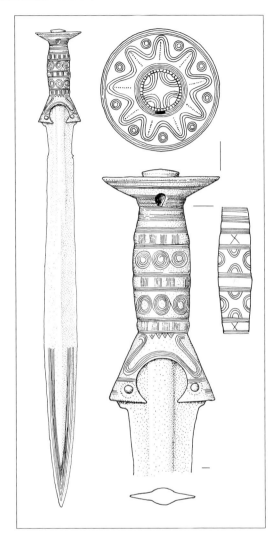

2.6.1.

2.6.1. Schalenknaufschwert Typ Wörschach

Beschreibung: Der Knaufknopf ist stark eingezogen oder pilzförmig. Der Knauf ist leicht schalenförmig gewölbt. Seine Oberseite ist meist mit einem Wellenband mit Würfelaugen und radialen Punktreihen verziert. Der Übergang vom Knauf zur Griffstange wird durch einen Wulst gebildet, der mit einem Fischgrätmuster verziert ist. An der gebauchten Griffstange treten meist noch drei Wülste hervor, teilweise ist der Umriss schon glatt. Anstelle der Wülste kommen hier Linienbänder vor. Dazwischen befinden sich einlinige Spiralen. Das Heft ist mit einer Schleife in Kombination mit gefüllten Dreiecken und Kreisen verziert. Die Heftschultern sind gerade bis gerundet, der Heftausschnitt ist dreiviertelkreisförmig. Auf dem Heft befinden sich zwei Niete. Die weidenblattförmige Klinge hat häufig eine breite Mittelrippe und ein deutlich eingezogenes Ricasso. Gelegentlich ist sie mit Linienbändern verziert. Schwerter vom Typ Wörschach wurden aus Bronze hergestellt.

Datierung: späte Bronzezeit, Hallstatt B1 (Reinecke), 11.–10. Jh. v. Chr.

Verbreitung: Bayern, Österreich, Slowakei, Polen, Ukraine.

Literatur: Müller-Karpe 1961a, 33–35, Taf. 36; Krämer, Walter 1985, 32–34, Taf. 16,96–17,102.

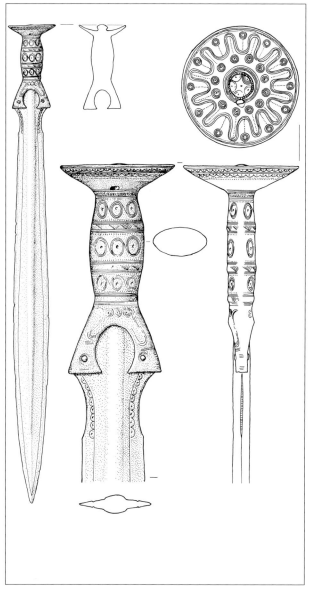

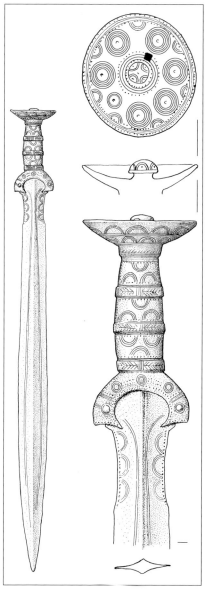

2.6.2. 2.6.3.

2.6.2. Schalenknaufschwert Typ Königsdorf

Beschreibung: Der Knaufknopf des Bronze-
schwertes ist pilzförmig und durch ein Vier-
Bogen-Muster verziert. Der Knauf ist schalenför-
mig gebogen und meist mit einem Wellenband
mit Würfelaugen in den Außenwindungen und ra-
dialen Punktreihen im Inneren verziert. Gelegent-
lich kommen auch konzentrisch angeordnete
Kreisgruppen vor. Die Knaufunterseite trägt häu-
fig mehrere Reihen hängender Bögen, die durch
Liniengruppen getrennt sein können. Auf der ge-
bauchten Griffstange befinden sich drei Wülste,

die ein Muster aus Dreiecken aufweisen. Die Bereiche zwischen den Wülsten sind mit einem einlinigen Drei-Spiral-Muster mit Mittelpunkten oder mit einem Muster aus drei konzentrischen Kreisen und Mittelpunkt verziert. Die Heftschultern sind gerade bis leicht gerundet, der Heftausschnitt ist dreiviertelkreisförmig. Zwei Niete auf dem Heft verbinden Griff und Klinge. Das Heft ist mit einer Schleife und meist drei in einer Reihe angeordneten Würfelaugen als Mittelmuster dekoriert. Die weidenblattförmige Klinge trägt eine scharf abgesetzte, manchmal facettierte Mittelrippe, die teilweise nach unten ausläuft. Das Ricasso ist deutlich eingezogen und wird gelegentlich von Bogenreihen begleitet.

Datierung: späte Bronzezeit, Hallstatt B1 (Reinecke), 11.–10. Jh. v. Chr.

Verbreitung: Bayern, Österreich, Tschechien, Ungarn, Polen, selten in Nordostdeutschland.

Literatur: Müller-Karpe 1961a, 36–38, Taf. 37; Uenze, H. P. 1964, 235–236, Abb. 1,4; 3,2, Krämer, Walter 1985, 32, Taf. 16,94–16,95; von Quillfeldt 1995, Taf. 66,198; Wüstemann 2004, 139–140, Taf. 63,438.

(siehe Farbtafel Seite 34)

2.6.3. Schalenknaufschwert Typ Stockstadt

Beschreibung: Der Knaufknopf ist pilz-, der runde bis ovale Knauf schalenförmig. Die Knaufoberseite ist mit konzentrischen Kreisen um den Knaufknopf und Kreis- und Halbkreismustern versehen. Auf der Knaufunterseite befinden sich stehende und hängende Bögen. Der Übergang von Knauf zu Griff ist wulstförmig. Die drei Wülste auf der gebauchten Griffstange sind mit einem Fischgrätmuster dekoriert oder glatt. Die Bereiche zwischen den Wülsten tragen eine Verzierung aus Kreis- oder Halbkreismustern und Punktreihen. Die Heftschultern sind meist gewölbt, der Heftausschnitt ist bogenförmig. Das Heft ist üblicherweise mit Kreisgruppen und Punktreihen geschmückt. Die Klinge des bronzenen Schwertes ist weidenblattförmig und weist ein häufig durch Bogenmuster und Punktreihen begleitetes Ricasso auf.

Datierung: späte Bronzezeit, Hallstatt B1–B2 (Reinecke), 11.–10. Jh. v. Chr.

Verbreitung: Süd- und Ostdeutschland, Frankreich, Italien.

Literatur: Müller-Karpe 1961a, 49–51, Taf. 49,1–6; Wilbertz 1982, Taf. 104,2; von Quillfeldt 1995, 195–196, Taf. 69, 206; Wüstemann 2004, 140–141, Taf. 63,439–64,443.

(siehe Farbtafel Seite 34)

2.7. Antennenknaufschwert

Beschreibung: Der bandartige Knauf ist an den Enden locker bis dicht eingerollt. Gelegentlich steht ein schmaler, glatter oder profilierter Knaufdorn dazwischen (2.7.2.–2.7.4.; 2.7.6.). Die in der Mitte oder dem unteren Drittel stark gebauchte Griffstange ist durch Wülste oder Rippen gegliedert und manchmal zusätzlich verziert. Das Heft ist dreieckig oder glockenförmig, die z. T. weit ausladenden Schultern sind gewölbt, gerade oder leicht konkav, seltener geknickt (2.7.4.). Der Heftausschnitt ist dreieckig oder gebogen, der Abschluss gerade. Zwei bis drei Niete können sich auf dem Heft befinden. Die schilf- bis weidenblattförmige Klinge ist oft stark profiliert und kann mit Rippen-, Linien-, Bogen- oder Punktreihenmustern verziert sein. Ein Ricasso tritt nicht regelhaft auf. Ist es vorhanden, ist es üblicherweise gezähnt und manchmal auch von Verzierungen begleitet. Antennenknaufschwerter wurden aus Bronze gefertigt.

Synonym: Spiralknaufschwert; Antennenschwert.

Datierung: späte Bronzezeit–ältere Eisenzeit, Hallstatt B–C (Reinecke) bzw. jüngere nordische Bronzezeit, Periode IV–V (Montelius), 11.–7. Jh. v. Chr.

Verbreitung: Deutschland, Niederlande, Dänemark, Schweden, Schweiz, Frankreich, Italien, Österreich, Polen, Slowenien, Rumänien.

Literatur: Müller-Karpe 1961a, 55–56, Taf. 52,1–5; von Quillfeldt 1995, 198–211, Taf. 70,207–71,210; 73,213–75,219; Stockhammer 2004, 52; 188–189, Abb. 8; Wüstemann 2004, 153–158, Taf. 67,455–69,461.

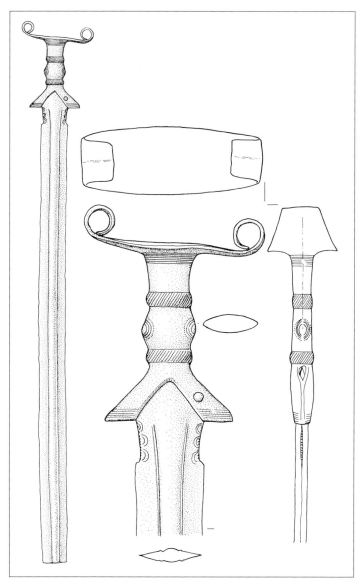

2.7.1.

2.7.1. Antennenknaufschwert Typ Flörsheim

Beschreibung: Der Knauf ist in der Aufsicht breit und bandartig, die Enden sind zu einfachen Spiralhaken eingerollt. Der stark gebauchte Griffstangenmittelteil wird oben und unten von je einem Wulst eingefasst. Die Wülste können mit Schrägstrichen verziert sein. Neben gänzlich unverzierten Griffen kommen auch solche mit Verzierung auf dem gebauchten Mittelteil vor. Das Heft ist dreieckig mit schrägen, z. T. leicht konkav eingezogenen Heftschultern, der Heftausschnitt ist dreieckig oder leicht gebogen. Die Klinge zieht im oberen Teil stark ein und verläuft dann schilfblattförmig. Häufig hat sie eine breite Mittelrippe und

ist mit Rippen, Linien, Bogen- und Punktreihen-mustern verziert. Das Ricasso kann fein gezähnt sein. Als Material wurde Bronze verwendet.
Synonym: Vollgriffschwert Typ Mainz.
Datierung: späte Bronzezeit, Hallstatt B2 (Reinecke), 10. Jh. v. Chr.
Verbreitung: Deutschland.
Literatur: Müller-Karpe 1961a, 55–56, Taf. 52,1–5; Krämer, Walter 1985, 36–37, Taf. 19,112; von Quill-feldt 1995, 203–206, Taf. 72,211–72,212; Wüste-mann 2004, 145, Taf. 65,445.

2.7.2. Antennenknaufschwert Typ Zürich

Beschreibung: Der bandartige Knauf ist an den Enden in eineinhalb bis vier Windungen einge-rollt. Zum Teil steht ein schmaler Knaufdorn rela-tiv weit heraus. Der Knauf kann auf der Oberseite verziert sein. Die Griffstange ist gebaucht und mit drei, manchmal mit Schrägstrichen verzierten Rip-pengruppen versehen. Das gewölbte Heft hat einen bogenförmigen Ausschnitt. Die Klinge zieht im oberen Teil ein und verläuft dann schilfblatt-, manchmal auch leicht weidenblattförmig. Das Ri-casso ist gelegentlich von Bogenmustern flan-kiert. Die Klinge kann mit schmalen Rippen und/oder Rillen versehen sein und eine gewölbte Mittelrippe haben. Schwerter vom Typ Zürich wurden aus Bronze hergestellt.
Synonym: Vollgriffschwert Typ Wolfratshausen.
Datierung: späte Bronzezeit, Hallstatt B2 (Reinecke), 10. Jh. v. Chr.
Verbreitung: Süd- und Norddeutschland, Schweiz, Westfrankreich, Österreich, Rumänien.
Literatur: Müller-Karpe 1961a, 57–58, Taf. 53,1–6; Krämer, Walter 1985, 35–36, Taf. 18,110–19,111; von Quillfeldt 1995, 198–200, Taf. 70,207–71,209.

2.7.3. Antennenknaufschwert Typ Corcelettes

Beschreibung: Der Knauf endet in dicht gerollten Spiralscheibenpaaren mit profilierten Außenwin-dungen. Der Knauf kann mit Dreieck- oder Bogen-mustern verziert sein, auch konzentrische Kreise kommen vor. Der schmale Knaufdorn steht weit

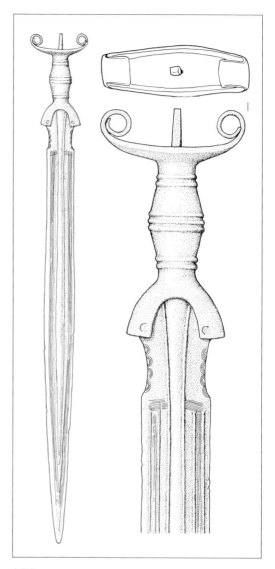

2.7.2.

heraus und ist häufig profiliert. Der Griff baucht in der Mitte bzw. im unteren Drittel deutlich aus. Die-ser Bereich ist oben und unten je durch einen Wulst begrenzt und kann auch verziert sein. Ober- und unterhalb der Wülste können Liniengruppen oder Rillen auftreten. Die Heftschultern sind leicht konkav und laden relativ weit aus (Parierflügel-heft). Der untere Heftabschluss ist annähernd gerade. Der kleine Heftausschnitt verläuft bogen-

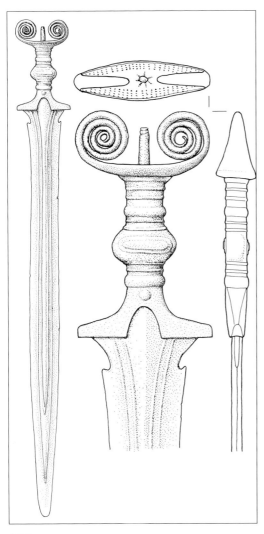

2.7.3.

förmig. Klinge und Heft können durch Niete verbunden sein. Die Klinge ist stark profiliert, meist ist ein gezähntes Ricasso vorhanden. Schwerter dieses Typs wurden aus Bronze gegossen.
Synonym: mitteleuropäisches Antennenschwert; Antennenschwert Typ Weltenburg.
Datierung: späte Bronzezeit bis ältere Eisenzeit, Hallstatt B3–C (Reinecke), 9.–7. Jh. v. Chr.
Verbreitung: Süd- und Mitteldeutschland, Schweiz, Frankreich, Österreich, Italien, Slowenien, Polen, Dänemark.

Literatur: Müller-Karpe 1961a, 59–62, Taf. 59,1–3.5–8; Krämer, Walter 1985, 44–45, Taf. 26,152–27,159; von Quillfeldt 1995, 206–211, Taf. 73,213–75,219; Wüstemann 2004, 146–149, Taf. 65,446–66,449.
Anmerkung: Antennenknaufschwerter vom Typ Corcelettes wurden gelegentlich mit Tüllenortbändern mit kugelförmigem Ende (Ortband 1.1.5.) gefunden.

2.7.4. Antennenknaufschwert Typ Tarquinia-Steyr

Beschreibung: Die Knaufenden des bronzenen Schwertes sind weit ausladend und nur locker in ein bis zwei Windungen eingerollt. Der geschweifte Knaufdorn ist glatt. Selten sind die Spiralen durch einen horizontalen tordierten Stab verbunden. Knauf und Griff sind durch einen Wulst getrennt. Die gebauchte Griffstange ist durch drei Wülste gegliedert. Diese sind meist durch Fischgrätenmuster oder Längslinien verziert, können aber auch unverziert sein. Das mit zwei bis drei Nieten versehene Heft ist glockenförmig, meist mit geknickten Schultern. Der Heftausschnitt ist bogenförmig. Die Klinge verläuft schilfblattförmig und weist meist vier, seltener nur zwei schmale Rillen auf. Die Schneiden sind nicht abgesetzt. Ein Ricasso ist selten vorhanden.
Untergeordnete Begriffe: Antennenschwert vom italischen Typ; Antennenschwert Typ Tarquinia.
Datierung: späte Bronzezeit, Hallstatt B2–B3 (Reinecke), 10.–9. Jh. v. Chr.
Verbreitung: Italien, Schweiz, Frankreich, Österreich, Slowenien, Polen, selten in Deutschland.
Literatur: Müller-Karpe 1961a, 63–67, Taf. 54,3–4; 55,1–9; Krämer, Walter 1985, 37–39, Taf. 19,113–20,121; von Quillfeldt 1995, 200–203, Taf. 71,210; Wüstemann 2004, 150–153, Taf. 66,451–67,454; Laux 2009, 90, Taf. 33,205.
(siehe Farbtafel Seite 34–35)

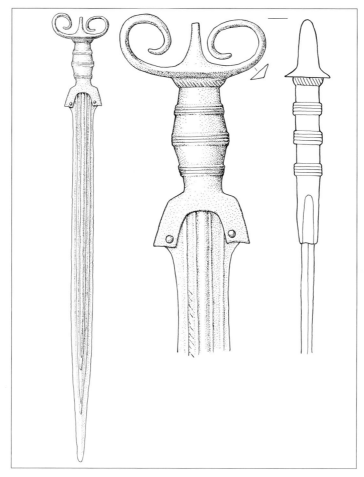

2.7.4.

2.7.5. Antennenknaufschwert Typ Wien-Leopoldsberg

Beschreibung: Das bronzene Schwert hat einen in der Aufsicht bandförmigen Knauf mit weitgerollten Knaufspiralen an den Enden. Die parallelseitige, im Querschnitt ovale Griffstange weist drei Wülste auf. Die Heftschultern sind gerade bis konkav eingezogen. Der Heftausschnitt ist mehr oder weniger dreieckig. Auf dem Heft befinden sich zwei bis drei Niete. Die Klinge ist unterhalb des Griffes eingezogen und verläuft dann weidenblattförmig. Sie hat einen flachen Mittelgrat mit schmalen seitlichen Leisten. Das Ricasso kann gekerbt sein. Die Griffstangenwülste und der im Be-

reich des Ricassos befindliche Teil der Klinge können mit linearen Mustern verziert sein.

Datierung: jüngere nordische Bronzezeit, Periode IV (Montelius), 11.–10. Jh. v. Chr.; späte Bronzezeit, Hallstatt B1 (Reinecke), 10. Jh. v. Chr.

Verbreitung: Nordostdeutschland, Österreich, Tschechien, Italien.

Literatur: Sprockhoff 1934, 30; 105, Taf. 23,4; Müller-Karpe 1961a, 55, Taf. 52,6–7; Kerchler 1962, 53, Taf. I,1; Krämer, Walter 1985, 35, Taf. 18,109; Stockhammer 2004, 188–189.

Anmerkung: Müller-Karpe (1961a, 55) führt die Schwerter als seinem Typ Flörsheim nahestehend an. Stockhammer (2004, 188–189) definiert den eigenständigen Typ Wien-Leopoldsberg.

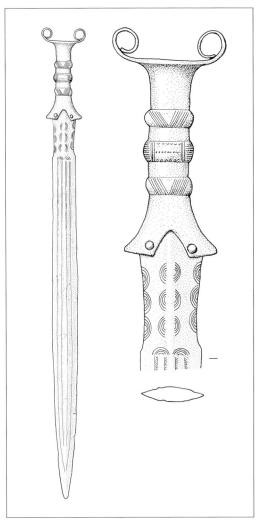

2.7.5.

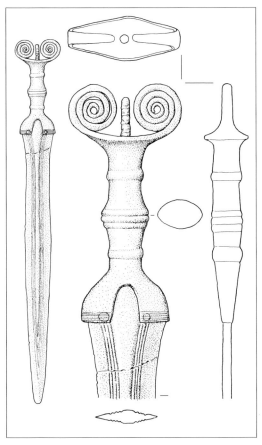

2.7.6.

2.7.6. Antennenknaufschwert Typ Ziegelroda

Beschreibung: Der bandförmige Knauf ist an den Enden eng zu Spiralen gerollt. Diese liegen so nahe beieinander, dass sie z. T. den in der Mitte der Knaufplatte aufragenden glatten oder profilierten Knaufdorn berühren. Die gebauchte Griffstange ist durch drei Wülste gegliedert oder es befindet sich ein Dreirippenwulst auf der Griffmitte und als oberer und unterer Griffabschluss erscheint je ein einfacher Wulst. Das glockenför-

mige Heft hat einen halbkreis- bis hufeisenförmigen Ausschnitt. Die Heftflügelenden sind gerade oder etwas schräg abfallend. Auf ihnen befindet sich auf jeder Seite ein Niet. Gelegentlich tritt am Heftabschluss ein waagerechtes Linienband auf. Des Weiteren kann Verzierung durch Punktlinien, Kerbstrichreihen, Würfelaugen oder strichgefüllte Dreiecke auf dem Knauf und dem Heftausschnitt vorkommen. Die Klinge des bronzenen Schwertes ist geschweift oder schilfblattförmig, unter dem Heft erscheint ein glattes oder gezähntes Ricasso. In der Regel hat die Klinge einen Mittelwulst, der von dem Schneidenschwung folgenden Linienbändern flankiert wird, aber auch Klingen mit linsen- oder rautenförmigem Querschnitt kommen vor.

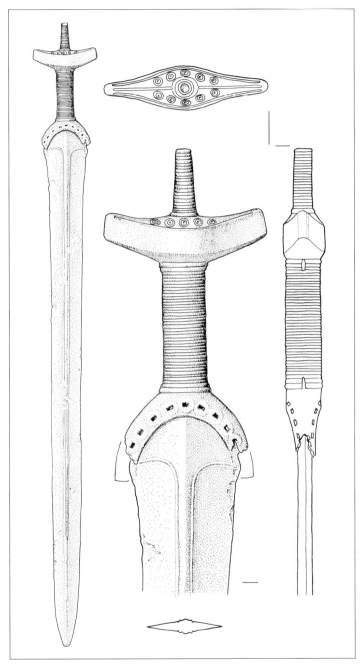

2.8.

Datierung: jüngere nordische Bronzezeit,
Periode V (Montelius), 10.–8. Jh. v. Chr.
Verbreitung: Ostdeutschland, Polen, Dänemark,
Schweden, Niederlande.
Literatur: Wüstemann 2004, 153–158, Taf.
67,455–69,461.

2.8. Hörnerknaufschwert

Beschreibung: Der Knauf besteht aus einer dickeren, an den Seiten ausgezogenen, aufgebogenen Platte und einem lang herausstehenden Knaufdorn, der glatt, geriffelt oder schwach profiliert ist. Am unteren Ende befindet sich ein Ringwulst. Darunter liegen häufig acht erhaben gegossene Ringe. Die Breitseiten des Knaufes sind oft mit waagerechten Liniengruppen verziert. Die Griffstange zieren umlaufend breite, waagerechte Rillen. Häufig ist nur die obere Griffstangenhälfte aus Metall, während untere Hälfte und Heft aus organischem Material waren. Bei metallenen Griffstangen setzt sich die Rillenverzierung in der Regel bis zum Heft hin fort. Gelegentlich sind Teilbereiche der Griffstange mit Golddraht umwickelt, selten sind goldene Einlagen am Knauf. Die Heftschultern sind rund, der Heftausschnitt ist relativ groß und meist halbkreisförmig. Bei den Nieten handelt es sich in der Regel um Scheinniete. Die Klinge hat einen dachförmigen Querschnitt oder besitzt einen deutlichen Mittelwulst, der von je einer Rille begleitet wird. Die Mittelrippe läuft nach oben hin aus, die Rillen biegen in Höhe des Heftabschlusses zu den Rändern um und laufen in Liniengruppen aus. Selten ist eine Goldeinlage in den Rillen. Die metallenen Teile sind bis auf die genannten Einlagen aus Bronze. Die Hörnerknaufschwerter sind häufig sehr lang, allerdings kommen in Dänemark und Südschweden auch Miniaturformen vor.
Datierung: jüngere nordische Bronzezeit,
Periode IV–V (Montelius), 11.–8. Jh. v. Chr.
Verbreitung: Nordostdeutschland, Dänemark,
Südschweden.
Literatur: Sprockhoff 1934, 11–17, Taf. 1–2; Barth 1962, 29; Wüstemann 2004, 242–245, Taf. 100,611–100,613.

2.9. Nierenknaufschwert

Beschreibung: Der gedrückt ovale, nierenförmige Knauf besteht aus Bronze oder hat einen bronzenen Knaufbügel entsprechender Form. An der Knaufunterseite befinden sich zwei bis drei Kehlungen, auf der Knaufoberseite sitzt ein hahnenkamm- oder knopfartiger Aufsatz. Gelegentlich befinden sich gekreuzte plastische Bänder oben auf dem Knauf. Manchmal ist die Knaufunterseite mit Riefenbögen dekoriert. In seltenen Fällen ist der Knauf aus organischem Material und wird durch einen halbovalen Bügel, der beiderseits mit den Schmalseiten der Griffstange verbunden ist, gehalten. Normalerweise sind aber Knauf, Griffstange und Heft in einem Stück gegossen. Die Griffstange ist entweder gerade, selten auch nach oben verjüngt, oder springt in der Mitte winklig vor. Der Griffstangenquerschnitt kann rund, oval oder vierkantig sein. Der Heftausschnitt ist halb- bis dreiviertelkreisförmig, selten auch fast ganz geschlossen. Oft ist der Heftabschluss aber auch gerade ohne Ausschnitt. Das Heft ist meist glockenförmig, z. T. auch halbkreis- oder hufeisenförmig. Die Verzierung von Heft und Griffstange ist sehr vielfältig. So können auf der Griffstange ornamentale Niete auftreten, ebenso wie waagerechte Riefen oder zwei bis drei Wülste. Dazu kommen Linien- oder Bogenmuster. Auch auf dem Heft können Scheinniete vorhanden sein, dazu Punktverzierung. Der untere Heftrand ist in der Regel mit waagerechten Linien versehen. Die schlanke, schilfblattförmige Klinge des bronzenen Schwertes hat einen rhombischen Klingenquerschnitt, z. T. weist sie einen Mittelwulst auf, der beidseitig von Rippen oder einem Linienband begleitet wird. Gelegentlich treten hier auch gefüllte Dreiecke, Halbkreisbögen oder Punktlinien auf.
Datierung: jüngere nordische Bronzezeit,
Periode V (Montelius), 9.–8. Jh. v. Chr.
Verbreitung: Nordostdeutschland, Polen, selten in Dänemark und Frankreich.
Literatur: Sprockhoff 1934, 18–25, Taf. 8–9; Grebe 1960; Barth 1962, 33; Wüstemann 2004, 205–211, Taf. 87,532–89,540.

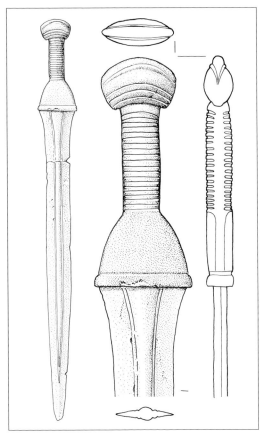

2.9.

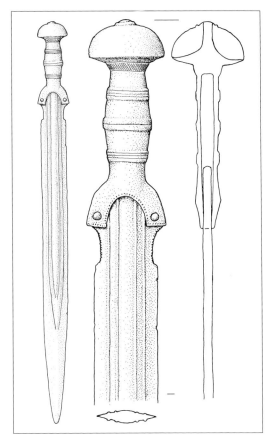

2.10.

2.10. Rundknaufschwert

Beschreibung: Der runde Knauf ist mehr oder weniger stark gedrückt, zum Teil sogar gekantet. Er kann aus Bronze oder aus organischem Material gefertigt sein, wobei letzteres häufig vergangen ist. Hier ist dann nur noch der hohe, schlanke Knaufdorn und in seltenen Fällen ein oberes Abschlussplättchen aus Bronze erhalten. Ein weiteres Kennzeichen zur Identifizierung eines Rundknaufschwertes ist ein schräger Knaufstreifen, der oberhalb des Wulstes am oberen Griffende sitzt. Die bauchige Griffstange weist entweder drei Wülste auf, die mit Fischgräten- oder Linienmustern verziert sein können, oder der bauchige Bereich in der Mitte wird oben und unten von je einem Wulst eingefasst. Das Heft ist glockenförmig mit gebogenem Heftausschnitt oder weit ausschweifend mit hochgewölbtem, z. T. recht kleinem Heftausschnitt. Der untere Heftabschluss ist gerade. Die meist schilf-, manchmal aber auch weidenblattförmige Klinge weist gelegentlich ein Ricasso auf und ist in der Regel stark profiliert, aber nur selten verziert.

Untergeordnete Begriffe: Vollgriffschwert Typ Riedlingen; Vollgriffschwert Typ Este; Rundknaufschwert Typ Calliano.

Datierung: späte Bronzezeit, Hallstatt B3 (Reinecke), 9. Jh. v. Chr.

Verbreitung: Mittel- und Süddeutschland, Österreich, Schweiz, Italien, Slowenien, Bosnien, Ungarn, Slowakei, Polen.

Literatur: Müller-Karpe 1961a, 69–72, Taf. 60,1–10; 62,1–10; Krämer, Walter 1985, 39–40, Taf.

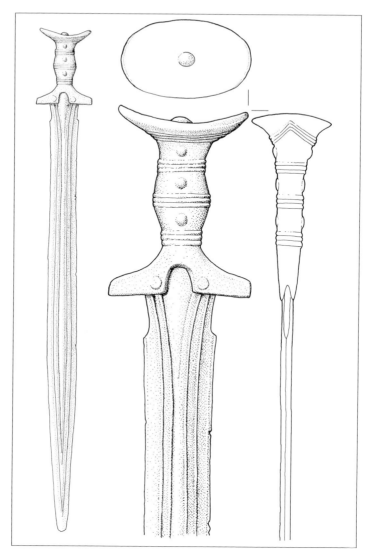

2.11.1.

21,122–21,124A; von Quillfeldt 1995, 211–216, Taf. 76,221–79,228; Stockhammer 2004, 55, Abb. 9.

2.11. Sattelknaufschwert

Beschreibung: Die ovale Knaufplatte des bronzenen Schwertes ist konkav gewölbt, manchmal auch an den Seiten hochgezogen und an zwei Enden verdickt (2.11.3.). Einige Knäufe sind unverziert, andere weisen Rauten-, Stern- oder Zacken-muster auf; z. T. befindet sich in der Mitte der Knaufplatte ein kleiner Knaufknopf (2.11.1.). Gelegentlich kommen Eisentauschierungen oder ovale oder rautenförmige Metalleinlagen (2.11.2.) am Knauf vor. Die Griffstange ist doppelkonisch und kann unverziert, tauschiert (2.11.2.) oder mit linearen Mustern (2.11.4.) dekoriert sein. Oft ist sie durch Wülste oder Rippen gegliedert (2.11.1.; 2.11.4.), kann aber auch glatt sein (2.11.2). Manchmal ist an der Griffstange auf Vorder- und Rückseite ein Feld ausgespart, in dem sich heute ver-

gangene organische Einlagen befanden, die mit Nieten befestigt waren (2.11.3.). Vor dem Übergang zum Heft zieht die Griffstange deutlich ein, die Heftflügel sind breit ausladend und konkav gewölbt. Der Heftausschnitt ist hochgewölbt bis dreieckig und relativ klein. Der Heftabschluss verläuft annähernd gerade. Gelegentlich ist das Heft nietlos, oft weist es zwei Niete auf. Die Klinge ist durch zwei bis vier schneidenparallele Rillen deutlich profiliert. Sie hat ein glattes oder gezähntes Ricasso und verläuft schilf- bis leicht weidenblattförmig.

Datierung: späte Bronzezeit, Hallstatt B3 (Reinecke) bzw. jüngere nordische Bronzezeit, Periode V (Montelius), 9.–8. Jh. v. Chr.
Verbreitung: Deutschland, Niederlande, Finnland, Schweden, Österreich, Schweiz, Frankreich, Belgien, Polen, Kroatien, Tschechien.
Literatur: von Quillfeldt 1995, 230–245, Taf. 87,249–98,275A; Stockhammer 2004, 55–57; 194–195, Abb. 10; Wüstemann 2004, 191–192, Taf. 84,517.

2.11.1. Mörigen-Schwert

Beschreibung: Die Knaufplatte ist oval und konkav gewölbt. Gelegentlich tritt Verzierung in Form von Rauten-, Stern- oder Zackenmustern auf. Sehr selten ist eine Vertiefung für eine Einlage aus organischem Material vorhanden. Die Griffstange ist doppelkonisch und durch drei gleich breite, z. T. profilierte Wülste oder durch Rippengruppen, zwischen denen sich runde Knöpfe befinden können, gegliedert. Solch ein Knopf kann sich bei letzterer Variante auch auf der Knaufmitte befinden. Die Heftflügel laden konkav gewölbt weit aus, der Heftabschluss ist gerade. Der Heftausschnitt ist hochgewölbt, manchmal fast dreieckig und häufig relativ klein. Das Heft kann nietlos sein oder auch zwei Niete tragen. Die üblicherweise schilfblatt-, gelegentlich auch leicht weidenblattförmige Klinge ist mit zwei bis vier schneidenparallelen Rillen stark profiliert. Das Ricasso ist glatt oder schwach gezähnt. Griff, Heft und Klinge sind selten verziert. Mörigen-Schwerter wurden aus Bronze gefertigt.

Datierung: späte Bronzezeit, Hallstatt B3 (Reinecke), 9. Jh. v. Chr. bzw. jüngere nordische Bronzezeit, Periode V (Montelius), 9.–8. Jh. v. Chr.
Verbreitung: Deutschland, Schweiz, Österreich, Polen, Kroatien, Schweden, Finnland, Niederlande, Frankreich.
Literatur: Müller-Karpe 1961a, 73–78, Taf. 63,1–2.4.6–10; 65,1–8; Eckstein 1963, 89–91, Abb. 3,1; Hennig 1970, 103, Taf. 31,1; Krämer, Walter 1985, 40–43, Taf. 21,125–25,145; von Quillfeldt 1995, 230–245, Taf. 87,249–98,275A; Adrario/Gerber 2000; Wüstemann 2004, 170–185, Taf. 73,475–78,495.
Anmerkung: Mörigen-Schwerter wurden gelegentlich mit Tüllenortbändern mit kugelförmigem Ende (Ortband 1.1.5.) gefunden.
(siehe Farbtafel Seite 35)

2.11.2. Sattelknaufschwert Typ Zürich-Wollishofen

Beschreibung: Der ovale Sattelknauf des bronzenen Schwertes ist meist unverziert, selten sind Eisentauschierungen oder ovale und rautenförmige Metalleinlagen belegt. Die doppelkonische Griffstange ist in der Regel unverziert, in seltenen Fällen kann sie tauschiert sein. Die Heftflügel sind konkav gewölbt, der Heftabschluss ist gerade. Der Heftausschnitt ist hochgewölbt und relativ klein. Auf dem Heft befinden sich zwei Niete. Meist kommt ein Ricasso vor. Die schilfblattförmige Klinge ist profiliert.

Datierung: späte Bronzezeit, Hallstatt B3 (Reinecke), 9. Jh. v. Chr.
Verbreitung: Bayern, Österreich, Schweiz, Frankreich.
Literatur: Sprockhoff 1934, 124 Nr. 68; 127 Nr. 98, Taf. 27,6; Müller-Karpe 1961a, Taf. 63,5; Krämer, Walter 1985, 42–43, Taf. 25,146–147; von Quillfeldt 1995, 239, Taf. 98,276; Stockhammer 2004, 194.
Anmerkung: Sattelknaufschwerter vom Typ Zürich-Wollishofen werden von Walter Krämer (1985, 42–43) und von von Quillfeldt (1995, 239) als Variante der Mörigen-Schwerter geführt.

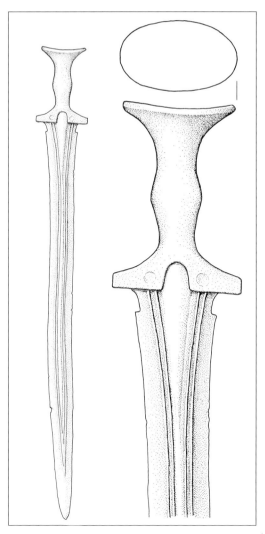

2.11.2.

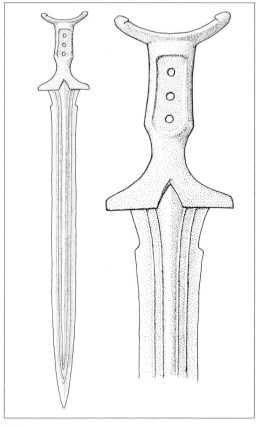

2.11.3.

2.11.3. Sattelknaufschwert Typ Stölln

Beschreibung: Die Knaufplatte ist seitlich hochgebogen und weist auf der Oberseite zwei verdickte Enden und z. T. auch einen Mittelwulst auf. Auf Vorder- und Rückseite hat die an den Seiten eingezogene Griffstange Aussparungen für organische Einlagen, die mit Nieten befestigt waren. Sie zieht am unteren Ende kräftig ein und schwingt dann zum Parierflügelheft mit konkaven Schultern aus. Der Heftausschnitt ist hochgewölbt bis dreieckig. Die Klinge des bronzenen

Schwertes ist im oberen Teil zum glatten oder gezähnten Ricasso eingezogen und mit Rippen oder Rillen profiliert.
Datierung: jüngere nordische Bronzezeit, Periode V (Montelius), 9.–8. Jh. v. Chr.
Verbreitung: Nordostdeutschland, Österreich, Tschechien, Frankreich.
Literatur: von Quillfeldt 1995, 225; Stockhammer 2004, 194; Wüstemann 2004, 191–192, Taf. 84,517.

2.11.4. Sattelknaufschwert Typ Feldgeding

Beschreibung: Der ovale Knauf ist sattelförmig. Die ausgebauchte, teilweise mit plastischen oder linearen Mustern verzierte Griffstange wird oben und unten durch je einen Wulst, manchmal auch

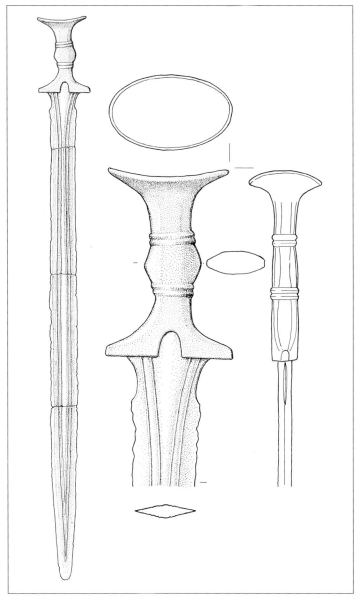

2.11.4.

durch mehrere Wülste oder Rippengruppen ge-
gliedert. Das Parierflügelheft mit den konkav
ausgeformten Heftschultern und dem geraden
Heftabschluss weist einen kleinen hochbogen-
förmigen Heftausschnitt auf. Neben nietlosen
Schwertern finden sich auch solche mit zwei Nie-
ten auf dem Heft. Nach dem Ricasso verläuft die
Klinge parallel bis leicht weidenblattförmig.
Schwerter vom Typ Feldgeding wurden aus
Bronze gegossen.

Datierung: späte Bronzezeit, Hallstatt B3
(Reinecke), 9. Jh. v. Chr.

Verbreitung: Nordost- bis Süddeutschland,
Schweiz, Belgien, Polen.

Literatur: Müller-Karpe 1959, Taf. 190,L1; Müller-Karpe 1961a, 75, Taf. 65,9; Rychner 1977; Krämer, Walter 1985, 41–42, Taf. 22,129; 24,141; von Quillfeldt 1995, 240, Taf. 99,277–100,279; Stockhammer 2004, 55–57; 194–195.

Anmerkung: Müller-Karpe (1961a, 75) ordnet das Schwert von Feldgeding seiner Variante III der Mörigen-Schwerter zu. Der Typ Feldgeding wird von von Quillfeldt (1995, 240) als zu den Mörigen-Schwertern gehörig geführt. Stockhammer (2004, 55–57) stellt den eigenen Typ heraus.

2.12. Doppelplattenknaufschwert

Beschreibung: Der Knauf aus in der Regel heute vergangenem organischem Material ist zwischen zwei Metallplatten eingebettet. Diese sind oval (2.12.1.), z.T. auch deutlich geschweift mit verdickten Knaufplattenenden (2.12.2.). Die Griffstange schwingt leicht ein und ist im unteren Drittel abgesetzt. Auf Vorder- und Rückseite waren organische Einlagen mittels drei Nieten angebracht, selten treten metallene Einlagen auf. Die Griffstange kann zudem mit Rillen oder Linien verziert sein. Die breit ausladenden Heftschultern verlaufen konkav, der Heftabschluss ist gerade. Der Heftausschnitt ist üblicherweise hochgewölbt, kann aber auch dreieckige Form annehmen. Die Klinge ist oft recht lang und mit Rippen und Rillen profiliert, gelegentlich tritt Verzierung auf. Auch der Bereich des glatten oder gezähnten Ricasso kann verziert sein. Üblicherweise bestehen Doppelplattenknaufschwerter bis auf die Einlagen aus Bronze, ein eisernes Klingenfragment stellt einen Sonderfall dar.

Synonym: Vollgriffschwert mit Griffeinlagen.

Datierung: späte Bronzezeit, Hallstatt B3 (Reinecke), 9. Jh. v. Chr.; jüngere nordische Bronzezeit, Periode V (Montelius), 9.–8. Jh. v. Chr.

Verbreitung: Deutschland, Österreich, Schweiz, Frankreich, Niederlande, Tschechien, Polen, Dänemark, Schweden, Norwegen.

Literatur: Müller-Karpe 1961a, 79–82, Taf. 67; 69; von Quillfeldt 1995, 216–226, Taf. 79,229–84,242; König 2002; Stockhammer 2004, 57, Abb. 11.

Anmerkung: Gelegentlich werden diese Schwerter auch als Halbvollgriffschwerter bezeichnet.

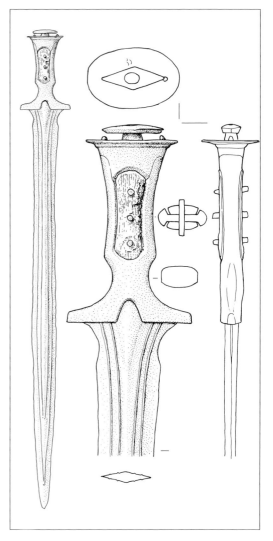

2.12.1.

2.12.1. Auvernier-Schwert

Beschreibung: Der Knauf aus organischem Material ist heute häufig vergangen. Er war auf den Mitteldorn aufgesetzt. Oben auf dem Knauf befand sich eine kleine metallene Kopfplatte. Die Griffstange wird durch eine gerade kleine Platte in Richtung Knauf abgeschlossen. Der Griff trägt beiderseits organische oder selten metallene (wohl kupferne) Einlagen, die durch meist drei Niete mit gewölbten Scheibenköpfen befestigt waren. Äu-

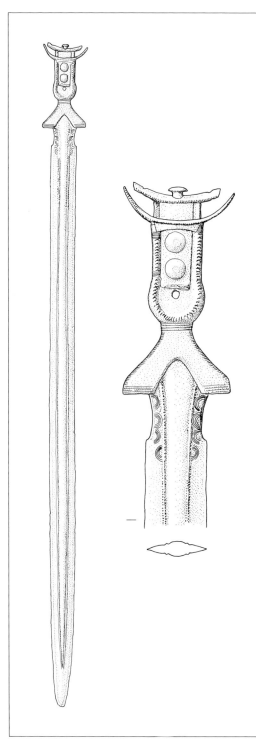

2.12.2.

ßerst selten sind die Einlagen ornamental durch rechteckige oder ovale Metalltauschierungen ersetzt worden. Die Griffstange ist leicht eingeschwungen und im unteren Drittel abgesetzt. Sie schwingt nach einer kräftigen Einziehung zum Heft, dessen Schultern konkav geformt sind, aus. Der Heftabschluss ist annähernd gerade und gelegentlich mit Linien verziert. Der Heftausschnitt ist hochgewölbt bis nahezu dreieckig. Die häufig sehr lange Klinge ist im oberen Teil zum manchmal fein gekerbten Ricasso eingezogen und mit feinen Rippen profiliert. Weitere Verzierung der Klinge, besonders im Bereich des Ricassos, kommt gelegentlich vor. Auvernier-Schwerter wurden aus Bronze hergestellt, für die Tauschierungen wurden Eisen und Zinn verwendet.

Datierung: späte Bronzezeit, Hallstatt B3 (Reinecke), 9. Jh. v. Chr.; jüngere nordische Bronzezeit, Periode V (Montelius), 9.–8. Jh. v. Chr.

Verbreitung: Deutschland, Schweiz, Frankreich, Niederlande, Polen, Dänemark, Schweden.

Literatur: Müller-Karpe 1961a, 79–80, Taf. 67; Barth 1962, 34–35; Hollnagel 1966; Hennig 1970, 63, Taf. 4,9; Krämer, Walter 1985, 43–44, Taf. 25,148–26,151; von Quillfeldt 1995, 216–221, Taf. 79,229–82,239; Wüstemann 2004, 186–198, Taf. 80,505–82,512; Laux 2009, 127–128, Taf. 51,340–51,341.

Anmerkung: Auvernier-Schwerter wurden gelegentlich mit Tüllenortbändern mit kugelförmigem Ende (Ortband 1.1.5.) gefunden.

(siehe Farbtafel Seite 36)

2.12.2. Vollgriffschwert Typ Tachlovice

Beschreibung: Der Knauf ist geschweift und besteht in der Regel aus einer doppelten Bronzeplatte mit organischer, heute häufig nicht mehr erhaltener Zwischenlage. Die Knaufplattenenden sind verdickt. In der Mitte des Knaufes befindet sich ein Knopf, eine Rille oder ein Wulst. Die Griffstange ist leicht eingeschwungen und im unteren Drittel abgesetzt. Sie schwingt nach einer kräftigen Einziehung zum Parierflügelheft aus. Der Griff trägt beiderseits organische oder metallene Einlagen, die durch meist drei Niete mit gewölbten

Scheibenköpfen befestigt waren. Griff und Knauf können mit Linienmustern oder Rillen verziert sein. Der Heftausschnitt ist hochgewölbt bis nahezu dreieckig. Die schilfblattförmige Klinge ist im oberen Teil zum glatten oder gezähnten Ricasso eingezogen und mit Rippen oder Rillen profiliert. Ihre Schneiden sind nur gelegentlich abgesetzt. Der obere Teil der Klinge ist manchmal mit einem Würfelaugen- und/oder Bogenmuster verziert. In der Regel wurde zur Herstellung der Schwerter vom Typ Tachlovice Bronze verwendet, aus Böhmen ist aber auch das Fragment einer eisernen Klinge bekannt.

Untergeordnete Begriffe: Vollgriffschwert Typ Hostomice; Vollgriffschwert Typ Kirschgartshausen.

Datierung: späte Bronzezeit, Hallstatt B3 (Reinecke), 9. Jh. v. Chr.

Verbreitung: Deutschland, Österreich, Tschechien, Polen, Frankreich, Schweiz, Norwegen.

Literatur: Müller-Karpe 1961a, 81–82, Taf. 69; Hennig 1970, 118, Taf. 61,1; Kubach 1978–79, Abb. 18,4; Krämer, Walter 1985, 45–46, Taf. 27,163–27,164; von Quillfeldt 1995, 221–226, Taf. 83,240–84,242; König 2002; Wüstemann 2004, 189–190, Taf. 83,513–83,516.

Anmerkung: Die Schwerter dieses Typs wurden von Sprockhoff (1934, 57ff.) seinem Typ Auvernier zugerechnet.

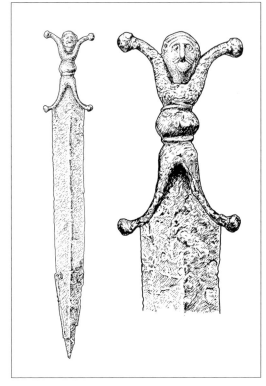

2.13.

2.13. Vollgriffschwert mit anthropoidem Griff

Beschreibung: Die Schneiden der im Querschnitt rautenförmigen eisernen Klinge mit langer Spitze sind nicht abgesetzt. Gelegentlich treten Schlagmarken auf, die mit Gold oder Messing eingelegt sind. Die Schultern verlaufen glockenförmig. Auf eine im Querschnitt rechteckige Griffangel ist ein Griff aus zwei U-förmigen Schenkeln mit nach oben bzw. unten auswärts gebogenen Enden aufgeschoben. Jedes der Enden trägt eine Kugel. Die Basis der Schenkel wird durch eine gerippte Muffe oder eine Kugel zusammengehalten. Mittelfeld und Abschlussring sind durch plastische Rippen von den Schenkeln abgesetzt. Auf der Angel sitzt ein ovaler, abgeflachter Kugelkopf mit langem Schaft und plastischer Halsrippe. Der Knauf kann auch als rundplastischer Männerkopf gestaltet sein. Der Griff ist aus Bronze gearbeitet, aber auch eine Kombination aus Bronze und Eisen ist möglich.

Datierung: jüngere Vorrömische Eisenzeit, Latène B–D, 4.–1. Jh. v. Chr.

Verbreitung: Süddeutschland, Schweiz, Frankreich, Italien, Großbritannien, Irland, Ungarn.

Literatur: Behrens 1927, 57, Abb. 203; Drack 1954/55, Taf. 59,1; Stähli 1977, 128–131, Taf. 11,1; Haffner 1992, 130; Pleiner 1993, 64–69; Wyss/Rey/Müller 2002, 39; 57, Taf. 25,80; Stead 2006, 71–72, Abb. 105,215–219.
(siehe Farbtafel Seite 36)

2.14. Knollenknaufschwert

Beschreibung: Die eiserne Klinge ist sehr schmal, weist eine deutliche Mittelrippe und eine leichte Kehlung auf. Ihr Querschnitt ist gestreckt rhombenförmig. Sie läuft in einer abgeschrägten scharfen Spitze aus. Die Griffstange zieht von oben und unten her stark ein, um dann im Mittelteil des Griffes zipfelig hervorzutreten. Auf Griffvorder- und -rückseite befindet sich je ein deutlicher Grat, der die Mittelrippe der Klinge fortsetzt. Der Griff endet oben in einem viergliedrigen Knollenknauf. Die Knollen sind in der Regel bogenförmig angeordnet, die beiden mittleren sind meist dicker als die äußeren. Sie umgeben den oberen Teil der sogenannten Knauföse, einen birnen- bis schlüssellochförmigen Durchbruch im unteren Teil des Knaufes. Zum Heft hin befinden sich zwei kugelige Eisenknollen am Griffende. Der Heftausschnitt ist glockenförmig. Knollenknaufschwerter können über 1 m lang sein.

Datierung: jüngere Vorrömische Eisenzeit, Latène D, 2.–1. Jh. v. Chr.

Verbreitung: Süddeutschland, Frankreich, Schweiz, Österreich.

Literatur: Bittel 1931; Krämer, Werner 1962; Spindler 1980; Wieland 1996, 111–115, Taf. 26,A; 102,A; Wehrberger/Wieland 1999; Wyss/Rey/Müller 2002, 39; 58, Taf. 25,81.

2.15. Römisches Paradeschwert

Beschreibung: Bisherige Indizien im realen Fundmaterial deuten auf eine Verwendung der in einem Tierkopf endenden Griffe u. a. an Gladiusklingen der Typen Mainz (1.3.13.1.2.) und Pompeji (1.3.13.1.3.) wie auch Spathaklingen vom Typ Straubing-Nydam (1.3.13.2.3.) hin.

Synonym: Parazonium.

Datierung: Römische Kaiserzeit, augusteisch–severisch, Ende 1. Jh. v. Chr.–Mitte 3. Jh. n. Chr.

Verbreitung: Römisches Reich (?).

Literatur: Bishop/Coulston 2006, 202–205; Ortisi 2006; Miks 2007, 208–211; Ortisi 2009; Fischer 2012, 192–193; Heckmann 2014a; Heckmann 2014b; Ortisi 2015, 92–94; 125–126, Taf. 25–30; Bishop 2016, 25.

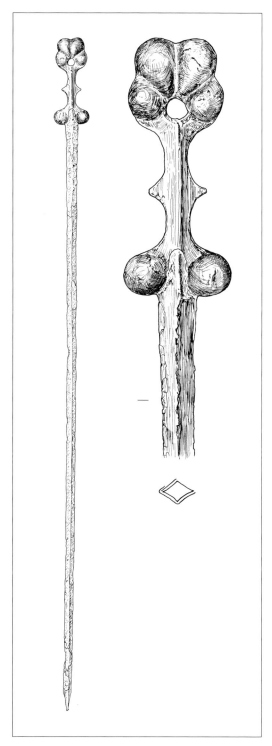

2.14.; Maßstab 1:2 / 1:6.

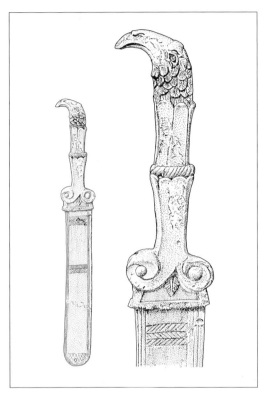

2.15.1.; ohne Maßstab.

Anmerkung: Hierbei handelt es sich in erster Linie um eine spezielle Griffform und weniger einen Dolch- oder Schwerttyp. Ikonographische Belege aus römischen Kontexten, meist in Verbindung mit Götter-, Feldherren- und Kaiserdarstellungen der mittleren bis späten Römischen Kaiserzeit, so z. B. am Bildnis der Tetrarchen von San Marco in Venedig, belegen eine Montage sowohl an Langschwertern als auch an Kurzschwertern und Dolchen. Untersuchungen an messer- bis dolch-/kurzschwertartigen Klingen mit Adler- oder Pferdekopfgriff aus den Vesuvstädten führte zuletzt zu Spekulationen darüber, dass so ausgestattete Klingen zumindest teilweise als reine Ehrenwaffen dienten, die auch im Rahmen von öffentlichen oder kultischen Ämtern verliehen wurden. So erfüllten sie, ungleich den vorhergehenden Schwertformen, keinen primär militärischen Zweck, worauf die nachlässige, mehr repräsentative als funktionale Konstruktionsweise der

letztgenannten Funde sowie das Fehlen einer nennenswerten Anzahl von Vergleichsstücken im militärischen Kontext hindeuten könnten. Fischer (2012) legt zudem eine mögliche Gleichsetzung der Adlerknaufschwerter mit den literarisch überlieferten *parazonia* nahe, den Ehrendolchen von römischen Offizieren. Ortisi (2015) nimmt aufgrund der vorhandenen Exemplare eine truppengattungsspezifische Darstellung – Adlerkopf für Infanterie, Pferdekopf für Kavallerie – an.

2.15.1. Adlerknaufschwert

Beschreibung: Ein mehr oder minder stilisierter Adlerkopf mit gefiedertem Hals bildet das Griffstück des Schwertes. Vereinzelte Beispiele zeigen an einem stilisierten Halsband eine zur Spitze hin orientierte Büste (Victoria?), andere auf der kompletten Rückseite im Relief eine Victoria auf Globus mit Medusenschild über dem Haupt. Der Griff erscheint über die Griffangel gelascht und mit zwei Nieten an der Klinge befestigt worden zu sein. Diese Art der technischen Verbindung lässt das Schwert eher als Paradewaffe bzw. militärische Auszeichnung denn als kampfbewährte Waffe erscheinen.

Synonym: Adlerkopfschwert; Parazonium.
Datierung: Römische Kaiserzeit, augusteisch–severisch, Ende 1. Jh. v. Chr.–Mitte 3. Jh. n. Chr.
Verbreitung: Römisches Reich (?).
Literatur: Bishop/Coulston 2006, 202–205; Miks 2007, 208–211; Ortisi 2008; Ortisi 2009; Ortisi 2015, 92–94; 125–126, Taf. 25–26; Fischer 2012, 192–193; Heckmann 2014a; Heckmann 2014b; Bishop 2016, 25.
Anmerkung: Die Art der technischen Verbindung lässt das Schwert eher als Paradewaffe bzw. militärische Auszeichnung, denn als kampfbewährte Waffe erscheinen. Die Darstellung in der Plastik (Bronze; Gestein) bildet eine technische Vereinfachung sowohl der Verbindung Schwert – Griff, als auch der plastischen Ausführung des Gefieders sowie der Schwertscheide ab.
(siehe Farbtafel Seite 36)

2.15.2.; ohne Maßstab.

2.15.2. Pferdekopfschwert

Beschreibung: Ein mehr oder minder stilisierter Pferdekopf mit Mähne, oft auch mit kleiner Reiterfigur, bildet das Griffstück des Schwertes. Die meisten Beispiele zeigen an einem stilisierten Halsband eine zur Spitze hin orientierte Büste (Victoria?). Bei wenigen Beispielen scheint das Pferd seine Zunge zu blecken. Der Griff erscheint über die Griffangel gelascht und mit in der Regel zwei Nieten an der Klinge befestigt worden zu sein.

Synonym: Parazonium.
Datierung: Römische Kaiserzeit, augusteisch–severisch, Ende 1. Jh. v. Chr.–Mitte 3. Jh. n. Chr.
Verbreitung: Römisches Reich (?).
Literatur: Ortisi 2015, 92–94, 126, Taf. 27–30.
Anmerkung: Die Art der technischen Verbindung lässt das Schwert eher als Paradewaffe bzw. militärische Auszeichnung, denn als kampfbewährte Waffe erscheinen.

Ortbänder

Dolch- oder Schwertscheiden wurden häufig aus zwei Schalen (in der Regel Holz oder Metall) zusammengesetzt. Das Ortband umfasst einen mehr oder weniger großen Teil des unteren Scheidenendes und ist einerseits ein funktionales Element, indem es das Ende zusammenhält und schützt, andererseits ist es auch Dekoration (Pauli 1978, 222; Menghin 1983, 123; Wüstemann 2004, 255). Bei einzeln gefundenen Stücken ist die Zuordnung zu Dolch oder Schwert oft schwierig, weshalb sie hier allgemein behandelt werden.

Ortbänder treten ab der älteren Bronzezeit auf, kommen aber während der ganzen Bronzezeit nur vereinzelt und mit wenigen Typen vor (Wels-Weyrauch 2015, 21) und sind erst ab der frühen Eisenzeit in größerer Anzahl und mit einem deutlich erweiterten Typenspektrum vertreten. Besonders während der Römischen Kaiserzeit sind Formen- und Dekorationsvarianten im Römischen Reich vielfältig. Im 5. und 6. Jh. n. Chr. ist die Grundform sehr einfach gehalten, der eigentliche Schmuck sind die z. T. sehr aufwendig gestalteten Ortbandzwingen am unteren Ende. Nach dem 6. Jh. kommen Ortbänder seltener vor. Im 8. Jh. n. Chr. werden die Scheiden im Ortbereich eng mit schmalen Textil- oder Lederstreifen umwickelt, was der Konstruktion die nötige Stabilität verleiht.

Als Material wurde während der Bronzezeit ausschließlich Bronze genutzt, während der frühen Eisenzeit kommt Eisen hinzu. Auf die Römische Kaiserzeit beschränkt sind beinerne Ortbänder. Ab dieser Zeit sind auch silberne Stücke belegt.

Die Ortbänder wurden nach ihrem Konstruktionsprinzip gegliedert. Die ältesten Stücke gehören zu den Kappenortbändern (Ortband 1.), die so aufgebaut sind, dass sie den Ort wie eine Kappe bedecken. Diese Art der Konstruktion ist von der älteren Bronzezeit bis in die frühe Eisenzeit (15.–5. Jh. v. Chr.), in der Römischen Kaiserzeit (2.–3. Jh. n. Chr.) und in der Wikingerzeit (10./11. Jh. n. Chr.) belegt. In der jüngeren Vorrömischen Eisenzeit (5. Jh. v. Chr.) kommen Schienenortbänder (Ortband 2.) auf, bei denen die Scheide in Schienen mit in der Regel U-förmigem Querschnitt eingeschoben wird. Ortbänder dieser Konstruktion sind bis in das Frühmittelalter belegt (8. Jh. n. Chr.). Auf die Spätantike bzw. beginnendes Frühmittelalter (spätes 3.–6. Jh. n. Chr.) beschränkt sind Leistenortbänder (Ortband 3.), bei denen schmale Leisten auf das untere Ende oder den unteren Teil der Breitseite der Scheide gesetzt wurden.

1. Kappenortband

Das Ortband umschließt wie eine Kappe den Ort, wobei die Form sehr variieren kann. So kommen neben den Tüllen- (1.1.) und Flügelortbändern (1.3.) auch beutel- (1.2.), wannen- (1.4.) und rautenförmige (1.12.), Kugel- (1.5.), Pelta- und Voluten- (1.6.–1.8.) sowie Dosen- (1.10.) und Kastenortbänder (1.11.) vor. Kappenortbänder wurden aus Bronze, Eisen und Bein, selten auch aus Silber angefertigt.

1.1. Tüllenortband

Beschreibung: Die runde, ovale oder viereckige Tülle endet unten gerade (1.1.1.–1.1.2.), ausladend gerundet (1.1.3.; 1.1.6.–1.1.7.), in einem Ring (1.1.4.; 1.1.8.) oder in einer Kugel (1.1.5.) bzw. einem Knopf (1.1.9.). Gelegentlich ist die Tülle ganzflächig mit Rillen oder Rillengruppen bzw. mit einem Linienmuster verziert, oft ist sie völlig schmucklos. Das untere Ende kann mit Buckeln oder Nieten dekoriert sein (1.1.3.; 1.1.7.). Tüllenortbänder wurden aus Bronze oder aus Walrosszahn bzw. Elfenbein gefertigt.
Datierung: ältere–mittlere nordische Bronzezeit, Periode II–III (Montelius), 15.–12. Jh. v. Chr., mittlere Bronzezeit, Bronzezeit B–C, 16.–14. Jh. v. Chr., späte Bronzezeit, Hallstatt B3, 9. Jh. v. Chr., frühe Eisenzeit, Hallstatt C/D–D, 7.–5. Jh. v. Chr., Römische Kaiserzeit, augusteisch–neronisch, Ende 1. Jh. v. Chr.–Mitte 1. Jh. n. Chr.
Verbreitung: Nord- und Süddeutschland, Schweiz, Frankreich, Tschechien bzw. Römisches Reich.
Literatur: Hingst 1959, 170, Taf. 62,4; Sievers 1982, 21–24; 33–37; 41; Wüstemann 2004, 31; 94; 256–257; Clausing 2005, 39–40, Taf. 6,2; 9,A2; Miks 2009, 228–229; Wels-Weyrauch 2015, Taf. 43,601–604.

1.1.1. Ortband mit gerippter ovaler Tülle

Beschreibung: Die in der Seitenansicht rechteckige bis schwach trapezförmige, niedrige Tülle weist waagerecht umlaufend eng gestellte, schmale Rillen auf. In der Aufsicht ist das Ortband oval, das untere Ende ist offen. Ortbänder dieses Typs wurden aus Bronze hergestellt.
Synonym: Ortband Typ Westerwanna.

1.1.1.

Datierung: ältere Bronzezeit, Periode II (Montelius), 15.–14. Jh. v. Chr.
Verbreitung: Norddeutschland.
Literatur: Hingst 1959, 170, Taf. 62,4; Laux 2009, 135–136, Taf. 55,401–55,403; 74,A2.
Anmerkung: Diese Ortbänder wurden mit Achtkantschwertern Typ Erbach (Schwert 2.3.5.), Griffzungenschwertern Typ Sprockhoff Ia (Schwert 1.2.1.) und nordischen Vollgriffschwertern Ottenjann Typ K (Periode II) (Schwert 2.4.1.9.) gefunden.

1.1.2. Ortband mit gerippter viereckiger Tülle

Beschreibung: Die niedrige, in der Seitenansicht viereckige Tülle weist waagerecht umlaufend schmale, eng gestellte Rillen auf. Im unteren Teil erweitert sich die Tülle zu einem breiten, meist flach gewölbten unverzierten Fuß. In der Aufsicht sind die bronzenen Ortbänder viereckig, das untere Ende ist offen.

1.1.2.

Datierung: mittlere Bronzezeit, Periode III (Montelius), 13.–12. Jh. v. Chr.
Verbreitung: Norddeutschland.
Literatur: Kersten 1959/1961b; Wüstemann 2004, 31; 94; 256–257, Taf. 107,775–107,800; Laux 2009, 137, Taf. 55,410–55,418.
Anmerkung: Ortbänder dieses Typs fanden sich z. B. mit Griffzungenschwertern Typ Sprockhoff IIa (Schwert 1.2.3.) und Griffangelschwertern Typ Granzin-Weitgendorf (Schwert 1.3.3.).

1.1.3. Buckelortband

Beschreibung: Das bronzene Buckelortband hat eine relativ lange, quergerippte Tülle, die in der Aufsicht rundoval ist. Das untere Ende verbreitert sich abgerundet trapezförmig und trägt auf den Breitseiten je zwei nebeneinander liegende Buckel. Punzverzierung kann um die Buckel, an den äußeren Rändern des Unterteils und auf dessen Unterseite auftreten. Selten befindet sich nur ein Buckel auf jeder Breitseite.

Synonym: Ortband mit Nachenfuß.

1.1.3.

Datierung: ältere–mittlere Bronzezeit, Periode II–III (Montelius) bzw. mittlere–späte Bronzezeit, Bronzezeit B–D (Reinecke), 16.–12. Jh. v. Chr.
Verbreitung: Nord- und Süddeutschland.
Literatur: Hachmann 1956, Abb. 6,2; Torbrügge 1959, 64, Taf. 57,21; Kersten 1959/1961a; Laux 2009, 135–137, Taf. 55,404–55,405; 74,A5; Laux 2011, 101–103; David 2014, 199, Abb. 9,3; 10,5; Wels-Weyrauch 2015, Taf. 43,601–603.
Anmerkung: Buckelortbänder treten mit Griffplattenschwertern (Schwert 1.1.2.) und -dolchen (Dolch 2.1.1.1.) mit trapezförmiger Griffplatte auf.

1.1.4. Ortband mit Ringfuß

Beschreibung: Die kurze runde Tülle ist unverziert und endet in einem massiven, spitzovalen oder kreisförmigen Ring. Ortbänder mit Ringfuß wurden aus Bronze gefertigt.
Datierung: mittlere Bronzezeit, Bronzezeit B–C, 16.–13. Jh. v. Chr.

1.1.4.

Verbreitung: Süddeutschland, Tschechien.
Literatur: Schránil 1928, 133; Torbrügge 1959, 64, Taf. 57,4; Wels-Weyrauch 2015, Taf. 43,604.

1.1.5. Tüllenortband mit kugelförmigem Ende

Beschreibung: Die konische Tülle des bronzenen Ortbandes ist relativ lang und hat ein kugelförmiges Ende. Entweder weist sie in mehr oder weniger gleichmäßigem Abstand von der meist ovalen Mündung bis zum Beginn der Kugel Rillen auf oder es befindet sich eine Gruppe Querrillen oberhalb des Kugelendes. Bei letzterer Variante kann auch unterhalb der Mündung gelegentlich eine umlaufende Rille angebracht sein.

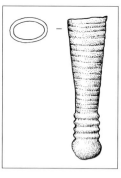

1.1.5.

Synonym: Tüllenortband mit Knopfende.
Datierung: späte Bronzezeit, Ha B3, 9. Jh. v. Chr.
Verbreitung: Süddeutschland, Frankreich, Schweiz.
Literatur: Eckstein 1963, 89; 91, Abb. 3,6; Hennig 1970, 128, Nr. 122, Taf. 62,2; Pare 1999, 240, Abb. 74,A7; 74,B; 76,A9; von Quillfeldt 1999, Taf. 107,A–E; Clausing 2005, 39–40, Taf. 6,2; 9,A2.
Anmerkung: Tüllenortbänder mit kugelförmigem Ende wurden mit Schwertern vom Typ Auvernier (Schwert 2.12.1.), Mörigen (Schwert 2.11.1.) und Corcelettes (Schwert 2.7.3.) gefunden.

1.1.6. Kahnförmig ausschwingendes Tüllenortband

Beschreibung: Die lange, unverzierte Tülle schwingt am unteren Ende kahnförmig aus. Die Befestigung an der Scheide erfolgte durch einen beidseitig kugelförmig verkleideten Niet. In der Regel ist das Ortband aus Bronze, nur sehr selten aus Eisen hergestellt.
Datierung: frühe Eisenzeit, Hallstatt C/D–D, 7.–5. Jh. v. Chr.
Verbreitung: Oberösterreich, Süddeutschland.
Literatur: Kromer 1959, 154, Taf. 165,2; Sievers 1982, 21–24, Taf. 9,54.58; 10,63; 11,65; Stöllner 2002, 123–124, Abb. 48,3.

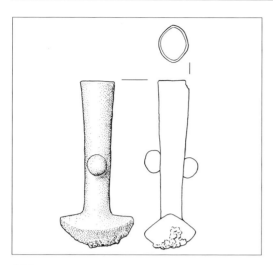

1.1.6.

Anmerkung: Ortbänder dieses Typs wurden mit Dolchen vom Typ Hallstatt (Dolch 2.3.12.3.) gefunden.

1.1.7. Halbmondförmiges Tüllenortband

Beschreibung: Die kurze Tülle des bronzenen oder eisernen Ortbandes schwingt am Ende halbmondförmig aus. Der untere Bogen ist z. T. mit Ringen und Würfelaugen sowie dem Kantenverlauf folgenden Nieten verziert. Die Scheide oberhalb des Ort-

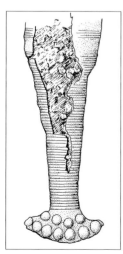

1.1.7.

bandes war dicht mit Bronzedraht umwickelt. Das Ortband wurde entweder ebenfalls von der Umwicklung gehalten oder mittels eines kugelförmig verkleideten Nietes an der Scheide befestigt.
Datierung: frühe Eisenzeit, Hallstatt D1–D2, 7.–6. Jh. v. Chr.
Synonym: mondsichelförmiges Ortband.
Verbreitung: Oberösterreich, Süddeutschland.

Literatur: Kossack 1959, 95; 161, Taf. 18,10; Sievers 1982, 33–37, Taf. 24,131.133.
Anmerkung: Ortbänder dieses Typs wurden mit Dolchen mit drahtumwickelter Scheide gefunden.

1.1.8. Ringortband

Beschreibung: Im oberen Teil der konischen Tülle des bronzenen, selten eisernen Ortbandes befinden sich zwei bis drei kugelförmige, mittig durchbohrte Fortsätze. Die Tülle kann mit Längs- oder Querrippen verziert sein. Das Ortband endet in einem massiven, rundstabigen Ring. Selten sind an ihm »Speichen« oder vier nach innen gerichtete Ösen angebracht. Als zugehörig sind Stücke anzusehen, die keinen richtigen Ring haben, sondern im eingetieften, kreisrunden Ende eine Einlage aus Koralle tragen.

1.1.8.

Datierung: frühe Eisenzeit, Ha D1/D2, 6. Jh. v. Chr.
Verbreitung: Württemberg, Oberösterreich.
Literatur: Biel 1982, 64; 73, Abb. 7; Sievers 1982, 41, Taf. 28,153; 29,158–29,162; 30,165A; Biel 1985, 140–142; von Montgelas 1999, 111–115, Abb. 1; Stöllner 2002, 125.
Anmerkung: Beim Dolch aus dem Fürstengrab von Hochdorf wurde der Ring durch vier »Speichen« zu einem Rad abgewandelt. In Vertiefungen am Radkranz und im Mittelpunkt des »Speichenkreuzes« befanden sich Einlagen, wahrscheinlich aus Koralle (Biel 1982, 73; Biel 1985, 140–142).

1.1.9. Römisches Tüllenortband

Beschreibung: Der Ortbandknopf ist bei diesem Typus fest in den Ortband- bzw. Scheidenrahmen integriert. Das Ortband besitzt einen ovalen Querschnitt. Zusammen mit dem Ortbandknopf besteht es in den belegten Fällen aus Walrosszahn

bzw. Elfenbein. Die Ortbandknöpfe entsprechen dabei den metallenen Gegenstücken der V-förmigen Rahmenortbänder (Ortband 2.9.) und besitzen nur eine geringe Gesamthöhe, bei der sie lediglich die Scheidenspitze umfassten.

Datierung: Römische Kaiserzeit, augusteisch–neronisch, Ende 1. Jh. v. Chr.–Mitte 1. Jh. n. Chr.
Verbreitung: Römisches Reich.
Literatur: Miks 2009, 228–229.
Anmerkung: Die bisherigen Funde legen eine Verwendung bei Scheiden des Gladius Typ Mainz (Schwert 1.3.13.1.2.) nahe.

1.1.9.

1.2. Beutelförmiges Ortband mit konvexer Basis

Beschreibung: Die Grundform des bronzenen Ortbandes ist beutelförmig. Die Mündung verläuft gerade bis stark konkav, z. T. mit deutlich gezipfeltem Mündungsansatz. Gelegentlich wird sie von einem Randwulst begleitet. Die Flanken können gewölbt, eingezogen oder annähernd gerade gestaltet sein. Selten sind die beutelförmigen Ortbänder mit konvexer Basis ohne Wulstabschluss. Bei ihnen ist der untere Teil nicht abgesetzt. An der Basis laufen sie spitz oder bandförmig zu (Hein Typ I). Bei den beutelförmigen Ortbändern mit konvexer Basis und Wulstabschluss (Hein Typ II) befindet sich an der Basis ein 2–4 mm starker Wulst, der zunächst flach gehalten ist, dann aber bis ungefähr zu Hälfte des Ortbandes deutlich bogenförmig hochzieht. Beutelförmige Ortbänder mit konvexer Basis weisen in der Regel ein bis drei Nietlöcher auf.
Synonym: bootsförmiges Ortband.
Untergeordnete Begriffe: beutelförmiges Ortband mit konvexer Basis ohne Wulstabschluss (Hein Typ I); beutelförmiges Ortband mit konve-

1.2.

xer Basis und Wulstabschluss (Hein Typ II).
Datierung: späte Bronzezeit, Ha B3, 9. Jh. v. Chr.
Verbreitung: Großbritannien, Irland, Frankreich, Belgien, Niederlande, Schweiz, Süddeutschland.
Literatur: Hein 1989; Pare 1999, 293–297, Abb. 110–111.

1.3. Flügelortband

Beschreibung: Bei den vorgeschichtlichen Flügelortbändern (1.3.1.–1.3.5.) ist die Form der Flügel sehr variabel. So kommen neben kurzen, dicken auch sehr weitgestreckte oder eingerollte Flügel vor. Ihre Enden sind glatt oder mit einem mehr oder weniger stark ausgeprägten Wulst versehen. Der Bereich zwischen den Flügeln kann von schmal parabelförmig (1.3.2.) bis breit beilförmig geschweift (1.3.5.) gestaltet sein. Etwas anders aufgebaut ist das römische Flügelortband (1.3.6.), bei dem der dreiviertelkreisrunde untere Ortbandbereich in nach oben gerichtete Flügel ausläuft. Flügelortbänder wurden aus Bronze, selten auch aus Silber gefertigt.
Datierung: frühe Eisenzeit, Hallstatt C, 8.–7. Jh. v. Chr.; Römische Kaiserzeit, C2–D1 (Eggers), Ende 3.–4. Jh. n. Chr.
Verbreitung: Nord- und Süddeutschland, Skandinavien, Irland, Großbritannien, Frankreich, Belgien, Niederlande, Tschechien.
Literatur: Schauer 1971, 217–224; Hein 1989, 318–322; Miks 2007, 412–413.

1.3.1. Flügelortband mit spatenförmigem Körper

Beschreibung: Der spatenförmige Körper des bronzenen Ortbandes geht zu den Seiten hin in leicht gebogene Flügel mit wulstigen Enden über. Die Tüllenöffnung hat einen Wulstrand, gelegentlich befinden sich darunter zwei Nietlöcher.

1.3.1.

Synonym: Kossack Typ A3; Typ Dottingen; Hein Typ VII.
Datierung: frühe Eisenzeit, Hallstatt C (Reinecke), 8.–7. Jh. v. Chr.
Verbreitung: Süd- und Nordostdeutschland, Frankreich, Irland.
Literatur: Schauer 1971, 219–220, Taf. 124,14–125,19; Hein 1989, 320; 322, Abb. 6,e; Pare 1999, 293–297, Abb. 110–111; Wüstemann 2004, 258, Taf. 107,802; Tiedtke 2009, 75, Abb. 5, Taf. 4,4.
Anmerkung: Flügelortbänder mit spatenförmigem Körper wurden gelegentlich mit Griffzungenschwertern vom Typ Gündlingen-Steinkirchen gefunden (Schwert 1.2.9.4.).

1.3.2. Flügelortband mit parabelförmigem Körper

Beschreibung: Das bronzene Ortband hat einen schmalen und parabelförmigen Körper. Die Flügel sind kurz und dick bzw. schmal und verjüngen sich zu den manchmal ausbiegenden Enden hin. In der Tülle mit Wulstabschluss befinden sich zwei Nietlöcher, die Mündung ist gerade bis leicht konkav.
Synonym: Kossack Typ A1; Typ Prüllsbirkig; Hein Typ IV.
Datierung: frühe Eisenzeit, Hallstatt C (Reinecke), 8.–7. Jh. v. Chr.

Verbreitung: Süddeutschland, Tschechien, Großbritannien, Frankreich, Belgien, Niederlande, selten in Norddeutschland und Schweden.
Literatur: Schauer 1971, 217–218, Taf. 124,2–124,4; Abels 1984, Abb. 4,4; Hein 1989, 318, Abb. 6a–c; Pare 1999, 293–297, Abb. 92,1; 110–111.

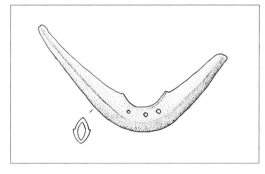

1.3.2.

1.3.3. Flügelortband mit zungenförmigem Körper

Beschreibung: Der zungenförmige Mittelteil des bronzenen Ortbandes geht in relativ weit ausgestreckte Flügel mit kleinen wulstigen Enden über. Um die Tüllenöffnung herum befindet sich ein wulstiger Rand.
Synonym: Hein Typ VI.

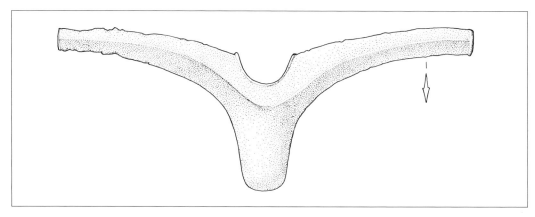

1.3.3.

Untergeordnete Begriffe: Kossack Typ A2; Typ Büchenbach; Typ Frankfurt-Stadtwald.
Datierung: frühe Eisenzeit, Hallstatt C (Reinecke), 8.–7. Jh. v. Chr.
Verbreitung: Süddeutschland, Großbritannien, Irland, Frankreich, Tschechien.
Literatur: Schauer 1971, 218–219, Taf. 124,7–124,13; Hein 1989, 318; 322, Abb. 6,d; Pare 1999, 293–297, Abb. 106,1; 110–111; Tiedtke 2009, 75, Taf. 5,7.

1.3.4. Flügelortband mit glockenförmigem Körper

Beschreibung: Das glockenförmige bronzene Ortband ist relativ breit mit kurzen Flügeln, die in wulstige Enden auslaufen. Um die Tüllenöffnung herum befindet sich ein Wulst, darunter liegen

1.3.4.

zwei Nietlöcher. Die Mündung ist gerade bis leicht konkav.
Synonym: Kossack Typ A4; Typ Neuhaus; Hein Typ V.
Datierung: frühe Eisenzeit, Hallstatt C (Reinecke), 8.–7. Jh. v. Chr.
Verbreitung: Süddeutschland, Tschechien, Frankreich, Großbritannien, Irland.
Literatur: Schauer 1971, 220–221, Taf. 125,21–125,23.25; Hein 1989, 318; 322; Pare 1999, 293–297, Abb. 81,2; 88,2; 110–111.
Anmerkung: Flügelortbänder mit glockenförmigem Körper wurden gelegentlich mit Griffzungenschwertern vom Typ Weichering gefunden (Schwert 1.2.9.2.).

1.3.5. Flügelortband mit beilförmig geschweiftem Körper

Beschreibung: Der Körper des bronzenen Ortbandes ähnelt einer Beilschneide mit geschweiften Seiten. Die gebogenen bzw. eingerollten Flügel können wulstige oder glatte Enden aufweisen. Unterhalb der Tüllenöffnung mit Wulstrand befinden sich ein bis zwei Nietlöcher.
Synonym: Hein Typ VIII.
Untergeordnete Begriffe: Kossack Typ B5; Typ Beratzhausen; Typ Oberwaldbehrungen; Typ Freihausen.
Datierung: frühe Eisenzeit, Hallstatt C (Reinecke), 8.–7. Jh. v. Chr.

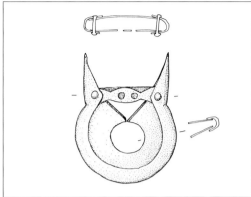

1.3.5. *1.3.6.*

Verbreitung: Süddeutschland, Tschechien, Frankreich.
Literatur: Schauer 1971, 221–224, Taf. 125,26–125,30; 125,33–126,39; 126,42–126,43; Abels 1984, Abb. 4,3; Gerdsen 1986, 39; Hein 1989, 320; 322, Abb. 6,f–i; Pare 1999, 293–297, Abb. 109,6; 110–111; Tiedtke 2009, 75, Taf. 13,2.
Anmerkung: Flügelortbänder mit beilförmig geschweiftem Körper wurden gelegentlich mit Griffzungenschwertern vom Typ Lengenfeld gefunden (Schwert 1.2.9.3.).

1.3.6. Römisches Flügelortband

Beschreibung: Das Ortband besteht aus einer U-förmigen Rahmenleiste, deren Verlauf eine auf den Kopf gestellte Schlüssellochform beschreibt: An einem ausladenden, ca. dreiviertelkreisrunden unteren Ortbandbereich läuft an beiden Enden eine anliegende, in der Breite allmählich abnehmende Kanteneinfassung (»Flügel«) nach oben aus. In der Regel ist das Ortband aus Bronze, seltener aus Silber gefertigt. Anhand von Form und Länge der seitlichen Kanteneinfassungen können zwei Grundtypen an Flügelortbändern (offen und geschlossen) sowie drei Varianten an Flügellängen (<1,5 cm, 1,5–4 cm und 4–7 cm) und germanische Nachahmungen unterschieden werden. Als Dekor treten vorwiegend Punzenreihen und Gravurlinien auf. Bei allen Varianten ist in Bezug auf die Dekorverteilung eine Trennung zwischen dem

Flügel- und Kreisbereich zu erkennen, der durch die Platzierung der zwei Hauptbefestigungsniete am Übergang zwischen beiden Bereichen begrenzt wird. Ein auf Schau- und Rückseite in den Kreisbereich des Ortbandes eingeschobenes lunula- oder ringförmiges dekoriertes Ortblech unterstreicht zudem diese Trennung. Hierdurch entsteht der Eindruck separierter Elemente von kreisrundem Ortband und von in die Mündung eingeschobenen Scheidenkantenleisten. Eine chronologische Differenzierung zwischen den einzelnen, typologisch meist eng verwandten Varianten erscheint schwierig.
Datierung: Römische Kaiserzeit, C2–D1 (Eggers), Ende 3.–4. Jh. n. Chr.
Verbreitung: Norddeutschland, Skandinavien.
Literatur: Bemmann/Hahne 1994, 402–403; Miks 2007, 412–413; Matešić 2015, 85–86, Taf. 33,M236–237.
Anmerkung: Die Form der Flügelortbänder erscheint als regionale norddeutsche/skandinavische Entwicklung auf Basis der mehrteiligen bronzenen Dosenortbänder (1.10.) des 3. Jhs. n. Chr., die innerhalb des nordeuropäischen *Barbaricums* eigene Konstruktionstendenzen erkennen lassen. Eine vergleichbare Entwicklung ist bislang weder aus anderen Regionen des *Barbaricums*, noch dem provinzialrömischen Gebiet bekannt.

1.4. Wannenförmiges Ortband

Beschreibung: Das bronzene wannen- oder auch kastenförmige Ortband ist mit Gruppen von aufgesetzten Rippen oder umlaufenden Rillen bzw. mit gleichmäßig auf dem Objekt verteilten Rippen verziert. Die Gruppe ist wenig homogen.
Synonym: kastenförmiges Ortband.
Datierung: frühe Eisenzeit, Hallstatt C (Reinecke), 8.–7. Jh. v. Chr.
Verbreitung: Süddeutschland, Oberösterreich.

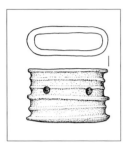

1.4.

Literatur: Kossack 1959, 189; 243, Taf. 98,2; 118,2; Kromer 1959, 79; 173, Taf. 40,12c; 182,4; Gerdsen 1986, 39, Taf. 33,10.11; Stöllner 2002, 121.
Anmerkung: Die Bezeichnung »Dosenortband« (Stöllner 2002, 121) sollte nicht benutzt werden, da es zu Verwechslungen mit den römischen Stücken (1.10.) führen könnte.

1.5. Kugelortband

Beschreibung: Das Ortband besteht aus zwei hohlen, eisernen oder bronzenen, mit waagerechten Rippen verzierten Halbkugeln, die zusammengelötet wurden. Das obere Ende des Ortbandes wurde durch einen mit kleinen Zierknöpfen versehenen Quersteg an der Scheide befestigt. Zudem befindet sich an der Kugeloberseite ein Schlitz, in den das Ende der Scheide eingepasst war. Am unteren Ende trägt die Kugel ein kleineres dorn- oder kugelartiges, z. T. auch doppelknopfförmiges Element aus Metall, mit dem die Scheidenspitze im Inneren verbunden wurde. Bei Kugelortbändern, wo dieses Element fehlt, aber ein Loch vorhanden ist, muss auch an die Verwendung von organischen Materialien gedacht werden. Gelegentlich nimmt das Kugelortband eine eher doppelkonische oder traubenförmige Gestalt an.
Datierung: frühe Eisenzeit, Hallstatt D, 7.–5. Jh. v. Chr.

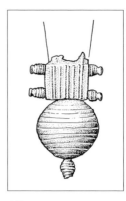

1.5.

Verbreitung: Ostfrankreich, Schweiz, Deutschland, Österreich, Tschechien.
Literatur: Kossack 1959, 186; 204; 234, Taf. 46,8; 74,22; 102,2; Hundt 1965, 98, Abb. 1,8–11; Drack 1972/73, 122, Abb. 3,1; Sievers 1982, 29–33; 43–48, Taf. 16,94; 19,107; 21,108; 31,166; 32–34; Egg 1985a, 282–283, Abb. 12; 23,1c; Zeller, K. W. 1995, 313; Kurz/Schiek 2002, Taf. 16,172; Stöllner 2002, 126; Sievers 2004a.
Anmerkung: Kugelortbänder befinden sich oft an Scheiden der Eisen- und Bronzedolche mit entwickelter Knauf- und Scheidengestaltung (Dolch 2.3.12.5.; 2.3.12.6.). Beim Dolch von Estavayer-le-Lac (Schweiz) war die Kugel mit Hämatit gefüllt (Hundt 1965, 98).

1.6. Peltaortband

Beschreibung: Rahmenortband mit geschlossener Vorder- und Rückansicht. Die Außenkonturen ähneln der Form eines Pelta-Schildes, das in seiner Gesamtheit die Scheidenspitze umfasst. Die Bandbreite der Pelta-Formen reicht von einem gedrungenen Halbkreis bis zu deutlichen Spitzbögen. Als Mittelfortsatz ist ein Zacken bzw. abstrahierter Palmettenfortsatz erkennbar. Je nach Stärke des Bogeneinzuges kann es zu einer Überhöhung der beiden Seitenkanten/-fortsätze kommen. Je nach Ausformung und Herstellungstechnik können vier

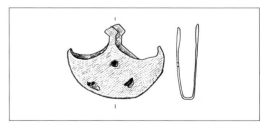

1.6.

unterschiedliche Formtypen sowie die germanische Formadaption eines tropfenförmigen (Pelta-) Ortbandes benannt werden.
Datierung: Römische Kaiserzeit, traianisch–severisch, 2.–3. Jh. n. Chr.
Verbreitung: Römisches Reich, *Barbaricum*.
Literatur: Miks 2009, 327–334; Matešić 2015, 70–73.
Anmerkung: In Grabkontexten des *Barbaricums* erscheint besonders das eher gedrungene Ortband häufig mit Ringknaufschwertern (Schwert 1.3.13.3.).
(siehe Farbtafel Seite 37)

1.7. Pelta-Volutenortband

Beschreibung: Die Form dieses Ortbandes stellt eine Mischung der Pelta- (1.6.) wie auch der Volutenortbänder (1.8.) dar. Das Pelta erscheint meist als mittelhohe, halbkreis- oder parabelartige bis spitzbogige Form. Dabei ist die Vorder- und Rückseite unterschiedlich gestaltet: Gleicht der Mittelfortsatz auf der Rückseite annähernd einer dreieckigen Spitze, deren Kanten leicht bogenförmig zu den Seitenfortsätzen ausschwingen, ist dieser auf der Vorderseite meist als breiter, gerade endender Stamm ausgeführt, dessen Kanten an der Basis bogenförmig zu den Seitenfortsätzen hin ausschwingen. Die beiden Seitenfortsätze sind mittellang herausgezogen und zeigen zum Mittelfortsatz hin eine stark bogenförmige Erweiterung, die als abstrakte Volute aufgefasst wird. Die Schauseite wird zudem von einer Mittelrippe betont. Unterhalb des Bogenverlaufs befinden sich zwei weitere Seitentriebe, die als hängende Bögen gestaltet sind und mit den Seitenfortsätzen zu je einer abstrahierten Volute verschmelzen. Die flache oder leicht gewölbte Frontpartie geht meist mit verrundeten Kanten in eine flache bis gerundete Seitenwandung über. Das Ortband wurde aus einem Stück in Bronze gegossen. Die Stücke wurden in der Regel mittels eines durchgängigen Nietstiftes an der Scheide befestigt. Bei manchen Pelta-Volutenortbändern ist die betonte Mittelachse mit einem flachen Diagonalrillenmuster verziert; weiterer Dekor ist bislang nicht bekannt.

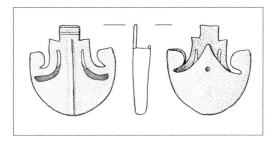

1.7.

Synonym: Miks Typ Volubilis.
Datierung: Römische Kaiserzeit, severisch–Mitte 3. Jh. n. Chr., spätes 2.–Mitte 3. Jh. n. Chr.
Verbreitung: Römisches Reich (westlicher Saharalimes).
Literatur: Miks 2009, 334–335.

1.8. Volutenortband

Beschreibung: Rahmenortband mit geschlossener Vorder- und Rückansicht, die schauseitige Grundform ist dabei oval bis kreisförmig. Grundkennzeichen sind die einwärts gekehrten Seitenfortsätze, die in Voluten enden und mit den Fortsätzen der Mittelpalmette verbunden sind. Die dadurch umschlossenen Freiräume/Durchbrüche sind, je nach Abstraktionsgrad, pelta- oder halbmondförmig. Unterschiedliche Typen werden nach Ausformung und Herstellungstechnik benannt.
Datierung: Römische Kaiserzeit, spätantoninisch–diokletianisch, 2.–3. Jh. n. Chr.
Verbreitung: Römisches Reich, *Barbaricum*.
Literatur: Miks 2009, 327–334; Matešić 2015, 73–82.

1.8.1. Volutenortband Typ Novaesium

Beschreibung: Ortbänder dieses Typs besitzen in der Frontalansicht eine meist gedrungene, annähernd querovale, seltener kreisförmige Außenkontur. Über der geschlossenen unteren Hälfte erhebt sich in der Regel eine relativ filigrane Mittelpalmette. An die in der Regel leicht verdickten Enden ihrer volutenartig einbiegenden Sei-

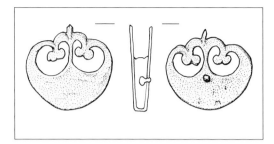

1.8.1. *1.8.2.*

tenblätter schmiegen sich die ebenfalls rundlich verdickten Volutenenden der Seitenfortsätze des Ortbandes derart an, dass sich an ihrem Stoßpunkt beidseitig eine kleine Einsattelung ergibt. An der Ortbandaußenkante kann letztere gelegentlich mit einer zackenartigen oder gerundeten Knospe, entsprechend der Spitze der Mittelpalmette, ausgefüllt sein. Hinsichtlich dieser Grundmerkmale sind, ausgenommen bei einigen mehrteiligen, wohl germanischen Imitationen, die flache oder leicht gewölbte Vorder- und Rückseite des Ortbandes in der Regel identisch gestaltet. An sie schließt die flache Seitenwandung des Ortbandes meist mehr oder minder rechtwinklig an, wodurch sich, je nach Verrundung der Kanten dementsprechend ein annähernd rechteckiger Querschnitt ergibt. Auf Grund einer zum Ort hin verschieden starken Reduzierung der Wandungsbreite präsentieren sich die Ortbänder darüber hinaus in der Seitenansicht als unterschiedlich konisch. Ortbänder dieses Typs zeigen eine große Spannbreite der Gesamtgröße auf. So können sie eine Breite von 2 cm bis zu 7 cm aufweisen. Wie Funde belegen, wurde das Ortband aus einem Stück gegossen und ausschließlich in Bronze gefertigt. Sie wurden mittels eines oder zweier durchgängiger, in der Regel rückseitiger Nagellöcher an der Scheide befestigt.
Datierung: Römische Kaiserzeit, spätantoninisch–Mitte 3. Jh. n. Chr., spätes 2.–Mitte 3. Jh. n. Chr.
Verbreitung: Römisches Reich, nördliches *Barbaricum*.
Literatur: Miks 2009, 335–338; Matešić 2015, 73–78.

Anmerkung: Möglicherweise stellen diese Ortbänder eine Weiterentwicklung des gedrungenen Peltaortbandes (1.6.) dar. Im unteren Bereich bzw. bei Teilfunden können sie auch leicht mit diesen verwechselt werden.

1.8.2. Volutenortband Typ Zugmantel

Beschreibung: Volutenortbänder dieses Typs stellen eine Weiterentwicklung des Typs Novaesium (1.8.1.) dar, wobei die Mittelpalmette wie auch die Seitenfortsätze weniger filigran gearbeitet und als bewusster Dekor erscheinen. Auf Basis der Grundform können zwei Formvarianten unterschieden werden: Form 1 erscheint eher kreisförmig mit mehr oder minder abgeplatteter Oberkante; Form 2 ist eher herzförmig. Vorder- und Rückseite können identisch oder die Rückseite auch schlichter und einfacher gestaltet sein. Auf der Schauseite findet sich eine ein- bis zweifache Mittelrippe, seltener zwei Zierbuckel. Aufgrund der Ausbildung der Mittelpartie können zudem zwei unterschiedliche Ausführungen (plan bzw. flächig herausgearbeitete Mittelpartie – Formvarianten A und B) unterschieden werden. Das Ortband wurde ein- oder zweiteilig (Schauseite mit Seitenwandung und flacher Rückseite) hergestellt. Die vorwiegende Mehrzahl besteht aus Bronze, eine kleinere Anzahl aus Eisen, die zudem schauseitig Buntmetalltauschierdekor aufweist. Von den römischen Varianten können ein- und mehrteilige germanische Adaptionen unterschieden werden.
Datierung: Römische Kaiserzeit, antoninisch–Mitte 3. Jh. n. Chr., Mitte 2.–Mitte 3. Jh. n. Chr.

1.8.3. *1.9.*

Verbreitung: Römisches Reich, *Barbaricum*.
Literatur: Miks 2009, 338–342; Matešić 2015, 78–82.

1.8.3. Beinernes Volutenortband

Beschreibung: Beinerne Volutenortbänder des Typs Zugmantel stellen, wie ihre metallenen Gegenstücke (1.8.2.), eine Weiterentwicklung des Typs Novaesium (1.8.1.) dar. In der Grundform beschreiben sie einen Kreis resp. ein Oval, dessen Oberkante, das bogenförmige obere Ende der Mittelpalmette, hervorgehoben ist. Vorder- und Rückseite können identisch oder die Rückseite schlichter und einfacher gestaltet sein. Auf der Schauseite findet sich eine ein- bis zweifache Mittelrippe, seltener zwei Zierbuckel. Bei wenigen Stücken (Formvariante 2B) sind die sonst herausgearbeiteten Voluten nur durch eingetiefte Rillen angedeutet. Aufgrund der Ausbildung der Mittelpartie können zwei unterschiedliche Ausführungen (plan bzw. flächig herausgearbeitete Mittelpartie – Variante 1 bzw. 2) unterschieden werden. Das Ortband wurde vorwiegend zwei- (Schauseite mit Seitenwandung und flacher Rückseite), seltener einteilig hergestellt. Die vorwiegende Mehrzahl der einteiligen Ortbänder besteht aus Elfenbein, die anderen, wie auch die mehrteiligen, wurden aus Knochen oder Geweih gefertigt.
Datierung: Römische Kaiserzeit, severisch–diokletianisch, 2.–3. Jh. n. Chr.
Verbreitung: Römisches Reich, *Barbaricum*.
Literatur: Miks 2009, 342–345.

1.9. Dosenartiges Ortband

Beschreibung: Bei dosenartigen Ortbändern umschließt die Seitenwandung lediglich die Hälfte, meist weniger, der Scheidenspitze. Die ein- oder mehrteilig gefertigten Ortbänder sind grundsätzlich breit dimensioniert und überragen deutlich die Schwertscheide.
Synonym: Halb- oder Scheindose.
Datierung: Römische Kaiserzeit, severisch–frühtetrarchisch, 3. Jh. n. Chr.
Verbreitung: Römisches Reich, *Barbaricum*.
Literatur: Miks 2009, 346, bes. 348, Abb. 81; Matešić 2015, 82–83.

1.10. Dosenortband

Beschreibung: Dosenortbänder besitzen kreisrunde geschlossene Frontpartien (Dosendeckel), mit einer prinzipiell durchgehend umlaufenden Seitenwandung (Dosenwandung), die nur ein kleines Fenster oder eine eng begrenzte Unterbrechung zur Einführung des Scheidenendes in das Ortband aufweist. Bislang sind sie in Bronze, Eisen, Silber und Bein belegt. Sie erscheinen in ihren schlichten kreisrunden Außenkonturen in der Grundform recht einheitlich, bilden jedoch eine große Bandbreite an Durchmessern (3,1–11,3 cm). Als Gliederungskriterium wurde die Wölbung der Dosendeckel definiert, sodass zwei Grobgliederungen mit insgesamt vier Formvarianten zu unterscheiden sind. Generell können Dosen mit symmetrischer von Dosen mit asymmetrischer Deckelgestaltung unterschieden werden. Anhand der Dosenwandung können des

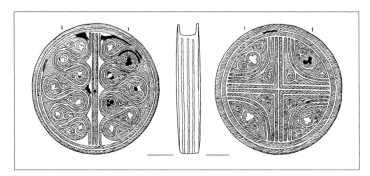

1.10.1.

Weiteren Dosenortbänder mit flacher gerader Wandung mit annähernd rechtwinkeliger Stoßkante zu den Deckeln von solchen mit gewölbter bzw. bauchiger Wandung mit kantigem oder unterschiedlich stark gerundetem Übergang zu den Deckeln unterschieden werden. Je nach Reduzierung der Wandungsbreite zum Ort hin zeigen die Dosen zudem, unabhängig von den Deckelformen, eine »gleichmäßig breite« oder eine »konische« Seitenansicht.

Ein Dekor der Dosenortbänder findet sich vorwiegend auf den beiden Dosendeckeln, gelegentlich kann dieser auch die Seitenwandung mit einbeziehen. Alle Bereiche werden stets als eigenständiges, in sich geschlossenes Zierareal aufgefasst und gehen nicht ineinander über. Hinsichtlich der Dekorverteilung können allgemeingültig zwei Grundschema, die auch chronologisch einzuordnen sind, unterschieden werden: Schema A (sog. Kreisschema; Anfang 3. Jh.–259/260 n. Chr.): Der Dekoraufbau orientiert sich an ein bis vier Symmetrieachsen innerhalb eines Kreises (Zentralmotiv), der durch eine umlaufende Dekorzone (Rahmenzone) nach außen begrenzt wird. Schema B (sog. Kreisbahnschema; 2. Hälfte 3. Jh. n. Chr.): Der Dekoraufbau orientiert sich an zwei bis vier Symmetrieachsen in mehreren konzentrischen Kreisbahnen (inkl. Rahmenzone) um einen kleinen Zentralkreis (Zentralmotiv). Als Dekor können Gravuren, Treibarbeiten, Metalleinlagen, Nietreihungen und Pressblechauflagen auftreten, deren Einsatz sich am Grundmaterial der Ortbänder orientiert.

Datierung: Römische Kaiserzeit, severisch–Mitte/Ende 3. Jh. n. Chr., Ende 2./Anfang 3.–Mitte/Ende 3. Jh. n. Chr.
Verbreitung: Römisches Reich, *Barbaricum*.
Literatur: Hundt 1953; Hundt 1955; Ilkjær/Lønstrup 1974; Martin-Kilcher 1985; Bemmann/Hahne 1994, 395–402; Miks 2007, 345–367.
Anmerkung: Die bisherige typologische Einteilung der Dosenortbänder erfolgte aufgrund des verwendeten Materials. Diese wie auch dekorstilistische Aspekte wurden zugunsten der reinen formtypologischen Gliederung vernachlässigt.

1.10.1. Dosenortband mit symmetrischer Deckelgestaltung

Beschreibung: Die Form entspricht der Grundform. Beide Dosendeckel sind ähnlich ausgeformt und verlaufen nahezu parallel bzw. spiegelidentisch. Der Durchmesser eiserner Dosenortbänder dieser Variante beträgt max. 8,5 cm.
Synonym: Miks Dosenortband Form-Variante 1 und 2.
Datierung: Römische Kaiserzeit, severisch–Mitte/Ende 3. Jh. n. Chr., Ende 2./Anfang 3.–Mitte/Ende 3. Jh. n. Chr.
Verbreitung: Römisches Reich, *Barbaricum*.
Literatur: Hundt 1953; Hundt 1955; Ilkjær/Lønstrup 1974; Martin-Kilcher 1985; Bemmann/Hahne 1994, 395–402; Miks 2007, 345–367.
(siehe Farbtafel Seite 37)

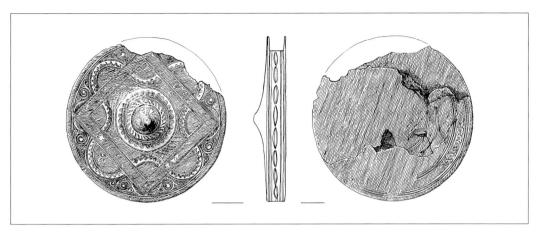

1.10.2

1.10.2. Dosenortband mit asymmetrischer Deckelgestaltung

Beschreibung: Die Form entspricht der Grundform. Beide Dosendeckel sind unterschiedlich geformt, wobei der Deckel der Schauseite meist aufwendiger geformt ist als der Rückseitendeckel. So kann der Deckel deutlich gewölbt und mittig konkav einziehend oder auch deutlich gewölbt und im Zentrum stark herausgehoben sein. Der Rückseitendeckel ist dabei häufig flach bis leicht gewölbt. Der Durchmesser eiserner Dosenortbänder dieser Variante beträgt meist über 8,5 cm.
Synonym: Miks Dosenortband Form-Variante 3 und 4.
Datierung: Römische Kaiserzeit, severisch–Mitte/Ende 3. Jh. n. Chr., Ende 2./Anfang 3.–Mitte/Ende 3. Jh. n. Chr.
Verbreitung: Römisches Reich, *Barbaricum*.
Literatur: Hundt 1953; Hundt 1955; Ilkjær/Lønstrup 1974; Martin-Kilcher 1985; Bemmann/Hahne 1994, 395–402; Miks 2007, 345–367.
(siehe Farbtafel Seite 37)

1.11. Kastenortband

Beschreibung: Kastenortbänder bilden eine relativ homogene Gruppe von Ortbändern. In der Frontansicht erscheint die Form wie ein langrechteckiger, auf eine Schmalseite gestellter flacher Kasten. Die Frontpartien besitzen eine leicht trapezoide Form, die sich durch die zum unteren Ortbandende hin in schwachen Bögen ausschweifenden Seitenkanten ergibt. In der Seitenansicht läuft das Ortband in der Regel in Richtung Ort konisch zu, woraus sich ein eher schmaler und tiefer Gesamtquerschnitt an der oberen Ortbandmündung und ein eher breiter und flacher im Ortbereich ergibt. Als Unterscheidungskriterium kann die Gestaltung der Schauseite gelten, wodurch sich drei Formvarianten unterscheiden lassen.

Anhand der Ausführung des Dekors (durchbrochen, geritzt oder aufgesetzt) lassen sich weitere Unterscheidungen (Dekorvarianten) definieren. Der Großteil der Kastenortbänder ist aus Bein gefertigt, doch kommen auch solche in Bronze und Eisen vor. Bronzene Kastenortbänder wurden zum Großteil einteilig, eiserne und beinerne zum Großteil mehrteilig hergestellt. Bei mehrteiligen, vor allem beinernen Ortbändern wurde die Schau-

1.11.

seite zusammen mit der Wandung und einem kleinen Teil der Rückwand hergestellt; die entstandene Öffnung wurde – meist mit Führungsnut – durch eine separat gearbeitete, meist unverzierte Rückwand verschlossen. Das Ortband wurde in der Regel mittels eines, seltener zweier, an der Mittelachse orientierter Nagellöcher an der Vorder- oder Rückseite an der Schwertscheide befestigt. Bei beinernen Kastenortbändern sind, abgesehen vom Grunddekor, nur in Ausnahmefällen weitere Dekorelemente, wie Bemalung, erkennbar. Eiserne Exemplare besitzen in Ausnahmefällen florale oder geometrische Buntmetalltauschierungen. Die Unterkante kann gerade oder durch zwei bogige Einzüge leicht dreizipfelig ausgeprägt sein. Häufig können diese Bögen auch nur durch ein Abarbeiten der Oberkante simuliert werden.

Synonym: Miks Kastenortband Formvariante A bis C.

Datierung: Römische Kaiserzeit, spätantoninisch–frühkonstantinisch, Ende 2./Beginn 3.– Mitte 4. Jh. n. Chr.

Verbreitung: Römisches Reich, *Barbaricum*.

Literatur: Miks 2007, 367–373.

(siehe Farbtafel Seite 38)

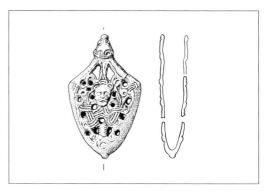

1.12.

sehr detailreich oder aber sehr stilisiert ausgearbeitet sein. Einige haben unten einen schlichten runden Abschluss, andere enden in einem Knopf.

Synonym: Typ Sikora IIa1.

Datierung: Wikingerzeit, 2. Viertel 10. Jh.– um 1000 n. Chr.

Verbreitung: Norwegen, Schweden, Dänemark, Island, Deutschland, Ukraine, Lettland, Bulgarien.

Literatur: Jankuhn 1937, 87, Abb. 77; Paulsen 1953, 48–53; Coblenz 1988; Sikora 2003; Sikora 2013.

(siehe Farbtafel Seite 38)

1.12. Rautenförmiges Kappenortband

Beschreibung: Der massive Rand des bronzenen, annähernd rautenförmigen Ortbandes umschließt ein durchbrochen gearbeitetes Zierfeld, in dessen Mitte sich eine nach vorn schauende stilisierte anthropomorphe Gestalt befindet. Der Kopf hat relativ große Augen, der Körper ist als Dreieck angelegt. Die ausgebreiteten Arme und Beine bestehen aus dreiteiligen Bändern oder sind rankenartig ausgebildet. Flankiert wird die Gestalt von zwei im Profil dargestellten Köpfen eines Fabelwesens, bei denen Augen, Nasen, geöffnete Mäuler und Ohren erkennbar sind. Der Blick geht in Richtung der anthropomorphen Gestalt. Die Hälse sind rankenartig und wachsen aus einem Körper im unteren Ortbandteil heraus. Auf dem oberen Rand befindet sich ein weiterer Kopf des Fabelwesens. Ortbänder dieses Typs können

2. Schienenortband

Beschreibung: Im Querschnitt U-förmige Schienen umschließen eng anliegend oder durchbrochen, d. h. in einigen Bereichen deutlich abstehend den Ort. Die Ortbänder sind ein- oder zweiteilig, wobei letztere zusätzlich zum Rahmen über eine Zwinge verfügen. Die Schienen sind aus Bronze oder Silber, selten aus Eisen. Die Zwingen wurden aus Bronze oder Silber gegossen und z. T. vergoldet. Während der Früh- und Mittellatènezeit sind Scheiben in unterschiedlicher Anordnung ein beliebtes Verzierungselement (2.1.–2.3., 2.5.). Häufig weisen sie Vertiefungen auf, was auf ehemals vorhandene organische Einlagen schließen lässt. Im 5. Jh. n. Chr. sind die Zwingen aufwendig in Form von Menschen- oder Tierköpfen gestaltet, aber auch geometrische Formen kommen vor. Neben Kerbschnitt- oder einfachen Lini-

enverzierungen wurden auch Almandine eingesetzt (2.10.). Ein Ortblech aus Silber oder Bronze ergänzt manchmal das Ortband.

Datierung: jüngere Vorrömische Eisenzeit, Latène A–Frühmittelalter, 5. Jh. v. Chr.–3. Jh. n. Chr., 5.–8. Jh. n. Chr.

Verbreitung: Europa bzw. Römisches Reich und *Barbaricum*.

Literatur: Haffner 1976, 24, Taf. 15,2; 19,1; Müller, H. F. 1976, 18–19; 43–44, Abb. 5; 20, Taf. 2,1f; 7,A1; Menghin 1983, 123–124; 140; 347–348; Wieland 1996, 109–110; 112, Abb. 35–36; Stöllner 1998, 102, Abb. 8,1; Ramsl 2002, 79, Taf. 34,1; 57; 72,4b–c; 73,5c; 76,11c–d; 80,7c; Wyss/Rey/Müller 2002, 35; 56–57, Taf. 24,75; 33,75a; Nortmann/Neuhäuser/Schönfelder 2004; Hornung 2008, 82–84; Miks 2009, 228–234; 319–327.

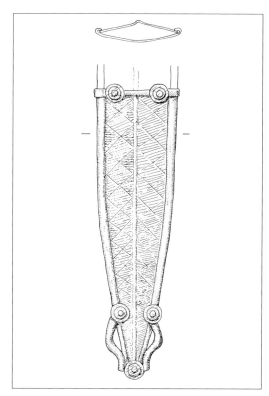

2.1.

2.1. S-förmiges Ortband

Beschreibung: Das zweiteilige Ortband besteht aus schmalen, U-förmigen Schienen aus Bronze, selten aus Eisen, die auf den Scheidenrand aufgeschoben wurden, und der Zwinge. Diese ist auf beiden Seiten S-förmig ausgebaucht, die Stangen können mit Kreisaugen verziert sein. An den beiden oberen sowie am unteren Ende befinden sich runde Scheiben mit Vertiefungen und Mittelloch, in denen sich möglicherweise organische Einlagen befanden. Auf der Rückseite sind Scheinniete angebracht. Die Schienen sind oben durch einen Ortbandsteg verbunden, der ebenfalls zwei Scheiben tragen kann.

Datierung: jüngere Vorrömische Eisenzeit, Latène A, 5. Jh. v. Chr.

Verbreitung: Süd- und Westdeutschland, Frankreich, Österreich, Tschechien.

Literatur: Osterhaus 1966, 19–23, Taf. 4; Penninger 1972, Taf. 17,C6; Haffner 1976, 25, Taf. 8,3; 22,1; Pauli 1978, 222; Joachim 1984, 397, Abb. 1; Stöllner 2002, 122; Nortmann/Neuhäuser/Schönfelder 2004.

Anmerkung: S-förmige Ortbänder fanden sich mit Griffangelschwertern vom Frühlatèneschema (Schwert 1.3.10.).

2.2. Kleeblattförmiges Ortband

Beschreibung: Das zweiteilige, bronzene Ortband besteht aus schmalen, U-förmigen Blechen, die über die Bördelung der Scheide geschoben wurden, und der Zwinge, die aus drei im auf die Spitze gestellten Dreieck angeordneten runden Scheiben besteht, die jeweils durch zwei leicht nach außen gebogene Stege verbunden sind. Die beiden oberen Scheiben berühren sich, die untere Scheibe ist manchmal etwas größer als die anderen beiden. Die Scheiben sind entweder flach und unverziert, mit konzentrischen Kreisen verziert oder eingetieft, was auf eine ehemals vorhandene organische Einlage schließen lässt. Der Ortbandsteg trägt eine kreisrunde Erweiterung in der Mitte der Vorderseite.

Synonym: dreipassförmiges Ortband.

Datierung: jüngere Vorrömische Eisenzeit, Latène A, 5. Jh. v. Chr.

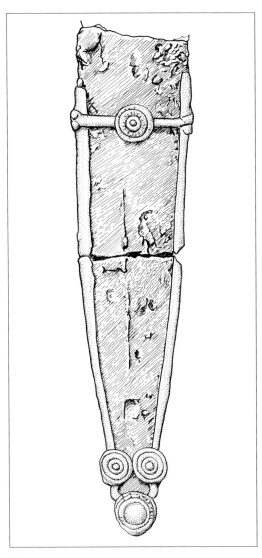

2.2.

Verbreitung: Westdeutschland, Frankreich, Schweiz, Italien.

Literatur: Schnellenkamp 1932, 60–61, Abb. 3,4; Kimmig 1938, 49–50, Abb. 16,1; Osterhaus 1966, 14–19, Taf. 1,B3a–b; Osterhaus 1969, 139, Abb. 2,1; Pauli/Penninger 1972, 287; Moosleitner/Pauli/Penninger 1974, Taf. 177,B; Haffner 1976, 24, Taf. 15,2; 19,1; Pauli 1978, 222; Uenze, H. P. 2000/2001, Abb. 2,1; Stöllner 2002, 122; Hornung 2008, 82–84.

Anmerkung: Kleeblattförmige Ortbänder fanden sich mit Griffangelschwertern vom Frühlatèneschema (Schwert 1.3.10.).

2.3. Ortband Typ Münsingen

Beschreibung: Zwei kurze seitliche Schienen am oberen Ende des bronzenen Ortbandes werden durch je eine kugelige Verdickung nach unten hin begrenzt. Darunter befindet sich auf jeder Seite eine neben der Scheide sitzende große Rosette. Diese werden am unteren Ende durch einen breit ausschwingenden Bogen, der nur die Scheidenspitze umschließt (durchbrochenes Ortband), verbunden. Die zentrale Durchbohrung der Rundeln lässt darauf schließen, dass sie mit Einlagen verziert waren. Als Variante werden Ortbänder angesehen, bei denen der untere Bogen mittig spitz zuläuft.

Synonym: Typ Hatvan-Boldog.

Datierung: jüngere Vorrömische Eisenzeit, Latène B, 4.–Mitte 3. Jh. v. Chr.

Verbreitung: Süddeutschland, Frankreich, Italien, Schweiz, Österreich, Ungarn, Tschechien, Serbien, Rumänien.

Literatur: Engelmayer 1963, 42, Abb. 5; Nebehay 1971, 149–150, Taf. VIII,2; Moosleitner/Pauli/Penninger 1974, Taf. 167,10; Pauli 1978, 222; Krämer, Werner 1985, 24–25, Taf. 7,8; Petres/Szabó 1985; Stöllner 1998, Abb. 12A,32; Ramsl 2002, 79, Taf. 34,1; 57; 72,4b–c; 73,5c; 76,11c–d; 80,7c; Hornung 2008, 84.

Anmerkung: Ortbänder Typ Münsingen fanden sich mit Griffangelschwertern vom Frühlatèneschema (Schwert 1.3.10.).

2.4. Schlauchförmiges Ortband

Beschreibung: Das aus schmalen Schienen bestehende einteilige, bronzene oder eiserne Ortband umschließt eng anliegend den unteren Teil der Scheide. Oben wird es auf der Rückseite durch einen horizontalen Bügel abgeschlossen, auf der Vorderseite befinden sich zwei Niete.

Datierung: jüngere Vorrömische Eisenzeit, Latène B–C1, 4.–Ende 3. Jh. v. Chr.

Verbreitung: Süddeutschland, Frankreich, Tschechien.

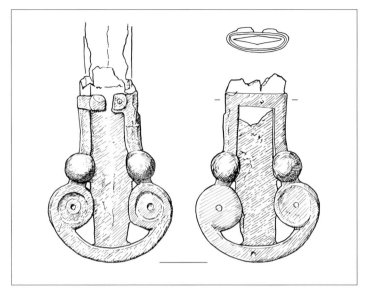

2.3.

Literatur: Osterhaus 1966, 41–42; Krämer, Werner 1985, 24–25; 145, Taf. 77,C6; 84,3.5; Gerlach 1991, 99–100, Abb. 67; Stöllner 1998, 102, Abb. 8,1; Sievers 2004b, 545; Sievers 2010, 5; 14, Taf. 23,208. **Anmerkung:** Schlauchförmige Ortbänder wurden mit Griffangelschwertern vom Mittellatèneschema (Schwert 1.3.11.) gefunden.

2.5. V- bis herzförmiges Ortband

Beschreibung: Das aus schmalen Schienen bestehende eiserne oder bronzene Ortband ist im unteren Teil länglich V-förmig bis spitzbogig bzw. herzförmig gestaltet. Es ist anliegend oder durchbrochen gearbeitet, d. h. es umschließt in letzterem Fall die Scheide im unteren Bereich nicht vollständig. Die Arme ziehen oben etwas ein, gelegentlich erkennt man stilisierte Vogelprotome, deren Köpfe durch Zierscheiben, die manchmal auch Einlagen, z. B. aus Koralle, tragen können, angedeutet sind. Je eine weitere Zierscheibe befindet sich an den oberen Enden der mit Strichgruppen verzierten Randeinfassung. Auf der Rückseite beschließt ein Steg aus zwei übereinandergreifenden, mit einem Niet verbundenen Klammern das Ortband.

Synonym: spitz auslaufendes Ortband.

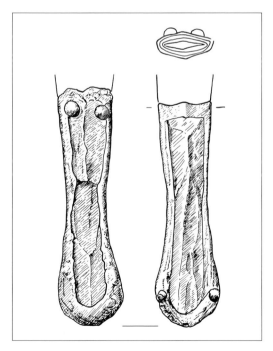

2.4.

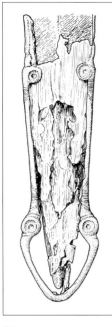

2.5.

Datierung: jüngere Vorrömische Eisenzeit, Latène B–C, 4.–2. Hälfte 2. Jh. v. Chr.
Verbreitung: West- und Süddeutschland, Frankreich, Schweiz, Italien, Österreich, Tschechien, Polen, Ungarn.
Literatur: de Navarro 1972, plate CVII; Haffner 1976, 25, Taf. 8,12a; 88,1; Krämer, Werner 1985, 30, Taf. 3,7; Wyss/Rey/Müller 2002, 35; 56–57, Taf. 24,75; 33,75a; Sievers 2010, 7; 15, Taf. 23,209–227.229; 25,315.
Anmerkung: V- bis herzförmige Ortbänder wurden mit Griffangelschwertern vom Früh- und Mittellatèneschema (Schwert 1.3.10.; 1.3.11.) gefunden.

2.6. Ortband Typ Ludwigshafen

Beschreibung: Das aus schmalen Schienen bestehende, bronzene oder eiserne Ortband umfasst ein Drittel bis ein Viertel der Scheidenlänge. Das untere Ende ist verdickt gerundet, die untere Hälfte abgesetzt. In der Mitte des Ortbandes befindet sich eine Doppelzwinge. Der obere, gerade Abschluss ist geschlossen und z. T. verziert.
Datierung: jüngere Vorrömische Eisenzeit, Latène D1, 2. Hälfte 2.–1. Hälfte 1. Jh. v. Chr.
Verbreitung: Süd- und Westdeutschland, Schweiz, Frankreich, Italien.
Literatur: Schaaf 1984; Wieland 1996, 109–110, Abb. 35; Sievers 2010, 11; 17, Taf. 29,355.
Anmerkung: Ortbänder Typ Ludwigshafen wurden mit Griffangelschwertern vom Spätlatèneschema (Schwert 1.3.12.) gefunden.

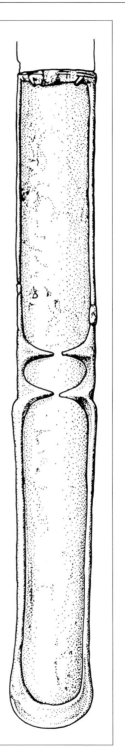

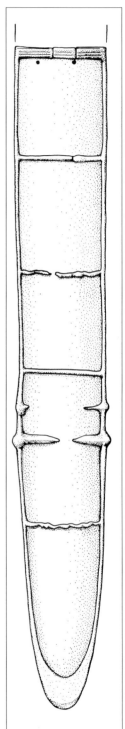

2.6. 2.7.

2.7. Ortband Typ Ormes

Beschreibung: Die langen bronzenen oder eisernen Ortbänder bestehen aus schmalen Schienen und haben unten einen U- oder V-förmigen Abschluss. Die untere Hälfte ist nicht abgesetzt, hat aber eine kräftige Zwinge, die über den Rand hinausgreift. Häufig befindet sich darüber eine weitere kleinere Zwinge. Der obere Abschluss des Ortbandes ist geschlossen, gerade und manchmal auch verziert.

Datierung: jüngere Vorrömische Eisenzeit, Latène D2, 2. Hälfte 1. Jh. v. Chr.

Verbreitung: Süd- und Westdeutschland, Frankreich, Schweiz.

Literatur: Schaaf 1984; Wieland 1996, 109; 112, Abb. 36; Sievers 2010, 11; 17, Taf. 25,324.

Anmerkung: Ortbänder Typ Ormes wurden mit Griffangelschwertern vom Spätlatèneschema (Schwert 1.3.12.) gefunden.

2.8. Leiterortband

Beschreibung: Das meist eiserne Ortband umfasst ein Drittel bis fast die Hälfte der Länge der Scheide, in seltenen Fällen reicht es bis zum Scheidenmund. Es besteht aus dem schmalen äußeren Rahmen, der die Außenkante der Scheide einfasst, und dazwischen gesetzten, in geringen Abstand zueinander angebrachten Zwingen. Entweder befinden sich diese in gleicher Weise auf Vorder- und Rückseite oder eine Seite trägt in regelmäßigen Abständen gesetzte, die andere Gruppen von eng gesetzten Zwingen. Dabei gibt es keine Bevorzugung von Vorder- oder Rückseite. Während die Zwingen auf der Rückseite immer glatt sind, weisen die der Vorderseite gelegentlich Perlung auf. Das Ortband endet unten eng anliegend nachen- oder sporenförmig.

Datierung: jüngere Vorrömische Eisenzeit, Latène D2, 2. Hälfte 1. Jh. v. Chr.

Verbreitung: Mittel- und Osteuropa.

Literatur: Schaaf 1984; Haffner 1995, 139–149, Falttaf. 1; Böhme-Schöneberger 1998, 222–243, Beilage 4 (Falttaf.); Bochnak/Czarnecka 2006, 27–28, fig. 3; Istenič 2010; Sievers 2010, 11; 17; Istenič 2015.

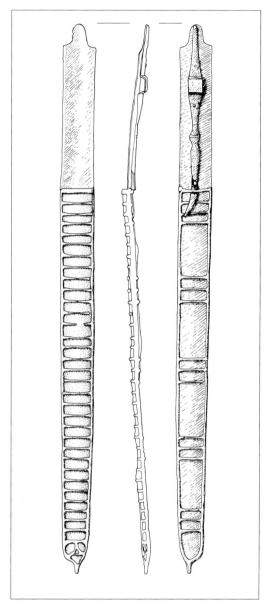

2.8.; Maßstab 1 : 5.

Anmerkung: Leiterortbänder wurden mit Griffangelschwertern vom Spätlatèneschema (Schwert 1.3.12.) gefunden.

2.9. V-förmiges Rahmenortband

Beschreibung: Die Rahmenleisten besitzen einen U-förmigen Querschnitt und verlaufen entlang den Kanten der Scheidenspitze zum Ort. Am Ort sind sie in einen mehr oder minder stark gegliederten Knopf, der Teil des Ortbandes ist, zusammengefasst. Die Rahmenleisten können in ihren oberen Enden in Palmettenfortsätzen oder abgeschrägt enden und markieren meist den Umbruchpunkt der Scheidenspitze. Manche Varianten können ein hinzugefügtes oder auch mitgegossenes Horizontalband besitzen.
Datierung: Römische Kaiserzeit, augusteisch–severisch, 1.–3. Jh. n. Chr.
Verbreitung: Römisches Reich, *Barbaricum*.
Literatur: Miks 2009, 228–234; 319–327.

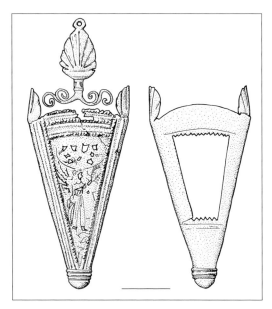

2.9.1.

2.9.1. V-förmiges Rahmenortband Typ Pompeji

Beschreibung: Der Ortbandknopf ist bei diesem Typus fest in den Ortband- bzw. Scheidenrahmen integriert. Die Rahmenleisten besitzen einen U-förmigen Querschnitt und verlaufen entlang der Kanten der Scheidenspitze zum Ort, wo sie in einen mehr oder minder stark gegliederten Knopf zusammengefasst sind. Die Knopfform ist dabei halb- oder flachhalbkugelig und nahezu halslos. Die Rahmenleisten enden in ihren oberen Enden in Palmettenfortsätzen, deren Ansatz, bis auf wenige Ausnahmen, exakt den Umbruchpunkt zur Scheidenspitze markiert. Hier verläuft horizontal auf Vorder- und Rückseite je ein Zwingenblech. Von der Grundform unterscheiden sich germanische Nachahmungen, bei denen die Rahmenleisten in ihren oberen Enden meist einfach abgeschrägt enden. Die horizontal verlaufenden Zwingenbleche sind zudem angenietet.
Datierung: Römische Kaiserzeit, spättiberisch–hadrianisch, Mitte 1.–Mitte 2. Jh. n. Chr.
Verbreitung: Römisches Reich.
Literatur: Miks 2009, 229–231.
Anmerkung: Die bisherigen Funde sowie die technische Form scheinen eine nahezu ausschließliche Verwendung bei Scheiden des Gladius Typ Pompeji (Schwert 1.3.13.1.3.) zu belegen.

Ein Grabfund zeigt den Zusammenhang einer germanischen Nachahmung mit einer Gladiusklinge des Typs Mainz, Var. Wederath (Schwert 1.3.13.1.2.5.).

2.9.2. V-förmiges Rahmenortband Typ Nijmegen-Doncaster

Beschreibung: Das Rahmenortband verläuft mehr oder minder V-förmig bzw. spitzbogig und umfasst in seiner Gesamtheit die Scheidenspitze. Die beiden Rahmenleisten besitzen einen U-förmigen Querschnitt. Der Binnendekor greift ältere Motive, vorzugsweise die Schaublech-Palmette, auf. Grundform und Dekor bilden die Grundlage für die Einteilung in die unterschiedlichen Varianten. Einig sind ihnen die Einfassung der Scheidenspitze sowie die Verbindung der beiden Rahmenschenkel mittels eines Quersteges. Als Unterscheidungskriterium dient dabei vor allem die Gestaltung des Ortblechbereiches.
Untergeordnete Begriffe: Flügel Typ Wijshagen; Flügel Typ Housesteads/South Shields.
Datierung: Römische Kaiserzeit, claudisch–severisch, Mitte 1.–3. Jh. n. Chr.

2.9.2.

2.10.

Verbreitung: Römisches Reich, *Barbaricum*.
Literatur: Flügel 2002; Miks 2009, 319–327.
Anmerkung: Die frühen Formen legen, aufgrund der teilweise rudimentär vorhandenen Anklänge an die Schaublech-Palmetten des Typs Pompeji (2.9.1.), eine Weiterentwicklung dieses Typs nahe, wohingegen jüngere Formen bereits Anklänge an die Pelta-Ortbänder (1.6.) aufweisen. Die römischen Formen können bei einer Fragmentierung leicht mit vermeintlichen Ortbändern des frühen Hochmittelalters wie auch nord- und nordosteuropäischen Ortbandformen des 10. und 11. Jhs. verwechselt werden.

2.10. U-förmiges Ortband mit schmalen Schenkeln

Beschreibung: Das U-förmige, schienenartige Ortband besteht aus zwei schmalen Schenkeln, die entweder beide die gleiche Länge haben oder bei denen einer deutlich verlängert ist. Häufig sind sie am oberen Abschluss, an dem sich in der Regel ein Niet befindet, rillenverziert. Als Material wurde Eisen, Bronze oder Silber verwendet. Ein Ortblech aus Silber oder Bronze ergänzt manchmal das Ortband.

Einige Stücke weisen massiv gegossene Zwingen aus Bronze oder Silber, z. T. auch vergoldet, und gelegentlich mit Niello- oder Steineinlagen verziert, auf. Die Zwingenschenkel überlappen die Ortbandschiene, die Befestigung an der Scheide erfolgte mittels Nieten. Die Zwingen lassen sich zu Typen zusammenschließen. So gibt es kleine Bronzezwingen, die einen Menschenkopf in der Vorderansicht zwischen zwei stark stilisierten Vogelköpfen (Typ Samson) oder einen Tierkopf zwischen zwei stilisierten Vogelköpfen (Typ Wageningen) zeigen. Aufwendig mit Almandineinlagen verziert sind die Ortbandzwingen vom Typ Andernach-Blumenfeld, die stilisierte Tierköpfe darstellen. Diese Zwingen sind aus Silber mit vergoldeten Schauseiten und z. T. niellierten Konturlinien. Augen und Maul sind mit Almandin belegt. Nielloeinlagen anstelle der Almandine sind selten. Ähnliche Stücke gibt es auch aus Bronze. Einen auf der Schauseite geometrisch gestalteten Zierteil haben die rautenförmigen Zwingen vom Typ Flonheim-Gültingen. Sie wurden aus Silber hergestellt, auf der Schauseite vergoldet und mit Niellobändern und z. T. Almandineinlagen verziert. Selten sind solche Zwingen aus vergoldeter Bronze oder mit flächiger Almandinzier. Viele Ortbandzwingen enden in einem profilierten Schlussknopf.

Ab der 1. Hälfte des 6. Jhs. n. Chr. kommen keine Zwingen mehr vor. Im späten 6. und frühen 7. Jh. n. Chr. treten U-förmige Ortbänder mit schmalen Schenkeln auf, die am Ort dreieckig nach innen eingeschwungen sind.

Datierung: Spätantike–Frühmittelalter, Ende 4.–8. Jh. n. Chr.

Verbreitung: Süd- und Westdeutschland, Österreich, Schweiz, Frankreich, Spanien, Großbritannien, Belgien, Niederlande, Dänemark, Norwegen, Tschechien, Rumänien, Serbien.

Literatur: Werner 1953, 41; Stein 1967, 12, Taf. 10,2; 15,27; 29,18; Müller, H. F. 1976, 18–19; 43–44, Abb. 5; 20, Taf. 2,1f; 7,A1; Menghin 1983, 125–134; 140–142; 184 Nr. 4; 192–193 Nr. 13–14; 210–213 Nr. 37–40; 228 Nr. 61; 347–353, Abb. 63,1; Quast 1993, 48, Taf. 6,2a; Wörner 1999, 32, Taf. 21,2; Damminger 2002, 49, Taf. 31,A1; Schmitt 2007, 100, Abb. 6,h, Taf. 106,5; Miche 2014, 97.
(siehe Farbtafel Seite 38)

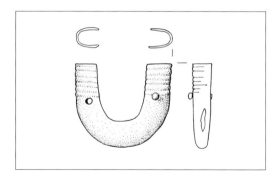

2.11.

2.11. U-förmiges Ortband mit breiten Schenkeln

Beschreibung: Das Ortband hat U-förmige, relativ breite Schenkel, die am oberen Ende eine Verzierung aus Querriefen aufweisen können. Auch die Dekoration mit Rankenmuster auf der Schauseite kommt gelegentlich vor. Die Länge variiert von relativ kurzen (Typ Snartemo-Fairford; um 5 cm Schenkellänge) bis zu recht langen (Typ Brighthampton; um 15 cm Schenkellänge) Schenkeln. Einige der Ortbänder mit kurzen, breiten Schenkeln tragen einen profilierten Endknopf (Typ Evebø). Eine ganze Reihe Ortbänder können allerdings keinem der genannten Typen zuordnet werden. Als Material wurde Silber oder Bronze, jeweils z. T. vergoldet, verwendet.

Untergeordnete Begriffe: Typ Snartemo-Fairford; Typ Brighthampton; Typ Evebø.

Datierung: Frühmittelalter, 2. Hälfte 5. Jh.– um 500 n. Chr.

Verbreitung: Skandinavien, Großbritannien, selten in Nordostdeutschland und Polen.

Literatur: Menghin 1983, 123–124; 140; 204–205 Nr. 28,1g; 347–348.

3. Leistenortband

Beschreibung: Die aus Eisen, Bronze oder Silber gefertigten Leistenortbänder wurden als einfache schmale Platte auf das stumpfe, untere Ende der Scheide (3.1.) oder als schmale Leiste auf die Breitseiten der Scheide (3.2.) gesetzt.

Datierung: Spätantike–Beginn Frühmittelalter, spätes 3.–6. Jh. n. Chr.

Verbreitung: Römisches Reich, *Barbaricum*.

Literatur: Miks 2007, 408–411; 418.

3.1. Plattenortband Typ Gundremmingen-Jakuszovice

Beschreibung: Das Ortband besteht aus einer schmal- bis spitzovalen Metallplatte aus Eisen, Bronze oder Silber, die als Deckblech plan auf das stumpfe untere Ende der hölzernen Scheide aufgesetzt ist. An dieser Ortplatte können zwei bis drei Zierknöpfe und Nägel im zentralen Plattenbereich (Typ Gundremmingen) oder mehrere Nagelköpfe im Randbereich der Ortplatten (Typ Jakuszovice) angebracht sein. Oberhalb der Ortplatte ist häufig ein horizontal um das untere Scheidenende gelegtes bandförmiges Saumblech, meist aus Silber, das zu einem zylindrischen Ring zusammengebogen wurde, angebracht. Dieses wurde vor der Montage auf der Rückseite vernagelt, über das Scheidenende gestülpt und auf der Rückseite der Scheide vernagelt. So wurde eine optisch geschlossene zylindrische Kappe imitiert. Eine Verlötung der beiden Teile kann bisher nicht ausge-

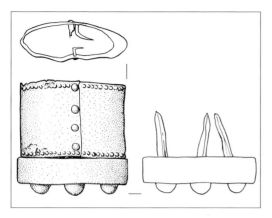

3.1.

3.2.

schlossen, jedoch nur in wenigen Fällen nachgewiesen werden.

Datierung: Spätantike–Beginn Frühmittelalter, spätes 3.–6. Jh. n. Chr.

Verbreitung: Römisches Reich, *Barbaricum*.

Literatur: Miks 2007, 408–411.

Anmerkung: Die Typenbenennung verweist auf zwei unterschiedliche Gestaltungsvarianten mit fließenden bzw. verschwimmenden Übergängen. Kantige gerade Scheidenabschlüsse stellten per se keine Neuerung in der römischen Schwertbewaffnung dar, sie waren in Form der Kastenortbänder (1.11.) seit spätantoninischer Zeit bekannt. Den bislang frühesten Beleg für eine Verwendung der Plattenortbänder des Typs Gundremmingen-Jakuszovice im römischen Kontext bilden die Darstellungen an der sog. Tetrarchengruppe in Venedig.

3.2. Leistenortband Typ Wijster

Beschreibung: Diese Ortbänder bestehen aus flachen schmalen Bronzeleisten mit planer Unterseite und sparsam verzierter Oberseite. Als Dekor erscheinen breit gefasste Kanten, Punzenreihungen und überwiegend auf die Schenkelenden beschränkte horizontale Riefenbündel. Die Befestigung an der Scheide erfolgte wohl mittels Nägeln/Nieten im Bereich der Schenkelenden und gelegentlich an mehreren (bis zu elf!) weiteren Punkten im Leistenverlauf. Diese verbinden eine

dekorierte Schauseitenleiste mit einem schlichten, ehemals auf der Scheidenrückseite platzierten Gegenbeschlag gleicher Form.

Datierung: Spätantike, Ende 4.–Mitte 5. Jh. n. Chr.

Verbreitung: Römisches Reich (*Gallia Belgica*, Niedergermanien).

Literatur: Miks 2007, 418.

Anmerkung: Allgemein wird angenommen, dass ab dem späten 3. Jh. n. Chr. die Verwendung von Metallbeschlägen an römischen Schwertscheiden zurückging. Zu den fast regelhaften Begleitfunden dieser Ortbänder gehören breite einfache Militärgürtelgarnituren, die als Kennzeichen angesehen werden, dass der jeweilige Bestattete Angehöriger des spätrömischen Heeres war.

Anhang

Literatur

Abels 1972
Björn-Uwe Abels, Die Randleistenbeile in Baden-Württemberg, dem Elsaß, der Franche Comté und der Schweiz. Prähistorische Bronzefunde, Abteilung IX,4 (München 1972).

Abels 1983
Björn-Uwe Abels, Ein urnenfelderzeitliches Adelsgrab aus Eggolsheim, Ldkr. Forchheim (Oberfranken). Archäologisches Korrespondenzblatt 13, 1983, 345–354.

Abels 1984
Björn-Uwe Abels, Zur Eisenzeit in Oberfranken. 120. Bericht des Historischen Vereins Bamberg 1984, 13–47.

Adler, H. 1967
Horst Adler, Das urgeschichtliche Gräberfeld Linz-St. Peter. Teil 2: Die frühe Bronzezeit. Linzer archäologische Forschungen 3 (Linz 1967).

Adler, W. 1993
Wolfgang Adler, Studien zur germanischen Bewaffnung. Saarbrücker Beiträge zur Altertumskunde 58 (Bonn 1993).

Adrario/Gerber 2000
Claudia Adrario/Yvonne Gerber, Ein spätbronzezeitliches Schwert aus Basels Umgebung. Helvetia archaeologica 121, 2000, 2–9.

Agthe 1989
Markus Agthe, Bemerkungen zu Feuersteindolchen im nordwestlichen Verbreitungsgebiet der Aunjetitzer Kultur. Arbeits- und Forschungsberichte zur sächsischen Bodendenkmalpflege 33, 1989, 15–113.

Aitchison/Engelhardt/Moore 1987
James Stuart Aitchison/Bernd Engelhardt/Peter Moore, Neue Ausgrabungen in einer Feuchtbodensiedlung der jungneolithischen Altheimer Gruppe in Ergolding. Das archäologische Jahr in Bayern 1987, 43–47.

Ament 1970
Hermann Ament, Fränkische Adelsgräber von Flonheim in Rheinhessen. Germanische Denkmäler der Völkerwanderungszeit, Serie B: Die fränkischen Altertümer des Rheinlandes 5 (Berlin 1970).

Aner/Kersten 1973
Ekkehard Aner/Karl Kersten, Frederiksborg und Københavns Amter. Die Funde der älteren Bronzezeit des nordischen Kreises in Dänemark, Schleswig-Holstein und Niedersachsen 1 (Neumünster 1973).

Aner/Kersten 1976
Ekkehard Aner/Karl Kersten, Holbæk, Sorø und Præstø Amter. Die Funde der älteren Bronzezeit des nordischen Kreises in Dänemark, Schleswig-Holstein und Niedersachsen 2 (Neumünster 1976).

Aner/Kersten 1977
Ekkehard Aner/Karl Kersten, Bornholms, Maribo, Odense und Svendborg Amter. Die Funde der älteren Bronzezeit des nordischen Kreises in Dänemark, Schleswig-Holstein und Niedersachsen 3 (Neumünster 1977).

Aner/Kersten 1978
Ekkehard Aner/Karl Kersten, Südschleswig-Ost. Die Kreise Schleswig-Flensburg und Rendsburg-Eckernförde (nördlich des Nord-Ostsee-Kanals). Die Funde der älteren Bronzezeit des nordischen

Kreises in Dänemark, Schleswig-Holstein und Niedersachsen (Neumünster 1978).

Aner/Kersten 1984
Ekkehard Aner/Karl Kersten, Nordslesvig-Nord. Haderslev Amt. Die Funde der älteren Bronzezeit des nordischen Kreises in Dänemark, Schleswig-Holstein und Niedersachsen 7 (Neumünster 1984).

Aner/Kersten/Willroth 2001
Ekkehard Aner/Karl Kersten/Karl-Heinz Willroth, Thisted Amt. Die Funde der älteren Bronzezeit des nordischen Kreises in Dänemark, Schleswig-Holstein und Niedersachsen 11 (Neumünster 2001).

Arbman 1937
Holger Arbman, Schweden und das karolingische Reich (Stockholm 1937).

Barth 1962
Fritz E. Barth, Die Schwertformen Mitteleuropas. Typenkatalog zur Urgeschichte 1 (Wien 1962).

Baudou 1960
Evert Baudou, Die regionale und chronologische Einteilung der jüngeren Bronzezeit im Nordischen Kreis. Studies in North-European Archaeology 1 (Stockholm 1960).

Behrens 1927
Gustav Behrens, Bodenurkunden aus Rheinhessen. I. Die vorrömische Zeit (Mainz 1927).

Bemmann/Bemmann 1998
Güde Bemmann/Jan Bemmann, Der Opferplatz von Nydam. Funde aus den älteren Grabungen: Nydam I und Nydam II (Neumünster 1998).

Bemmann/Hahne 1994
Jan Bemmann/Güde Hahne, Waffenführende Grabinventare der jüngeren römischen Kaiserzeit und Völkerwanderungszeit in Skandinavien. Studie zur zeitlichen Ordnung anhand der norwegischen Funde. Bericht der Römisch-Germanischen Kommission 75, 1994, 283–640.

Beninger 1934
Eduard Beninger, Frühbronzezeitliche Stabdolche aus Niederösterreich. Prähistorische Zeitschrift XXV, 1934, 130–144.

Bérenger/Grünewald 2008
Daniel Bérenger/Christoph Grünewald (Hrsg.), Westfalen in der Bronzezeit (Münster 2008).

Berger 1984
Arthur Berger, Die Bronzezeit in Ober- und Mittelfranken. Materialhefte zur bayerischen Vorgeschichte, Reihe A, Band 52 (Kallmünz 1984).

Bergmann 1970
Joseph Bergmann, Die ältere Bronzezeit Nordwestdeutschlands. Kasseler Beiträge zur Vor- und Frühgeschichte 2 (Marburg 1970).

Berlekamp 1956
Hansdieter Berlekamp, Spandolche und dicke Spitzen zwischen Recknitz und Peene. Bodendenkmalpflege in Mecklenburg Jahrbuch 1956, 7–17.

Bertram 2011
Marion Bertram, Das Grab eines »Chef militaire« mit Goldgriffspatha. Vorbericht zu einer Neuerwerbung des Museums für Vor- und Frühgeschichte Berlin. Acta Praehistorica et Archaeologica 43, 2011, 189–193.

Betzler 1995
Paul Betzler, Ein hügelgräberbronzezeitliches Frauengrab aus Mainz-Bretzenheim. Mainzer Archäologische Zeitschrift 2, 1995, 17–37.

Biborski 1978
Marcin Biborski, Miecze z okresu wpływów rzymskich na obszarze kultury przeworskiej. Materiały Archeologiczne XVIII, 1978, 53–165.

Biborski 1994a
Marcin Biborski, Die Schwerter des 1. und 2. Jahrhunderts n. Chr. aus dem römischen Imperium und dem Barbaricum. Specimina Nova 9, 1993 (1994), 91–130.

Biborski 1994b
Marcin Biborski, Typologie und Chronologie der
Ringknaufschwerter. In: Herwig Friesinger/Jaros-
law Tejral/Alois Stuppner (Hrsg.), Markomannen-
kriege. Ursache und Wirkung. Symposium Wien
1993 (Brno 1994), 85–97.

Biborski 2000
Marcin Biborski, Nowe znaleziska rzymskich
mieczy z Barbaricum w świetle problemów kon-
serwatorskich – Neue Funde von römischen
Schwertern im Gebiet des Barbaricums im Lichte
konservatorischer Probleme. In: Institut Archeolo-
gii Uniwersytetu Jagiellońskiego (Hrsg.), Superio-
res Barbari. Księga pamiątkowa ku czci Profesora
Kazimierza Godłowskiego (Kraków 2000), 49–80.

Biborski 2004a
Marcin Biborski, s. v. Schwert. § 4 Römische Kai-
serzeit. In: Reallexikon der Germanischen Alter-
tumskunde 27 (Berlin/New York 2004), 562–568.

Biborski 2004b
Marcin Biborski, s. v. Schwert. § 5 Die Technologie
der Eisenschwerter. In: Reallexikon der Germani-
schen Altertumskunde 27 (Berlin/New York 2004),
549–562.

Biborski/Ilkjær 2006
Marcin Biborski/Jørgen Ilkjær, Die Schwerter und
die Schwertscheiden. Katalog, Tafeln und Fund-
listen. Jutland Archaeological Society Publications
XXV. Illerup Ådal 11/12 (Århus 2006).

Biborski/Quast 2006
Marcin Biborski/Dieter Quast, Ein Dosenortband
des 3. Jahrhunderts mit Silberapplikationen. Ar-
chäologisches Korrespondenzblatt 36/4, 2006,
559–572.

Biel 1974
Jörg Biel, Ein mittellatènezeitliches Brandgräber-
feld in Giengen an der Brenz, Kreis Heidenheim.
Archäologisches Korrespondenzblatt 4, 1974,
225–227.

Biel 1982
Jörg Biel, Ein Fürstengrabhügel der späten Hall-
stattzeit bei Eberdingen-Hochdorf, Kr. Ludwigs-
burg (Baden-Württemberg). Germania 60/1, 1982,
61–104.

Biel 1985
Jörg Biel, Katalog. In: Der Keltenfürst von Hoch-
dorf. Methoden und Ergebnisse der Landes-
archäologie. Ausstellungskatalog Stuttgart (Stutt-
gart 1985), 135–159.

Binsteiner 2006
Alexander Binsteiner, Drehscheibe Linz – Stein-
zeithandel an der Donau. Linzer archäologische
Forschungen 37 (Linz 2006), 33–116.

Binsteiner 2015
Alexander Binsteiner, Jungsteinzeitliche Horn-
steinimporte aus Bayern in Oberösterreich. Linzer
archäologische Forschungen 53 (Linz 2015).

Bittel 1931
Kurt Bittel, Zu den keltischen Schwertern mit
Knollenknauf. Germania 15, 1931, 150–153.

Bishop 2016
Michael C. Bishop, The Gladius. The Roman Sword
(Oxford 2016).

Bishop/Coulston 2006
Michael C. Bishop/Jan C. N. Coulston, Roman Mili-
tary Equipment. From the Punic Wars to the Fall
of Rome (Oxford[2] 2006).

Bochnak/Czarnecka 2006
Tomasz Bochnak/Katarzyna Czarnecka, Iron scab-
bard-plates decorated in openwork technique
(opus interrasile). Celtic import or locally made
copy? ANODOS 4–5, 2004–2005. Proceedings of
the International Symposium »Arms and Armour
through the Ages (From the Bronze Age to the
Late Antiquity)«, Modra-Harmónia, 19th–22nd No-
vember 2005 (Trnava 2006), 25–34.

Böhme 1994
Horst Wolfgang Böhme, Der Frankenkönig Childerich zwischen Attila und Aëtius. Zu den Goldgriffspathen der Merowingerzeit. In: Claus Dobiat (Hrsg.), Festschrift für Otto-Hermann Frey zum 65. Geburtstag. Marburger Studien zur Vor- und Frühgeschichte 16 (Hitzeroth 1994), 68–110.

Böhme-Schöneberger 1998
Astrid Böhme-Schöneberger, Das Grab eines vornehmen Kriegers der Spätlatènezeit aus Badenheim. Germania 76, 1998, 217–256.

Böhme-Schöneberger 2001
Astrid Böhme-Schöneberger, Das silberne Zierblech von Eggeby. Fornvännen 96, 2001(2), 79–88.

Böhner 1949
Kurt Böhner, Die fränkischen Gräber von Orsoy, Kreis Mörs. Bonner Jahrbücher 149, 1949, 146–196.

Böhner 1958
Kurt Böhner, Die fränkischen Altertümer des Trierer Landes. Germanische Denkmäler der Völkerwanderungszeit B,1 (Berlin 1958).

Böhner 1987
Kurt Böhner, Germanische Schwerter des 5./6. Jahrhunderts. Jahrbuch des Römisch-Germanischen Zentralmuseums 34/2, 1987, 411–490.

Bohm 1935
Waltraut Bohm, Die ältere Bronzezeit in der Mark Brandenburg. Vorgeschichtliche Studien 9 (Berlin/Leipzig 1935).

Bokelmann 1977
Klaus Bokelmann, Ein Grabhügel der Stein- und Bronzezeit bei Rastorf, Kreis Plön. Offa 34, 1977, 90–99.

Brather 1996
Sebastian Brather, Merowinger- und karolingerzeitliches »Fremdgut« bei den Nordwestslaven. Gebrauchsgut und Elitenkultur im südwestlichen Ostseeraum. Prähistorische Zeitschrift 71, 1996, 46–84.

Braun/Hoppe 1996
Irmgard Braun/Radana Hoppe, Spätbronzezeitliche Einzelfunde aus dem Kanton Zug. Tugium 12, 1996, 96–103.

Breddin 1969
Rolf Breddin, Der Aunjetitzer Bronzehortfund von Bresinchen, Kr. Guben. Veröffentlichungen des Museums für Ur- und Frühgeschichte Potsdam 5, 1969, 15–56.

Brestrich 1998
Wolfgang Brestrich, Die mittel- und spätbronzezeitlichen Grabfunde auf der Nordstadtterrasse von Singen am Hohentwiel. Forschungen und Berichte zur Vor- und Frühgeschichte in Baden-Württemberg 67 (Stuttgart 1998).

Brønsted 1962
Johannes Brønsted, Nordische Vorzeit. Band 2: Bronzezeit in Dänemark (Neumünster 1962).

von Brunn 1959
Wilhelm A. von Brunn, Die Hortfunde der frühen Bronzezeit aus Sachsen-Anhalt, Sachsen und Thüringen. Bronzezeitliche Hortfunde 1 (Berlin 1959).

von Brunn 1968
Wilhelm A. von Brunn, Mitteldeutsche Hortfunde der jüngeren Bronzezeit. Römisch-Germanische Forschungen 29 (Berlin 1968).

Bunnefeld 2014
Jan-Heinrich Bunnefeld, Das Eigene und das Fremde – Anmerkungen zur Verbreitung der Achtkantschwerter. In: Lisa Deutscher/Mirjam Kaiser/Sixt Wetzler (Hrsg.), Das Schwert – Symbol und Waffe. Beiträge zur geisteswissenschaftlichen Nachwuchstagung vom 19.–20. Oktober 2012 in Freiburg/Breisgau. Freiburger archäologische Studien 7 (Rhaden/Westf. 2014), 17–32.

Bunnefeld 2016
Jan-Heinrich Bunnefeld, Älterbronzezeitliche Vollgriffschwerter in Dänemark und Schleswig-Holstein. Studien zur nordeuropäischen Bronzezeit 3 (Mainz 2016).

Buora 2008
Maurizio Buora (Hrsg.), Sevegliano romana. Croce-via comerciale dai Celti ai Longobardi. Cataloghi e Monografie Civi Musei Udine 10 (Trieste 2008).

Buora/Jobst 2002
Maurizio Buora/Werner Jobst (Hrsg.), Roma sul Danubio. Da Aquileia a Carnuntum lungo la via dell'ambra. Cataloghi e Monografie Civici usei Udine 6 (Roma 2002).

Buurman/Modderman 1975
Janneke Buurman/Pieter J. R. Modderman, Ein Grab der Becherkultur aus Hienheim, Ldkr. Kelheim, Bayern. Analecta Praehistorica Leidensia VIII, 1975, 1–9.

de Capitani/Leuzinger 1998
Annick de Capitani/Urs Leuzinger, Arbon-Bleiche 3. Siedlungsgeschichte, einheimische Tradition und Fremdeinflüsse im Übergangsfeld zwischen Pfyner und Horgener Kultur. Jahrbuch der Schweizerischen Gesellschaft für Ur- und Frühgeschichte 81, 1998, 237–249.

von Carnap-Bornheim 2003
Claus von Carnap-Bornheim, Zu »magischen« Schwertperlen und propellerförmigen Seitenstangen in kaiserzeitlichen Moorfunden. In: Claus von Carnap-Bornheim (Hrsg.), Kontakt – Kooperation – Konflikt. Germanen und Sarmaten zwischen dem 1. und dem 4. Jahrhundert nach Christus. Internationales Kolloquium des Vorgeschichtlichen Seminars der Phillips-Universität Marburg, 12.–16. Februar 1998. Schriften des archäologischen Landesmuseums, Ergänzungsreihe, Band 1 (Neumünster 2003), 371–382.

Cassau 1935
Adolf Cassau, Ein Feuersteindolch mit Holzgriff und Lederscheide aus Wiepenkathen, Kreis Stade. Mannus 27, 1935, 199–209.

Christlein 1981
Rainer Christlein, Waffen der Glockenbecherleute aus Grabfunden von Straubing-Alburg und

Landau an der Isar, Niederbayern. Das archäologische Jahr in Bayern 1981, 76–77.

Clausing 2005
Christof Clausing, Untersuchungen zu den urnenfelderzeitlichen Gräbern mit Waffenbeigaben vom Alpenkamm bis zur Südzone des Nordischen Kreises. British Archaeological Reports. International Series 1375 (Oxford 2005).

Coblenz 1988
Werner Coblenz, Eine slawische Siedlung in Nimschütz bei Bautzen nahe der altsorbischen Burg »Lubasschanze« Niedergurig. In: Heinz-Joachim Voigt (Hrsg.), Archäologische Feldforschungen in Sachsen. Arbeits- und Forschungsberichte der sächsischen Bodendenkmalpflege, Beiheft 11 (Berlin 1988), 327–330.

Cowen 1952
John D. Cowen, Bronze swords in northern Europe: a reconsideration of Sprockhoff's Griffzungenschwerter. Proceedings of the Prehistoric Society XVIII, 1952, 129–147.

Cowen 1955
John D. Cowen, Eine Einführung in die Geschichte der bronzenen Griffzungenschwerter in Süddeutschland und den angrenzenden Gebieten. 36. Bericht der Römisch-Germanischen Kommission 1955, 52–155.

Cowen 1966
John D. Cowen, The Origins of the flange-hilted sword of bronze in continental Europe. Proceedings of the Prehistoric Society XXXII, 1966, 262–312.

Czarnecka 2017
Katarzyna Czarnecka, A new (old) type of sword scabbard from the early Roman period. Študijné zvesti archeologického ústavu SAV 61, 2017, 59–74.

Damminger 2002
Folke Damminger, Die Merowingerzeit im südlichen Kraichgau und in den angrenzenden Land-

schaften. Materialhefte zur Archäologie in Baden-Württemberg 61 (Stuttgart 2002).

Dannheimer 1970
Hermann Dannheimer, Eine merowingerzeitliche Spatha mit Scheidenfassung aus Buxheim, Ldkr. Eichstätt (Mittelfranken). Bayerische Vorge-schichtsblätter 35, 1970, 154–158.

Dannheimer 1974
Hermann Dannheimer, Ein skandinavisches Ring-knaufschwert aus Kösching, Ldkr. Ingolstadt (Oberbayern). Germania 52/2, 1974, 448–453.

David 2014
Wolfgang David, Von Raisting bis Deggendorf-Fischerdorf – Zur Bewaffnung der Früh- und Mit-telbronzezeit in Bayern. In: Ludwig Husty/Walter Irlinger/Joachim Pechtl (Hrsg.), »… und es hat doch was gebracht!«. Festschrift für Karl Schmotz zum 65. Geburtstag. Internationale Archäologie – Studia honoraria 35 (Rahden/Westf. 2014), 187–206.

Dehn 1972
Rolf Dehn, Die Urnenfelderkultur in Nordwürt-temberg. Forschungen und Berichte zur Vor- und Frühgeschichte in Baden-Württemberg 1 (Stutt-gart 1972).

Dehn/Egg/Lehnert 2002
Rolf Dehn/Markus Egg/Rüdiger Lehnert, Ausgra-bungen in der Restaurierungswerkstatt. Zum hall-stattzeitlichen Fürstengrab im Hügel 3 von Kap-pel-Grafenhausen, Ortenaukreis. Archäologische Ausgrabungen in Baden-Württemberg 2002, 83–86.

Dehn/Egg/Lehnert 2003
Rolf Dehn/Markus Egg/Rüdiger Lehnert, Zum hall-stattzeitlichen Fürstengrab im Hügel 3 von Kap-pel-Grafenhausen (Ortenaukr.) in Baden. Archäo-logische Nachrichten aus Baden 67, 2003, 15–27.

Dieudonné-Glad/Feugère/Önal 2013
Nadine Dieudonné-Glad/Michel Feugère/Mehmet Önal, Zeugma V. Les objets. Traveaux de la Mai-son de l'Orient et de la Méditerranée 64 (Lyon 2013).

Divac/Sedláček 1999
Gordana Divac/Zbyněk Sedláček, Hortfund der altbronzezeitlichen Dolche von Praha 6-Suchdol. Fontes Archaeologici Pragenses, Supplementum 1 (Pragae 1999).

Dolenz 1998
Heimo Dolenz, Die Eisenfunde aus der Stadt auf dem Magdalensberg. Kärntner Museumsschriften 75. Archäologische Forschungen zu den Grabun-gen auf dem Magdalensberg 13 (Klagenfurt 1998).

Drack 1954/55
Walter Drack, Ein Mittellatèneschwert mit drei Goldmarken von Böttstein (Aargau). Zeitschrift für Schweizerische Archäologie und Kunstgeschichte 15, Heft 4, 1954/55, 193–234.

Drack 1958
Walter Drack, Ältere Eisenzeit der Schweiz. Kanton Bern, Teil I. Materialhefte zur Ur- und Frühge-schichte der Schweiz 1 (Basel 1958).

Drack 1972/73
Walter Drack, Waffen und Messer der Hallstattzeit aus dem schweizerischen Mittelland und Jura. Jahrbuch der Schweizerischen Gesellschaft für Ur- und Frühgeschichte 57, 1972/73, 119–168.

Drescher 1986
Hans Drescher, Zum Mörigerschwert von Helpfau-Uttendorf, B. H. Braunau. Jahrbuch des Oberösterreichischen Musealvereins 131,I, 1986, 7–17.

Eckstein 1963
Michael Eckstein, Ein späturnenfelderzeitliches Kriegergrab von Mauern, Ldkr. Neuburg a. d. Donau. Germania 41, 1963, 88–92.

Egg 1985a
Markus Egg, Die hallstattzeitlichen Grabhügel vom Siedelberg in Oberösterreich. Jahrbuch des

Römisch-Germanischen Zentralmuseums Mainz
32, 1985, 265–322.

Egg 1985b
Markus Egg, Die hallstattzeitlichen Hügelgräber
bei Helpfau-Uttendorf in Oberösterreich. Jahr-
buch des Römisch-Germanischen Zentral-
museums Mainz 32, 1985, 323–393.

Egg/Pare 1995
Markus Egg/Christopher F. E. Pare, Die Metall-
zeiten in Europa und im Vorderen Orient. Kata-
loge vor- und frühgeschichtlicher Altertümer 26
(Mainz 1995).

Egg/Spindler 1992
Markus Egg/Konrad Spindler, Die Gletscher-
mumie vom Ende der Steinzeit aus den Ötztaler
Alpen. Vorbericht. Jahrbuch des Römisch-Germa-
nischen Zentralmuseums Mainz 39/1, 1992, 1–100.

Eggl 2003
Christiana Eggl, Ost-West-Beziehungen im Flach-
gräberlatène Bayerns. Germania 81/2, 2003, 513–
538.

Eichhorn u. a. 1974
Peter Eichhorn/Hans Rollig/Ute Schwarz/Benno
Urbon/Ulrich Zwicker, Untersuchungen über die
hallstattzeitliche Technik für Bronzeeinlagen in
Eisen. Fundberichte aus Baden-Württemberg 1,
1974, 293–312.

Eggers 1955
Hans J. Eggers, Zur absoluten Chronologie der
Römischen Kaiserzeit im Freien Germanien. Jahr-
buch des Römisch-Germanischen Zentralmuse-
ums Mainz 2, 1955, 196–244.

Engelhardt 1991
Bernd Engelhardt, Beiträge zur Kenntnis der Glo-
ckenbecherkultur in Niederbayern. In: Vorträge
des 9. Niederbayerischen Archäologentages
(Deggendorf 1991), 65–84.

Engelhardt 1997
Bernd Engelhardt, Der erste frühbronzezeitliche
Vollgriffdolch aus Niederbayern von Ergolding.
Das archäologische Jahr in Bayern 1997, 70–73.

Engelhardt 1998
Bernd Engelhardt, Bemerkungen zur Schnurkera-
mik in Straubing und im Landkreis Straubing-
Bogen. Jahrbuch des Historischen Vereins für
Straubing und Umgebung 100/I, 1998, 27–84.

Engelhardt/Wandling 2012
Bernd Engelhardt/Walter Wandling, Die früh-
bronzezeitlichen Stabdolche von Unterschöll-
nach, Gemeinde Hofkirchen. In: Waffen für die
Götter. Krieger, Trophäen, Heiligtümer. Katalog Ti-
roler Landesmuseum (Innsbruck 2012), 109–110.

Engelmayer 1963
Reinhold Engelmayer, Latènegräber von Ratzers-
dorf, p. B. St. Pölten, NÖ. Archaeologia Austriaca
33, 1963, 37–49.

zu Erbach 1989
Monika zu Erbach, Die spätbronze- und urnen-
felderzeitlichen Funde aus Linz und Oberöster-
reich. Linzer Archäologische Forschungen 17
(Linz 1989).

Feickert u. a. 2018
Sabrina Feickert/Fabian Haack/Thomas Hoppe/
Klaus Georg Kokkotidis/Matthias Ohm/Nina Will-
burger, Eine neue Waffe. Entwicklung und Einsatz
des Schwertes von der Bronze- bis in die Frühe
Neuzeit. In: Faszination Schwert. Archäologie in
Deutschland. Sonderheft 14. Darmstadt 2018,
8–26.

Feustel 1958
Rudolf Feustel, Bronzezeitliche Hügelgräberkultur
im Gebiet von Schwarza (Südthüringen) (Weimar
1958).

Fingerlin 1985
Gerhard Fingerlin, Hüfingen, ein zentraler Ort der
Baar im frühen Mittelalter. In: Der Keltenfürst von
Hochdorf. Methoden und Ergebnisse der Landes-

archäologie. Ausstellungskatalog Stuttgart (Stuttgart 1985), 411–447.

Fingerlin 2009
Gerhard Fingerlin, Das völkerwanderungszeitliche Gräberfeld von Wyhl am Kaiserstuhl (Oberrhein). In: Jörg Biel/Jörg Heiligmann/Dirk Krause (Hrsg.), Landesarchäologie. Festschrift für Dieter Planck zum 65. Geburtstag. Forschungen und Berichte zur Vor- und Frühgeschichte in Baden-Württemberg 100 (Stuttgart 2009), 503–529.

Fischer 2001
Thomas Fischer (Hrsg.), Die römischen Provinzen. Eine Einführung in ihre Archäologie (Stuttgart 2001).

Fischer 2012
Thomas Fischer, Die Armee der Caesaren. Archäologie und Geschichte (Regensburg 2012).

Fleckinger 2002
Angelika Fleckinger, Ötzi, der Mann aus dem Eis (Bozen 2002).

Flügel 2002
Christof Flügel, Römische Spatha-Ortbänder mit Emaileinlage. In: A. Giumlia-Mair (Hrsg.), Atti XV Congresso Internazionale sui Bronzi Antichi, Aquileia/Grado 22.–26.05.2001. Instrumentum Monographies (Montagnac 2002), 609–614.

Franzoni 1982
Claudio Franzoni, Il monumento funerario patavino di un militare e un aspetto dei rapporti artistici tra zone provincinciali. Rivista di Archeologia 6, 1982, 47–52.

Franzoni 1987
Claudio Franzoni, Habitus atque Habitudo Militis. Monumenti funerari di militari nella Cisalpina romana (Roma 1987).

von Freeden 1987
Uta von Freeden, Das frühmittelalterliche Gräberfeld von Moos-Burgstall, Ldkr. Deggendorf, in Niederbayern. 68. Bericht der Römisch-Germanischen Kommission 1987, 493–637.

Fundbericht Schwaben 1957
Fundberichte aus Schwaben N.F. 14, 1957, 178.

Gabriel 1981
Ingo Gabriel, Karolingische Reitersporen und andere Funde aus dem Gräberfeld von Bendorf, Kreis Rendsburg-Eckernförde. Offa 38, 1981, 245–258.

Gebühr 1977
Michael Gebühr, Kampfspuren an Schwertern des Nydam-Fundes. Die Heimat 84, Heft 4/5, 1977, 117–122.

Gedl 1976
Marek Gedl, Die Dolche und Stabdolche in Polen. Prähistorische Bronzefunde, Abteilung IV,4 (München 1976).

Geibig 1989
Alfred Geibig, Zur Formenvielfalt der Schwerter und Schwertfragmente von Haithabu. Offa 46, 1989, 223–273.

Geibig 1991
Alfred Geibig, Beiträge zur morphologischen Entwicklung des Schwertes im Mittelalter. Offa-Bücher 71 (Neumünster 1991).

Geibig 1999
Alfred Geibig, Die Schwerter aus dem Hafen von Haithabu. In: Berichte über die Ausgrabungen in Haithabu 33: Das archäologische Fundmaterial VI (Neumünster 1999), 9–91.

Genz 2004a
Hermann Genz, Stabdolche – Waffen und Statussymbol. In: Der geschmiedete Himmel. Ausstellungskatalog Halle (Halle 2004), 160–161.

Genz 2004b
Hermann Genz, Alpine Dolche und Löffelbeile – Mitteldeutschland und seine Beziehungen. In: Der

geschmiedete Himmel. Ausstellungskatalog Halle (Halle 2004), 182–185.

Gerdsen 1986
Hermann Gerdsen, Studien zu den Schwertgräbern der älteren Hallstattzeit (Mainz 1986).

Gerlach 1991
Stefan Gerlach, Ein mittellatènezeitliches Körpergrab mit Schwert bei Eußenheim. Das archäologische Jahr in Bayern 1991, 98–102.

Gersbach 1962
Egon Gersbach, Vollgriffdolchformen der frühen Urnenfelderzeit nördlich und südlich der Alpen. Jahrbuch der schweizerischen Gesellschaft für Urgeschichte 49, 1962, 9–24.

Ginters 1928
Waldemar Ginters, Das Schwert der Scythen und Sarmaten in Südrussland. Vorgeschichtliche Forschungen 2,1 (Berlin 1928).

Görner 2002
Irina Görner, Bestattungssitten der Hügelgräberbronzezeit in Nord- und Osthessen. Marburger Studien zur Vor- und Frühgeschichte 20 (Rahden/Westf. 2002).

Görner 2003
Irina Görner, Die Mittel- und Spätbronzezeit zwischen Mannheim und Karlsruhe. Fundberichte aus Baden-Württemberg 27, 2003, 79–279.

Gramsch/Schoknecht 2000
Bernhard Gramsch/Ulrich Schoknecht, Groß Fredenwalde, Lkr. Uckermark – eine mittelsteinzeitliche Mehrfachbestattung in Norddeutschland. Veröffentlichungen zur brandenburgischen Landesarchäologie 34, 2000, 9–38.

Grasselt 1997
Thomas Grasselt, Frühlatènezeitliche Grabfunde aus dem Saale-Orla-Gebiet. Alt-Thüringen XXXI, 1997, 20–50.

Grebe 1960
Klaus Grebe, Ein Nierenknaufschwert aus Sommerfeld, Kr. Oranienburg. Ausgrabungen und Funde 5, 1960, 138–139.

Groove 2001
Anette Maria Groove, Das alamannische Gräberfeld von Munzingen/Stadt Freiburg. Materialhefte zur Archäologie in Baden-Württemberg 54 (Stuttgart 2001).

Gruber 1999
Heinz K. Gruber, Die mittelbronzezeitlichen Grabfunde aus Linz und Oberösterreich. Linzer Archäologische Forschungen 28 (Linz 1999).

Hachmann 1956
Rolf Hachmann, Süddeutsche Hügelgräber- und Urnenfelderkulturen und ältere Bronzezeit im westlichen Ostseegebiet. Offa 15, 1956, 43–76.

Hachmann 1957
Rolf Hachmann, Die frühe Bronzezeit im westlichen Ostseegebiet und ihre mittel- und südosteuropäischen Beziehungen. Beihefte zum Atlas der Urgeschichte 6 (Hamburg 1957).

Haffner 1976
Alfred Haffner, Die westliche Hunsrück-Eifel-Kultur. Römisch-Germanische Forschungen 36 (Berlin 1976).

Haffner 1992
Alfred Haffner, Das Schwert in der Latènezeit. In: Hundert Meisterwerke keltischer Kunst. Schriftenreihe des Rheinischen Landesmuseums Trier 7 (Trier 1992), 129–135.

Haffner 1995
Alfred Haffner, Spätkeltische Prunkschwerter aus dem Treverergebiet. In: Berichte zur Archäologie an Mittelrhein und Mosel 4. Trierer Zeitschrift, Beiheft 20 (Trier 1995), 137–151.

Hafner 1995
Albert Hafner, »Vollgriffdolch und Löffelbeil«.
Statussymbole der Frühbronzezeit. Archäologie
der Schweiz 18, 1995, 134–141.

Hafner/Suter 1998
Albert Hafner/Peter J. Suter, Die frühbronzezeit-
lichen Gräber des Berner Oberlandes. In: Barbara
Fritsch/Margot Maute/Irenäus Matuschik/Johan-
nes Müller/Claus Wolf (Hrsg.), Tradition und Inno-
vation. Festschrift für Christian Strahm. Studia
honoraria 3 (Rahden/Westf. 1998), 385–416.

Hansen 2002
Svend Hansen, Überausstattungen in Gräbern
und Horten der Frühbronzezeit. In: Johannes Mül-
ler (Hrsg.), Vom Endneolithikum zur Frühbronze-
zeit: Muster sozialen Wandels? Tagung Bamberg
2001. Universitätsforschungen zur prähistori-
schen Archäologie 90 (Bonn 2002), 151–173.

Hardmeyer 1983
Barbara Hardmeyer, Eschenz, Insel Werd. 1. Die
schnurkeramische Siedlungsschicht. Zürcher Stu-
dien zur Archäologie 1 (Zürich 1983).

Harnecker 1997
Jochen Harnecker, Katalog der römischen Eisen-
funde von Haltern. Bodenaltertümer Westfalens
35 (Mainz 1997).

Hartz/Kraus 2005
Sönke Hartz/Hubert Kraus, Jäger und Fischer der
Ertebøllekultur an der Ostseeküste Schleswig-Hol-
steins. Archäologisches Nachrichtenblatt 10/4,
2005, 425–435.

Hartz/Terberger/Zhilin 2010
Sönke Hartz/Thomas Terberger/Mikhail Zhilin,
New AMS-dates for the Upper Wolga Mesolithic
and the Origins of Microblade Technology in
Europe. Quartär 57, 2010, 155–169.

Heckmann 2014a
Sascha Heckmann, Die Panzerstatue vom Limes-
tor bei Dalkingen. In: Gebrochener Glanz. Römi-
sche Großbronzen am UNESCO-Welterbe Limes.

Ausstellungskatalog LVR-LandesMuseum Bonn/
Limesmuseum Allen/Museum Het Valkhof
Nijmegen 2014/2015 (Bonn 2014), 135–137.

Heckmann 2014b
Sascha Heckmann, Die Adlerknaufschwerter von
Weißenburg. In: Gebrochener Glanz. Römische
Großbronzen am UNESCO-Welterbe Limes. Aus-
stellungskatalog LVR-LandesMuseum Bonn/
Limesmuseum Allen/Museum Het Valkhof Nijme-
gen 2014/2015 (Bonn 2014), 138–139.

Hein 1988
Manfred Hein, Zu Befestigungsspuren an Ortbän-
dern der späten Bronze- und frühen Eisenzeit.
Archäologische Informationen 11, 1988, 166–170.

Hein 1989
Manfred Hein, Ein Scheidenendbeschlag vom
Heiligenberg bei Heidelberg. Zur Typologie end-
bronzezeitlicher und ältereisenzeitlicher Ortbän-
der (Ha B2/3–Ha C). Jahrbuch des Römisch-Ger-
manischen Zentralmuseums Mainz 36/1, 1989,
301–326.

Hennig 1970
Hilke Hennig, Die Grab- und Hortfunde der Ur-
nenfelderkultur aus Ober- und Mittelfranken.
Materialhefte zur bayerischen Vorgeschichte 23
(Kallmünz/Opf. 1970).

Herfert 1977
Peter Herfert, Frühmittelalterliche Schwerter aus
dem Strelasund und dem Einzugsgebiet der
Peene. Bodendenkmalpflege in Mecklenburg
Jahrbuch 1977, 247–261.

Hermann 1969
Fritz-Rudolf Herrmann, Der Eisenhortfund aus
dem Kastell Künzing. Saalburg-Jahrbuch 26, 1969,
129–141.

Hesse 2006
Stefan Hesse, Der Grabhügel mit Bildstein von
Anderlingen. Archäologische Berichte des Land-
kreises Rotenburg (Wümme) 13, 2006, 5–49.

Heyd 2000
Volker Heyd, Die Spätkupferzeit in Süddeutsch-
land. Saarbrücker Beiträge zur Altertumskunde 73
(Bonn 2000).

Hille 2012
Andreas Hille, Die Glockenbecherkultur in Mittel-
deutschland. Veröffentlichungen des Landes-
amtes für Denkmalpflege und Archäologie Sach-
sen-Anhalt – Landesmuseum für Vorgeschichte
66 (Halle 2012).

Hingst 1959
Hans Hingst, Vorgeschichte des Kreises Stormarn.
Die vor- und frühgeschichtlichen Denkmäler und
Funde in Schleswig-Holstein V (Neumünster
1959).

Hochstetter 1980
Alix Hochstetter, Die Hügelgräberbronzezeit in
Niederbayern. Materialhefte zur bayerischen Vor-
geschichte, Reihe A, Band 41 (Kallmünz 1980).

Hochuli 1995
Stefan Hochuli, Die frühe und mittlere Bronzezeit
im Kanton Zug. Tugium 11, 1995, 74–96.

Höglinger 1996
Peter Höglinger, Der spätbronzezeitliche Depot-
fund von Sipbachzell/OÖ. Linzer archäologische
Forschungen, Sonderheft XVI (Linz 1996).

Hofmann 2003
Kerstin Hofmann, Das Achtkantschwert von Alf-
stedt. Ein Altfund. Archäologische Berichte des
Landkreises Rotenburg (Wümme) 10, 2003,
31–91.

Hollnagel 1966
Adolf Hollnagel, Ein neues Vollgriffschwert vom
Typus Auvernier aus Mecklenburg. Ausgrabun-
gen und Funde 11, 1966, 189–191.

Holste 1953a
Friedrich Holste, Die bronzezeitlichen Vollgriff-
schwerter Bayerns. Münchner Beiträge zur Vor-
und Frühgeschichte 4 (München 1953).

Holste 1953b
Friedrich Holste, Die Bronzezeit in Süd- und West-
deutschland. Handbuch der Urgeschichte
Deutschlands 1 (Berlin 1953).

Hoppe 1991
Michael Hoppe, Die Siedlung der Chamer Gruppe
bei Dietfurt im Altmühltal. In: Vorträge des 9. Nie-
derbayerischen Archäologentages (Deggendorf
1991), 51–63.

Horn 2014
Christian Horn, Studien zu den europäischen
Stabdolchen. Universitätsforschungen zur prähis-
torischen Archäologie 246 (Bonn 2014).

Hornung 2008
Sabine Hornung, Die südöstliche Hunsrück-Eifel-
Kultur. Universitätsforschungen zur Prähistori-
schen Archäologie 153 (Bonn 2008).

Huber 2003
Adrian Huber, Dolch. In: Andrea Hagedorn, Zur
Frühzeit von Vindonissa. Auswertung der Holz-
bauten der Grabung Windisch-Breite 1996–1998.
Veröffentlichungen Gesellschaft Pro Vindonissa
18/1 (Brugg 2003), 392–395.

Hubmann 2012
Patricia Hubmann, Dolche. In: Eckhard Deschler-
Erb, Römische Militärausrüstung aus Kastell und
Vicus Asciburgium. Funde aus Asciburgium 17
(Duisburg 2012), 34–38.

Hüser 2006/07
Andreas Hüser, Ein bronzezeitliches Griffangel-
schwert mit Goldapplikationen aus Brarupholz,
Gemeinde Scheggerott, Kreis Schleswig-Flens-
burg. Offa 63/64, 2006/07, 45–59.

Hundt 1953
Hans-Jürgen Hundt, Ein tauschiertes römisches
Ringknaufschwert aus Straubing (Sorviodurum).
Festschrift des Römisch-Germanischen Zentral-
museums III (Mainz 1953), 109–118.

Hundt 1955
Hans-Jürgen Hundt, Nachträge zu den römischen Ringknaufschwertern, Dosenortbändern und Miniaturschwertanhängern. Saalburg-Jahrbuch 14, 1955, 50–59.

Hundt 1965
Hans-Jürgen Hundt, Technische Untersuchung eines hallstattzeitlichen Dolches von Estavayer-le-Lac. Jahrbuch der Schweizerischen Gesellschaft für Ur- und Frühgeschichte 52, 1965, 95–99.

Hundt 1971
Hans-Jürgen Hundt, Der Dolchhort von Gau-Bickelheim in Rheinhessen. Jahrbuch des Römisch-Germanischen Zentralmuseums Mainz 18, 1971, 1–50.

Hundt 1973
Hans-Jürgen Hundt, Zur Verzierungstechnik der Busdorfer Schwerter. In: Berichte über die Ausgrabungen in Haithabu. Bericht 6: Das archäologische Fundmaterial (Neumünster 1973), 90–95.

Hundt 1997
Hans-Jürgen Hundt, Die jüngere Bronzezeit in Mecklenburg. Beiträge zur Ur- und Frühgeschichte Mecklenburg-Vorpommerns 31 (Lübstorf 1997).

de Ibáñez/de Prado/Véga Avelaira 2012
Carmelo de Ibáñez/Eduardo Kavanagh de Prado/Tomás Véga Avelaira, Sobre el origen de la daga en el ejército de Roma. Appreciaciones desde el modelo bisicoidal hispano. On the Origin of the Dagger in the Roman Army. Appreciations on the Hispanic Bidiscoidal Model. In: In Durii Regione Romanitas. Homenaje a Javier Cortes (Palencia/Santander 2012) 201–209.

Ilkjær/Lønstrup 1974
Jørgen Ilkjær/Jørn Lønstrup, Cirkulære dupsko fra yngre romersk jernalder. Hikuin 1, 1974, 39–54.

Itten 1970
Marion Itten, Die Horgener Kultur. Monographien zur Ur- und Frühgeschichte der Schweiz 17 (Basel 1970).

Istenič 2000
Janka Istenič, A Roman late-republican Gladius from the river Ljubljanica (Slovenia). Arheološki vestnik 51, 2000, 171–182.

Istenič 2010
Janka Istenič, Late La Tène scabbards with non-ferrous openwork plates. Arheološki Vestnik 61, 2010, 121–164.

Istenič 2012
Janka Istenič, Daggers of the Dangstetten type. Arheološki Vestnik 63, 2012, 159–178.

Istenič 2015
Janka Istenič, Celtic or Roman? Late La Tène-Style Scabbards with Copper-Alloy or Silver Openwork Plates. In: Lyudmil Vagalinski/Nicolay Sharankov (eds.), Limes XXII. Proceedings of the 22nd International Congress of Roman Frontier Studies. Ruse, Bulgaria, September 2012 (=Bulletin of the National Archaeological Institute XLII) (Sofia 2015), 755–762.

Istvánovits/Kulcsár 2001
Eszter Istvánovits/Valéria Kulcsár, Sarmatians through the eyes of strangers. The Sarmatian warrior. In: Eszter Istvánovits/Valéria Kulcsár (Hrsg.), International Connections of the Barbarians of the Carpathian Basin in the 1st–5th centuries AD. Proceedings of the international archaeological conference held in 1999 in Aszód and Nyíregyháza. In: Muzeumi Fuzetek 51. Josa Andras Muzeum Kiadvanyai 47 (Aszód/Nyíregyháza 2001), 139–169.

Istvánovits/Kulcsár 2008
Eszter Istvánovits/Valéria Kulcsár, Sarmatian swords with ring-shaped pommels in the Carpathian Basin. JRMES 16, 2008, 95–105.

Jacob-Friesen 1964
Gernot Jacob-Friesen, Eine reiche Bestattung der jüngeren Bronzezeit aus Alfstedt, Kreis Bremervörde. Nachrichten aus Niedersachsens Urgeschichte 27, 1964, 48–71.

Jacob-Friesen 1968
Gernot Jacob-Friesen, Ein Depotfund des Formenkreises um die »Karpfenzungenschwerter« aus der Normandie. Germania 46, 1968, 248–274.

Jankuhn 1937
Herbert Jankuhn, Haithabu. Eine germanische Stadt der Frühzeit (Neumünster 1937).

Jankuhn 1939
Herbert Jankuhn, Eine Schwertform aus karolingischer Zeit. Offa 4, 1939, 155–168.

Jankuhn 1950
Herbert Jankuhn, Schwerter des frühen Mittelalters aus Hamburg. Hammaburg 2, 1950, 31–37.

Jankuhn 1951
Herbert Jankuhn, Ein Ulfberht-Schwert aus der Elbe bei Hamburg. Festschrift für G. Schwantes (Neumünster 1951), 212–229.

Joachim 1984
Hans-Eckert Joachim, Zu einem verzierten Frühlatène-Schwert von Kruft, Kreis Mayen-Koblenz. Archäologisches Korrespondenzblatt 14, 1984, 397–400.

Jockenhövel 1971
Albrecht Jockenhövel, Die Rasiermesser in Mitteleuropa. Prähistorische Bronzefunde VIII,1 (München 1971).

Jockenhövel 1976
Albrecht Jockenhövel, Ein neues urnenfelderzeitliches Griffzungenschwert aus Unterfranken. Archäologisches Korrespondenzblatt 6, 1976, 25–27.

Jockenhövel 1997
Albrecht Jockenhövel, Der Schwerthortfund vom »Kaisberg« bei Hagen-Vorhalle. In: Daniel Bérenger, Archäologische Beiträge zur Geschichte Westfalens. Festschrift für Klaus Günther. Studia honoraria 2 (Rahden/Westf. 1997), 133–154.

Jørgensen/Andersen 2014
Anne Nørgård Jørgensen/Hans Chr. H. Andersen, Ejbøl Mose. Die Kriegsbeuteopfer im Moor von Ejsbøl aus dem späten 1. Jh. v. Chr. bis zum frühen 5. Jh. n. Chr. Jysk Arkæologisk Selskab Skrifter 80 (Århus 2014).

Jones 2002
Lee A. Jones, Overview of Hilt & Blade Classifications. In: Ian Peirce, Swords of the Viking Age. Bury St Edmunds 2002, 15–24.

Junkelmann 1986
Marcus Junkelmann, Die Legionen des Augustus. Kulturgeschichte der antiken Welt 33 (Mainz 1986).

Junkelmann 2000
Marcus Junkelmann, Die Legionen des Augustus. Der römische Soldat im Experiment (Mainz 1988; ND: Mainz[8] 2000).

Junkelmann 2008
Marcus Junkelmann, Die Reiter Roms III. Zubehör, Reitweise, Bewaffnung (Mainz[4] 2008).

Kaczanowski 1992
Piotr Kaczanowski, Importy broni rzymskiej na obszarze europejskiego Barbaricum (Krakau 1992).

Kalmring 2010
Sven Kalmring, Der Hafen von Haithabu. Die Ausgrabungen in Haithabu 14 (Neumünster 2010).

Katalog Hannover 1996
Leben – Glauben – Sterben vor 3000 Jahren. Bronzezeit in Niedersachsen. Ausstellungskatalog Hannover (Oldenburg 1996).

Katalog Stuttgart 2012
Legendäre Meisterwerke. Kulturgeschichte(n) aus Württemberg. Ausstellungskatalog Stuttgart (Stuttgart 2012).

Keefer 1984
Erwin Keefer, Die bronzezeitliche »Siedlung Forschner« bei Bad Buchau, Kr. Biberach. 1. Vorbericht. In: Berichte zu Ufer- und Moorsiedlungen Südwestdeutschlands 1. Materialhefte zur Vor- und Frühgeschichte in Baden-Württemberg 4 (Stuttgart 1984), 37–52.

Keiling 1987
Horst Keiling, Die Kulturen der mecklenburgischen Bronzezeit. Archäologische Funde und Denkmale aus dem Norden der DDR. Museumskatalog 6 (Schwerin 1987).

Kellner 1966
Hans-Jörg Kellner, Zu den römischen Ringknaufschwertern und Dosenortbändern in Bayern. Jahrbuch des Römisch-Germanischen Zentralmuseums Mainz 13, 1966, 190–201.

Kerchler 1962
Helga Kerchler, Das Brandgräberfeld der jüngeren Urnenfelderkultur auf dem Leopoldsberg, Wien. Archaeologica Austriaca 31, 1962, 49–73.

Kersten 1939
Karl Kersten, Vorgeschichte des Kreises Steinburg. Offa-Bücher 5 (Neumünster 1939).

Kersten 1959/1961a
Karl Kersten, Einige dosenförmige Buckelortbänder aus Nordschleswig und Holstein. Offa 17/18, 1959/1961, 125–130.

Kersten 1959/1961b
Karl Kersten, Fund einer mittelbronzezeitlichen Urne bei Norddorf auf Amrum. Offa 17/18, 1959/1961, 131–132.

Kienlin 2005
Tobias L. Kienlin, Frühbronzezeitliche Vollgriffdolche und Randleistenbeile: zur Herstellungstech-

nik, Zusammensetzung und Materialwahrnehmung. Archäologisches Korrespondenzblatt 35, 2005, 175–190.

Kimmig 1938
Wolfgang Kimmig, Vorgeschichtliche Denkmäler und Funde an der Ausoniusstraße. Trierer Zeitschrift 13, 1938, 21–79.

Kimmig 1955
Wolfgang Kimmig, Ein Hortfund der frühen Hügelgräberbronzezeit von Ackenbach, Kr. Überlingen. Jahrbuch des Römisch-Germanischen Zentralmuseums Mainz 2, 1955, 55–75.

Kimmig 1964
Wolfgang Kimmig, Ein neues Riegsee-Schwert aus der Iller. Bayerische Vorgeschichtsblätter 29, 1964, 222–228.

Kimmig 1965
Wolfgang Kimmig, Zu einem Schwertgrab der frühen Urnenfelderzeit von Singen am Hohentwiel. Germania 43, 1965, 155–157.

Kimmig 1976
Wolfgang Kimmig, Bewaffnung. In: Reallexikon der Germanischen Altertumskunde, Band 2 (Berlin/New York 1976), 376–409.

Kimmig 1981
Wolfgang Kimmig, Ein Grabfund der jüngeren Urnenfelderzeit mit Eisenschwert von Singen am Hohentwiel. Fundberichte aus Baden-Württemberg 6, 1981, 93–113.

Klassen 2000
Lutz Klassen, Frühes Kupfer im Norden. Jutland Archaeological Society Vol. 36 (Højbjerg 2000).

Klein 2003
Michael J. Klein, Römische Dolche mit verzierten Scheiden aus dem Rhein bei Mainz. In: Michael J. Klein (Hrsg.), Die Römer und ihr Erbe. Fortschritt durch Innovation und Integration. Ausstellungskatalog Mainz (2003), 55–70.

Klieber 2006
Judith Klieber, Die Stabdolche aus Österreich.
Archaeologia Austriaca 90, 2006, 139–178.

Klingenberg/Koch 1974
Heinz Klingenberg/Ursula Koch, Ein Ringschwert
mit Runenkreuz von Schretzheim, Kr. Dillingen
a. d. Donau. Germania 52/1, 1974, 120–130.

Knaut 1993
Matthias Knaut, Die alamannischen Gräberfelder
von Neresheim und Kösingen. Forschungen und
Berichte zur Vor- und Frühgeschichte in Baden-
Württemberg 48 (Stuttgart 1993).

Kneidinger 1962
Josef Kneidinger, Ein Schalenknaufschwert aus
dem Inn. Jahrbuch des Oberösterreichischen
Musealvereins 107, 1962, 103–106.

Koch, H. 2012
Hubert Koch, Grabfunde der schnurkeramischen
und Altheimer Kultur aus Altdorf. Das archäologi-
sche Jahr in Bayern 2012, 30–31.

Koch, R. 1986
Robert Koch, Ein durchbrochenes Schwertort-
band vom Schwanberg bei Rödelsee. In: Aus
Frankens Frühzeit. Festgabe für Peter Endrich
(Würzburg 1986), 193–206.

Koch, U. 1977
Ursula Koch, Das Reihengräberfeld bei Schretz-
heim. Germanische Denkmäler der Völkerwande-
rungszeit, Serie A, Band XIII (Berlin 1977).

Koch, U. 2001
Ursula Koch, Das alamannisch-fränkische Gräber-
feld von Pleidelsheim. Forschungen und Berichte
zur Vor- und Frühgeschichte in Baden-Württem-
berg 60 (Stuttgart 2001).

König 2002
Peter König, Ein jungurnenfelderzeitliches Halb-
vollgriffschwert von Ladenburg, Baden-Württem-
berg. Archäologisches Korrespondenzblatt 32,
2002, 389–400.

Köninger 2006
Joachim Köninger, Die frühbronzezeitlichen Ufer-
siedlungen von Bodman-Schachen I – Befunde
und Funde aus den Tauchsondagen 1982–1984
und 1986. Siedlungsarchäologie im Alpenvorland
VIII (Stuttgart 2006).

Köster 1965/66
Christa Köster, Beiträge zum Endneolithikum und
zur Frühen Bronzezeit am nördlichen Oberrhein.
Prähistorische Zeitschrift 43/44, 1965/66, 2–95.

Koschik 1981
Harald Koschik, Die Bronzezeit im südwestlichen
Oberbayern. Materialhefte zur bayerischen Vor-
geschichte. Reihe A, Band 50 (Kallmütz/Opf.
1981).

Kossack 1959
Georg Kossack, Südbayern während der Hallstatt-
zeit. Römisch-Germanische Forschungen 24 (Ber-
lin 1959).

Krämer, Walter 1985
Walter Krämer, Die Vollgriffschwerter in Öster-
reich und der Schweiz. Prähistorische Bronze-
funde, Abteilung IV,10 (München 1985).

Krämer, Werner 1962
Werner Krämer, Ein Knollenknaufschwert aus dem
Chiemsee. In: Aus Bayerns Frühzeit. Festschrift für
Friedrich Wagner zum 75. Geburtstag (München
1962), 109–124.

Krämer, Werner 1964
Werner Krämer, Das keltische Gräberfeld von
Nebringen (Kreis Böblingen). Veröffentlichungen
des staatlichen Amtes für Denkmalpflege Stutt-
gart A,8 (Stuttgart 1964).

Krämer, Werner 1985
Werner Krämer, Die Grabfunde von Manching
und die latènezeitlichen Flachgräber in Südbay-
ern. Die Ausgrabungen in Manching 9 (Stuttgart
1985).

Krahe u. a. 1968
Günther Krahe u. a. (Bearb.), Fundchronik für die
Jahre 1963 und 1964. Bayerische Vorgeschichts-
blätter 33, 1968, 131–236.

Krause 1988
Rüdiger Krause, Die endneolithischen und früh-
bronzezeitlichen Grabfunde auf der Nordstadt-
terrasse von Singen am Hohentwiel. Forschungen
und Berichte zur Vor- und Frühgeschichte in
Baden-Württemberg 32 (Stuttgart 1988).

Kreiner 1991
Ludwig Kreiner, Neue Gräber der Glockenbecher-
kultur aus Niederbayern. Bayerische Vorge-
schichtsblätter 56, 1991, 151–161.

Kromer 1959
Karl Kromer, Das Gräberfeld von Hallstatt (Florenz
1959).

Kubach 1973
Wolf Kubach, Zwei Gräber mit »Sögeler« Ausstat-
tung aus der deutschen Mittelgebirgszone. Ger-
mania 51/2, 1973, 403–417.

Kubach 1977
Wolf Kubach, Zum Beginn der Hügelgräberkultur
in Süddeutschland. Jahresbericht des Instituts für
Vorgeschichte der Universität Frankfurt a. M.
1977, 119–163.

Kubach 1978–79
Wolf Kubach, Deponierungen in Mooren der süd-
hessischen Oberrheinebene. Jahresbericht des In-
stituts für Vorgeschichte der Universität Frankfurt
a. M. 1978–79, 189–310.

Kühn 1979
Hans Joachim Kühn, Das Spätneolithikum in
Schleswig-Holstein. Offa-Bücher 40 (Neumünster
1979).

Kuna/Matoušek 1978
Martin Kuna/Václav Matoušek, Měděná industrie
kultury zvoncovitých pohárů ve středni Evropě
(Das Kupferinventar der Glockenbecherkultur in

Mitteleuropa; mit dt. Zusammenfassung). Prae-
historica VII – Varia Archaeologica I, 1978, 65–89.

Kurz 1995
Gabriele Kurz, Keltische Hort- und Gewässerfunde
in Mitteleuropa. Deponierungen der Latènezeit.
Materialhefte zur Archäologie in Baden-Württem-
berg 33 (Stuttgart 1995).

Kurz/Schiek 2002
Siegfried Kurz/Siegwald Schiek, Bestattungs-
plätze im Umfeld der Heuneburg. Forschungen
und Berichte zur Vor- und Frühgeschichte in
Baden-Württemberg 87 (Stuttgart 2002).

Langenheim 1936
Kurt Langenheim, Über einige dicke Flintspitzen
aus dem älteren Abschnitt der Jungsteinzeit. In:
Festschrift zur Hundertjahrfeier des Museums vor-
geschichtlicher Altertümer in Kiel (Neumünster
1936), 67–78.

Laux 1971
Friedrich Laux, Die Bronzezeit in der Lüneburger
Heide. Veröffentlichungen der urgeschichtlichen
Sammlungen des Landesmuseums zu Hannover
18 (Hildesheim 1971).

Laux 1996
Friedrich Laux, »Aunjetitzer Fürstengräber« im
nordöstlichen Niedersachsen? Die Kunde N. F. 47,
1996, 303–323.

Laux 2009
Friedrich Laux, Die Schwerter in Niedersachsen.
Prähistorische Bronzefunde, Abteilung IV,17
(Stuttgart 2009).

Laux 2011
Friedrich Laux, Die Dolche in Niedersachsen.
Prähistorische Bronzefunde, Abteilung VI,14
(Stuttgart 2011).

Lenerz-de Wilde 1991
Majolie Lenerz-de Wilde, Überlegungen zur Funk-
tion der frühbronzezeitlichen Stabdolche. Germa-
nia 69/1, 1991, 25–48.

Lindken 2005
Hans-Martin Lindken, s. v. Spatha. In: Reallexikon
der Germanischen Altertumskunde 29
(Berlin/New York 2005), 328–330.

Lomborg 1973
Ebbe Lomborg, Die Flintdolche Dänemarks.
Nordiske Fortidsminder, Serie B,1 (Kopenhagen
1973).

Lorange 1889
Anders Lund Lorange, Den Yngre Jernalders
Sværd (Bergen 1889).

Lorenz 1978
Herbert Lorenz, Totenbrauchtum und Tracht.
Untersuchungen zur regionalen Gliederung der
frühen Latènezeit. Bericht der Römisch-Germani-
schen Kommission 59, 1978, 1–380.

Lübke 1997/98
Harald Lübke, Die dicken Flintspitzen in Schles-
wig-Holstein. Ein Beitrag zur Typologie und Chro-
nologie eines Großgerätetyps der Trichterbecher-
kultur. Offa 54/55, 1997/98, 49–95.

Lüppes 2000
Lars H. Lüppes, Gedanken zur spätmerowinger-
zeitlichen Spathaaufhängung – eine zu belegende
und tragbare Konstruktion. Archäologisches Kor-
respondenzblatt 40, 2000(4), 557–572.

Mackensen 2001
Michael Mackensen, Ein spätrepublikanisch-
augusteischer Dolch aus Tarent/Kalabrien. In:
Carinthia Romana und die römische Welt. Fest-
schrift für Gernot Piccottini zum 60. Geburtstag
(Klagenfurt 2001) 341–354.

Maier 1964
Rudolf A. Maier, Die jüngere Steinzeit in Bayern.
Jahresbericht der bayerischen Bodendenkmal-
pflege 5, 1964, 9–197.

Maier 1967
Rudolf A. Maier, Zwei Importsilex-Dolche aus dem
bayerischen Inn-Oberland. Germania 45, 1967,
143–148.

Maier 1972
Rudolf A. Maier, Ein frühbronzezeitlicher Grab-
dolch mit Griffknauf. Germania 50, 1972, 235–237.

Maier 1990
Rudolf A. Maier, Dolchblätter aus Pressigny-Silex
von zwei Fundplätzen Südbayerns mit Keramik
der Chamer Gruppe. Germania 68/1, 1990, 232–
235.

Mangelsdorf/Schönfelder 2001
Günter Mangelsdorf/Martin Schönfelder, Zu den
Gräbern mit Waffenbeigabe der jüngeren vorrö-
mischen Eisenzeit im Steinkreis von Netzeband
(Kr. Ostvorpommern). Archäologisches Korres-
pondenzblatt 31, 2001, 93–106.

Maraszek 1998
Regine Maraszek, Spätbronzezeitliche Hortfunde
entlang der Oder. Universitätsforschungen zur
prähistorischen Archäologie 49 (Bonn 1998).

Marschalleck 1961
Karl H. Marschalleck, Zwei Verwahrfunde von
Feuersteindolchen in Jever (Olbg.). Oldenburger
Jahrbuch 60/2, 1961, 103–122.

Martin 1989
Max Martin, Bemerkungen zur chronologischen
Gliederung der frühen Merowingerzeit. Germania
67/1, 1989, 121–141.

Martin-Kilcher 1985
Stefanie Martin-Kilcher, Ein silbernes Schwertort-
band mit Niellodekor und weitere Militärfunde
des 3. Jahrhunderts aus Augst. Jahresberichte aus
Augst und Kaiseraugst 5, 1985, 147–203.

Matešić 2015
Suzana Matešić, Das Thorsberger Moor. Band 3:
Die militärischen Ausrüstungen. Vergleichende

Untersuchungen zur römischen und germanischen Bewaffnung (Schleswig 2015).

Matthias 1964
Waldemar Matthias, Ein reich ausgestattetes Grab der Glockenbecherkultur bei Stedten, Kreis Eisleben. Ausgrabungen und Funde 9, 1964, 19–22.

Matuschik 1998
Irenäus Matuschik, Kupferfunde und Metallurgie-Belege, zugleich ein Beitrag zur Geschichte der kupferzeitlichen Dolche Mittel-, Ost- und Südosteuropas. In: Martin Mainberger, Das Moordorf von Reute (Staufen 1998), 207–261.

Meier-Arendt 1969
Walter Meier-Arendt, Ein frühbronzezeitlicher Stabdolch im Römisch-Germanischen Museum Köln. Germania 47, 1969, 53–62.

Menghin 1974
Wilfried Menghin, Schwertortbänder der frühen Merowingerzeit. In: Studien zur vor- und frühgeschichtlichen Archäologie. Festschrift für Joachim Werner zum 65. Geburtstag. Teil II: Frühmittelalter (München 1974), 435–469.

Menghin 1980
Wilfried Menghin, Neue Inschriftenschwerter aus Süddeutschland und die Chronologie karolingischer Spathen auf dem Kontinent. In: Konrad Spindler (Hrsg.), Vorzeit zwischen Main und Donau. Erlanger Forschungen Reihe A, Band 26 (Erlangen 1980), 227–272.

Menghin 1983
Wilfried Menghin, Das Schwert im frühen Mittelalter. Wissenschaftliche Beibände zum Anzeiger des Germanischen Nationalmuseums 1 (Stuttgart 1983).

Menghin 1994/95
Wilfried Menghin, Schwerter des Goldgriffspathenhorizonts im Museum für Vor- und Frühgeschichte Berlin. Acta Praehistorica et Archaeologica 26/27, 1994/95, 140–191.

Mertens 1993
Kathrin Mertens, Ein Dolch der Glockenbecherkultur aus Achterdeich, Gem. Stelle, Kreis Harburg. Hammaburg 10, 1993, 105–114.

Miche 2014
Marius Miche, Die Goldgriffspatha der frühen Merowingerzeit: In: Lisa Deutscher/Mirjam Kaiser/Sixt Wetzler (Hrsg.), Das Schwert – Symbol und Waffe. Beiträge zur geisteswissenschaftlichen Nachwuchstagung vom 19.–20. Oktober 2012 in Freiburg/Breisgau. Freiburger archäologische Studien 7 (Rhaden/Westf. 2014), 93–109.

Miks 2007
Christian Miks, Studien zur Römischen Schwertbewaffnung in der Kaiserzeit. Kölner Studien zur Archäologie der römischen Provinzen 8 (Rahden/Westf. 2007).

Miks 2009
Christian Miks, Ein römisches Schwert mit Ringknaufgriff aus dem Rhein bei Mainz. Mainzer Archäologische Zeitschrift 8, 2009, 129–165.

Miks 2017
Christian Miks, Zum Wandel der römischen Schwertausrüstung im 2. Jh. n. Chr. und seinem Stand zur Zeit der Markomannenkriege. Študijné Zvesri Archeologického Ústavu Sav 62, 2017, 113–136.

Möslein 1998/99
Stephan Möslein, Die bronze- und urnenfelderzeitlichen Lesefunde von der Rachelburg bei Flintsbach a. Inn, Lkr. Rosenheim. Bericht der bayerischen Bodendenkmalpflege 39/40, 1998/99, 205–237.

Montelius 1917
Oscar Montelius, Minnen från vår forntid (Stockholm 1917).

von Montgelas 1999
Edward von Montgelas, Ein hallstattzeitlicher Eisendolch mit Ortband aus Straubing. Jahres-

bericht des Historischen Vereins für Straubing
und Umgebung 101, 1999, 111–122.

Moosleitner/Pauli/Penninger 1974
Fritz Moosleitner/Ludwig Pauli/Ernst Penninger,
Der Dürrnberg bei Hallein II (München 1974).

Morel/Bosmann 1989
Jaap-M. A. W. Morel/Arjen V. A. J. Bosmann, An
Early Roman Burial in Velsen I. In: Carol van Driel-
Murray (Hrsg.), Roman Military Equipment. The
Sources of Evidence. Proceedings Fifth Roman
Military Equipment Conference, Amsterdam 1987.
British Archaeological Reports International Series
476 (Oxford 1989), 167–191.

Mottes 2002
Elisabetta Mottes, Südalpiner Silex im nördlichen
Alpenvorland. Handel und Verbreitung in vorge-
schichtlicher Zeit. In: Über die Alpen. Menschen –
Wege – Waren. ALManach 7/8 (Stuttgart 2002),
95–105.

Moucha 2005
Václav Moucha, Hortfunde der frühen Bronzezeit
in Böhmen (Praha 2005).

Mráv 2006
Zsolt Mráv, Paradeschild, Ringknaufschwert und
Lanzen aus einem römerzeitlichen Wagengrab
in Budaörs. Die Waffengräber der lokalen Elite in
Pannonien. Archaeologiai Értesitö 131, 2006,
41–45.

Müller, F. 1990
Felix Müller, Der Massenfund von der Tiefenau
bei Bern. Antiqua 20 (Basel 1990).

Müller, H. F. 1976
Hermann F. Müller, Das alamannische Gräberfeld
von Hemmingen (Kreis Ludwigslust). Forschun-
gen und Berichte zur Vor- und Frühgeschichte in
Baden-Württemberg 7 (Stuttgart 1976).

von Müller 1957
Adriaan von Müller, Formenkreise der älteren
römischen Kaiserzeit im Raum zwischen Havel-

seenplatte und Ostsee. Berliner Beiträge zur Vor-
und Frühgeschichte 1 (Berlin 1957).

Müller/Schlichterle 2003
Adalbert Müller/Helmut Schlichterle, Rettungs-
grabung in der endneolithischen Pfahlbausied-
lung Allensbach-Strandbad, Kreis Konstanz.
Archäologische Ausgrabungen in Baden-Würt-
temberg 2003, 38–43.

Müller-Beck 1972
Hansjürgen Müller-Beck, Die Holzdolche von
Gachnang (TG, Schweiz), Niederwil-Egelsee.
Archäologische Informationen 1, 1972, 63–72.

Müller-Karpe 1949
Hermann Müller-Karpe, Hessische Funde von der
Altsteinzeit bis zum frühen Mittelalter. Schriften
zur Urgeschichte II (Marburg 1949).

Müller-Karpe 1954
Hermann Müller-Karpe, Zu einigen frühen Bron-
zemessern aus Bayern. Bayerische Vorgeschichts-
blätter 20, 1954, 113–119.

Müller-Karpe 1958
Hermann Müller-Karpe, Neues zur Urnenfelder-
kultur Bayerns. Bayerische Vorgeschichtsblätter
23, 1958, 4–34.

Müller-Karpe 1959
Hermann Müller-Karpe, Beiträge zur Chronologie
der Urnenfelderzeit nördlich und südlich der
Alpen. Römisch-Germanische Forschungen 22
(Berlin 1959).

Müller-Karpe 1961a
Hermann Müller-Karpe, Die Vollgriffschwerter der
Urnenfelderzeit aus Bayern. Münchner Beiträge
zur Vor- und Frühgeschichte 6 (München 1961).

Müller-Karpe 1961b
Hermann Müller-Karpe, Die spätneolithische Sied-
lung von Polling. Materialhefte für Bayerische
Vorgeschichte Reihe A,17 (Kallmünz 1961).

Müller-Wille 1970
Michael Müller-Wille, Ein neues ULFBERHT-
Schwert aus Hamburg. Offa 27, 1970, 65–88.

Müller-Wille 1973
Michael Müller-Wille, Zwei wikingerzeitliche
Prachtschwerter aus der Umgebung von Hai-
thabu. Berichte über die Ausgrabungen in Hai-
thabu 6. Das archäologische Fundmaterial II
(Neumünster 1973), 47–89.

Müller-Wille 1976
Michael Müller-Wille, Das Bootskammergrab von
Haithabu. Berichte über die Ausgrabungen in
Haithabu 8 (Neumünster 1976).

Müller-Wille 1977
Michael Müller-Wille, Krieger und Reiter im Spie-
gel früh- und hochmittelalterlicher Funde Schles-
wig-Holsteins. Offa 34, 1977, 40–74.

Müller-Wille 1982
Michael Müller-Wille, Zwei karolingische Schwer-
ter aus Mittelnorwegen. Studien zur Sachsenfor-
schung 3, 1982, 101–154.

de Navarro 1959
José Maria de Navarro, Zu einigen Schwertschei-
den aus La Tène. 40. Bericht der Römisch-Germa-
nischen Kommission 1959, 79–119.

de Navarro 1972
José Maria de Navarro, The finds from the site of
La Tène. Volume I: Scabbards and the swords
found in them (London 1972).

Nawroth 2001
Manfred Nawroth, Das Gräberfeld von Pfahlheim
und das Reitzubehör der Merowingerzeit. Wissen-
schaftliche Beibände zum Anzeiger des Germani-
schen Nationalmuseums 19 (Nürnberg 2001).

Nebehay 1971
Stefan Nebehay, Das latènezeitliche Gräberfeld
von der Flur Mühlbachäcker bei Au am Leithage-
birge, p. B. Bruck a d. Leitha, NÖ. Archaeologia
Austriaca 50, 1971, 138–175.

Neuffer-Müller 1983
Christiane Neuffer-Müller, Der alamannische
Adelsbestattungsplatz und die Reihengräber-
friedhöfe von Kirchheim am Ries (Ostalbkreis).
Forschungen und Berichte zur Vor- und Frühge-
schichte in Baden-Württemberg 15 (Stuttgart
1983).

Neugebauer/Neugebauer 1993/94
Christine Neugebauer/Johannes-Wolfgang Neu-
gebauer, (Glocken-)Becherzeitliche Gräber in Ge-
meinlebarn und Oberbierbaum, NÖ. Mitteilungen
der Anthropologischen Gesellschaft in Wien
123/124, 1993/94, 193–219.

Neugebauer/Neugebauer 1997
Christine Neugebauer/Johannes-Wolfgang Neu-
gebauer, Franzhausen. Das frühbronzezeitliche
Gräberfeld. Fundberichte aus Österreich, Reihe A,
Heft 5,1 (Wien 1997).

Nikulka 2004
Frank Nikulka, Opfer, Kult und Ritual der Bronze-
zeit. In: Mythos und Magie. Ausstellungskatalog
Schwerin. Archäologie in Mecklenburg-Vorpom-
mern 3 (Lübstorf 2004), 141–151.

Nilius 1971
Ingeburg Nilius, Das Neolithikum in Mecklenburg
zur Zeit und unter besonderer Berücksichtigung
der Trichterbecherkultur. Beiträge zur Ur- und
Frühgeschichte der Bezirke Rostock, Schwerin
und Neubrandenburg 5 (Schwerin 1971).

Nortmann/Neuhäuser/Schönfelder 2004
Hans Nortmann/Ulrike Neuhäuser/Martin Schön-
felder, Das frühlatènezeitliche Reitergrab von
Wintrichs, Kreis Bernkastel-Wittlich. Jahrbuch des
Römisch-Germanischen Zentralmuseums 51/1,
2004, 127–218.

Oakeshott 2002
Ewart Oakeshott, Introduction to the Viking
Sword. In: Ian Peirce, Swords of the Viking Age.
Bury St Edmunds 2002, 1–14.

Obmann 1999
Jürgen Obmann, Waffen – Statuszeichen oder all-
täglicher Gebrauchsgegenstand? In: Henner von
Hesberg (Hrsg.), Das Militär als Kulturträger in rö-
mischer Zeit. Schriften des Archäologischen Insti-
tuts der Universität zu Köln (Köln 1999), 189–200.

Obmann 2000
Jürgen Obmann, Römische Dolchscheiden im
1. Jahrhundert n. Chr. Kölner Studien zur Archäo-
logie der römischen Provinzen 4 (Espelkamp
2000).

Ørsnes 1988
Mogens Ørsnes, Ejsbøl I. Waffenopferfunde des
4.–5. Jahrh. nach Chr. Nordiske Fortidsminder,
Serie B, Band 11 (Kopenhagen 1988).

Oldenstein 1998
Jürgen Oldenstein, s. v. Gladius. In: Reallexikon
der Germanischen Altertumskunde 12 (Berlin/
New York 1998), 130–135.

Ortisi 2006
Salvatore Ortisi, Gladii aus Pompeji, Herculaneum
und Stabia. Germania 84, 2006, 369–385.

Ortisi 2009
Salvatore Ortisi, Vaginae catellis, baltea lamnis
crepitent … Ein neues Zierelement am frühkaiser-
zeitlichen Schwertgehänge. Archäologisches Kor-
respondenzblatt 4/2009, 539–545.

Ortisi 2015
Salvatore Ortisi, Militärische Ausrüstung und
Pferdegeschirr aus den Vesuvstädten. Palilia 29
(Wiesbaden 2015).

Osterhaus 1966
Udo Osterhaus, Die Bewaffnung der Kelten zur
Frühlatènezeit in der Zone nördlich der Alpen.
Ungedruckte Dissertation (Marburg 1966).

Osterhaus 1969
Udo Osterhaus, Zu verzierten Frühlatènewaffen.
In: Marburger Beiträge zur Archäologie der Kel-

ten. Festschrift für Wolfgang Dehn. Fundberichte
aus Hessen, Beiheft 1 (Bonn 1969), 134–144.

Ottenjann 1969
Helmut Ottenjann, Die nordischen Vollgriff-
schwerter der älteren und mittleren Bronzezeit.
Römisch-Germanische Forschungen 30 (Berlin
1969).

Pape 1982
Wolfgang Pape, Importfeuerstein an Hoch- und
Oberrhein. Archäologische Nachrichten aus
Baden 29, 1982, 17–25.

Pape 1986
Wolfgang Pape, Pressigny-Feuerstein und Paral-
lelretusche. Archäologische Nachrichten aus
Baden 37, 1986, 3–11.

Pare 1999
Christopher F. E. Pare, Beiträge zum Übergang
von der Bronze- zur Eisenzeit in Mitteleuropa. Teil
II: Grundzüge der Chronologie im westlichen Mit-
teleuropa (11.–8. Jahrhundert v. Chr.). Jahrbuch
des Römisch-Germanischen Zentralmuseums
Mainz 46/1, 1999, 175–315.

Pare 2004
Christopher F. E. Pare, s.v. Schwert. § 2 Hallstatt-
zeit. In: Reallexikon der Germanischen Altertums-
kunde 27 (Berlin/New York 2004), 537–545.

Pauli 1978
Ludwig Pauli, Der Dürrnberg bei Hallein III,1
(München 1978).

Pauli/Penninger 1972
Ludwig Pauli/Ernst Penninger, Ein verziertes La-
tèneschwert vom Dürrnberg bei Hallein. Archäo-
logisches Korrespondenzblatt 2, 1972, 283–288.

Paulsen 1996
Harm Paulsen, Reparieren und recyceln in vorge-
schichtlicher Zeit. Archäologische Nachrichten
aus Schleswig-Holstein 7, 1996, 78–93.

Paulsen 1953
Peter Paulsen, Schwertortbänder der Wikingerzeit
(Stuttgart 1953).

Paulsen 1967
Peter Paulsen, Alamannische Adelsgräber von
Niederstotzingen (Kreis Heidenheim). Veröffent-
lichungen des Staatlichen Amtes für Denkmal-
pflege Stuttgart A,12/I (Stuttgart 1967).

Pedersen 2005
Hilthart Pedersen, Die Einzelgrabkultur in Schles-
wig-Holstein und das überregionale Umfeld
(Norderstedt 2005).

Peirce 2002
Ian Peirce, Catalogue of Examples. In: Ian Peirce,
Swords of the Viking Age. Bury St Edmunds 2002,
25–151.

Penninger 1972
Ernst Penninger, Der Dürrnberg bei Hallein I
(München 1972).

Perler 1962
Othmar Perler, Der Antennendolch von Estavayer-
le-Lac. Jahrbuch der Schweizerischen Gesellschaft
für Urgeschichte 49, 1962, 25–28.

Peroni 1956
Renato Peroni, Zur Gruppierung mitteleuropäi-
scher Griffzungendolche der späten Bronzezeit.
Badische Fundberichte 20, 1956, 69–92.

Petersen 1919
Jan Petersen, De Norske Vikingesverd
(Kristiania 1919).

Petres/Szabó 1985
Éva F. Petres/Miklos Szabó, Bemerkungen zum
sogenannten »Hadvan-Boldog«-Schwerttyp. Alba
Regia XXII, 1985, 87–96.

Petri 2014
Ingo Petri, Die Entwicklung der europäischen
Schwertformen vom 3. bis zum 13. Jh. In: Lisa
Deutscher/Mirjam Kaiser/Sixt Wetzler (Hrsg.), Das

Schwert – Symbol und Waffe. Beiträge zur geis-
teswissenschaftlichen Nachwuchstagung vom
19.–20. Oktober 2012 in Freiburg/Breisgau. Frei-
burger archäologische Studien 7 (Rhaden/Westf.
2014), 127–136.

Petri 2017
Ingo Petri, Vier VLFBERHT-Schwerter aus der
Sammlung des Museums für Vor- und Frühge-
schichte, Staatliche Museen zu Berlin. Acta Prae-
historica et Archaeologica 49, 2017, 137–187.

Piesker 1937
Hans Piesker, Funde aus der ältesten Bronzezeit
der Heide. Nachrichten aus Niedersachsens Ur-
geschichte 11, 1937, 120–143.

Pirling 1964
Renate Pirling, Ein fränkisches Fürstengrab von
Krefeld-Gellep. Germania 42, 1964, 188–216.

Pirling 1966
Renate Pirling, Das römisch-fränkische Gräberfeld
von Krefeld-Gellep. Germanische Denkmäler der
Völkerwanderungszeit B,2 (Berlin 1966).

Pirling 1974
Renate Pirling, Das römisch-fränkische Gräberfeld
von Krefeld-Gellep. Germanische Denkmäler der
Völkerwanderungszeit B,8 (Berlin 1974).

Pittioni 1930
Richard Pittioni, La Tène in Niederösterreich.
Materialien zur Urgeschichte Österreichs, 4. Heft
(Wien 1930).

Pleiner 1993
Radomír Pleiner, The Celtic sword (Oxford 1993).

Primas 1988
Margarita Primas, Waffen aus Edelmetall. Jahr-
buch des Römisch-Germanischen Zentralmuse-
ums Mainz 35/1, 1988, 161–185.

Quast 1993
Dieter Quast, Die merowingerzeitlichen Grab-
funde von Gültlingen (Stadt Wildburg, Kreis

Calw). Forschungen und Berichte zur Vor- und Frühgeschichte in Baden-Württemberg 52 (Stuttgart 1993).

Quesada-Sanz 1997
Fernando Quesada-Sanz, Gladius Hispaniensis: An archaeological view from Iberia. Journal of Roman Military Equipment Studies 8, 1997, 251–270.

von Quillfeldt 1995
Ingeborg von Quillfeldt, Die Vollgriffschwerter in Süddeutschland. Prähistorische Bronzefunde IV,11 (Stuttgart 1995).

Raddatz 1953
Klaus Raddatz, Anhänger in Form von Ringknaufschwertern. Saalburg-Jahrbuch 12, 1953, 60–65.

Raddatz 1957/58
Klaus Raddatz, Zu den »magischen« Schwertanhängern des Thorsberger Moorfundes. Offa 16, 1957/58, 81–84.

Raddatz 1959/61
Klaus Raddatz, Ringknaufschwerter aus germanischen Kriegergräbern. Offa 17/18, 1959/61, 26–55.

Radman-Livaja 2004
Ivan Radman-Livaja, Militaria Sisciensia. Nalazi rimske vohne opreme iz Siska u fundusu Arheološkoga muzeja u Zagrebu. Musei Archeologici Zagabriensis, Catalogi e Monographiae 1 (Zagreb 2004).

Ramsl 2002
Peter C. Ramsl, Das eisenzeitliche Gräberfeld von Pottenbrunn. Fundberichte aus Österreich. Materialheft A11 (Wien 2002).

Rassmann 1993
Knut Rassmann, Spätneolithikum und frühe Bronzezeit im Flachland zwischen Elbe und Oder. Beiträge zur Ur- und Frühgeschichte Mecklenburg-Vorpommerns 28 (Lübstorf 1993).

Rau/von Carnap-Bornheim 2012
Andreas Rau/Claus von Carnap-Bornheim, Die kaiserzeitlichen Heeresausrüstungsopfer Südskandinaviens – Überlegungen zu Schlüsselfunden archäologisch-historischer Interpretationsmuster in der kaiserzeitlichen Archäologie. In: Reallexikon der Germanischen Altertumskunde, Ergänzungsband 77 (Berlin/Boston 2012), 515–540.

Rech 1992/93
Manfred Rech, Drei Nierendolche aus Bremen. Bremer archäologische Blätter N.F. 2. 1992/93, 71–79.

Reinecke 1933
Paul Reinecke, Kyprische Dolche aus Mitteleuropa? Germania 17, 1933, 256–259.

Reinecke 1965
Paul Reinecke, Mainzer Aufsätze zur Chronologie der Bronze- und Eisenzeit (Mainz 1965).

Reinerth 1938
Hans Reinerth, Das Pfahlbaudorf Sipplingen am Bodensee. Führer zur Urgeschichte 10 (Leipzig 1938).

Reinhard 2003
Walter Reinhard, Studien zur Hallstatt- und Frühlatènezeit im südöstlichen Saarland. BLESA 4 (Bliesbruck-Reinheim 2003).

Reitberger 2008
Martina Maria Reitberger, Das frühbronzezeitliche Gräberfeld von Haid, Oberösterreich. Studien zur Kulturgeschichte von Oberösterreich 20 (Linz 2008).

Rempel 1966
Heinrich Rempel, Reihengräberfriedhöfe des 8. bis 11. Jahrhunderts aus Sachsen-Anhalt, Sachsen und Thüringen (Berlin 1966).

Rieckhoff/Biel 2001
Susanne Rieckhoff/Jörg Biel, Die Kelten in Deutschland (Stuttgart 2001).

Rieder 1984
Karl Heinz Rieder, Vollgriffdolche der frühen
Bronzezeit aus Ingolstadt, Stadt Ingolstadt, Ober-
bayern. Das archäologische Jahr in Bayern 1984,
46–47.

Ruckdeschel 1978
Walter Ruckdeschel, Die frühbronzezeitlichen
Gräber Südbayerns. Antiquitas Reihe 2, Band 11/2
(Katalog) (Bonn 1978).

Rüschoff-Thale 2004
Barbara Rüschoff-Thale, Die Toten von Neuwaren-
dorf in Westfalen. Bodenaltertümer Westfalens 41
(Mainz 2004).

Rychner 1977
Valentin Rychner, Drei Vollgriffschwerter aus Au-
vernier. Archäologisches Korrespondenzblatt 7,
1977, 107–113.

Sadowski 2012
Sylwester Sadowski, New perspectives in the re-
search of Sarmatian edged weapon on the exam-
ple of swords and daggers with a ring-shaped
pommel. In: Dmitri G. Savinov (Hrsg.), Cultures of
the Steppe Zone of Eurasia and their Interaction
with ancient Civilizations. Materials of the Interna-
tional conference dedicated to the 110th birth an-
niversary of the outstanding Russian archaeolo-
gist Mikhail Petrovich Gryaznov, Volume 2
(St. Petersburg 2012), 389–395.

Saliola/Casprini 2012
Marco Saliola/Fabrizio Casprini, Pugio – gladius
brevis est. History and technology of the Roman
battle dagger. British Archaeological Reports In-
ternational Series 2404 (Oxford 2012).

Sasse 2001
Barbara Sasse, Ein frühmittelalterliches Reihen-
gräberfeld bei Eichstetten am Kaiserstuhl. For-
schungen und Berichte zur Vor- und Frühge-
schichte in Baden-Württemberg 75 (Stuttgart
2001).

Schaaf 1984
Ulrich Schaaf, Studien zur spätkeltischen Bewaff-
nung. Jahrbuch des Römisch-Germanischen Zen-
tralmuseums 31, 1984, 622–625.

Schach-Dörges 1970
Helga Schach-Dörges, Die Bodenfunde des 3. bis
6. Jahrhunderts nach Chr. zwischen unterer Elbe
und Oder (Neumünster 1970).

Schauer 1971
Peter Schauer, Die Schwerter in Süddeutschland,
Österreich und der Schweiz I. Griffplatten-, Griff-
angel- und Griffzungenschwerter. Prähistorische
Bronzefunde, Abteilung IV,2 (München 1971).

Schauer 1972
Peter Schauer, Ein späturnenfelderzeitliches Griff-
zungenschwert aus der Umgebung von Speyer.
Archäologisches Korrespondenzblatt 2, 1972,
111–114.

Schauer 1995
Peter Schauer, Stand und Aufgaben der Urnen-
felderforschung in Süddeutschland. In: Beiträge
zur Urnenfelderzeit nördlich und südlich der
Alpen. Kolloquium Mainz. Römisch-Germanisches
Zentralmuseum Monographien 35 (Bonn 1995),
121–199.

Schauer 2004
Peter Schauer, s.v. Schwert. § 1 Bronzezeit. In:
Reallexikon der Germanischen Altertumskunde
27 (Berlin/New York 2004), 523–537.

Schefzik 2001
Michael Schefzik, Außergewöhnliche Bestat-
tungsformen in einem Gräberfeld der Glockenbe-
cherkultur bei Unterbiberg. Das archäologische
Jahr in Bayern 2001, 40–43.

Schindler 2001
Martin Peter Schindler, Zwei Dolche aus Monti
Lessini-Silex von Sargans SG und Wartau SG-Az-
moos. Jahrbuch der Schweizerischen Gesellschaft
für Ur- und Frühgeschichte 84, 2001, 132–135.

Schlichterle 1990
Helmut Schlichterle, Siedlungen und Funde jung-
steinzeitlicher Kulturgruppen zwischen Bodensee
und Federsee. In: Die ersten Bauern. Pfahlbau-
funde Europas, Band 2 (Zürich 1990), 135–156.

Schlichterle 2003
Helmut Schlichterle, Remedellodolch in fremdem
Griff? Nachrichtenblatt Arbeitskreis Unterwasser-
archäologie 10, 2003, 77–85.

Schlichterle 2004–2005
Helmut Schlichterle, Jungsteinzeitliche Dolche
aus den Pfahlbauten des Bodenseeraumes.
Plattform 13/14, 2004–2005, 62–86.

Schmid 1967
Peter Schmid, Das frühmittelalterliche Gräberfeld
von Dunum, Kr. Wittmund (Ostfr.). Nachrichten
aus Niedersachsens Urgeschichte 36, 1967, 39–60.

Schmid 1969
Peter Schmid, Das Gräberfeld von Sievern – Be-
merkungen zu Neufunden aus dem frühen Mittel-
alter. Jahrbuch der Männer vom Morgenstern 50,
1969, 21–34.

Schmid 1970
Peter Schmid, Das frühmittelalterliche Gräberfeld
von Dunum, Kreis Wittmund (Ostfriesland). Neue
Ausgrabungen und Forschungen in Niedersach-
sen 5, 1970, 40–62.

Schmidt 1993
Jens Peter Schmidt, Studien zur jüngeren Bronze-
zeit in Schleswig-Holstein und dem nordelbi-
schen Hamburg. Universitätsforschungen zur prä-
historischen Archäologie 15 (Bonn 1993).

Schmidt 2004
Jens-Peter Schmidt, Die Bewaffnung während der
Bronzezeit. In: Mythos und Magie. Ausstellungs-
katalog Schwerin. Archäologie in Mecklenburg-
Vorpommern 3 (Lübstorf 2004), 57–63.

Schmidt/Nitzschke 1989
Bertold Schmidt/Waldemar Nitzschke, Ein Gräber-
feld der Spätlatènezeit und der frührömischen
Kaiserzeit bei Schkopau, Kr. Merseburg. Veröffent-
lichungen des Landesmuseums für Vorgeschichte
in Halle 42 (Berlin 1989).

Schmitt 1986
Georg Schmitt, Ein frühmerowingisches Einzel-
grab bei Entringen, Gem. Ammerbuch, Kreis Tü-
bingen. Fundberichte aus Baden-Württemberg
11, 1986, 359–380.

Schmitt 2007
Georg Schmitt, Die Alamannen im Zollernalbkreis.
Materialhefte zur Archäologie in Baden-Württem-
berg 80 (Stuttgart 2007).

Schmotz 1977
Karl Schmotz, Ein bemerkenswertes Grabinventar
der Frühbronzezeit aus Raisting in Oberbayern.
Archäologisches Korrespondenzblatt 7, 1977, 31–
35.

Schmotz 1989
Karl Schmotz, Eine Gräbergruppe der Glockenbe-
cherkultur von Altenmarkt. Das archäologische
Jahr in Bayern 1989, 58–60.

Schneider 1960
Hugo Schneider, Untersuchungen an mittelalter-
lichen Dolchen aus dem Gebiet der Schweiz. Zeit-
schrift für Schweizerische Archäologie und Kunst-
geschichte 20, Heft 2/3, 1960, 91–105.

Schnellenkamp 1932
Werner Schnellenkamp, Ein Grabhügel bei Waller-
städten in Hessen-Starkenburg mit Bestattungen
der Hallstatt-, Latène- und Merowingerzeit. Main-
zer Zeitschrift XXVII, 1932, 59–74.

von Schnurbein 1987
Alexandra von Schnurbein, Der alamannische
Friedhof bei Fridingen an der Donau (Kreis Tutt-
lingen). Forschungen und Berichte zur Vor- und
Frühgeschichte in Baden-Württemberg 21 (Stutt-
gart 1987).

Schoknecht 1960
Ulrich Schoknecht, Trianguläre Vollgriffdolche
von Alt-Schönau und Waren. Ausgrabungen und
Funde 5, 1960, 174–177.

Schoknecht 1971
Ulrich Schoknecht, Ein neuer Hortfund von Melz,
Kr. Röbel, und die mecklenburgischen Stabdol-
che. Bodendenkmalpflege Mecklenburg Jahrbuch
1971, 233–253.

Schoknecht 1972
Ulrich Schoknecht, Ein bronzenes Vollgriffschwert
der Periode II aus Alt Tellin, Kreis Demmin, und
die mecklenburgischen Vollgriffschwerter der frü-
hen und älteren Bronzezeit. Bodendenkmalpflege
in Mecklenburg Jahrbuch 1972, 45–83.

Schoknecht 1979
Ulrich Schoknecht, Mecklenburgische Nierendol-
che und andere mittelalterliche Funde. Boden-
denkmalpflege in Mecklenburg Jahrbuch 1979,
209–231.

Schoknecht 1986
Ulrich Schoknecht, Ein frühbronzezeitlicher Hort-
fund aus Faulenrost, Kr. Malchin. Bodendenkmal-
pflege in Mecklenburg Jahrbuch 34, 1986, 39–43.

Schoknecht 1991
Ulrich Schoknecht, Nierendolche in Mecklenburg-
Vorpommern (Teil 3). Bodendenkmalpflege in
Mecklenburg-Vorpommern, Jahrbuch 39, 1991,
197–210.

Schránil 1928
Josef Schránil, Die Vorgeschichte Böhmens und
Mährens (Berlin/Leipzig 1928).

Schreg 1999
Rainer Schreg, Die alamannische Besiedlung des
Geislinger Talkessels (Markungen Altenstadt und
Geislingen). Fundberichte aus Baden-Württem-
berg 23, 1999, 385–617.

Schröter 1998
Peter Schröter, Zwei Frauenbestattungen aus
dem neuen bronzezeitlichen Gräberfeld von Möt-
zing, Lkr. Regensburg, Opf. In: Ausgrabungen und
Funde in Altbayern 1995–1997. Ausstellungskata-
log Straubing (Straubing 1998), 47–51.

Schubart 1972
Hermanfried Schubart, Die Funde der älteren
Bronzezeit in Mecklenburg. Offa-Bücher 26
(Neumünster 1972).

Schwenzer 2002
Stefan Schwenzer, Zur Frage der Datierung der
Melzer Stabdolche. Prähistorische Zeitschrift 77/1,
2002, 76–83.

Schwenzer 2004a
Stefan Schwenzer, Frühbronzezeitliche Vollgriff-
dolche. Kataloge vor- und frühgeschichtlicher
Altertümer 36 (Mainz 2004).

Schwenzer 2004b
Stefan Schwenzer, Zum Einfluss der Aunjetitzer
Kultur auf die frühbronzezeitliche Metallverarbei-
tung in Mitteleuropa. Archäologisches Korrespon-
denzblatt 34, 2004, 193–210.

Schwenzer 2006
Stefan Schwenzer, Vollgriffdolche: In: Reallexikon
der Germanischen Altertumskunde 32
(Berlin/New York 2006), 592–595.

Schwenzer 2009
Stefan Schwenzer, Vollgriffdolche der frühen
Bronzezeit in der Schweiz. Helvetia Archaeologica
159/160, 40/2009, 76–80.

Schwietering 1918/20
Julius Schwietering, Schwerter mit Ringknauf.
Zeitschrift für historische Waffen- und Kostüm-
kunde 8, 1918/20, 240–243.

Scott 1995a
Ian R. Scott, Daggers and Inlaid Dagger Sheaths.
In: William H. Manning/Jennifer Price/Janet Webs-

ter, Report on the Excavations at Usk 1965–1976.
The Roman Small Finds (Cardiff 1995), 22–29.

Scott 1995b
Ian R. Scott, First Century Military Daggers and the
Manufacture and Supply of Weapons for the
Roman Army. In: Michael C. Bishop (Hrsg.), The
Production and Distribution of Roman Military
Equipment. Proceedings Second Roman Military
Equipment Research Seminar. British Archaeolo-
gical Reports International Series 275 (Oxford
1995), 160–213.

Seregély 2012
Timo Seregély, Ein Siedlungsplatz der Bronze-
und Urnenfelderzeit am Schöpfleinsgraben bei
Kaspauer. Das archäologische Jahr in Bayern
2012, 45–47.

Siemann 2005
Claudia Siemann, Flintdolche skandinavischen
Typs im Rheinland, Westfalen, Hessen und im
südlichen Niedersachsen. Nachrichten aus Nie-
dersachsens Urgeschichte 74, 2005, 85–135.

Sievers 1982
Susanne Sievers, Die mitteleuropäischen Hall-
stattdolche. Prähistorische Bronzefunde, Abtei-
lung VI,6 (München 1982).

Sievers 1989
Susanne Sievers, Die Waffen von Manching unter
Berücksichtigung des Übergangs von LTC zu LTD.
Germania 67/1, 1989, 97–120.

Sievers 2004a
Susanne Sievers, Der Dolch von Estavayer-le-Lac.
Helvetia archaeologica 138/139, 2004, 56–67.

Sievers 2004b
Susanne Sievers, s. v. Schwert. § 3 Latènezeit. In:
Reallexikon der Germanischen Altertumskunde
27 (Berlin/New York 2004), 545–549.

Sievers 2010
Susanne Sievers, Die Waffen aus dem Oppidum
von Manching. Die Ausgrabungen in Manching
17 (Wiesbaden 2010).

Sikora 2003
Przemysław Sikora, Frühmittelalterliche Ortbän-
der bei West- und Ostslawen. Zeitschrift für Ar-
chäologie des Mittelalters 31, 2003, 11–33.

Sikora 2013
Przemysław Sikora, Die Ortbänder aus Hafurbjar-
narstað und Ljárskógar – Zwei besondere Fund-
stücke von Island. Bemerkungen zu ihrer Datie-
rung und Bedeutung. In: Sunhild Kleingärtner/
Ulrich Müller/Jonathan Scheschkewitz (Hrsg.),
Kulturwandel im Spannungsfeld von Tradition
und Innovation. Festschrift für Michael Müller-
Wille (Neumünster 2013), 361–372.

Simonenko 2001
Aleksandr V. Simonenko, Bewaffnung und Kriegs-
wesen der Sarmaten und späten Skythen im
nördlichen Schwarzmeergebiet. Eurasia Antiqua
7, 2001, 187–327.

Speck 1990
Josef Speck, Zur Siedlungsgeschichte des Wauwi-
lermooses. In: Die ersten Bauern. Pfahlbaufunde
Europas. Band 1: Schweiz (Zürich 1990), 255–280.

Sperber 1987
Lothar Sperber, Untersuchungen zur Chronologie
der Urnenfelderkultur im nördlichen Alpenvor-
land von der Schweiz bis Oberösterreich. Antiqui-
tas, Reihe 3, Band 29 (Bonn 1987).

Spindler 1978
Konrad Spindler, Ein frühbronzezeitlicher Voll-
griffdolch aus der Donau bei Regensburg.
Archäologisches Korrespondenzblatt 8, 1978,
25–29.

Spindler 1980
Konrad Spindler, Ein neues Knollenknaufschwert
aus der Donau bei Regensburg. Germania 58,
1980, 105–116.

Spindler 1993
Konrad Spindler, Der Mann im Eis (Innsbruck 1993).

Sprague 2013
Martina Sprague, Gladius and Spatha. Swords and Warfare in the Classical World (Warsaw 2013).

Sprockhoff 1927
Ernst Sprockhoff, Die ältesten Schwertformen Niedersachsens. Prähistorische Zeitschrift XVIII, 1927.

Sprockhoff 1931
Ernst Sprockhoff, Die germanischen Griffzungen-schwerter. Römisch-germanische Forschungen V (Berlin/Leipzig 1931).

Sprockhoff 1934
Ernst Sprockhoff, Die germanischen Vollgriff-schwerter der jüngeren Bronzezeit. Römisch-ger-manische Forschungen 9 (Berlin/Leipzig 1934).

Sprockhoff 1956
Ernst Sprockhoff, Jungbronzezeitliche Hortfunde der Südzone des Nordischen Kreises (Periode V). Band 1 (Mainz 1956).

Stähli 1977
Bendicht Stähli, Die Latènegräber von Bern-Stadt. Schriften des Seminars für Urgeschichte der Universität Bern 3 (Bern 1977).

Stalsberg 2008
Anne Stalsberg, Herstellung und Verbreitung der VLFBERHT-Schwertklingen. Zeitschrift für Archäo-logie des Mittelalters 36, 2008, 89–118.

Stapel 1997
Bernhard Stapel, »… ist auch der Dolch aus Feuer-stein, so kann er dennoch tödlich sein…« Heiners-brück 8 – ein Fundplatz vom Übergang zwischen Stein- und Bronzezeit im Tagebau Jänschwalde, Landkreis Spree-Neiße. Archäologie in Berlin und Brandenburg 1997, 36–40.

Stead 1983
Ian Mathieson Stead, La Tène Swords and Scab-bards in Champagne. Germania 61, 1983, 487–510.

Stead 2006
Ian Mathieson Stead, British Iron Age Swords and Scabbards (London 2006).

Stegen 1951/52
Kurt Stegen, Der Spandolch in der nordwestdeut-schen Einzelgrabkultur. Hammaburg 3, 1951/52, 161–166.

Steidl 2000
Bernd Steidl, Die Wetterau vom 3. bis 5. Jahrhun-dert n. Chr. Materialien zur Vor- und Frühge-schichte von Hessen 22 (Wiesbaden 2000).

Stein 1967
Frauke Stein, Adelsgräber des achten Jahrhun-derts in Deutschland. Germanische Denkmäler der Völkerwanderungszeit IX (Berlin 1967).

Steuer 1987
Heiko Steuer, Helm und Ringschwert. Prunkbe-waffnung und Rangabzeichen germanischer Krie-ger. Eine Übersicht. Studien zur Sachsenfor-schung 6 (Hildesheim 1987), 189–236.

Steuer 2005
Heiko Steuer, Stabdolche. In: Reallexikon der Ger-manischen Altertumskunde 29 (Berlin/New York 2005), 418–421.

Stockhammer 2004
Philipp Stockhammer, Zur Chronologie, Verbrei-tung und Interpretation urnenfelderzeitlicher Vollgriffschwerter. Tübinger Texte 5 (Rahden/Westf. 2004).

Stöllner 1998
Thomas Stöllner, Grab 102 vom Dürrnberg bei Hallein. Germania 76, 1998, 67–176.

Stöllner 2002
Thomas Stöllner, Die Hallstattzeit und der Beginn der Latènezeit im Inn-Salzach-Raum. Archäologie in Salzburg 3 (Salzburg 2002).

Strahl 1987
Erwin Strahl, Frühbronzezeitliche Schwerter mit Flintschneide im Elb-Weser-Dreieck. Die Kunde N.F. 38, 1987, 67–72.

Strahm 1961–62
Christian Strahm, Geschäftete Dolchklingen des Spätneolithikums. Jahrbuch des Bernischen Historischen Museums XLI–XLII, 1961–62, 447–477.

Strahm 1994
Christian Strahm, Die Anfänge der Metallurgie in Mitteleuropa. Helvetia Archaeologica 97, 25/1994, 2–39.

Ströbel 1939
Rudolf Ströbel, Die Feuersteingeräte der Pfahlbaukultur. Mannus-Bücherei 66 (Leipzig 1939).

Struve 1971
Karl W. Struve, Die Bronzezeit, Periode I–III. Geschichte Schleswig-Holsteins. Band 2,1 (Neumünster 1971).

Struve 1979
Karl W. Struve, Die jüngere Bronzezeit. Geschichte Schleswig-Holsteins. Band 2,2 (Neumünster 1979).

Sudholz 1964
Gisela Sudholz, Die ältere Bronzezeit zwischen Niederrhein und Mittelweser. Münstersche Beiträge zur Vorgeschichtsforschung 1 (Hildesheim 1964).

Surgrue, Forensicmedic
M. Surgrue, Characteristics of Stab Wounds. www.forensicmedic.co.uk/wounds/sharp-force-trauma/stab-wounds (aufgerufen am 21.1.2019).

Szameit 1986
Erik Szameit, Karolingerzeitliche Waffenfunde aus Österreich. Teil I: Die Schwerter. Archaeologia Austriaca 70, 1986, 385–411.

Terberger 2002
Thomas Terberger, Ein neuer Bronzedolch vom Malchiner Typ aus der Ostprignitz. Archäologisches Korrespondenzblatt 32, 2002, 373–388.

Thieme 1985
Hartmut Thieme, Eine beigabenreiche Doppelbestattung der Glockenbecherkultur vom »Nachtwiesen-Berg« bei Esbeck, Landkreis Helmstedt. Berichte zur Denkmalpflege in Niedersachsen. Beiheft 1: Ausgrabungen 1979–1984 (Stuttgart 1985), 134–136.

Tiedtke 2009
Verena Tiedtke, Grabhügelfunde der älteren Eisenzeit aus Oberfranken im Berliner Museum für Vor- und Frühgeschichte. Acta Praehistorica et Archaeologica 41, 2009, 67–175.

Tillmann 1993
Andreas Tillmann, Gastgeschenke aus dem Süden? Zur Frage einer Süd-Nord-Verbindung zwischen Südbayern und Oberitalien im späten Jungneolithikum. Archäologisches Korrespondenzblatt 23, 1993, 453–460.

Tillmann 1996
Andreas Tillmann, Schnurkeramische Bestattungen aus Kösching, Ldkr. Eichstätt, und Bergheim, Ldkr. Neuburg-Schrobenhausen, Oberbayern. In: Spuren der Jagd – die Jagd nach Spuren. Festschrift Müller-Beck. Tübinger Monographien zur Urgeschichte 11 (Tübingen 1996), 363–380.

Tillmann 1998
Andreas Tillmann, Neue Silexdolche aus Altbayern. Das archäologische Jahr in Bayern 1998, 20–22.

Tillmann 2002
Andreas Tillmann, Transalpiner Handel in der jüngeren Steinzeit. In: Über die Alpen. Menschen –

Wege – Waren. ALManach 7/8 (Stuttgart 2002), 107–110.

Tillmann 2011
Andreas Tillmann, Grüße aus Bella Italia – Ein jungneolithisches Silexdolchblatt aus Frauenberg. Das archäologische Jahr in Bayern 2011, 29–30.

Tillmann/Schröter 1997
Andreas Tillmann/Peter Schröter, Ein außergewöhnliches Grab der Schnurkeramik aus Bergheim. Das archäologische Jahr in Bayern 1997, 55–58.

Torbrügge 1959
Walter Torbrügge, Die Bronzezeit in der Oberpfalz. Materialhefte zur bayerischen Vorgeschichte 13 (Kallmünz/Opf. 1959).

Torbrügge/Uenze 1965
Walter Torbrügge/Hans Peter Uenze, Drei neue Vollgriffschwerter aus Oberbayern. Bayerische Vorgeschichtsblätter 30, 1965, 250–256.

Tromnau 1985
Gernot Tromnau, Ein Feuersteindolch der Glockenbecherkultur (?) aus Hamburg-Sande. Archäologisches Korrespondenzblatt 15, 1985, 147–150.

Ubl 1994
Hannsjörg Ubl, Wann verschwand der Dolch vom römischen Militärgürtel? In: Beiträge zu römischer und barbarischer Bewaffnung in den ersten vier Jahrhunderten. Marburger Kolloquium. Veröffentlichung des Vorgeschichtlichen Seminars Marburg. Sonderband 8 (Marburg 1994), 137–144.

Uenze, H. P. 1964
Hans Peter Uenze, Vier neue Vollgriffschwerter aus Bayern. Bayerische Vorgeschichtsblätter 29, 1964, 229–236.

Uenze, H. P. 2000/2001
Hans Peter Uenze, Neue Männergräber der Mittellatènezeit aus Schwaben. Bericht der bayerischen Bodendenkmalpflege 41/42, 2000/2001, 95–100.

Uenze, O. 1938
Otto Uenze, Die frühbronzezeitlichen triangulären Vollgriffdolche. Vorgeschichtliche Forschungen 11 (Berlin 1938).

Ulbert 1969
Günter Ulbert, Gladii aus Pompeji. Vorarbeiten zu einem Corpus römischer Gladii. Germania 47, 1969, 97–128.

Ulbert 1971
Günter Ulbert, Gaius Antonius, der Meister des silbertauschierten Dolches von Oberammergau. Bayerische Vorgeschichtsblätter 26, 1971, 44–49.

Ulbert 1974
Günter Ulbert, Straubing und Nydam. Zu römischen Langschwertern der späten Limeszeit. In: Georg Kossak/Günter Ulbert (Hrsg.), Studien zur vor- und frühgeschichtlichen Archäologie. Festschrift für Joachim Werner. Münchner Beiträge zur Vor- und Frühgeschichte, Ergänzungsband 1 (München 1974), 197–216.

Ulbert 1984
Günter Ulbert, Cáceres el Viejo. Ein spätrepublikanisches Legionslager in Spanisch-Extremadura. Madrider Beiträge 11 (Mainz 1984).

Ulbert 2015
Günter Ulbert, Militaria. In: Günter Ulbert, Der Auerberg IV. Die Kleinfunde mit Ausnahme der Gefäßkeramik sowie die Grabungen von 2011 und 2008. Münchner Beiträge zur Vor- und Frühgeschichte 63 (München 2015), 51–90.

Unz/Deschler-Erb 1997
Christoph Unz/Eckhard Deschler-Erb, Katalog der Militaria aus Vindonissa. Militärische Funde, Pferdegeschirr und Jochteile. Veröffentlichungen Gesellschaft Pro Vindonissa 14 (Brugg 1997).

Urban 1993
Thomas Urban, Studien zur mittleren Bronzezeit in Norditalien. Universitätsforschungen zur prähistorischen Archäologie 14 (Bonn 1993).

Vajsov 1993
Ivan Vajsov, Die frühesten Metalldolche Südost-
und Mitteleuropas. Prähistorische Zeitschrift 68/1,
1993, 103–145.

Vebæk 1938
Christen Leif Vebæk, New finds of mesolithic or-
namented bone and antler artefacts in Denmark.
Acta Archaeologica IX, 1938, 205–228.

Voss 1960
Olfert Voss, Danske Flintægdolke. Aarbøger for
nordisk Oldkyndighed og historie 1960, 153–167.

Voß 2003
Hans-Ulrich Voß, s. v. Ringknaufschwert. In: Real-
lexikon der Germanischen Altertumskunde 27
(Berlin/New York 2003), 19–22.

Vulpe 1995
Alexandru Vulpe, Der Schatz von Perşinari in Süd-
rumänien. In: Albrecht Jockenhövel (Hrsg.), Fest-
schrift für Hermann Müller-Karpe zum 70. Ge-
burtstag (Bonn 1995), 43–62.

Wehrberger/Wieland 1999
Kurt Wehrberger/Günther Wieland, Ein weiteres
Knollenknaufschwert und eine Aylesforst-Pfanne
aus der Donau bei Ulm. Archäologisches Korres-
pondenzblatt 29, 1999, 237–256.

Weiner 1997
Jürgen Weiner, Zwei endneolithische geschul-
terte Dolchklingen aus dem Rheinland. Bonner
Jahrbücher 197, 1997, 125–146.

Weiner 2013
Jürgen Weiner, Technologische und ergologische
Erkenntnisse zu den Stein-, Knochen-, Zahn- und
Geweihartefakten aus dem schnurkeramischen
Doppelgrab von Gaimersheim, Ldkr. Eichstätt.
Bayerische Vorgeschichtsblätter 78, 2013, 23–69.

Weinig 1991
Jan Weinig, Ein neues Gräberfeld der Kupfer- und
Frühbronzezeit bei Weichering. Das archäologi-
sche Jahr in Bayern 1991, 64–67.

Weis 1999
Matthias Weis, Ein Gräberfeld der späten Mero-
wingerzeit bei Stetten an der Donau. Material-
hefte zur Archäologie in Baden-Württemberg 40
(Stuttgart 1999).

Weller 1999
Ulrike Weller, Zwei umgearbeitete Flintdolche aus
dem Magazin des Niedersächsischen Landesmu-
seums Hannover. Die Kunde N.F. 50, 1999, 235–
240.

Wels-Weyrauch 1999
Ulrike Wels-Weyrauch, Zu dem mittelbronzezeit-
lichen Grabhügel von Onstmettingen, Gockeler
(Schwäbische Alb). Festschrift für G. Smolla. Band
II. Materialien zur Vor- und Frühgeschichte von
Hessen 8 (Wiesbaden 1999), 721–737.

Wels-Weyrauch 2015
Ulrike Wels-Weyrauch, Die Dolche in Bayern. Prä-
historische Bronzefunde, Abteilung VI,15 (Stutt-
gart 2015).

Werner 1953
Joachim Werner, Zu fränkischen Schwertern des
5. Jahrhunderts (Oberlörick – Samson – Abing-
don). Germania 31, 1953, 38–44.

Werner 1977
Joachim Werner, Spätlatène-Schwerter norischer
Herkunft. Symposium »Ausklang der Latène-Zivili-
sation und Anfänge der germanischen Besied-
lung im mittleren Donaugebiet«, 16.–22. Oktober
1972 (Bratislava 1977), 367–401.

Westphal 1995
Herbert Westphal, Ein römischer Prunkdolch aus
Haltern. Untersuchungen zur Schmiedetechnik
und Konstruktion. Ausgrabungen und Funde in
Westfalen-Lippe (Münster) 9/B, 1995, 95–109.

Wieland 1996
Günther Wieland, Die Spätlatènezeit in Württem-
berg. Forschungen und Berichte zur Vor- und
Frühgeschichte in Baden-Württemberg 63 (Stutt-
gart 1996).

Wilbertz 1982
Otto M. Wilbertz, Die Urnenfelderkultur in Unterfranken. Materialhefte zur bayerischen Vorgeschichte A,49 (München 1982).

Wilbertz 1997
Otto M. Wilbertz, Ein bronzezeitlicher Grabhügel mit Schwertgrab von Alt Garge, Stadt Bleckede, Ldkr. Lüneburg. Nachrichten aus Niedersachsens Urgeschichte 66/1, 1997, 211–229.

Wilhelmi 1977
Klemens Wilhelmi, Ein Grand-Pressigny-Dolch aus Waltrop, Kr. Recklinghausen. Archäologisches Korrespondenzblatt 7, 1977, 257–259.

Wilhelmi 1980
Klemens Wilhelmi, Zwei importierte Flintdolche zwischen Lippe und Ems. In: 5000 Jahre Feuersteinbergbau. Die Suche nach dem Stahl der Steinzeit. Ausstellungskatalog Bochum (Bochum 1980), 305–307.

Willms 2012/2013
Christoph Willms, Ein Ötzi-Dolch – aus Frankfurt? Fundgeschichten. Archäologie in Frankfurt 2012/2013, 58.

Willroth 1996
Karl-Heinz Willroth, Bronzezeit als historische Epoche. In: Leben – Glauben – Sterben vor 3000 Jahren. Bronzezeit in Niedersachsen. Ausstellungskatalog Hannover (Oldenburg 1996), 1–36.

Willvonseder 1937
Kurt Willvonseder, Die mittlere Bronzezeit in Österreich. Bücher zur Ur- und Frühgeschichte 3 (Wien/Leipzig 1937).

Willvonseder 1963–1968
Kurt Willvonseder, Die jungsteinzeitlichen und bronzezeitlichen Pfahlbauten des Attersees in Oberösterreich. Mitteilungen der prähistorischen Kommission der österreichischen Akademie der Wissenschaften XI–XII (Wien 1963–1968).

Winghart 1992
Stefan Winghart, Flachgräber der späten Bronzezeit aus Eching und Geisenfeld-Ilmendorf. Das archäologische Jahr in Bayern 1992, 54–56.

Winghart 1998
Stefan Winghart, Zu spätbronzezeitlichen Traditionsmustern in Grabausstattungen der süddeutschen Hallstattzeit. In: Archäologische Forschungen in urgeschichtlichen Siedlungslandschaften. Festschrift für G. Kossack. Regensburger Beiträge zur prähistorischen Archäologie 5 (Regensburg 1998), 355–371.

Winghart 1999
Stefan Winghart, Zwischen Oberitalien und Ostsee – Ein spätbronzezeitlicher Dolch von Neufahrn b. Freising. Das archäologische Jahr in Bayern 1999, 27–30.

Wininger 1999
Josef Wininger, Was ist ein Dolch? In: Josef Wininger, Rohstoff, Form und Funktion. Fünf Studien zum Neolithikum Mitteleuropas. British Archaeological Reports International Series 771 (Oxford 1999), 155–206.

Wittenborn 2014
Malte Fabian Wittenborn, »Schwertfrauen« und »Schwertadel« in der Urnenfelder- und Hallstattzeit? In: Lisa Deutscher/Mirjam Kaiser/Sixt Wetzler (Hrsg.), Das Schwert – Symbol und Waffe. Beiträge zur geisteswissenschaftlichen Nachwuchstagung vom 19.–20. Oktober 2012 in Freiburg/Breisgau. Freiburger archäologische Studien 7 (Rhaden/Westf. 2014), 51–64.

Wocher 1965
Hildegard Wocher, Ein spätbronzezeitlicher Grabfund von Kreßbronn, Kr. Tettnang. Germania 43, 1965, 16–32.

Wörner 1999
Renate Wörner, Das alamannische Ortsgräberfeld von Oberndorf-Beffendorf, Kreis Rottweil. Materialhefte zur Archäologie in Baden-Württemberg 44 (Stuttgart 1999).

Wüstemann 1995
Harry Wüstemann, Die Dolche und Stabdolche in
Ostdeutschland. Prähistorische Bronzefunde, Ab-
teilung VI,8 (Stuttgart 1995).

Wüstemann 2004
Harry Wüstemann, Die Schwerter in Ostdeutsch-
land. Prähistorische Bronzefunde IV,15 (Stuttgart
2004).

Wulf 2015
Friedrich-Wilhelm Wulf, Das ULFBERHT-Schwert
aus Großenwieden, Ldkr. Hameln-Pyrmont. Ar-
chäologische Untersuchungen. Nachrichten aus
Niedersachsens Urgeschichte 84, 2015, 155–166.

Wyss 1970
René Wyss, Die Pfyner Kultur. Aus dem Schweize-
rischen Landesmuseum 26 (Bern 1970).

Wyss/Rey/Müller 2002
René Wyss/Toni Rey/Felix Müller, Gewässerfunde
aus Port und Umgebung. Schriften des Berni-
schen Historischen Museums 4 (Bern 2002).

Zanier 2001
Werner Zanier, Rezension zu J. Obmann. Studien
zu den römischen Dolchscheiden des 1. Jahrhun-
derts nach Chr. (Rahden/Westf. 2000). Bayerische
Vorgeschichtsblätter 66, 2001, 199–205.

Zanier 2016
Werner Zanier, Der spätlatène- und frühkaiserzeit-
liche Opferplatz auf dem Döttenbichl südlich von
Oberammergau. Münchner Beiträge zur Vor- und
Frühgeschichte 62/1 (München 2016).

Zeller, G. 2002
Gudula Zeller, Ein Reitergrab aus dem merowin-
gerzeitlichen Reihengräberfeld von Langenlons-
heim, Kr. Bad Kreuznach. Acta Praehistorica et Ar-
chaeologica 34, 2002, 151–161.

Zeller, K. W. 1995
Kurt W. Zeller, Der Dürrnberg bei Hallein – ein
Zentrum keltischer Kultur am Nordrand der

Alpen. Archäologische Berichte aus Sachsen-
Anhalt 1995/1, 293–357.

Zich 1993/94
Bernd Zich, »In Flintbek stand ein Steinzeithaus…«.
Ein Hausfund von der Wende des Neolithikums
zur Bronzezeit aus Flintbek, Kreis Rendsburg-
Eckernförde. Archäologische Nachrichten aus
Schleswig-Holstein 4/5, 1993/94, 18–46.

Zich 2004
Bernd Zich, Die Aunjetitzer Kultur in Mittel-
deutschland. In: Der geschmiedete Himmel. Aus-
stellungskatalog Halle (Halle 2004), 126–129.

Zimmermann 2001
Thomas Zimmermann, Ein spätkupferzeitlicher
Griffzungendolch von Pettstadt, Landkreis Bam-
berg, Oberfranken. Das archäologische Jahr in
Bayern 2001, 43–44.

Zimmermann 2007
Thomas Zimmermann, Die ältesten kupferzeit-
lichen Bestattungen mit Dolchbeigabe. Monogra-
phien des Römisch-Germanischen Zentralmuse-
ums 71 (Mainz 2007).

Zuber 2002
Joachim Zuber, Ein bronzezeitlicher Vollgriffdolch
von Niederhofen. Das archäologische Jahr in Bay-
ern 2002, 35–36.

Zürn 1970
Hartwig Zürn, Hallstattforschungen in Nordwürt-
temberg. Die Grabhügel von Asperg (Kr. Ludwigs-
hafen), Hirschlanden (Kr. Leonberg) und Mühl-
acker (Kr. Vaihingen). Veröffentlichungen des
staatlichen Amtes für Denkmalpflege Stuttgart,
Reihe A: Vor- und Frühgeschichte, Heft 16 (Stutt-
gart 1970).

Zwahlen 2003
Hanspeter Zwahlen, Die jungneolithische Sied-
lung Port-Stüdeli. Ufersiedlungen am Bielersee 7
(Bern 2003).

Verzeichnisse

Dolchverzeichnis

Griffplattendolch Form Göggenhofen: 2.1.1.1.3.

Griffplattendolch Form Haidlfing: 2.1.1.2.8.

Griffplattendolch Form Kicklingen: 2.1.1.2.8.

Griffplattendolch Form Königsbrunn: 2.1.1.2.1.

Griffplattendolch Form Lenting: 2.1.1.1.3.

Griffplattendolch Form Nussdorf: 2.1.1.2.6.

Griffplattendolch Form Ostheim: 2.1.1.2.8.

Griffplattendolch Form Pullach: 2.1.1.2.6.

Griffplattendolch Form Riedenburg-Emmerthal: 2.1.1.1.3.

Griffplattendolch Form Rottenried: 2.1.1.2.8.

Griffplattendolch Form Safferstetten: 2.1.1.2.1.

Griffplattendolch Form See: 2.1.1.2.8.

Griffplattendolch mit abgerundeter Griffplatte: 2.1.1.2.

Griffplattendolch mit annähernd dreieckiger Griffplatte: 2.1.1.3.

Griffplattendolch mit flach- bis rundbogiger Griffplatte und flachem Klingenquerschnitt: 2.1.1.2.1.

Griffplattendolch mit länglich ausgezogener Griffplatte: 2.1.1.4.

Griffplattendolch mit trapezförmiger bis doppelkonischer Griffplatte: 2.1.1.1.

Griffplattendolch Typ Adlerberg: 2.1.1.2.2.

Griffplattendolch Typ Albsheim: 2.1.1.2.1.

Griffplattendolch Typ Alteglofsheim: 2.1.1.2.1.

Griffplattendolch Typ Amsolding: 2.1.1.2.4.

Griffplattendolch Typ Anzing: 2.1.1.2.3.

Griffplattendolch Typ Batzhausen: 2.1.1.2.8.

Griffplattendolch Typ Baven: 2.1.1.2.7.

Griffplattendolch Typ Broc: 2.1.1.2.4.

Griffplattendolch Typ Grampin: 2.1.1.1.2.

Griffplattendolch Typ Heidesheim: 2.1.1.2.1.

Griffplattendolch Typ Kronwinkl: 2.1.1.2.1.

Griffplattendolch Typ Malching: 2.1.1.2.6.

Griffplattendolch Typ Mötzing: 2.1.1.2.1.

Griffplattendolch Typ Mondsee: 2.1.1.1.1.

Griffplattendolch Typ Nähermemmingen: 2.1.1.2.1.

Griffplattendolch Typ Sandharlanden: 2.1.1.1.2.

Griffplattendolch Typ Sauerbrunn: 2.1.1.2.10.

Griffplattendolch Typ Sempach: 2.1.1.2.5.

Griffplattendolch Typ Sögel: 2.1.1.2.7.

Griffplattendolch Typ Statzendorf: 2.1.1.1.2.

Griffplattendolch Typ Straubing: 2.1.1.2.2.

Griffplattendolch Typ Wohlde: 2.1.1.1.2.

Griffschalendolch: 2.1.5.

Griffzungendolch: 2.1.2.

Griffzungendolch Typ Peschiera: 2.1.2.4.

Heyd Typ 1: 2.1.2.1.

Heyd Typ 2: 2.1.2.2.

Heyd Typ 3: 2.1.2.3.

Horn Typ M1: 2.2.2.

Horn Typ M1a: 2.2.2.1.

Horn Typ M1d: 2.2.2.2.

Iberischer Dolch: 2.1.5.1.

Kerbdolch: 1.1.2.1.

Klingendolch: 1.1.1.3.

Kühn Typ I: 1.1.1.5.

Kühn Typ II: 1.2.1.

Kühn Typ III, Var. a–c: 1.2.2.

Kühn Typ IV: 1.2.3.

Kühn Typ V: 1.2.4.

Kühn Typ VI: 1.2.5.

Kuna/Matoušek Typ I: 2.1.2.1.

Kuna/Matoušek Typ III: 2.1.2.2.

Kuna/Matoušek Typ IV: 2.1.2.3.

Kurzschwert Typ Dahlenburg: 2.1.2.5.

Kurzschwert Typ Lüneburg: 2.1.2.5.

Kurzschwert Typ Unterelbe: 2.1.2.5.

Lanzettförmiger Dolch mit verdicktem Griff mit annähernd rhombischem bis rechteckigem Querschnitt: 1.2.2.

Lanzettförmiger Dolch mit verdicktem Griff mit spitzovalem bis ovalem Querschnitt: 1.2.1.

Lanzettförmiger Dolch ohne abgesetzten Griffteil: 1.1.1.5.

Lanzettförmiger Griffangeldolch: 2.1.3.1.

Lomborg Typ I: 1.1.1.5.

Lomborg Typ II: 1.2.1.

Lomborg Typ III: 1.2.2.

Lomborg Typ IV: 1.2.3.

Lomborg Typ V: 1.2.4.

Lomborg: Typ VI: 1.2.5.

Lübke Typ I: 1.1.1.2.

Lübke Typ II: 1.1.1.2.

Lübke Typ III: 1.1.1.2.

Malchiner Typ [Vollgriffdolch]: 2.3.8.

Mecklenburgischer Typ [Stabdolch]: 2.2.2.1.

Metalldolch: 2.

Metallschaftstabdolch: 2.2.2.

Miniaturdolch Form Oggau: 2.1.1.2.1.

Miniaturdolch Typ Wehringen: 2.1.1.2.1.

Schwertverzeichnis

Typ Königsdorf [Schalenknaufschwert]: 2.6.2.
Typ Krefeld [Griffangelschwert]: 1.3.14.1.
Typ Laage-Puddemin [Griffangelschwert]: 1.3.6.
Typ Lachirovice-Krasusze (Kaczanowski) [Spatha]:
 1.3.13.2.4.1.
Typ Lachmirowice-Apa (Biborski) [Spatha]:
 1.3.13.2.4.1.
Typ Lauriacum-Hromówka [Spatha]: 1.3.13.2.4.
Typ Lauriacum-Hromówka – Variante Hromówka
 [Spatha]: 1.3.13.2.4.2.
Typ Lauriacum-Hromówka – Variante Mainz-
 Canterbury [Spatha]: 1.3.13.2.4.1.
Typ Lauriacum-Hromówka – Variante Straubing-
 Hromówka [Spatha]: 1.3.13.2.4.3.
Typ Lauriacum-Hromówka (Biborski) [Spatha]:
 1.3.13.2.4.2.
Typ Lengenfeld [Griffzungenschwert]: 1.2.9.3.
Typ Leonberg [Achtkantschwert]: 2.3.4.
Typ Letten [Griffzungenschwert]: 1.2.4.2.
Typ Limehouse [Griffzungenschwert]: 1.2.10.2.
Typ Locras [Griffzungenschwert]: 1.2.4.4.
Typ Lüneburg [Griffzungenkurzschwert]: 1.2.10.1.
Typ Mägerkingen [Griffplattenschwert]: 1.1.2.1.
Typ Mainz [Gladius]: 1.3.13.1.2.
Typ Mainz [Griffzungenschwert]: 1.2.8.
Typ Mainz [Vollgriffschwert]: 2.7.1.
Typ Mainz – klassische Form [Gladius]:
 1.3.13.1.2.1.
Typ Mainz – Variante Fulham [Gladius]:
 1.3.13.1.2.3.
Typ Mainz – Variante Haltern-Camulodunum
 [Gladius]: 1.3.13.1.2.6.
Typ Mainz – Variante Mühlbach [Gladius]:
 1.3.13.1.2.4.
Typ Mainz – Variante Sisak [Gladius]: 1.3.13.1.2.2.
Typ Mainz – Variante Wederath [Gladius]:
 1.3.13.1.2.5.
Typ Mannheim [Griffangelschwert]: 1.3.14.3.2.
Typ Mautern (Kaczanowski) [Spatha]: 1.3.13.2.4.1.
Typ Meienried [Griffplattenschwert]: 1.1.2.2.1.
Typ Mindelheim [Griffzungenschwert]: 1.2.9.1.
Typ Mining [Griffzungenschwert]: 1.2.2.
Typ Mörigen [Sattelknaufschwert]: 2.11.1.
Typ München [Dreiwulstschwert]: 2.5.2.6.
Typ Muschenheim [Griffzungenschwert]: 1.2.9.4.
Typ Nauportus [Spatha]: 1.3.13.2.2.
Typ Nehren [Griffplattenschwert]: 1.1.2.2.

Typ Nenzingen [Griffzungenschwert]: 1.2.3.
Typ Newstead (Kaczanowski) [Spatha]:
 1.3.13.2.3.1.
Typ Niederramstadt-Dettingen-Schwabmühlhau-
 sen [Griffangelschwert]: 1.3.14.3.6.
Typ Nitzing [Griffzungenschwert]: 1.2.1.
Typ Nydam (Kaczanowski) [Spatha]:
 1.3.13.2.3.3.+1.3.13.2.3.3.1.+1.3.13.2.3.4.+
 1.3.13.2.3.5.+1.3.13.2.4.2.
Typ Nydam-Kragehul (Biborski) [Spatha]:
 1.3.13.2.3.3.+1.3.13.2.3.4.+1.3.13.2.3.5.
Typ Osterburken-Kemathen [Spatha]: 1.3.13.2.6.
Typ Osterburken-Vrasselt (Biborski) [Spatha]:
 1.3.13.2.6.
Typ Ottenjann A (Periode II) [Vollgriffschwert]:
 2.4.1.1.
Typ Ottenjann A (Periode III) [Vollgriffschwert]:
 2.4.2.1.
Typ Ottenjann B (Periode II) [Vollgriffschwert]:
 2.4.1.2.
Typ Ottenjann B (Periode III) [Vollgriffschwert]:
 2.4.2.2.
Typ Ottenjann C (Periode II) [Vollgriffschwert]:
 2.4.1.3.
Typ Ottenjann C (Periode III) [Vollgriffschwert]:
 2.4.2.3.
Typ Ottenjann D (Periode II) [Vollgriffschwert]:
 2.4.1.4.
Typ Ottenjann D (Periode III) [Vollgriffschwert]:
 2.4.2.4.
Typ Ottenjann E (Periode II) [Vollgriffschwert]:
 2.4.1.5.
Typ Ottenjann E (Periode III) [Vollgriffschwert]:
 2.4.2.5.
Typ Ottenjann F (Periode II) [Vollgriffschwert]:
 2.4.1.6.
Typ Ottenjann F (Periode III) [Vollgriffschwert]:
 2.4.2.6.
Typ Ottenjann G (Periode II) [Vollgriffschwert]:
 2.4.1.7.
Typ Ottenjann H (Periode II) [Vollgriffschwert]:
 2.4.1.8.
Typ Ottenjann K (Periode II) [Vollgriffschwert]:
 2.4.1.9.
Typ Ottenjann L (Periode II) [Vollgriffschwert]:
 2.4.1.10.

Ortbandverzeichnis

Zu den Autoren

Dr. Ulrike Weller (Jahrgang 1964) ist Archäologin. Sie studierte Ur- und Frühgeschichte, Klassische Archäologie und Alte Geschichte an den Universitäten Gießen und Freiburg im Breisgau. Im Jahr 2000 promovierte sie über die Steingeräte der Bandkeramik im Leinetal zwischen Hannover und Northeim. Weitere Untersuchungen zum Neolithikum, aber auch zum frühen Mittelalter folgten. Ein besonderes Interesse liegt im Bereich der Experimentellen Archäologie, für deren Anerkennung als wissenschaftliche Methode sich die Autorin in ihrer Eigenschaft als Vizepräsidentin der Europäischen Vereinigung zur Förderung der Experimentellen Archäologie e.V. (EXAR) stark macht. Dort ist sie auch in der Redaktion der Reihe »Experimentelle Archäologie in Europa« tätig. Seit 1995 arbeitet Ulrike Weller am Niedersächsischen Landesmuseum Hannover, wo sie die archäologische Sammlung betreut. In der AG ARCHÄOLOGIETHESAURUS ist sie seit der Gründung Mitglied. Ulrike Weller ist Autorin des Bestimmungsbuch Archäologie, Band 2: Äxte und Beile sowie Band 4: Medizinisches und kosmetisches Gerät.

Dr. Mario Bloier (Jahrgang 1971) ist Archäologe. Er magistrierte 2001 in Bayerischer und Fränkischer Landesgeschichte, Klassischer Archäologie und Neuerer und Neuester Geschichte an der Friedrich-Alexander Universität Erlangen Nürnberg. Nach einem Museumsvolontariat (Inventarisation) wechselte er an die Universität Passau mit den Fächern Archäologie der Römischen Provinzen, Alte Geschichte und Bayerische Landesgeschichte. Im Jahr 2009 promovierte er über eine unterwasserarchäologische Grabung an einer *villa maritima* auf Brioni/Kroatien. Weitere Untersuchungen zum römischen Zivil- und Militärleben sowie architektonischen Rekonstruktionen folgten. Ein besonderes Interesse liegt im Bereich der

Unterwasserarchäologie, architektonischen Gebäude- und Siedlungsrekonstruktionen sowie musealer Vermittlungsarbeit, wo er auch 2015 bis 2018 im Vorstand der AG Römische Museen am Limes in Deutschland tätig war. Nach Zwischenstationen beim Bayerischen Landesamt für Denkmalpflege und freiberuflichen, vorwiegend musealen Vermittlungsprojekten, arbeitet Mario Bloier seit 2014 bei der Stadt Weißenburg i. Bay. als Leiter der Museen Weißenburg. In der AG ARCHÄOLOGIETHESAURUS ist er seit 2016 Mitglied.

Dr. Christof Flügel studierte Provinzialrömische und Klassische Archäologie sowie Alte Geschichte in Wien und München. Die Promotion erfolgte 1996 mit einer Arbeit über die frühkaiserzeitliche Keramik vom Auerberg (Südbayern). Von 1996 bis 2000 war er wissenschaftlicher Mitarbeiter der Archäologischen Staatssammlung München und Kurator der bayerischen Landesausstellung »Römer zwischen Alpen und Nordmeer« (Rosenheim 2000). Seit 2000 ist Christof Flügel Referent für die archäologischen Museen in Bayern an der Landesstelle für die nichtstaatlichen Museen in Bayern (München). Seine Forschungsschwerpunkte sind römische Militaria und die Archäologie des punischen und römischen Karthagos. In der AG ARCHÄOLOGIETHESAURUS ist er seit der Gründung Mitglied.

Abbildungsnachweis

Fotos:

Archäologisches Institut, Universität zu Köln,
Foto Ph. Gross: Dolche 2.1.3.2., 2.1.5.2., 2.1.5.4.
(Alphen aan den Rijn), 2.1.5.5.; Ortband 1.10.2.

Archäologisches Landesmuseum Baden-Würt-
temberg, Foto M. Hoffmann: Dolche 2.1.1.2.3.,
2.1.1.4.; Schwerter 1.2.5., 1.3.10., 1.3.14.1.,
1.3.14.1.1., 1.3.14.2. (Calw); Ortbänder 1.6., 1.11.,
2.10.

Archäologisches Museum Hamburg,
Foto Nils Pamperin: Schwert 2.4.2.1.

Archäologisches Museum Hamburg,
Foto T. Weise: Schwert 1.3.1.

Archäologische Staatssammlung München,
Foto Stefanie Friedrich: Schwerter 2.6.2., 2.6.3.,
2.11.1., 2.15.1.

Bernisches Historisches Museum, Bern,
Foto Stefan Rebsamen: Schwerter 2.7.4.

GDKE, Landesmuseum Mainz, Foto Ursula Rudi-
scher: Dolch 2.1.5.4. (Mainz); Schwert 2.13.

Kunstsammlungen und Museen der Stadt Augs-
burg, Römisches Museum: Schwert 2.5.1.
(Gablingen, VF184)

LAD Hemmenhofen, Foto M. Erne: Dolch 1.1.2.2.

Landesamt für Archäologie Sachsen, Foto Jurai
Liptak: Ortband 1.12.

LVR-LandesMuseum Bonn, Foto J. Vogel: Schwert
1.3.14.2.1.; Ortband 1.10.1.

Musée cantonal d'archéologie et d'histoire,
Lausanne, Foto Fibbi-Aeppli: Dolch 2.3.3.

Museen der Stadt Regensburg, Foto Michael
Preischl: Dolch 2.1.1.2.4.; Schwert 1.3.14.3.5.

Museen Stade, Creative Commons Attribution-
Share alike 4.0 International license: Dolch
1.1.1.5. (Wiepenkathen)

Museum für Archäologie Schloss Gottorf, Landes-
museen Schleswig-Holstein: Dolch 1.2.3.;

Schwerter 1.3.13.2., 1.3.13.3.2., 1.3.15.3. (Fahr-
dorf), 1.3.15.11. (Fahrdorf), 1.3.15.13., 2.4.1.7.,
2.4.1.10., 2.4.1.11., 2.4.2.2. (Löwenstedt), 2.4.2.2.
(Ülsby), 2.4.2.6.

Museum Nienburg: Schwert 1.3.15.3. (Rohrsen)

Niedersächsisches Landesmuseum Hannover,
Foto Ulla Bohnhorst: Dolche 1.1.1.3., 1.2.5.,
2.1.2.3.; Schwert 1.3.15.12.

Niedersächsisches Landesmuseum Hannover,
Foto Kerstin Schmidt: Dolche 1.1.1.2., 1.1.1.4.,
1.1.1.5. (Dierstorf), 1.2.1., 1.2.4., 2.1.1.2.7.,
2.1.1.2.8., 2.1.1.3., 2.1.2.4., 2.3.9.; Schwerter
1.1.2.1., 1.2.1., 1.2.10.1., 1.3.14.2. (Hiddestorf),
1.3.15.11. (Großenwieden), 2.12.1.

Oberösterreichisches Landesmuseum, Foto
Alexandra Bruckböck: Schwert 2.5.1. (Nöfing)

Oberösterreichisches Landesmuseum, Foto Ernst
Grilnberger: Dolche 2.3.12.5., 2.3.12.6.

Stredoceske muzeum v Roztokach, Foto Aleš
Hůlka: Dolch 2.3.1.

Zeichnungen:

Die Objektzeichnungen wurden von Ronald Hey-
nowski und Sonja Nolte angefertigt. Die verwen-
deten Vorlagen sind unter dem jeweiligen Litera-
turzitat angeführt. Die Zeichnungen der Dolche
und der Ortbänder bilden die Stücke im Maßstab
1 : 2 ab. Bei den Schwertern zeigen die Zeichnun-
gen den Schwertgriff im Maßstab 1 : 2, das ge-
samte Schwert im Maßstab 1 : 5. Bei einzelnen
sehr großen Objekten ist aufgrund des Satzspie-
gels ein anderer Maßstab erforderlich. Nur diese
Abweichung ist in der Bildunterschrift vermerkt.
Die Textabbildungen 1–7 wurden von Ronald
Heynowski erstellt.

Reihe
»Bestimmungsbuch Archäologie«

Band 1

Ronald Heynowski
FIBELN
Erkennen – Bestimmen – Beschreiben

168 Seiten mit 55 farbigen Abbildungen
und 260 Zeichnungen, 17 × 24 cm, Broschur
ISBN 978-3-422-98098-3

3., aktualisierte und verbesserte Auflage 2019

Band 2

Ulrike Weller
ÄXTE UND BEILE
Erkennen – Bestimmen – Beschreiben

112 Seiten mit 50 farbigen Abbildungen
und 110 Zeichnungen, 17 × 24 cm, Broschur
ISBN 978-3-422-07243-5

Band 3

Ronald Heynowski
NADELN
Erkennen – Bestimmen – Beschreiben

184 Seiten mit 50 farbigen Abbildungen
und 241 Zeichnungen, 17 × 24 cm, Broschur
ISBN 978-3-422-07447-7

2., aktualisierte und verbesserte Auflage 2017

Band 4

Ulrike Weller, Hartmut Kaiser und
Ronald Heynowski
KOSMETISCHES UND MEDIZINISCHES GERÄT
Erkennen – Bestimmen – Beschreiben

180 Seiten mit 84 farbigen Abbildungen
und 192 Zeichnungen, 17 × 24 cm, Broschur
ISBN 978-3-422-07345-6

Band 5

Ronald Heynowski
GÜRTEL
Erkennen – Bestimmen – Beschreiben

260 Seiten mit 63 farbigen Abbildungen
und 297 Zeichnungen, 17 × 24 cm, Broschur
ISBN 978-3-422-07434-7

Weitere Bände in Vorbereitung:

HALSRINGE
FERNWAFFEN
HELME

Zu beziehen im Buchhandel
oder beim Deutschen Kunstverlag Berlin München
Paul-Lincke-Ufer 34, 10999 Berlin
www.deutscherkunstverlag.de
www.degruyter.com